French Master Drawings Dessins français

French Master Drawings of the 17th & 18th centuries in North American collections

Dessins français du 17ème & du 18ème siècles des collections américaines

Introduction & Catalogue by
Pierre Rosenberg

*Introduction & catalogue par
Pierre Rosenberg*

English translation by
Catherine Johnston

*Traduit par
Catherine Johnston*

Secker & Warburg · London

Published by
Martin Secker & Warburg
Limited
14 Carlisle Street, Soho Square
London W1V 6NN

Text and selection of works
© 1972 Pierre Rosenberg

SBN 436 42595 5

Designed by Philip Mann

Printed in Great Britain by
Westerham Press Limited
Westerham, Kent

Contents

Table des matières

6 List of Lenders

7 Acknowledgements *William J. Withrow*

9 Foreword *Mario Amaya*

10 Bibliography

11 Introduction *Pierre Rosenberg*

17 Plates

129 Catalogue *Pierre Rosenberg*

Index de prêteurs

Remerciements *William J. Withrow*

Avant-propos *Mario Amaya*

Bibliographie

Introduction *Pierre Rosenberg*

Planches

Catalogue *Pierre Rosenberg*

Lenders/Prêteurs

Ann Arbor
The University of Michigan Museum of Art, 22, 34, 47, 61, 65, 70, 71, 139
Augusta
Freddy and Regina T. Homburger Collection, housed at the Maine State Museum, 56
Baltimore
The Baltimore Museum of Art, 126
Berkeley
University Art Museum, 79
Boston
Museum of Fine Arts, 2, 120, 129, 144
Boston Public Library, 99
Brunswick
Bowdoin College Museum of Art, 43, 137
Cambridge
Fogg Art Museum, Harvard University, 5, 6, 38, 69, 98, 103, 110, 113, 121, 124, 148
Chapel Hill
The William Hayes Ackland Memorial Art Center, University of North Carolina, 8, 109
Chicago
The Art Institute of Chicago, 4, 16, 20, 24, 26, 33, 35, 48, 49, 54, 72, 74, 81, 85, 87, 88, 89, 105, 114, 128, 140, 142, 153
Cleveland
The Cleveland Museum of Art, 12, 50, 67, 118, 130
Detroit
The Detroit Institute of Arts, 13, 30, 41, 52, 55
Hartford
Wadsworth Atheneum, 59, 62
Honolulu
Honolulu Academy of Arts, 66
Houston
The Museum of Fine Arts, 127
Menil Family Collection, 147
Indianapolis
Indianapolis Museum of Art, 1
Kansas City
Nelson Gallery–Atkins Museum, 9, 15, 122, 141
Los Angeles
Los Angeles County Museum of Art, 115
Louisville
The J. B. Speed Art Museum, 27, 80, 143
Minneapolis
Minneapolis Institute of Arts, 57, 155
New Haven
Yale University Art Gallery, 21, 63, 135
New London, Conn.
Lyman Allyn Museum, 23, 94
New Orleans
Louisiana State Museum, 93
New York
Cooper-Hewitt Museum of Decorative Arts and Design, Smithsonian Institution, 25, 77, 100, 108, 133, 138
Mr and Mrs Germain Seligman, 28, 78, 84, 86, 136, 145, 150
Suida-Manning Collection, 36, 44, 64, 111
The Wolf Collection, 68, 82
Northampton
Smith College Museum of Art, 40, 97
Ottawa
The National Gallery of Canada/La Galerie Nationale du Canada, 37, 45, 151

Philadelphia
Philadelphia Museum of Art, 119
The Philip H. and A. S. W. Rosenbach Foundation, 51, 83
Phoenix
The Phoenix Art Museum, 60
Pittsburgh
Museum of Art, Carnegie Institute, 107
Princeton
The Art Museum, Princeton University, 10, 18, 92, 104
Providence
Rhode Island School of Design Museum of Art, 11, 32, 90, 116, 117, 125
Raleigh
North Carolina Museum of Art, 46
Sacramento
The E. B. Crocker Art Gallery, 29, 39, 75, 106
Saint Louis
The Saint Louis Art Museum, 3, 14
San Francisco
The Achenbach Foundation for Graphic Arts, California Palace of the Legion of Honor, 7, 17, 123, 131, 132
Santa Barbara
The Santa Barbara Museum of Art, 53
Toronto
Art Gallery of Ontario, 73, 134, 146
Washington D.C.
National Gallery of Art, 42, 95, 101, 149, 154
The Phillips Collection, 152
Worcester
Worcester Art Museum, 156, 157

Mr and Mrs Gerald **Bronfman**, 96

Mr and Mrs Charles J. **Eisen**, 19

Mr and Mrs Julius S. **Held**, 76

Mr and Mrs Guy-Phillippe L. de **Montebello**, 31

Mr Lansing W. **Thoms**, 58

Private Collections/Collections particulières, 91, 103, 112

Acknowledgements

Remerciements

William J. Withrow
Director
Art Gallery of Ontario

This is not the first time that the Art Gallery of Ontario has presented an exhibition of old master drawings. From time to time, the gallery has attempted to interest the public in the aesthetic delights of this rigorous artistic discipline. The most recent exhibitions were *Master Drawings from the National Gallery of Canada* at the Art Gallery of Ontario, 1968, and *Old Master Drawings from Chatsworth* shown at the Art Gallery of Ontario, 1970. This exhibition however has a special intention.

Many of the finest French drawings of the 17th and 18th centuries are in North American collections. The North American public has never had the opportunity to see a wide selection of them assembled in a major fully documented exhibition. Our former Chief Curator, Mario Amaya, decided to rectify this situation and organize such an exhibition. We would like to thank Mr Amaya for his concept. Members of the staff of the Art Gallery of Ontario who assisted him in the organization of the show include Mrs Jennifer Stephens, Publications; Mr Charles McFaddin, Registrar; Mr Kenneth Churm, Traffic Manager; and Mrs Margaret Hardman, Secretary.

We were particularly fortunate in being able to persuade Pierre Rosenberg (Conservateur au Département des Peintures, Musée National du Louvre) to select the works and write the catalogue. We wish to thank M. Rosenberg especially for the travel and original research which he did in order to create an important catalogue. M. Rosenberg's French text for the catalogue was translated at his request by Catherine Johnston. The catalogue itself has been designed and produced in England by the London publisher Martin Secker & Warburg. We are particularly grateful to them for their skill in surmounting the inevitable difficulties involved in such a complex publication and combining the widely dispersed elements into a fine catalogue, which they will also publish in book form.

Our success in bringing together this important representation of French drawings of the period has been dependent on the generosity of many lenders – both institutions and private individuals. We would like to express our heartfelt gratitude to them.

Three prominent North American museums are participating with us in this exhibition and we wish to thank Miss Jean

Ce n'est pas la première fois que l'Art Gallery of Ontario présente une exposition de dessins de maîtres anciens. Périodiquement, la galerie tente d'intéresser le public aux subtiles joies esthétiques qu'offre cette discipline artistique. En 1968, l'Art Gallery of Ontario présentait l'exposition *Master Drawings from the National Gallery of Canada* et, en 1970, *Old Master Drawings from Chatsworth*. Toutefois, la présente exposition diffère des précédentes par son esprit.

Plusieurs des plus beaux dessins des maîtres français du XVIIe et du XVIIIe siècles se trouvent dans les grandes collections nord-américaines. Et pourtant, on ne les avait jamais encore présentés au public d'Amérique du Nord en une grande exposition bien documentée. Notre ancien conservateur en chef, M. Mario Amaya, décida donc de pallier à la situation et de préparer une telle exposition. Nous l'en remercions chaleureusement. Parmi les membres du personnel de l'Art Gallery of Ontario qui le secondèrent dans l'organisation de cette exposition citons Mme Jennifer Stephens, du service des Publications; M. Charles McFaddin, archiviste; M. Kenneth Churm, responsable des transports; et Mme Margaret Hardman, secrétaire.

De plus, nous avons eu la chance d'obtenir la collaboration de M. Pierre Rosenberg (Conservateur au Département des Peintures, Musée national du Louvre) qui fit le choix des oeuvres et rédigea le texte du catalogue. Nous désirons le remercier tout particulièrement, pour ses nombreux déplacements et la recherche originale qu'il entreprit afin de bien documenter son important texte. A la demande de M. Rosenberg, ce texte fut traduit en anglais par Catherine Johnston. Le catalogue fut conçu et exécuté en Angleterre, par les éditeurs londoniens Martin Secker & Warburg. Nous les félicitons de l'habileté dont ils ont fait preuve à surmonter les difficultés inhérentes à une publication aussi complexe, ainsi qu'à réunir autant d'éléments épars en un magnifique catalogue, qui paraîtra également en version reliée.

Il nous aurait été impossible de présenter ces beaux exemples de l'art des maîtres français sans la générosité d'un grand nombre d'institutions et de collectionneurs qui acceptèrent de nous prêter leurs oeuvres. Nous ne pouvons passer sous silence l'aide que ces personnes nous

Sutherland Boggs, Director of the National Gallery of Canada, Ottawa, Mr Ian White, Director of the California Palace of the Legion of Honor, San Francisco, and Mr Mario Amaya, now Director of the New York Cultural Center, New York, for their generous co-operation and support.

accordèrent et nous tenons à leur exprimer toute notre gratitude.

Trois grands musées nord-américains participent avec nous à cette exposition. Nous désirons remercier Mlle Jean Sutherland Boggs (directrice de la Galerie Nationale du Canada, Ottawa), M. Ian White (directeur du California Palace of the Legion of Honor, San Francisco), et M. Mario Amaya (maintenant directeur du New York Cultural Center, New York) de leur généreux appui et de leur collaboration.

Foreword

Mario Amaya
Director
New York
Cultural Center

This exhibition is dedicated to Dr Walter Vitzthum, and, as organizer of this show, I want to record the important part that Dr Vitzthum played in the exhibition's conception and the great enthusiasm he lent to the project until his untimely death in Paris in March 1971 at the age of forty-three.

Dr Vitzthum was a long-time friend of the Gallery and the man most responsible during recent years for the purchase of some of its most noteworthy Old Master drawings: among them the very fine Silvestre which appears in this exhibition. Of the many proposals which Walter brought to me while I was Chief Curator of the Art Gallery of Ontario, he particularly cherished the hope that one day we would do a series of drawing exhibitions with substantial catalogues to display the riches of North American museums. Thus Walter introduced his friend Pierre Rosenberg of the Louvre and this project was born.

At our invitation, M. Rosenberg investigated the principal collections across the North American continent, discovering works by Callot from Ann Arbor, Yale and Chicago; a Bellange from Cambridge; a Claude from Chicago; several Vouets; and a number of 18th-century drawings previously unknown. Only a few had ever been reproduced and then often wrongly attributed. M. Rosenberg made some important re-attributions: the Stella from Brunswick, once given to Rembrandt; the Dandré-Bardon in Ottawa, once called Crosato; the Restout at the Fogg, called De Troy; and a very beautiful Vincent in Ontario, formerly attributed to Giani. It was my pleasure to be present when M. Rosenberg found on the Vincent the artist's own signature, accompanied by 'f. in Rom . . .'/.

M. Rosenberg has worked long and diligently on his selection and catalogue notes. His great expertise in this field, universally acknowledged, makes him the perfect person for the task. He has sought to choose drawings which are not only important historical documents, but also outstanding for their beauty. He has purposely avoided the great New York collections whose drawings are already known to the public and has made every effort to find lost or hidden treasures in other museums and collections throughout North America. M. Rosenberg and I both feel that Dr Vitzthum would have been happy to think that such an endeavour was

Avant-propos

Cette exposition est dediée à Walter Vitzthum, et, en ma qualité d'organisateur de l'exposition, je veux faire connaître le rôle important qu'il a joué dans sa conception et dire l'enthousiasme qu'il a porté au projet jusqu'à sa mort prématurée survenue à Paris en mars 1971 à l'âge de quarante-trois ans.

Walter Vitzthum était depuis longtemps un ami de la galerie et le principal responsable ces dernières années de l'achat de plusieurs importants dessins de maîtres anciens, dont le superbe Silvestre qui figure dans la présente exposition. Parmi les nombreuses suggestions que Walter m'a faites pendant que j'étais conservateur en chef de l'Art Gallery of Ontario, celle qui lui tenait le plus au coeur était de voir présenté un jour une série d'expositions de dessins (accompagnées de catalogues importants) pour montrer les richesses cachées des musées d'Amérique du Nord. C'est ainsi que Walter nous a présenté son ami Pierre Rosenberg, du Louvre, et qu'est né l'actuel projet.

Sur notre invitation, P. Rosenberg a examiné les principales collections sur toute l'étendue du continent américain faisant partout des découvertes, ainsi, un groupe de dessins par Callot venant d'Ann Arbor, de Yale et de Chicago; un Bellange à Cambridge; un Claude à Chicago; plusieurs Vouet; aussi bien qu'un nombre de dessins du XVIIIe siècle jusqu'ici inconnus. Seuls quelques-uns de ces dessins avaient été jusqu'à présent reproduits et leur attribution était souvent fausse. P. Rosenberg a fait d'importantes révisions de ces attributions: le Stella de Brunswick, autrefois attribué a Rembrandt; le Dandré-Bardon d'Ottawa, qu'on pensait être de Crosato; le Restout au musée Fogg, jusqu'ici donné à de Troy; et le très beau Vincent de la collection de Toronto, autrefois attribué à Giani. J'ai eu moi-même le plaisir d'être présent au moment où P. Rosenberg a trouvé sur ce dessin la signature du maître, accompagnée de l'indication 'f. in Rom . . .'.

P. Rosenberg a travaillé longuement et avec diligence à cette sélection et au catalogue. Sa réputation internationale dans ce domaine faisait de lui la personne la plus indiquée pour cette tâche. Son but était de choisir non seulement des documents importants pour l'histoire de l'art, mais aussi d'une grande beauté. Il a expressément évité les célèbres collections new yorkaises qui contiennent des dessins

initiated and has come to fruition in the city where he taught for so many years and where he left behind him the very rich harvest of his labour, for the Canadian public to hold and to enjoy.

déjà connus au public, et il s'est efforcé de dénicher les trésors perdus ou cachés dans les musées ou les collections privées du continent américain. P. Rosenberg et moi sommes convaincus que le docteur Vitzthum aurait été heureux de voir une telle entreprise réalisée dans la ville où il a enseigné pendant tant d'années et où il a laissé, pour la grande joie du public canadien, la belle moisson de ses travaux.

Bibliography/Bibliographie

Anthony **Blunt** — *The Paintings of Nicolas Poussin. A Critical Catalogue*, London, 1966.

François **Boucher** — *Le dessin français au XVIIIe siècle*, Lausanne, 1952.

Philippe de **Chennevières** — 'Une collection de dessins d'artistes français', réunion en volume d'un ensemble d'articles parus dans *L'Artiste*, Paris, 1894–7.

William R. **Crelly** — *The Painting of Simon Vouet*, New Haven and London, 1962.

Louis **Dimier** — *Les peintres français du XVIIIe siècle*, Paris et Bruxelles, 1928 et 1930, 2 volumes.

Jean **Guiffrey** & Pierre **Marcel** — *Inventaire général des dessins du musée du Louvre et du musée de Versailles*, Paris, 1907–38 (11 volumes, le dernier en collaboration avec Gabriel Rouchès et René Huyghe).

Georges **Guillet de Saint-Georges** — in *Mémoires inédits sur la vie et les ouvrages des membres de l'Académie Royale de peinture et de sculpture, publiés d'après les manuscrits conservés à l'Ecole impériale des Beaux-Arts*, par L. Dussieux, E. Soulié, Ph. de Chennevières, Paul Mantz, A. de Montaiglon, Paris, 1854, 2 volumes.

Frits **Lugt** — *Les Marques de Collection*, tome I, Amsterdam, 1921, tome II, La Haye, 1956.
Musée du Louvre, Inventaire Général des dessins des écoles du Nord, Ecole Flamande, Paris, 1949, 2 volumes.

Pierre-Jean **Mariette** — *Abecedario*, publié par Ph. de Chennevières et A. de Montaiglon, Paris, 1851–60, 6 volumes.

André **Michel** — *François Boucher*, suivi d'un *Catalogue raisonné de l'oeuvre peint et dessiné . . .*, établi par L. Soullié avec la collaboration de Ch. Masson, Paris, s.d. (1907).

Henri **Mireur** — *Dictionnaire des ventes d'Art faites en France et à l'étranger pendant les XVIIIe et XIXe siècles*, Paris, 1901–12, 7 volumes.

Pierre **Rosenberg** — Catal. expo. *Mostra di Disegni Francesi da Callot a Ingres*, Florence, 1968.
'Twenty French Drawings in Sacramento', in *Master Drawings*, 1970, pp. 31–9.
Il Seicento Francese, t. XI de la collection *I Disegni dei Maestri*, Milan, 1971.

Maurice **Roux** — *Bibliothèque Nationale, Département des Estampes, Inventaire du Fonds français, Graveurs du XVIIIe siècle*, Paris, 1920–55, 8 volumes.

Daniel **Ternois** — *Jacques Callot : catalogue complet de son oeuvre dessiné*, Paris, 1962.

Jean **Vallery-Radot** — *Le dessin français au XVIIe siècle*, Lausanne, 1953.

Roger-Armand **Weigert** — *Bibliothèque Nationale, Département des Estampes, Inventaire du Fonds français, Graveurs du XVIIe siècle*, Paris, 1939–68, 5 volumes.

Introduction

Introduction

Pierre Rosenberg
Conservateur
Musée du Louvre

French master drawings of the 17th and 18th centuries in North American collections – the title implies a dual concern: on the one hand to explore the largest possible number of collections of drawings in the United States and in Canada, and on the other hand to select from these collections works which can claim to present a comparatively faithful picture of these two centuries of French drawing.

Rich in Italian and Northern drawings, unrivalled in their collections of the great masters of the 19th and 20th centuries, American museums have often neglected the sheets and sketches of minor masters. Only the Metropolitan Museum and the Pierpont Morgan Library – and only recently – are exceptions to this rule. Where, except in these collections, can one find drawings by Largillierre, or Blanchet, Daret or Saint-Igny, Louis, Silvestre or Boucher de Bourges, so judiciously acquired by Felice Stampfle and Jacob Bean? It has been our intention to avoid borrowing from their print-rooms since they are themselves planning to organize exhibitions devoted to France, taking as their pattern their brilliant exhibitions which focused on the Italian Renaissance (1965), and Italian art of the 17th (1967) and of the 18th (1971) centuries: it seemed natural to leave the task of presenting these drawings to the public of New York to those who have so intelligently purchased and arranged them.

A further criterion was our wish only to present those drawings which are little known or have been wrongly attributed. We have therefore thought it preferable as far as possible not to borrow drawings which have been studied in recently published catalogues (for example, the catalogues from Ottawa of A. E. Popham and K. M. Fenwick, 1964, or from Yale by E. Haverkamp-Begemann and Anne-Marie S. Logan, 1970), or those which have recently been displayed in exhibitions of international importance, such as those in Paris, *De Clouet à Matisse* (1958–9), or in London, *France in the Eighteenth Century* (1968). In addition, we also had to exclude in advance drawings in the hands of museums whose regulations forbade their loan, as was the case with the Forsyth Wickes Collection in Boston, certain drawings in the Fogg Art Museum or in

Dessins français du XVIIe et du XVIIIe siècles des collections américaines : ce titre implique une double préoccupation : d'une part, explorer le plus grand nombre possible de collections de dessins des Etats-Unis et du Canada, d'autre part, choisir, dans ces collections, un ensemble de dessins qui puisse prétendre donner une image relativement fidèle de ces deux siècles de dessin français.

Riches en dessins italiens ou nordiques, sans rivaux pour les pièces des grands maîtres du XIXe et du XXe siècles, les musées américains ont souvent négligé les dessins d'études, les feuilles de petits maîtres. Seuls, et encore est-ce récent, le Metropolitan Museum et la Pierpont Morgan Library font exception à la règle. Où trouver ailleurs que dans ces collections, ces dessins de Largillierre ou de Blanchet, de Daret ou de Saint-Igny, de Louis, de Silvestre ou de Boucher de Bourges, si judicieusement acquis par Felice Stampfle et Jacob Bean? Or nous avons voulu éviter d'emprunter à ces deux Cabinets, qui projettent d'organiser, en s'inspirant des exemplaires expositions centrées sur la Renaissance italienne (1965), le XVIIe (1967) et le XVIIIe (1971) siècles italiens, des manifestations cette fois-ci consacrées à la France : il nous a paru en effet naturel de laisser à ceux qui les avaient acquis le soin de présenter au public de New York ces dessins qu'ils avaient si intelligemment regroupés.

Nous voulions d'autre part ne présenter que des dessins très peu connus ou mal attribués : ainsi avons-nous cru préférable de ne pas emprunter, autant que faire se pouvait, les dessins qui venaient d'être étudiés dans des catalogues récemment parus (par exemple ceux d'Ottawa, dû à A. E. Popham et K. M. Fenwick (1964), ou de Yale, par E. Haverkamp-Begemann et Anne-Marie S. Logan (1970)), ou encore ceux qui avaient été récemment exposés dans des manifestations de retentissement international, comme les expositions de Paris, *De Clouet à Matisse* (1958–9) ou de Londres, *France in the Eighteenth Century* (1968). Par ailleurs, nous devions renoncer par avance à des dessins conservés dans des musées dont la réglementation interdit le prêt; c'est le cas de la collection Forsyth Wickes à Boston, de certains dessins du Fogg ou de Washington, ou de la collection Johnson à

Washington, and with the Johnson Collection in Philadelphia which holds a collection of sale catalogues illustrated by Gabriel de Saint-Aubin which we hope to be able to publish on another occasion.

It was therefore necessary to visit the greatest possible number of public American collections. From Ann Arbor to Worcester, from Santa Barbara to Brunswick, we have been able to explore a great number of museums (we admit to having missed Honolulu!) and we cannot sufficiently thank their directors and curators for the kindness with which we were so often received.

But why do we wish to present little-known drawings? It would have been easy to select twenty Watteaus, as many Saint-Aubins, a few landscapes by Claude Lorrain, a few Callots, and we should have been able to assemble the most beautiful or at least the most popular French drawings of the 17th and 18th centuries. But this was not our intention: we wanted to present to the public, both experts and informed visitors alike, drawings which until now have seldom been reproduced and also (we shall return to this point), keeping in mind an educational purpose too often neglected, to attempt to respect the historical truth of this still little-known period.

Has our search been successful? It is difficult to settle this question in a few words, but each visitor will decide for himself. It can be said however that while the great masters of the 18th century, Fragonard and Boucher, Hubert Robert and Watteau, are often admirably represented in America, the same cannot be said for the artists of the 17th century whom we wish to make better known in the United States. We perhaps assumed, before undertaking our search, that we might find some as yet unnoticed Le Sueur or Le Brun, Vouet or Mignard, in some small museum of the Middle West. We were often happily surprised in such collections as those at Ann Arbor, Kansas City, Princeton, Providence, and Sacramento, without forgetting the Cooper-Hewitt Museum (our thanks here to Mrs Dee). Our expectations were not disappointed at the Fogg and at San Francisco (and we must pay tribute to the help of Miss Eunice Williams and Miss Phyllis Hattis); but it was above all at Chicago that we were especially rewarded, thanks both to the Gurley Collection, an

Philadelphie, qui conserve un ensemble de catalogues de ventes illustrés par Gabriel de Saint-Aubin, que nous espérons bien pouvoir publier à une autre occasion.

Il nous fallait par conséquent visiter le plus grand nombre possible de collections publiques américaines. D'Ann Arbor à Worcester, de Santa Barbara à Brunswick, nous avons ainsi pu explorer un grand nombre de musées (nous reconnaissons ne pas être allé à Honolulu !) et nous ne saurions assez remercier les directeurs et conservateurs de l'accueil qui nous fut si souvent réservé.

Mais pourquoi vouloir présenter avant tout des dessins peu connus? Il nous eut été facile de sélectionner vingt Watteau, autant de Saint-Aubin et quelques paysages de Claude Lorrain, quelques Callot, et nous aurions pu rassembler tout aussi bien les plus beaux, ou du moins les plus populaires dessins français du XVIIe et du XVIIIe siècles. Mais tel n'était pas notre propos : nous souhaitions porter à la connaissance du public, aussi bien les spécialistes que les visiteurs avertis, des dessins jusqu'alors rarement reproduits et aussi, nous y reviendrons, dans un souci didactique trop souvent négligé, tenter de respecter la vérité historique de ces deux siècles encore mal connus.

Notre chasse fut-elle heureuse? Il est difficile de trancher en quelques mots cette question, à laquelle le visiteur apportera sa réponse. Disons toutefois que si les grands maîtres du XVIIIe siècle, Fragonard et Boucher, Hubert Robert et Watteau, sont souvent admirablement représentés en Amérique, il n'en va pas de même des artistes du XVIIe siècle que nous souhaitons mieux faire connaître aux Etats-Unis. Nous aurions cru, avant d'entreprendre notre enquête, qu'il serait plus facile de trouver dans tel petit musée du Middle West, des Le Sueur ou des Le Brun, des Vouet ou des Mignard, jusqu'alors passés inaperçus. Si nos surprises furent nombreuses, et nous songeons à des collections comme celle d'Ann Arbor, de Kansas City, de Princeton, de Providence, de Sacramento aussi, sans oublier le Cooper-Hewitt Museum (que Mme Dee soit ici remerciée), si notre attente ne fut pas déçue au Fogg et à San Francisco (et nous ne saurions passer sous silence l'aide de Mesdemoiselles Eunice Williams et Phyllis Hattis), c'est surtout à Chicago que nous fûmes comblés, aussi bien

inexhaustible mine of drawings of all schools which has not yet revealed all its riches, and to the generosity of Mrs Regenstein who agreed to lend us some of the most notable pieces from her collection, such as Watteau's *Vieux Savoyard*. Chicago is pre-eminent among American collections of drawings, as much for the quality as for the range of its possessions. It is not therefore surprising that this museum should have provided the greatest number of drawings – more than twenty. We must record our gratitude to Harold Joachim, Curator of Drawings and Prints.

We should perhaps say more about the sources of these drawings: whether it is a question of collections acquired *en bloc* by a museum, sometimes as early as the 19th century, either through purchase or through donation, Crocker to Sacramento, Gurley to Chicago, Decloux to the Cooper-Hewitt Museum, de Batz to San Francisco, or of sheets offered or purchased singly, it is no easy matter to draw conclusions about their origins. In the past few years a systematic buying policy has been adopted by a large number of museums among whom we should particularly mention, in addition to those named above, Toronto, Chapel Hill, and Saint Louis. We should record here our surprise and our joy in discovering, for example, the La Fosse at Cleveland, the Dandré-Bardon at Ottawa, the Puget at Boston.

Can our exhibition as it stands claim to reflect faithfully two centuries of French drawing? We must immediately confess that 157 drawings cannot evoke in detail every aspect of such a long period whose sheer variety continues to astonish, and which is so rich in its multiplicity of tendencies and of personalities. We also stress that we have voluntarily excluded from our selection two artists, examples of whose work are the proud possession of most museums, François Verdier (1651–1730) and Louis-Félix de La Rue (1731–65). These two artists, by no means insignificant, are well known today and their habitual style with pen or black chalk presents no surprises. Rather than show two out of the dozens of their drawings which are to be found in North America, we thought it more useful to display two drawings whose attribution has caused us some difficulty. We should also emphasize that one entire *genre* – those illustrative drawings of the 18th century which, thanks

grâce au fonds Gurley, mine inépuisable de dessins anciens de toutes écoles qui n'a pas fini de livrer toutes ses richesses, que grâce à la générosité de Mme Regenstein qui a consenti à nous prêter quelques-unes des plus illustres pièces de sa collection, comme *Le vieux savoyard* de Watteau. Chicago se trouve en tête des collections de dessins américaines, tant par la qualité de son choix que par l'étendue de son fonds. On ne sera donc pas surpris que ce musée, avec plus de vingt dessins, soit celui auquel nous ayons emprunté le plus grand nombre de dessins. Qu'Harold Joachim, son conservateur des dessins et des gravures, reçoive ici le témoignage de notre gratitude.

Disons encore un mot de l'origine de ces dessins: qu'il s'agisse de fonds entrés en bloc, et parfois dès le XIXe siècle, dans tel ou tel musée, soit par achat, soit par donation, Crocker à Sacramento, Gurley à Chicago, Decloux au Cooper-Hewitt Museum, de Batz à San Francisco, ou de feuilles acquises ou offertes isolément, il ne semble pas aisé de tirer des conclusions qui puissent s'appliquer à l'ensemble de ces musées. Dans ces dernières années, une politique d'achat systématique inspire un grand nombre de musées parmi lesquels nous voudrions citer, outre ceux déjà nommés, Toronto, Chapel Hill ou Saint Louis. Disons encore notre surprise ou notre joie de rencontrer tel La Fosse à Cleveland, tel Dandré-Bardon à Ottawa ou tel Puget à Boston.

Telle qu'elle se présente, notre exposition peut-elle prétendre refléter avec fidélité deux siècles de dessin français? Avouons tout d'abord que 157 dessins ne peuvent évoquer dans le détail tous les aspects d'une période qui étonne par sa variété, le foisonnement des tendances et des personnalités. Disons aussi que c'est volontairement que nous avons écarté de notre choix deux dessinateurs dont peu de musées peuvent se vanter de ne pas posséder de dessins, François Verdier (1651–1730) et Louis-Félix de La Rue (1731–65). Ces deux artistes, nullement négligeables, sont aujourd'hui bien connus et leur manière habituelle d'user de la pierre noire ou de la plume, sans surprise. Plutôt que de montrer deux parmi les dizaines de feuilles qui leur reviennent, rencontrées aux Etats-Unis ou au Canada, il nous a paru plus utile d'exposer deux dessins dont l'attribution nous a laissé perplexes. Précisons aussi qu'un genre, le dessin d'illustration du XVIIIe siècle, dont

to the Louis Roederer Collection are to be found in plenty in the United States – has been deliberately excluded.

Pastels too have been excluded deliberately but in this case in the interests of conservation: this important chapter in French art, somewhat neglected today, might perhaps have been represented not only by the works of Maurice Quentin de La Tour or of Perronneau, but also by those of Vivien or of Charles-Antoine Coypel.

The point we want to stress most, however, concerns a fundamental decision we have adopted as a matter of policy in choosing these drawings. We wanted above all to show the variety of an epoch which is still neglectèd, to reassess generally accepted prejudices, to present, in a word, not only the drawings of French artists now generally accepted to be among the greatest – Callot, Claude or Poussin, Watteau, Boucher, Fragonard or Saint-Aubin, Robert or David – but also drawings by those masters who were held during their lifetimes to be among the ranks of the most illustrious – the Boullongnes, La Fosse, the Coypels, Pierre, Van Loo and so many others. In certain cases – we have in mind Bellange, La Fage, Desprez, Natoire's *Landscapes* of Rome and its environs – there is evidence of renewed admiration. In other cases – Vouet or Le Brun, Rigaud or Vien – rehabilitation seems to be a task best left for tomorrow; and very often there is a long road to travel. It is our hope that this exhibition will contribute something towards the journey. It will probably be a long time before Jean-Baptiste Corneille or Durameau are studied and admired as are Gaspare Diziani or Antonio Carneo – already the subjects of sumptuous monographs. In a word, it seems to us worth while that our generation should continue the work of rediscovery undertaken in the 19th century by Chennevières or by the Goncourts. Historical truth will thus be served and in many cases our pleasure will also be increased.

Is our exhibition in its present form a faithful reflection of this ambition? We have already mentioned in passing the names of artists we should have wished to represent but whose drawings have not been unearthed during our travels; let us complete this list at random: do not Brébiette or Nicolas Mignard, Deshays or Doyen, Huret or Sébastien Leclerc,

les collections des Etats-Unis, grâce au fonds Louis Roederer, conservent de nombreux exemples, a été délibérément sacrifié.

Ajoutons encore que c'est volontairement, mais cette fois-ci pour des raisons de conservation, que nous avons écarté les pastels: ce chapitre important de l'art français, aujourd'hui quelque peu négligé, aurait mérité d'être évoqué, non seulement par la présentation d'oeuvres de Maurice Quentin de La Tour ou de Perronneau, mais aussi de Vivien ou de Charles-Antoine Coypel.

Mais le point sur lequel nous voudrions insister concerne l'option fondamentale que nous avons délibérément adoptée quant au choix des dessins. Nous avons voulu avant tout montrer la variété d'une époque encore trop négligée, revenir sur des préjugés communément admis, en un mot, non seulement présenter les dessins des artistes français aujourd'hui acceptés parmi les plus grands, Callot, Claude ou Poussin, Watteau, Boucher, Fragonard ou Saint-Aubin, Robert ou David, mais aussi des feuilles de maîtres qui furent admirés de leur vivant à l'égal des plus illustres, les Boullongne, un La Fosse, les Coypel, un Pierre, un Van Loo et tant d'autres. En certains cas, nous songeons à un Bellange ou à un La Fage, à un Desprez, à un aspect de l'oeuvre de Natoire, les *Paysages* de Rome ou des environs, cette admiration est en train de renaître. En d'autres cas, Vouet ou Le Brun, Rigaud ou Vien, la réhabilitation semble être pour demain. Enfin, bien souvent, un long chemin reste encore à parcourir. Nous voudrions que cette exposition contribue quelque peu à cette tâche. Le jour semble loin où Jean-Baptiste Corneille, ou Durameau, seront étudiés et admirés comme le sont aujourd'hui Gaspare Diziani ou Antonio Carneo, objets de somptueuses monographies. En un mot, il ne nous semble pas inutile que notre époque continue le travail de redécouverte entrepris au XIXe siècle par un Chennevières ou par les Goncourt. La vérité historique y gagnera et aussi, bien souvent, notre plaisir.

Telle qu'elle se présente, notre exposition est-elle le reflet fidèle de cette ambition? Nous avons déjà au passage mentionné les noms d'artistes que nous aurions souhaité représenter et dont nous n'avons pas découvert de dessin durant nos voyages; complétons au hasard cette liste: Brébiette ou Nicolas Mignard, Deshays ou

Chaperon or Vleughels, Noël Coypel or Subleyras, and many others beside merit inclusion in this selection? When therefore a particularly conspicuous lacuna appeared we have borrowed a drawing from a private collection although our original intention was to limit our choice to museums only. Thus we have works by artists such as Van der Meulen, Charles-Antoine Coypel, or Vignon filling these gaps in the public collections. In other instances the drawing we originally selected is not in such condition (Champaigne) or is not of such a quality (Pierre Mignard or Charles Mellin) as we should have wished but in these cases too it has not been possible to find better examples in the course of our travels in the United States and Canada.

Let us hope that our exhibition will precipitate the discovery of numerous drawings which escaped us and that in this way a complete picture may be formed of an epoch much more varied than appears here and which is far from having revealed all its secrets.

A word about the catalogue itself.

In the interests of clarity the catalogue entries have been arranged in alphabetical order of the artists' names. The illustrations, with the necessary exception of the colour plates, are arranged in a chronological sequence which makes it easier to grasp the evolution of French drawing during these two centuries. We have also thought it useful in the case of lesser-known masters to give a list of the drawings attributed to them which are known to be in public American collections. We hope that both our oversights and our errors will be forgiven.

It had been our intention to preface the catalogue proper by a general study of French drawing in the 17th and 18th centuries. But on reflection we decided against this. As far as the 17th century is concerned, it would have been a repetition of my text on that period, published in 1971 in the catalogue of the beautiful collection directed by Walter Vitzthum, *I Disegni dei Maestri*. As for the 18th century, the moment does not seem opportune to undertake such a survey. We are still relying on the ideas and the names of artists that the 19th century has bequeathed to us. The rehabilitation of the *peintres d'histoire*, so famous during their lifetimes, is in progress, certainly, but much work remains to be done before we can assess the personalities of such men as Carle Van Loo

Doyen, Huret ou Sébastien Leclerc, Chaperon ou Vleughels, Noël Coypel ou Subleyras et tant d'autres, n'auraient-ils pas mérité de figurer dans notre sélection? Aussi, quand une lacune était particulièrement criante, avons-nous emprunté un dessin à une collection privée, alors qu'à l'origine notre dessein était de limiter notre choix aux seuls musées. Tel Van der Meulen, tel Charles-Antoine Coypel, tel Vignon vient ainsi combler les carences des collections publiques. Dans d'autres cas, tel dessin choisi n'est pas dans l'état (Champaigne) ou n'a pas la qualité (Pierre Mignard ou Charles Mellin) que nous aurions souhaités, mais là encore, il nous a été impossible de trouver mieux au cours de nos déplacements à travers les Etats-Unis et le Canada.

Souhaitons que notre exposition fasse apparaître ou réapparaître de nombreux dessins qui nous avaient échappé et qu'ainsi puisse être complétée l'image d'une époque bien plus variée qu'il n'y paraît et qui est loin d'avoir encore livré tous ses secrets.

Disons encore un mot du catalogue proprement dit.

Pour des raisons de clarté, les notices ont été classées par ordre alphabétique d'artistes. L'illustration, exception faite bien malheureusement des seize planches en couleurs, est quant à elle chronologique, ce qui permet de mieux saisir l'évolution du dessin français durant ces deux siècles.

Nous avons cru utile, pour certains maîtres moins connus, de donner la liste des dessins qui leur reviennent, dont nous avons eu connaissance dans les collections publiques américaines. Nous espérons que l'on voudra bien pardonner nos oublis comme nos erreurs.

Nous avions songé faire précéder les notices du catalogue par une étude d'ensemble sur le dessin français au XVIIe et au XVIIIe siècle. Mais nous y avons à la réflexion renoncé. Il nous a paru inutile en effet, pour ce qui est du XVIIe siècle, de reprendre le texte que nous avons publié sur la question en tête du volume, paru en 1971, consacré à cette période, de la belle collection dirigée par Walter Vitzthum, *I Disegni dei Maestri*. Quant au XVIIIe siècle, le moment nous paraît mal choisi pour tenter de dresser un tel panorama. Nous vivons, pour ce siècle, sur des idées et sur des noms d'artistes que le XIXe siècle nous a légués. Certes, la réhabilitation des peintres d'histoire, si célèbres de leur vivant, est en cours, mais un long chemin reste

or Pierre, Dandré-Bardon or Vincent, or before we can attempt to analyse their graphic style.

It would be wrong to close this introduction without expressing our gratitude to all those who have helped us towards the realization of this exhibition. And above all to Mario Amaya, without whom this exhibition would not have been possible, and who supported me in my work from beginning to end; then to Catherine Johnston, who was good enough to translate with patience and devotion the text, riddled with difficulties; finally to the staff of the various museums where the exhibition will be mounted, and in particular Mrs Jennifer Stephens of Toronto; to the curators and directors of all the American collections with whom we have exchanged a voluminous correspondence and without whose help our task could not have been brought to a successful conclusion. Finally my friends and colleagues, both in France and abroad, whose names are often mentioned in the text of specific entries and whose expert advice has been so invaluable. May they all look upon this catalogue as an acknowledgement of our gratitude.

encore à parcourir avant que puissent être cernées avec netteté les personnalités d'un Carle Van Loo ou d'un Pierre, d'un Dandré-Bardon ou d'un Vincent, et que l'on puisse tenter de définir avec justesse leur style graphique.

Nous ne voudrions pas conclure cette courte introduction, sans exprimer notre gratitude à tous ceux qui nous ont permis la réalisation de cette exposition. Et tout d'abord à Mario Amaya, sans lequel cette exposition n'aurait pas été possible, et qui nous seconda de bout en bout dans notre travail; ensuite à Catherine Johnston, qui a bien voulu accepter de traduire avec patience et dévouement un texte plein de pièges; enfin, outre les équipes des divers musées où l'exposition sera présentée, ainsi que Mrs Jennifer Stephens de Toronto, les conservateurs et directeurs de toutes les collections américaines avec lesquels nous avons échangé une abondante correspondance et sans lesquels notre tâche n'aurait pu être menée à bien. Enfin mes amis et collègues, aussi bien français qu'étrangers, dont les noms sont souvent mentionnés dans le corps de telle ou telle notice et dont les précieux avis nous ont si souvent été utiles. Que tous trouvent ici l'expression de notre gratitude et de notre reconnaissance.

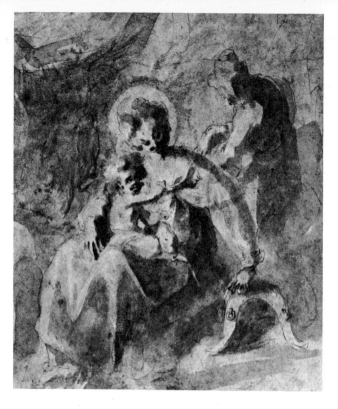

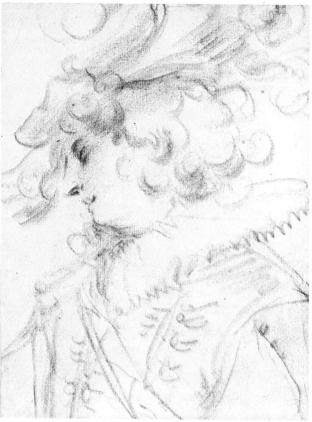

1 Jacques Bellange (4)
The Rest on the Flight into Egypt
Le repos pendant la fuite en Égypte

2 Jacques Bellange (5)
Young Man with a Plumed Hat
Jeune homme au chapeau à plume

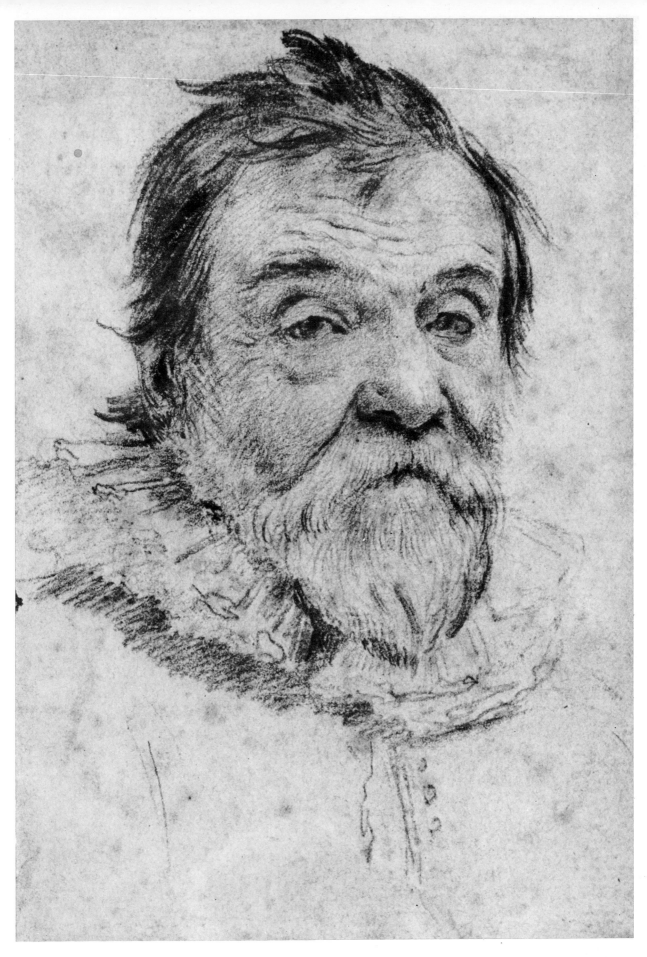

3 Claude Mellan (89)
Portrait of an Old Man
Portrait d'homme âgé

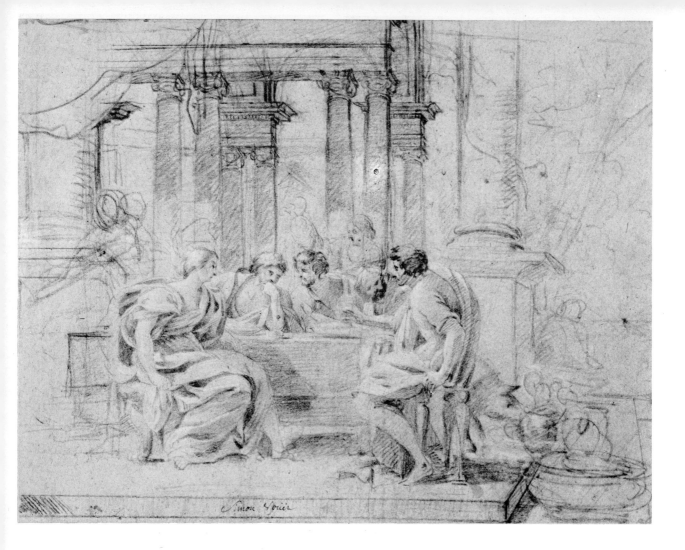

4 Simon Vouet (148)
Ulysses and Circe
Ulysse et Circé

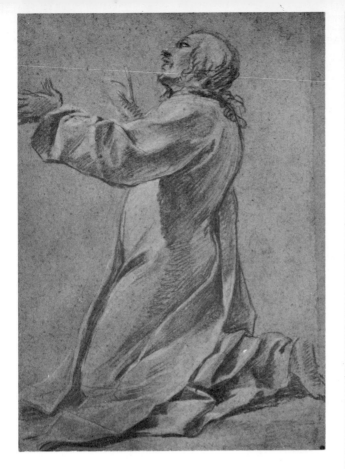

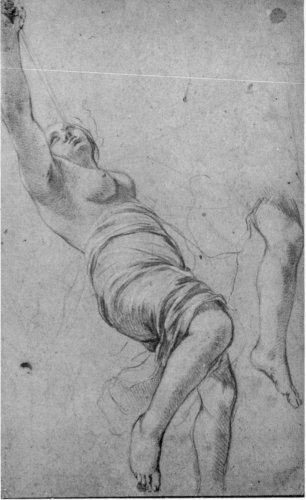

5 Simon Vouet (150)
Study of a Kneeling Man
Etude d'homme agenouillé

6 Simon Vouet (151)
Allegorical Figure of a Woman Blowing a Trumpet
Figure allégorique d'une femme soufflant dans une trompette

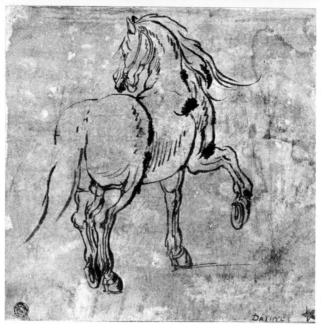

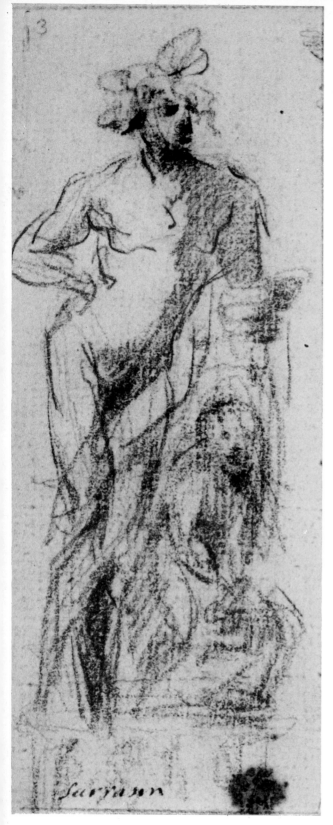

8 Jacques Callot (20)
Study of a Horse
Etude d'un cheval

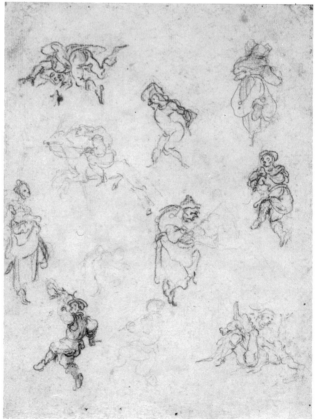

7 Jacques Sarrazin (133)
Study for Autumn
Etude pour l'Automne

9 Jacques Callot (21)
Studies of Dancing Figures, a Horseman and Two Men Fighting
Etudes de figures dansantes, un cavalier, deux hommes se battant

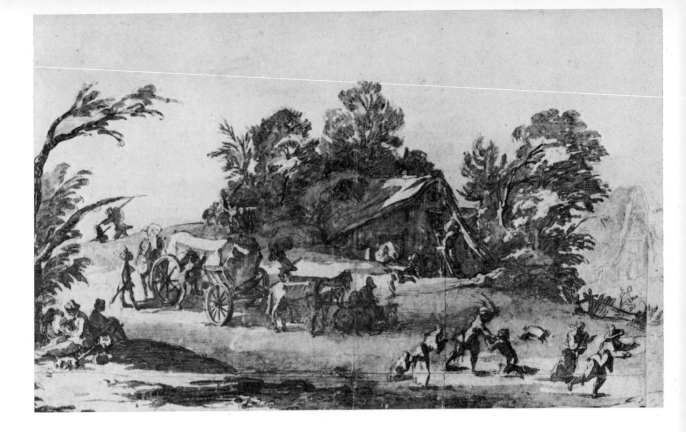

10 Jacques Callot (22)
Soldiers Pillaging a Peasant's House
Scène de pillage d'une maison de paysans

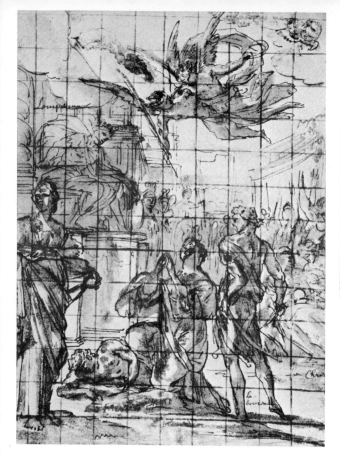
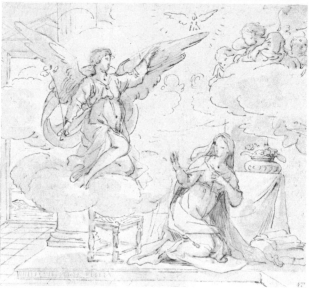

11 François Perrier (108)
The Martyrdom of Two Saints
Martyre de deux saints

12 Charles Mellin (90)
The Annunciation
L'Annonciation

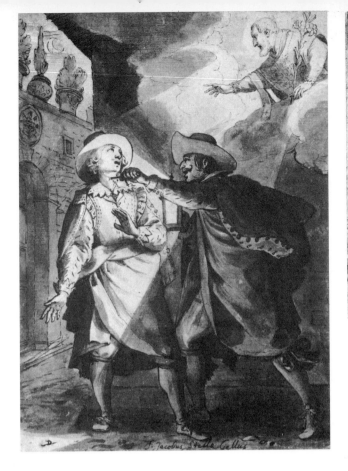

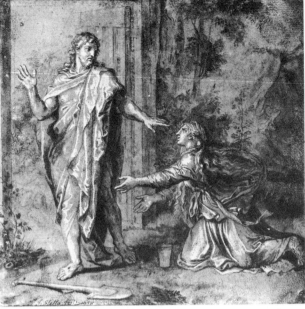

13 Jacques Stella (135)
The Murder of Paolo de Bernardis
Le meurtre de Paolo de Bernardis

14 Jacques Stella (136)
Christ Appearing to the Magdalen
Le Christ apparaissant à la Madeleine

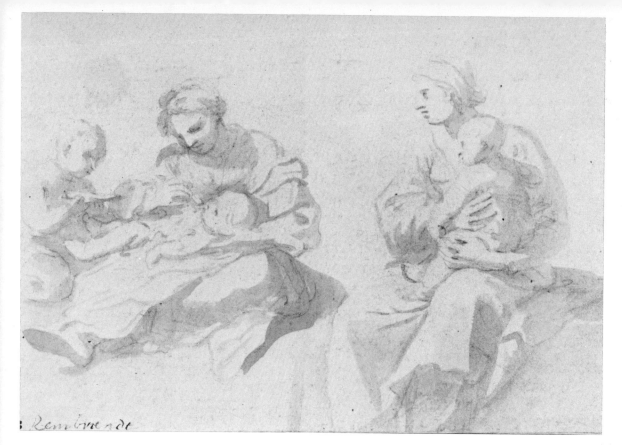

15 Jacques Stella (137)
Two Mothers with their Children
Deux mères avec leurs enfants

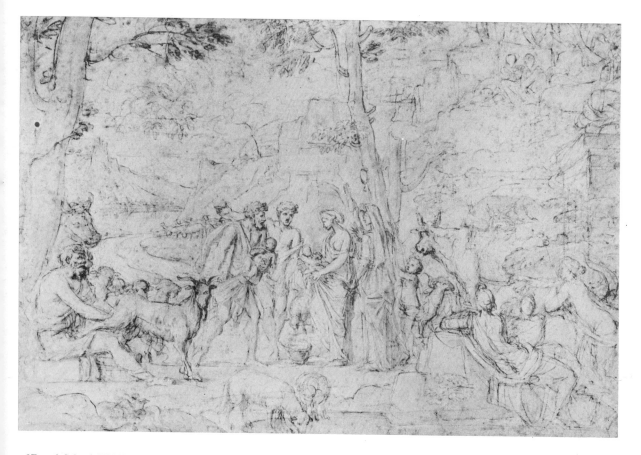

16 French School, Middle of the Seventeenth Century/Ecole française,
milieu du XVIIe siècle (156)
Faustulus Brings Romulus and Remus to His Wife Larentia
Faustulus apporte Romulus et Rémus à son épouse Larentia

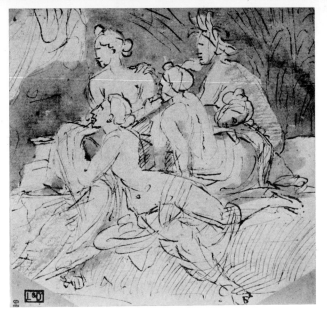

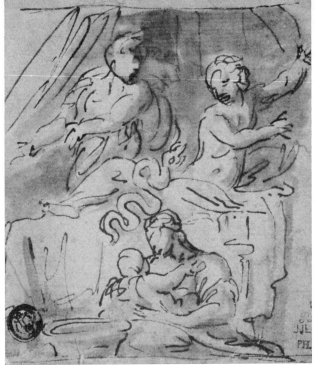

17 Nicolas Poussin (113)
Five Seated Female Figures
Cinq figures féminines assises

18 Nicolas Poussin (114)
The Discovery of Erichthonius
La découverte d'Erechthée

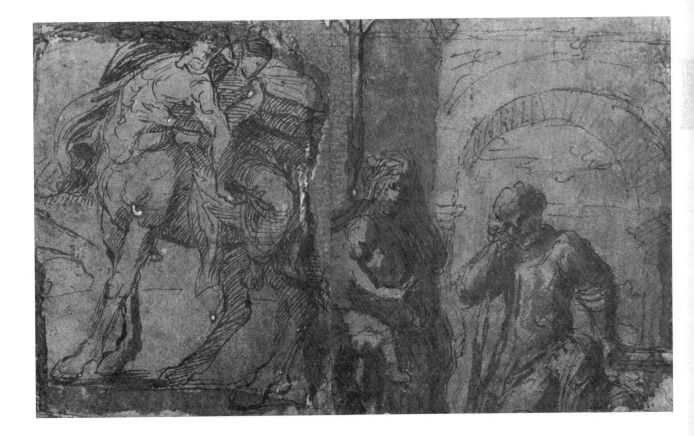

19 Nicolas Poussin (115)
Centaur Carrying Off a Nymph; The Holy Family
Un centaure emportant une nymphe; la Sainte Famille

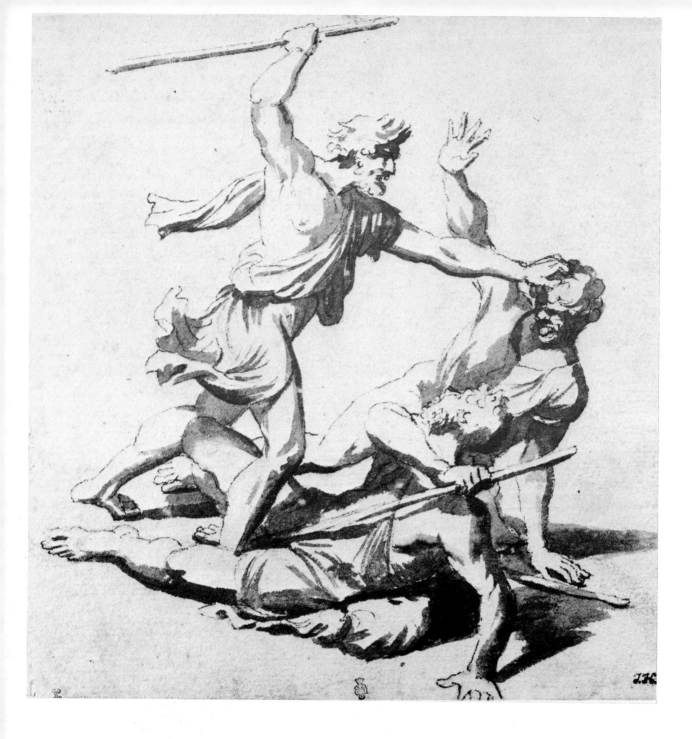

20 Nicolas Poussin (116)
Three Men Fighting with Staffs
Trois hommes combattant avec des bâtons

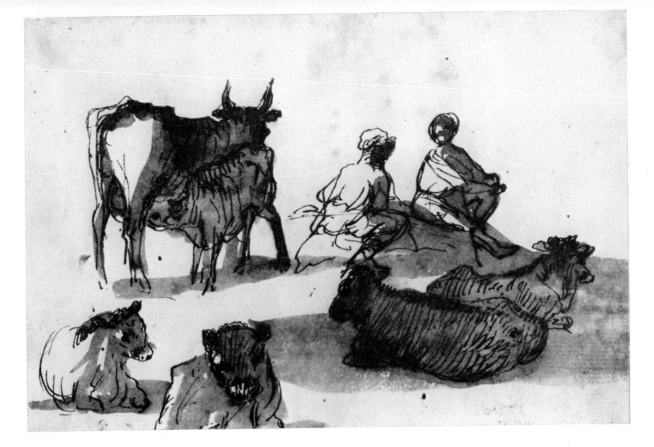

21 Claude Gellée called Lorrain/dit le Lorrain (53)
Herdsmen and Cattle
Un troupeau et deux bergers

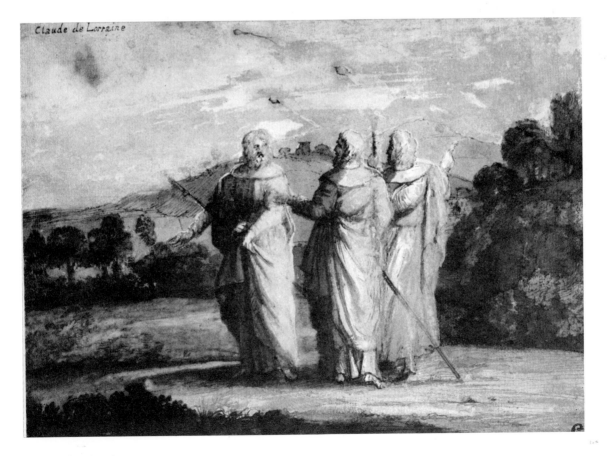

22 Claude Gellée called Lorrain/dit le Lorrain (54)
Christ and Two Disciples at Emmaus
Les Pèlerins d'Emmaüs

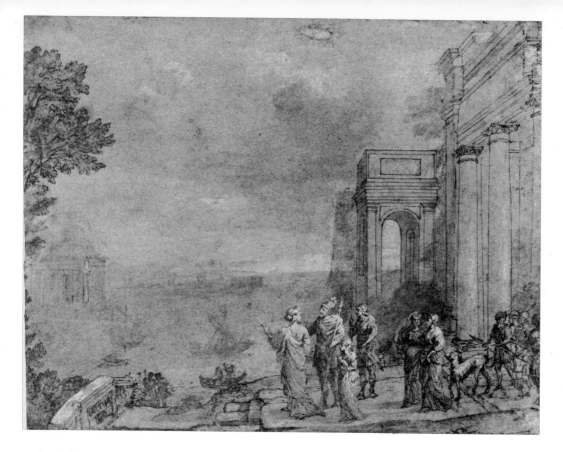

23 Claude Gellée called Lorrain/dit le Lorrain (55)
The Departure of Aeneas from Carthage
L'Embarquement d'Enée à Carthage

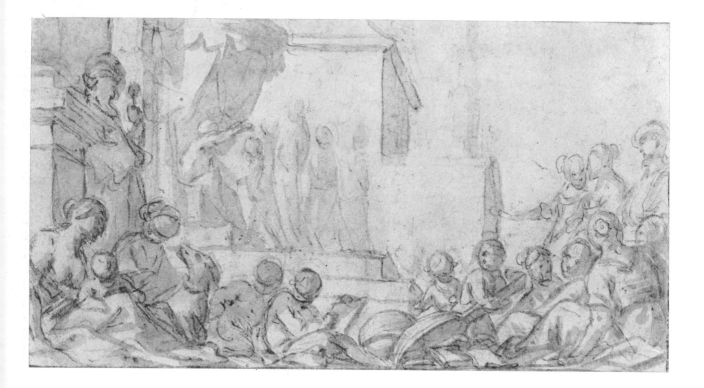

24 Jacques Blanchard (6)
Allegorical Frieze
Frise allégorique

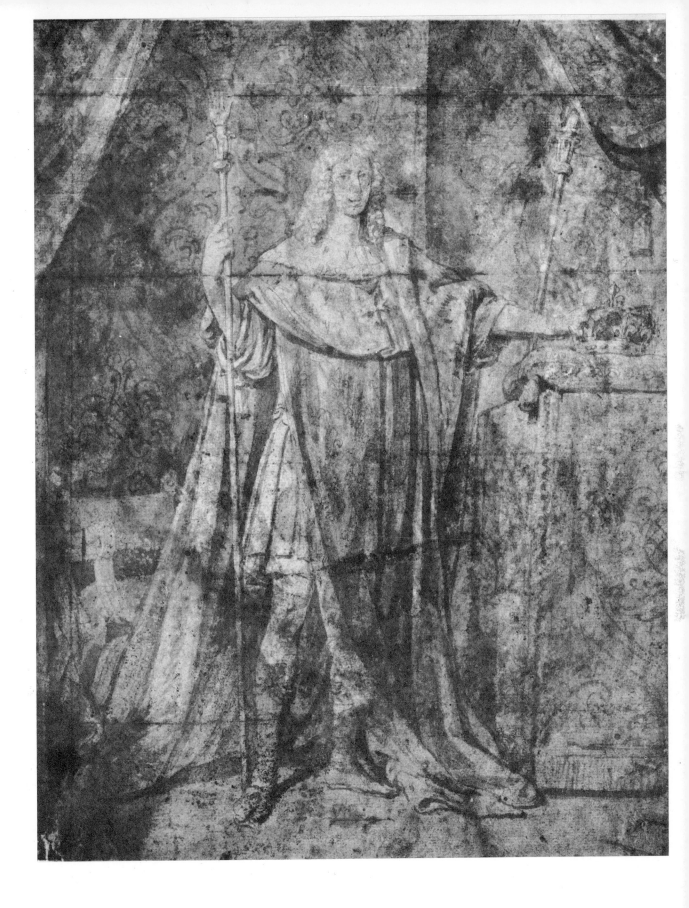

25 Philippe de Champaigne (24)
Portrait of Louis XIV
Portrait de Louis XIV

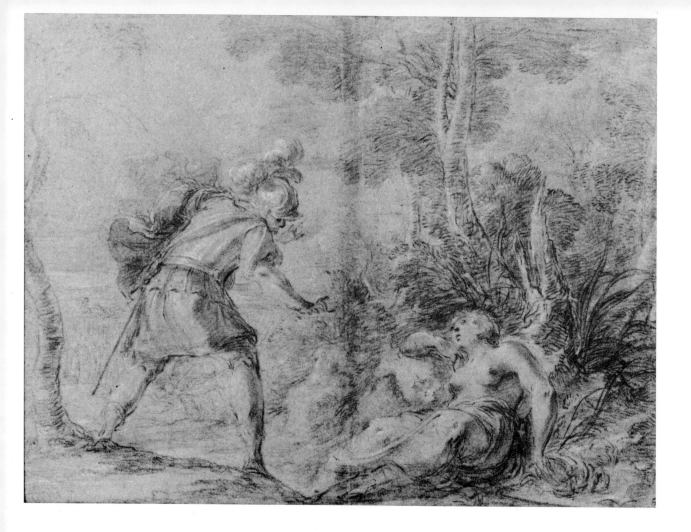

26 Laurent de La Hyre (70)
A scene from La Gerusalemme Liberata
Scène de La Jerusalem délivrée

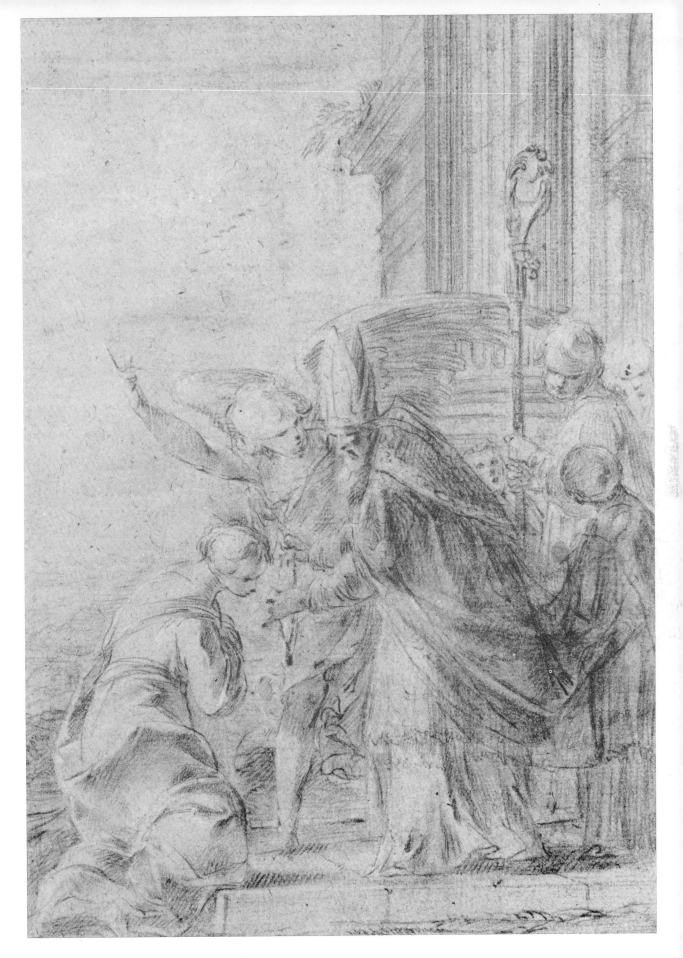

27 Laurent de La Hyre (71)
St Germanus of Auxerre and St Genevieve
Saint Germain d'Auxerre et sainte Geneviève

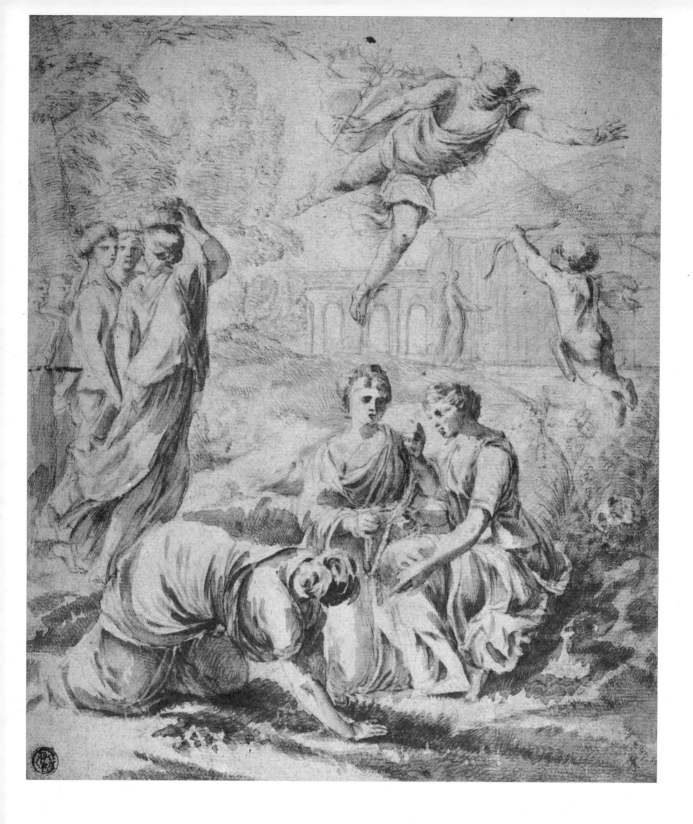

28 Laurent de La Hyre (72)
Mercury and Herse
Mercure et Hersé

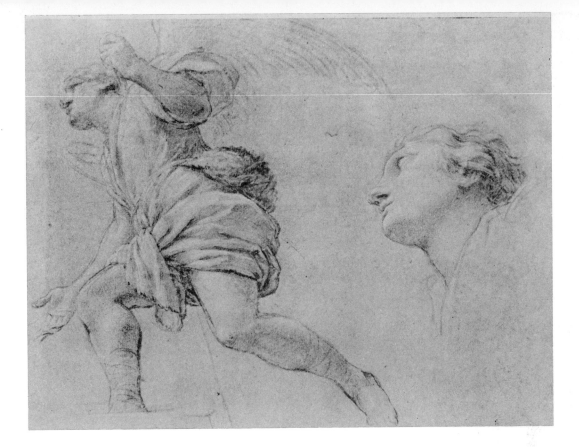

29 Eustache Le Sueur (84)
Study of an Angel
Etude d'un ange

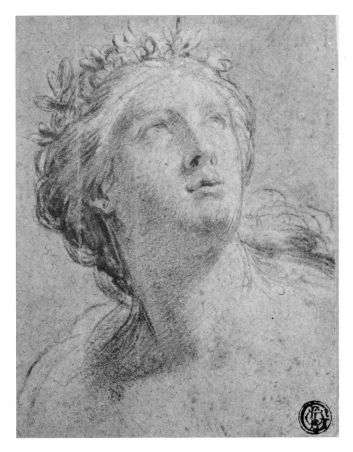

30 Eustache Le Sueur (85)
Head of a Woman
Tête de femme

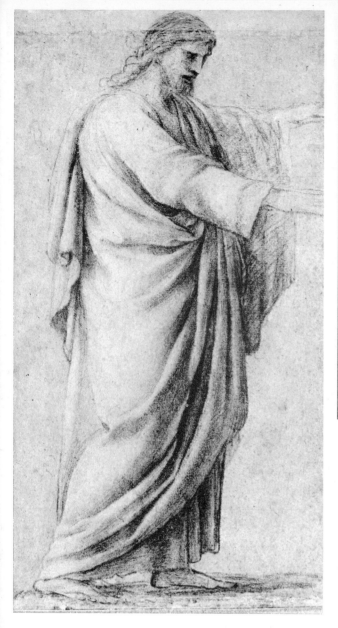

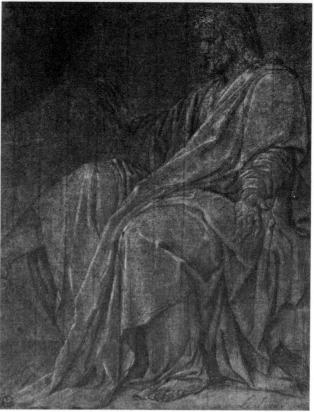

31 Eustache Le Sueur (86)
Study for the Figure of Christ
Etude de Christ

32 Eustache Le Sueur (87)
Study of a Seated Man Seen in Profile
Etude d'homme assis de profil

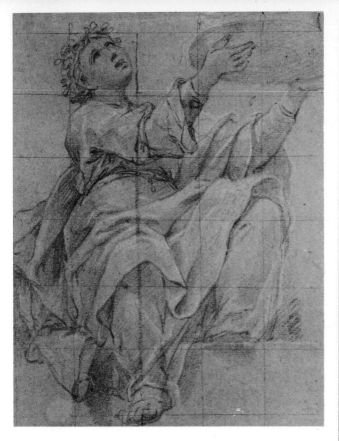

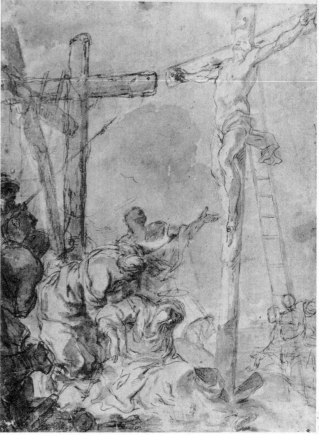

33 Pierre Mignard (92)
Study of a Woman with Arms Raised Holding a Salver
Etude de femme, les bras levés, tenant un plateau

34 Sébastien Bourdon (18)
The Crucifixion
Le Christ en croix

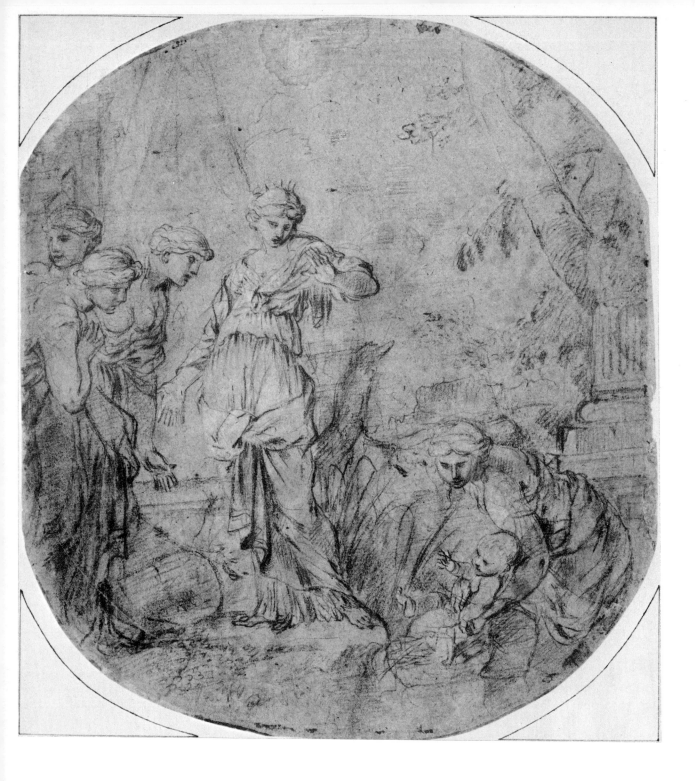

35 Sébastien Bourdon (19)
The Finding of Moses
Moïse sauvé des eaux

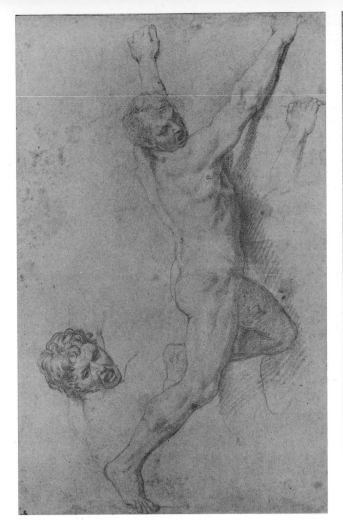

36 Charles Le Brun (75)
Man Clinging to a Rock
Homme agrippé à un rocher

37 Charles Le Brun (76)
Head of a Macedonian Soldier
Tête d'un soldat macédonien

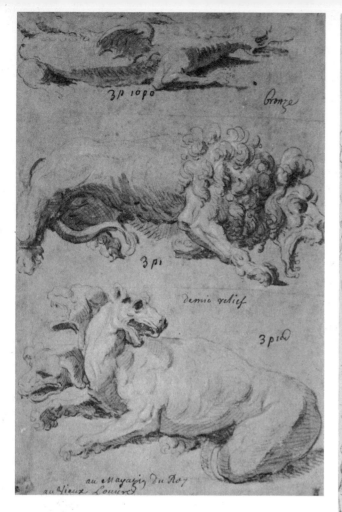

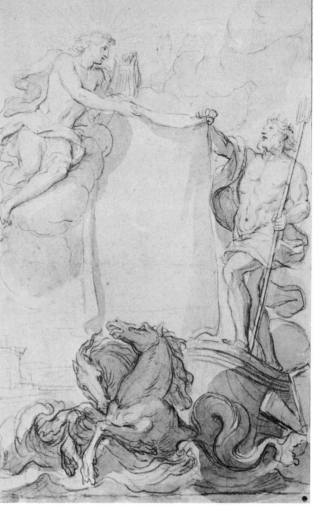

38 Charles Le Brun (77)
A Dragon, a Lion and a Cerberus
Un dragon, un lion et un cerbère

39 Charles Le Brun (78)
Apollo, with Neptune in his Chariot, Holding a Plan (?)
Apollon et Neptune sur son char tenant un plan (?)

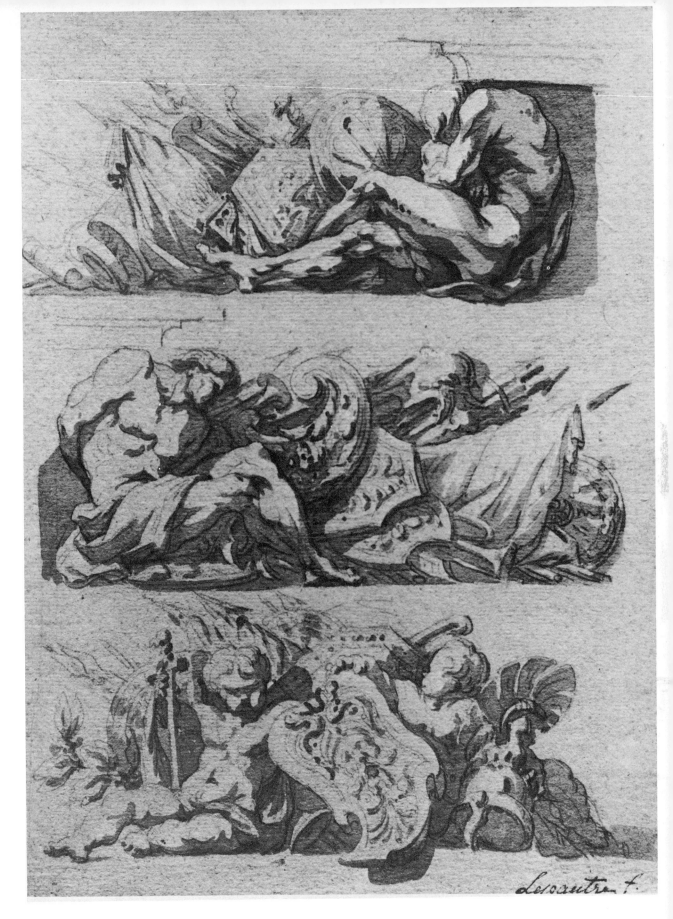

40 Jean Le Pautre (80)
Study for Decorative Friezes
Etude de frises décoratives

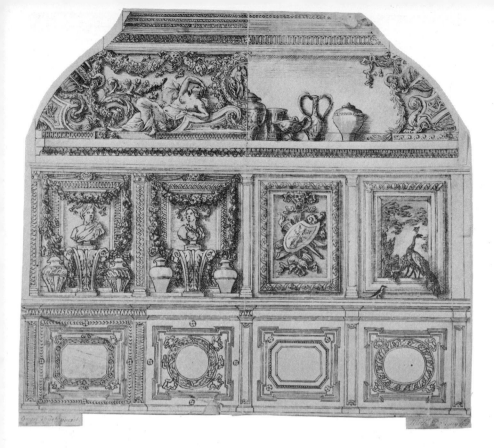

41 Michel Dorigny (43)
Design for a Wall Decoration
Projet de décoration murale

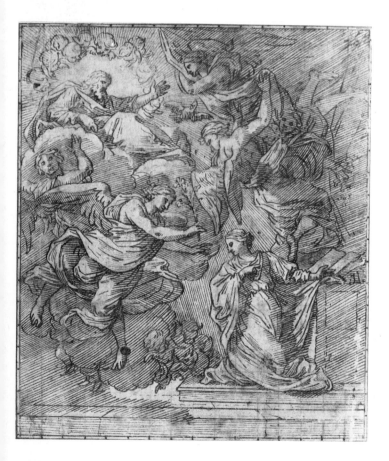

42 Michel Dorigny (44)
The Annunciation
L'Annonciation

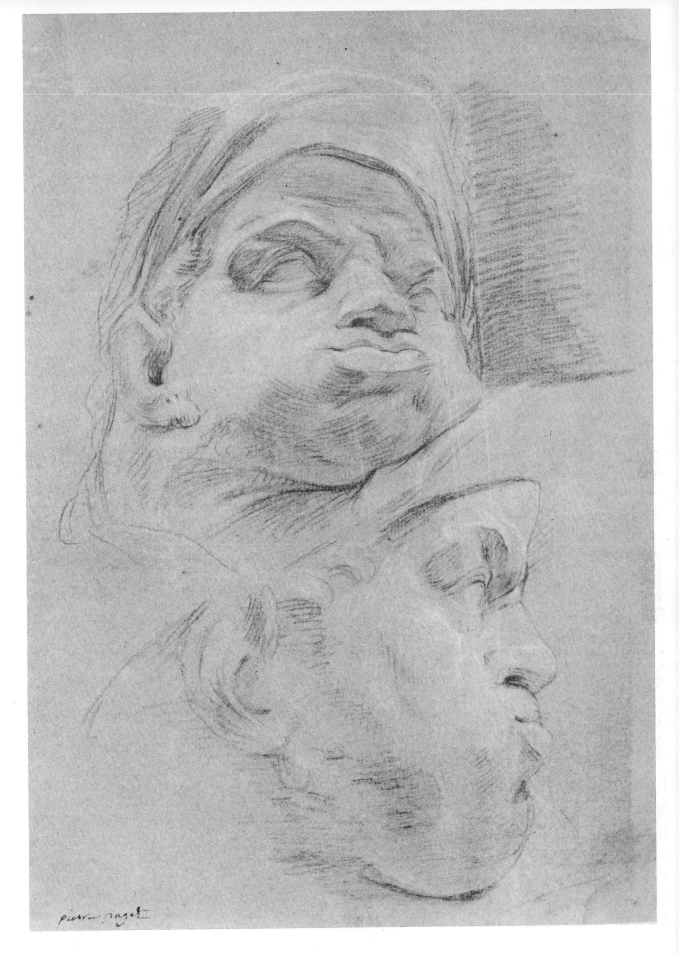

43 Pierre Puget (119)
Male Heads with Cheeks Puffed Out
Têtes d'homme, les joues gonflées

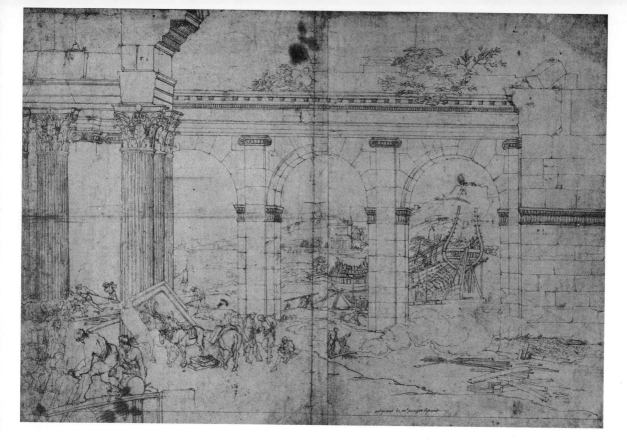

44 Pierre Puget (120)
Construction of a Ship in the Harbour of Toulon
Construction d'un navire dans le port de Toulon

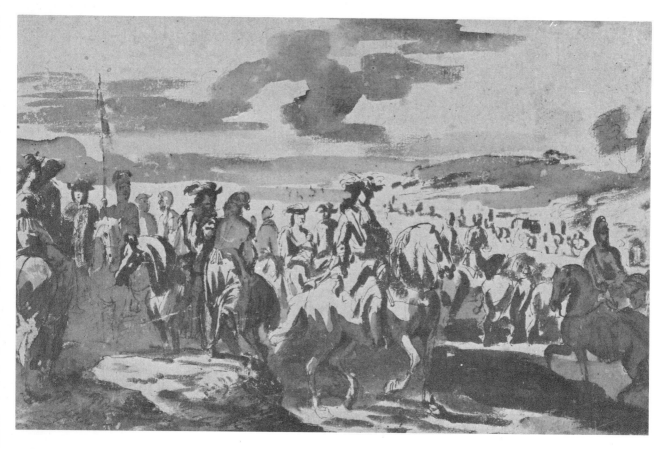

45 Jacques Courtois (32)
Horsemen in a Landscape
Cavaliers dans un paysage

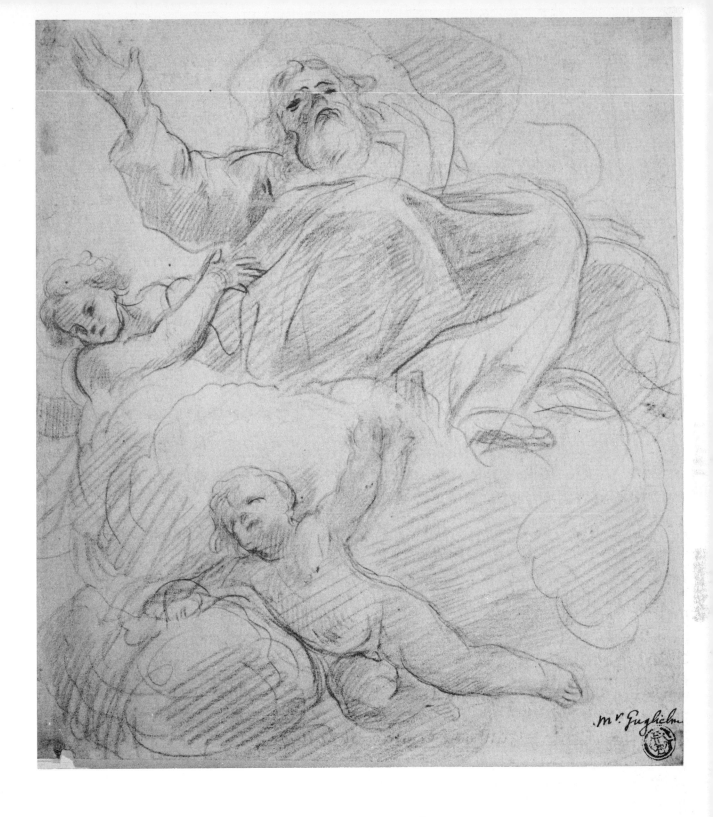

46 Guillaume Courtois (33)
Study for God the Father
Etude pour Dieu le Père

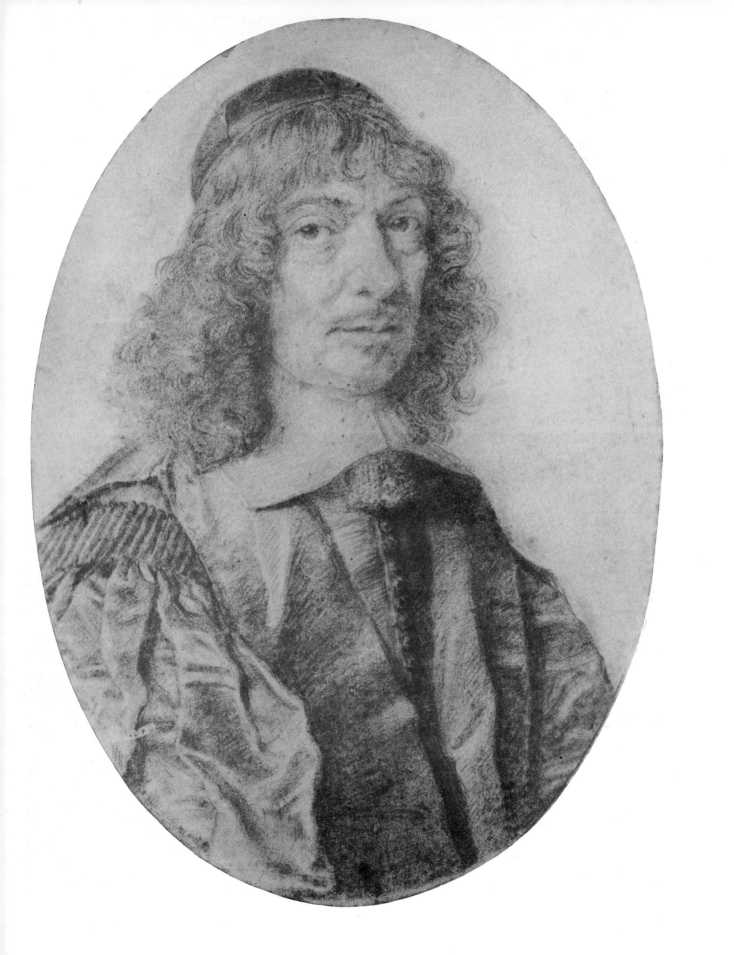

47 Robert Nanteuil (95)
Portrait of Marin Cureau de La Chambre
Portrait de Marin Cureau de La Chambre

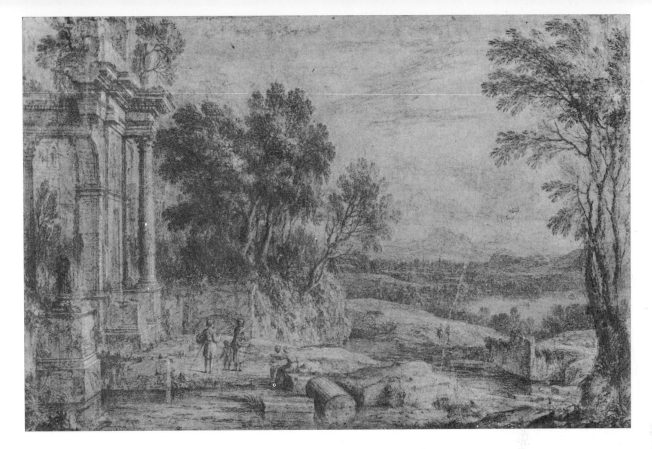

48 Pierre Patel the Elder/Patel le Vieux (106)
Landscape with Figures and Ruins
Paysage avec figures et ruines

49 Gaspard Dughet (45)
Rocky Landscape
Paysage rocheux

50 Gaspard Dughet (46)
View of Tivoli
Vue de Tivoli

51 Georges Focus (48)
Landscape with a Boat
Paysage avec une barque

48

52 Michel Corneille the Younger/Corneille le Jeune (29)
Apollo and Thetis
Apollon et Thétis

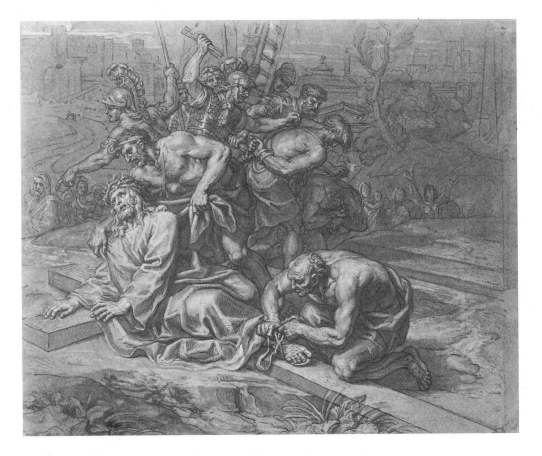

53 Michel Corneille the Younger/Corneille le Jeune (30)
Christ Nailed to the Cross
Le Christ attaché à la croix

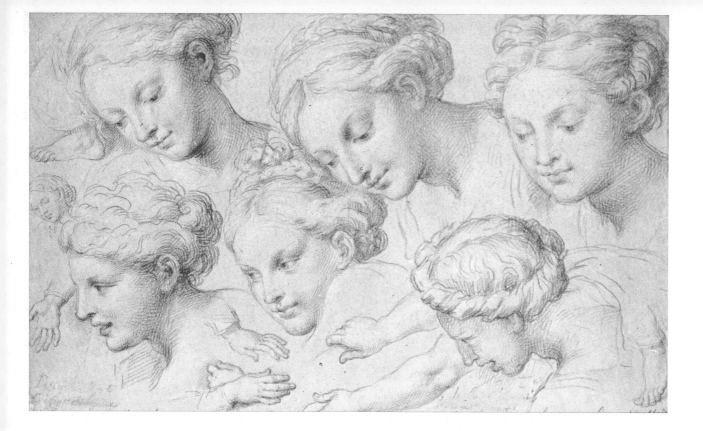

54 Michel Corneille the Younger/Corneille le Jeune (31)
Studies of Girls' Heads
Etudes de diverses têtes de jeune fille

50

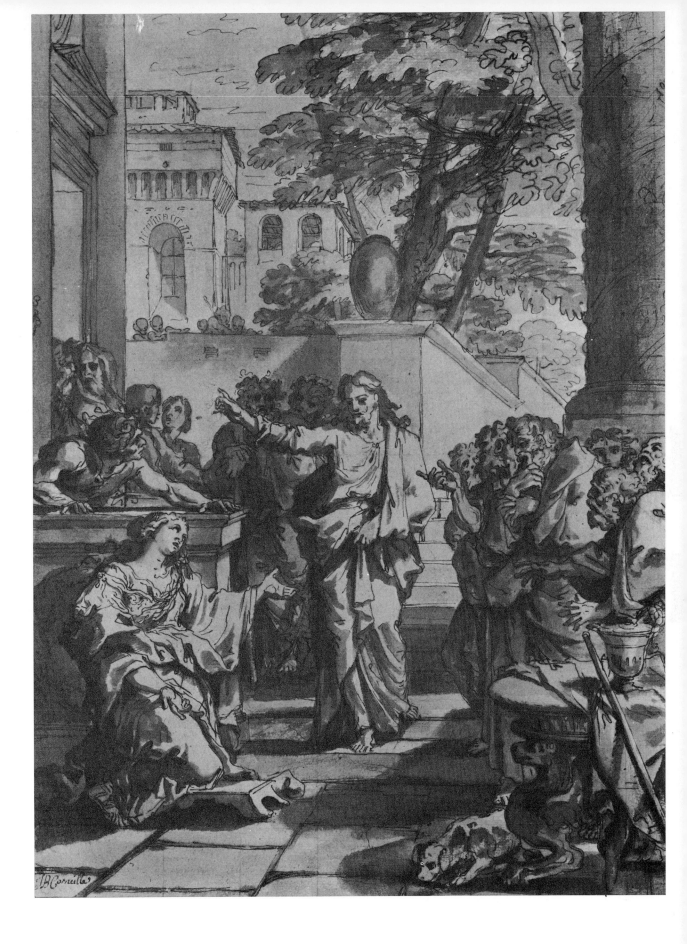

55 Jean-Baptiste Corneille (28)
Christ and the Canaanite Woman
Le Christ et la Cananéenne

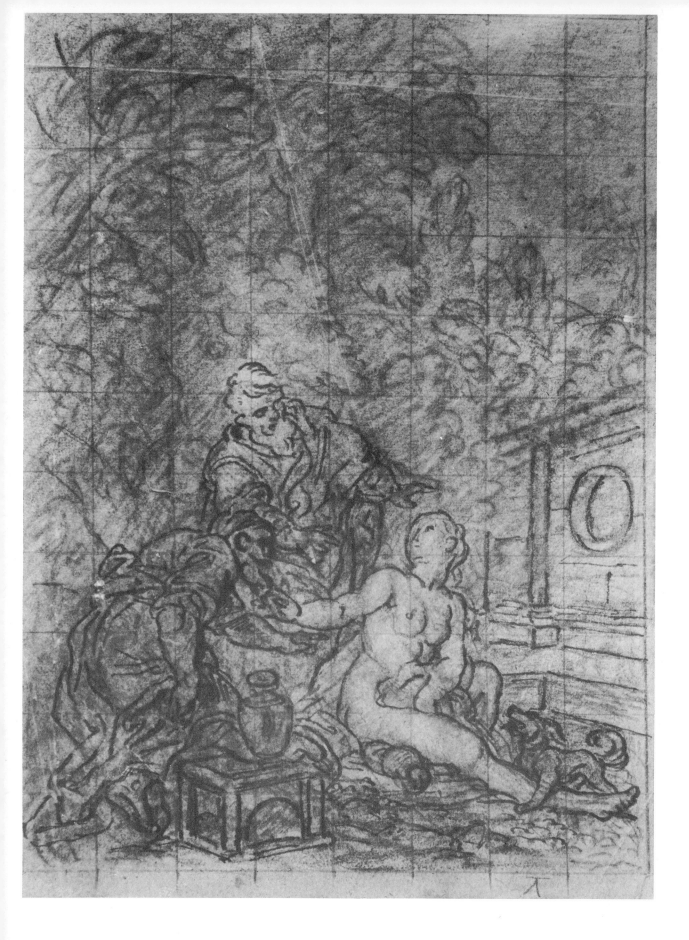

56 Charles de La Fosse (68)
Susannah and the Elders
Suzanne et les Vieillards

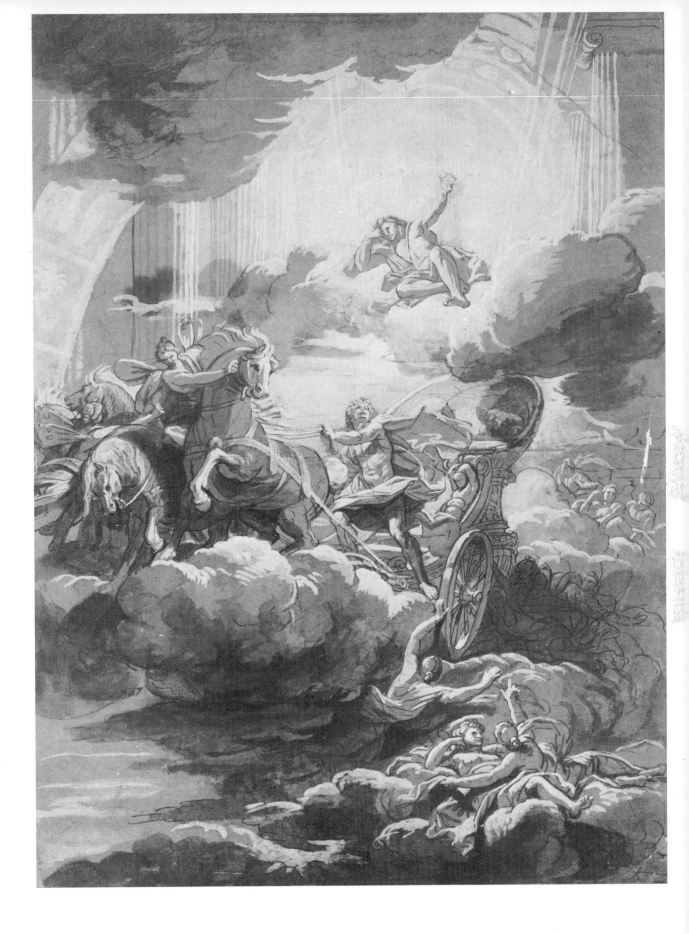

57 Jean Jouvenet (63)
Phaeton Driving the Chariot of the Sun
Phaëton conduisant le Char du Soleil

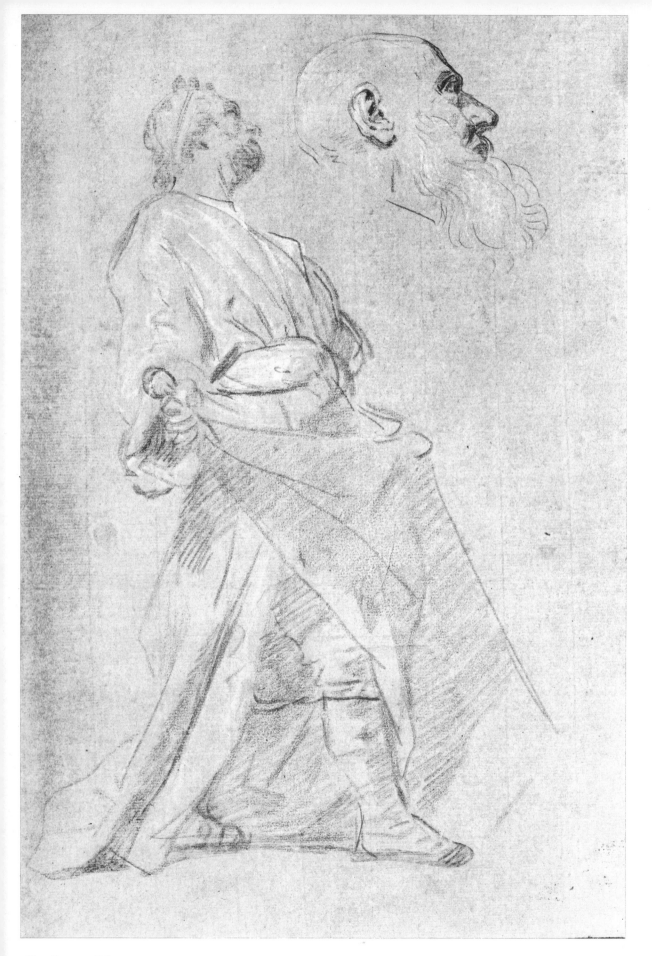

58 Jean Jouvenet (64)
Man Standing and Study of a Head
Homme debout et étude de tête

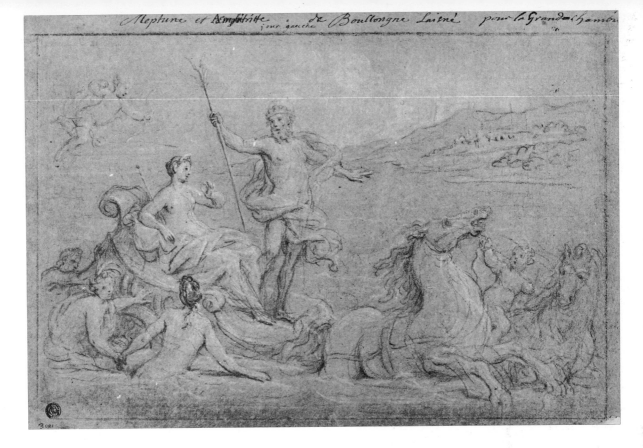

59 Bon Boullongne (16)
Neptune and Amphitrite
Neptune emmenant Amphitrite dans son char marin vers son palais

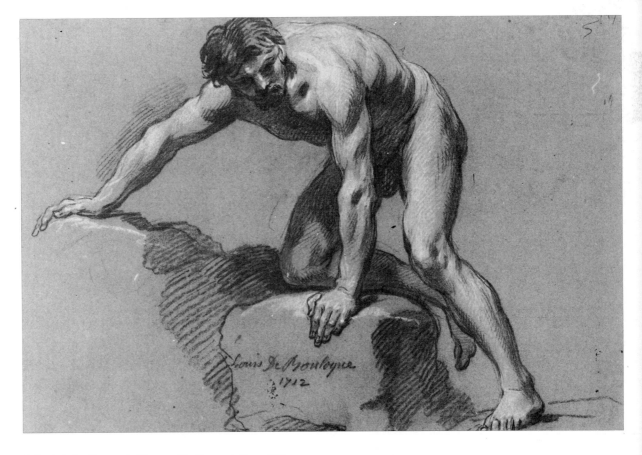

60 Louis de Boullongne the Younger/Boullongne le Jeune (17)
Study of a Male Nude
Académie d'homme

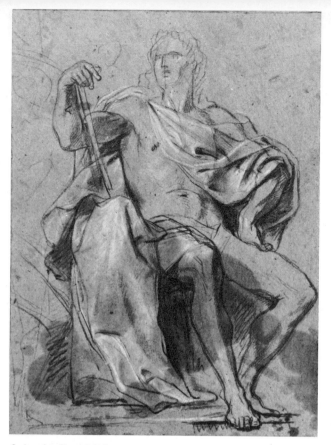

61 Antoine Coypel (34)
Study of a Seated King
Etude d'un roi assis

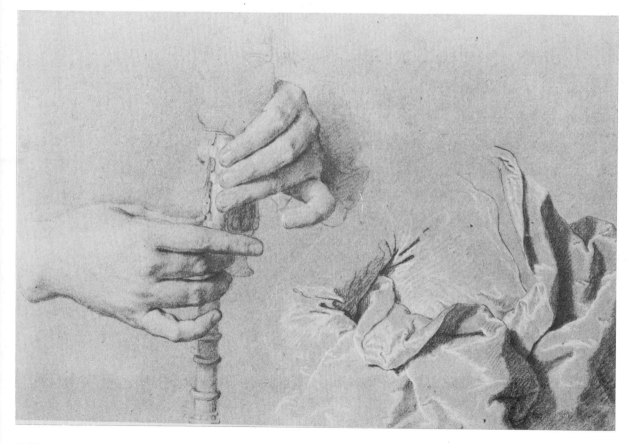

62 Hyacinthe Rigaud (123)
Studies of Hands Holding a Chanter and of Draperies
Etudes de mains tenant une cornemuse et de draperies

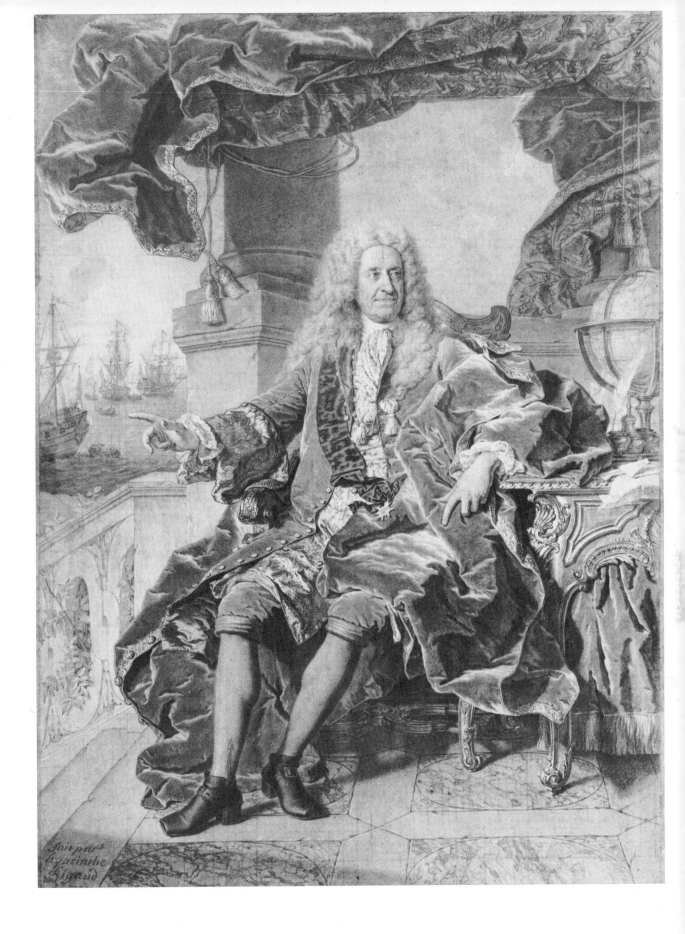

63 Hyacinthe Rigaud (122)
Portrait of Samuel Bernard (1651–1739)
Portrait de Samuel Bernard (1651–1739)

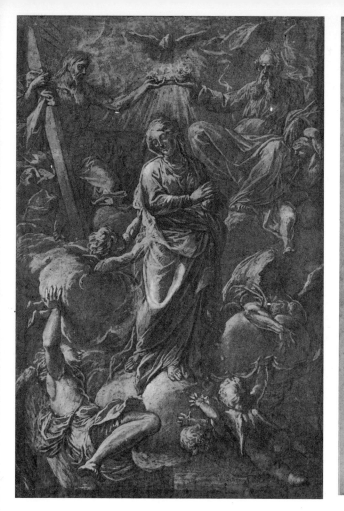

64 Antoine Rivalz (124)
The Coronation of the Virgin
Le Couronnement de la Vierge

65 Jean-Bernard-Honoré Turreau called Toro/dit Toro (138)
Arabesque for a Panel of a Sideboard with Venus at the Forge of Vulcan
Arabesque pour panneau de buffet avec Vénus dans la forge de Vulcain

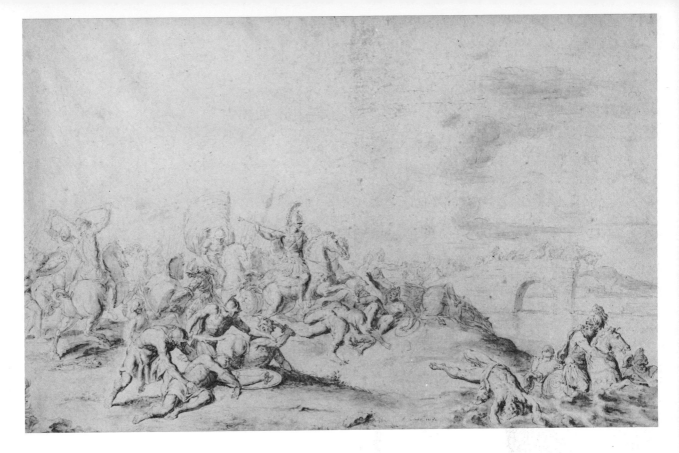

66 Raymond La Fage (65)
Battle Scene on a River Bank
Scène de bataille au bord d'un fleuve

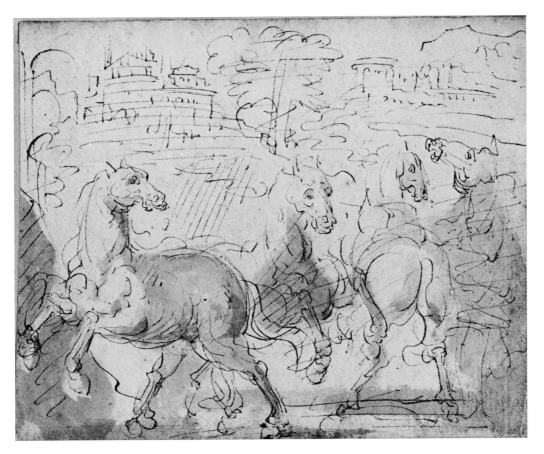

67 Raymond La Fage (66)
Study of Four Horses
Quatre chevaux

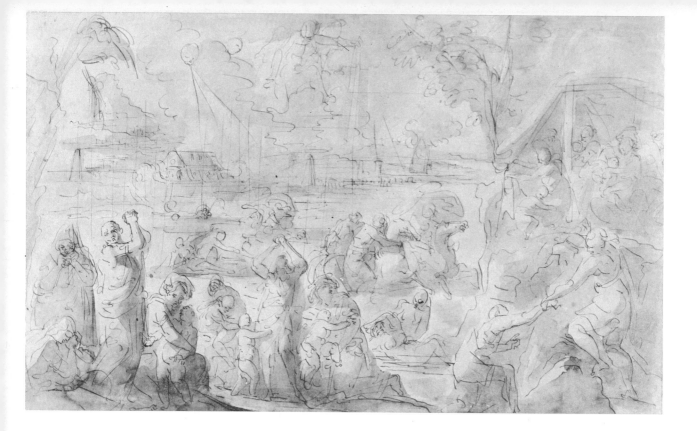

68 François Boitard (10)
The Flood
Le Déluge

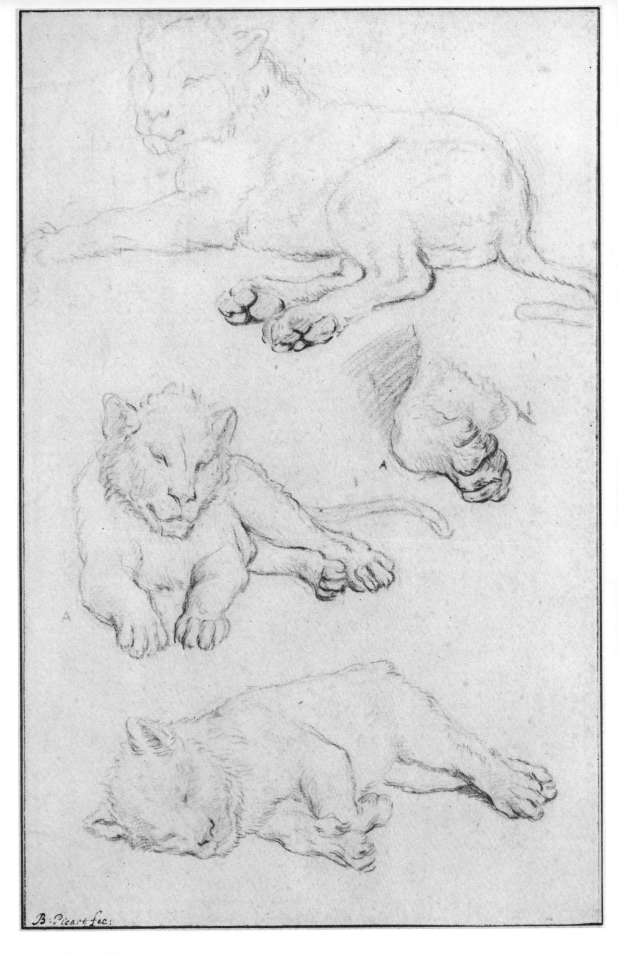

69 Bernard Picart (110)
Studies of a Lion Cub
Etudes de lionceau

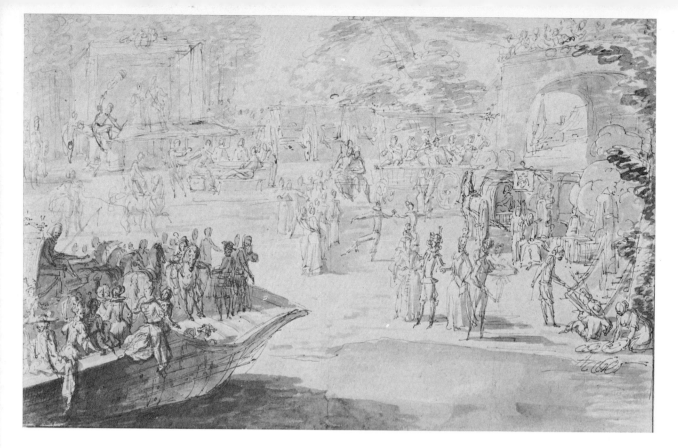

70 Claude Gillot (56)
Embarkation for the Island of Cythera
Embarquement pour l'île de Cythère

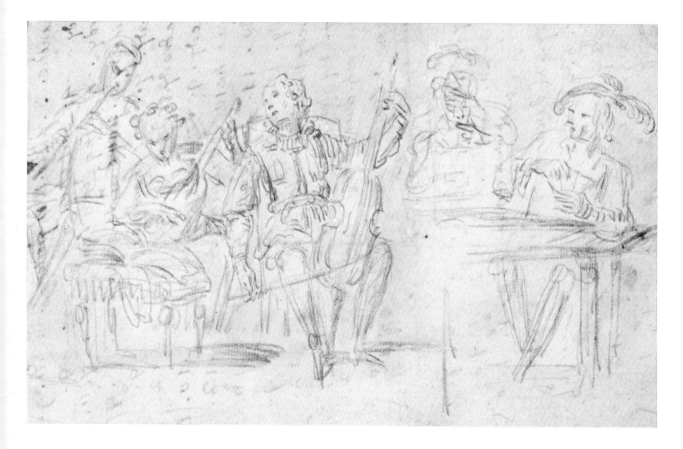

71 Antoine Watteau (152)
Three Musicians and Two Card Players
Trois musiciens et deux joueurs de cartes

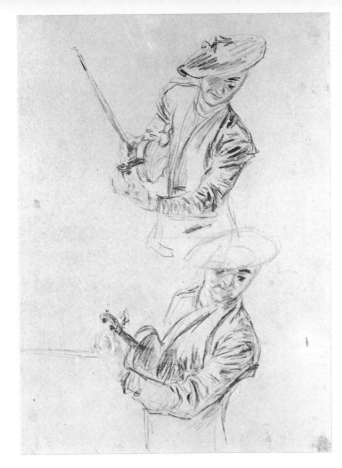

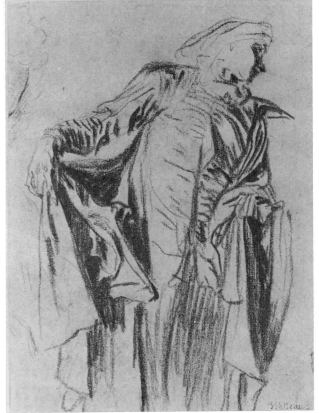

72 Antoine Watteau (154)
Two Studies of a Violinist
Deux études de violoniste

73 Antoine Watteau (155)
Actor Standing with Head Turned to the Right
Comédien debout, la tête tournée vers la droite

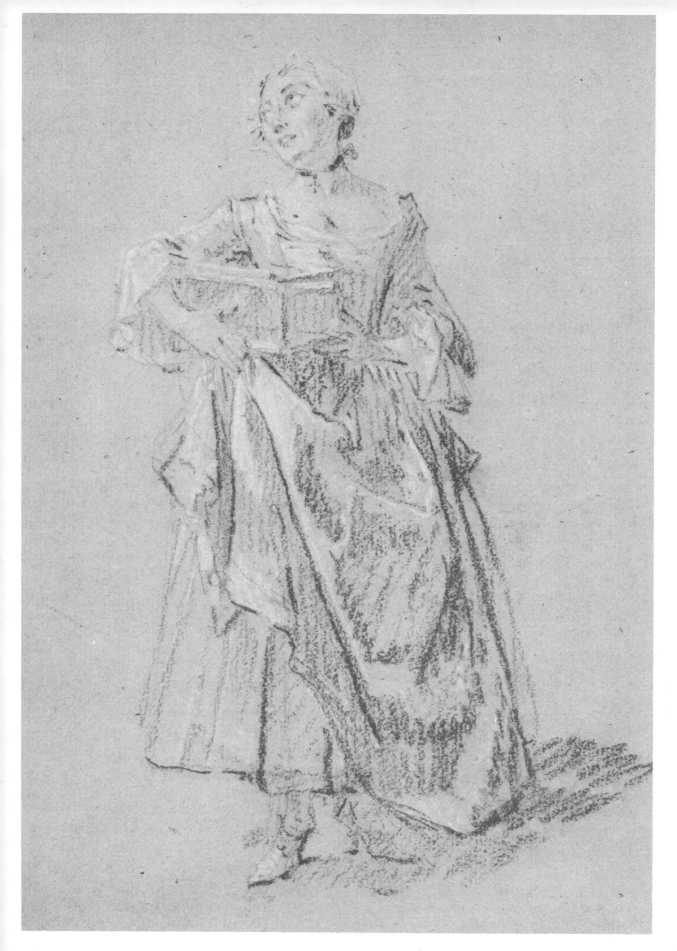

74 Nicolas Lancret (74)
The Woman with a Cage
La femme à la cage

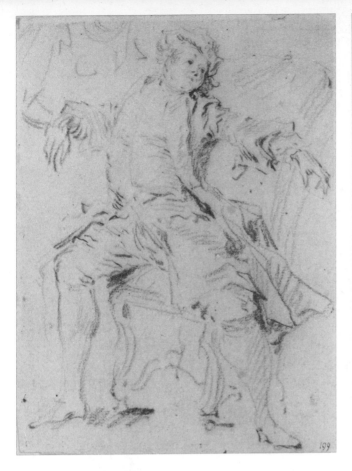

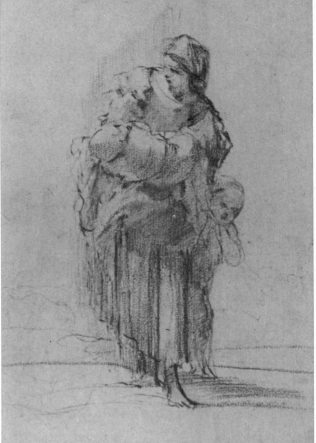

75 Jean-Baptiste Pater (107)
Man Seated in an Armchair
Homme assis dans un fauteuil

76 François-Jérôme Chantereau (25)
A Woman with Two Children
Femme avec deux enfants

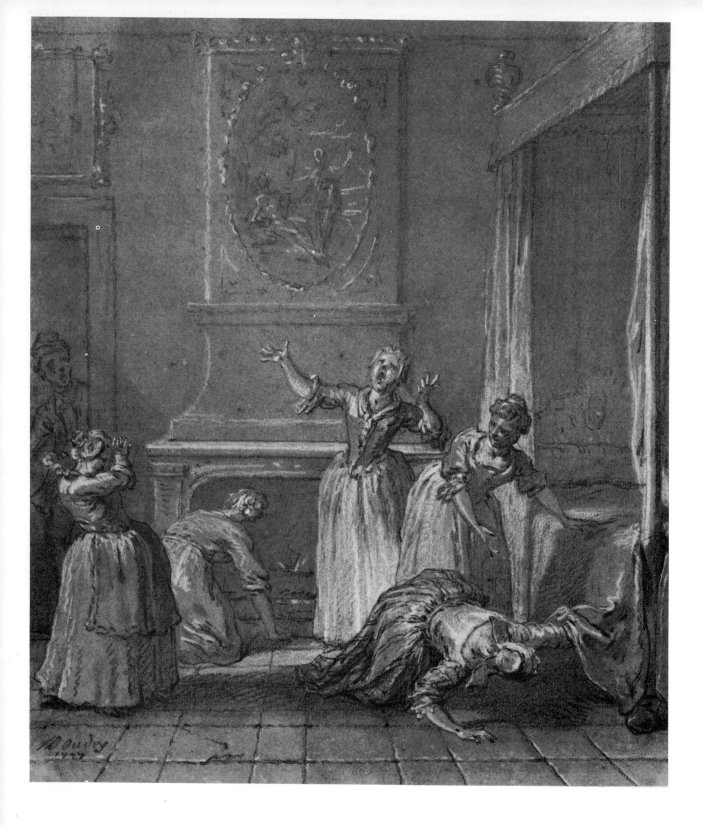

77 Jean-Baptiste Oudry (101)
Discovery of the Inn-Keeper's Corpse
'On trouve le corps mort de l'Hôte que l'on avait caché'

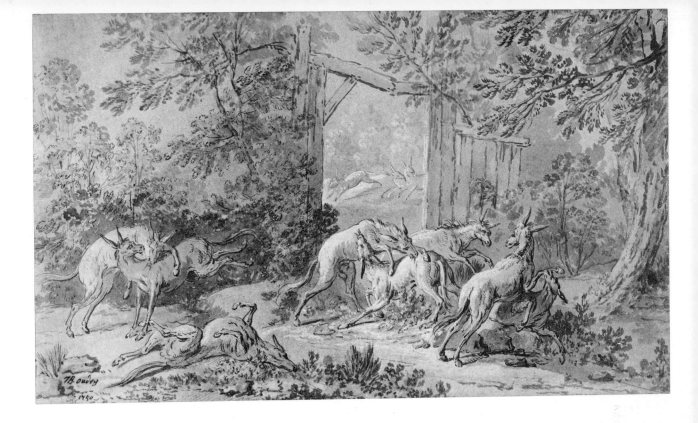

78 Jean-Baptiste Oudry (103)
Wild Asses Fighting in the Open Air
Combat d'onagres en plein air

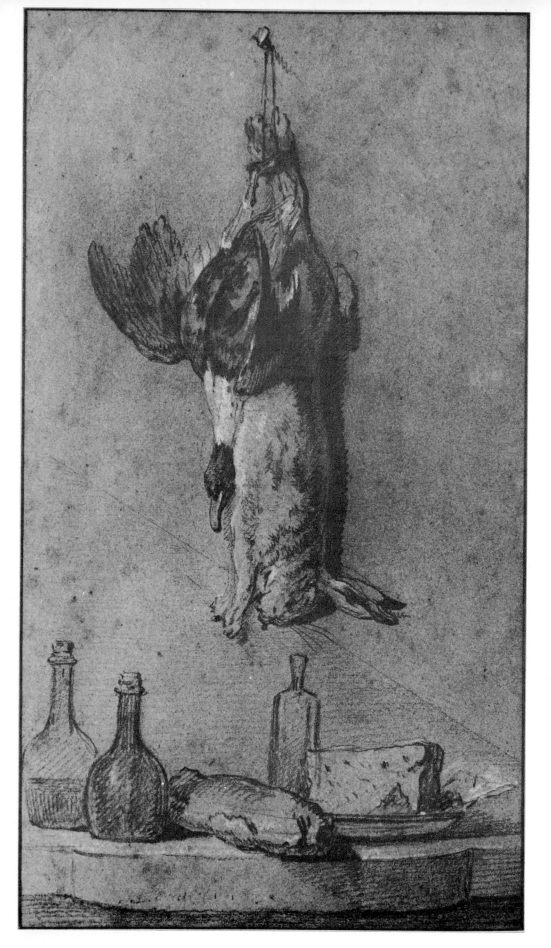

79 Jean-Baptiste Oudry (102)
Still-life with Duck and Hare
Nature morte au canard et au lièvre

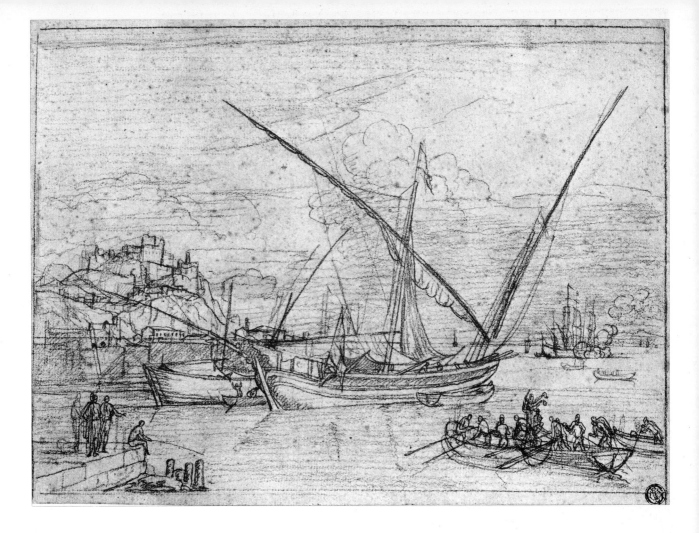

80 Adrien Manglard (88)
View of a Port
Vue d'un port

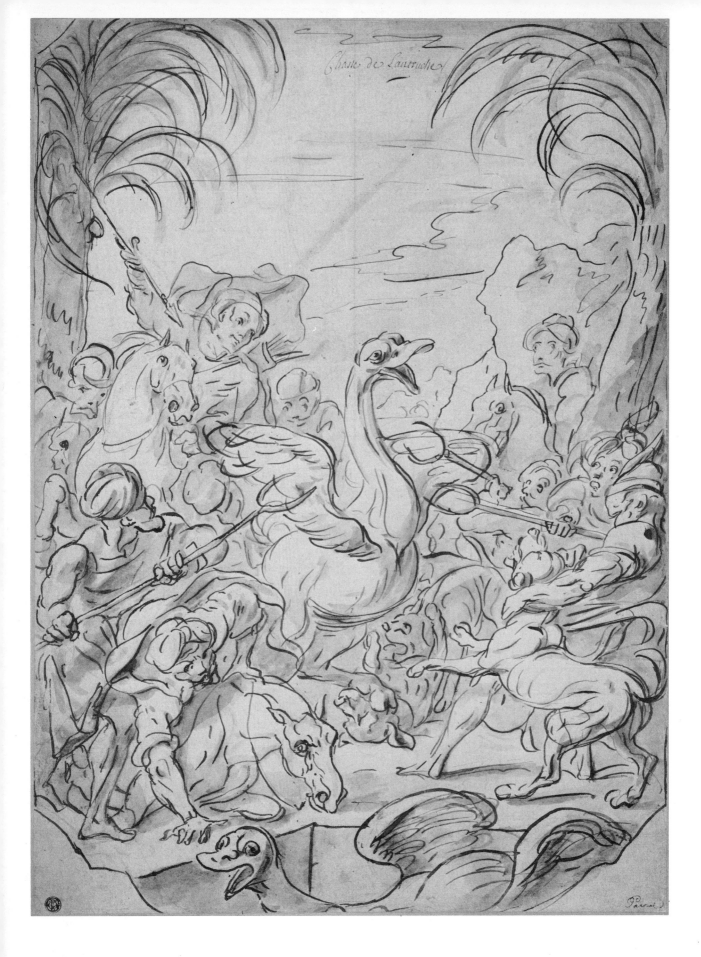

Chasse de l'autruche

81 Charles Parrocel (105)
Ostrich Hunt
La chasse à l'autruche

70

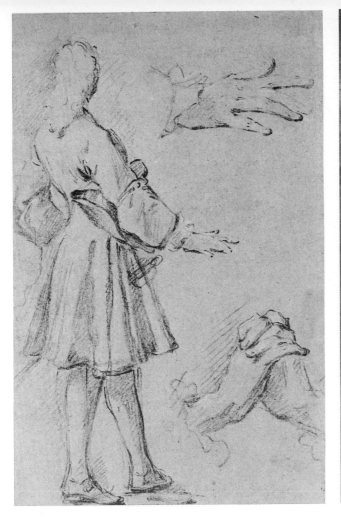

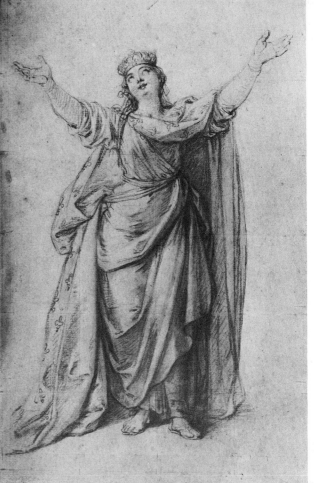

82 Jean Restout (121)
Standing Man and Studies of Hands
Homme debout et études de mains

83 Charles-Antoine Coypel (36)
Allegory of France
Allégorie de la France

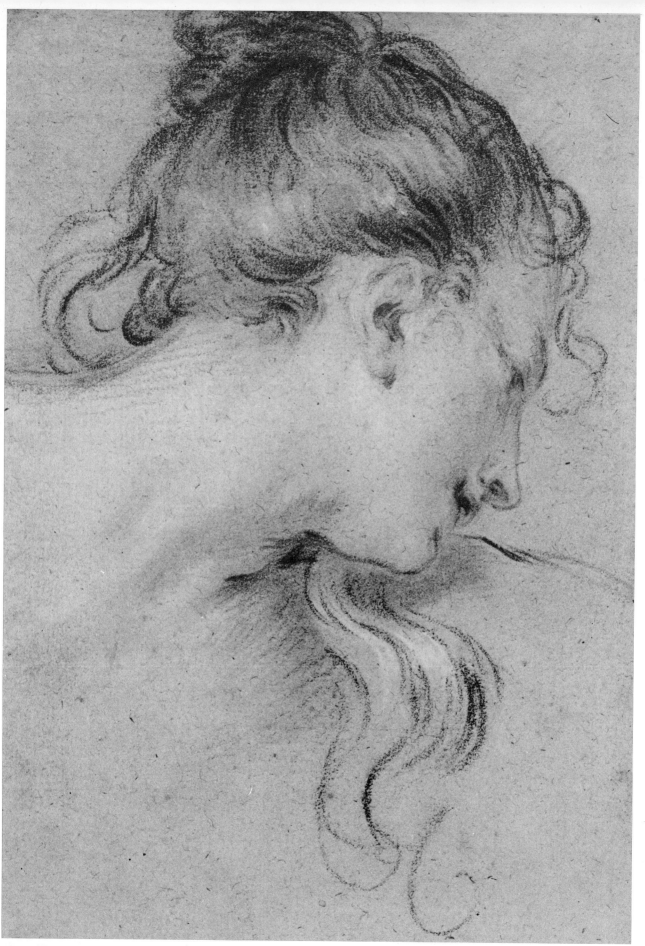

84 François Lemoine (79)
Study of a Woman's Head
Etude d'une tête de femme

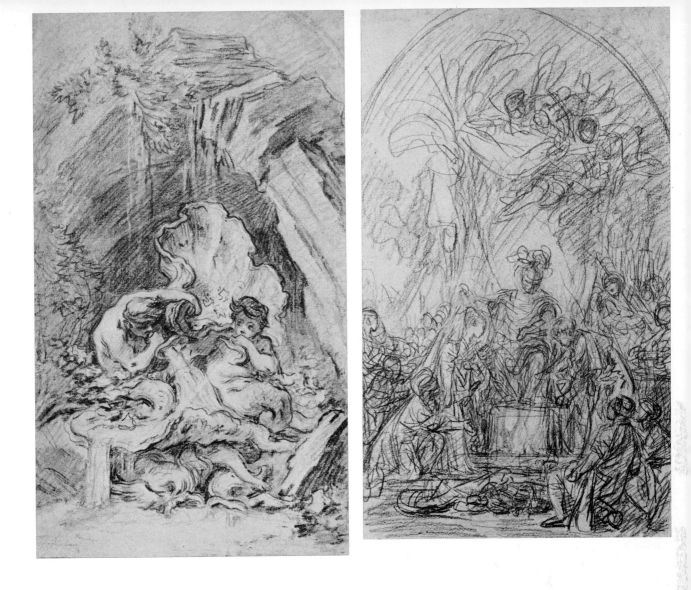

85 François Boucher (12)
Design for a Fountain with Two Tritons
Projet de fontaine avec deux tritons

86 François Boucher (13)
The Magnanimity of Scipio
La continence de Scipion

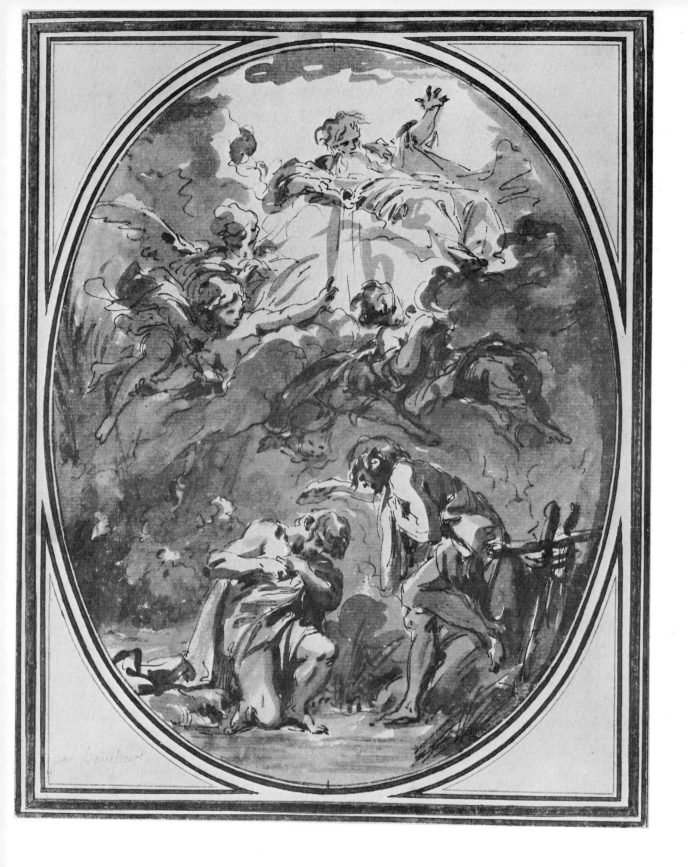

87 François Boucher (14)
The Baptism of Christ
Saint Jean baptisant le Christ

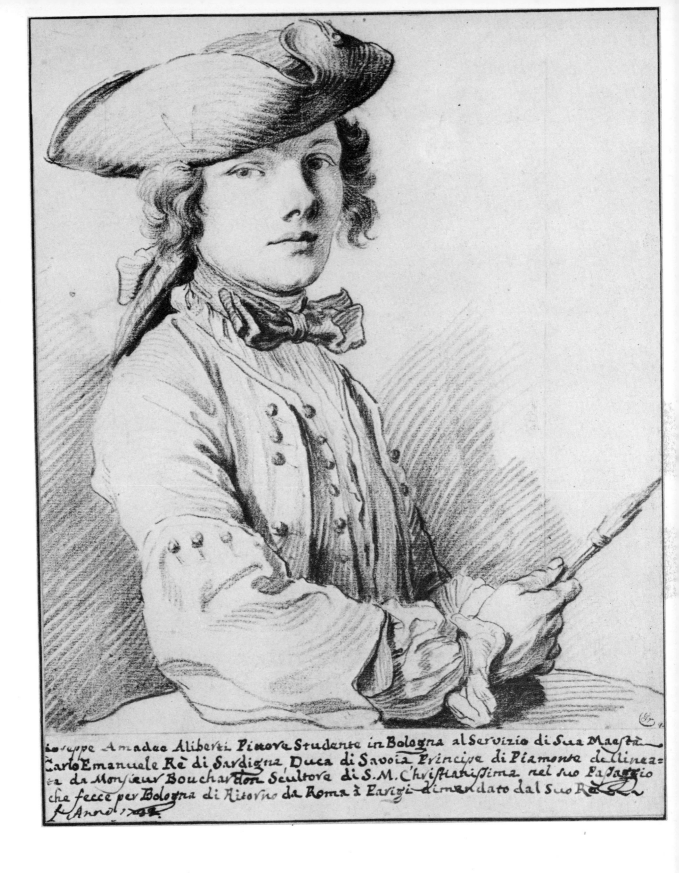

ioseppe Amadeo Aliberti *Pittore Studente* in Bologna al Servizio di Sua Maestà
Carlo Emanuele Rè di Sardigna, Duca di Savoia, Principe di Piamonte dellinea-
ta da Monsieur Bouchardon Scultore di S.M. Christianissima nel suo Passaggio
che fecce per Bologna di Ritorno da Roma à Parigi dimandato dal suo Rè
Anno 1732

88 Edme Bouchardon (11)
Portrait of the Painter Giuseppe Amedeo Aliberti (1710–1772)
Portrait du peintre Giuseppe Amedeo Aliberti (1710–1772)

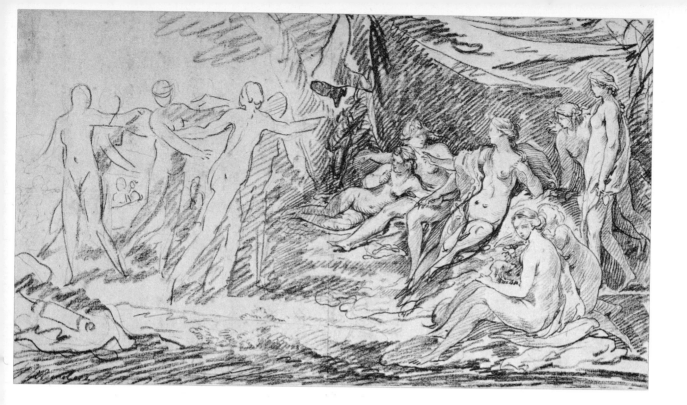

89 Pierre-Charles Trémollières (140)
Diana Bathing
Le bain de Diane

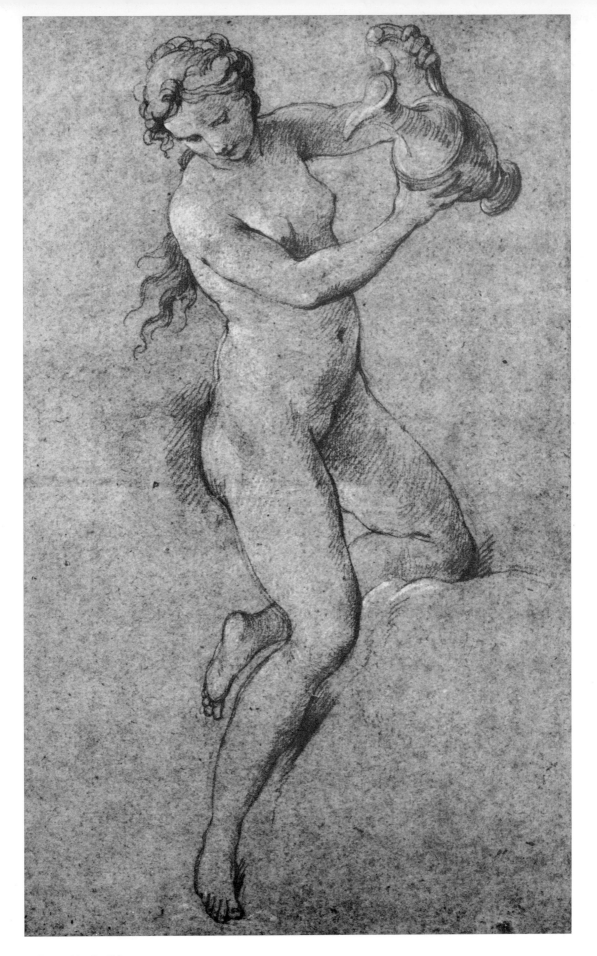

90 Charles Natoire (96)
Female Nude Holding a Ewer
Femme nue tenant une aiguière

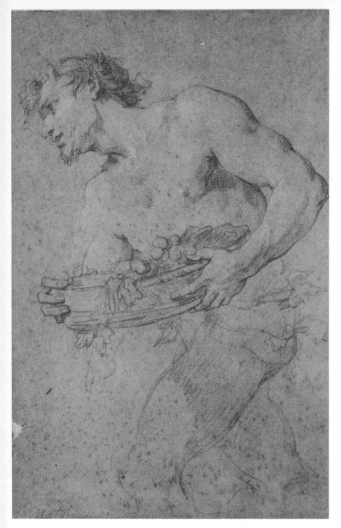

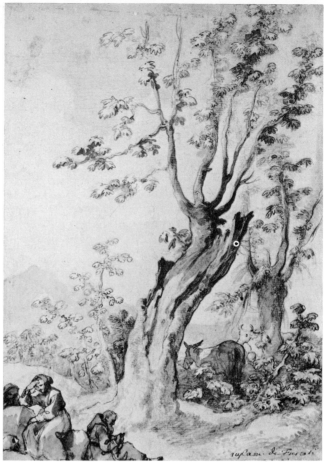

91 Charles Natoire (97)
Study of a Faun
Etude de faune

92 Charles Natoire (99)
View of Frascati
Vue de Frascati

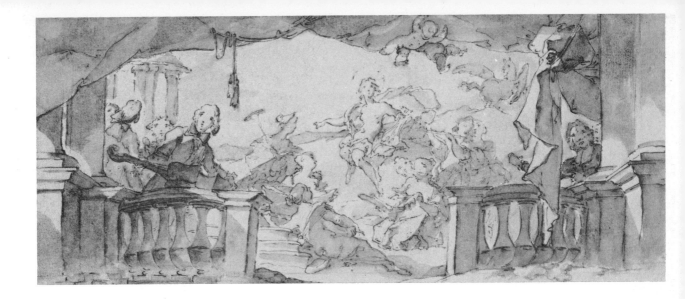

93 Michel-François Dandré-Bardon (37)
Design for a Wall-decoration with Apollo and the Muses
Projet de décoration avec Apollon et les Muses

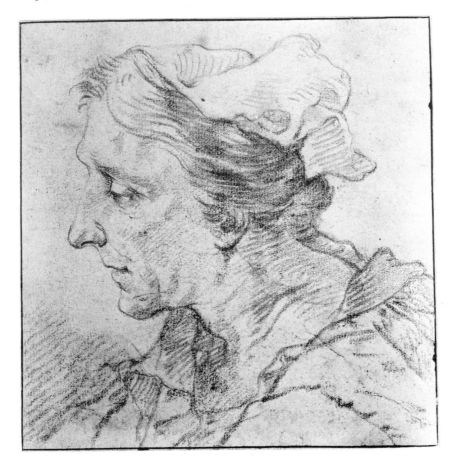

94 Michel-François Dandré-Bardon (38)
Profile of an Old Woman
Tête de vieille femme vue de profil

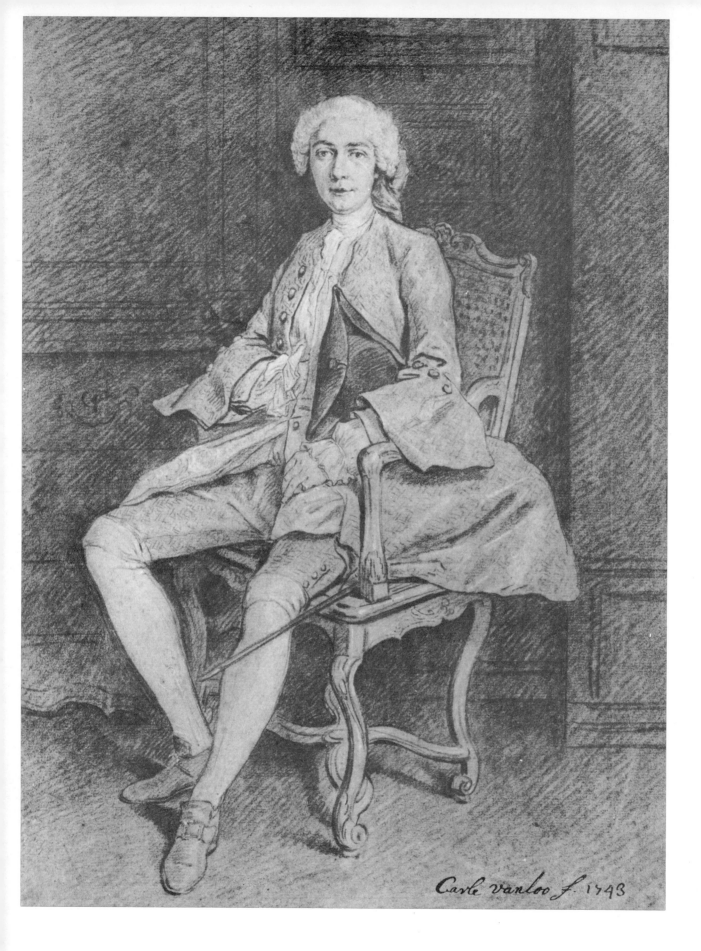

95 Carle Van Loo (141)
Portrait of a Seated Man
Portrait d'homme assis

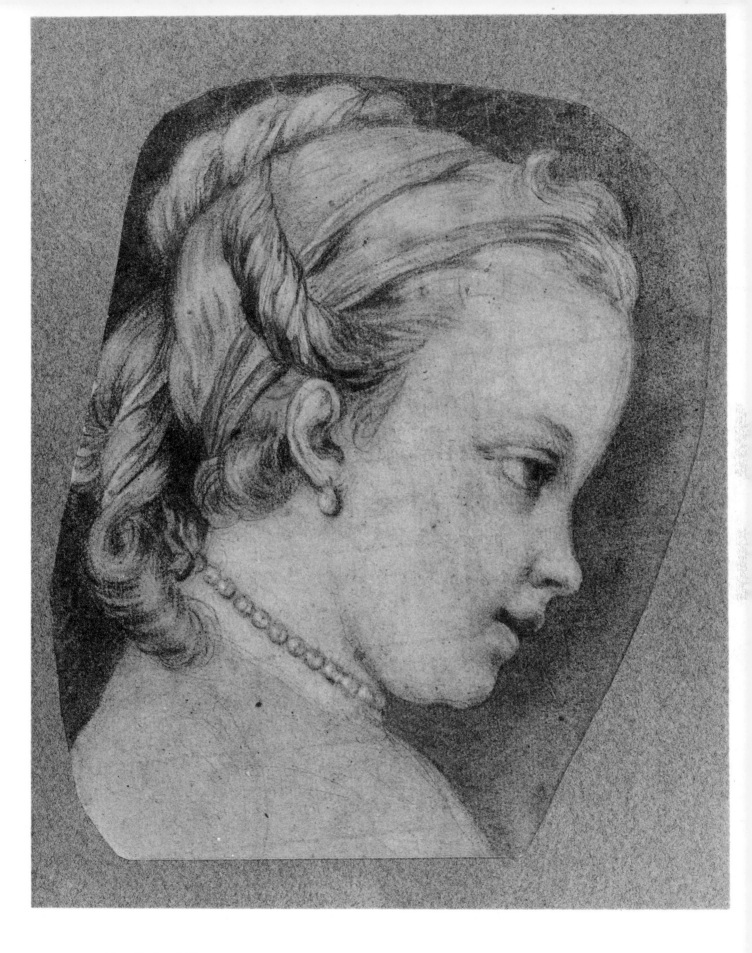

96 Carle Van Loo (142)
Head of a Girl Looking to the Right
Tête de fillette regardant vers la droite

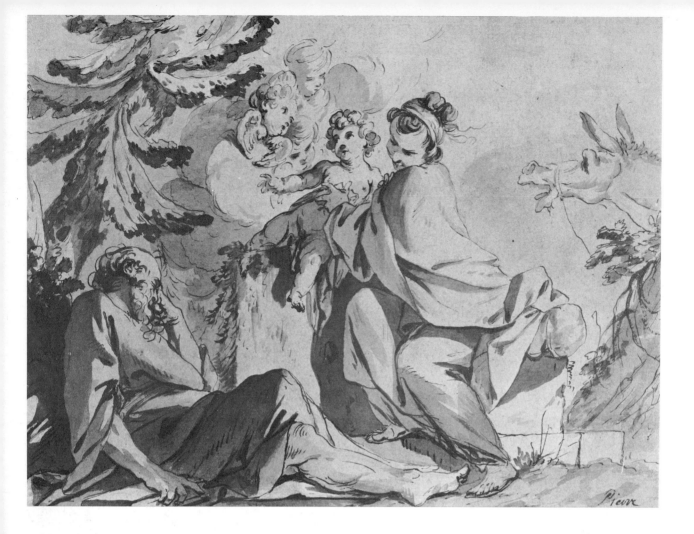

97 Jean-Baptiste-Marie Pierre (111)
The Holy Family, St Joseph Asleep
La Sainte Famille avec saint Joseph endormi

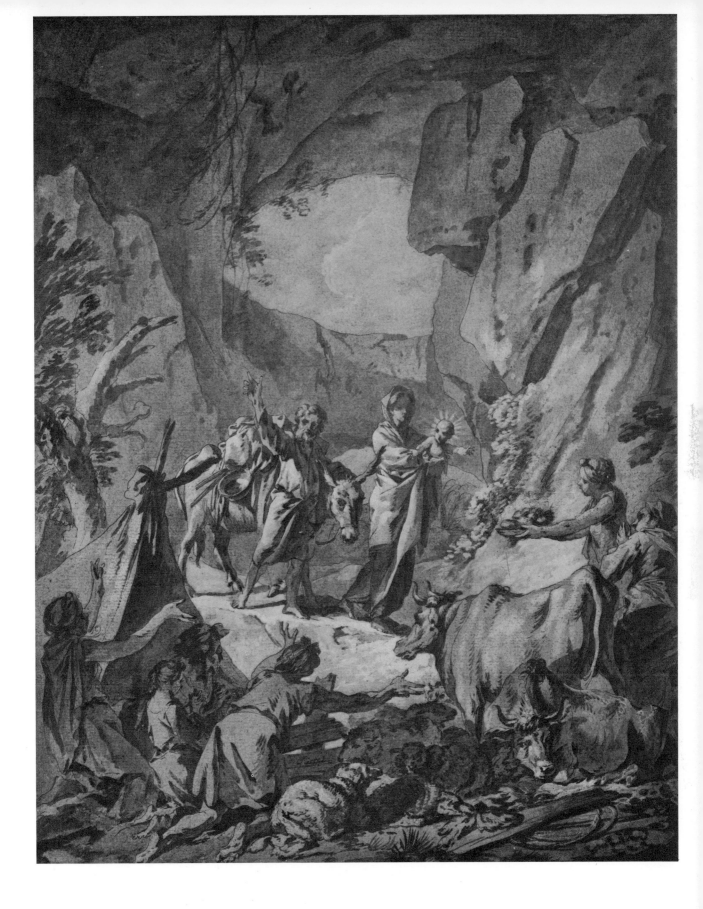

98 Jean-Baptiste-Marie Pierre (112)
The Flight into Egypt
La fuite en Egypte

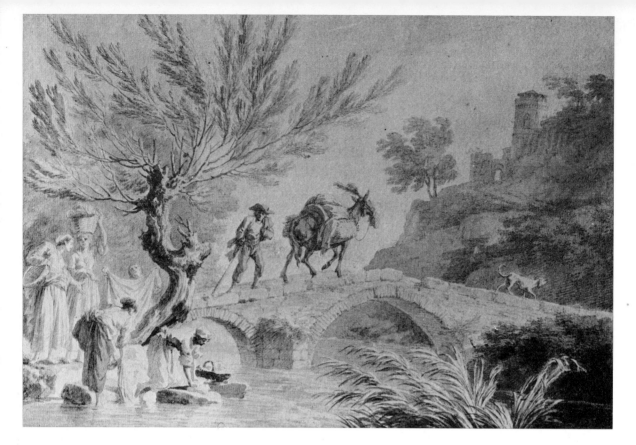

99 Joseph Vernet (143)
River Landscape with Washerwomen and a Mule Crossing a Bridge
Paysage avec des lavandières au bord d'une rivière et un mulet passant un pont

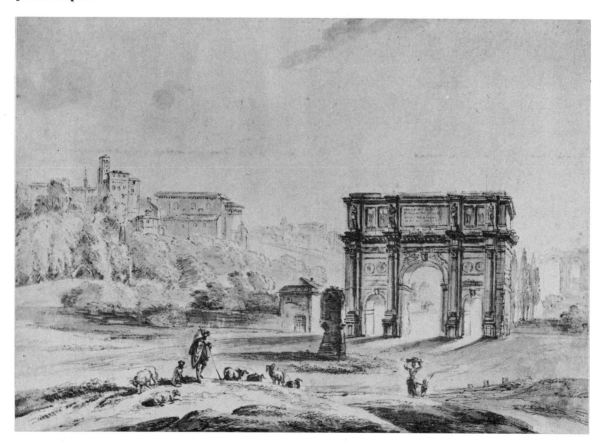

100 Jean-Baptiste Lallemand (73)
The Arch of Constantine in Rome
L'Arc de Constantin à Rome

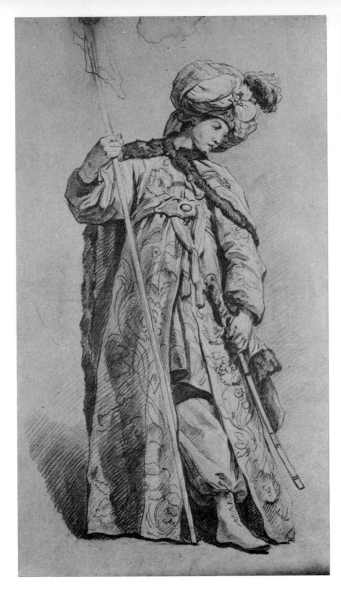

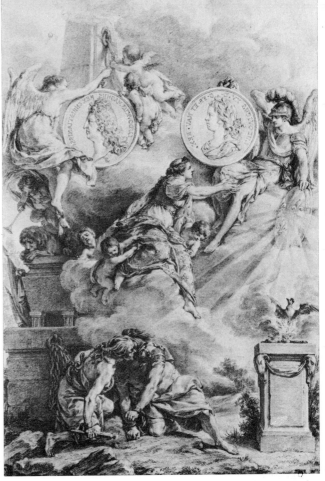

101 Joseph-Marie Vien (144)
Portrait of the Painter Barbault as a Standard-Bearer
Portrait du peintre Barbault en porte-enseigne

102 Charles-Nicolas Cochin (27)
The Accession of Louis XV
L'Avènement de Louis XV

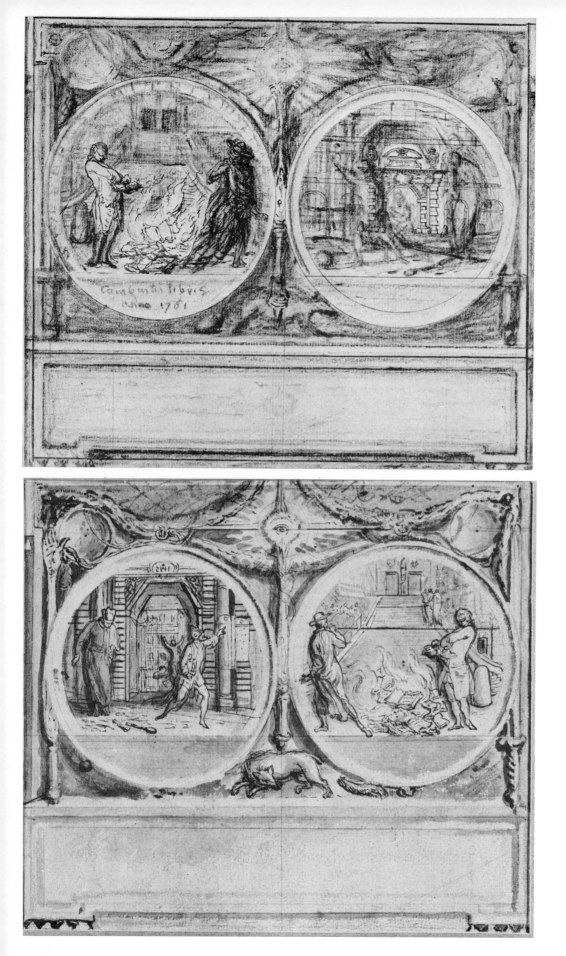

103 Gabriel de Saint-Aubin (129)
The Decree Banning Jesuit Books and Forbidding Jesuits to Teach
La condamnation des livres et l'interdiction d'enseigner faites aux Jésuites

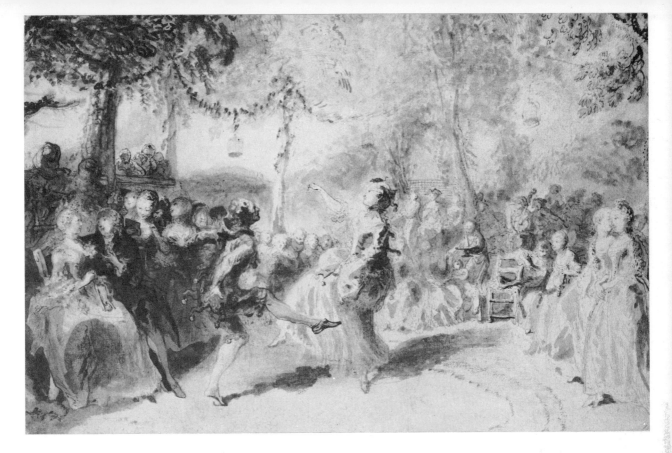

104 Gabriel de Saint-Aubin (130)
Fête in a Park
Fête dans un parc

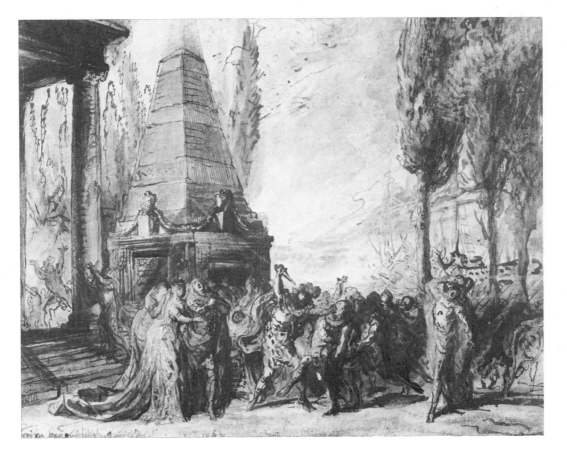

105 Gabriel de Saint-Aubin (131)
Theatre Scene
Scène de théâtre

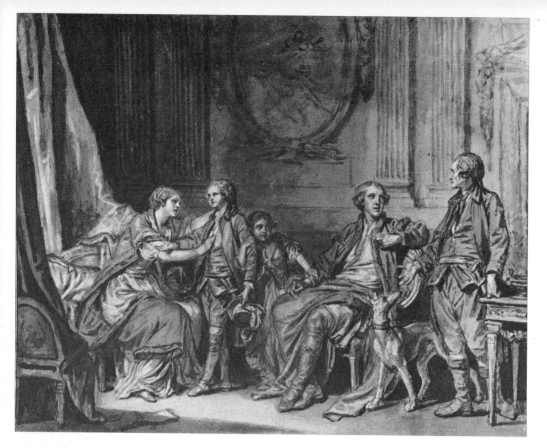

106 Jean-Baptiste Greuze (57)
The Return of the Young Hunter
Le retour du jeune chasseur

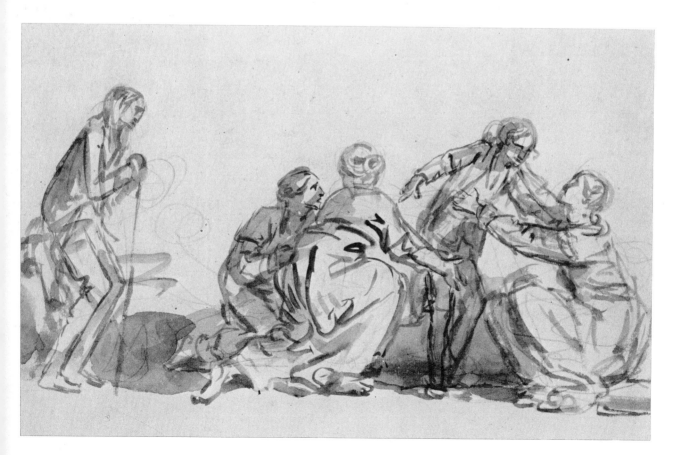

107 Jean-Baptiste Greuze (59)
The Return
Le Retour

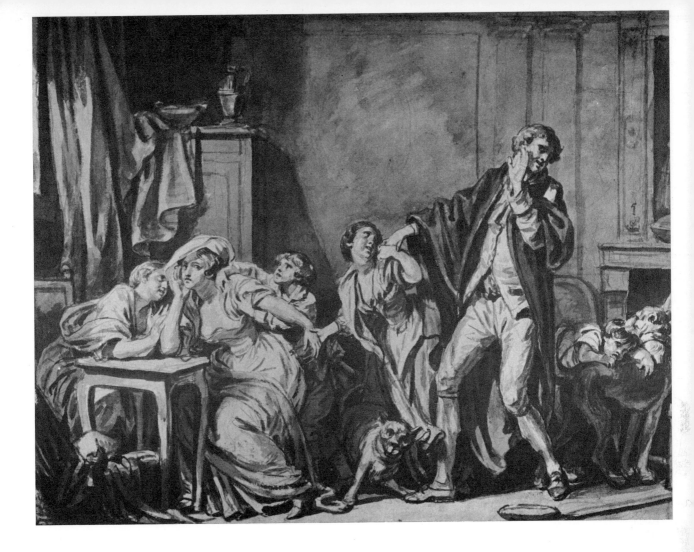

108 Jean-Baptiste Greuze (60)
The Family Reconcilation
La réconciliation de la famille

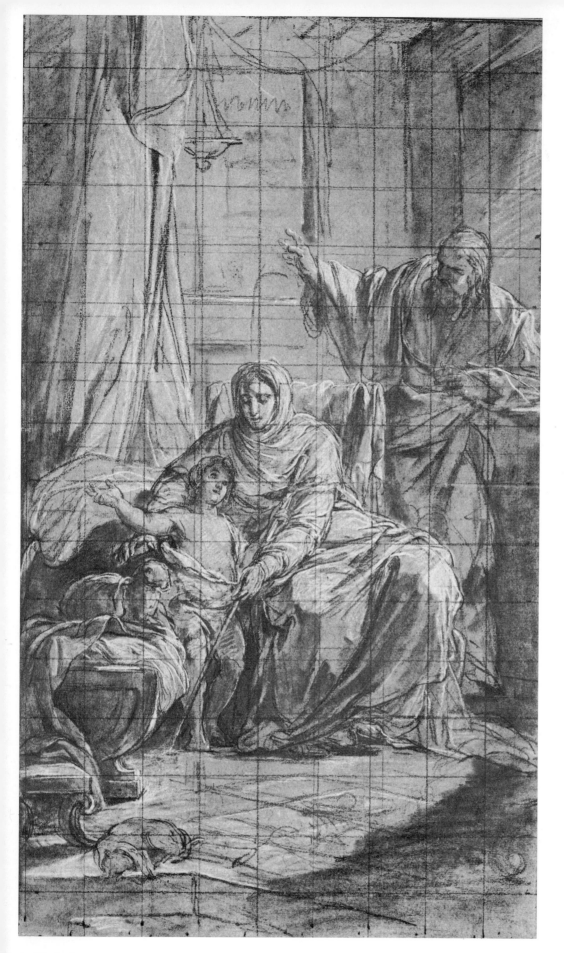

109 Nicolas-Bernard Lépicié (81)
St John The Baptist, St Elizabeth and Zacharias
Saint Jean, sainte Elisabeth et Zacharie

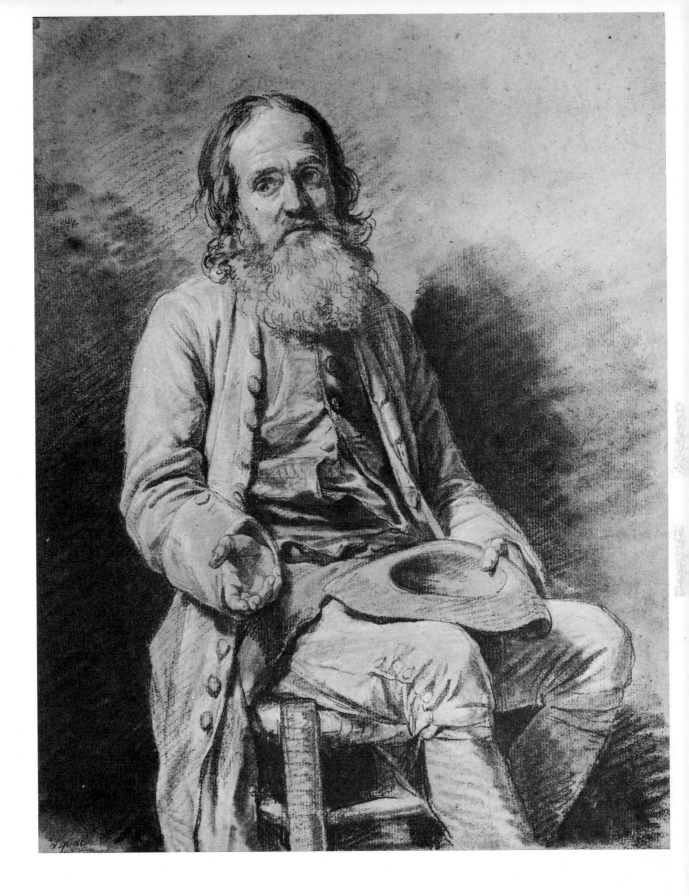

110 Nicolas-Bernard Lépicié (82)
An Old Beggar
Le vieux mendiant

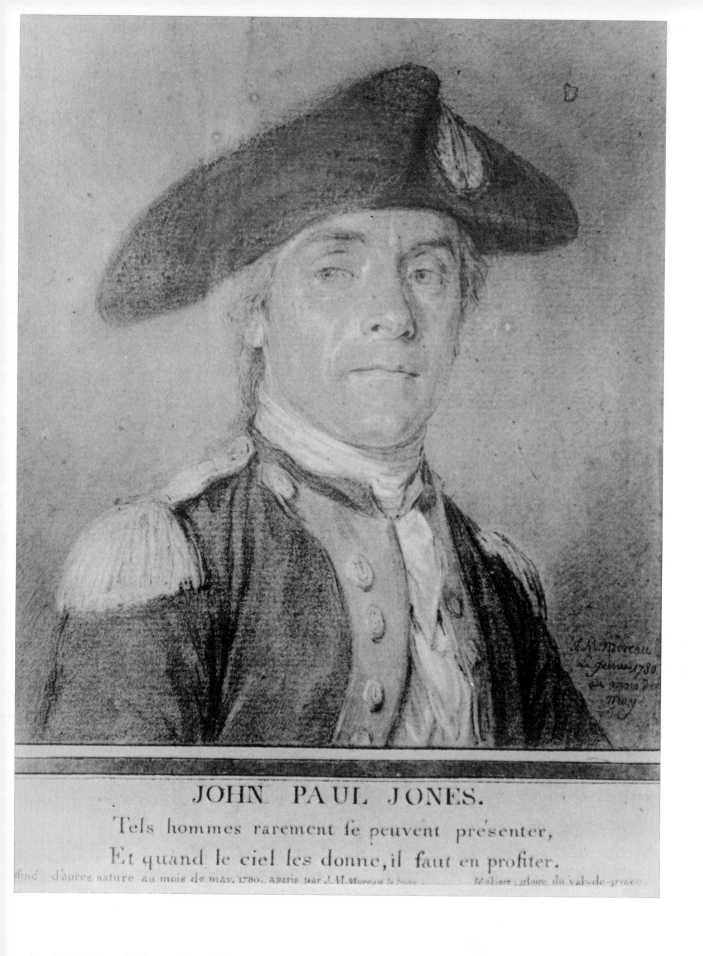

JOHN PAUL JONES.

Tels hommes rarement se peuvent présenter,

Et quand le ciel les donne, il faut en profiter.

dssiné d'après nature au mois de may. 1780. aparis par J.M.Moreau le jeune. Moliere, gloire du val-de-grace.

111 Jean-Michel Moreau the Younger/Moreau le Jeune (93)
Portrait of John Paul Jones (1747–1792)
Portrait de John Paul Jones (1747–1792)

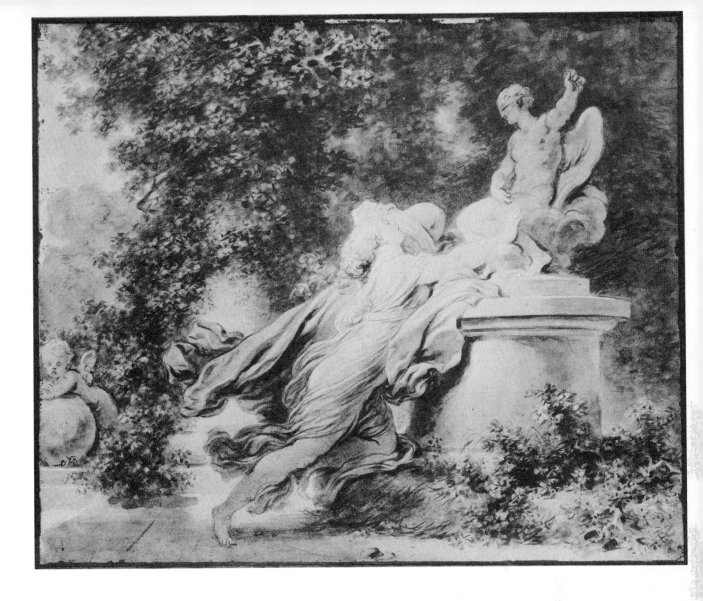

112 Jean-Honoré Fragonard (50)
The Invocation to Love
L'Invocation à l'Amour

113 Jean-Honoré Fragonard (51)
Olympia Awaking
Olympia s'éveillant

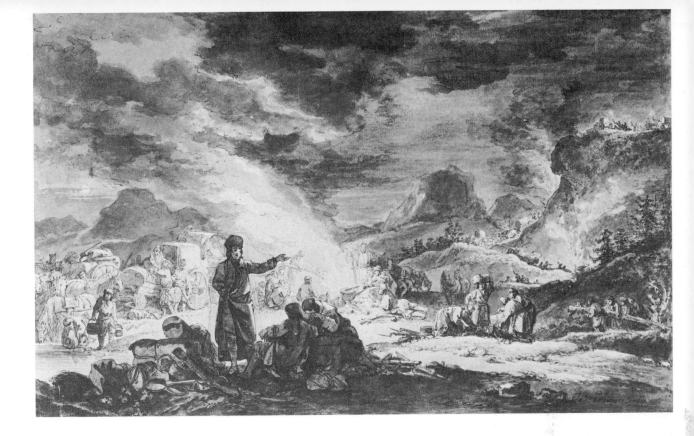

114 Jean-Baptiste Leprince (83)
Frontispiece for the 'Voyage en Sibérie'
Frontispice pour le 'Voyage en Sibérie'

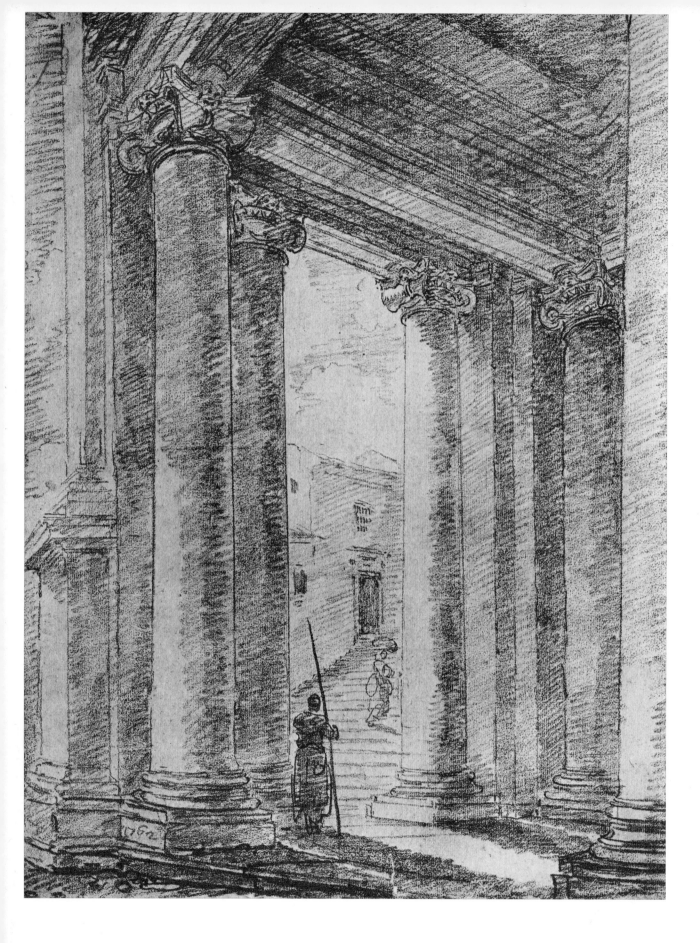

115 Hubert Robert (125)
The Gallery of the Palazzo dei Conservatori in Rome
La galerie du Palais des Conservateurs à Rome

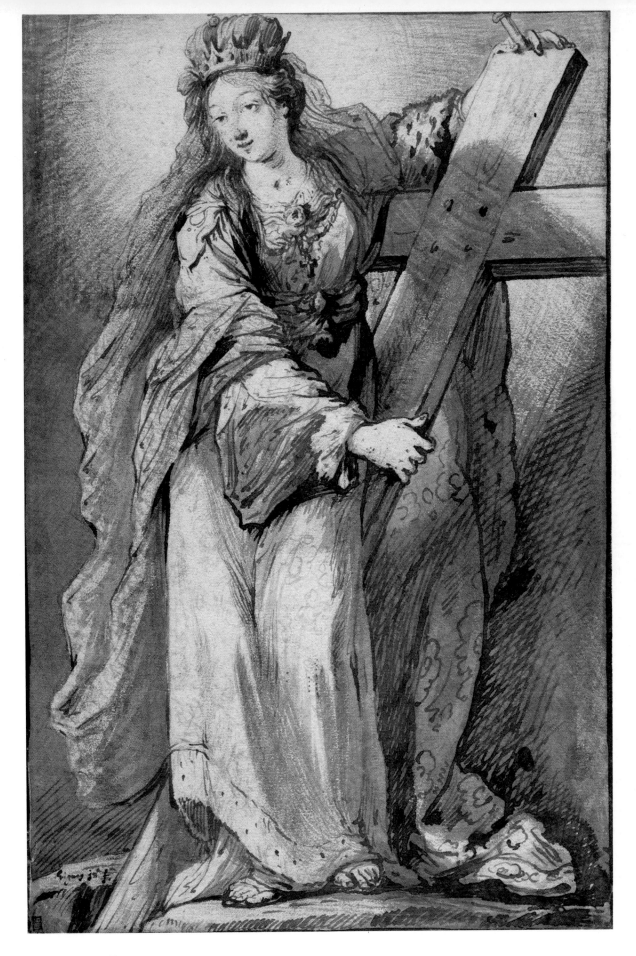

I Claude Vignon (145)
St Helen
Sainte Hélène

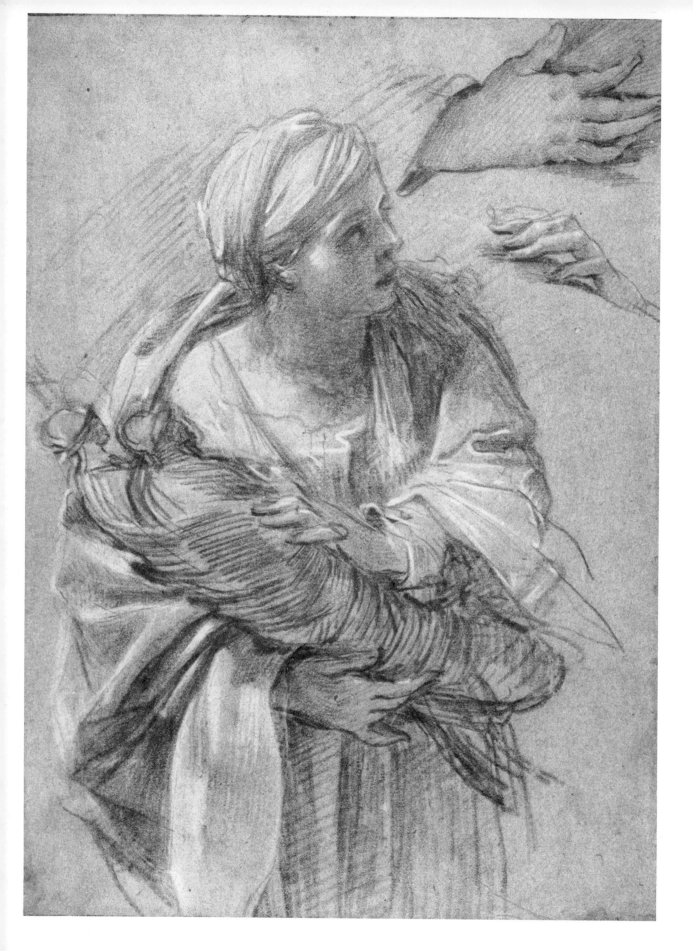

II Simon Vouet (149)
A Woman Holding Two Idols or Pieces of Sculpture in her Arms,
and Two Studies of Hands
Femme tenant entre ses bras deux idoles ou deux sculptures, et
deux études de mains

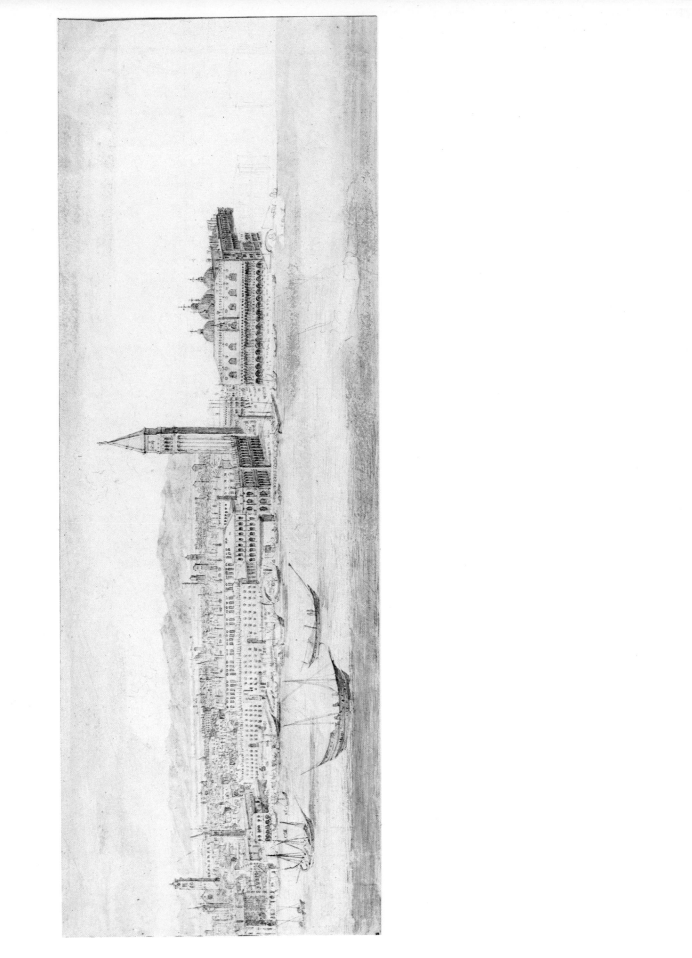

III Israël Silvestre (134)
View of Venice
Vue de Venise

IV Adam Frans Van der Meulen (91)
View of the Château of Chantilly
Vue du château de Chantilly

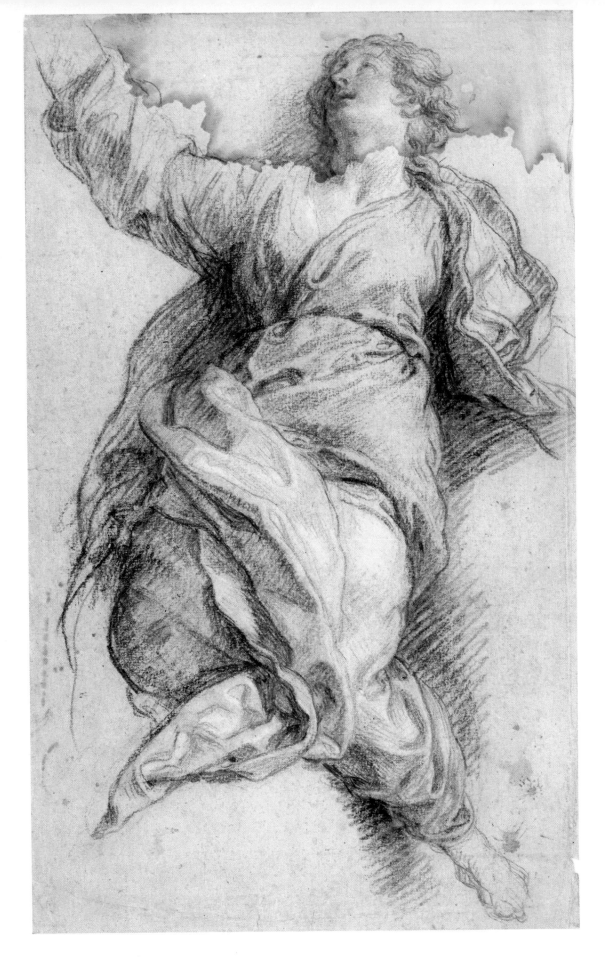

V Charles de La Fosse (67)
Study for St John The Evangelist
Etude pour saint Jean l'Evangéliste

101

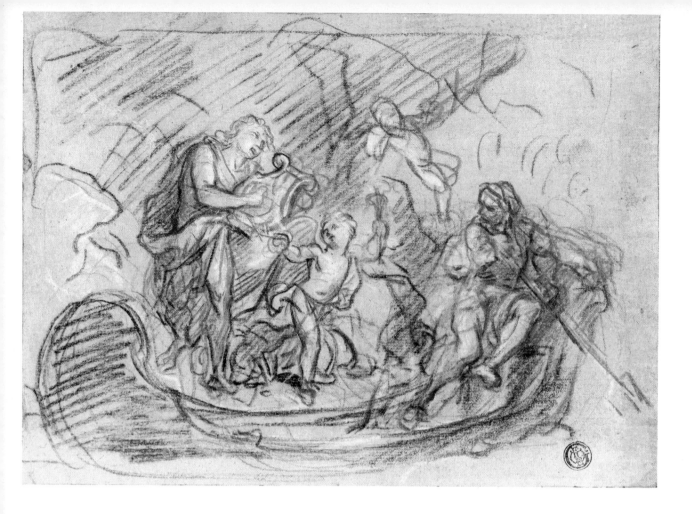

VI Antoine Coypel (35)
Orpheus in the Underworld, with Charon Listening
Orphée aux Enfers et Caron qui l'écoute

102

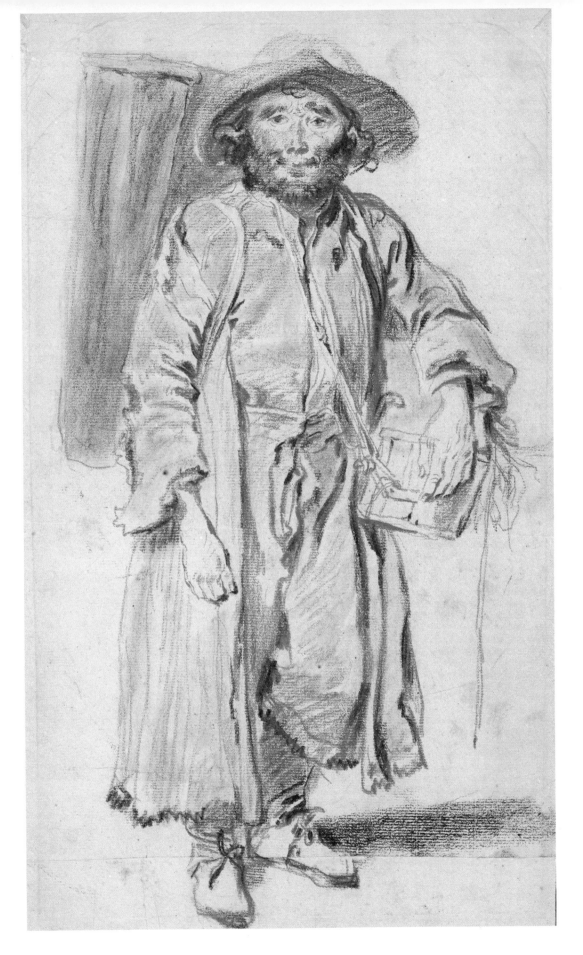

VII Antoine Watteau (153)
The Old Savoyard
Le vieux savoyard

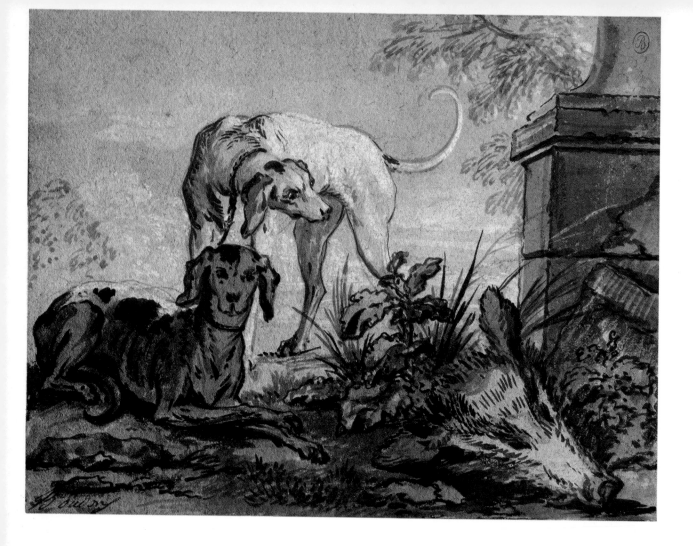

VIII Jean-Baptiste Oudry (100)
Two Hounds with a Boar's Head
Deux chiens de chasse avec une hure de sanglier

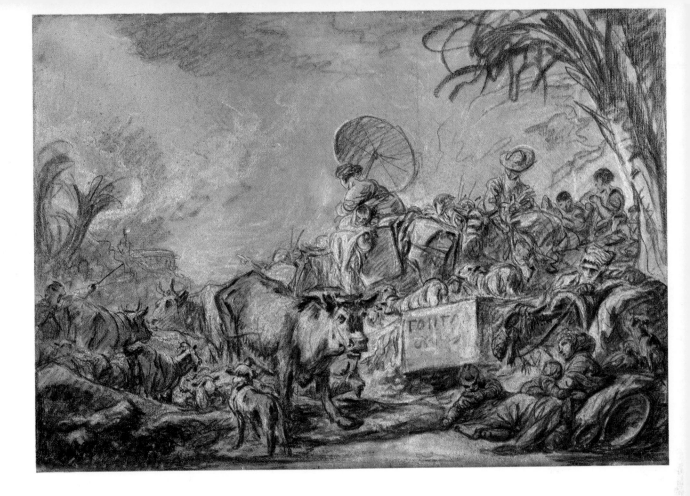

IX François Boucher (15)
The Caravan
La caravane

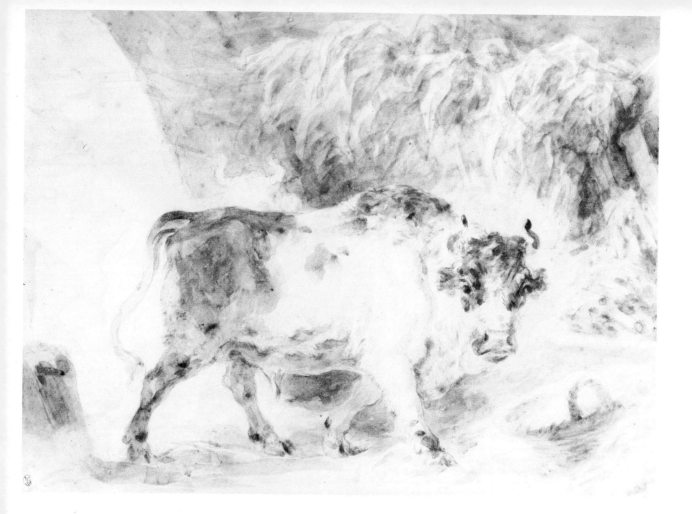

X Jean-Honoré Fragonard (49)
The Bull
Le taureau

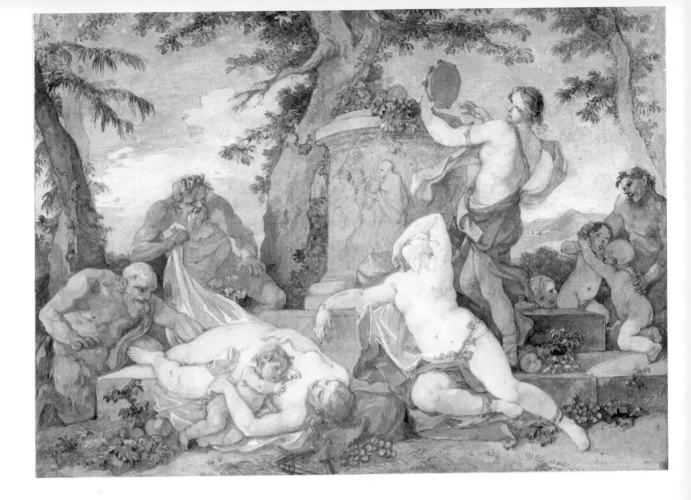

XI Charles Natoire (98)
Bacchanal
Bacchanale

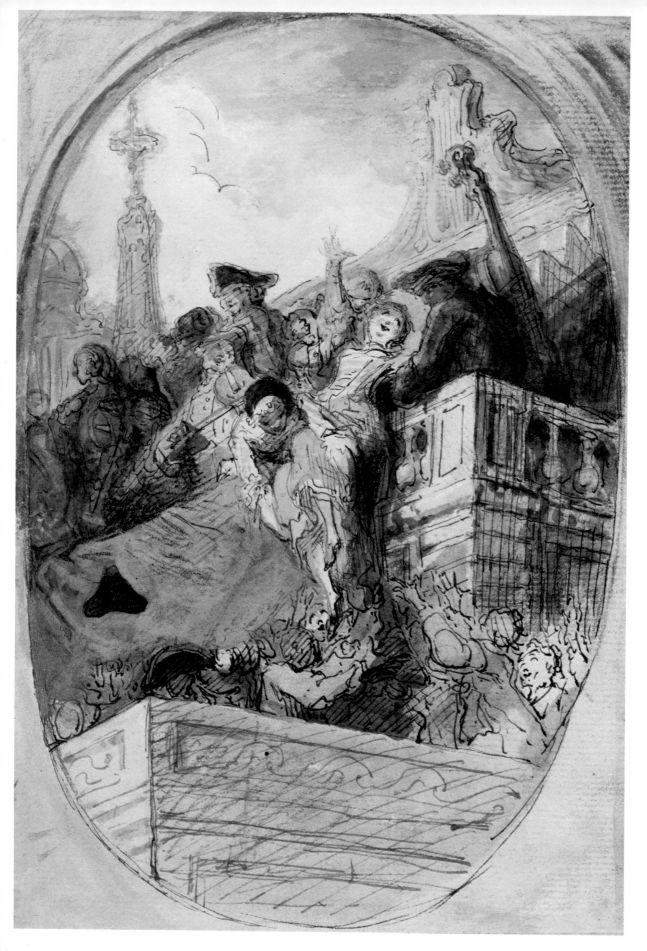

XII Gabriel de Saint-Aubin (132)
The Abduction
L'enlèvement

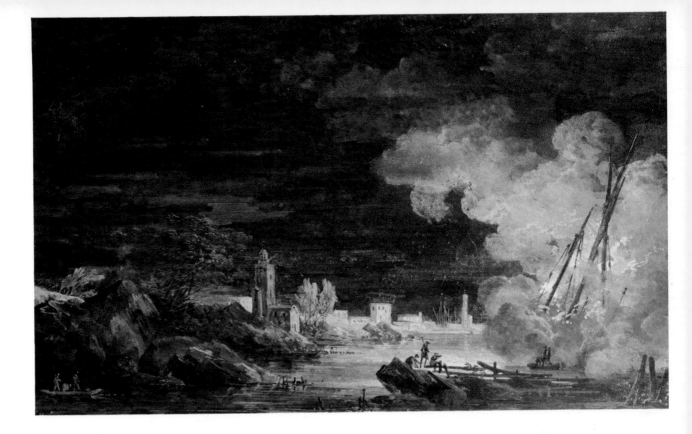

XIII Louis-Gabriel Moreau the Elder/Moreau l'Aîné (94)
Fire in a Port: Night Scene
Incendie dans un port: effet de nuit

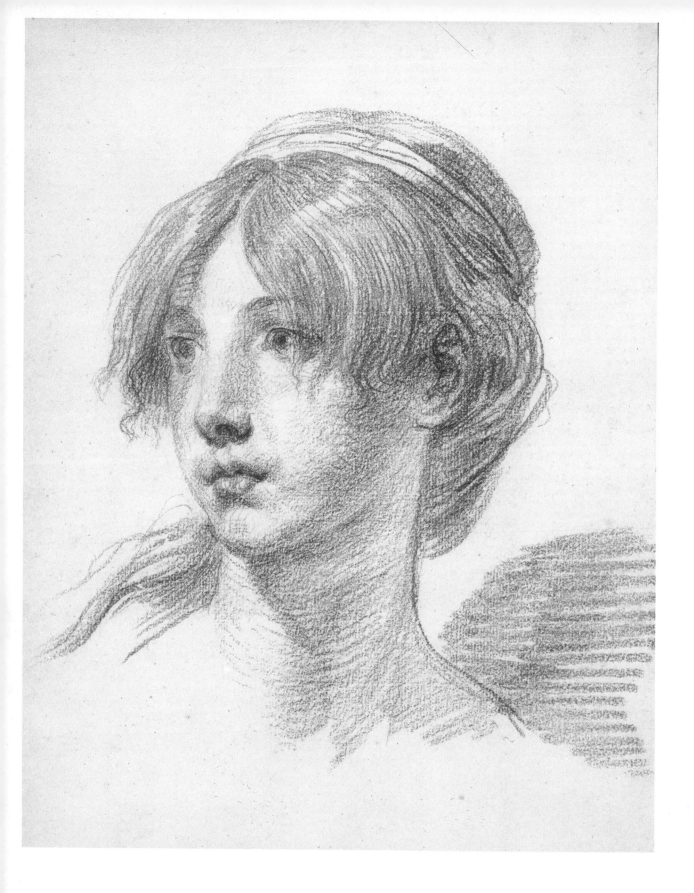

XIV Jean-Baptiste Greuze (58)
Head of a Girl
Tête de jeune fille

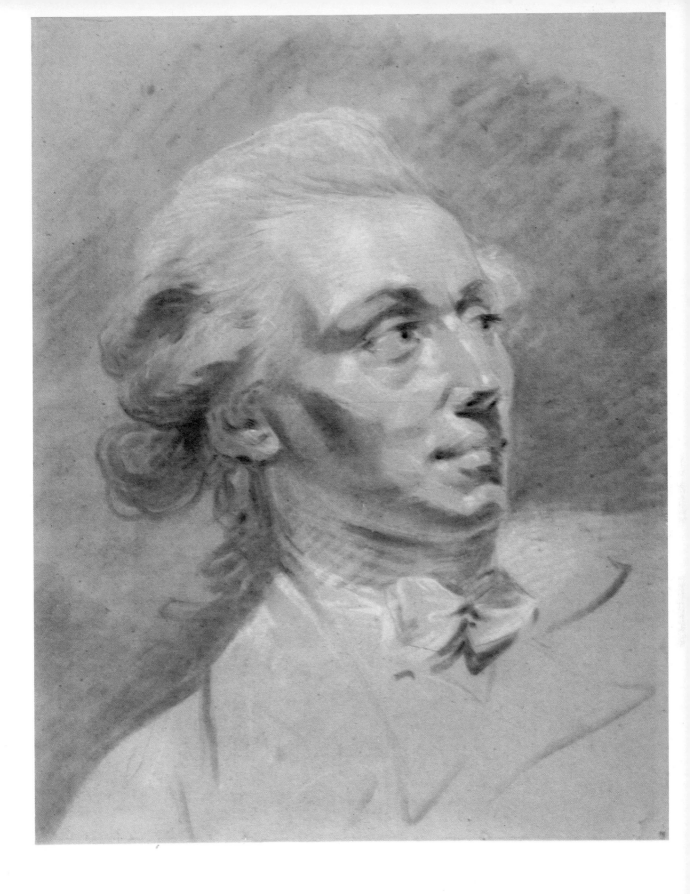

XV Claude Hoin (61)
Portrait of a Man
Portrait d'homme

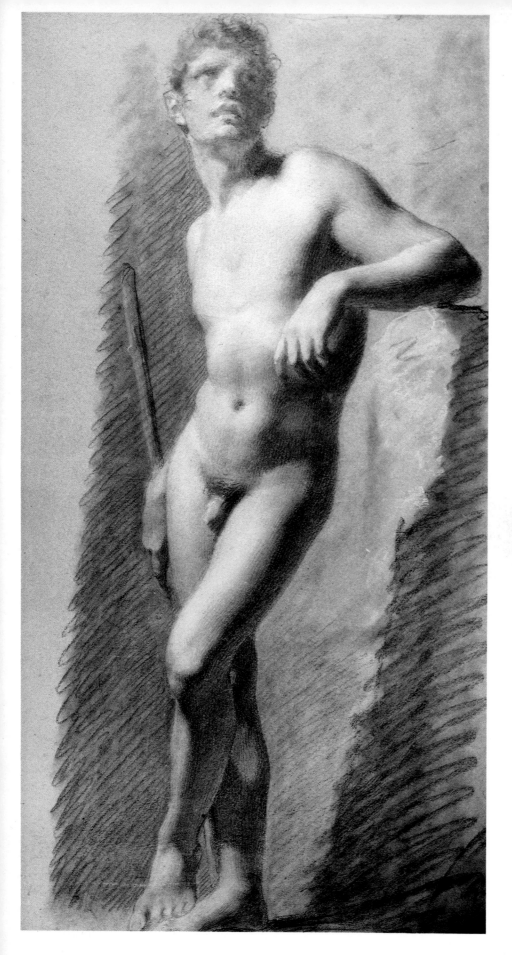

XVI Pierre-Paul Prud'hon (117)
Standing Male Nude with a Staff in the Right Hand
Académie d'homme debout, tenant de la main droite un bâton

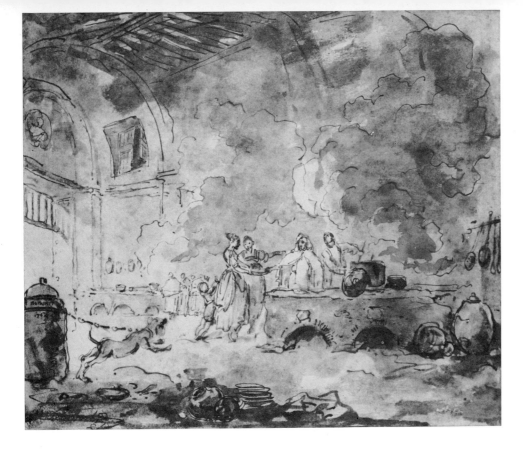

116 Hubert Robert (126)
Kitchen Interior in a Palazzo
Intérieur de cuisine dans un palais

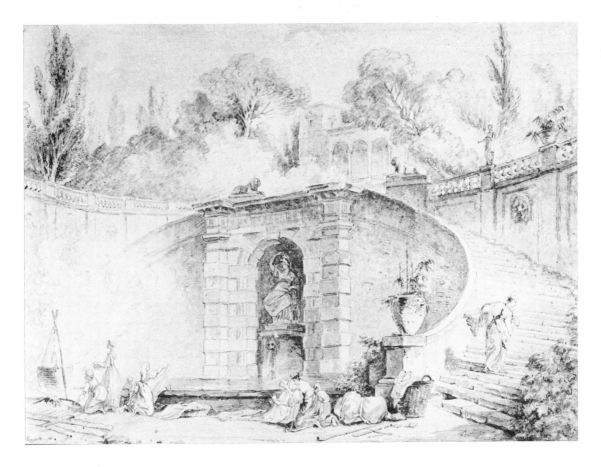

117 Hubert Robert (127)
The Great Stairway
Le grand escalier

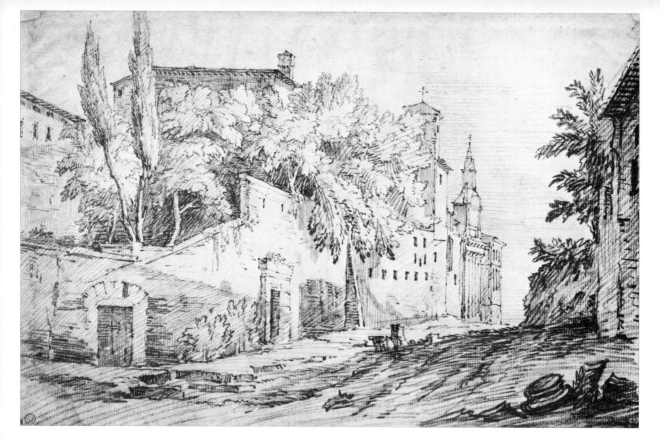

118 Jacques-François Amand (1)
View of a town in the vicinity of Rome
Vue d'une ville des environs de Rome

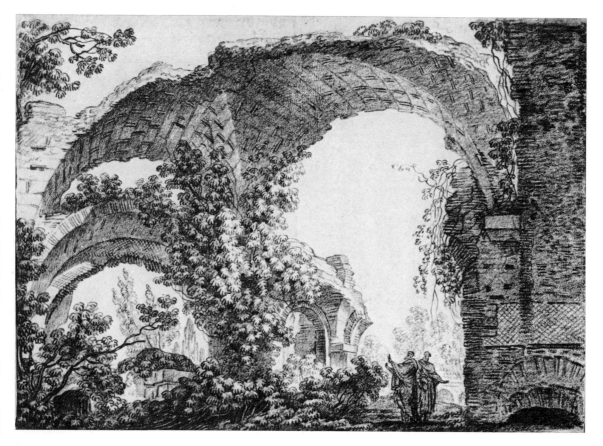

119 Louis Chaix (23)
Hadrian's Villa at Tivoli
La Villa d'Hadrien à Tivoli

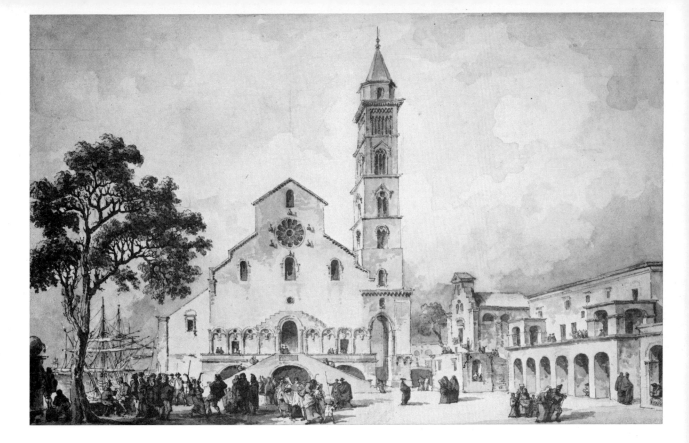

120 Louis-Jean Desprez (42)
The Church at Trani
Vue de l'église de Trani

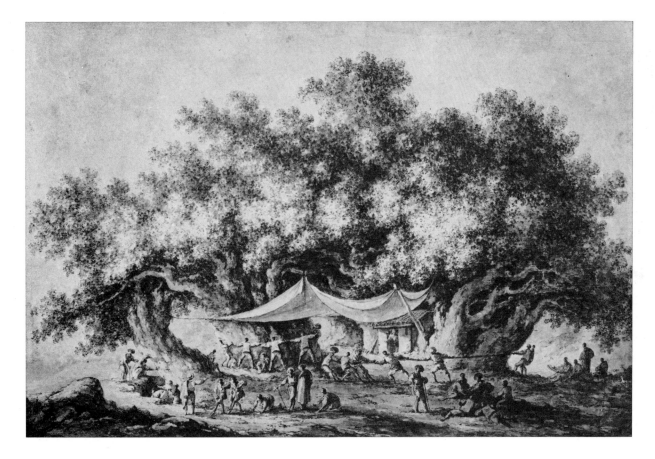

121 Claude-Louis Châtelet (26)
View of the Famous Chestnut Tree of Etna, Known as Centum
Cavalli
Vue du fameux châtaignier de l'Etna connu sous le nom de
Centum Cavalli

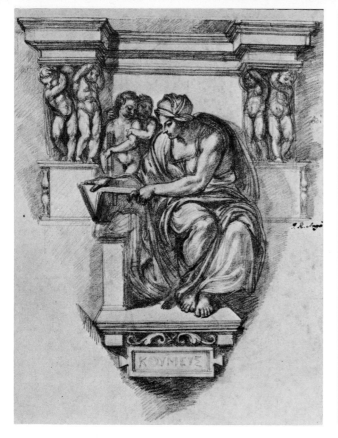

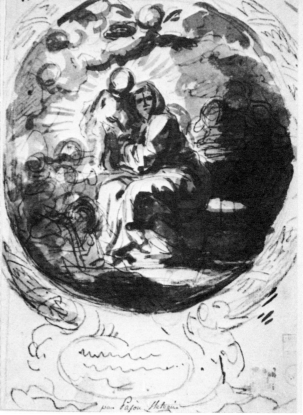

122 Jean (?)-Robert (?) Ango (2)
The Cumaean Sibyl
La Sibylle de Cumes

123 Augustin Pajou (104)
The Holy Family
La Sainte Famille

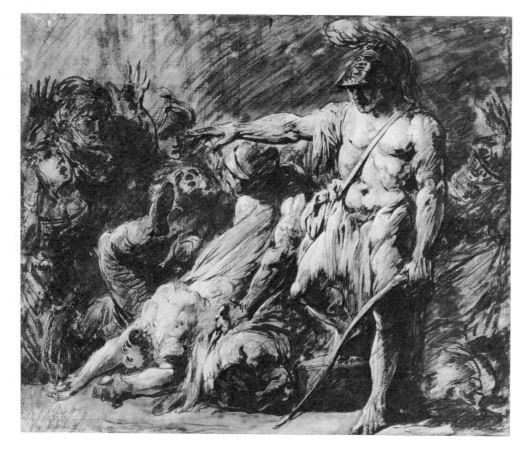

124 Jacques Gamelin (52)
Achilles with the Body of Patroclus
Achille et le corps de Patrocle

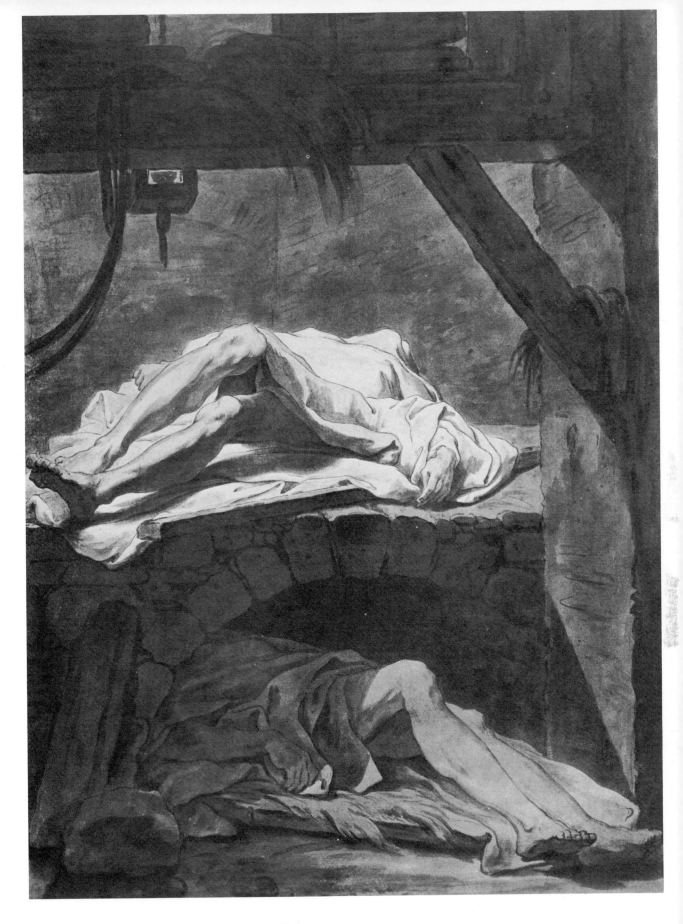

125 French School, Second Half of the Eighteenth Century/Ecole
française, seconde moitié du XVIIIe siècle (157)
Two Corpses in the Catacombs
Deux cadavres dans les catacombes

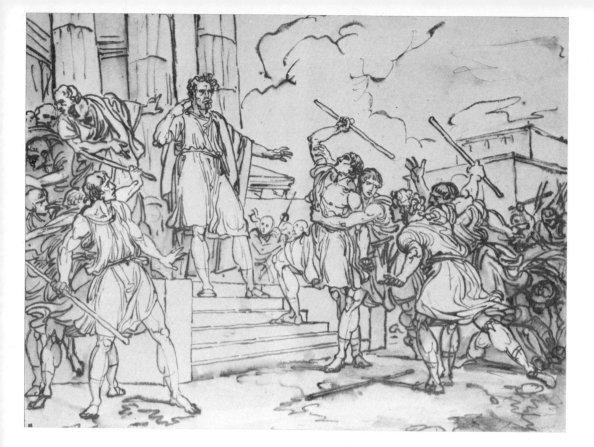

126 François-André Vincent (146)
Lycurgus Wounded in an Uprising
Lycurgue blessé dans une sédition

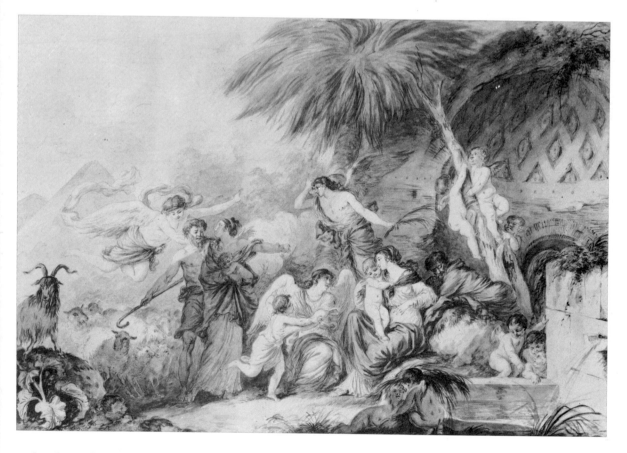

127 Jean-Jacques Lagrenée the Younger/Lagrenée le Jeune (69)
The Rest on the Flight into Egypt
Le repos pendant la fuite en Égypte

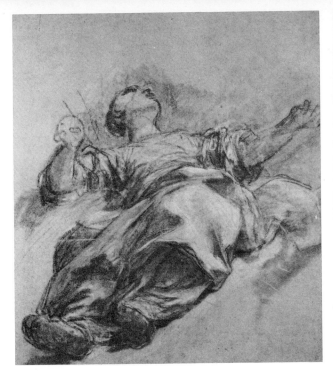

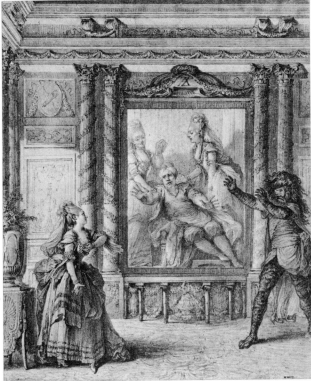

128 Louis-Jean-Jacques Durameau (47)
Study of a Woman Symbolizing Painting
Etude de femme symbolisant la Peinture

129 Jean Touzé (139)
The Magic Scene of 'Zémire et Azor'
Le tableau magique de 'Zémire et Azor'

130 Hubert Robert (128)
Interior with a Couple Before a Chimney-piece
Intérieur avec un couple devant une cheminée

131 Dominique-Vivant Denon (41)
Portrait of Jacques-Adrien Joly (1756–1829)
Portrait de Jacques-Adrien Joly (1756–1829)

132 Jean-François-Pierre Peyron (109)
Socrates and Alcibiades
Socrate et Alcibiade

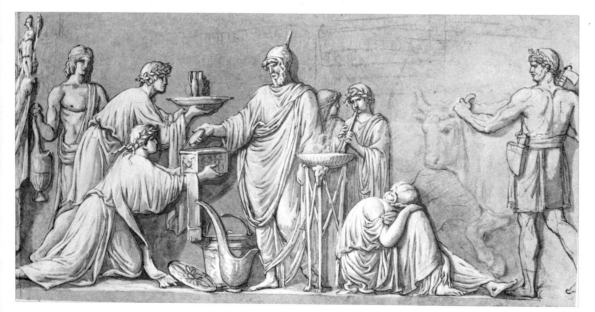

133 Jacques-Louis David (39)
Funeral of a Hero
Les funérailles d'un héros

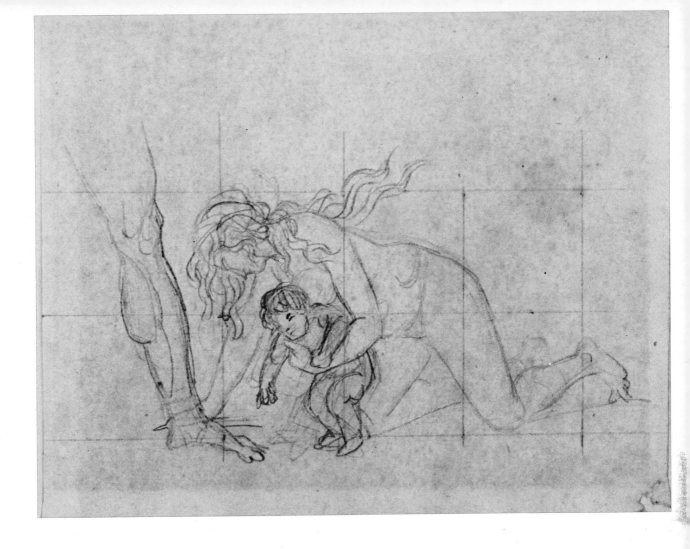

134. Jacques-Louis David (40)
A Woman Holding a Child and Kneeling at the Feet of a Soldier
Une femme avec son enfant, à genoux aux pieds d'un guerrier

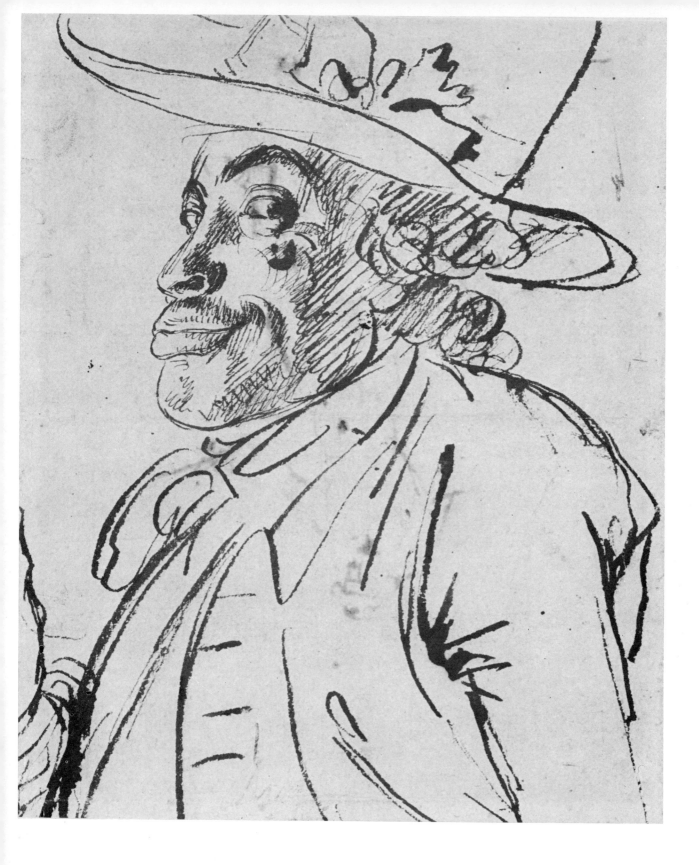

135 François-André Vincent (147)
Presumed Portrait of Toussaint Louverture (1743–1803)
Portrait dit de Toussaint Louverture (1743–1803)

124

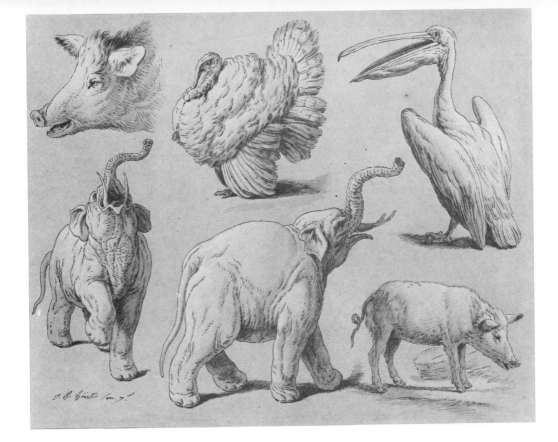

136 Jean-Baptiste Huet (62)
Studies of Animals
Etudes d'animaux

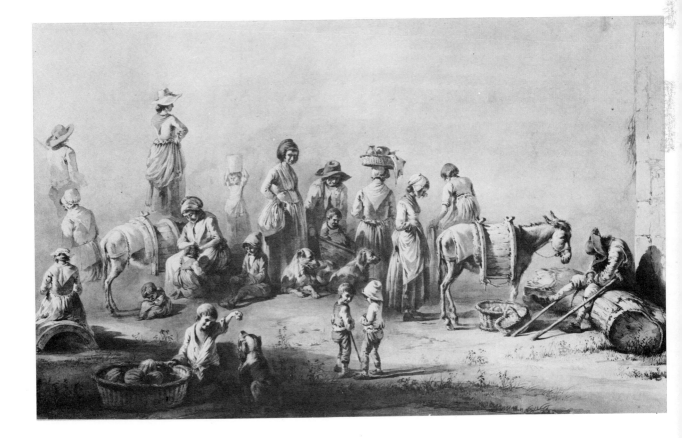

137 Jean-Jacques de Boissieu (9)
Studies of Peasants
Etudes de paysans et de paysannes

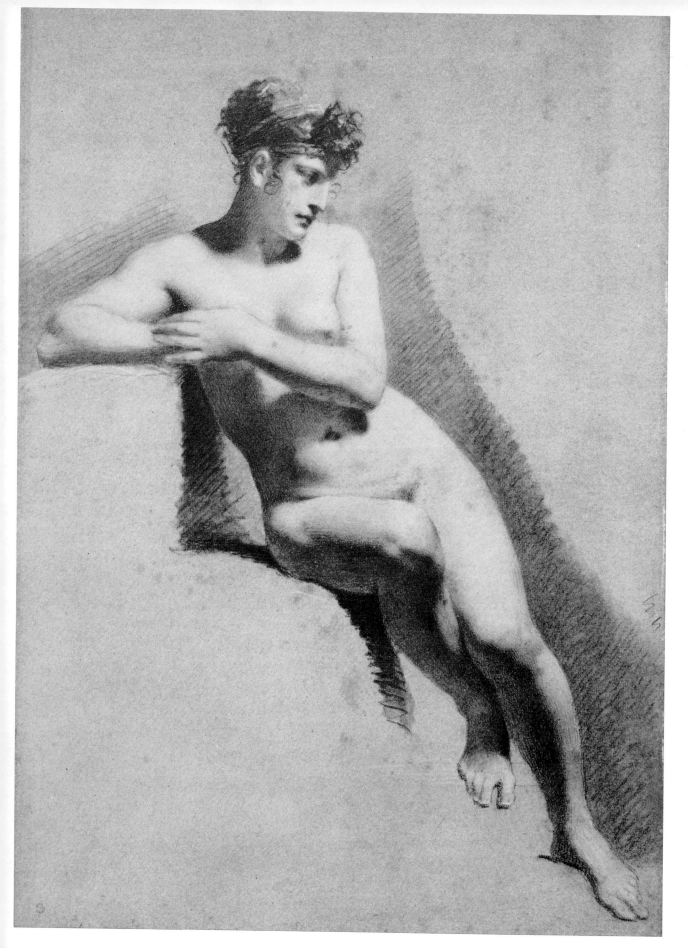

138 Pierre-Paul Prud'hon (118)
Study of a Female Nude Looking to the Right
Etude d'un nu féminin tourné vers la droite

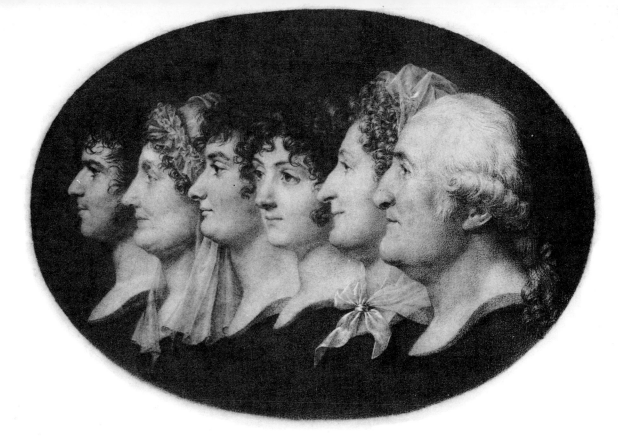

139 Jean-Baptiste-Jacques Augustin (3)
Profile portraits of the Artist and his Family
Portraits profilés en médaille d'Augustin et de sa famille

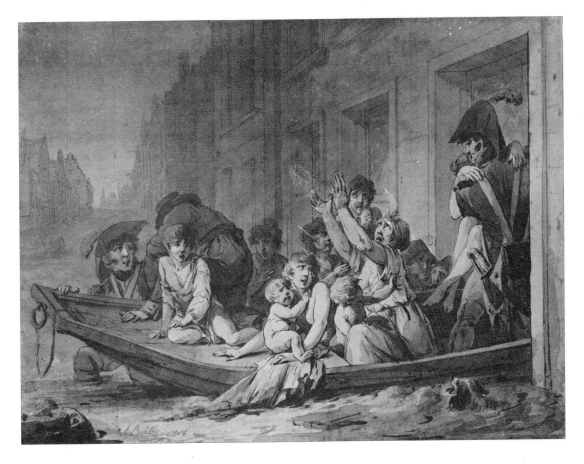

140 Louis-Léopold Boilly (8)
Flood Scene
L'Inondation

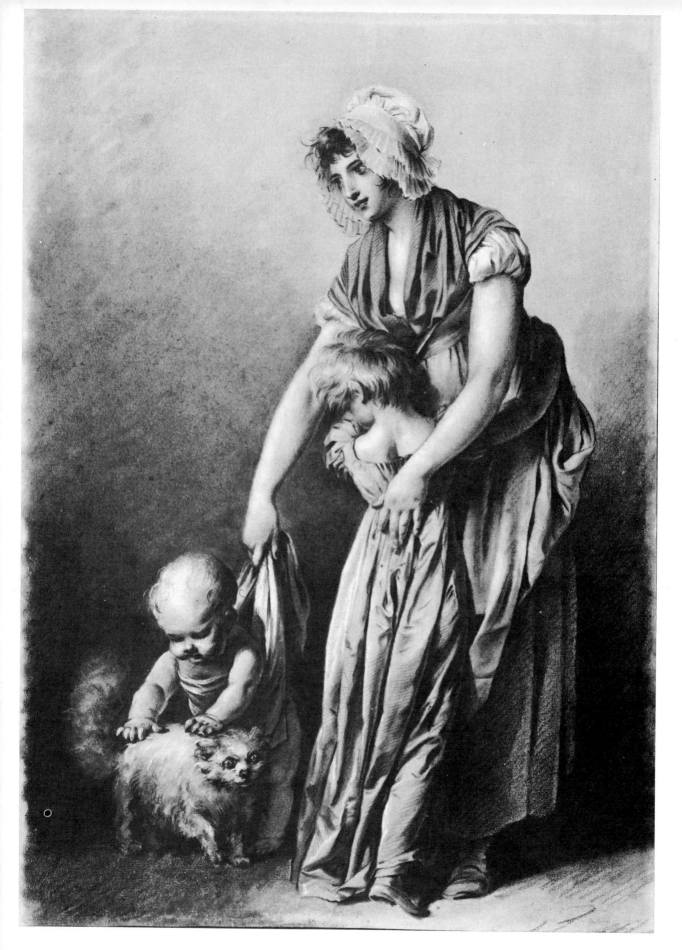

141 Louis-Léopold Boilly (7)
A Woman with Two Children
Une femme avec deux enfants

collections

Jacques-François Amand
Paris 1730–Paris 1769

1 View of a town in the vicinity of Rome *pl. 118*

Red chalk/241 × 381 mm
PROV P.-J. Mariette (1694–1774, Lugt 1852); sale
15 November 1775, no. 1076 'Deux vues des environs
de Rome; sujets en travers...'; Earl of Warwick
(1818–93, L.2600); Warwick sale, London, 20–21
May 1896, no. 289 (as Dughet); acquired by the
Museum in 1957
BIB *Indianapolis Bulletin* 1957, no. 38 (reproduced);
G. Monnier, entry in the catalogue of the exhibition
*Dessins français du XVIIIe siècle: Amis et Contemporains de
Mariette*, Paris, 1967, p. 83, no. 81
EX 1962 Indianapolis, *Old Master Drawings*, no. 13

Having won the *Prix de Rome* in 1756 with his
picture *Samson and Delilah* (today in Mainz), Amand
was celebrated during his lifetime above all as a
painter of historical scenes such as *Joseph Sold by his
Brothers* (1765, Besançon, a hitherto unpublished
sketch for which has been discovered by A. Schnapper
in the museum at Quimper), *St John* (1768, Paris,
private collection, as pointed out by J. Foucart) or his
reception piece (1765), destroyed during the last war at
Saint-Lô, *Hannibal's brother Mago demanding further help
from the Carthaginian Senate after the Battle of Cannae.*

During his Roman sojourn from 1759 to 1763,
however, like most of the *pensionnaires* at the French
Academy, he took the opportunity of sketching in the
Roman countryside. Mariette (1694–1774), in fact,
possessed thirteen of his 'vues des environs de Rome'
(lots 1076 and 1077 of the 1775 sale), ten of which can
be traced today in the Louvre (cf. Guiffrey–Marcel, I,
1907, nos. 30–9, and the exhibition catalogue cited
above). This drawing from Indianapolis comes from
the same collection, and it is hoped that its publication
will assist in restoring to Amand a number of drawings
presently attributed to Hubert Robert, who was in
Rome from 1754, and to Fragonard, who arrived
there in 1756, three years before Amand.
*Indianapolis Museum of Art (James V. Sweetser Fund
1957.106)*

Jean (?)-Robert (?) Ango
Active between 1759 and 1769

2 The Cumaean Sibyl *pl. 122*

Red chalk. Inscription at the left in ink, 'J. R. Angö'
and at the top in red chalk 'Adi 29 8bre 1767'/413 ×
350 mm
PROV Gift of Mr and Mrs Peter A. Wick, 1963

For a long time confused with those of Fragonard,
Ango's copies after Italian Masters are more easily
recognizable today, thanks to the articles of
A. Ananoff (*Bulletin de la Société de l'Histoire de l'Art
Français* 1962, pp. 117–20, and 1965, pp. 163–8) and
W. Stechow (*Allen Memorial Art Museum Bulletin*
Spring 1971, pp. 186–93). This drawing from Boston
after Michelangelo's celebrated fresco in the Sistine
Chapel has the advantage of being signed and dated.
Other copies after Michelangelo are *The Flood*, also
dated 1767, at Oberlin (see Stechow, op. cit., fig. 4)
and a drawing in the Bibliothèque Doucet in Paris (see
Ananoff, op. cit., 1962, p. 119) which bears an
inscription in ink similar to the present drawing,
'J. R. Ango' and the date 1768. These last two
drawings were not part of the album of thirty-nine
copies after Michelangelo and one hundred and twelve
other drawings by Ango formerly in the collection of
Irwin Laughlin (sold in London as Fragonard,
Sotheby's, 10 June 1959, no. 18, again on 21 May 1963,
no. 130, and again in Paris, 30 March 1965, no. 1) but
they were possibly together with the Boston drawing in
the two lots of drawings by Ango at the sales of the
Marquis de Breteuil in 1780 and of Montullé in 1783 as

1 Vue d'une ville des environs de Rome *pl. 118*

Sanguine/241 × 381 mm
PROV Collection P.-J. Mariette (1694–1774, Lugt
1852); vente du 15 novembre 1775, n. 1076: 'Deux
vues des environs de Rome; sujets en travers...';
collection comte de Warwick (1818–93, Lugt 2600);
vente Warwick, Londres, 20–21 mai 1896, n. 289
(comme Dughet); acquis par le musée en 1957
BIB *Indianapolis Bulletin* 1957, n. 38 avec pl.;
G. Monnier in catal. expo. *Dessins français du
XVIIIe siècle: Amis et Contemporains de Mariette* 1967,
p. 83, n. 81
EX 1962 Indianapolis, *Old Master Drawings*, n. 13

De son vivant, Amand fut surtout célèbre comme
peintre d'histoire (prix de Rome en 1756 avec
Samson et Dalila, aujourd'hui à Mayence; *Joseph vendu
par ses frères*, 1765, Besançon; esquisse, inédite,
signalée par A. Schnapper au musée de Quimper;
Saint Jean, 1768, collection privée parisienne, signalée
par Jacques Foucart; morceau de réception (1765)
*Magon, frère d'Annibal, demandant de nouveaux secours au
Sénat de Carthage après la bataille de Cannes*, détruit
pendant la dernière guerre au musée de Saint-Lô, etc.).

Mais durant son séjour romain, entre 1759 et 1763,
il semble avoir aimé dessiner, comme tant d'autres
pensionnaires de l'Académie de France, dans la
campagne romaine. Ainsi Mariette (1694–1774)
possédait-il treize 'vues des environs de Rome' (cf.
catal. de la vente de 1775, n. 1076 et 1077). Dix de
celles-ci sont aujourd'hui au Louvre (cf. catal.
Guiffrey–Marcel, I, 1907, n. 30 à 39, et catal. expo.
cité dans la bibliographie). La feuille d'Indianapolis,
dont le site est difficile à identifier, provient également
de sa collection. Nous espérons que sa publication
permettra de rendre à Amand bien des dessins donnés
tantôt à Hubert Robert, à Rome depuis 1754, tantôt à
Fragonard, qui arrive dans la Ville Éternelle trois ans
avant Amand.
*Indianapolis Museum of Art (James V. Sweetser Fund
1957.106)*

2 La Sibylle de Cumes *pl. 122*

Sanguine. A gauche à la plume, 'J. R. Angö'. Au
dessus à la sanguine, 'Adi 29 8bre 1767'/413 × 350 mm
PROV Offert au musée de Boston par Mr et Mrs Peter
A. Wick en 1963

Longtemps confondues avec celles de Fragonard,
les copies d'après les maîtres italiens d'Ango sont
aujourd'hui, à la suite des articles d'A. Ananoff
(*Bulletin de la Société de l'Histoire de l'Art Français* 1962,
pp. 117–20 et 1965, pp. 163–8) et de W. Stechow
(*Allen Memorial Art Museum Bulletin* printemps 1971,
pp. 186–93), plus aisées à reconnaître. Le dessin de
Boston d'après la célèbre fresque de Michel-Ange à la
chapelle Sixtine a l'avantage d'être signé et daté. Le
musée d'Oberlin et la Bibliothèque Doucet à Paris
possèdent eux aussi des copies d'après Michel-Ange: la
première également datée de 1767, *Le Déluge*, vient
d'être publiée par Stechow (op. cit., fig. 4), l'autre par
Ananoff (op. cit., 1962, p. 119); cette dernière porte,
comme le dessin de Boston, une inscription à la plume
'J. R. Ango' et la date de 1768. Ces deux dessins ne
peuvent provenir de l'album composé de 39 copies de
Michel-Ange et de 112 autres dessins autrefois dans la
collection Irwin Laughlin, vendu à Londres chez
Sotheby's comme Fragonard le 10 juin 1959 (n. 18) et
à nouveau le 21 mai 1963 (n. 130), puis à Paris le 30
mars 1965, n. 1. Mais ils pourraient avoir fait partie,
comme le dessin de Boston, de deux lots de feuilles
d'Ango signalés par Mireur (Paris 1911, I, p. 40, cf.

indicated by Mireur (Paris 1911, I, p. 40; see Stechow, op. cit., p. 192).

While the heavy and laboured style of Ango is familiar to us today – there is a drawing in Providence (38.164) as Fragonard, another at Bloomington (64.82) published as 'Roman school about 1700?' by E. Schleier, in *Master Drawings* 1969, IV, p. 422, fig. 7; and especially the beautiful drawing in the Metropolitan Museum (65.112.6) – documents recording his life and activity nevertheless escape us. The places and dates of his birth and death are unknown and the art dictionaries reveal nothing about this contemporary of Fragonard and Hubert Robert and collaborator of the Abbé de Saint-Non.

It can be added that Mariette possessed drawings by Ango (no. 188 of the 1775 sale, a copy after Benefial's *Margaret of Cortona discovering the Body of Amasis* (now in a private collection in Bordeaux) is not by Durameau, as indicated in the catalogue, but by Ango, as the inscription 'J. Robert Angot' on the mount shows). Of six sheets which had belonged to Chennevières, 'nearly all [were] after Michelangelo' (*L'Artiste* 1894–7, p. 206).

Boston Museum of Fine Arts (Gift of Mr and Mrs Peter A. Wick 63.2744)

Jean-Baptiste-Jacques
Augustin
Saint-Dié 1759–Paris 1832

3 Profile portraits of the Artist and his Family
pl. 139

Black chalk with stipple. Signed lower left, 'Augustin'. Oval/234 × 331 mm
PROV The artist's family; M. de Coïncy, great-nephew of Augustin; J. Pierpont Morgan; sale in London, Christie's, 24 June 1935, no. 726; Mitchell Samuels; Spencer Samuels; gift of Mr and Mrs G. Gordon Hertslet, 1967
BIB G. C. Williamson, *Catalogue of the Collection of Miniatures, the Property of J. Pierpont Morgan* London 1908, no. 676, p. 116, pl. CCVLII; H. Bouchot, *La miniature française 1750–1825* Paris 1910, pp. 206–7; *City Art Museum of Saint Louis Bulletin* July–August 1968, pp. 4–7, pl. 5; *Gazette des Beaux-Arts*, supplement, February 1969, p. 71, fig. 299
EX 1906 Paris, *Exposition d'oeuvres d'art du XVIIIe siècle à la Bibliothèque Nationale: Miniatures, gouaches . . .*, no. 8; 1967 New York, Samuels, *The Intimate Notation*, no. 1, with pl.

In this sheet we see depicted from right to left Germain du Cruet de Barailhon, his wife Madeleine de La Fontaine (1760–1833), their elder daughter Pauline (1781–1865) who married Augustin in 1800, her uncle Henri-Simon de La Fontaine (his sister Sophie-Henriette was the grandmother of Madame de Saint-Palais, who has written an unpublished monograph on her ancestor and who kindly provided us with this information), his mother and, finally, Augustin himself.

The most celebrated miniature-painter under the Empire, he gives the drawing the minute attention to detail typical of this technique. Executed in the year of his marriage at the artist's property at Fussigny (Aisne) and inspired by antique cameos, this family portrait is similar to the work of Boilly (also fond of black chalk, the use of the stump and a cold light which throws faces into relief). According to the 1906 exhibition catalogue (op. cit.), this drawing may be seen in the 'picture of the artist's studio', no. 19 in the same exhibition.

Saint Louis Art Museum (Gift of Mr and Mrs G. Gordon Hertslet 56.67)

Stechow, op. cit., p. 192) dans les ventes du marquis de Breteuil en 1780 et de Montullé en 1783.

Si le style lourd et appliqué d'Ango nous est aujourd'hui plus familier (signalons un exemple à Providence (38.164) sous le nom de Fragonard et un autre à Bloomington (64.82), celui-ci publié comme 'école romaine vers 1700?' par E. Schleier, in *Master Drawings* 1969, IV, p. 422, fig. 7, et surtout le beau dessin du Metropolitan Museum (65.112.6)), il n'en est pas de même de sa personnalité: on ne sait ni le lieu, ni la date de sa naissance et de sa mort et les dictionnaires sont muets sur ce condisciple de Fragonard et d'Hubert Robert, collaborateur de l'abbé de Saint-Non.

Ajoutons encore que Mariette possédait des dessins d'Ango (ainsi le n. 188 de sa vente après décès de 1775, copie de la *Marguerite de Cortone découvrant le corps d'Amasis* d'après Benefial, n'est pas de Durameau comme l'indique le catalogue mais d'Ango comme le précise le montage de ce dessin ('J. Robert Angot') qui appartient aujourd'hui à une collection privée bordelaise), et que des six feuilles ayant appartenu à Chennevières, 'presque toutes [étaient] d'après Michel-Ange' (*L'Artiste* 1894–7, p. 206).

Boston Museum of Fine Arts (Gift of Mr and Mrs Peter A. Wick 63.2744)

3 Portraits profilés en médaille d'Augustin et de sa famille *pl. 139*

Pierre noire 'au pointillé'. Signé en bas à gauche, 'Augustin'. Ovale en largeur/234 × 331 mm
PROV Famille de l'artiste; M. de Coïncy, petit-neveu de l'artiste; collection J. Pierpont Morgan; vente à Londres, Christie's, le 24 juin 1935, n. 726; Mitchell Samuels; Spencer Samuels; don de Mr et Mrs G. Gordon Hertslet en 1967
BIB G. C. Williamson, *Catalogue of the Collection of Miniatures, the Property of J. Pierpont Morgan* Londres 1908, n. 676, p. 116, pl. CCXLII; H. Bouchot, *La miniature française 1750–1825* Paris 1910, pp. 206–7; *City Art Museum of Saint Louis Bulletin* juillet–août 1968, pp. 4–7, pl. 5; *Gazette des Beaux-Arts*, supplément, février 1969, p. 71, fig. 299
EX 1906 Paris, *Exposition d'oeuvres d'art du XVIIIe siècle à la Bibliothèque Nationale: Miniatures, gouaches . . .*, n. 8; 1967 New York, Samuels, *The Intimate Notation*, n. 1, pl.

Cette feuille nous montre, de droite à gauche, Germain du Cruet de Barailhon et sa femme Madeleine de La Fontaine (1760–1833), sa fille aînée Pauline (1781–1865), devenue l'épouse d'Augustin en 1800, le frère de Madame Germain du Cruet, Henri-Simon de La Fontaine (sa soeur Sophie-Henriette est la grandmère de Madame de Saint-Palais qui a consacré une monographie manuscrite à son ancêtre Augustin et qui a bien voulu nous fournir les présentes informations), sa mère et enfin Augustin.

Celui-ci fut le plus célèbre miniaturiste de l'Empire. Dans le dessin de Saint Louis, il n'abandonne pas la technique minutieuse propre à ce genre. Ce portrait de famille, qui s'inspire des camées antiques, aurait été exécuté dans la propriété d'Augustin à Fussigny, dans l'Aisne, en 1800 et s'apparente aux dessins de Boilly qui aime lui aussi, avant tout, la pierre noire, l'estompe et la lumière froide qui découpe les visages. Selon le catalogue de l'exposition de 1906 (op. cit.), 'ce dessin se voit dans la représentation de l'atelier d'Augustin, qui figurait à la même manifestation (n. 19).

Saint Louis Art Museum (Gift of Mr and Mrs G. Gordon Hertslet 56.67)

Jacques **Bellange**

*Active at the court of Lorraine
between 1602 and 1616*
*Connu comme peintre à la cour de
Lorraine entre 1602 et 1616*

4 The Rest on the Flight into Egypt *pl. 1*

Pen and ink, bistre wash with traces of white and of black chalk. Lower right in pen 'J. de Bellange' followed by a word which is not legible/229 × 187 mm
PROV Berkeley Sheffield of Doncaster; Louis Deglatigny (1854–1936, L. 1766a); sale Paris, 14–15 June 1937, no. 45 (1700 francs); Maurice Gobin, Paris; Ludwig Burchard, London 1950; Slatkin, New York; bought for Chicago by Mrs Regenstein in 1967
BIB F. G. Pariset, 'Dessins de Jacques de Bellange', in *Critica d'Arte* 1950, pp. 341–55, fig. 303; F. Lugt, *Les Marques de Collection* The Hague 1956, II, p. 244; *The Art Quarterly* 1967, p. 66, pl. 76
EX 1938 Bristol, *French Art 1600–1800*, no. 25; 1953 London, Royal Academy, *Drawings by Old Masters*, no. 359; 1967 New York, Slatkin Galleries, *Selected Drawings*, no. 20, pl. 7

The sheet bears an old inscription, probably a signature, notably close to those on a number of engravings by the artist. The same manner of interlacing the letters J and B can be found on a pen drawing of a *Cavalier* by Bellange in Berlin (HdZ.005).

Although the artist's chronology remains too uncertain to propose a more exact date, this drawing must date from about the same time as the drawing (later engraved) *Virgin and Child with Saints* which now belongs to Yale (1970 catalogue, no. 3, pl. 1). The long refined hands, the faces with deep-set eyes, the disjointed rendering of the figures and the careless composition are all characteristic of the manner of Bellange (see, e.g., *John the Baptist Preaching* in Ottawa, no. 15778, reproduced in W. Vitzthum, *L'Oeil*, November 1969, no. 179, and the catalogue of the exhibition *Dessins d'Ottawa* at the Louvre, 1969–70, no. 40, which also belonged to the Burchard collection).

Today Bellange is remembered above all for his engravings and his eighty or so drawings. He is the most celebrated artist from that lively centre of international mannerism, the court of Lorraine. His rôle in the formation of Callot and La Tour is not yet clearly defined, but his influence on the latter is certain, being evident, for instance, even in the elegant calligraphy of both artists in their signature.

The Art Institute of Chicago (Joseph and Helen Regenstein Collection 67.17)

4 Le repos pendant la fuite en Egypte *pl. 1*

Plume et lavis de bistre avec traces de blanc et de pierre noire. En bas à droite à la plume, 'J. de Bellange', suivi d'un mot difficilement lisible/229 × 187 mm
PROV Collection Berkeley Sheffield, de Doncaster; collection Louis Deglatigny (1854–1936, Lugt 1766a); vente du 14–15 juin 1937, Paris, n. 45 (1700 francs); collection Maurice Gobin, Paris; collection Dr Ludwig Burchard, Londres, en 1950; chez Slatkin, New York; acquis par Mrs Regenstein pour Chicago en 1967
BIB F. G. Pariset, 'Dessins de Jacques de Bellange' in *Critica d'Arte* 1950, pp. 341–55, fig. 303; F. Lugt, *Les Marques de Collection* La Haye 1956, II, p. 244; *The Art Quarterly* 1967, p. 66, pl. 76
EX 1938 Bristol, *French Art 1600–1800*, n. 25; 1953 Londres, Royal Academy, *Drawings by Old Masters*, n. 359; 1967 New York, Slatkin Galleries, *Selected Drawings*, n. 20, pl. 7

L'inscription ancienne que porte ce dessin – sans doute une signature – est extrêmement proche de celle qui se lit sur de nombreuses gravures de l'artiste: la manière d'entrelacer le J et le B se retrouve également sur un autre dessin de Bellange, un *Cavalier* à la plume, conservé à Berlin (HdZ.005).

Le dessin de Chicago doit être d'un moment assez voisin de la *Vierge et l'Enfant avec des saints*, gravée, de Yale (catal. 1970, n. 3, pl. 1) mais la chronologie de l'artiste demeure encore trop incertaine pour permettre d'avancer une date précise. Les longues mains fines, les visages aux yeux profonds, les attitudes déhanchées des personnages, le peu de souci pour la composition, tout cela est très caractéristique de la manière de Bellange (voir par exemple la *Prédication de saint Jean* d'Ottawa, n. 15778, cf. W. Vitzthum, *L'Oeil*, nov. 1969, n. 179 avec pl., et catal. expo. *Dessins d'Ottawa*, Louvre 1969–70, n. 40, qui provient, elle aussi, de la collection Burchard).

Bellange, qui fut peintre, est aujourd'hui connu avant tout pour ses gravures et ses quelques quatre-vingt dessins. Il est l'artiste le plus célèbre de ce foyer si vivant du maniérisme international que fut la Lorraine. Son rôle dans la formation d'un Callot, d'un La Tour, n'est pas encore clairement établi, mais l'influence de Bellange sur le peintre des 'Nuits' fut certaine. Remarquons, à titre d'exemple, l'élégante calligraphie des signatures, si voisine chez les deux artistes.

The Art Institute of Chicago (Joseph and Helen Regenstein Collection 67.17)

Jacques **Bellange**

*Active at the court of Lorraine
between 1602 and 1616*
*Connu comme peintre à la cour de
Lorraine entre 1602 et 1616*

5 Young Man with a Plumed Hat *pl. 2*

Red chalk. On the verso, a counterproof showing a man wearing a cape/181 × 142 mm
PROV Bought in 1960 from W. R. Jeudwine, London
BIB P. Rosenberg, *Il Seicento francese*, Milan 1971, p. 81
EX 1960 London, Jeudwine, *Exhibition of Old Master Drawings*, no. 2, pl. 1

Today a whole group of red chalk drawings by Bellange are known: four sheets on the theme of the *Five Senses* (*Taste* at the Pierpont Morgan Library in New York, *Hearing* and *Sight* at Berlin, *Smell* at the Ecole des Beaux-Arts in Paris; only *Touch* has not yet been brought to light), as well as a series of fantasy portraits in the British Museum (formerly catalogued as Spranger, 5224–34), at Rennes (two drawings), at Orléans (unpublished, 'école flamande' 1755A), to

5 Jeune homme au chapeau à plume *pl. 2*

Sanguine. Au verso, une contrépreuve montrant un homme portant une cape/181 × 142 mm
PROV Acquis en 1960 de W. R. Jeudwine à Londres
BIB P. Rosenberg, *Il Seicento francese*, Milan, 1971, p. 81
EX 1960 Londres, Jeudwine, *Exhibition of Old Master Drawings*, n. 2, pl. 1

On connaît aujourd'hui tout un groupe de dessins de figures de Bellange à la sanguine: quatre feuilles sur le thème des *Cinq Sens* (le *Goût* à la Pierpont Morgan Library à New York, l'*Ouïe* et la *Vue* à Berlin, l'*Odorat* à l'Ecole des Beaux-Arts de Paris; seul le *Toucher* semble perdu), ainsi qu'une série de portraits de fantaisie, au British Museum (autrefois sous le nom de Spranger, 5224–34), à Rennes (deux dessins), à Orléans (inédit, 'école flamande', 1755A), pour nous limiter aux seuls

132

list only those in public collections. A drawing from a private collection in Paris, shown at the exhibition at the galerie Aubry, Paris 1971, no. 11 (reproduced), seems to depict full-face the same model as we see in the Fogg drawing and those reproduced by Pariset (*Critica d'Arte* 1950, figs. 280–1). All these drawings have a pronounced mannerist quality and would thus seem to belong to an advanced date in the artist's career.

Cambridge, Fogg Art Museum, Harvard University (Gift for Special Uses Fund 1960.671)

Jacques **Blanchard**
Paris 1600–Paris 1638

6 **Allegorical Frieze** *pl. 24*

Black chalk and bistre wash on buff paper/ 122 × 232 mm

PROV Collection Arnold Rosner, Tel-Aviv; bought in 1967

BIB *Fogg Art Museum, Acquisitions Report 1966–7*, p. 162, pl. on p. 138

Drawings by Jacques Blanchard are exceedingly rare. The Fogg was the only American museum, to our knowledge, which already possessed a sheet by the artist: the drawing of *Charity* given by Meta and Paul Sachs (1965.233; see C. Sterling, 'Les peintres Jean et Jacques Blanchard', in *Art de France* 1961, pp. 92–3, fig. 54). This drawing (the authorship of which Sir Anthony Blunt recognized in a letter to its former owner in 1959) poses only the problem of its subject matter: on two occasions during his brief career, Blanchard received decorative commissions involving mythological scenes (now lost), about 1631–2 for the Hôtel Barbier, and shortly afterwards for the Hôtel Bullion. The present drawing is possibly a project for a decoration of this type.

Cambridge, Fogg Art Museum, Harvard University (Marian Harris Phinney Fund 1967.4)

Louis-Léopold **Boilly**
La Bassée 1761–Paris 1845

7 **A Woman with Two Children** *pl. 141*

Black chalk with white highlights/401 × 285 mm

PROV Sale of the collection of Madame R . . . , 14–15 February 1921, no. 153; George B. Lasquin (sale 7–8 June 1928, no. 11, repr.); Germain Seligman, New York; Georges de Batz; acquired in 1967

BIB H. Harrisse, *L. L. Boilly, sa vie, son oeuvre*, Paris 1898, either no. 907 or no. 1188

EX 1928 Paris, Musée Carnavalet, *La vie parisienne au XVIIIe siècle*, no. 114; 1953 Boston, *Chinese Ceramics and European Drawings*, no. 123 (reproduced)

This drawing is a preparatory study (varying only in the position of the cat) for the right-hand part of the painting entitled *The Vaccination, or Prejudice Overcome*, which in 1930 belonged to the Comte de Bozas (see catalogue of the exhibition *Louis Boilly*, Paris, no. 21, and pl. XXXVIII of the monograph by P. Marmottan, *Le Peintre Boilly*, Paris 1913). In 1824 Delpech made a lithograph after this picture which had probably been executed in 1807 (Marmottan, op. cit., p. 121) or at least shortly after 1806, the date inscribed on a more complete study which in 1930 was in the collection of Madame Variot (Marmottan, op. cit., no. 128).

Numerous preparatory sketches for this composition exist (Marmottan, op. cit., 1930, nos. 112 and 119; Harrisse, op. cit., 1898, nos. 1185 to 1192; Bryas sales, 4–6 April 1898, reproduced; and 16–19 June 1919, no. 217, reproduced; drawing from the Heseltine Collection sold at Sotheby's, 27–29 May 1935, no. 217, reproduced). Also to be found in the museum of the Legion of Honor, San Francisco, is another sheet by Boilly, *Six Studies for Portraits*, which comes from the

musées. Voir cependant le dessin appartenant à une collection parisienne exposé à la galerie Aubry à Paris en 1971, n. 11 du catalogue avec pl., dont le modèle, bien que représenté de face, semble bien le même que celui du dessin du Fogg et ceux reproduits par Pariset in *Critica d'Arte* 1950, figs. 280–1. Tous ces dessins, fortement marqués par le maniérisme, semblent d'un moment assez avancé dans la carrière de Bellange.

Cambridge, Fogg Art Museum, Harvard University (Gift for Special Uses Fund 1960.671)

6 **Frise allégorique** *pl. 24*

Pierre noire et lavis de bistre sur papier crème/ 122 × 232 mm

PROV Collection Arnold Rosner, Tel-Aviv; acquis en 1967

BIB *Fogg Art Museum, Acquisitions Report 1966–7*, p. 162, pl. p. 138

Les dessins de Jacques Blanchard sont extrêmement rares. Le Fogg était, à notre connaissance, le seul musée américain à posséder déjà une feuille de l'artiste, la *Charité*, offerte par Meta et Paul Sachs (1965.233; cf. Ch. Sterling, 'Les peintres Jean et Jacques Blanchard', in *Art de France* 1961, pp. 92–3, fig. 54). Le dessin ici exposé, conservé dans le même musée et dont Sir Anthony Blunt avait reconnu la paternité dans une lettre à son ancien propriétaire en 1959, ne pose qu'un problème, celui de son sujet. A deux reprises au cours de sa courte carrière, Blanchard eut à décorer des hôtels de compositions mythologiques (aujourd'hui disparues): vers 1961–2 à l'Hôtel Barbier et peu après à l'Hôtel Bullion. Le dessin du Fogg pourrait être un projet pour une décoration de ce type.

Cambridge, Fogg Art Museum, Harvard University (Marian Harris Phinney Fund 1967.4)

7 **Une femme avec deux enfants** *pl. 141*

Pierre noire avec rehauts de blanc/401 × 285 mm

PROV Vente de la collection de Mme R . . . , 14–15 février 1921, n. 153; collection Georges B. Lasquin; vente le 7–8 juin 1928, n. 11 avec pl.; collection Germain Seligman, New York; collection Georges de Batz; acquis en 1967

BIB H. Harrisse, *L. L. Boilly, sa vie, son oeuvre*, Paris 1898, soit le n. 907, soit le n. 1188

EX 1928 Paris, Musée Carnavalet, *La vie parisienne au XVIIIe siècle*, n. 114; 1953 Boston, *Chinese Ceramics and European Drawings*, n. 123 avec pl.

Ce dessin est une étude préparatoire, sans grande variante si ce n'est dans l'attitude du chat, pour la partie droite de *La Vaccine, ou le préjugé vaincu*, tableau qui se trouvait en 1930 (cf. catal. expo. *Louis Boilly*, Paris, n. 21 et pl. XXXVIII de la monographie de P. Marmottan, *Le Peintre Boilly*, Paris 1913) chez le compte du Bourg de Bozas. Le tableau a été lithographié en 1824 par Delpech mais il avait été peint bien auparavant, sans doute en 1807 (Marmottan, op. cit., p. 121) ou peu après 1806, date que porte un dessin plus complet pour cette composition, qui appartenait en 1930 à Madame Variot (op. cit., n. 128).

Il existe de nombreuses études préparatoires pour cette composition (op. cit., 1930, n. 112 et 119; Harrisse, op. cit., 1898, n. 1185 à 1192; ventes Bryas, 4–6 avril 1898 avec pl. au catal. et du 16–19 juin 1919, n. 217 avec pl.; dessin de la collection Heseltine, vente à Londres, Sotheby's, 27–29 mai 1935, n. 271 avec pl.). Le musée de la Légion d'Honneur de San Francisco

same collection. In both these drawings, and, for instance, in the sheet in the Metropolitan Museum (48.187.745), the accomplished handling of black chalk and stump, the chiaroscuro effects, reminiscent of Prud'hon, which give a sense of plasticity to the composition, and the subtle observation of the domestic scene all blend together.

San Francisco, California Palace of the Legion of Honor, The Achenbach Foundation for Graphic Arts (1967.17.3)

Louis-Léopold **Boilly**
La Bassée 1761–Paris 1845

8 **Flood Scene** *pl. 140*
Pen and bistre wash. Signed and dated in the lower left 'L. Boilly 1808'/234 × 315 mm
PROV Sale Paris, 10 April 1862, no. 1; bought in 1960 from Peter Deitsch
BIB H. Harrisse, *L. L. Boilly, sa vie, son oeuvre*, Paris 1898, n. 1109 referring to the two drawings in the 1862 sale 'Noyades de Nantes: deux beaux dessins au lavis, signés L. Boilly, pinx. 1808'; P. Marmottan, *Le peintre Boilly* Paris 1913, p. 121: 'scènes d'inondation, deux pendants, dessins à la plume relevés de sépia, signés et datés de 1808'; catalogue of the museum 1962, no. 59 (reproduced)
EX 1965 Ann Arbor, *French Water Colors, 1760–1860*, no. 20 (reproduced)

This drawing has been thought to refer to the terrible drownings at Nantes during the Revolution. In fact, everything suggests that it is far more likely to represent soldiers in a boat come to the aid of the inhabitants of a house cut off by floods. This lively drawing from Chapel Hill is a fine example of Boilly's talent as a chronicler of daily life under the Empire.

Chapel Hill, The William Hayes Ackland Memorial Art Center, University of North Carolina (Ackland Fund 60.9.4)

Jean-Jacques de **Boissieu**
Lyon 1736–Lyon 1810

9 **Studies of Peasants** *pl. 137*
Pen and ink, grey wash. In the upper right the artist's monogram and date 1802 under the inscription, 'Place Leviste'/305 × 164 mm
PROV Acquired in 1932 from Richard Owen, Paris

Hitherto classified as Debucourt, the attribution of this drawing to de Boissieu is confirmed beyond doubt by the artist's monogram in the upper right. A comparison with the excellent series of drawings by the artist at Darmstadt is convincing, and the site here depicted (the Place Leviste) is in the city of Lyon, where the artist lived for most of his life.

There are a number of de Boissieu's drawings in American collections. Apart from the drawing at Sacramento already published (P. Rosenberg, in *Master Drawings* 1970, I, pl. 35), which bears the date of 1785, the following drawings can be cited: a *Study of a Landscape with a Bridge* in San Francisco (formerly in the collection of Baron de Malaussena, L. 1887, at one time attributed to Fragonard), *View of a Lake*, in the Baltimore Museum of Art (formerly in the Gilmor Collection) two curious drawings in Detroit, *Melancholy* and *Landscape with a River*, and the four sheets at the Pierpont Morgan Library. Of less certain quality than the Kansas City sheet, these drawings nevertheless display a taste for a cold light with effects of contrast, for anecdotal and amusing detail and scrupulously realistic observation (for example the cripple sleeping on the tree trunk) and a subtle and delicate poetry of great charm.

Kansas City, Nelson Gallery – Atkins Museum (Nelson Fund 32.193.7)

conserve, provenant de la même collection, un autre beau dessin de Boilly, *Six études de portraits* sur la même feuille. Dans ces deux dessins, comme aussi par exemple dans la feuille du Metropolitan Museum (48.187.745), la parfaite maîtrise de la pierre noire et de l'estompe, le soucis d'un clair-obscur à la Prud'hon donnant un grand relief à la composition, le goût délicat pour une observation familière, confondent.

San Francisco, California Palace of the Legion of Honor, The Achenbach Foundation for Graphic Arts (1967.17.3)

8 **L'Inondation** *pl. 140*
Plume et lavis de bistre. Signé et daté en bas à gauche, 'L. Boilly 1808'/234 × 315 mm
PROV Vente à Paris le 10 avril 1862, n. 1 du catal.; acquis en 1960 de Peter Deitsch
BIB H. Harrisse, *L. L. Boilly, sa vie, son oeuvre*, Paris 1898, n. 1109, à propos des deux dessins de la vente de 1862: 'Noyades de Nantes: deux beaux dessins au lavis, signés L. Boilly, pinx. 1808'; P. Marmottan, *Le peintre Boilly*, Paris 1913, p. 121: 'scènes d'inondation, deux pendants, dessins à la plume relevés de sépia, signés et datés de 1808'; catal. musées 1962, n. 59 avec pl.
EX 1965 Ann Arbor, *French Water Colors, 1760–1860*, n. 20 avec pl.

Ce dessin a été considéré comme allusif aux atroces noyades de Nantes durant la Révolution. En fait, tout pousse à croire qu'il représente bien plutôt des soldats venant chercher en barque les habitants d'une maison envahie par les eaux. Scène prise sur le vif, le dessin de Chapel Hill est un beau témoignage du talent de Boilly, chroniqueur de la vie quotidienne sous l'Empire.

Chapel Hill, The William Hayes Ackland Memorial Art Center, University of North Carolina (Ackland Fund 60.9.4)

9 **Etudes de paysans et de paysannes** *pl. 137*
Plume et lavis gris. En haut à droite le monogramme de l'artiste et la date 1802, au dessous, 'Place Leviste'/305 × 164 mm
PROV Acquis en 1932 de Richard Owen à Paris

Ce dessin était jusqu'à présent considéré comme de Debucourt. Son attribution à Jean-Jacques de Boissieu, confirmée par le monogramme qu'il porte en haut à droite, ne fait aucun doute: il suffira pour s'en convaincre de se reporter à l'admirable série de dessins de l'artiste conservée à Darmstadt. En outre le site représenté, la 'Place Leviste', située au coeur de Lyon, devait être familière à l'artiste qui passa la majeure partie de son existence dans cette ville. De Boissieu n'est pas absent des collections américaines: citons, outre le dessin de Sacramento que nous avons récemment publié (*Master Drawings* 1970, I, pl. 35), qui date de 1785, une *Etude de paysage avec un pont* à San Francisco (ancienne collection baron de Malaussena, Lugt 1887, autrefois attribuée à Fragonard), la *Vue d'un lac* du Baltimore Museum of Art (ancienne collection Gilmor) les deux curieux dessins de Detroit, la *Mélancolie* et le *Paysage avec une rivière*, et les quatre dessins de la Pierpont Morgan Library. A un niveau moindre certes que sur la feuille de Kansas City, on retrouve dans ces dessins ce goût pour une lumière froide aux effets contrastés, du détail anecdotique et amusant et ce souci d'une observation réaliste et sans concession (l'infirme à l'extrême droite, endormi sur un tronc) et cette poésie fine et délicate d'un grand charme.

Kansas City, Nelson Gallery – Atkins Museum (Nelson Fund 32.193.7)

François Boitard

Circa 1670–The Hague, after 1717
Vers 1670–La Haye, après 1717

10 The Flood *pl. 68*

Pen and bistre wash/278 × 450 mm
PROV Gift of Dan Fellows Platt, who probably acquired the drawing in a public sale in New York in 1929
BIB P. Rosenberg, in the catalogue of the exhibition *Disegni Francesi da Callot a Ingres*, Florence, Uffizi 1968, p. 56

At one time attributed to Salvator Rosa, the drawing is indisputably from the hand of François Boitard, an artist who is no longer confused with his master Raymond La Fage, as he used to be. Exclusively a draughtsman and engraver like La Fage, whom he was given to imitate, an ample selection of his drawings can be found in collections in the United States : *The Defeat of Heresy*, signed and dated 1710 in Chicago (22.139) ; *The Adoration of the Shepherds*, also in Chicago, among the anonymous French drawings (22.3109) ; *The Massacre of the Innocents* in the Smith College Museum of Art (1964.31) ; the three drawings at Yale, dated 1709, 1711 and 1717 (1970 catalogue, nos. 39–41) among others.

All these drawings, because of their nervous, uneven line, thrown on to paper in haste and agitation, can be distinguished from those of La Fage by an almost total absence of concern for construction or unified composition, and by an impressive though gratuitous virtuosity.

Princeton University, The Art Museum (48.818)

10 Le Déluge *pl. 68*

Plume et lavis de bistre/278 × 450 mm
PROV Don de Dan Fellows Platt, qui aurait acquis ce dessin en vente publique à New York en 1929
BIB P. Rosenberg, in catal. expo. *Disegni Francesi da Callot a Ingres*, Florence, Offices 1968, p. 56

Classé autrefois sous le nom de Salvator Rosa, ce dessin revient sans conteste à François Boitard, artiste qu'il n'est plus possible aujourd'hui de confondre avec son maître Raymond La Fage. Les Etats-Unis sont assez riches en dessins de l'artiste qui fut, comme son modèle qu'il aima tant pasticher, uniquement dessinateur et graveur : la *Défaite de l'Hérésie*, signée et datée de 1710, à Chicago (22.139) ; l'*Adoration des bergers*, également à Chicago, parmi les anonymes français (22.3109) ; le *Massacre des Innocents* du Smith College Museum of Art (1964.31) ; les trois dessins de Yale de 1709, 1711 et 1717 (catal. 1970, n. 39–41) etc.

Tous ces dessins, à l'écriture nerveuse et emportée, jetée avec rage et hâte sur le papier, se distinguent de ceux de La Fage par une absence quasi totale de construction, de solidité dans la composition et par une virtuosité aussi admirable mais encore plus gratuite.

Princeton University, The Art Museum (48.818)

Edme Bouchardon

Chaumont-en-Bassigny 1698–
Paris 1762

11 Portrait of the Painter Giuseppe Amedeo Aliberti (1710–1772) *pl. 88*

Red chalk ; in the lower part a long inscription in pen in an old hand, 'Giuseppe Amadeo Aliberti Pittore Studente in Bologna al Servizio di sua Maestà/Carlo Emanuele Rè di Sardigna, Duca di Savoia, Principe di Piamonte dellinea/ta da Monsieur Bouchardon Scultore di S. M. Christianissima nel Suo Passaggio/che fecce per Bologna di Ritorno da Roma a Parigi dimandato dal suo Rè/L'Anno 1732'/260 × 229 mm
PROV August Grahl, Dresden (1791–1868, L.1199) ; sale Sotheby's, 27 April 1885, no. 33 (reproduced) ; Glueckselig and Son, New York 1949 ; Mrs Murray S. Danforth, who presented the drawing to the Museum in 1949
BIB H. Schwarz, 'A Portrait Drawing by Edme Bouchardon', in *Gazette des Beaux-Arts*, September 1954, pp. 123–6 (reproduced)
EX 1968 London, Royal Academy, *France in the Eighteenth Century*, no. 32, fig. 203

After its acquisition by the Museum in Providence the drawing was the subject of a masterly study by H. Schwarz in 1954. The inscription which it bears on the lower margin, in fact, helps considerably in understanding the drawing, providing us with the date and place of execution and the name of the model. Aliberti, the son of a fresco painter, was himself a painter, sculptor and engraver, and a draughtsman as well, if one can credit Bouchardon's portrait where he is represented with a stick of red chalk. It is easy to imagine that this attractive and elegantly dressed artist, here depicted at the age of twenty-two, would have a turbulent career troubled by his 'scandalous conduct'.

As for Bouchardon, he had just spent nine years in Rome at the French Academy and his reputation as sculptor and draughtsman was already considerable

11 Portrait du peintre Giuseppe Amedeo Aliberti (1710–1772) *pl. 88*

Sanguine. En bas, longue inscription ancienne à la plume, 'Giuseppe Amadeo Aliberti Pittore Studente in Bologna al Servizio di sua Maestà/Carlo Emanuele Rè di Sardigna, Duca di Savoia, Principe di Piamonte dellinea/ta da Monsieur Bouchardon Scultore di S. M. Christianissima nel Suo Passaggio/che fecce per Bologna di Ritorno da Roma a Parigi dimandato dal suo Rè/L'Anno 1732'/260 × 229 mm
PROV Collection August Grahl à Dresde (1791–1868, Lugt 1199) ; vente de cette collection le 27 avril 1885, n. 33 du catal. avec pl., chez Sotheby's ; Glueckselig and Son, New York 1949 ; Mrs Murray S. Danforth ; offert par celle-ci en 1949
BIB H. Schwarz, 'A Portrait Drawing by Edme Bouchardon', in *Gazette des Beaux-Arts*, septembre 1954, pp. 123–6 avec pl.
EX 1968 Londres, Royal Academy, *France in the Eighteenth Century*, n. 32, fig. 203

Ce dessin a été magistralement étudié par H. Schwarz en 1954, quelques années après son entrée à Providence. En fait, l'inscription qu'il porte à la partie inférieure aide considérablement à le comprendre. Grâce à elle, nous connaissons le nom du modèle, la date et le lieu d'exécution du dessin. Aliberti, fils d'un peintre de fresques, fut lui-même peintre, sculpteur, graveur ; dessinateur aussi, si l'on admet que dans le dessin de Bouchardon, le modèle tient à la main un porte-crayon contenant une 'pierre de sanguine'. On ne sera pas supris d'apprendre que le jeune et séduisant artiste, il était alors âgé de 22 ans, vêtu avec élégance, ait pu avoir plus tard des ennuis de carrière à la suite de sa 'conduite scandaleuse'.

Quant à Bouchardon, il vient de passer neuf années à Rome comme pensionnaire de l'Académie de France. Sa réputation de sculpteur et de dessinateur

(he was elected a member of the Academy of Saint Luke on the eve of his departure for Paris). It was while at Bologna, on his way back to France, that Bouchardon executed this portrait of his Italian colleague – one of his most appealing drawings and one of his rare portraits – in which the technique is freer than is usual in his work.

Bouchardon was subsequently considered by such connoisseurs as Mariette and Cochin as 'the best draughtsman of the century'. Today his somewhat dry and cold manner is little appreciated but a drawing like this one from Providence shows that this valuation ought to be reconsidered.

Providence, Rhode Island School of Design, Museum of Art (Gift of Mrs Murray S. Danforth 49.472)

est déjà grande (l'Académie de Saint Luc vient de l'élire à la veille de son départ pour Paris). C'est sur le chemin de retour en France, à Bologne, qu'il fit le portrait de son collègue italien, un de ses plus attachants dessins et un de ses rares portraits, d'une technique plus souple qu'à l'accoutumée.

Bouchardon sera considéré par des connaisseurs aussi avertis que Mariette et Cochin, ses contemporains, comme 'le meilleur dessinateur de son siècle'. Aujourd'hui sa manière sèche et un peu froide n'est plus guère appréciée, mais un dessin comme celui de Providence mérite que le jugement soit révisé.

Providence, Rhode Island School of Design, Museum of Art (Gift of Mrs Murray S. Danforth 49.472)

François **Boucher**
Paris 1703–Paris 1770

12 **Design for a Fountain with Two Tritons** *pl. 85*
Black and red chalk with white highlights. Inscribed in ink in the lower left, 'Boucher'/381 × 223 mm
PROV Purchased in 1952 through the John L. Severance Fund
BIB *The Art Quarterly* 1953, p. 353
EX 1961 Minneapolis, *The Eighteenth Century*, no. 6 (reproduced)

Collections in the United States and Canada are rich in drawings by Boucher (for those in Chicago, see V. Carlson in *Master Drawings* 1966, pp. 157–63). All types, all techniques and all periods can be found: youthful works like the *Pastoral* in Ottawa (no. 4444, attributed to Le Bas in the 1964 catalogue); sheets of historical importance, such as the *Hermit Visited by an Angel* from the same museum (no. 6888), the only drawing by the artist to be engraved by Fragonard, or the *Young Woman with Two Putti*, from the Forsyth Wickes collection, now in the Boston museum (65.2538; none of the drawings from this magnificent collection can for the moment be lent, noticeably limiting our choice of drawings from the 18th century) which Boucher himself gave to Reynolds during his voyage to France in 1752; a nude study later used for a mythological painting, as the San, Francisco drawing was for the Wallace Collection *Judgement of Paris* (see the ex. cat. *France in the Eighteenth Century*, London, Royal Academy, 1968, no. 97, fig. 144). There are drawings which have only lately come to light, such as the Yale *Landscape* (1969.16, too recent an acquisition to appear in the museum's catalogue) and others which have been in America since the nineteenth century, like the *Head of a Man*, formerly in the Gilmore collection (today in the Baltimore Museum of Art), which, according to an annotation on the drawing itself, was purchased in Paris in 1843.

In our selection of Boucher's drawings we have aimed above all at quality, but we have sought, without showing any of the drawings in the United States included in Ananoff's catalogue (*L'oeuvre dessiné de François Boucher*, Paris 1966), to present a wide variety – religious and historical scenes and ornamental drawings – of sheets which are too rarely illustrated in our opinion and not sufficiently well known. This choice, it is hoped, shows what a great artist Boucher was 'in spite of everything' and that in the present welcome revaluation of 18th-century French painting (at present limited to three names: Watteau, Fragonard and Boucher) the successor of Carle Van Loo and predecessor of J. B. M. Pierre as *Premier Peintre du Roi* (from 1765 to his death in 1770) is worthy of his rank.

The Cleveland drawing was engraved in reverse by

12 **Projet de fontaine avec deux tritons** *pl. 85*
Pierre noire et sanguine avec rehauts de blanc. Inscription, 'Boucher' à la plume en bas à gauche/381 × 233 mm
PROV Acquis en 1952 sur le John L. Severance Fund
BIB *The Art Quarterly* 1953, p. 353
EX 1961 Minneapolis, *The Eighteenth Century*, n. 6 avec pl.

Les Etats-Unis (pour Chicago, voir V. Carlson in *Master Drawings*, 1966, pp. 157–63) et aussi le Canada, sont extrêmement riches en dessins de Boucher. Tous les genres, toutes les techniques, toutes les périodes sont représentés: oeuvres de jeunesse comme la *Pastorale* (n. 4444) d'Ottawa (attribuée à Le Bas dans le catalogue de 1964); dessins de grande importance historique comme l'*Ermite visité par un ange* du même musée (n. 6888), le seul dessin par l'artiste gravé par Fragonard, ou comme la *Jeune femme avec putti* de la collection Forsyth Wickes (65.2538) entrée depuis quelques années au musée de Boston (aucun des dessins de ce magnifique ensemble ne peut pour l'instant être prêté, ce qui nous a fréquemment et considérablement gêné dans notre choix essentiellement pour le XVIIIe siècle) qui fut donné à Reynolds lors de son voyage en France en 1752 par Boucher lui-même; étude de nu réemployée dans un tableau d'histoire comme le dessin de San Francisco pour le *Jugement de Pâris* de la collection Wallace de Londres (cf. catal. expo. *France in the Eighteenth Century*, Londres, Royal Academy, 1968, n. 97, fig. 144); dessins réapparus depuis peu comme le *Paysage* de Yale (1969.16), trop récemment acquis pour pouvoir figurer dans le catalogue de ce musée, ou au contraire aux Etats-Unis depuis le XIXe siècle comme le *Tête d'homme* de la collection Gilmor, aujourd'hui au Baltimore Museum of Art et acquis, selon une annotation qui figure sur le dessin lui-même, à Paris en 1843.

Notre choix a visé avant tout la qualité. Mais nous avons voulu, tout en ne montrant aucun des dessins conservés aux Etats-Unis qui sont catalogués dans l'ouvrage d'A. Ananoff (*L'oeuvre dessiné de François Boucher*, Paris 1966) présenter – dans les genres les plus divers, scènes religieuses ou d'histoire, dessins d'ornement – des feuilles trop rarement reproduites et, à notre avis, pas suffisamment connues. Elles démontreront, nous l'espérons, quel grand artiste fut 'malgré tout' Boucher et que dans l'actuel et juste mouvement de remise en cause de la peinture française du XVIIIe siècle, limitée aux seuls noms de Watteau, de Fragonard et de Boucher, celui du Premier Peintre du Roi entre Carle Van Loo et Pierre, de 1765 à sa mort, mérite de garder son rang.

Le dessin de Cleveland a été gravé en contrepartie

Gabriel Hucquier (1695–1772) for the *Receuil de Fontaines/Inventees/par F. Boucher/Peintre du Roi*... as plate 6 of the first series. Notice of this work having been given in the *Mercure de France* in April of 1736, it can be assumed that the drawing in Cleveland, which differs somewhat from the engraving, must precede this date. (With regard to this collection, see P. Jean-Richard in the catalogue of the exhibition *Boucher, Gravures, Dessins*, Paris 1971, no. 72 and also no. 30, where the preparatory drawings for this series which appeared in old sales are mentioned; see also *Centennial Loan Exhibition*, Poughkeepsie, Vassar College, and New York, Wildenstein 1961, no. 59 (reproduced) for a drawing in the W. Ames collection, and *Great Master Drawings of Seven Centuries*, New York, Knoedler, no. 53, for drawings of a *Fountain* in the Saint Louis Museum.)

In 1736, the year Boucher executed the hunting scenes for the château of Versailles (cf. no. 105 of the present catalogue), he had been a member of the Academy for two years. The influence of Juste-Aurèle Meissonier, architect and *ornemaniste* and godfather to Boucher's recently-born son, Juste-Nathan, can be detected in this drawing, together with that of Oppenord. If any drawing merits the description 'rocaille', inasmuch as classifications of this type have any meaning, it is this drawing from Cleveland. By this time Boucher was already in full possession of his art but the influence of his master, François Lemoine, is still apparent – one thinks of drawings such as *Naiads in a Grotto* in an Austrian collection (cf. the catalogue of the exhibition *Zeichnungen alter Meister aus deutschem Privatbesitz*, Bremen 1966, no. 172, reproduced).

The Cleveland Museum of Art (John L. Severance Fund 52.529)

François **Boucher**
Paris 1703–Paris 1770

13 **The Magnaminity of Scipio** *pl. 86*

Red chalk/502 × 305 mm
PROV Charles E. Slatkin in 1957, purchased in 1959
BIB R. S. Slatkin, 'Alexandre Ananoff: *L'oeuvre dessiné de Boucher*, catalogue raisonné, vol. I', in *Master Drawings* 1967, p. 62
EX 1957 New York, Slatkin Gallery, *François Boucher 1703–1770, Prints and Drawings*, no. 22, pl. XX; 1962 Detroit, *French Drawings and Water Colors from Michigan Collections*, no. 13 (reproduced)

The correct identification of the subject of this drawing, formerly entitled *The Judgement of Solomon*, is due to Michael Jaffé (see exhibition catalogue, op. cit., 1962). Boucher grappled with this theme on different occasions as can be seen in drawings at the Metropolitan Museum (A. Ananoff, *L'oeuvre dessiné de François Boucher*, Paris 1966, no. 1013, fig. 166), and at Quimper (R. Bacou, 'Quimper, dessins du Musée des Beaux-Arts', in *Revue de l'Art*, 1971, no. 14, p. 103, fig. 4; see also Ananoff, op. cit., no. 1011, fig. 165, and no. 1012). These drawings should be considered in conjunction with Diderot's report of his visit to the Salon of 1767 (ed. Seznec and Adhémar, III, Oxford 1963, p. 87): 'Someone has asked Boucher (the patron in question would have been Madame Geoffrin) to execute a *Magnanimity of Scipio*. But this was wanted and that, and then something else again; in a word, the artist was so beset that in the end he refused to work. It is marvellous to hear him tell the story.' The tale ends: 'to free himself from this despotism [of Madame Geoffrin] Boucher passed the work on to Vien' (letter from Diderot to Falconet, as quoted by Seznec and Adhémar).

That Boucher, who held the enviable position of

par Gabriel Hucquier (1695–1772) dans le *Receuil de Fontaines/Inventées/par F. Boucher/Peintre du Roi*... à la planche 6 de la première suite. Cet ouvrage ayant été 'annoncé' dans le *Mercure de France* d'avril 1736, le dessin de Cleveland, assez différent d'ailleurs de la gravure, doit précéder de peu cette date. (Voir sur ce recueil P. Jean-Richard, catal. expo. *Boucher, Gravures, Dessins*, Paris 1971, n. 72 et aussi n. 30 qui mentionne les dessins préparatoires pour cette suite passés dans des ventes anciennes. Voir également catal. expo. *Centennial Loan Exhibition*, Poughkeepsie, Vassar College, et New York, Wildenstein 1961, n. 59 avec pl. (dessin de la collection W. Ames); et *Great Master Drawings of Seven Centuries*, New York, Knoedler, n. 53 avec pl. (dessins de *Fontaine* au musée de Saint Louis).)

En 1736, années des *Chasses* de Versailles (cf. n. 105 du présent catalogue), Boucher est académicien depuis deux ans; son fils Juste-Nathan, qui vient de naître, a pour parrain Juste-Aurèle Meissonier, architecte et ornemaniste dont l'influence, ainsi que celle d'un Oppenord, est ici évidente. Si un dessin mérite le qualificatif de rocaille, pour autant que ce genre de classification ait un sens, c'est bien celui de Cleveland. A cette date, Boucher est déjà parfaitement en possession de son style, mais l'influence de son maître François Lemoine (nous pensons à un dessin comme les *Naïades dans une grotte* d'une collection autrichienne, cf. catal. expo. *Zeichnungen alter Meister aus deutschem Privatbesitz*, Brême 1966, n. 172 avec pl.) est encore sensible.

The Cleveland Museum of Art (John L. Severance Fund 52.529)

13 **La Continence de Scipion** *pl. 86*

Sanguine brûlée/502 × 305 mm
PROV Charles E. Slatkin en 1957; acquis en 1959
BIB R. S. Slatkin, 'Alexandre Ananoff: L'oeuvre dessiné de Boucher, catalogue raisonné, vol. I', in *Master Drawings* 1967, p. 62
EX 1957 New York, Galerie Slatkin, *François Boucher 1703–1770, Prints and Drawings*, n. 22, pl. XX; 1962 Detroit, *French Drawings and Water Colors from Michigan Collections*, n. 13 avec pl.

Le titre exact de ce dessin, autrefois intitulé le *Jugement de Salomon*, est dû à M. Jaffé (cf. catal. expo. 1962). Boucher s'est attaqué à diverses reprises à ce thème: dessins au Metropolitan Museum (cf. Ananoff, *L'oeuvre dessiné de François Boucher*, Paris 1966, n. 1013, fig. 166), et à Quimper (R. Bacou, 'Quimper, dessins du Musée des Beaux-Arts', in *Revue de l'Art*, 1971, n. 14, p. 103 fig. 4; cf. également Ananoff, op. cit., n. 1011, fig. 165 et n. 1012). Ces dessins sont à mettre en relation avec un texte de Diderot à propos de sa visite au Salon de 1767 (ed. Seznec et Adhémar, III, Oxford 1963, p. 87): 'on (il s'agirait de Mme Geoffrin) avait demandé à Boucher la *Continence de Scipion*. Mais on y voulait ceci; on y voulait cela et cela encore; en un mot, on emmaillottait si bien mon artiste qu'il a refusé de travailler. Il est excellent à entendre là-dessus.' L'aventure eut une suite: 'pour se soustraire au despotisme [de Mme Geoffrin], Boucher a renvoyé ce travail à Vien' (lettre de Diderot à Falconet, citée par Seznec et Adhémar).

Que Boucher, qui occupe alors le poste envié de Premier Peintre du Roi, mais qui représente une tradition contestée par les artistes de la nouvelle génération, ait passé cette commande au plus brillant

Premier Peintre du Roi but who, nonetheless, represented a tradition criticized by the new generation, should pass this commission on to the most brilliant of his young rivals, shows to what extent our image of this era, much more liberal and less dogmatic than is customarily believed, is in need of revision.

The Detroit Institute of Arts (Laura H. Murphy Fund 59.406)

de ses jeunes rivaux, montre à quel point l'image que nous nous faisons d'une époque, bien plus libérale et bien moins dogmatique qu'il n'est coutumièrement dit, a besoin d'être révisée.

The Detroit Institute of Arts (Laura H. Murphy Fund 59.406)

François **Boucher**
Paris 1703–Paris 1770

14 **The Baptism of Christ** *pl. 87*

Pen and ink, bistre wash. At lower left, an inscription in pencil, 'par Boucher'. Oval/255 × 196 mm
PROV Mounted by J. B. Glomy in the second half of the 18th century (L.1119); said to have come from the Hermitage collection; Richard Owen, Paris, 1935; Charles E. Slatkin, New York; purchased in 1955
BIB *The Art Quarterly*, 1955, p. 409, reproduced p. 406; R. S. Slatkin, 'Alexandre Ananoff: *L'oeuvre dessiné de Boucher*, catalogue raisonné, vol. I', in *Master Drawings* 1967, p. 63

This drawing from Saint Louis cannot be connected with any picture of this subject, nor does Michel (op. cit.) include any drawing of this subject in his catalogue. However, the sureness of the line, rapid and precise, the aptness of the luminous accents, the elegant nobility of the composition leave no doubt as to the attribution of the drawing. If further evidence were needed, it would suffice to compare the Saint Louis drawing to the *Venus and Cupid* in Chicago (see V. Carlson, *Master Drawings*, 1966, no. 2, pl. 23, another version of which, once in the Chennevières collection, is now in a private collection in Paris) where the technique is identical – or particularly to the *Presentation in the Temple* in Cleveland (Ananoff, op. cit., no. 651; the Louvre version, which is similar but painted in oils, is dated 1770, the year of the artist's death), where God the Father and the angels in the upper part are very similar to those in the central group of the present sheet.

The Chicago drawing was engraved in 1766 by the Abbé de Saint-Non, but this does not indicate that the drawing dates from this same year. The question of the chronology of Boucher's drawings in general, demands systematic investigation, but it would appear that a date from the very last years of the artist's life can be advanced for this drawing without great risk of error.

Boucher has become for us primarily a painter of *sujets galants*, prettified mythologies and gracious nudes. This interpretation ignores the official *Premier Peintre du Roi* from 1765 to his death; it also forgets that Boucher never totally abandoned historical painting and religious subjects. The Saint Louis drawing is a perfect example of how the artist mastered the latter *genre*.

Saint Louis Art Museum (180.55)

14 **Saint Jean baptisant le Christ** *pl. 87*

Plume et lavis de bistre. A gauche en bas, au crayon, 'par Boucher'. Ovale en hauteur/255 × 196 mm
PROV Monté par J. B. Glomy dans la seconde moitié du XVIIIe siècle (Lugt 1119); proviendrait de l'Ermitage; collection Richard Owen à Paris en 1935; collection Charles E. Slatkin à New York; acquis en 1955
BIB *The Art Quarterly*, 1955, p. 409, pl. p. 406; R. S. Slatkin, 'Alexandre Ananoff: *L'oeuvre dessiné de Boucher*, catalogue raisonné, vol. I', in *Master Drawings* 1967, p. 63

Le dessin de Saint Louis ne peut être mis en relation avec aucun tableau de même sujet et Michel (op. cit.) ne catalogue aucun dessin portant ce titre. Son attribution à Boucher ne peut cependant être contestée. La sûreté du trait, à la fois rapide et précis, la justesse des accents lumineux, la noblesse élégante de la composition, ne peuvent tromper. Pour s'en convaincre, il suffit de comparer le dessin de Saint Louis à la *Vénus et l'Amour* de Chicago (V. Carlson, in *Master Drawings*, 1966, n. 2, pl. 23; une autre version, autrefois dans la collection Chennevières, est conservée dans une collection parisienne) d'une technique identique, et surtout avec la *Présentation au Temple* de Cleveland (Ananoff, op. cit., n. 651; la version du Louvre, similaire mais au pinceau et à l'huile, est datée de 1770, année de la mort de Boucher), dans la partie supérieure de laquelle se voient un Dieu le Père et des anges très voisins de ceux dominant le groupe central de la feuille que nous exposons ici.

Le dessin de Chicago a été gravé en 1766 par l'abbé de Saint-Non, mais l'on ne peut en conclure qu'il soit de cette même date. D'une manière plus générale, il nous paraît que le problème de la chronologie des dessins de Boucher demeure un de ceux sur lesquels l'érudition moderne devra se pencher, mais nous pouvons avancer sans grand risque d'erreur que le dessin de Saint Louis est des dernières années de la vie de l'artiste.

Boucher est devenu pour nous avant tout un peintre de sujets galants, de mythologies enrubannées, de nus gracieux. C'est oublier l'artiste officiel, Premier Peintre du Roi de 1765 à sa mort. C'est oublier surtout que Boucher n'abandonnera jamais totalement la peinture d'histoire et les sujets religieux. Le dessin de Saint Louis est un parfait exemple de la maîtrise de l'artiste dans ce genre qu'il ne négligea jamais.

Saint Louis Art Museum (180.55)

François **Boucher**
Paris 1703–Paris 1770

15 **The Caravan** *pl. IX*

Black chalk with white chalk highlights on prepared canvas/614 × 749 mm
PROV Frey sale at the Galerie Charpentier, Paris, 12–14 June 1933, no. 1 (reproduced); Arnold Seligman, Rey and Company; acquired in 1933
BIB *Handbook of the Collections*, 1959, fig. p. 110
EX 1956 Kansas City, *The Century of Mozart*, no. 127, fig. 20

Exceptional for its size, the material (canvas) on which it is executed, and for its quality, this little-

15 **La caravane** *pl. IX*

Pierre noire avec rehauts de craie sur toile préparée/614 × 749 mm
PROV Vente de Frey, Paris, galerie Charpentier, 12–14 juin 1933, n. 1 avec pl.; Arnold Seligman, Rey and Company; acquis en 1933
BIB *Handbook of the Collections*, 1959, pl. p. 110
EX 1956 Kansas City, *The Century of Mozart*, n. 127, fig. 20

Exceptionnel aussi bien par ses dimensions, son support – la toile – et sa qualité, ce dessin fort peu

known drawing poses certain problems. The question of its relationship to a painting is not an easy one. At the Salon of 1769, the last one in which the artist participated, Boucher exhibited only one picture (no. 1 in the catalogue), *Une marche de Bohémiens ou caravanne* [sic] *dans le goût de Benedetto di Castiglione.* This enormous canvas would appear to be that illustrated by Seznec (Diderot, *Salons*, ed. Seznec, Oxford, 1967, IV, pp. 15–16, pl. 2), and today in the museum in Boston, where it has for a pendant the *Halt at the Fountain* (reproduced in the museum's *Handbook*, 1964, p. 255). It would seem that the Kansas City drawing served as a preparatory study for both these pictures: the pyramidal composition with the woman on horseback is repeated in the painting from the Salon, and the group on the right with the shepherd is also taken up in this painting, where, however, he leans against a cow instead of an ass. The relationship between the drawing and the *Halt at the Fountain* is less evident. It is nonetheless worth noting that the stone in the centre of the drawing, inscribed 'Fonta', is perhaps an allusion to the title of the painting and that its whole spirit – a sort of pastoral fantasy on the theme of the *Rest on the Flight into Egypt*, clearly evoked in the group on the left of the painting – is not so different from that in the drawing.

In selecting a title for the drawing, that given in the catalogue of the Salon is by no means inappropriate although the reference to Castiglione, to whom Boucher owed so much in his youth and whom, it seems, he wishes to remember here, is now less evident than it was to his contemporaries.

To conclude, it is apposite to quote Diderot's comments on the painting, which apply equally to the drawing (Seznec, op. cit., pp. 67–8); 'In it, one remarks the fertility, the facility and the fire; I was somewhat amazed he still possessed these qualities, for the old age of wise men degenerates into drivel, platitude and imbecility; and the old age of the unwise leans more and more towards violence, extravagance and delirium ... It is the greatest crowd you could ever in your life imagine, but that chaos formed a beautiful pictorial composition.'

Kansas City, Nelson Gallery – Atkins Museum (Nelson Fund 33.668)

connu n'est pas sans poser certains problèmes. Tout d'abord avec quel tableau est-il en relation? La réponse à cette question est moins facile qu'il ne paraît. Au Salon de 1769, le dernier auquel il participa, Boucher exposait un seul tableau (n. 1 du livret), *Une marche de Bohémiens ou caravanne* [sic] *dans le goût de Benedetto di Castiglione.* Cette immense toile semble bien être celle aujourd'hui au musée de Boston (Diderot, *Salons*, éd. Seznec, Oxford, 1967, IV, pp. 15–16, pl. 2), où elle a pour pendant la *Halte à la fontaine* (pl. in *Handbook* de ce musée, 1964, p. 255). Or le dessin de Kansas City semble bien préparer à la fois les deux tableaux: la composition pyramidale avec la femme montée sur un cheval se retrouve sur la toile du Salon ainsi que le groupe de droite avec le berger appuyé sur une vache et non plus sur un âne. Le lien du dessin de Kansas City avec la *Halte à la fontaine* est moins évident. Remarquons cependant que sur la pierre au centre de la composition se lit l'inscription 'Fonta', peut-être allusive au titre de l'oeuvre et que l'esprit d'ensemble de la toile – sorte de fantaisie pastorale sur le thème du *Repos pendant la fuite en Egypte*, clairement évoqué par le groupe sur la gauche de l'oeuvre – n'est pas tellement éloigné de celui du dessin.

Quel titre convient-il alors de lui donner? Il nous semble que l'on peut, sans trop hésiter, emprunter celui du livret du Salon, même si aujourd'hui la référence à Castiglione, auquel Boucher a tant emprunté dans sa jeunesse et auquel il veut rendre ici un dernier hommage, paraît moins évidente qu'aux contemporains de l'artiste.

Pour conclure, nous aimerions citer le commentaire si approprié que Diderot consacre au tableau et qui s'applique tout aussi bien au dessin (Seznec, op. cit., pp. 67–8): 'on y remarquait encore de la fécondité, de la facilité, de la fougue; j'ai même été surpris qu'il n'y en eût pas davantage, car la vieillesse des hommes sensés dégénère en radotage, en platitude, en imbécilité; et la vieillesse des fous penche de plus en plus vers la violence, l'extravagance et le délire ... C'était la plus belle cohue que vous ayez vue de votre vie. Mais cette cohue formait une belle composition pittoresque.'

Kansas City, Nelson Gallery – Atkins Museum (Nelson Fund 33.668)

Bon **Boullongne**
Paris 1649–Paris 1717

16 **Neptune and Amphitrite** *pl. 59*

Black and white chalk on blue paper. In an old hand the inscription in ink, 'Neptune et Amphitrite de Boullongne Laisné pour la Grande Chambre/jour gauche'/280 × 410 mm
PROV The so-called paraph of Crozat and the number 3021 (L.2952); on the verso of the drawing a stamp 'George Lord Moncartney's album of/Drawings. Puttick and Simpson Sale/March 14, 1913, lot n. 114'; William F. W. Gurley (L.1230b); acquired by Chicago in 1922

The drawing is a preparatory study for the picture today at the museum in Tours (see B. Lossky, catalogue of the museum, 1962, no. 12, repr.), painted by the artist for the King's Bedroom at Rambouillet about 1706–7 (see A. Schnapper in the catalogue of the exhibition *Les peintres de Louis XIV*, Lille, 1968, nos. 50–3). The variant features between Boullongne's drawing and the finished work in Tours are minor, although Neptune, who is standing in the drawing, appears seated in the painting.

Drawings by Bon Boullongne are today extremely rare, as are those of his father, Louis de Boullongne the Elder (e.g. *A Scene of Sacrifice*, Metropolitan Museum,

16 **Neptune emmenant Amphitrite dans son char marin vers son palais** *pl. 59*

Pierre noire et craie sur papier bleu. En haut à la plume d'une écriture ancienne, 'Neptune et Amphitrite de Boullongne Laisné pour la Grande Chambre/jour gauche'/280 × 410 mm
PROV Paraphe dit de Crozat, précédé du chiffre 3021 (Lugt 2952); au verso un cachet précise 'George Lord Moncartney's album of/Drawings. Puttick and Simpson Sale/March 14, 1913, lot n. 114'; collection William F. W. Gurley (Lugt 1230b); entré à Chicago en 1922.

Etude préparatoire pour le tableau aujourd'hui au musée de Tours (cf. B. Lossky, catalogue musée, 1962, n. 12 avec pl.), peint par l'artiste pour la chambre du roi à Rambouillet vers 1706–7 (cf. A. Schnapper in catal. expo. *Les peintres de Louis XIV*, Lille, 1968, n. 50–3). Les variantes entre le dessin de Boullongne et le tableau de Tours sont peu importantes. Remarquons cependant que Neptune est debout sur le dessin alors qu'il est assis sur le tableau.

Les dessins de Bon Boullongne sont aujourd'hui extrêmement rares, aussi rares que ceux de son père Louis de Boullongne le Vieux (*Scène de sacrifice* du

64.196.2, and a series of five drawings at Baltimore, catalogued as Bourdon). This documented sheet from Chicago could serve as a starting point in a reappraisal of the graphic manner of this elder brother of Louis de Boullongne, who decorated two chapels in the Invalides and the tribune of the chapel at Versailles. His manner is distinguished from that of his brother by its greater nobility and grace and lesser elegance.

Also at Chicago there is a study (without inventory number) of a *Female Nude* which carries on the verso an inscription attributing it to 'Boullongne l'aîné', an attribution which is quite possibly authentic. For drawings by this artist, see the recent study by G. Monnier in the catalogue *Aquarelles et dessins du musée de Pontoise*, 1971–2, no. 16 (reproduced).

The Art Institute of Chicago (Leonora Hall Gurley Memorial Collection 22.142)

Louis de Boullongne the Younger/Boullongne le Jeune
Paris 1654–Paris 1733

17 Study of a Male Nude *pl. 60*
Black chalk with white chalk highlights on blue paper. Signed and dated on the back, 'Louis de Boulogne 1712'/318 × 477 mm
PROV Harry Sperling, New York; gift of Mr Osgood Hooker, 1961

Nude studies by Louis de Boullongne the Younger are by no means difficult to come by. In North American public collections alone it is possible to mention those in Louisville (65.24, with his monogram), in Providence (57.091, signed and dated 1710), in Ottawa (Popham and Fenwick, 1965, no. 212, repr. recto and verso), a *River God* in the Metropolitan Museum (61.28, with monogram), and two studies for the *Baptism of Christ* in the Pierpont Morgan Library (1957.16, signed and dated 1708; 1957.17, with monogram). For the most part, these drawings come from an album broken up in London about twenty years ago. Thus, to judge from reproductions, it would seem the counterproof on the verso of the drawing of a *Faun* in Ottawa was the page preceding and facing the *St John Baptising* in the Morgan Library (1957.17) (for a further nude study dated 1708 (private collection, New York) see R. Wunder, *17th and 18th Century European Drawings*, 1966–7, no. 20, repr.); the *River God* referred to in the Ottawa catalogue, also dated 1708, is today in a private collection in Montreal; three other nude studies are in private collections in New York, Charlottesville, Va., and Cambridge, Mass.

These academic nude studies, which anticipate to a remarkable degree those of Prud'hon, mark only one facet of Boullongne the Younger's talent. His black and white chalk compositional studies on blue paper, an excellent group of which can be found in the Louvre, are of a distinctly different character to those of his rival Antoine Coypel, whom he succeeded as *Premier Peintre du Roi* in 1722, and serve to single him out as 'one of the foremost European artists of his day'.

San Francisco, California Palace of the Legion of Honor, The Achenbach Foundation for Graphic Arts (1961.8)

Sébastien Bourdon
Montpellier 1616–Paris 1671

18 The Crucifixion *pl. 34*
Pen and bistre wash with traces of black chalk/358 × 267 mm
PROV Earl Spencer (L.1530); Frank Jewett Mather Jr; acquired in 1951

Few drawings by Sébastien Bourdon are to be found in American collections (for the paintings, see 'Quelques tableaux inédits du XVIIe siècle', in *Art de France*, IV, 1964, pp. 297–9). Apart from the two sheets

Metropolitan Museum, 64.196.2, et une série de cinq dessins sous le nom de Bourdon à Baltimore). La feuille documentée de Chicago pourrait servir de point de départ à une reconstitution du style graphique du frère aîné de Louis de Boullongne, qui décora, au début du XVIIIe siècle, deux chapelles aux Invalides, et la tribune de la chapelle de Versailles. Sa manière se distingue de celle de son frère par une plus grande noblesse, plus de grâce et moins d'élégance.

Chicago conserve une étude (sans numéro) de *Femme nue* qui porte, au verso, une inscription l'attribuant à 'Boullongne l'aîné', attribution qui pourrait s'avérer exacte. Sur les dessins de cet artiste, voir en dernier G. Monnier in catal. expo. *Aquarelles et dessins du musée de Pontoise*, 1971–2, n. 16 avec pl.

The Art Institute of Chicago (Leonora Hall Gurley Memorial Collection 22.142)

17 Académie d'homme *pl. 60*
Pierre noire avec rehauts de craie sur papier bleu. Signé et daté au centre, 'Louis de Boulogne 1712'/318 × 477 mm
PROV Collection Harry Sperling, New York; donné par Mr Osgood Hooker en 1961

Les académies de Louis de Boulongne ne sont pas rares. Pour les seules collections publiques nord-américaines, mentionnons celles de Louisville (monogrammée, 65.24), de Providence (signée et datée de 1710, 57.091), d'Ottawa (catal. musée Popham et Fenwick, 1965, n. 212 avec pl. recto et verso), celle, représentant un *Fleuve*, du Metropolitan Museum (monogrammée, 61.28) et les deux études pour un *Baptême du Christ* de la Pierpont Morgan Library (1957.16, signée et datée 1708; 1957.17, monogrammée). Ces académies proviennent en majeure partie d'un album qui fut démembré à Londres il y a une vingtaine d'années. Ainsi, à en juger par les reproductions, la contre-épreuve au verso du *Faune* d'Ottawa précédait-elle, dans cet album, le *Saint Jean baptisant* de la Pierpont Morgan Library (1957.17; cf. également pour une autre académie conservée dans une collection privée de New York, datée de 1708, le catalogue de l'exposition par R. Wunder, *17th and 18th Century European Drawings*, 1966–7, n. 20 avec pl.; le *Fleuve* daté de 1708 signalé dans le catalogue d'Ottawa est aujourd'hui dans une collection privée de Montréal; trois autres académies dans des collections privées à New York, à Cambridge et à Charlottesville).

Ces académies, qui annoncent de manière si frappante celles de Prud'hon, ne constituent qu'un des aspects du talent de Boullongne le Jeune. Les études d'ensemble, à la craie et à la pierre noire sur papier bleu, pour ses nombreuses compositions, dont le Louvre conserve une belle série, si différentes de celles de son rival Antoine Coypel auquel il succéda comme Premier Peintre du Roi en 1722, font de cet artiste 'un des plus grands dans l'Europe du temps'.

San Francisco, California Palace of the Legion of Honor, The Achenbach Foundation for Graphic Arts (1961.8)

18 Le Christ en croix *pl. 34*
Plume et lavis de bistre. Traces de pierre noire/358 × 267 mm
PROV Collection Spencer (Lugt 1530); collection Frank Jewett Mather Jr; entrée au musée en 1951

Les Etats-Unis ne conservent que peu de dessins de Sébastien Bourdon (pour les tableaux, voir 'Quelques tableaux inédits du XVIIe siècle', in *Art de France*, IV, 1964, p. 297–9). Outre les deux feuilles que nous

exhibited here, only the following drawings can be accepted without some reservation: the *Nativity* in the Metropolitan Museum (61.166.1), the *Frontispiece* in the Pierpont Morgan Library (1961.16, reproduced in the catalogue of the *Mariette* exhibition, Paris, 1967, no. 217), and the *Entombment* in Sacramento (*Master Drawings* 1970, I, pl. 26, another more complete version of which is in the Albertina, 11639) as well as the two drawings in a private collection in New York, a *Study for the Crucifixion of Saint Peter* of 1643 and a *Jezebel*, both formerly in the collection of the Marquis de Chennevières (L.2072, cf. *L'Artiste*, op. cit., 1894–7, p. 156).

The present drawing can be compared to two others of the same subject: one in the Louvre, where the figure of Christ is turned to the right (Inv.25013, Guiffrey–Marcel, op. cit., II, 1908, no. 1626, repr.); the other formerly in the Paignon-Dijonval Collection (catalogued by Bénard, 1810, p. 118, no. 2698). In the Princeton drawing, which dates from the years immediately following the artist's return from Italy (1637), Bourdon centres the composition on the holy women at the foot of the Cross.

Princeton University, The Art Museum (51.96)

exposons ici, nous ne pouvons accepter sans réserve que la *Nativité* du Metropolitan Museum (61.166.1), le *Frontispice* de la Pierpont Morgan Library (1961.16, cf. catal. expo. *Mariette*, Paris, 1967, n. 217 avec pl.) et la *Mise au tombeau* de Sacramento (*Master Drawings* 1970, I, pl. 26, autre version plus complète à l'Albertina, 11639) ainsi que deux dessins dans une collection de New York, une *Étude pour la crucifixion de saint Pierre* de 1643 et une *Jézabel*, provenant tous deux de la collection du marquis de Chennevières (Lugt 2072, cf. *L'Artiste*, op. cit., 1894–7, p. 156).

Le dessin de Princeton peut être rapproché de deux feuilles de même sujet, l'une au Louvre (Inv. 25013, Guiffrey–Marcel, op. cit., II, 1908, n. 1626 avec pl.) sur laquelle toutefois le Christ est tourné vers la droite, l'autre autrefois dans la collection Paignon-Dijonval (catal. par Bénard, 1810, p. 118, n. 2698). Dans le dessin de Princeton, qui doit dater des premières années après le retour d'Italie de Bourdon (1637), l'artiste centre sa composition sur le groupe des saintes femmes au pied de la croix.

Princeton University, The Art Museum (51.96)

Sébastien **Bourdon**
Montpellier 1616–Paris 1671

19 **The Finding of Moses** *pl. 35*

Black chalk with white chalk highlights. Probably reduced. Oval/299 × 267 mm
PROV Paris and New York art markets
EX 1966 New York, Shickman Galleries, *Old Master Drawings*, no. 55 (reproduced)

Of paintings of this subject by Bourdon at present known – the most notable of them the admirable picture in Washington – none relates to this drawing, which must date from the artist's maturity about 1650, and in any case from after his trip to Sweden in the service of Queen Christina. Bourdon particularly favoured an oval format for biblical and mythological subjects.

If the figures are elongated in the same manner as in the Princeton drawing, their gestures are nonetheless more contained. The rather cubical shape of the faces, with the pronounced accentuation of the bridge of the nose, is a distinguishing characteristic of the artist whose engaging personality as a draughtsman has yet to be properly studied.

Collection of Mr and Mrs Charles J. Eisen

19 **Moïse sauvé des eaux** *pl. 35*

Pierre noire avec rehauts de craie. Sans doute diminué sur les côtés. Ovale/299 × 267 mm
PROV Commerce parisien puis new yorkais
EX 1966 New York, Shickman Galleries, *Old Master Drawings*, n. 55 avec pl.

Aucun *Moïse sauvé des eaux* de Bourdon, de ceux jusqu'à présent retrouvé (avant tout l'admirable tableau de Washington), n'est en relation avec ce dessin qui doit dater de la maturité de l'artiste, vers 1650 environ, en tout cas après son voyage en Suède auprès de la reine Christine. Quant au format ovale du dessin qui est habituel chez Bourdon qui l'affectionne tout particulièrement pour traiter les sujets bibliques et mythologiques.

Si les corps sont toujours d'un canon très allongé, les gestes des personnages se sont adoucis par rapport à ceux du dessin de Princeton. Les visages un peu cubiques de forme, avec le nez à l'arête vigoureusement indiquée, sont extrêmement caractéristiques de la manière de l'artiste, dessinateur dont l'attachante personnalité n'a jamais fait l'objet d'une véritable étude.

Collection of Mr and Mrs Charles J. Eisen

Jacques **Callot**
Nancy 1592?–Nancy 1635

20 **Study of a Horse** *pl. 8*

Pen and ink. In the lower right inscribed in ink, 'Da Vinci'/200 × 210 mm
PROV Parsons and Sons (L.2881; Lugt says this stamp was used by the London dealers to denote drawings which had a value, in their opinion, of less than five shillings); on the verso the inscription 'Bought jan 15 1915 Puttick and Simpson'; William F. W. Gurley (L.1230b); given to the Institute in 1922

Since the appearance in 1962 of Daniel Ternois' monograph on the drawings of Jacques Callot, numerous studies after Tempesta's celebrated engravings *Chevaux de différens pays*, dated 1590 (Bartsch, *Le Peintre graveur*, Vienna, 1803–21, XVII, nos. 941–68), have come to light (cf. D. Ternois, in *Master Drawings*, 1963, I, p. 45, pls. 40 and 41; E. Mitsch, in *Albertina Studien*, 1963, I, pp. 37–40, repr.; K. Oberhuber, ibid., 1963, III, pp. 118–19; H. Zerner and a group of students, exhibition catalogue, *Jacques Callot (1592–1635)*, Providence, 1971, no. 56, repr. –

20 **Étude d'un cheval** *pl. 8*

Plume. En bas à droite à la plume, 'Da Vinci'/200 × 210 mm
PROV Parsons and Sons (Lugt, 2881, qui précise que ce cachet fut employé par ces marchands londoniens 'pour marquer les feuilles qui, dans l'appréciation du vendeur, avaient une valeur de moins de cinq shillings'); au verso, un cachet précise 'Bought jan 15 1915 Puttick and Simpson'; collection William F. W. Gurley (Lugt 1230b), entrée à Chicago en 1922

Depuis la parution, en 1962, de la monographie de Daniel Ternois consacrée aux dessins de Jacques Callot, de nombreuses études d'après les célèbres gravures de Tempesta *Chevaux de différens pays*, datées de 1590 (Bartsch, *Le Peintre graveur*, Vienne, 1803–21, XVII, n. 941–68) ont été redécouvertes (cf. D. Ternois, in *Master Drawings*, 1963, I, p. 45, pl. 40 et 41; E. Mitsch, in *Albertina Studien*, 1963, I, pp. 37–40 avec pl.; K. Oberhuber, ibid., 1963, III, pp. 118–19; H. Zerner et une équipe d'étudiants, catal. expo.

of this group, only the drawing at Oberlin is somewhat doubtful, the particularly fine line being close to that of Stefano della Bella – a drawing formerly owned by Jeudwine, 1966 catalogue, no. 15, and today in the Rust Collection in Washington, and, finally, two drawings at Houthakker, Amsterdam, catalogues of 1964, no. 18, and 1966, nos. 8–8a). All these drawings (now about twenty) can be fairly precisely dated to between 1615 and 1617, the time of Callot's first period in Florence.

The present drawing (unpublished, like the other two Callot drawings shown), which was formerly believed to be by Leonardo da Vinci, then, more reasonably, by Van der Meulen, fits perfectly into this group of drawings by the artist, characterized by an emphatic and nervous line, among the earliest examples of Callot's talent.

The Art Institute of Chicago (Leonora Hall Gurley Memorial Collection 22.1039)

Jacques **Callot**
Nancy 1592?–Nancy 1635

21 **Studies of Dancing Figures, a Horseman and Two Men Fighting** *pl. 9*

Red chalk. Inscribed at the bottom with three circles and a dot in pen. On the verso, a quick study for a street or a theatre decoration/235 × 173 mm
PROV Formerly on the market in London (H. M. Calmann in 1958), then in New York; bought in 1970

The drawing is one of a group of four red chalk drawings of similar format, only one of which has so far been published: a double-sided sheet representing *Dancers: Studies for Figures from the Commedia dell'Arte* in Chicago (Ternois, op. cit., 1962, no. 49 repr.). The Chicago drawing, like the present one, is inscribed with three circles or balls and a dot on the lower margin, an insignia which is also found on two drawings, one of them double-sided, in a collection in New York. The question arises of whether this is a collector's mark – it also occurs on a drawing by Stefano della Bella – added by a former owner (a member of the Medici family?). At least the first part of this hypothesis seems the more feasible for the fact that the New York drawings carry the numbers 114 and 116, and the Chicago sheet 107. A recent acquisition, the Yale drawing corresponds stylistically to Callot's early Florentine years, characterized by the globe-like eyes, the nervous line (cf. the hunchback riding an ass at the upper left), and the keen observation of movement in the falling figure on the extreme left at the top. As with the drawing from Chicago, a date around 1618–19 seems plausible.

New Haven, Yale University Art Gallery (Everett V. Meeks, B.A. 1901 Fund 1970.2.5)

Jacques **Callot**
Nancy 1592?–Nancy 1635

22 **Soldiers Pillaging a Peasant's House** *pl. 10*

Black chalk and bistre wash. In an old hand on the mat, 'Calot fecit'. The original sheet has been cut around the contours of the trees and laid down. The upper part of the drawing and that to the right of Lempereur's mark is not original/251 × 318 mm
PROV Lempereur (1701–79, L.1740); sale 24 May 1773, part of lot 696 'étude pour le siège de Breda que Calot [sic] a gravé'; Henry S. Reitlinger; sale Sotheby's, 14 April 1954, no. 293; (four drawings which belonged to Lempereur are catalogued by Ternois, nos. 570, 874, 911 and 912, the last two numbers are today in New York in the Seligman collection; three drawings which were in the Reitlinger collection are mentioned in the same

Jacques Callot (1592–1635), Providence, 1971, n. 56 avec pl. – seul, dans ce groupe, le dessin aujourd'hui à Oberlin nous laisse un peu hésitant, tant la graphie particulièrement fine est proche de celle de Stefano della Bella – et enfin dans la collection Rust à Washington, autrefois chez Jeudwine à Londres, n. 15 du catal. de 1966, et deux dessins chez Houthakker à Amsterdam, catalogues 1964, n. 18 et 1966, n. 8 et 8a). Tous ces dessins (aujourd'hui une vingtaine) peuvent être datés avec assez de précision vers 1615–17, lors du premier séjour de Callot à Florence.

La feuille de Chicago, inédite comme les deux autres dessins de Callot que nous étudions ici, autrefois considérée comme de Léonard de Vinci, puis plus exactement comme de Van der Meulen, s'inscrit parfaitement dans ce groupe de dessins à l'écriture appuyée et nerveuse, parmi les premiers témoignages du talent du maître lorrain.

The Art Institute of Chicago (Leonora Hall Gurley Memorial Collection 22.1039)

21 **Etudes de figures dansantes, un cavalier, deux hommes se battant** *pl. 9*

Sanguine. En bas trois boules suivies d'un point à la plume. Au verso, rapide étude d'une rue ou d'un décor de théâtre/235 × 173 mm
PROV Commerce londonien (H. M. Calmann en 1958), puis new yorkais; acquis en 1970

Ce dessin fait partie d'un groupe de quatre feuilles à la sanguine, de format voisin, dont une seule a, jusqu'à présent, été publiée: il s'agit du célèbre dessin double face représentant des *Danseurs: diverses études pour des figures de la Commedia dell'Arte* de Chicago (Ternois, op. cit., 1962, n. 49 avec pl.). Le dessin de Chicago porte, comme la présente feuille, dans sa partie inférieure, trois boules suivies d'un point, indication que l'on retrouve sur deux dessins, dont l'un double face, d'une collection de New York. Cette particularité est elle une marque de collection (nous connaissons un dessin de Stefano della Bella qui la porte aussi) et fut-elle apposée par un ancien propriétaire (de la famille des Médicis?): nous le penserions d'autant plus volontiers que les dessins de New York portent les numéros 114 et 116, et celui de Chicago le n. 107. Le style du dessin, récemment acquis par Yale, avec cette forme si particulière des yeux en boule, cette nervosité du trait (le bossu monté sur âne en haut à gauche), cette justesse dans l'observation du mouvement (la figure tombante à l'extrême gauche en haut), correspond bien aux premières années du séjour florentin de Callot. Comme pour le dessin de Chicago, nous opterions donc pour une date voisine de 1618–19.

New Haven, Yale University Art Gallery (Everett V. Meeks, B.A. 1901 Fund 1970.2.5)

22 **Scène de pillage d'une maison de paysans** *pl. 10*

Pierre noire et lavis de bistre. Sur le montage, d'une écriture ancienne, 'Calot fecit'. La feuille originale a été découpée et contrecollée sur un nouveau papier, en suivant le contour des arbres. La partie supérieure du dessin, ainsi que la partie à droite de la marque Lempereur, n'est pas ancienne/251 × 318 mm
PROV Collection Lempereur (1701–79, Lugt 1740); vente du 24 mai 1773, partie du n. 696, 'étude pour le siège de Breda que Calot [sic] a gravé'; collection Henry S. Reitlinger; vente chez Sotheby's, Londres, 14 avril 1954, n. 293 (quatre dessins ayant appartenu a Lempereur sont catalogués par Ternois: n. 570, 874, 911 et 912; ces deux derniers sont aujourd'hui à New

catalogue: no. 571, today in Boston – representing the same subject as no. 570 quoted above – and similarly nos. 911 and 912); Lansing W. Thoms Collection, Saint Louis; donated to Ann Arbor in 1970
BIB *The Art Quarterly*, 1970, p. 458; *Gazette des Beaux-Arts*, supplement, February 1971, p. 69, fig. 324
EX 1953 London, Royal Academy, *Drawings by Old Masters*, no. 362, pl. 42 in the illustrated 'Souvenir'; 1961 Saint Louis, *A Galaxy of Treasures from Saint Louis Collections* (without catalogue number); 1967 Ann Arbor, *Michigan Alumni Art Collections*, no. 36

This drawing by Callot, overlooked until now, ranks as one of the most important by this artist in North American collections (Sacramento, Detroit, Chicago, New York, Metropolitan Museum, etc.; in this connection see the Callot exhibition arranged by H. Zerner at Providence in 1971). Unfortunately, it has suffered from being cut and backed with a new sheet which explains the lifeless upper part. It is a study with variations for the lower left section of the *Siege of Breda* (Lieure 593), one of Callot's major engravings (1627–8) composed of six plates, for which Ternois lists no fewer than twenty-three drawings (nos. 874–96). Among these is another drawing originally in Lempereur's collection, like the drawing in Ann Arbor, depicting *Four Cavaliers* (Ternois no. 874), two of whom appear in the engraving, which is today in the Rosenwald Collection at the National Gallery in Washington. The importance of the Ann Arbor drawing far outweighs that of the others traceable today, which were used by the artist for his engraving, in that, for the most part, they are studies for only one or more figures in the whole composition. The looted farm and the soldier killing a peasant are both taken up again in the engraving but in mirror image, and the horsedrawn wagon was modified. Callot observes this atrocious scene with objectivity, rendering it with admirable accuracy and the impassivity of a photographer.
Ann Arbor, The University of Michigan Museum of Art (Gift of Lansing W. Thoms 1970.1.192)

Louis **Chaix**
Marseille c. 1740–Paris? 1811?

23 **Hadrian's Villa at Tivoli** *pl. 119*
Black chalk. Inscribed in the lower left, 'Chaÿs f. ville adriene a ba de tivoli 1775'. or '1773'/330 × 457 mm
PROV Acquired in 1953
BIB Museum catalogue 1960, p. 16
EX 1971 Eugene, *Checklist of Master European Drawings from the Lyman Allyn Museum, New London*, p. 4

A student at the Academy in Marseille, Chaix was sent to Rome by his patron Louis de Borély. He did not return until 1776 to decorate Borély's château, today the archaeological museum of Marseille (cf. F. Benoit, 'L'oeuvre du peintre Louis Chaix au château Borély', in *Marseille*, 1964, no. 55, pp. 29–34).

Drawings by Chaix (here signed Chaÿs) are not well known (but see the exhibition catalogue by M. Latour, *Dessins des musées de Marseille*, 1971, no. 52, and above all E. Berckenhagen's catalogue of the drawings, Kunstbibliothek, Berlin, 1970, pp. 393–7, with 6 pls. Some of the fifty or so drawings by Chaix kept in Berlin, of a similar size to the one from New London, are also dated 1775 or 1773 and also depict Tivoli). The New London drawing, like those in Berlin, was executed shortly before the artist's return to Marseille. It is an interesting example of Chaix' graphic manner,

York dans la collection Seligman; trois dessins provenant de la collection Reitlinger figurent dans le même ouvrage, le n. 571, aujourd'hui à Boston, de même sujet que le n. 570 mentionné ci-dessus et les n. 911 et 912, également cités); collection Lansing W. Thoms à Saint Louis; offert par celui-ci à Ann Arbor en 1970
BIB *The Art Quarterly*, 1970, p. 458; *Gazette des Beaux-Arts*, supplément, février 1971, p. 69, fig. 324
EX 1953 Londres, Royal Academy, *Drawings by Old Masters*, n. 362, pl. 42 du 'Souvenir' illustré; 1961 Saint Louis, *A Galaxy of Treasures from Saint Louis Collections*, sans n.; 1967 Ann Arbor, *Michigan Alumni Art Collections*, n. 36

Ce dessin de Callot, jusqu'à présent négligé, compte parmi les plus importantes feuilles de l'artiste conservées aux Etats-Unis (Sacramento, Detroit, Chicago, New York, Metropolitan Museum, etc... voir à ce propos le catal. expo. *Callot* par H. Zerner, à Providence, en 1971). Bien malheureusement, il a été découpé et recollé sur une nouvelle feuille, ce qui explique que la partie supérieure soit sans vie. Il s'agit d'une étude avec variantes pour la partie inférieure gauche du *Siège de Breda* (Lieure 593), une des gravures (il s'agit en fait de six grandes planches) les plus importantes de Callot (1627–1628) pour laquelle Ternois ne catalogue pas moins de 23 dessins préparatoires (n. 874 à 896). Parmi ces dessins figure une autre feuille, provenant comme celle d'Ann Arbor de la collection Lempereur, *Quatre cavaliers* (Ternois, n. 874) dont deux se retrouvent sur la gravure aujourd'hui avec la collection Rosenwald à la National Gallery de Washington. Le dessin d'Ann Arbor est de loin le plus important parmi ceux aujourd'hui retrouvés et réutilisés par Callot dans sa gravure, dessins qui sont en majeure partie des études pour un ou deux personnages de cette composition. La ferme pillée, le soldat qui tue un paysan, sont repris, inversés avec quelques changements, sur la gravure. Dans celle-ci toutefois, la voiture tirée par des chevaux a été considérablement modifiée. Callot observe avec objectivité cette scène d'atrocité et la rend avec une admirable justesse et l'impassibilité du photographe.
Ann Abor, The University of Michigan Museum of Art (Gift of Lansing W. Thoms 1970.1.192)

23 **La Villa d'Hadrien à Tivoli** *pl. 119*
Pierre noire. En bas à gauche, 'Chaÿs f. ville adriene a ba de tivoli 1775' ou '1773'/330 × 457 mm
PROV Acquis en 1953
BIB Catal. musée 1960, p. 16
EX 1971 Eugene, *Checklist of Master European Drawings from the Lyman Allyn Museum, New London*, s.n., p. 4

Elève de l'Académie de Marseille, Chaix fut envoyé à Rome par son protecteur Louis de Borély. Il n'en revint qu'en 1776 pour décorer le château qui porte le nom de son propriétaire, aujourd'hui musée archéologique de Marseille (cf. F. Benoit, 'L'oeuvre du peintre Louis Chaix au château Borély', in *Marseille*, 1964, n. 55, pp. 29–34).

Les dessins de Chaix (qui signe ici Chaÿs) sont mal connus (voir toutefois le catal. expo. *Dessins des musées de Marseille* par M. Latour, 1971, n. 52, et surtout ceux de la Kunstbibliothek de Berlin catal. par E. Berckenhagen, 1970, pp. 393–7 avec six pl. Certains des quelques cinquante dessins de l'artiste conservés à Berlin, d'un format voisin de celui de New London, portent la même date de 1775 – ou 1773 – et représentent, eux aussi, Tivoli). Celui de New London, comme ceux de Berlin, qui précède de peu le

so close to that of Hubert Robert and other artists of the large French colony in Rome. It suggests he was a draughtsman of some quality and great charm.

New London, Conn. Lyman Allyn Museum (1953.36)

Philippe de **Champaigne**
Brussels/Bruxelles 1602–Paris 1674

24 **Portrait of Louis XIV** *pl. 25*

Grey wash over black chalk. On the verso an old inscription, 'Louis XIV by Le Brun'/262 × 201 mm
PROV Charles Deering (L.516) ; acquired by the museum in 1927.

Drawings by Philippe de Champaigne are scarce. Another example in an American collection, the *Procession* at Smith College (1960.161), comes from the reputable Damery collection and bears an old inscription in ink 'Champagne', but we know of no other drawing which can be compared to it stylistically. On the other hand the Chicago drawing, up to now classified with the 17th-century anonymous drawings, and the attribution of which B. Dorival has kindly confirmed, is executed in the technique which Champaigne favoured, that of grey wash broadly applied with the brush to a black chalk underdrawing. This technique is found, to limit ourselves to published drawings, in the famous sheet at the Petit Palais representing the *Vision of St Bruno* (P. Rosenberg, op. cit., 1971, pl. XVII), the *Last Supper* in the Louvre or again the *St Ambrose finding the Relics of St Gervasius and St Protasius* also in the Louvre (Lugt, op. cit., I, 1949, nos. 516 and 518) or in the *Souls in Purgatory* in a private collection in Paris (B. Dorival, *Revue de l'Art*, 1971, no. 11, p. 32, fig. 4).

Despite its bad condition, these comparisons suggest that Champaigne was the author of the Chicago drawing, the iconographic interpretation of which is perplexing. It unquestionably represents a king of France and one wonders if he could not be the young Louis XIV, born in 1638, at the moment of the Proclamation of his coming of age in 1651 at the age of thirteen, or – more likely – at his Coronation in 1654, some of the attributes of which are evident (the sceptre, the 'hand of justice', the crown of St Louis).

The Art Institute of Chicago (Charles Deering Collection 27.3915)

François-Jérôme **Chantereau**
Paris? c. 1720–Paris 1757

25 **A Woman with Two Children** *pl. 76*

Black and red chalk/237 × 169 mm
PROV 'Vte de Grab 25 Obre 1875 n. 251/25 pl' (inscription on the verso) ; J. J. Peoli (1825–93, L.2020) ; acquired by the museum in 1938 with the Erskine Hewitt collection

Despite its classification as anonymous, this drawing can certainly be attributed to Chantereau. This minor artist is better known today for the duel to which he challenged the painter Godefroy in 1741 than for his paintings and drawings. The latter have been studied by R. Rey (*Quelques satellites de Watteau*, Paris, 1921) and by P. Bjurström, 'François-Jérôme Chantereau, dessinateur' in *Revue de l'Art*, 1971, no. 14, pp. 80–5). To the lists furnished by these authors and to our own (ex. cat., Rouen, 1970, p. 20 and *Revue de l'Art* 1970, no. 11, pp. 100–1), it is now possible to add a new drawing at Dijon, pointed out by J. P. Cuzin, and a superb sheet in the Louvre in the manner of Rembrandt, hitherto classified among the anonymous 18th-century French works but once identified by J. Mathey (Inv.34.843, note on the verso of the

retour à Marseille de l'artiste, est un intéressant document sur la manière de Chaix, si proche de celle d'Hubert Robert et des artistes de la nombreuse colonie française de Rome. Il pourrait permettre de reconstituer un oeuvre graphique nullement négligeable et plein de charme.

New London, Conn., Lyman Allyn Museum (1953.36)

24 **Portrait de Louis XIV** *pl. 25*

Lavis gris sur préparation à la pierre noire. Au verso, inscription ancienne, 'Louis XIV by Le Brun'/262 × 201 mm
PROV Collection Charles Deering (Lugt 516) ; entré au musée en 1927

Les dessins de Philippe de Champaigne sont rares. On pourrait mentionner, pour nous limiter aux Etats-Unis, la *Procession* de Smith College (1960.161) qui provient de la respectable collection Damery et porte une inscription ancienne à la plume 'Champagne', mais nous ne connaissons aucun dessin qui puisse lui être stylistiquement comparé. A l'inverse, le dessin du musée de Chicago, jusqu'à présent classé aux anonymes du XVIIe siècle et dont B. Dorival a bien voulu nous confirmer l'attribution, est dans une technique que Champaigne utilise avec prédilection, le lavis gris largement posé au pinceau sur une préparation à la pierre noire. Cette technique se retrouve, pour nous limiter aux dessins publiés, sur la célèbre feuille du Petit Palais, la *Vision de saint Bruno* (P. Rosenberg, 1971, op. cit., pl. XVII), la *Cène* ou encore l'*Invention des reliques de saint Gervais et saint Protais par saint Ambroise* du Louvre (Lugt, I, 1949, op. cit., n. 516 et 518) ou encore dans les *Ames du Purgatoire* d'une collection privée parisienne (B. Dorival, *Revue de l'Art*, 1971, n. 11, p. 32, fig. 4).

Ces comparaisons nous incitent à donner sans réserve à Champaigne, en dépit de son état, le dessin de Chicago, dont l'interprétation iconographique n'est pas sans nous embarrasser. Il s'agit à coup sûr d'un roi de France. Et, en ce cas, ce ne pourrait être que le portrait du jeune Louis XIV, né en 1638, au moment de la proclamation de sa majorité en 1651 (il avait alors 13 ans) ou bien plutôt de son sacre dont il porte les attributs (le sceptre, la main de justice, la couronne de saint Louis), en 1654.

The Art Institute of Chicago (Charles Deering Collection 27.3915)

25 **Femme avec deux enfants** *pl. 76*

Pierre noire et sanguine/237 × 169 mm
PROV 'Vte de Grab 25 Obre 1875 n. 251/25 pl' (inscription au verso du dessin) ; collection J. J. Peoli (1825–93, Lugt 2020) ; entré au musée en 1938 avec la collection Erskine Hewitt

Classé aux anonymes, ce dessin revient sans conteste à Chantereau. Ce petit maître est ajourd'hui plus connu par le duel qui l'opposa en 1741 au peintre Godefroy que ses tableaux et ses dessins. Ceux-ci ont été étudiés par R. Rey (*Quelques satellites de Watteau*, Paris, 1921) et par P. Bjurström, 'François-Jérôme Chantereau, dessinateur' in *Revue de l'Art*, 1971, n. 14, pp. 80–5). A la liste donnée par ces auteurs et par nous-même (catal. expo., Rouen 1970, p. 20 et *Revue de l'Art*, 1970, n. 11, pp. 100–1), ajoutons un nouveau dessin à Dijon signalé par J. P. Cuzin et une magnifique feuille, dans le goût de Rembrandt, au Louvre, classée aux anonymes français du XVIIIe siècle, mais autrefois reconnue par J. Mathey (Inv.34.843, annotation au verso du montage).

Les dessins de l'artiste, aujourd'hui une trentaine,

Drawings by the artist, which presently amount to thirty-odd, are easily recognizable by their spirited combination of red and black chalk. Chantereau's flickering manner, Venetian in character, all light and shadows, makes him one of the most appealing of the *petits maîtres* of his day.

New York, Cooper-Hewitt Museum of Decorative Arts and Design (Smithsonian Institution 1938.57.908)

sont aisément reconnaissables par leur technique, une séduisante 'cuisine', où la pierre noire et la sanguine sont mêlées avec esprit. Le métier papillotant de Chantereau, très vénitien, tout en ombres et en lumières, en fait un des plus savoureux petits maîtres du temps.

New York, Cooper-Hewitt Museum of Decorative Arts and Design (Smithsonian Institution 1938.57.908)

Claude-Louis **Châtelet**
Paris 1753–Paris 1794

26 **View of the Famous Chestnut Tree of Etna, Known as Centum Cavalli** *pl. 121*

Pen and ink and bistre wash. On the verso, the inscription in ink 'Vue du chataigner célèbre de l'Etna/appelé [sic] I Centum Cavalli/Chatelet'/233 × 352 mm
PROV Germain Seligman (mark on the verso, not cited by Lugt); acquired in 1967
EX 1972 Notre Dame, *Eighteenth Century France*, no. 20, repr.

The drawing is a preparatory study with variations, essentially in the arrangement of the figures, for the engraving in *Voyage pittoresque ou Description historique des Royaumes de Naples et de Sicile*, by the Abbé de Saint-Non (vol. IV, 1785, pl. XXI, engraved by Allix, with figures by Berteaux). A long comment on the chestnut tree of the Hundred Horses, its size, age, the shelter its branches afforded, accompanies the engraving.

The five magnificent volumes (1781–6), compiled by the Abbé de Saint-Non (1727–91) with a text written by Vivant Denon, are among the most beautiful works of the 18th century and are illustrated with engravings after the drawings of Saint-Non himself, and especially Robert, Fragonard, Desprez (cf. no. 42 of the present catalogue), and Houel (cf. H. Cohen, *Guide de l'amateur de livres à gravures du XVIIIe siècle*, Paris 1887, p. 535).

Of the drawings brought back by Châtelet from this same journey, two are now in American museums (Oberlin, see catalogue of the exhibition in Dayton, 1971, no. 38, repr. on the cover, and Chapel Hill, no. 61.17.1; another belongs to Walter C. Baker, see the catalogue of this collection by Claus Virch, 1962, no. 84; see also the catalogue of the exhibition *French Water Colors, 1760–1860*, Ann Arbor, no. 18, repr.). From this witty drawing, full of ironical observation, who could have foretold that its author would take an important part in the Revolution before dying with the victims of the Counter-Terror?

The Art Institute of Chicago (Tillie C. Cohn Fund 67.381)

26 **Vue du fameux châtaignier de l'Etna connu sous le nom de Centum Cavalli** *pl. 121*

Plume et lavis de bistre. Au verso à la plume, 'Vue du chataigner célèbre de l'Etna/appelé [sic] I Centum Cavalli/Chatelet'/233 × 352 mm
PROV Collection Germain Seligman (cachet au verso, absent des deux tomes de Lugt); acquis en 1967
EX 1972 Notre Dame, *Eighteenth Century France*, n. 20, avec pl.

Etude préparatoire avec variantes, essentiellement dans les figures, pour une planche du *Voyage pittoresque ou Description historique des Royaumes de Naples et de Sicile*, de l'Abbé de Saint-Non (Tome IV, 1785, pl. XXI, gravée dans le même sens par Alli et, pour les figures, par Berteaux). Un long commentaire sur le châtaignier des Cent chevaux, sa taille, son âge et les abris que contiennent ses troncs, accompagne cette gravure.

Les cinq magnifiques volumes (1781–6) de l'abbé de Saint-Non (1727–91) avec un texte par Vivant Denon, qui comptent parmi les plus beaux ouvrages du XVIIIe siècle, sont illustrés de gravures d'après les dessins de Saint-Non lui même et surtout Robert, Fragonard, Desprez (cf. le n. 42 du présent catalogue), et Houel (cf. H. Cohen, *Guide de l'amateur de livres à gravures du XVIIIe siècle*, Paris 1887, p. 535).

Deux dessins conservés dans des musées américains ont été ramenés par Châtelet de ce même voyage (Oberlin, cf. catal. expo. Dayton, 1971, n. 38 avec pl. en couverture et Chapel Hill, n. 61.17.1; pour un autre exemple chez Walter C. Baker, voir le catalogue de cette collection par Claus Virch, 1962, n. 84; voir aussi catal. expo. *French Water Colors, 1760–1860*, Ann Arbor, 1965, n. 18 avec pl.). A voir ce spirituel dessin dont le charme réside avant tout dans l'observation pleine d'ironie, qui pourrait supposer que son auteur allait être un ardent révolutionnaire avant de succomber parmi les victimes de la contre-terreur?

The Art Institute of Chicago (Tillie C. Cohn Fund 67.381)

Charles-Nicolas **Cochin**
Paris 1715–Paris 1790

27 **The Accession of Louis XV** *pl. 102*

Black chalk. Inscription at bottom centre, 'C. N. Cochin filius inv. et delin. 1754'/324 × 216 mm
PROV Exhibited at the Salon of 1755 no. 165 (together with three other sheets by Cochin for the same series); Beurdeley (1847–1919, L.421); sale 13–15 March 1905, no. 28; Speyer sale, New York, Parke-Bernet, 10–11 April 1942, no. 11
EX 1900 Paris, *Exposition Universelle de 1900; Exposition Rétrospective de la ville de Paris*, no. 67 bis

Drawings by Cochin are not difficult to find in North America. Besides the series of sixty-nine drawings in Philadelphia (*The Art Quarterly*, 1958, p. 334, figs. 1 to 6) and those in Ann Arbor, there are, for instance, the portrait medallions of Marmontel and of the Prince de Rohan in the California Palace of the Legion of Honor, those of Hume and Caylus at the

27 **L'Avènement de Louis XV** *pl. 102*

Pierre noire. En bas au centre, 'C. N. Cochin filius inv. et delin. 1754'/324 × 216 mm
PROV Exposé au Salon de 1755, n. 165, avec, sous le même numéro, trois autres feuilles de Cochin pour cette suite; ancienne collection Beurdeley (1847–1919, Lugt 421); vente du 13–15 mars 1905, n. 28; vente Speyer, New York, Parke-Bernet, 10–11 avril 1942, n. 11
EX 1900 Paris, *Exposition Universelle de 1900; Exposition Rétrospective de la ville de Paris*, n. 67 bis

Les dessins de Cochin ne sont pas rares aux Etats-Unis: citons par exemple, outre la série de 69 feuilles de Philadelphie (*The Art Quarterly*, 1958, p. 334, fig. 1 à 6) et celles d'Ann Arbor, les portraits en médaille de Marmontel et du prince de Rohan du Palais de la Légion d'Honneur à San Francisco, ceux

Fogg, of J. B. Massé at Yale (see Haverkamp-Begemann–Logan, 1970, no. 45, pl. 30), that of M. Copette at Smith (*The Art Quarterly*, 1953, p. 152). Louisville, however, is fortunate in possessing four particularly noteworthy sheets by the artist, representing *Louis XV's Entry into Paris at the Porte Saint Antoine in 1715* (engraved by Cochin in 1755, cf. Roux, *Bibliothèque Nationale, Inventaire du Fonds Français*, V, 1946, no. 357) and the *Diligence of the Regent in Affairs and the Hope Given by the King* (ibid., no. 358). Both these drawings, acquired in 1949, were part of the collection of Guyot de Villeneuve, sold in Paris 28 May 1900 (cat. nos. 7 and 8; cf. *The Art Quarterly*, 1969, p. 447, repr., and *Gazette des Beaux-Arts*, supplement, February 1970, p. 69, figs. 314 and 319). The Louisville museum has another drawing, also from the Beurdeley and Speyer collections, the *Death of Louis XIV* (Roux, op. cit., no. 354).

These three and the present drawing were executed by Cochin for a series of engravings intended for a *History of Louis XV in Medallions*, a work which was never finished. Cochin himself engraved some of his drawings, and the others, after Boucher, Vien, Lagrenée and Hallé, were executed by Aliamet, L. Cars, N. Dupuis, Flipart, Gallimard and B. L. Prévost (see also C. A. Jombert, *Catalogue raisonné de l'oeuvre de Charles-Nicolas Cochin Fils*, Paris 1770, no. 315; H. Cohen, *Guide de l'amateur de livres à gravures du XVIIIe siècle*, Paris 1887, p. 267; M. Roux, op. cit., 1946, p. 106; the exhibition catalogue *Das Buch als Kunstwerk*, Schloss Ludwigsburg, 1965, p. 38, no. 42; and Louis Demonts' article in *Revue de l'Art Ancien et Moderne*, December 1922, pp. 330–1, on the album of preparatory drawings for these engravings, given to the Louvre by Léon Bonnat).

The Accession of Louis XV (Roux, op. cit., no. 355), was engraved by the artist himself and exhibited at the Salon of 1755 (no. 165). The catalogue entry reads: 'Renown attaches the medallion of Louis XIV to a pyramid erected on his tomb. The medallion of Louis XV is held by the Genius of France; this allegorical figure wears a shield from which rays of light spread out. France turns with anxiety towards her tutelary Genius and casts her eyes on the portrait of the young Monarch. At the foot of the tomb of Louis the Great, Discord and War are seen in chains: they strain to free themselves and rise but the light radiating from the Shield reveals their movements, seemingly rendering them immobile.'

Louisville, The J. B. Speed Art Museum (41.98)

Jean-Baptiste **Corneille**
Paris 1649–Paris 1695

28 **Christ and the Canaanite Woman** *pl. 55*
Pen and ink and bistre wash. Lightly squared with black chalk. An old inscription to the lower right, 'J B Corneille'/429 × 314 mm

The drawings of Jean-Baptiste Corneille are as scarce as those of his elder brother, Michel Corneille the Younger, are widely distributed. The present drawing, in the current state of our knowledge, is the only one in America which can be given to him without hesitation (but see our hypothesis concerning a drawing at Yale, 1890.37, in *Revue de l'Art*, no. 14, 1971, p. 113), although it should not be forgotten that one of the artist's most important pictures, *Christ Preaching*, belongs to the Musée Laval in Quebec. It is the opinion of E. Dubois, who is completing a thesis on J.-B. Corneille, that this drawing is a study for a picture of the same subject, now lost, painted for the Carthusian convent in Paris. In this case, it would date

de Hume et de Caylus au Fogg, de J. B. Massé à Yale (cf. catal. Haverkamp-Begemann–Logan, 1970, n. 45, pl. 30), celui de M. Copette du Smith College (*The Art Quarterly*, 1953, p. 152). Mais Louisville a le bonheur de posséder quatre feuilles particulièrement importantes de l'artiste, représentant d'une part l'*Entrée de Louis XV à Paris par la porte Saint Antoine en 1715* (gravé par Cochin en 1755, cf. Roux, *Bibliothèque Nationale, Inventaire du Fonds Français*, V, 1946, n. 357) et l'*Application du Régent aux affaires et l'espérance que donne le Roi* (Roux, op. cit., n. 358); ces deux dessins, acquis en 1949, proviennent de la collection Guyot de Villeneuve, vendue le 28 mai 1900 à Paris, n. 7 et 8 du catalogue (cf. *The Art Quarterly*, 1969, p. 447 avec fig., et *Gazette des Beaux-Arts*, supplément, février 1970, p. 69, fig. 314 et 319). Louisville conserve d'autre part, *L'Avènement de Louis XV*, (Roux, op. cit., n. 355) ici exposé et *La Mort de Louis XIV* (Roux, op. cit., n. 354), provenant tous deux des collections Beurdeley et Speyer.

Ce sont quatre des dessins de Cochin pour une suite de gravures destinée à une *Histoire de Louis XV par médailles* qui ne fut pas terminée. Cochin grava lui-même certains de ses dessins, les autres, d'après divers maîtres (Vien, Boucher, Lagrenée, Hallé), le furent par Aliamet, L. Cars, N. Dupuis, Flipart, Gallimard et B. L. Prévost (cf. outre Ch. A. Jombert, *Catalogue raisonné de l'oeuvre de Charles-Nicolas Cochin Fils*, Paris, 1770, n. 315; H. Cohen, *Guide de l'amateur de livres à gravures du XVIIIe siècle*, Paris 1887, p. 267; M. Roux, op. cit., 1946, p. 106; catal. expo. *Das Buch als Kunstwerk*, Schloss Ludwigsburg, 1965, p. 38, n. 42; et l'article de Louis Demonts, in *Revue de l'Art Ancien et Moderne*, décembre 1922, pp. 330–1, consacré à l'album de dessins préparatoires à ces gravures, donné par Léon Bonnat au Louvre).

L'Avènement de Louis XV, gravé par Cochin lui-même, fut exposé au Salon de 1755, n. 165: voici la description du livret du Salon: 'La Renommée attache le Médaillon de Louis XIV à une pyramide élevée sur un tombeau. Le Médaillon de Louis XV est soutenu par le Génie de la France; ce Génie porte un bouclier d'où rayonnent des traits de lumière. La France se tourne avec inquiétude vers son Génie tutélaire, et jette ses regards sur le portrait de son jeune Monarque. Aux pieds du tombeau de Louis le Grand, on voit la Discorde et la Guerre enchaînées: elles font effort pour rompre leurs chaînes et pour se relever, mais les rayons du Bouclier semblent, en éclairant leurs mouvements, les rendre immobiles.'

Louisville, The J. B. Speed Art Museum (41.98)

28 **Le Christ et la Cananéenne** *pl. 55*
Plume et lavis de bistre. Légèrement passé au carreau à la pierre noire. En bas à gauche, une inscription ancienne, 'J B Corneille'/429 × 314 mm

Autant les dessins de Michel Corneille le Jeune sont répandus, autant ceux de son frère cadet Jean-Baptiste sont rares. En fait, celui que nous présentons ici est le seul aux Etats-Unis, dans l'état actuel de nos connaissances, qui puisse lui être attribué en toute certitude (voir toutefois l'hypothèse que nous avons émise à propos d'un dessin de Yale (1890.37) dans *Revue de l'Art* (n. 14, 1971, p. 113) et n'oublions pas qu'avec le *Christ prêchant* du musée Laval à Québec, l'Amérique du Nord possède un des plus importants tableaux du peintre). E. Dubois, qui achève une thèse sur J.-B. Corneille, pense que ce dessin pourrait être un projet pour le tableau de même sujet, aujourd'hui perdu, peint pour le couvent des Chartreux à Paris. En

from the last years of Jean-Baptiste's life, between 1685 and 1695. The work of J.-B. Corneille, a curious and unstable artist, is characterized by tense and concentrated faces such as those turned towards Christ in this drawing, by nervous gestures and disordered curly hair. This sheet from New York has the added value of showing us that it was possible for a contemporary of Le Brun to express himself in a manner completely different from, if not altogether opposed to, that of the *Premier Peintre du Roi*, and that French draughtsmanship was infinitely more varied in its ambitions and aspirations during the second half of the 17th century than has been hitherto believed.

New York, Mr and Mrs Germain Seligman

Michel Corneille the Younger/Corneille le Jeune
Paris 1641–Paris 1708

29 Apollo and Thetis *pl. 52*
Pen and ink with highlights in gouache. Laid down/ 244 × 344 mm
PROV P.-J. Mariette (1694–1774, L. 1852; the mount cut); sale, 15 November 1775, no. 1202, bought by Basan for 52 livres 19 sols; Edwin B. Crocker (1818– 75); given by his wife Margaret E. Rhodes in 1885
BIB P. Rosenberg, 'Twenty French Drawings in Sacramento', in *Master Drawings*, 1970, p. 32, no. 9, pl. 28; *Master Drawings from Sacramento*, 1971, no. 74 (reproduced)

Our selection of three very different drawings by Michel Corneille the Younger was made in order to show the great variety of styles of a master who was certainly prolific, and hence is perhaps unjustly undervalued. This drawing from Sacramento, at one time belonging to Mariette, is one of his masterpieces. Solid, powerful and adroitly constructed, it is characteristic of the artist's classic manner, reminiscent of Le Brun. The figure of a river god in red chalk which appears in Michel Corneille's drawing of the *Birth of Venus* in Chicago (22.163) is similar in style. A rapid sketch recording the present drawing was made by Gabriel de Saint-Aubin in the margin of his copy of the Mariette sales catalogue, now in Boston.

Sacramento, The E. B. Crocker Art Gallery (415)

Michel Corneille the Younger/Corneille le Jeune
Paris 1641–Paris 1708

30 Christ Nailed to the Cross *pl. 53*
Pen and ink, black chalk and bistre wash with highlights in gouache on blue paper. Squared/420 × 343 mm
PROV J. J. Peoli (1825–93, mark on the verso L.2020); sale in New York 8 May 1894; gift of Mrs James E. Scripps in 1909

The present drawing forms a group with two other sheets in Detroit, which also come from the Peoli collection, representing the *Holy Women and St John Weeping* and *A Cavalier and a Man with a Pickaxe*. The three drawings, similar in technique, probably have a common purpose as preparatory studies for a scene of the *Crucifixion*. Striking in their realism, they curiously anticipate Gustave Doré and are among the most masterly works executed by Corneille the Younger. The pathetic face of Christ contrasts with that of the executioner who is occupied with removing one of Christ's sandals (compare the *Ecce Homo* in the Louvre, see Guiffrey–Marcel, op. cit., III, 1909, no. 2538, repr.; a variant of the executioner also occurs in a Louvre drawing, ibid., no. 2563, repr.). The pronounced expressionist quality of this drawing is in marked contrast to the preceding one.

The Detroit Institute of Arts (Gift of Mrs James E. Scripps 09.1.S. Dr.75b)

ce cas, il daterait des dernières années de la vie de J.-B. Corneille, entre 1685 et 1695. Artiste étrange et inquiet, J.-B. Corneille aime les visages tendus et concentrés comme ceux qui se tournent vers le Christ, les gestes nerveux, les chevelures désordonnées et bouclées. La feuille de New York montre en tout cas qu'il est possible à un contemporain de Le Brun de s'exprimer dans un régistre différent, sinon opposé, de celui du Premier Peintre du Roi et que le dessin français est infiniment plus varié qu'on ne le croit dans ses ambitions et ses aspirations durant cette seconde moitié du XVIIe siècle encore si mal connue.

New York, Mr and Mrs Germain Seligman

29 Apollon et Thétis *pl. 52*
Plume et rehauts de gouache. Contrecollé/244 × 344 mm
PROV P.-J. Mariette (1694–1774, Lugt 1852; le montage a été coupé); vente Mariette le 15 novembre 1775, no. 1202, acquis par Basan pour 52 livres. 19 sols; collection Edwin B. Crocker (1818–75); donnée par sa femme Margaret E. Rhodes au musée en 1885
BIB P. Rosenberg, 'Twenty French Drawings in Sacramento', in *Master Drawings*, 1970, p. 32, n. 9, pl. 28; *Master Drawings from Sacramento*, 1971, n. 74 avec pl.

Nous avons choisi de représenter Michel Corneille le Jeune par trois dessins très différents les uns des autres, montrant la grande variété des styles de ce maître certes abondant et peut-être de ce fait injustement méprisé. Le dessin de Sacramento, qui a appartenu à Mariette, compte parmi ses chefs-d'oeuvre. Solide, puissant, adroitement composé, il est caractéristique de la manière classique, à la Le Brun, de l'artiste. Un Dieu-Fleuve assez voisin, mais à la sanguine, se voit dans un dessin de Michel Corneille conservé à Chicago (22.163) représentant la *Naissance de Vénus*. Gabriel de Saint-Aubin a fait un rapide croquis d'après le dessin de Sacramento, en marge de son exemplaire, aujourd'hui au musée de Boston, du catalogue de la vente Mariette.

Sacramento, The E. B. Crocker Art Gallery (415)

30 Le Christ attaché à la croix *pl. 53*
Plume, pierre noire et lavis de bistre avec rehauts de gouache sur papier bleu. Passé au carreau/420 × 343 mm
PROV Ancienne collection J. J. Peoli (1825–93, cachet au verso Lugt 2020); vente à New York, 8 mai 1894; don de Mrs James E. Scripps en 1909

Ce dessin fait groupe avec deux autres feuilles conservées à Detroit, provenant également de la collection Peoli, qui représentent l'une, les *Saintes femmes et saint Jean en pleurs*, l'autre, un *Cavalier et un homme tenant une pioche*. Ces trois dessins, d'une technique similaire, ont en commun d'être probablement des projets pour une *Crucifixion*. D'un vérisme difficilement soutenable, annonçant curieusement Gustave Doré, ils comptent parmi les plus magistrales réalisations de Michel Corneille le Jeune. Le pathétique visage de Jésus s'oppose à celui du bourreau tout occupé à détacher les sandales du Christ (comparer son visage à l'*Ecce Homo* du Louvre, Guiffrey–Marcel, op. cit., III, 1909, n. 2538 avec fig.; le bourreau, quant à lui, se retrouve sans grandes variantes sur un autre dessin du Louvre, ibid., n. 2563 avec fig.). La volonté expressionniste est à l'opposé de la calme ordonnance de la feuille précédente.

The Detroit Institute of Arts (Gift of Mrs James E. Scripps 09.1.S. Dr.75b)

Michel Corneille the Younger/Corneille le Jeune
Paris 1641–Paris 1708

31 Studies of Girls' Heads *pl. 54*
Red chalk. The inscriptions in Corneille's hand on the left and centre of the lower part of the sheet have been partially rubbed out/254 × 447 mm

It would be vain to attempt to list all the drawings by Corneille the Younger which occur in American collections. In fact all types of drawings undertaken by this artist, from copies of the Old Masters, whether in pen (Detroit) or in red chalk (San Francisco, as Joseph Parrocel) – of which the Louvre has several hundred – to compositional studies for religious and mythological subjects (Fogg, Yale, Chicago), are represented by examples of more or less high quality. This red chalk drawing from Houston ranks among the most charming; it can be compared to similar drawings in the Hermitage, the Louvre (Guiffrey–Marcel, op. cit., III, no. 2680, repr.), the Witt collection, London (2377) and in Munich (P. Rosenberg, op. cit., 1971, fig. 46), all bearing inscriptions similar to that, unfortunately partially effaced, on the present drawing. Like Mignard, whom he seems to imitate here, especially in the arrangement of the figures in space, Michel Corneille seeks above all to please.
Collection of Mr and Mrs Guy-Philippe L. de Montebello

31 Etudes de diverses têtes de jeune fille *pl. 54*
Sanguine. Les inscriptions de la main de Corneille, en bas, à gauche et au centre, ont été partiellement gommées/254 × 447 mm

Il serait vain de prétendre dresser la liste des dessins de Corneille conservés aux Etats-Unis. Des copies de dessins de maîtres anciens, soit à la plume (Detroit), soit à la sanguine (San Francisco, sous le nom de Joseph Parrocel), dont le Louvre conserve plusieurs centaines d'exemples, aux études d'ensemble de tableaux religieux ou mythologiques (Fogg, Yale, Chicago), tous les genres abordés par l'artiste sont représentés par des feuilles de qualité plus ou moins grande. Le dessin de Houston, à la sanguine, compte toutefois parmi les plus charmants. On peut le comparer à des feuilles assez voisines conservées à l'Ermitage, au Louvre (Guiffrey–Marcel, op. cit., III, n. 2680 avec fig.) dans la collection Witt à Londres (2377) et à Munich (P. Rosenberg, op. cit., 1971, fig. 46), qui portent toutes des inscriptions similaires à celles, malheureusement en partie effacées, qui figurent sur le dessin de Houston. Comme Mignard, que Michel Corneille semble vouloir imiter jusque dans la mise en page, l'artiste cherche ici avant tout à plaire.
Collection of Mr and Mrs Guy-Philippe L. de Montebello

Jacques Courtois
Saint-Hippolyte 1621–Rome 1676

32 Horsemen in a Landscape *pl. 45*
Pen and ink and bistre wash. On the verso, studies of riders in red chalk and several inscriptions which are difficult to read/224 × 332 mm
PROV Walter Lowry Collection, New York; given to the museum by him in 1956

Although hitherto given to Gamelin, an attribution of this drawing to Jacques Courtois, an artist who specialized above all in battle scenes, seems credible. While it does not have the usual fire typical of this master and does not bear the cross in pen and ink which he took to marking on his drawings once he was accepted into the Jesuit order in 1657, nonetheless the use of large masses in the composition, and of pen and wash, is characteristic of the handling of this military painter. To confirm this attribution, see the paintings and drawings reproduced by Edward L. Holt, in several articles (*The Burlington Magazine*, July 1966, pp. 345–50; *Apollo*, March 1969, pp. 212–23).
Providence, Rhode Island School of Design, Museum of Art (Gift of Mr Walter Lowry 56.180)

32 Cavaliers dans un paysage *pl. 45*
Plume et lavis de bistre. Au verso, études de cavaliers à la sanguine, et diverses inscriptions difficiles à déchiffrer/224 × 332 mm
PROV Collection Walter Lowry à New York; offert par celui-ci en 1956

Donné à Gamelin, ce dessin nous paraît pouvoir être attribué à Jacques Courtois, artiste qui se consacra avant tout aux représentations de scènes de batailles. Le dessin de Providence n'a pas la fougue habituelle à ce maître et ne porte pas, en haut au centre, la croix à la plume qu'à partir de 1657, date de son entrée dans l'ordre des Jésuites, Courtois appose sur ses dessins. Mais la composition par grandes masses à l'aide du lavis et de la plume, est caractéristique de l'art du grand peintre militaire. Pour se convaincre de l'exactitude de cette attribution, on se reportera aux tableaux et aux dessins reproduits par Edward L. Holt dans ses divers articles (*The Burlington Magazine*, juillet 1966, pp. 345–50; *Apollo*, mars 1969, pp. 212–23).
Providence, Rhode Island School of Design, Museum of Art (Gift of Mr Walter Lowry 56.180)

Guillaume Courtois
Saint-Hippolyte 1628–Rome 1679

33 Study for God the Father *pl. 46*
Red chalk. Inscribed at lower right 'Mr Guglielm'/220 × 196 mm
PROV Cardinal Neri Corsini (1685–1770)?; according to an inscription on the verso, the sheet belonged to 'Ignatus Hugford vol. I 557' (it does not, however, bear the paraph of this collector); for information on this English painter and merchant established in Florence (1703–78), see Lugt, II, 1468a and *The Burlington Magazine*, 1971, pp. 500–07; 'Bought/May 15 1914 Puttick and Simpson'; William F. W. Gurley (L.1230b); gift to the museum in 1922

On many drawings by Guillaume Courtois preserved in the Gabinetto Nazionale delle Stampe in Rome one finds an identical inscription to the one on this drawing from Chicago (pls. X, XXII–XXVII in the monograph by Francesco Alberto Salvagnini,

33 Etude pour Dieu le Père *pl. 46*
Sanguine. En bas à droite 'Mr Guglielm'/220 × 196 mm
PROV Collection du cardinal Neri Corsini (1685–1770)?; selon une inscription au verso, aurait appartenu à 'Ignatus Hugford vol. 1557'. (Il ne porte pas cependant le paraphe de ce collectionneur.) Voir sur ce peintre et marchand anglais, établi à Florence (1703–78), outre Lugt II, 1468a, *The Burlington Magazine*, 1971, pp. 500–07; 'Bought/May 15 1914 Puttick and Simpson'; collection William F. W. Gurley (Lugt 1230b), entrée au musée de Chicago en 1922

On retrouve sur de nombreuses feuilles de Guillaume Courtois conservées au Cabinet des Dessins de Rome, une inscription identique à celle que porte le dessin de Chicago (pl. X, XXII à XXVII de

I Pittori Borgognoni Cortese (Courtois), Rome, 1936; and figs. 5, 10, 24 and 52 in the important article by E. Schleier, 'Aggiunte a Guglielmo Cortese detto il Borgognone', in *Antichità Viva*, 1970, 1). These drawings appear to come from the artist's studio and in the 18th century belonged to Cardinal Neri Corsini; the inscriptions they bear would thus be in the hand of the celebrated Monsignor Bottari who was in charge of the Cardinal's collection. This provenance could easily be that of the Chicago drawing despite the contradictory note on the verso indicating that it belonged to an album the property of I. Hugford.

All the same, the real interest which these inscriptions afford is rather that, despite his residence in Rome, the artist was still considered a foreigner and, moreover, a Frenchman (the 'Mr' is evidently an old abbreviation of 'Monsieur'). A no less explicit inscription, 'Monsu Guglielmo', occurs in an old hand on a drawing of notable quality in the Uffizi (Inv.8342S.). It is for this reason that a drawing by Guillaume Courtois, the brilliant pupil of Pietro da Cortona, figures in an exhibition devoted to French drawings.

This drawing from Chicago is a first sketch for the fresco of *God the Father in Glory* on the ceiling of the Cesi chapel in San Prassede in Rome (Salvagnini, op. cit., pl. LV), where Courtois executed an important series of works about 1660. The variations between the drawing, done in red chalk, and in the rapid manner characteristic of the artist, and the fresco are few, apart from the altered position of the head of God the Father.

The Art Institute of Chicago (Leonora Hall Gurley Memorial Collection 22.169)

Antoine **Coypel**
Paris 1661–Paris 1722

34 Study of a Seated King *pl. 61*

Red and black chalk with white highlights/336 × 253 mm

PROV Bought in 1954 from H. M. Calmann, London

This drawing is a first sketch for the figure of the king in the *Allegory of Louis XIV* at Versailles (cf. A. Schnapper, *Les peintres de Louis XIV*, Lille, 1968, no. 37). That this painting was executed before 1684 is proved by a drawing by La Fage (who died that year at the age of twenty-eight) which belonged to Crozat and Tessin and is today in the museum in Stockholm (N.M.2863; cf. *Revue de l'Art*, 1969, no. 3, p. 97). This drawing is inscribed by La Fage himself ('A. Coypel in. et pinxit Remoni la fage delineavit') and in essence reproduces the composition at Versailles. The only variation of importance between the two works is the position of the right arm of Louis XIV; in the painting he holds his commander's baton in his hand, while in La Fage's drawing he rests his hand on it casually. It is not easy to find an explanation for this difference if one credits La Fage's assertion that he copied Coypel's picture (unless the latter was altered after 1684), but it is noteworthy that both the Ann Arbor and Stockholm drawings show the king holding the baton in the same way.

Following a practice which he probably owed as much to his academic training as to Le Brun, Coypel began by drawing his model swathed in antique drapery resembling Apollo more than the King of France. The same practice occurs in a drawing in the Fogg, classified as French 18th century but certainly from the hand of Antoine Coypel (1929.150, kindly pointed out by Antoine Schnapper), representing *A Couple and a Page*. Other drawings by Coypel are kept

la monographie de Francesco Alberto Salvagnini, *I Pittori Borgognoni Cortese (Courtois)*, Rome 1936, et fig. 5, 10, 24 et 52 du fondamental article d'Erich Schleier, 'Aggiunte a Guglielmo Cortese detto il Borgognone', dans *Antichità Viva*, 1970, 1). Ces dessins semblent venir de l'atelier de l'artiste et appartenaient au XVIIIe siècle au cardinal Neri Corsini. Les inscriptions qu'ils portent seraient de la main du célèbre Monseigneur Bottari qui eut la charge de la collection du cardinal. Cette provenance pourrait être également celle du dessin de Chicago bien qu'elle soit en contradiction avec la note qu'il porte au verso, indiquant qu'il faisait partie d'un album ayant appartenu à I. Hugford.

L'intérêt de ces inscriptions toutefois est autre: le 'Mr' qui précède le nom de l'artiste indique que celui-ci, bien qu'établi à Rome, était considéré comme un étranger, plus précisément comme un français (un beau dessin des Offices, 8342S, porte d'une plume non moins ancienne la mention non moins explicite, 'Monsu Guglielmo'). C'est pour ces raisons que nous avons inclus, dans une exposition réservée à des artistes français, un dessin de Guillaume Courtois, brillant élève de Pierre de Cortone.

Le dessin de Chicago est une première pensée pour la fresque représentant *Dieu le Père en gloire* du plafond de la chapelle Cesi à Saint Praxède à Rome (Salvagnini, op. cit., pl. LV), édifice pour lequel Courtois exécuta un ensemble important d'oeuvres vers 1660. Les variantes entre le dessin, à la sanguine et dans une manière rapide caractéristique de l'artiste, et la fresque sont peu nombreuses si ce n'est dans l'inclinaison de la tête de Dieu le Père.

The Art Institute of Chicago (Leonora Hall Gurley Memorial Collection 22.169)

34 Etude d'un roi assis *pl. 61*

Sanguine et pierre noire avec rehauts de blanc/336 × 253 mm

PROV Acquis en 1954 de H. M. Calmann à Londres

Ce dessin est une première pensée pour la figure du roi dans l'*Allégorie de Louis XIV* conservée au château de Versailles (cf. A. Schnapper in catal. expo. *Les peintres de Louis XIV*, Lille, 1968, n. 37). Que ce tableau soit antérieur à 1684 est confirmé par un dessin de La Fage, mort cette année-là à l'âge de 28 ans, qui provient des collections Crozat et Tessin, et qui se trouve aujourd'hui au musée de Stockholm (N.M.2863; cf. *Revue de l'Art*, 1969, n. 3, p. 97). Ce dessin, inscrit par La Fage lui même ('A. Coypel in. et pinxit Remoni la fage delineavit'), reprend pour l'essentiel la composition de Versailles. La seule variante importante entre les deux oeuvres est dans la position du bras droit de Louis XIV: dans le tableau, celui-ci tient son bâton de commandement à la main, alors que dans le dessin de La Fage, il s'appuie négligemment sur lui. Or, sans que nous ayons pu trouver une explication à cela, si l'on admet que La Fage a copié le tableau de Coypel (mais peut-être ce dernier a-t-il modifié sa toile après 1684), sur le dessin d'Ann Arbor, comme sur celui de Stockholm, le roi tient son bâton d'une manière identique.

Selon une habitude qu'il doit sans doute autant à sa formation académique qu'à Le Brun, A. Coypel commence par dessiner son modèle drapé à l'antique, ressemblant plus à Apollon qu'au roi de France. La même pratique se retrouve sur un dessin du Fogg (1929.150), considéré comme français du XVIIIe siècle, mais sûrement d'Antoine Coypel (comm. orale d'Antoine Schnapper), représentant un *Couple et un*

in the Fogg (catal. 1946, no. 581), Providence (57.131 and 132), Detroit (66.12, as Charles Coypel) and Princeton (44.283, 284 and 285, as Carle Van Loo).

Ann Arbor, The University of Michigan Museum of Art (1954.2.55)

Antoine Coypel
Paris 1661–Paris 1722

35 Orpheus in the Underworld, with Charon Listening *pl. VI*

Red, black and white chalk/173 × 239 mm
PROV On the verso the inscription 'Bought Dec. 4 1914/Puttick and Simpson'; William F. W. Gurley (L.1230b); gift to Chicago in 1922

At one time given to Mengs, the drawing has been justly restored to the hand of Antoine Coypel by Anthony Clark. It can be compared with a sheet in the Louvre (everything in Coypel's studio entered the royal collections at the death of the *Premier Peintre du Roi*, as was the habit of the time) representing the same subject but in which Charon's barque is on the left (Inv.25841, Guiffrey–Marcel, op. cit., IV, 1909, no. 3035, repr.). The vigour of the execution, the powerful composition and the richness of the technique, recalling that of Volterrano (1611–89), make Coypel one of the foremost draughtsmen of his time. Another fine drawing in Chicago depicting *A Saint's Martyrdom* (22.2102) was similarly recognized by Clark as the work of Coypel.

Chicago, The Art Institute (Leonora Hall Gurley Memorial Collection 22.2101)

Charles-Antoine Coypel
Paris 1694–Paris 1752

36 Allegory of France *pl. 83*

Black chalk with traces of red chalk. Squared/302 × 200 mm

Charles-Antoine Coypel was one of the greatest artists of his time and, like his father Antoine, was *Premier Peintre du Roi* from 1747 to 1752. If his paintings, so much admired in his lifetime, are beginning to be rescued from oblivion, and if his admirable pastels can be compared with those of the foremost specialists in the medium, Perronneau or Quentin de La Tour (it should suffice to see the *Portrait of the Marquise de Lamure* at Worcester, 1940.61), his drawings are totally ignored and have never been the subject of a systematic examination, though it is true enough that they are rare (however, see the Guiffrey–Marcel Louvre catalogue, op. cit., IV, 1909, nos. 3126 and 3127, the *Portrait of Aymon I* in the Musée Carnavalet and also an admirable drawing representing *Painting*, listed among the anonymous French school at the Metropolitan Museum, 62.19. This last drawing, well finished and squared, is a preparatory sketch for a composition depicting *Painting appearing to a spirit, who is lying on a bed*, which we know from a more complete drawing in the Wolf collection in New York and from a painting in the Paul de Cazeux Collection in Paris.)

The drawing shown here is a preparatory study for a painting the artist executed for the *Grand Cabinet* of Marie Leczinska at Versailles (engraved by Surugue in 1744), today in the church of Clairvaux in the Jura (cf. A. Schnapper, *La Revue du Louvre*, 1968, p. 154, fig. 1). A pastel version of this composition, signed and dated 1744, was acquired by the Louvre in 1963 (see the catalogue of pastels by G. Monnier, no. 46, to appear in 1972): the drawing, the painting and the pastel all allude to the recovery of Louis XV, who had fallen seriously ill at Metz in August 1744, and represent France offering thanks to heaven for the recovery of the King. The fact that France is depicted

page. D'autres dessins de Coypel sont conservés au Fogg (catal. 1946, n. 581), à Providence (57.131 et 132), à Detroit (66.12, sous le nom de Charles Coypel) et à Princeton (44.283, 284 et 285, sous le nom de Carle Van Loo).

Ann Arbor, The University of Michigan Museum of Art (1954.2.55)

35 Orphée aux Enfers et Caron qui l'écoute *pl. VI*

Sanguine, pierre noire et craie/173 × 239 mm
PROV Au verso, 'Bought Dec. 4 1914/Puttick and Simpson'; entré avec la collection William F. W. Gurley (Lugt 1230b) au musée de Chicago en 1922

Considéré comme de Mengs, ce dessin a été fort justement rendu à Antoine Coypel par Anthony Clark. Il peut être comparé à une feuille du Louvre – l'atelier de Coypel, comme il était d'usage, entra à la mort du Premier Peintre dans les collections royales – de même sujet mais sur laquelle la barque de Caron est à gauche (Inv.25841, Guiffrey–Marcel, op. cit., IV, 1909, n. 3035 avec fig.). La vigueur de l'exécution, la force de la composition, le fouillé de la technique, font de Coypel un des grands dessinateurs de son temps. Son style, aisément reconnaissable, rappelle celui du Volterrano (1611–89). Le musée de Chicago possède un autre beau dessin de Coypel, le *Martyre d'un saint* (22.2102), lui aussi rendu à l'artiste par A. Clark.

Chicago, The Art Institute (Leonora Hall Gurley Memorial Collection 22.2101)

36 Allégorie de la France *pl. 83*

Pierre noire avec traces de sanguine. Passé au carreau/302 × 200 mm

Charles-Antoine Coypel, un des plus grands artistes de son temps, fut, comme son père Antoine, Premier Peintre du Roi, de 1747 à 1752. Si ses tableaux, tant admirés de son vivant, commencent enfin à être tirés de l'oubli, si ses admirables pastels soutiennent la comparaison avec ceux des plus grands spécialistes du genre, Perronneau ou Quentin de La Tour (il suffit pour s'en convaincre d'aller admirer à Worcester le *Portrait de la marquise de Lamure*, 1940.61), ses dessins sont totalement ignorés et n'ont jamais fait véritablement l'objet d'une étude attentive. Il est vrai qu'ils sont fort rares (cf. toutefois au Louvre, catal. Guiffrey–Marcel, op. cit., IV, 1909, n. 3126 et 3127, le *Portrait d'Aymon I* au musée Carnavalet et aussi un admirable dessin classé aux anonymes français au Metropolitan Museum représentant la *Peinture*, 62.19; ce dessin très fini, passé au carreau, est une étude pour une composition représentant *Un génie couché sur un lit, à qui apparaît la Peinture*, composition qui nous est connue par un dessin plus complet appartenant à la collection Wolf à New York et par le tableau de la collection Paul de Cazeux à Paris).

Le dessin que nous exposons ici est une étude préparatoire pour un tableau (gravé par Surugue en 1744) peint par l'artiste pour le Grand Cabinet de Marie Leczinska à Versailles, aujourd'hui dans l'église de Clairvaux dans le Jura (cf. A. Schnapper, *Le Revue du Louvre*, 1968, p. 154, fig. 1). Il existe de ce tableau une autre version au pastel, signée et datée de 1744, acquise par le Louvre en 1963 (cf. catalogue des pastels du Louvre par G. Monnier, n. 46, à paraître en 1972). Dessin, tableau et pastel font allusion à la guérison de Louis XV, tombé gravement malade à Metz en août 1744: la France rend grâce au ciel pour la guérison du Roi. Le fait que sur le dessin de New

with a crown in the drawing in New York and in the painting but not in the pastel, as well as other differences of detail, suggests the drawing rather than the pastel was done in preparation for the canvas. The rhetorical nature of the work is intentional and Charles-Antoine Coypel, who once aspired to be a dramatist, according to A. Schnapper's analysis (op. cit., 1968), ambitiously attempted to render with his brush the emotions of the stage, uniting theatre and painting, and deliberately turning his back on reality.

New York, Suida-Manning Collection

Michel-François
Dandré-Bardon
Aix-en-Provence 1700–Paris 1783

37 **Design for a Wall-decoration with Apollo and the Muses** *pl. 93*

Pen and ink, bistre wash/152 × 307 mm
PROV Purchased from Colnaghi, London, 1952
BIB K. T. Parker, *Catalogue of the . . . Drawings in the Ashmolean Museum, Oxford*, 1956, II, p. 499, no. 989; A. E. Popham and K. M. Fenwick, *European Drawings . . . in the Collection of the National Gallery of Canada*, Toronto, 1965, p. 75, no. 110 (reproduced p. 74)
EX April–May 1952 London, Colnaghi, no. 24; 1961 Vancouver, *The Age of Elegance*, no. 37

This drawing forms a pair with a sheet representing the same subject in the Ashmolean Museum (Parker, op. cit., no. 989) but showing some variant features. Both drawings have been attributed to the Venetian artist Giovanni Battista Crosato (*c.* 1697–1756). They are, however, undoubtedly from the hand of Dandré-Bardon and can be added to the fifty or so pen and bistre wash drawings by the artist which are known today. Other examples of his work in North American collections are: a picture of *Diana and Endymion*, signed and dated, in San Francisco; a sheet in Sacramento at one time attributed to Vasari (a copy of Puget's *S. Carlo Borromeo*, see P. Rosenberg, op. cit., 1970, p. 35, no. 14, pl. 32) and a drawing at Yale (1890.43) of the *Presentation at the Temple* recently catalogued among the anonymous Italian school of the 18th century (cf. P. Rosenberg, *Revue de l'Art*, 1971, no. 14, p. 112, fig. 2).

The Oxford and Ottawa drawings are, in fact, designs for the *trompe l'oeil* decoration on the first floor of the Hôtel de Ville at Aix-en-Provence, the city where Dandré-Bardon was born and which awarded him the commission in 1740. At the end of this room, which belonged to a musical association, the artist painted 'a feigned extension of the concert hall in *trompe l'oeil*, composed of a rich colonnade ornamented with galleries full of spectators and, at the base of the columns, a seeming continuation of the orchestra whose place was at this end of the room, giving the illusion of numerous musicians' (D'Ageville, *Eloge Historique de D'André-Bardon*, Marseille, 1783, p. 18). This decoration sadly no longer exists, but no doubt its execution gratified the artist, who prided himself on his literary and musical talents.

In this sheet from Ottawa we see a composition conceived in decorative rather than structural terms, with boneless faces, indicated with a few touches of the pen, turned in a variety of directions, with sinuous and 'ungainly' bodies (to adopt a term used by the Goncourts) and broad areas of wash handled in a manner similar to the artist's beautiful series of studies illustrating the *Peace of 1748*. The figure staring out at the spectator from the right of the Ottawa drawing recalls Dandré-Bardon's picture of a *Magistrate Holding a Letter* in the museum at Antwerp (museum cat. no. 787).

Ottawa, The National Gallery of Canada/La Galerie Nationale du Canada (6047)

York, comme sur le tableau, mais non sur le pastel, la France soit couronnée, ainsi que d'autres variantes de détail, nous fait supposer que celui-ci prépare la toile et non le pastel. L'effet déclamatoire de l'oeuvre est voulu et Ch.-A. Coypel, lui-même auteur manqué, a tenté ambitieusement, selon l'analyse d'A. Schnapper (op. cit., 1968), tournant volontairement le dos à la réalité, de rendre par son pinceau les émotions de la scène et d'unir théâtre et peinture.

New York, Suida-Manning Collection

37 **Projet de décoration avec Apollon et les Muses** *pl. 93*

Plume et lavis de bistre/152 × 307 mm
PROV Acquis chez Colnaghi à Londres en 1952
BIB K. T. Parker, *Catalogue of the . . . Drawings in the Ashmolean Museum, Oxford*, 1956, II, p. 499, n. 989; A. E. Popham et K. M. Fenwick, *European Drawings . . . in the Collection of the National Gallery of Canada*, Toronto, 1965, p. 75, n. 110 avec fig. p. 74
EX Avril–mai 1952 Londres, Colnaghi, n. 24; 1961 Vancouver, *The Age of Elegance*, n. 37

Ce dessin fait paire avec une feuille de l'Ashmolean Museum d'Oxford (catal. Parker, op. cit., 1956, n. 989), identique à quelques variantes près. L'un et l'autre ont été attribués au vénitien Giovanni Battista Crosato (vers 1697–1756). Ils reviennent en fait en toute certitude à Dandré-Bardon et font partie de la cinquantaine de feuilles de l'artiste, à la plume et lavis de bistre, aujourd'hui connues. Pour les Etats-Unis, outre le tableau signé et daté de San Francisco représentant *Diane et Endymion*, citons la copie du *Saint Charles Borromée* de Puget de Sacramento, autrefois considérée comme de Vasari (cf. P. Rosenberg, op. cit., 1970, p. 35, n. 14, pl. 32) et la *Présentation au Temple* de Yale (1890.43) récemment cataloguée parmi les anonymes italiens du XVIIIe siècle (cf. P. Rosenberg, *Revue de l'Art*, 1971, n. 14, p. 112, fig. 2).

Les dessins d'Oxford et d'Ottawa sont en fait des projets pour la décoration en trompe l'oeil dont Dandré-Bardon reçut la commande en 1740 qui ornait le premier étage de l'Hôtel de Ville d'Aix-en-Provence, ville natale de l'artiste. Il avait peint, au fond de cette salle, qui appartenait à une association musicale, 'en trompe l'oeil la continuation de la salle du concert, une riche colonnade ornée de galeries remplies de spectateurs, au bas des colonnes, la suite simulée de l'orchestre placé au fond de la salle donnant l'illusion de nombreux exécutants' (D'Ageville, *Eloge Historique de D'André-Bardon*, Marseille, 1783, p. 18). Ce décor n'existe malheureusement plus, mais sa réalisation dût d'autant plus plaire à l'artiste que celui-ci se piquait de talents non seulement littéraires, mais aussi musicaux.

On retrouve sur le dessin d'Ottawa cette composition plus décorative que construite, ces visages sans ossature, indiqués de quelques traits de plume et tournés dans tous les sens, ces corps sinueux et 'dégingandés' pour reprendre le mot des Goncourt, cette manière de laver la feuille par larges plages qui caractérisent la belle suite de dessins de l'artiste illustr . . t la *Paix de 1748*. L'homme qui regarde le spectateur sur la droite du dessin d'Ottawa rapelle un tableau de Dandré-Bardon conservé au musée d'Anvers, représentant un *Magistrat tenant une lettre* (n. 787 du catalogue).

Ottawa, The National Gallery of Canada/La Galerie Nationale du Canada (6047)

Michel-François
Dandré-Bardon
Aix-en-Provence 1700–Paris 1783

38 **Profile of an Old Woman** *pl. 94*

Red chalk. Laid down. On the verso of the mat an inscription in ink, 'André Bardon'/160 × 169 mm
PROV Gilmor; John Witt Randall; gift of Miss Belinda L. Randall in 1898
BIB P. Sachs and A. Mongan, *Drawings in the Fogg Museum of Art*, 1946, I, p. 323, no. 602

Dandré-Bardon's graphic personality is beginning to be better known, but it is his compositional studies in pen and bistre, to which the author of this catalogue intends shortly to devote a study, that have received most attention. Nonetheless, this artist was equally adept at handling either black or, as here, red chalk by itself in detailed studies – for example the Rouen Library *Study of Feet and Hands, one holding a pen* (exhibition catalogue 1970, no. 13, repr.); *Studies of Monks* at Darmstadt (HZ49 to 51, three drawings which belonged to Mariette and which were used for the composition *Four Monks Meditating in a Landscape* in the Library in Rouen, cf. 1970 cat., no. 12); *Study of a Hand Holding a Pen* in the Victoria and Albert Museum (E831–1918); *A Man Holding a Stick* among the anonymous drawings at the Louvre (Inv.34.871); *Christ among the Doctors* in a private collection in Paris; a *Bishop in Ecstasy* at Nîmes (no. 103); the thirty-four *Nude Studies* in the Louvre (Guiffrey–Marcel, IV, 1909, nos. 3148 to 3173) and several drawings in Stuttgart which we will discuss later on. Of all these drawings the three in Darmstadt, with their animated forms, are closest to this portrait from the Fogg. The sinuous line sensitively traces the contours of the attentive face of this old woman in a portrait drawn with love and feeling.

Cambridge, Fogg Art Museum, Harvard University (Gift of Miss Belinda Randall 1898.54)

Jacques-Louis **David**
Paris 1748–Brussels/Bruxelles 1825

39 **Funeral of a Hero** *pl. 133*

Black chalk, pen and ink with white gouache highlights on bluish paper. On the verso, an inscription in ink in an old hand, 'funeraille de Patrocle L. David fecit Roma 1778/du cabinet de Pecoul son beau-père/n. 294' and numerous notes in black chalk – among them the name of Weigel, the celebrated bookseller and art historian from Leipzig (1812–81, cf. Lugt 2554), from whom Crocker probably bought the drawing/260 × 1530 mm
PROV Edwin Bryant Crocker (1818–75), presented to the city of Sacramento by his wife Margaret E. Rhodes in 1885
BIB P. Rosenberg, 'Twenty French Drawings in Sacramento', in *Master Drawings*, 1970, p. 36, no. 20, pls. 38, 39a and b and, for the verso, fig. 5; S. Nash, letter to *Master Drawings*, 1970, pp. 295–6; *Master Drawings from Sacramento*, 1971, no. 93 (reproduced)
EX 1972 London, Royal Academy, *The Age of Neo-Classicism*, cat. to be published

This superb drawing is one of the most important discoveries concerning David made in recent years. While we know the study by Steven Nash (op. cit.), those of Jacques de Caso and Seymour Howard have not yet been published, and hence it is with caution that we comment on this sheet which, together with the *Combat of Diomedes* in Vienna (1776) of two years earlier (cf. *Gazette des Beaux-Arts*, 1958, I, pp. 157–68), is one of the artist's greatest drawings. First of all it should be said that the inscription on the verso has every appearance of being correct. M. Pécoul, whose portrait by David (1784) is in the Louvre, became David's father-in-law as a result of his son having

38 **Tête de vieille femme vue de profil** *pl. 94*

Sanguine. Collé en plein. Au verso du montage, à la plume, 'André Bardon'/160 × 169 mm
PROV Collection Gilmor; collection John Witt Randall; offert en 1898 par Miss Belinda L. Randall
BIB P. Sachs et A. Mongan, *Drawings in the Fogg Museum of Art*, 1946, I, p. 323, n. 602

La personnalité de dessinateur de Dandré-Bardon commence à être mieux connue. Ce sont cependant ses compositions d'ensemble à la plume et au lavis de bistre, auxquelles nous consacrerons prochainement une étude, qui ont avant tout retenu l'attention. Mais Dandré-Bardon a également utilisé soit la pierre noire, soit, comme ici, la sanguine à l'état pur, en général pour étudier dans le détail tel ou tel motif: *Étude de pieds et de mains dont l'une tient une plume* de la Bibliothèque de Rouen (catal. expo. 1970, n. 13 avec pl.); *Etudes de moines* à Darmstadt (HZ49 à 51, trois dessins ayant appartenu à Mariette et réutilisés dans un dessin d'ensemble de la Bibliothèque de Rouen représentant *Quatre moines en méditation dans un paysage*, n. 12 du catal. cité ci-dessus); une *Main tenant une plume* au Victoria and Albert Museum (E831–1918); un *Homme tenant un bâton* parmi les anonymes du Louvre (Inv.34.871); *Jésus parmi les docteurs* d'une collection privée parisienne; un *Evêque, les yeux levés* à Nîmes (n. 103); ainsi que les 34 *Académies* du Louvre (Guiffrey–Marcel, IV, 1909, n. 3148 à 3173) et plusieurs dessins de Stuttgart sur lesquels nous reviendrons par ailleurs. De tous ces dessins, ce sont les trois feuilles de Darmstadt aux formes mouvementées que le portrait de Cambridge rappelle le plus. La ligne sinueuse cerne avec sensibilité le visage attentif et vieille de cette femme, dessiné avec amour et émotion.

Cambridge, Fogg Art Museum, Harvard University (Gift of Miss Belinda Randall 1898.54)

39 **Les funérailles d'un héros** *pl. 133*

Pierre noire, plume avec rehauts de gouache sur papier bleuâtre. Au verso, à la plume, d'une écriture ancienne, 'funeraille de Patrocle L. David fecit Roma 1778/du cabinet de Pecoul son beau-père/n. 294', et nombreuses indications à la pierre noire, dont le nom de Weigel, le célèbre libraire et historien d'art de Leipzig (1812–81, cf. Lugt 2554) chez qui Crocker acheta vraisemblablement ce dessin/260 × 1530 mm
PROV Collection Edwin Bryant Crocker (1818–75); donnée par sa femme Margaret E. Rhodes à la ville de Sacramento en 1885
BIB P. Rosenberg, 'Twenty French Drawings in Sacramento', in *Master Drawings*, 1970, p. 36, n. 20, pls. 38, 39a et b et fig. 5 pour le verso; S. Nash, lettre à *Master Drawings*, 1970, pp. 295–6; *Master Drawings from Sacramento*, 1971, n. 93 avec pl.
EX 1972 Londres, Royal Academy, *The Age of Neo-Classicism*, à paraître

Ce superbe dessin compte parmi les plus importantes découvertes concernant David faites ces dernières années. Si l'étude de Steven Nash nous est connue (op. cit.), celles de Jacques de Caso et de Seymour Howard n'ont pas encore été publiées et c'est par conséquent avec la plus grande prudence que nous commenterons cette feuille, un des plus grands dessins de l'artiste avec la *Combat de Diomède* de Vienne (1776), de deux ans antérieure (cf. *Gazette des Beaux-Arts*, 1958, I, pp. 157–68). Disons tout d'abord que tout porte à croire que l'inscription à la plume que porte le verso de ce dessin est exacte. Non seulement M. Pécoul (son portrait par David, qui date de 1784, est au Louvre) devint le beau-père de David (son fils s'était lié avec

befriended the artist in Rome; it appears no less certain that the drawing was executed in Rome in 1778. We have already suggested a companion of the central part of the composition with a sheet – from an album in the Louvre (Inv.26.084 bis, op. cit., fig. 6) which David executed during his first Roman sojourn (1775–80) – inspired by an antique bas-relief representing the *Death of Meleager* (cf. Nash, fig. 1, reproducing the engraving). Nash points out another drawing in the Louvre (Inv.26.147 ter) which the artist used in the Sacramento sheet, comparing it to a drawing, now lost, which was engraved in Jules David's *David* (Paris, 1880, repr.); this is the *Frieze in an Antique Manner*, signed and dated 1780 in Rome and exhibited at the Salon of 1783 (no. 164), a drawing half as long as that in Sacramento but of the same height (26 cm). It is impossible not to compare the Sacramento frieze with the painting of the *Funeral of Patroclus* (lost, but of which there is a drawing in the Louvre, R.F.4004; ex. cat. *Le néo-classicisme*, Louvre, 1972, no. 31: an important study for this is at Honfleur, called Le Brun) sent from Rome to Paris in 1778 (cf. *Correspondance des Directeurs*, XIII, 1904, pp. 250 and 421, and L. Hautecoeur, *Louis David*, Paris, 1954, pp. 40–2) and exhibited at the Salon of 1781 (no. 314). This sheet is one of the most striking testimonies to the change in the artist's manner which resulted from contact with the antique world (in this connection see Vien's amusing account recorded by Hautecoeur, op. cit., pp. 39–40). Nothing remains of the slightly affected grace which marks his early work. On the contrary there is a desire for monumentality, for stylization, which anticipates Géricault (see the article by L. Eitner in *Master Drawings*, 1963, pp. 21–34, on the *Death of Paris*), and a taste for rhythm and cadence – in the two men bending over the corpse of the hero – which unite to express tellingly the most noble sentiments.

Sacramento, The E. B. Crocker Art Gallery (408)

David à Rome), mais il nous paraît non moins sûr que le dessin a vraiment été exécuté à Rome en 1778. Nous avions déjà rapproché sa partie centrale d'une page d'un album du Louvre (Inv.26.084 bis, op. cit., fig. 6) exécuté par David lors de son premier séjour romain (1775–80), elle-même inspirée d'un relief romain représentant la *Mort de Méléagre* (Nash, fig. 1, qui reproduit la gravure). Nash à son tour mentionne un autre dessin du Louvre (Inv.26.147 ter) utilisé par David dans la feuille de Sacramento, qu'il rapproche d'un dessin aujourd'hui perdu mais gravé dans Jules David (*David*, Paris, 1880, avec pl.), une *Frise dans le genre antique* signée et datée de Rome, 1780, et exposée au Salon de 1783 (n. 164 du livret), dessin de moitié moins long que celui de Sacramento mais de même hauteur (26 cm). La frise de Sacramento, que l'on ne peut manquer de rapprocher des *Funérailles de Patrocle* (perdu, le dessin d'ensemble est au Louvre, R.F.4004; expo. cat. *Le néo-classicisme*, Louvre, 1972, n. 31: une importante étude pour ce dessin est conservée au musée d'Honfleur sous le nom de Le Brun) envoyé de Rome à Paris en 1778 (cf. *Correspondance des Directeurs*, XIII, 1904, pp. 250 et 421 et L. Hautecoeur, *Louis David*, Paris, 1954, pp. 40–2) et exposé au Salon de 1781 (n. 314), est un des témoins les plus frappants de ce changement dans la manière de l'artiste qui allait trouver sa voie au contact du monde antique (voir à ce propos le très amusant récit de Vien rapporté par Hautecoeur, op. cit., pp. 39–40). Plus rien de cette grâce un peu mièvre qui avait marqué ses premières oeuvres. Au contraire, un souci de monumentalité, de stylisation, qui annonce Géricault (voir l'article de L. Eitner in *Master Drawings*, 1963, pp. 21–34 sur la *Mort de Pâris*), un goût du rythme et de la cadence qui allait permettre à l'artiste – comme nous le constatons ici dans le groupe des deux hommes penchés sur le cadavre du héros – d'exprimer avec émotion les sentiments les plus nobles.

Sacramento, The E. B. Crocker Art Gallery (408)

Jacques-Louis **David**
Paris 1748–Brussels/Bruxelles 1825

40 **A Woman Holding a Child and Kneeling at the Feet of a Soldier** *pl. 134*

Black chalk. Squared. On exhibition for a long time, to judge from the lighter paper along the edges/ 133 × 168 mm
PROV Germain Seligman; acquired in 1956
BIB *The Art Quarterly*, 1957, p. 96; *Smith College Museum of Art Bulletin*, 1958, no. 38, p. 62, and 1960, no. 40, p. 41, no. 41 (reproduced)

This drawing is a first study for one of the principal groups in David's painting of the *Sabines* in the Louvre (begun as early as 1794, but only finished in 1799, the date inscribed on the painting) in which Romulus prepares to throw his javelin at Tatius, who stands ready to ward it off. At the centre, Hersilia intervenes between the two warriors, her father and her husband. The Smith drawing is a study for the woman clinging to Tatius' leg. In his drawing David was evidently at first thinking of another idea – that of the mother who prepares to lay her child at the feet of a soldier – and the fact that the drawing is squared seems to indicate that he did not abandon this first idea until an advanced stage of development in the picture. Many drawings for this composition are known (Louvre, two drawings and an album (ex. cat. *Le néo-classicisme*, 1972, no. 54, pl. 12); Bayonne, etc. – see the list in the catalogue of the exhibition *David*, Paris, 1948, nos. 50 and 110; one of the drawings from the Chennevières collection mentioned in this catalogue, the study for Hersilia, related to, but more finished than, the

40 **Une femme avec son enfant, à genoux aux pieds d'un guerrier** *pl. 134*

Pierre noire, passé au carreau. Longtemps exposé à en juger par le papier plus clair sur les bords/133 × 168 mm
PROV Chez Germain Seligman; acquis en 1956
BIB *The Art Quarterly*, 1957, p. 96; *Smith College Museum of Art Bulletin*, 1958, n. 38, p. 62, et 1960, n. 40, p. 41, n. 41 avec pl.

Ce dessin est une première pensée pour un des groupes principaux des *Sabines* du Louvre (commencé par David dès 1794 mais achevé en 1799 seulement, date que porte le tableau). Le sujet est célèbre: Romulus s'apprête à lancer son javelot sur Tatius qui attend le coup pour le parer. Au centre, Hersilie s'interpose entre les combattants, son père et son époux. Le dessin de Northampton est une première idée pour le groupe de la femme qui, sur le tableau, agrippe la jambe de Tatius. Le dessin semble indiquer que David, en un premier temps, s'est orienté vers une autre idée: la mère s'apprête à déposer son enfant au pied du guerrier. Le fait que le dessin soit mis au carreau tendrait à prouver que David n'a abandonné sa première idée qu'à un stade assez avancé de l'élaboration de son tableau. On connaît de très nombreux dessins pour cette composition (Louvre, deux dessins et un album (expo. catal. *Le néo-classicisme*, 1972, n. 54, pl. 12); Bayonne etc.... voir la liste donnée par le catalogue de l'exposition *David*, Paris, 1948, n. 50 et 110; un des dessins de la collection Chennevières mentionné dans

admirable piece in the Pushkin Museum in Moscow, has just been acquired for the Lille museum: sale Paris, Drouot, 9 February 1972, no. 13).

It is not astonishing to find that the woman at the feet of Tatius in this drawing is nude (for a possible model for this figure, Adèle de Bellegarde, who might have posed 'for the leg and a portion of the thigh', see L. Hautecoeur, *Louis David*, Paris, 1954, p. 180, although the text may refer to another figure in the picture): it was a common practice, and one dear to David, not to clothe his figures until the definitive realization of his work, and here, in the *Sabines*, he was reluctant to add more than the barest essentials of clothing. What most concerned the artist was giving this group the emotive force to arouse feeling in the viewer. The contrast between the heroic gesture of Hersilia forcing the end of the combat, and the resigned and submissive pose of this woman, signifies the attitudes of two different temperaments.

Smith College possesses two other drawings by David (1956.45 and 1951.110). The second of the two, in pen and ink and wash, executed at Rome between 1775 and 1780, represents two female figures, one of which closely resembles one of the mourners in the Sacramento drawing (no. 39).

Northampton, Smith College Museum of Art (1956.46)

ce catalogue, l'étude pour *Hersilie*, voisine, mais plus complète que celle, admirable, du musée Pouchkine à Moscou, vient d'être acquise par le musée de Lille, vente à Paris, Drouot, 9 février 1972, n. 13 du catal.).

On ne s'étonnera pas que sur le dessin, la figure de femme aux pieds de Tatius soit nue (pour un des modèles possible de cette figure, Adèle de Bellegarde, qui aurait posé 'pour la jambe et une portion de la cuisse', voir L. Hautecoeur, *Louis David*, Paris, 1954, p. 180, mais le texte pourrait se rapporter à une autre figure du tableau): c'est là un procédé habituel et cher à David qui n'habille, et encore dans les *Sabines* tiendra-t-il à ne le faire que le moins possible, ses personnages que lors de la réalisation définitive de son oeuvre. Ce qui intéresse avant tout l'artiste, c'est de donner à son groupe cette force évocatrice qui provoque l'émotion chez le spectateur. A l'opposé du geste héroïque d'Hersilie arrêtant le combat, le mouvement de cette femme résignée et soumise veut signifier la différence d'attitude entre deux tempéraments.

Le musée de Northampton possède deux autres dessins de David (1956.45 et 1951.110). Cette dernière feuille, à la plume et au lavis, exécutée à Rome entre 1775 et 1780, représente deux figures féminines dont l'une n'est guère éloignée d'une des pleurantes du dessin de Sacramento (n. 39).

Northampton, Smith College Museum of Art (1956.46)

Dominique-Vivant Denon
Givry, près Châlon-sur-Saône
1747–Paris 1825

41 **Portrait of Jacques-Adrien Joly (1756–1829)**
pl. 131
Black chalk. Signed and dated, 'Denon 1786'.
Oval/152 mm
PROV Presented in 1934 by Robert H. Tannahill
BIB *The Art Quarterly*, 1941, p. 198 (reproduced)

Jacques-Adrien Joly (1756–1829), the son of Hughes-Adrien Joly who from 1750 was 'garde du Cabinet des Estampes du Roi', became his father's assistant in 1792 and his successor three years later. His portrait was drawn and engraved in 1786 by Denon, who was later to become Directeur Général des Musées under Napoleon (M. Roux, *Bibliothèque Nationale Inventaire du Fonds Français, Graveurs du XVIIIe siècle*, Paris, 1949, VI, p. 583, no. 316: according to Roux examples of this engraving in the Bibliothèque Nationale are not dated, as the drawing in Detroit is).

A charming and slightly risqué writer (*Point de lendemain*, 1770), celebrated for his amorous conquests, a delicate and sometimes erotic engraver (more than 600 plates), collector of drawings, archaeologist of talent (accompanying Bonaparte to Egypt), outstanding organizer of the French museums during the Empire, Denon was far from being a negligible draughtsman. Proof of this can be found in the other sheets belonging to American collections: the drawings in the Metropolitan Museum, the portrait caricatures of the Diplomatic Corps in Rome (San Francisco, de Batz collection) and, above all, the *Satirical Allegory of Revolution* in the Pierpont Morgan Library (1964.8).

In 1786 Denon had just spent thirteen years in Italy, serving for five years as a diplomat in Naples, where he greatly aided the Abbé de Saint-Non in the completion of his *Voyage en Sicile* (cf. nos. 26 and 42). The Académie was then about to open its doors to him and the artist himself was on the point of departing for five years to Venice. Nothing foretold the extraordinary career of this lively man 'who tasted with subtlety all the pleasures of the senses and of the

41 **Portrait de Jacques-Adrien Joly (1756–1829)**
pl. 131
Pierre noire. Signé et daté, 'Denon 1786'.
Ovale/152 mm
PROV Offert en 1934 par Robert H. Tannahill
BIB *The Art Quarterly*, 1941, p. 198 avec pl.

Jacques-Adrien Joly (1756–1829) était le fils de Hughes-Adrien Joly qui depuis 1750 était 'garde du Cabinet des Estampes du Roi'. Il devint l'adjoint de celui-ci en 1792, et son successeur trois ans plus tard. Son portrait, dessiné par Denon en 1786, fut gravé la même année par le futur Directeur Général des Musées sous Napoléon (M. Roux, *Bibliothèque Nationale Inventaire du Fonds Français, Graveurs du XVIIIe siècle*, Paris, 1949, VI, n. 316; les exemplaires de cette gravure conservés à la Bibliothèque Nationale ne sont pas, à en croire Roux et à l'inverse de celui de Detroit, datés).

Ecrivain charmant, légèrement licencieux (*Point de lendemain*, 1770), célèbre pour ses conquêtes féminines, graveur délicieux et parfois leste (plus de 600 planches), collectionneur de dessins, archéologue de talent (il accompagna Bonaparte en Egypte), génial organisateur des musées, français sous l'Empire, Denon est loin d'être un dessinateur négligeable. Nous n'en voulons pour preuve que les autres feuilles conservées aux Etats-Unis: dessins du Metropolitan Museum, portraits chargés du *Corps diplomatique à Rome* (San Francisco, coll. de Batz) et surtout l'*Allégorie satirique révolutionnaire* de la Pierpont Morgan Library (1964.8).

En 1786, Denon venait de séjourner treize ans en Italie et avait servi durant cinq ans à Naples dans la diplomatie où il avait grandement aidé l'abbé de Saint-Non dans la mise au point de son *Voyage en Sicile* (cf. n. 26 et 42). L'Académie s'apprêtait à lui ouvrir ses portes, et lui-même était sur le point de repartir pour cinq ans à Venise. Rien ne permettait de prévoir l'extraordinaire carrière de cet homme si spirituel 'qui goûta finement tous les plaisirs des sens et de l'esprit' (Anatole France, *Notice historique sur*

spirit' (Anatole France, *Notice Historique sur Vivant Denon*, Paris, 1890, p. x) and of whom Prud'hon has left us so spirited a portrait (Louvre). He was soon to dedicate himself to the service of Napoleon, making the Louvre the foremost museum of the era and directing and influencing artistic life during the Empire by his strong personality.

The Detroit Institute of Arts (Gift of Robert H. Tannahill 34.159)

Vivant Denon, Paris, 1890, p. x) et dont Prud'hon nous a laissé un si sensible portrait (Louvre) : il allait, au service de Napoléon, faire du Louvre le premier musée de l'époque, diriger la vie artistique sous l'Empire et souvent la marquer de sa forte personnalité.

The Detroit Institute of Arts (Gift of Robert H. Tannahill 34.159)

Louis-Jean **Desprez**
Auxerre 1743–Stockholm 1804

42 The Church at Trani *pl. 120*

Pen and ink, watercolour. On the old mat, 'Vue de la place publique et de l'Eglise de Trani, près de Barletta dans la Pouille. Desprez del.' On the verso, similar inscription/216 × 353 mm

PROV Richard Owen, Paris; Samuel H. Kress from 1935; acquired by the National Gallery in 1963

BIB Colin Eisler, *Paintings from the Samuel H. Kress Collection*, to be published in 1972

This watercolour, executed at the time of Desprez' trip to Italy, was used for the engraving of the first volume of the Abbé de Saint-Non's *Voyage pittoresque ou Description historique des Royaumes de Naples et de Sicile*, 1783 (pl. XVI). The engraving was made by Duplessis-Berteaux (1747–1819) and Desquauvilliers, also called Dequauville (1745–1807), who finished the plate. A rapid pen-and-ink sketch for this watercolour in the Kungliga Akademien in Stockholm, very close to the engraving except for the figures, is included in Wollin's catalogue where it is reproduced (*Recueil* no. 122, pp. 60–1; cf. Nils G. Wollin, *Gravures originales de Desprez*, Malmö, 1933, pp. 86–7, no. 21, and *Desprez en Italie*, Malmö, 1935, p. 54 and p. 113, fig. 53). This watercolour, which has a remarkable freshness, represents the main church of Trani, near Bari in southern Italy, and the piazza beside the harbour, with its dancers and passers-by.

Various drawings directly connected with these volumes can be found in the United States: the *Temple of Juno at Metapontum* in the Pierpont Morgan Library and the *Cathedral of Palermo* in a private collection in New York, the *View of the Grotto at Polignano* in Chicago (with a copy in Worcester), the *Restoration of the Villa of Diomedes at Pompeii* in Worcester and the *Capture of Otranto* in Providence (58.084) among others (see in this regard the excellent catalogue *French Artists in Italy, 1600–1900*, Dayton, 1971, reproducing three of these drawings, as well as a red-chalk drawing by Hubert Robert and a watercolour by Jean-Augustin Renard also engraved in these volumes).

Desprez, who spent the last twenty years of his life in Sweden, here sets out to be a faithful and precise chronicler of a small town in southern Italy. The humour and vivacity of his observation, and his imagination, make the drawing something more than just an exact topographical record.

Washington D.C., National Gallery of Art (Samuel H. Kress Collection B.22.372)

42 Vue de l'église de Trani *pl. 120*

Plume et lavis d'aquarelle. Sur le montage ancien, 'Vue de la place publique et de l'Eglise de Trani, près de Barletta dans la Pouille. Desprez del.' Au verso, inscription similaire/216 × 353 mm

PROV Collection Richard Owen, Paris; Samuel H. Kress depuis 1935; entré à la National Gallery de Washington en 1963

BIB Colin Eisler, *Paintings from the Samuel H. Kress Collection*, à paraître en 1972

Cette aquarelle a été exécutée lors du voyage en Italie de Desprez et a été gravée dans le troisième volume du *Voyage pittoresque ou Description historique des Royaumes de Naples et de Sicile* de l'abbé de Saint-Non, paru en 1783 (pl. XVI), par Duplessis-Berteaux (1747–1819) et par Desquauvilliers, dit aussi Dequauville (1745–1807), qui acheva la planche. Wollin catalogue et reproduit une rapide première pensée à la plume pour cette aquarelle très voisine de la gravure, si ce n'est dans les figures, conservée à l'Académie des Beaux-Arts de Stockholm (Recueil, n. 122, pp. 60–1; cf. Nils G. Wollin, *Gravures originales de Desprez*, Malmö, 1933, pp. 86–7, n. 21; et *Desprez en Italie*, Malmö, 1935, pp. 54 et 113, fig. 53). L'aquarelle, dans un remarquable état de fraîcheur, représente, l'église principale' de Trani, près de Bari dans le Sud de l'Italie, dont la place, devant la jetée du port, est animée de danseurs et de passants.

Les Etats-Unis conservent divers dessins de Desprez en relation directe avec ces volumes : à la Pierpont Morgan Library, le *Temple de Junon à Métaponte*, la *Cathédrale de Palerme* dans une collection de New York, la *Vue de la grotte de Polignano* à Chicago (copie à Worcester), une *Reconstitution de la villa de Diomède de Pompéi* à Worcester, *La Prise d'Otrante* à Providence (58.084) etc. . . . (voir à ce propos l'excellent catalogue *French Artists in Italy, 1600–1900*, Dayton, 1971, qui reproduit trois de ces dessins, ainsi qu'une sanguine de H. Robert et une aquarelle de Jean-Augustin Renard, gravées dans ces volumes).

Desprez, qui résida pour les vingt dernières années de sa vie en Suède, se veut ici avant tout chroniqueur fidèle et précis d'une petite ville méridionale italienne. Mais l'humour et la vivacité de l'observation, l'invention et l'imagination, font de ce dessin autre chose qu'un exact relevé topographique.

Washington D.C., National Gallery of Art (Samuel H. Kress Collection B.22.372)

Michel **Dorigny**
Saint-Quentin 1617–Paris 1665

43 Design for a Wall Decoration *pl. 41*

Pen and ink and wash with highlights in watercolour. At lower left an inscription in ink, 'Simon Vouet pinxit', and at the right, 'Mich! Dorigny feci'/382 × 433 mm

PROV Gift of Mrs Susan Dwight Bliss in 1956

The drawings of Michel Dorigny, son-in-law and collaborator of Simon Vouet, are better known today than they used to be. This artist preferred to draw with the pen, which he handled with vigour, hatching the sheet with some dryness, and his manner of treating

43 Projet de décoration murale *pl. 41*

Plume et lavis avec rehauts d'aquarelle de diverses couleurs. En bas à gauche à la plume, 'Simon Vouet pinxit', à droite, 'Mich! Dorigny feci'/382 × 433 mm

PROV Don de Mrs Susan Dwight Bliss en 1956

Les dessins de Michel Dorigny, gendre et collaborateur de Simon Vouet, sont aujourd'hui mieux connus. L'artiste aime avant tout la plume qu'il manie avec violence, hachant la feuille non sans sécheresse. Les yeux des personnages, en forme de boules vides, sont comme une signature. A cet égard,

eyes like round empty balls can be taken as a sort of signature. In this respect the present drawing can be compared to the twenty-one sheets acquired before the war by the historical museum at the Château of Vincennes (cf. A. Hurtret, 'Dessins de Michel Dorigny ayant servi à la décoration du château neuf de Vincennes', in *Les Monuments Historiques de la France*, 1937, pp. 129–33) and to drawings in the Louvre (Inv.30836 Guiffrey–Marcel, op. cit., X, 1921, no. 9382, as Le Sueur), at Chantilly (as Le Sueur, 278 and 299), at Christ Church, Oxford (1055 and 1401), in the Kunstbibliothek in Berlin (HdZ.35, p. 146, reproduced in the catalogue by E. Berckenhagen which appeared in 1970), and at the RIBA in London (B.57.921) to mention only public collections; there is also in Sir Anthony Blunt's collection one sheet very close in spirit to the Bowdoin drawing (no. 48 in the catalogue of the 1964 exhibition of this collection). And in the United States there are drawings in Baltimore – a study for a decorative composition showing *Justice and Peace* (?) (from the Gilmor collection) – and in the Print Department of the Metropolitan Museum – the *Allegory of the Arts* (55.538.9; cf. J. Bean, *Master Drawings*, 1965, p. 52, no. 9). The sheet in Bowdoin, like that from the Blunt collection, is a study for decorations and thus provides important evidence about wall decorations in Parisian mansions after 1650: it may be compared to the many such works which were popularized through engravings, for instance those of Le Pautre (see n. 80).

Brunswick, Bowdoin College Museum of Art (1956.24.273)

Michel **Dorigny**
Saint-Quentin 1617–Paris 1665

44 **The Annunciation** *pl. 42*
Pen and ink, squared in black chalk/204 × 180 mm

In this drawing Dorigny's customary peculiarities of technique are evident: the pen hatching the paper with roughness, the round eyes, etc. The chief interest of this sheet from New York, however, lies in its confirmation of Dorigny's responsibility for a painting in the Uffizi, the *Annunciation*, until now unanimously given to Simon Vouet (cf. W. Crelly, *The Painting of Simon Vouet*, New Haven and London, 1962, fig. 8, cat. no. 34; E. Borea, catalogue of the exhibition *Caravaggio e Caravaggeschi*, Florence, 1970, no. 41, repr; the drawing corroborates a hypothesis we had already postulated in *Revue de l'Art*, 1972, no. 15, to be published). The links between the drawing and painting are clear. Apart from the generally similar arrangement of the composition, one figure is rendered on the canvas in exactly the same pose as in the drawing: the angel above the Virgin. Paignon-Dijonval, in his vast collection of drawings, once owned two pen-and-ink *Annunciations* by Dorigny (cf. catal. by Bénard, 1810, part of no. 3022). Dorigny was the son-in-law of Vouet, after whose works he made numerous engravings, and he seems to have imitated his father-in-law's manner with more fidelity in his paintings than in his drawings.

New York, Suida-Manning Collection

Gaspard **Dughet**
Rome 1615–Rome 1675

45 **Rocky Landscape** *pl. 49*
Black chalk on greenish-blue paper/220 × 357 mm

Three types of drawings, all of them landscape studies, can be distinguished among the work of Gaspard Dughet, brother-in-law of Poussin and one of the major painters of nature of his day. These can be defined as studies in pen and ink with bistre wash (a superb example, originally in the collection of Mariette, and reproduced in *The Art Quarterly*, 1964,

le dessin de Bowdoin peut être comparé aux vingt et une feuilles acquises avant la guerre par le musée historique du château de Vincennes (A. Hurtret, 'Dessins de Michel Dorigny ayant servi à la décoration du château neuf de Vincennes', dans *Les Monuments Historiques de la France*, 1937, pp. 129–33) et aux dessins du Louvre (Inv.30836, sous le nom de Le Sueur Guiffrey–Marcel, op. cit., X, 1921, n. 9382), de Chantilly (sous le nom de Le Sueur, 278 et 299), de Christ Church à Oxford (1055 et 1401), de la Kunstbibliothek de Berlin (HdZ.35, p. 146 avec fig. du catal. d'E. Berckenhagen paru en 1970) et du RIBA de Londres (B.57.921), pour nous limiter aux seules collections publiques. Citons encore le dessin de la collection Sir Anthony Blunt, d'un esprit très voisin de celui de Bowdoin (n. 48 du catal. expo. de la collection de l'érudit en 1964), et, aux Etats-Unis, les dessins du musée de Baltimore, une étude pour une composition décorative représentant *La Justice et la Paix* (?) (collection Gilmor) et du Print Department du Metropolitan Museum, une *Allégorie des Arts* (55.538.9; cf. J. Bean, *Master Drawings*, 1965, p. 52, n. 9). La feuille de Bowdoin, dessin d'ornement avant tout comme celui de la collection Blunt, est un intéressant témoignage sur les décorations murales des résidences parisiennes après 1650 et peut être mise en parallèle avec les nombreuses créations, propagées par la gravure, d'un Le Pautre (n. 80).

Brunswick, Bowdoin College Museum of Art (1956.24.273)

44 **L'Annonciation** *pl. 42*
Plume, passé au carreau à la pierre noire/204 × 180 mm

On retrouve sur ce dessin tous les caractères habituels de la technique de dessinateur de Dorigny: plume hachant la feuille avec dureté, yeux ronds, etc. Mais l'intérêt majeur de la feuille de New York est de confirmer l'attribution à Dorigny d'un tableau des Offices, l'*Annonciation*, unanimement jusqu'à présent donné à Simon Vouet (cf. W. Crelly, *The Painting of Simon Vouet*, New Haven et Londres, 1962, fig. 8, cat. n. 34; E. Borea, catal. expo. *Caravaggio e Caravaggeschi*, Florence, 1970, n. 41 avec pl. Nous avions rendu ce tableau à Dorigny avant de découvrir ce dessin qui confirme notre hypothèse, cf. *Revue de l'Art*, 1972, n. 15, à paraître). Les liens entre le dessin et le tableau sont évidents. Outre la mise en page générale de la composition, une figure est reprise textuellement dans le tableau, l'ange qui s'envole au-dessus de la Vierge. Signalons en passant que Paignon-Dijonval possédait dans sa vaste collection de dessins deux *Annonciations* à la plume de Dorigny (cf. catal. par Bénard, 1810, partie du n. 3022). Gendre de Simon Vouet, dont il grava de nombreuses compositions, Dorigny semble imiter avec plus de fidélité la manière de son beau-père sans ses tableaux que dans ses dessins.

New York, Suida-Manning Collection

45 **Paysage rocheux** *pl. 49*
Pierre noire sur papier bleu-vert/220 × 357 mm

On connaît aujourd'hui trois types de dessins, exclusivement des paysages, de Dughet, beau-frère de Poussin, un des plus grands peintres de la nature de son temps. Les études à la plume et au lavis de bistre (le Fogg a acquis récemment un superbe exemple de cette manière, provenant de la collection Mariette, reproduit dans *The Art Quarterly*, 1964, p. 503, fig. 2),

p. 503, fig. 2, has recently been acquired by the Fogg), studies in red chalk (see no. 46) and finally studies in black chalk on a blue paper which has often faded to green. Of this last type there is a splendid group of six drawings at Sacramento (P. Rosenberg, 1970, pp. 31–2, nos. 2–5, pls. 22–5, figs. 1 and 2), rivalling the exceptional works in Düsseldorf. It is to this group that this drawing from Ottawa, hitherto unpublished, can be added. It can be even more precisely compared to certain drawings published by Marco Chiarini (*The Burlington Magazine*, 1970, pp. 750–4, figs. 54, 57, 61 and 62) as well as to the little-known drawings in Berlin (15028, 15029 and 15084), Edinburgh (D.1720 and 1730), Darmstadt (HZ.4673 and 1742), Stuttgart (no. 1817) and the Dijon Museum (no. 789, formerly in the Mariette Collection).

Ottawa, The National Gallery of Canada/La Galerie Nationale du Canada (14690)

des sanguines (voir le numéro suivant) et enfin des études à la pierre noire sur un papier bleu qui a souvent viré au vert. Dans cette dernière technique, Sacramento conserve un splendide groupe de six dessins que nous avons publiés il y a quelques années (op. cit., 1970, pp. 31–2, n. 2 à 5, pl. 22 à 25, fig. 1 et 2), qui peut rivaliser avec celui, exceptionnel, de Düsseldorf. C'est à ce groupe que se rattache le dessin d'Ottawa jusqu'à ce jour inédit. On peut le comparer plus précisément avec certains dessins publiés par Marco Chiarini (*The Burlington Magazine*, 1970, pp. 750–4, figs. 54, 57, 61 et 62) ainsi qu'avec les dessins peu connus de Berlin (15028, 15029 et 15084), d'Edimbourg (D.1720 et 1730), de Darmstadt (HZ.4673 et 1742), de Stuttgart (n. 1817) et du musée de Dijon (n. 789, ancienne collection Mariette).

Ottawa, The National Gallery of Canada/La Galerie Nationale du Canada (14690)

Gaspard **Dughet**
Rome 1615–Rome 1675

46 **View of Tivoli** *pl. 50*
Red chalk/325 × 508 mm
PROV Private collection in England; on the market in New York; given to the museum in 1963 by Mr and Mrs Doak Finch
BIB *The Art Quarterly*, 1962, p. 417, repr. (advertisement), and 1963, p. 360, repr. (as Watteau); C. Brown, *A catalogue of drawings and watercolors* [at Raleigh] 1969, p. 71, no. 130, repr. p. 70 (as Watteau)
EX 1963 Winston-Salem, *Collectors Opportunity*, p. 52, repr. (as Watteau)

This drawing, which has been accepted as Watteau by everyone, including J. Mathey (written communication), seems to us to belong to Dughet. It is in fact a study for the celebrated picture, a *View of Tivoli*, formerly in the Palazzo Colonna in Rome and today in the National Gallery in London (cf. *L'ideale classico del seicento*, Bologna, 1962, no. 119, repr.). The view represented on the canvas is wider, and the figures on the extreme right and extreme left are lacking in the drawing but the similarities between the two, even in the pose of the figures, are obvious. The importance of this sheet in Dughet's graphic oeuvre is twofold: if the painting is really of a late date, *circa* 1670 (cf. F. Arcangeli in the cat. cited), then, on the assumption that the drawing was executed shortly before it and is not an instance of a study taken up at a later date, it is not only one of the few drawings which is connected with a painting by Dughet but it is approximately datable as well. The Bowdoin College Museum of Art also owns a red chalk drawing by Dughet, a *Landscape with Two Figures* (1956.24.241).

Raleigh, North Carolina Museum of Art (Gift of Mr and Mrs Doak Finch, Thomasville, G.63.19.1)

46 **Vue de Tivoli** *pl. 50*
Sanguine/325 × 508 mm
PROV Collection privée anglaise; commerce à New York; don de Mr et Mrs Doak Finch en 1963
BIB *The Art Quarterly*, 1962, p. 417 avec fig. (publicité) et 1963, p. 360 avec fig. (Watteau); Ch. Brown, *A catalogue of drawings and watercolors* [à Raleigh], 1969, p. 71, n. 130, avec fig. p. 70 (Watteau)
EX 1963 Winston-Salem, *Collectors Opportunity*, p. 52 avec fig. (Watteau)

Ce dessin, jusqu'à ce jour unanimement considéré comme de Watteau, y compris par J. Mathey (communication écrite), nous paraît revenir à Dughet. Il s'agit en effet d'une étude pour le célèbre tableau, autrefois au palais Colonna à Rome, aujourd'hui à la National Gallery de Londres, la *Vue de Tivoli* (cf. catal. expo. *L'ideale classico del seicento*, Bologne, 1962, n. 119 avec pl.). La vue représentée sur la toile est plus large (les personnages à l'extrême gauche et à l'extrême droite sont absents de la feuille), mais les ressemblances entre le tableau et le dessin, jusque dans les attitudes des figures, sont évidentes. Si la toile de Londres est vraiment tardive, de 1670 environ (F. Arcangeli dans le catalogue cité), et si l'on admet que le dessin a précédé le tableau de peu et n'a pas été réutilisé à une date ultérieure, nous serions en présence, non seulement d'une des rares pages en relation avec un tableau de l'artiste, mais aussi approximativement datable. Le Bowdoin College Museum of Art possède lui aussi un dessin de Dughet à la sanguine, un *Paysage animé par deux figures* (1956.24.241).

Raleigh, North Carolina Museum of Art (Gift of Mr and Mrs Doak Finch, Thomasville, G.63.19.1)

Louis-Jean-Jacques **Durameau**
Paris 1733–Versailles 1796

47 **Study of a Woman Symbolizing Painting**
pl. 128
Black chalk with white chalk highlights. At bottom right, an undecipherable mark/451 × 406 mm
PROV New York market, acquired in 1967
BIB *The Art Quarterly*, 1967, p. 66
EX 1964–5 Iowa City, University of Iowa, and Bloomington, Indiana University, *Drawings and the Human Figure*; 1967 New York, Charles E. Slatkin Galleries, *Selected Drawings*, no. 35, pl. 31

The drawings of Durameau are extremely rare. Madame Leclair is presently engaged in compiling a catalogue of the artist's work in an attempt to re-establish his position. In fact, if one were to exclude the copies after Italian masters executed for Mariette during the artist's sojourn in Rome between 1761 and

47 **Etude de femme symbolisant la Peinture**
pl. 128
Pierre noir avec rehauts de craie. En bas à droite, marque difficile à lire/451 × 406 mm
PROV Commerce new yorkais; acquis en 1967
BIB *The Art Quarterly*, 1967, p. 66
EX 1964–5, Iowa City, University of Iowa, et Bloomington, Indiana University, *Drawings and the Human Figure*; 1967 New York, Charles E. Slatkin Galleries, *Selected Drawings*, n. 35, pl. 31

Les dessins de Durameau sont extrêmement rares; Madame Leclair s'emploie à en dresser le catalogue et à réhabiliter l'artiste. En fait, si l'on excepte les copies de maîtres italiens faites pour Mariette lors du séjour à Rome de l'artiste de 1761 à 1764 [voir catal. expo. *Mariette,* Paris, 1967, n. 228, et n. 2 du présent

1764 [see catalogue of the *Mariette* exhibition, Paris, 1967, no. 228; no. 2 of the present catalogue; two examples in Dijon and the Louvre (Guiffrey–Marcel, V, 1910, nos. 3953 and 3954, repr.); one at the Metropolitan Museum (no. 66.219), a copy after Mola's *Saint Michel* at San Marco in Rome (reproduced in the catalogue of the exhibition in Dayton *French Artists in Italy, 1600–1900,* 1971, no. 28)], the mysterious group of drawings bearing the interlaced monogram LDR (one example of which is in the United States: that in Chicago, dated 1768; cf. P. Rosenberg in *Revue de l'Art,* no. 3, 1969, p. 99), and the group of sheets of pleasant subject-matter such as card players (an anonymous drawing in Boston, 56. 108, representing *Two musicians, a draughtsman and a man measuring a map of the world with a compass* is not far from drawings of this genre usually given to Durameau), one does not know any other drawings by Durameau which can be accepted without reservation. Hence the importance of the Ann Arbor drawing, with its rich and expansive handling, which will be of assistance in identifying other drawings by the artist. It is, in fact, a study for the figure symbolizing Painting on the far left of the composition for the ceiling of the Opéra at Versailles which represents *Apollo Crowning the Arts* – one of Durameau's major achievements (1768–70) and one of the most important decorative schemes in France in the second half of the century.

Ann Arbor, The University of Michigan Museum of Art (1967.1.40)

Georges **Focus**
Châteaudun 1614–Paris 1708

48 **Landscape with a Boat** *pl. 51*
Pen and ink with bistre wash. At lower left an old inscription, 'faucus'/150 × 208 mm
PROV Gift of Mrs Margaret Day Blake in 1961
EX 1970 Chicago, *A Quarter Century of Collecting: Drawings given to the Art Institute of Chicago by Margaret Day Blake (1944–70),* no. 5, repr. (A. Carracci)

This drawing (formerly given to Annibale Garracci on account of its obvious stylistic affinity) seems to us to belong to the landscape artist Georges Focus. The sheet bears at the lower left a signature, or at least an old inscription, which is in all likelihood correct. Very little in known about Focus; he was received into the Académie in 1675, submitting as his reception piece a *Landscape* which is now lost (cf. Mariette, *Abecedario,* 1853–4, IV, p. 231 as 'Faucus' and p. 251 as 'Focus'). Three of his landscape drawings in pen and ink, very close to the engravings and the drawings of Abraham Genoels, are in the collection of the Ecole des Beaux-Arts in Paris and the Museum at Grenoble (cf. exhibition catalogues *Le Paysage Français de Poussin à Corot,* Paris, 1925, no. 415 and *L'Art Français au XVIIe siècle,* Paris, 1961, nos. 19 and 20: Inventory 908 and Masson 922 with the inscription 'focus'). A mountain and a mill in the background of the second of these drawings are very close in execution to the fortified castle in the present drawing.

The Art Institute of Chicago (Margaret Day Blake Collection 61.778)

Jean-Honoré **Fragonard**
Grasse 1732–Paris 1806

49 **The Bull** *pl. X*
Bistre wash over faint black chalk preparation/363 × 493 mm
PROV H. Walferdin; sale in Paris, 12–16 April 1880, no. 195 (305 francs); Baronne de Ruble, Paris; Alfred Beurdeley (1847–1919, L. 421); sale in Paris, 13–15 March 1905, no. 78, repr.; Comte de Molkte; William K. Vanderbilt (*c.* 1920); Princesse Charles

catalogue; deux exemples à Dijon et au Louvre (Guiffrey–Marcel, V, 1910, n. 3953 et 3954 avec pl.), un au Metropolitan Museum (n. 66.219), une copie d'après le *Saint Michel* de Mola à San Marco de Rome (reproduite dans le catalogue de l'exposition de Dayton, *French Artists in Italy, 1600–1900,* 1971, n. 28)], le mystérieux groupe de dessins portant un monogramme entrelacé LDR (un seul exemple aux Etats-Unis, à Chicago, daté de 1768, cf. P. Rosenberg, in *Revue de l'Art,* n. 3, 1969, p. 99) et le groupe de feuilles à sujet aimable, joueurs de cartes, etc. (un dessin aux anonymes à Boston 56.108, montrant *Deux musiciens, un dessinateur et un homme mesurant à l'aide d'un compas une mapemonde,* n'est guère loins des dessins de ce genre habituellement donnés à l'artiste), on ne connaît pour ainsi dire pas de dessins sûrs de Durameau. D'où l'importance du dessin d'Ann Arbor, d'une technique large et grasse, suffisamment personnelle pour permettre d'identifier d'autres feuilles de l'artiste. Il s'agit en fait d'une étude pour une figure de femme symbolisant la peinture à l'extrême gauche du plafond del'Opéra de Versailles représentant *Apollon couronnant les Arts,* réalisation majeure de Durameau (1768–70) et l'un des plus importants ensembles décoratifs français de la seconde moitié du siècle.

Ann Arbor, The University of Michigan, Museum of Art (1967.1.40)

48 **Paysage avec une barque** *pl. 51*
Plume et lavis de bistre. En bas à gauche d'une écriture ancienne, 'faucus'/150 × 208 mm
PROV Offert par Mrs Margaret Day Blake en 1961
EX 1970 Chicago, *A Quarter Century of Collecting: Drawings given to the Art Institute of Chicago by Margaret Day Blake (1944–70),* n. 5 avec pl. (A. Carrache)

Ce dessin, autrefois donné pour des raisons de parenté de style évidentes, à Annibal Garrache, nous paraît revenir en fait au paysagiste Georges Focus. Il porte en bas et à gauche une signature, ou tout au moins une inscription ancienne, qui a toutes chances d'être exacte. Focus n'est guère connu. Il fut pourtant reçu à l'Académie en 1675 et présenta, comme morceau de réception, un *Paysage* aujourd'hui perdu; cf. Mariette, *Abecedario,* 1853–4, IV, p. 231 ('Faucus') et 251 ('Focus'). Le musée de Grenoble et l'Ecole des Beaux-Arts à Paris conservent trois *Paysages* à la plume (très proches des gravures et des dessins d'Abraham Genoels) qui lui sont justement attribués (cf. catal. expo. *Le Paysage Français de Poussin à Corot,* Paris, 1925, n. 415 et *L'Art Français au XVIIe siècle,* Paris, 1961, n. 19 et 20: Inv. 908 et 922 Masson qui porte une inscription 'focus'). Au second plan du dernier de ces dessins, plus finis que celui de Chicago, se voient une montagne et un moulin, d'une exécution très voisine de celle du château-fort de la feuille de Chicago.

The Art Institute of Chicago (Margaret Day Blake Collection 61.778)

49 **Le taureau** *pl. X*
Lavis de bistre sur légère préparation à la pierre noire/363 × 493 mm
PROV Collection H. Walferdin; vente à Paris le 12–16 avril 1880, n. 195 (305 francs); collection de la baronne de Ruble, Paris; collection Alfred Beurdeley (1847–1919, Lugt 421); vente à Paris le 13–15 mars 1905, n. 78 avec pl.; collection du comte de Molkte;

Murat (née Vanderbilt), New York; sale in London at Sotheby's, 29 November 1961, no. 29, repr. (£7,000); bought by Mrs. J. Regenstein for the Art Institute of Chicago in 1962

BIB (summary) A. Ananoff, *L'oeuvre dessiné de Fragonard*, Paris, I, 1961, p. 131, no. 280, fig. 105; II, 1963, p. 304; III, 1968, p. 296; IV, 1970, p. 352; H. Joachim, 'Three Drawings by Fragonard', in *The Art Institute of Chicago Quarterly*, 1962–3, p. 69, pl. p. 70
EX 1963 New York, *Master Drawings: The Art Institute of Chicago*, no. 58

This drawing which, like the Philadelphia sheet, belonged once to H. Walferdin, who owned at least 500 drawings by the artist, is customarily entitled the *Roman Bull*. The inference is that the drawing was executed at the time of one of his sojourns in Italy between 1756 and 1761, or rather between 1773 and 1774. There is, however, nothing to confirm this, the artist's chronology being so vague.

The sense of reality that Fragonard was able to give the bull, the amusing detail of the pale-coloured cow (?) in the background (see the two paintings in the David-Weill and Veil-Picard collections reproduced by G. Wildenstein, *The Paintings of Fragonard*, London, 1960, nos. 114 and 115, pls. 14 and 15) and the masterly handling of the bistre wash combine to make the drawing an authentic masterpiece.

The Art Institute of Chicago (Joseph and Helen Regenstein Collection 1962.116)

Jean-Honoré **Fragonard**
Grasse 1732–Paris 1806

50 **The Invocation to Love** *pl. 112*
Bistre wash. Squared in black chalk/335 × 416 mm
PROV The mat bears the mark of the 18th-century mounter Fernand Renaud (L. 1042); M. Marcille; sale in Paris, 4–7 March 1857, no. 416; anonymous sale, Paris, 1–2 June 1875, no. 333; Pierre-Désiré-Eugène Franc Lamy (L. 949b), Paris; Wildenstein in New York; Grace Rainey Rogers in New York after *c.* 1922; Parke-Bernet sale in New York, 1943, no. 46, repr.; acquired by the Museum in 1943
BIB H. S. Francis, 'A Drawing by Jean-Honoré Fragonard', in *The Cleveland Museum of Art Bulletin*, June 1945, p. 88, pl. p. 91; C. Vermeule, *European Art and the Classical Past*, Cambridge, 1964, pp. 129–30, pl. on p. 108; A. Ananoff, *L'oeuvre dessiné de Fragonard*, Paris, IV, 1970, no. 2422, pl. 612; *Handbook of the Cleveland Museum of Art*, 1970, pl. on p. 141
EX 1950 Montreal, *Eighteenth Century Art of France and England*, no. 73; 1958–9 Paris, New York and Rotterdam, *De Clouet à Matisse*, no. 51, pl. p. 67; 1961 Los Angeles, UCLA, *Rococo to Romanticism*, no. 46 (reproduced)

The chronology of Fragonard's paintings and drawings remains in the realm of hypothesis and leaves much scope for discussion. This drawing from Cleveland assumes particular importance in this respect, for it can be dated with relative precision to shortly before 1781; on 3 December 1781, at the Sireul sale, there appeared a drawing (no. 241) 'of bistre wash on white paper representing a young girl invoking Love at the foot of his Statue: the background suggests a Landscape. Height 13 inches, width 17 inches'. Ananoff (op. cit.) believes, however, that this drawing is more likely the one which entered the Princeton Museum with the Elsa Durand Mower collection (67.37). Like the two painted versions of this composition that do not differ significantly from the Cleveland drawing (Mortimer Schiff collection and

50 **L'Invocation à l'Amour** *pl. 112*
Lavis de bistre. Passé au carreau à la pierre noire/ 335 × 416 mm
PROV Le montage porte la marque du monteur du XVIIIe siècle Fernand Renaud (Lugt 1042); collection M. Marcille; vente à Paris le 4–7 mars 1857, n. 416; vente anonyme, Paris, 1–2 juin 1875, n. 333; collection Pierre-Désiré-Eugène Franc Lamy (Lugt 949b) à Paris; Wildenstein à New York; collection Grace Rainey Rogers à New York depuis 1922 environ; vente Parke-Bernet à New York, 1943, n. 46 avec pl.; entré au musée en 1943
BIB H. S. Francis, 'A Drawing by Jean-Honoré Fragonard', in *The Cleveland Museum of Art Bulletin*, juin 1945, p. 88, pl. p. 91; C. Vermeule, *European Art and the Classical Past*, Cambridge, 1964, pp. 129–30, pl. p. 108; A. Ananoff, *L'oeuvre dessiné de Fragonard*, Paris, IV, 1970, n. 2422, pl. 612; *Handbook of the Cleveland Museum of Art*, 1970, pl. p. 141
EX 1950 Montréal, *Eighteenth Century Art of France and England*, n. 73; 1958–9 Paris, New York et Rotterdam, *De Clouet à Matisse*, n. 51, pl. p. 67; 1961 Los Angeles, UCLA, *Rococo to Romanticism*, n. 46 avec pl.

La chronologie des oeuvres peintes et dessinées de Fragonard reste encore souvent du domaine de l'hypothèse. Ainsi le dessin de Cleveland que l'on peut dater avec une relative précision de peu avant 1781 prend-il une importance toute particulière: en effet le 3 décembre 1781 à la vente Sireul passait (n. 241) un 'dessin lavé au bistre sur papier blanc représentant une jeune fille invoquant l'Amour au pied de sa Statue; le fond présente une intention de Paysage. Hauteur 13 pouces, largeur 17 pouces'. Ananoff (op. cit.) pense que ce dessin serait plutôt celui entré, avec la collection Elsa Durand Mower, au musée de Princeton (67.37). Comme les deux versions peintes de cette composition sans grandes variantes avec le dessin de Cleveland

the Louvre, cf. G. Wildenstein, *The Paintings of Fragonard*, London, 1960, no. 491, pl. 113, and 493, fig. 205; the version in Orléans, no. 492, fig. 203, does not appear to be by Fragonard, these two sheets and a group of works of related inspiration are from a date close to 1780. That year, which saw the birth of the artist's son, Evariste-Alexandre, marks a turning-point in Fragonard's career: he not only modified his style but also adapted the subject-matter of his compositions to the new fashion for amorous allegory. His manner became less coloured, more monochrome and hazy, in a word more Rembrandtesque, both in his paintings and his drawings. If his compositions retain that spiritedness which is the signature of the artist, they conform more to the contemporary taste for the antique frieze and assume a gravity which we are not accustomed to find in Fragonard.

The Cleveland Museum of Art (Grace Rainey Rogers Fund 1943.657)

Jean-Honoré **Fragonard**
Grasse 1732–Paris 1806

51 **Olympia Awaking** *pl. 113*
Black chalk with bistre wash/383 × 255 mm
PROV H. Walferdin; sale in Paris, 12–16 April 1880, no. 228; Jacques Doucet (1880–1912); Louis Roederer (1912–23) in Reims; bought by Philip Rosenbach about 1940
BIB (summary) E. Mongan, P. Hofer, J. Seznec, *Fragonard Drawings for Ariosto*, New York, 1945, pl. 53

Thirteen drawings by Fragonard intended to illustrate Ariosto's *Orlando Furioso* are in the collection of the Rosenbach Foundation in Philadelphia. The work was never brought to completion but an important group of drawings connected with the project have survived. By far the largest part of these (134) belonged to the Walferdin, Doucet and Roederer collections, and is today divided among several American collections (the National Gallery in Washington, the Fogg Art Museum in Cambridge, the Phillips collection in Washington, the John Nicholas Brown Collection in Providence, etc). These drawings, 'of a mad fire', executed 'with a brush loaded with bistre', in which it is difficult to know whether most to admire the freedom of handling or the imagination of the invention, do, however, pose certain problems. Not surprisingly, no mention of this project is made in 18th-century sources and consequently the name of the person who commissioned it also remains obscure. It is even more problematical to assign a convincing date to these works. That of 1795, for example, proposed in the catalogue of the exhibition *De Clouet à Matisse* (Paris, 1958–9, no. 55, pl. 76 and no. 56, pl. 75) where two of the drawings from this series figured, seems perceptibly too late.

Philadelphia, The Philip H. and A. S. W. Rosenbach Foundation

Jacques **Gamelin**
Carcassonne 1748–Carcassonne 1803

52 **Archilles with the Body of Patroclus** *pl. 124*
Black and red chalk with bistre wash and highlights in gouache; laid down/370 × 452 mm
PROV Marcell von Nemes, Munich; Albert de Burlet, Berlin; acquired in 1934
BIB G. Swarzenski, *Französische Meister des Achtzehnten Jahrhunderts, Facsimiles nach Zeichnungen and Aquarellen*, Munich, 1921, colour pl. 27; E. Scheyer, 'French Drawings in the Great Revolution and the Napoleonic Era', in *The Art Quarterly*, 1941, IV, pp. 193–4, fig. 6 on p. 197
EX 1962 Detroit, *French Drawings and Water Colors from*

(collection Mortimer Schiff et musée du Louvre, cf. G. Wildenstein, *The Paintings of Fragonard*, Londres, 1960, n. 491, pl. 113 et 493, fig. 205; la version d'Orléans, n. 492, fig. 203, ne nous paraît pas pouvoir revenir à Fragonard lui-même), ces deux feuilles ainsi qu'un groupe d'oeuvres d'inspiration voisine sont d'une date proche de 1780. Cette année, qui voit la naissance du fils de l'artiste, Evariste-Alexandre, marque un tournant dans la carrière de Fragonard: il modifie non seulement son style mais adapte également les sujets de ses compositions à la mode nouvelle pour l'allégorie amoureuse. Sa manière devient moins colorée, plus monochrome et brumeuse, en un mot plus rembranesque, et ceci vaut tant pour ses dessins que ses tableaux. Si ses compositions gardent cet allant qui est la marque propre de l'artiste, elles sacrifient au goût de l'époque pour la frise à l'antique et prennent une gravité à laquelle Fragonard ne nous avait guère habitués.

The Cleveland Museum of Art (Grace Rainey Rogers Fund 1943.657)

51 **Olympia s'éveillant** *pl. 113*
Pierre noire avec lavis de bistre/383 × 255 mm
PROV Collection H. Walferdin; vente à Paris le 12–16 avril 1880, n. 228; collection Jacques Doucet (1880–1912); collection Louis Roederer (1912–23) à Reims; acquis par Philip Rosenbach vers 1940
BIB (sommaire) E. Mongan, Ph. Hofer, J. Seznec, *Fragonard Drawings for Ariosto*, New York, 1945, pl. 53

La fondation Rosenbach de Philadelphie conserve treize des dessins de Fragonard destinés à illustrer un *Roland Furieux* de l'Arioste. L'ouvrage ne fut jamais réalisé mais l'on conserve un important ensemble de feuilles en relation avec ce projet. La plus grande partie de ces dessins (134) appartient aux collections Walferdin, Doucet et Roederer et est aujourd'hui divisée entre plusieurs collections américaines (Washington, Cambridge, collection Phillips à Washington, John Nicholas Brown à Providence, etc....). Ces dessins, 'd'une forgue enragée', exécutés 'd'un pinceau chargé de bistre' où l'on ne sait si l'on doit plus admirer la liberté dans l'exécution ou l'imagination dans l'invention, ne sont pas sans poser divers problèmes. Si l'on n'est pas autrement surpris de ne trouver aucune mention concernant ce projet au XVIIIe siècle, et par conséquent d'ignorer le nom du commanditaire de cet ensemble de dessins, l'on est plus étonné de la difficulté qu'il y a à assigner à ces oeuvres une date convaincante. Celle de 1795, proposée par exemple par le catalogue de l'exposition *De Clouet à Matisse* (Paris, 1958–9, n. 55, pl. 76 et 56, pl. 75) où figuraient deux des dessins de cet ensemble, nous paraît en tout cas sensiblement trop tardive.

Philadelphia, The Philip H. and A. S. W. Rosenbach Foundation

52 **Achille et le corps de Patrocle** *pl. 124*
Pierre noire, sanguine, rehauts de gouache et lavis de bistre. Collé en plein/370 × 452 mm
PROV Collection Marcell von Nemes, Munich; collection Albert de Burlet, Berlin; acquis en 1934
BIB Swarzenski, *Französische Meister des Achtzehnten Jahrhunderts, Facsimiles nach Zeichnungen and Aquarellen*, Munich, 1921, pl. 27 en couleurs; E. Scheyer, 'French Drawings in the Great Revolution and the Napoleonic Era', in *The Art Quarterly*, 1941, IV, p. 193–4 et p. 197, fig. 6
EX 1962 Detroit, *French Drawings and Water Colors*

Michigan Collections, no. 22 (Callet); 1964, Cleveland, *Neo-classicism: Style and Motif*, no. 39, repr. (Callet)

In spite of the former attributions of this drawing to Dandré-Bardon (on the verso of the mat), to Clodion (Swarzenski) and to Callet (Scheyer and the Detroit and Cleveland exhibitions), it is our opinion that the drawing can be given to the painter from the Midi, Gamelin. The massing together of squat figures, the overdone technique, the stab of light illuminating the principal character in the composition, all recall drawings such as the *Fire at the Temple of Vesta* of 1787 in the Musée Paul-Dupuy in Toulouse or the *Return of Ulysses* (1781) and the *Achilles and Hector* both from the Musée des Augustins, Toulouse.

A prolific artist, Gamelin remains little known in spite of the catalogue of the exhibition devoted to him at Carcassonne in 1938. Gamelin scarcely left the South of France, Montpellier, Toulouse and Carcassonne, apart from a sojourn of several years in Rome, where he may have been acquainted with Goya's art, which would explain certain affinities with the Spanish master. Against the current of official painting – cold, pure colours used without intermediate tones, an increasing predilection for line and static composition – the art of Gamelin resists the *centralisme parisien* and reflects instead original local traditions, thus helping to modify the over-simplified image we have of painting in France during the second half of the 18th century. His taste for frieze-like compositions inspired by antique bas-reliefs is to be seen in the drawing in the Metropolitan Museum of the *Rape of the Sabines* (66.128).

The Detroit Institute of Arts (William H. Murphy Fund 34.123)

Claude **Gellée** called **Lorrain**/
dit le **Lorrain**
Chamagne 1600–Rome **1682**

53 **Herdsmen and Cattle** *pl. 21*
Pen and ink with bistre wash/125 × 185 mm
PROV Odescalchi collection, Rome (mentioned in the inventories of 1713); sale in London, 20 November 1957, no. 67, repr.; H. M. Calmann (London); Knoedler (New York); bought by the Museum in 1964
BIB *The Art Quarterly*, 1964, p. 374, repr.; M. Roethlisberger, *Claude Lorrain, The Drawings*, Berkeley and Los Angeles, 1968, p. 139, no. 225
EX 1964 Santa Barbara, *European Drawings*, no. 58, repr.

The drawing was a page in an album of sixty-four sheets which, like the Wildenstein album (today belonging to Norton Simon), came from the Odescalchi collection in Rome. Sold in London in 1957, the album was broken up and the pages, executed for the most part between 1635 and 1645, are today dispersed throughout the world (some of them are to be found in Boston and Cambridge).

These drawings, rapid sketches made on the spot, testify to Claude's profound love of nature. The suckling calf, the animals peacefully lying in the shade, are depicted not only with accuracy but also with tenderness.

The Santa Barbara Museum of Art (Museum Purchase 64.14)

Claude **Gellée** called **Lorrain**/
dit le **Lorrain**
Chamagne 1600–Rome 1682

54 **Christ and Two Disciples at Emmaus** *pl. 22*
Pen and ink, bistre wash and gouache on pink paper. An inscription in the upper left, 'Claude de Lorraine'/
168 × 235 mm
PROV According to an inscription on the verso, 'From

from Michigan Collections, n. 22 (Callet); 1964 Cleveland, *Neo-classicism: Style and Motif*, n. 39 avec pl. (Callet)

En dépit des anciennes attributions de ce dessin à Dandré-Bardon (au verso du montage), à Clodion (Swarzenski) et à Callet (Schleyer et les expositions de Detroit et de Cleveland), nous pensions qu'il revient en fait au peintre du midi de la France, Gamelin. Le canon ramassé des personnages trapus, la technique très chargée, le coup de lumière qui éclaire la figure principale de la composition, tout cela rappelles des dessins comme l'*Incendie du temple de Vesta* de 1787 du musée Paul-Dupuy de Toulouse ou le *Retour d'Ulysee* (1781) et l'*Achille et Hector* du musée des Augustins. Artiste extrêmement productif, Gamelin reste méconnu en dépit d'un bon catalogue d'exposition (Carcassonne, 1938).

Gamelin ne quitte guère le Sud de la France, Montpellier, Toulouse, Carcassonne, sauf pour un séjour de quelques années à Rome où il semble avoir été en contact avec l'art de Goya, ce qui expliquerait certaines affinités de Gamelin avec la maître espagnol. A contre-courant de la peinture officielle– couleurs froides et claires utilisées sans demi-teintes, goût de plus en plus marqué pour la ligne, composition statique – l'art de Gamelin témoigne de l'existence de traditions locales originales, résistant au centralisme parisien, et vient tempérer l'image par trop simpliste que l'on donne de la peinture française de la secondre moitié du XVIIIe siècle. Le goût de la composition en frise, inspirée de bas reliefs antiques, se retrouve dans le dessin du Metropolitan Museum représentant l'*Enlèvement des Sabines* (66.128).

The Detroit Institute of Arts (William H. Murphy Fund 34.123)

53 **Un troupeau et deux bergers** *pl. 21*
Plume et lavis de bistre/125 × 185 mm
PROV Collection Odescalchi, Rome (mentionné dans l'inventaire de 1713); passé en vente à Londres le 20 novembre 1957, n. 67, avec pl.; commerce de Londres (H. M. Calmann) puis de New York (Knoedler); acquis par le musée en 1964
BIB *The Art Quarterly*, 1964, p. 374, avec pl.; M. Roethlisberger, *Claude Lorrain, The Drawings*, Berkeley et Los Angeles, 1968, p. 139, n. 225
EX 1964 Santa Barbara, *European Drawings*, n. 58 avec pl.

Ce dessin a fait partie d'un album de 64 feuilles provenant, comme l'album Wildenstein (aujourd'hui collection Norton Simon), de la collection Odescalchi à Rome. Ce recueil, vendu à Londres en 1957, a été démembré et les dessins qui le composaient, exécutés en majeure partie entre 1635 et 1645, sont aujourd'hui dispersés de par le monde (Boston et Cambridge en possèdent quelques uns).

Ces dessins, rapides esquisses prises sur le vif, sont le témoignage d'un amour profond de la nature chez Claude. Le veau qui tète, le troupeau paisiblement couché dans l'ombre, sont observés non seulement avec justesse mais aussi avec tendresse.

The Santa Barbara Museum of Art (Museum Purchase 64.14)

54 **Les Pèlerins d'Emmaüs** *pl. 22*
Plume, lavis de bistre et gouache sur papier rose. En haut à gauche à la plume, 'Claude de Lorraine'/
168 × 235 mm
PROV Selon un inscription au verso du dessin, 'From

the coll. of queen Christina of Sweden'; collector's mark incorrectly said to be that of Crozat (L.474); 'july 3/72 Christie lot 118 £17.17' according to an annotation on the verso; William F. W. Gurley Collection (L.1230b); given to the Institute in 1922.

This unpublished drawing, classed amongst the anonymous French drawings in Chicago, is, in fact, a superb study by Claude for a picture, now lost, which was painted in 1652 for 'la borna' (probably Jean de Laborne). Up to now three drawings have been known which are connected with the painting of the *Pilgrims at Emmaus*: the recto and verso of a sheet belonging to the Pierre Dubaut collection in Paris, a drawing in the Wildenstein album (today in the Norton Simon collection, cf. M. Roethlisberger, *The Claude Lorrain Album in the Norton Simon, Inc. Museum of Art*, 1971, pl. 35) and the drawing in the *Liber Veritatis* which provides the date and name of the collector who commissioned the painting (M. Roethlisberger, *Claude Lorrain, The Drawings*, Berkeley and Los Angeles, 1968, pp. 272–3, nos. 710–12, repr.). The Chicago drawing takes up the figures which appear on the verso of the Dubaut drawing, placing them in a landscape and rendering them in a more elaborate technique. To judge by the page in the *Liber Veritatis*, Claude Lorrain, in his search for a more pleasing composition, abandoned the pose of the figures shown here and arranged them in a new grouping (cf. the recto of the Dubaut drawing, the sheet from the Wildenstein album and finally that of the *Liber Veritatis*, which records the whole composition of the lost picture).

The Chicago drawing proves, if proof is still necessary, that Claude was not only a notable animal painter (cf. the preceding drawing) and an exceptional and justly admired landscape artist (cf. the following drawing), but that he was also able to give to his carefully observed figures a weight and reality.

To conclude, we can add that three of the drawings which were included in M. Roethlisberger's exemplary *catalogue raisonné* of Claude's drawings (op. cit., 1968) have since its publication passed into collections in North America (no. 583 to Washington, no. 668 to Ottawa, no. 1011 to Yale).

The Art Institute of Chicago (Leonora Hall Gurley Memorial Collection 22.5679)

Claude **Gellée** called **Lorrain**/ dit le **Lorrain**
Chamagne 1600–Rome 1682

55 **The Departure of Aeneas from Carthage** *pl. 23*
Black chalk, pen and ink and bistre wash with highlights in white gouache on blue paper. At lower right the inscription, '1676 CLAUDE', and at left, 'CARTHA/GO/236 × 303 mm
PROV Thomas Hudson (1701–79, L.2432); acquired by the museum in 1934
BIB M. Roethlisberger, *Claude Lorrain, The Paintings*, New Haven, 1961, p. 440, fig. 307; A. Hentzen, 'Claude Lorrain's "Aeneas und Dido in Karthago"', in *Jahrbuch der Hamburger Kunstsammlungen*, 1965, pp. 13–26, fig. 5; M. Roethlisberger, *Claude Lorrain, The Drawings*, Berkeley and Los Angeles, 1968, p. 401, no. 1089, repr.
EX 1962 Detroit, *French Drawings and Watercolors from Michigan Collections*, no. 6 (reproduced)·

This drawing is related to the picture which Claude Lorrain painted in 1675–6 for Prince Colonna, since 1962 in the Hamburg collection (cf. M. Roethlisberger, op. cit., 1961, fig. 304). Three drawings are known today which can be connected with this painting: one is in the British Museum (*Liber Veritatis* 186;

M. Roethlisberger, op. cit., 1968, no. 1087), another in Bayonne (ibid., no. 1088), and the third is the one from Detroit shown here. In spite of its condition and its clumsiness (notably in the curiously elongated figures typical of the artist's late works) – one might almost say thanks to this clumsiness – the drawing possesses the enchanted poetry to be found in the paintings of Claude's last years.

The Detroit Institute of Arts (William H. Murphy Fund 34.130)

n. 1087), un à Bayonne (ibid., n. 1088) et le dessin que nous exposons ici. En dépit de son état, en dépit aussi de ses maladresses, notamment dans les figures si curieusement allongées dans les oeuvres des dernières années de la vie du maître, on pourrait dire grâce à ces maladresses, ce dessin possède une poésie enchanteresse particulière que l'on retrouve dans les tableaux de la vieillesse de l'artiste.

The Detroit Institute of Arts (William H. Murphy Fund 34.130)

Claude **Gillot**
Langres 1673–Paris 1722

56 Embarkation for the Island of Cythera *pl. 70*
Pen and ink and grey wash with white highlights. On the verso, on the lower half of the sheet, a *Fête galante in oriental costumes*/207 × 320 mm
PROV Collection of Mr and Mrs Eliot Hodgkin; sold Sotheby's, 21 October 1963, cat. 136 (reproduced); acquired by the present owners in 1963
EX 1971 Cambridge, Fogg Art Museum, *Selections from the Collection of Freddy and Regina T. Homburger*, no. 53, repr. (annotated by Dewey F. Mosby who is preparing a study of this sheet for *Master Drawings)*

Two important articles have been dedicated to Gillot's drawings in the United States: E. Munhall published the *Feast of Pan* acquired by the University museum in the Yale *Bulletin* (1962, pp. 23–35, repr.) and Chloë Young, in the Oberlin *Bulletin* (1965, pp. 101–6, repr., cf. also V. Rossi, ibid., pp. 107–9), published the curious red-chalk drawings in Detroit and Oberlin. D. Mosby is preparing a detailed study of this important drawing from the Homburger collection, so interesting for the formation of Watteau. Other drawings by this artist in America are at Sacramento (cf. *Master Drawings*, 1970, p. 35, pl. 31), at Boston (65.2572) and in the Metropolitan Museum (three drawings: 06.1042.7; 10.45.15; 61.127.2).

That the present drawing is from the hand of Gillot can scarcely be doubted, even though the technique is freer than usual, for the elongated, rather rigid figures, with faces indicated by a few light, nervous touches of the pen, are characteristic of Gillot's manner. It is also certain that the subject is the *Embarkation for Cythera*: the drawing is said to illustrate the last scene of the *Three Cousins* by Dancourt (1661–1725), a highly successful play which was performed many times between 1700 and 1702, the date D. Mosby suggests for the sheet.

This drawing could have influenced Watteau (Gillot was one of his masters). It is not so much the celebrated *Pilgramage to Cythera*, in the Louvre and Berlin, as the first version of this picture, representing the actual *Embarkation* (Heugel coll., Paris; cf. P. Rosenberg and E. Camesasca, *Watteau*, Paris, 1970, p. 90, no. 14, repr.), which is related to Gillot's drawing. In this earlier picture Watteau, like Gillot in his drawing, is still faithful to the theatrical scene and the two artists seem to be directly inspired by a performance of Dancourt's play. It was only later that Watteau returned to this theme, transforming it considerably, adding to it a sense of seriousness and melancholy which place the two versions of the *Pilgrimage to Cythera* among the masterpieces of French painting.

Augusta, Freddy and Regina T. Homburger Collection, housed at the Maine State Museum

56 Embarquement pour l'île de Cythère *pl. 70*
Plume et lavis gris avec rehauts de blanc. Au verso, dans la partie inférieure de la feuille, *Fête galante en costumes orientaux*/207 × 320 mm
PROV Collection Mr and Mrs Eliot Hodgkin; vente à Londres, Sotheby's, 21 octobre 1963, n. 136 avec pl. du catal; acquis par le Dr and Mrs Freddy Homburger en 1963
EX 1971 Cambridge, Fogg Art Museum, *Selections from the collection of Freddy and Regina T. Homburger*, n. 53 avec pl. (notice par Dewey F. Mosby qui prépare une étude pour *Master Drawings* sur ce dessin)

Deux articles importants ont été consacrés à des dessins de Gillot conservés aux Etats-Unis: E. Munhall a publié dans le *Bulletin* de Yale la *Fête au dieu Pan* acquis par ce musée (1962, pp. 23–35 avec pl.) et Chloë Young, dans celui d'Oberlin (1965, pp. 101–6 avec pl., cf. aussi V. Rossi, ibid., pp. 107–9) ceux, si curieux, à la sanguine, de Detroit et d'Oberlin. D. Mosby étudiera prochainement dans le détail le dessin de la collection Homburger, si important pour la formation de Watteau. D'autres dessins de Gillot aux Etats-Unis sont à Sacramento (*Master Drawings*, 1970, p. 35, pl. 31), à Boston (65.2572), au Metropolitan Museum (trois feuilles: 06.1042.7; 10.45.15; 61.127.2).

Que le dessin soit bien de Gillot ne peut guère faire de doute, bien que la technique de l'artiste soit plus libre que de coutume: le canon allongé des personnages un peu rigides, les visages indiqués de quelques coups de plume secs et nerveux, sont caractéristiques du faire de Gillot. Qu'il représente bien l'*Embarquement pour Cythère* est tout aussi certain: le dessin illustrerait la dernière scène des *Trois Cousines* de Dancourt (1661–1725), pièce à succès jouée d'innombrables fois entre 1700 et 1702, date que D. Mosby propose pour ce dessin.

Le dessin de Gillot pourrait avoir influencé Watteau, dont Gillot fut l'un des maîtres. Mais plutôt que le célèbre *Pèlerinage à Cythère* du Louvre et de Berlin, c'est d'une première version de ce tableau, représentant vraiment l'*Embarquement pour Cythère* (coll. Heugel, Paris; cf. P. Rosenberg et E. Camesasca, *Watteau*, Paris, 1970, p. 90, n. 14 avec pl.) que le dessin de Gillot se rapproche. Dans ce premier tableau, Watteau, comme Gillot dans son dessin, reste encore fidèle à la scène de théâtre et les deux artistes semblent s'inspirer directement d'une représentation de la pièce de Dancourt. Ce n'est que plus tard que Watteau saura utiliser le thème en le transformant considérablement, en lui donnant surtout une gravité et une mélancolie qui feront des deux versions de son tableau un des chefs-d'oeuvre de la peinture française.

Augusta, Freddy and Regina T. Homburger Collection, housed at the Maine State Museum

Jean-Baptiste **Greuze**
Tournus 1725–Paris 1805

57 The Return of the Young Hunter *pl. 106*
Pen and ink, grey wash over black chalk. White

57 Le retour du jeune chasseur *pl. 106*
Plume et lavis gris sur préparation à la pierre noire.

highlights/520 × 665 mm

PROV According to L. Goldschmidt, the drawing belonged to the actress Réjane (1856–1920), wife of Porel, Director of the Théâtre de l'Odéon; Comte Jacques de Bryas; sale in Paris, 4–6 April 1898 no. 72, repr. (2,000 francs); Lucien Goldschmidt, New York; acquired in 1970
BIB J. Martin, in C. Mauclair, *Jean-Baptiste Greuze*, Paris, 1908, p. 26, no. 365; *The Minneapolis Institute of Arts Bulletin*, 1970, p. 81, fig. on p. 90; *The Art Quarterly*, 1970, p. 324, pl. on p. 330

Greuze remains one of the great unrecognized artists of the 18th century. Having enjoyed immense renown in his own lifetime, thanks particularly to Diderot (whose portrait by Greuze is in the Pierpont Morgan Library, 1958.3), the artist has since been disregarded and his work merits reassessment. In the United States Edgar Munhall is devoting himself to this rehabilitation, but the process still has far to go despite the presence of numerous drawings in American public collections. Most of these are published, like those in New York, Williamstown, Yale, in the Fogg and in Chicago (see the catalogues of these museums and for Chicago, *Museum Studies*, 1970, no. 5), though some are less well known, such as those in Providence (especially the *Nude Girl Standing*, 29.082, but also 38.166 and the curious drawing 70.170), in Bloomfield Hills (1944.47 with a copy at Louisville, 68.32) or the counterproofs such as those in Olivet or Northampton (1953.73), for the *Fils puni* in the Louvre – to limit ourselves to those drawings which are absolutely irrefutable.

The Minneapolis sheet, dating from about 1765, the year in which Greuze exhibited the *Fils ingrat* and the *Fils puni* at the Salon, is a perfect example of one of those highly finished drawings which Greuze delighted in doing all his life. Composed like a frieze, it shows a youth armed with a dagger coming back to his parents and young sister, while on the right the steward makes his report, watched by a dog with its head turned in his direction. The composition is set against the background of a magnificent salon with painted over-mantel and, in line with a conception dear to the artist and derived from the classical ideal of Poussin or Le Brun, each of the faces expresses a different emotion: from the mischievousness of the girl to the amused assurance of the paterfamilias. The Museum at Narbonne has a beautiful study in red chalk for the figure of the mother (no. 766). In the celebrated drawing from the Goncourt collection, now in the Louvre, showing a *Couple in a Landscape* (R. Bacou, *Il Settecento francese*, Milan, 1971, pl. XXXIV), Greuze repeats in reverse the central group of the Minneapolis drawing, turning the young girl tenderly leaning on the shoulder of her heroic brother into a young woman holding the arm of her husband.

Minneapolis Institute of Arts (The John R. Van Derlip Fund 70.13)

Jean-Baptiste **Greuze**
Tournus 1725–Paris 1805

58 **Head of a Girl** pl. *XIV*

Red chalk/386 × 301 mm

PROV Henry S. Reitlinger; sale Sotheby's, 14 April 1954, no. 311 (reproduced)
EX 1961 Saint Louis, *A Galaxy of Treasures from Saint Louis Collections* (reproduced in catalogue, which lacks pagination and catalogue numbering)

There are few drawings which seem to portray an essential aspect of Greuze's talent so well as this head of a girl with a sensuous mouth. It can be compared to

Rehauts de blanc/520 × 665 mm

PROV Selon L. Goldschmidt, collection de l'actrice Réjane (1856–1920), femme de Porel, Directeur du Théâtre de l'Odéon; collection du comte Jacques de Bryas; vente à Paris, 4–6 avril 1898, n. 72 avec pl. (2,000 francs); chez Lucien Goldschmidt à New York; acquis en 1970
BIB J. Martin, in C. Mauclair, *Jean-Baptiste Greuze*, Paris, 1908, p. 26, n. 365; *The Minneapolis Institute of Arts Bulletin*, 1970, p. 81, fig. p. 90; *The Art Quarterly*, 1970, p. 324, pl. p. 330

Greuze demeure un des grands artistes méconnus du XVIIIe siècle. Méprisé après avoir connu de son vivant, en particulier grâce à Diderot (le portrait de l'écrivain par Greuze est conservé à la Pierpont Morgan Library, 1958.3), une immense faveur, l'artiste mérite que l'on se penche à nouveau sur son oeuvre. Sa réhabilitation, à laquelle s'emploie aux Etats-Unis Edgar Munhall, est loin d'être complètement menée à bien et cela en dépit des nombreux dessins que conservent les collections publiques américaines, dessins souvent publiés, comme ceux de New York, de Williamstown, de Yale, du Fogg, de Chicago (catal. de ces musées et aussi pour Chicago, *Museum Studies*, 1970, n. 5) mais parfois moins connus comme ceux de Providence (avant tout la *Jeune fille nue en pied*, 29.082, mais aussi les 38.166 et le curieux 70.170), de Bloomfield Hills (1944.47, copie à Louisville, 68.32) ou les contre-épreuves d'Olivet ou de Northampton (1953.73), celle-ci pour le *Fils puni* du Louvre, pour nous limiter aux dessins absolument irréfutables.

La feuille de Minneapolis, datée généralement vers 1765, l'année où Greuze expose au Salon le *Fils ingrat* et le *Fils puni*, est un bel exemple de ces dessins achevés comme Greuze aima tant en réaliser toute sa vie. Composé comme une frise, il montre un jeune garçon armé d'un poignard, rejoignant ses parents et sa jeune soeur, cependant qu'un régisseur, vers lequel un chien de chasse lève la tête, fait son rapport. Dans le magnifique salon orné d'un dessus de cheminée peint, chaque visage exprime, selon une idée chère à l'artiste, reprise à l'idéal classique d'un Poussin ou d'un Le Brun, des sentiments: de l'espièglerie de la fillette à la confiance amusée du père de famille. Le musée de Narbonne (n. 766) conserve une très belle étude à la sanguine pour la figure de la mère. Dans le célèbre dessin du Louvre provenant de la collection Goncourt et montrant un *Couple dans un paysage* (R. Bacou, *Il Settecento francese*, Milan, 1971, pl. XXXIV) Greuze a repris en l'inversant le groupe central du dessin de Minneapolis, la fillette tendrement appuyée sur l'épaule de son héroïque frère, mais cette fois il nous montre une jeune femme au bras de son époux.

Minneapolis Institute of Arts (The John R. Van Derlip Fund 70.13)

58 **Tête de jeune fille** pl. *XIV*

Sanguine/386 × 301 mm

PROV Collection Henry S. Reitlinger; vente à Londres, Sotheby's, le 14 avril 1954, n. 311, avec pl.
EX 1961 Saint Louis, *A Galaxy of Treasures from Saint Louis Collections*, sans pagination ni numérotation mais avec pl.

Peu de dessins nous paraissent mieux résumer un aspect essentiel du talent de Greuze que cette tête de jeune fille à la bouche sensuelle, qui peut être

numerous studies both painted (Reiset sale, 30 January 1922, for example) and drawn (Hermitage). The ambiguous expression, a mélange of innocence and perversity, rendered with an extraordinary economy of means, is evidence of Greuze's fine sense of psychological penetration. The artist is not only the moralizer who wishes to instruct by means of his pictures, thus identifying himself with the great history painters of the past, he is also a subtle observer of the most ambiguous feelings and is able to convey them with moving skill.

Lansing W. Thoms Collection

comparée à de nombreuses études peintes (vente Reiset, 30 janvier 1922 par exemple) ou dessinées (Ermitage). Le côte équivoque de l'expression, mélange d'innocence et de perversité, rendu avec une étonnante économie de moyens, témoigne de la fine pénétration psychologique de Greuze. L'artiste n'est pas seulement le moralisateur qui veut éduquer par ses toiles et qui renoue avec les grands peintres d'histoire du passé, il est aussi un subtil observateur des sentiments les plus ambigus et sait les transcrire avec une émouvante habileté.

Lansing W. Thoms Collection

Jean-Baptiste **Greuze**
Tournus 1725–Paris 1805

59 **The Return** *pl. 107*
Black chalk and grey wash/227 × 357 mm
PROV Purchased in 1963
BIB *The Art Quarterly*, 1963, p. 486; *Gazette des Beaux-Arts*, supplement, February 1965, p. 53, fig. 215

A whole series of drawings by Greuze is known which anticipates those of Romney both in technique and inspiration. The example from Hartford, dating from about 1778–9 according to Anita Brookner and *c.* 1770 according to Munhall, can be compared to some beautiful drawings (too numerous to list), in almost all of which Greuze uses the technique of brush and grey-black wash of which he was particularly fond.

As one so often finds, the artist has composed his drawing like a frieze, and is aiming above all at the expression of feeling. The young man surrounded by three kneeling women and the old man leaning on his stick is a narrative or moralizing scene according to a formula dear to Greuze.

Hartford, Wadsworth Atheneum (Henry and Walter Keney Fund 1963.395)

59 **Le Retour** *pl. 107*
Pierre noire et lavis gris/227 × 357 mm
PROV Acquis en 1963
BIB *The Art Quarterly*, 1963, p. 486; *Gazette des Beaux-Arts*, supplément, février 1965, p. 53, fig. 215

On connaît toute une série de dessins de Greuze, annonçant par leur technique et leur esprit ceux de Romney (celui de Hartford, que l'on peut dater selon Anita Brookner de 1778–9, et selon Munhall, de 1770, peut être comparé à de très nombreuses feuilles dont la liste serait trop longue à dresser), traités presque exclusivement au pinceau et utilisant une encre gris-noir que Greuze affectionne tout particulièrement.

Comme si souvent, l'artiste compose son dessin comme une frise et avant tout cherche à l'expression des sentiments. Le jeune homme entouré de trois femmes agenouillées et le vieillard appuyé sur son bâton forment déjà une composition narrative et moralisatrice selon une formule chère à Greuze.

Hartford, Wadsworth Atheneum (Henry and Walter Keney Fund 1963.395)

Jeane-Baptiste **Greuze**
Tournus 1725–Paris 1805

60 **The Family Reconciliation** *pl. 108*
Black chalk and Indian ink/483 × 627 mm
PROV H. Walferdin; sale 18 May 1860, p. 14, no. 76 (400 francs); Marquis de V[alori] sale 25–6 November 1907, no. 118 (?) ('La réconciliation', but the measurements are not the same as the drawing in Pheonix, which also does not bear the mark of this collector); Wildenstein, New York; presented in 1964 in memory of Bruce Barton Jr. by Mr and Mrs Randall Barton
BIB J. Martin, in C. Mauclair, *Jean-Baptiste Greuze*, Paris, 1908, p. 26, no. 357; catalogue of the museum, 1965, p. 50, pl. p. 49; *The Art Quarterly*, 1965, p. 109
EX 1949 New York, Wildenstein, *Drawings through Four Centuries*, no. 38; 1955 New York, Wildenstein, *Timeless Master Drawings*, no. 74; 1964 New York, Wildenstein, *Treasures of French Art*, no. 39, repr.; 1965 El Paso, Museum of Art, *French Painting and Sculpture from the Phoenix Art Museum Collection*, no. 25, repr.; 1965 Ann Arbor, *French Water Colors 1760–1860*, no. 8, repr.; 1972 Notre Dame, *Eighteenth Century France*, no. 41, repr.

In Anita Brookner's opinion (oral communication) this drawing dates from *c.* 1780 and alludes to Greuze's marital troubles; Munhall (written communication) prefers a date of 1770. For the former, it appears to represent one of the numerous reconciliations between the artist and his wife, the daughter of the bookseller Babuti, famous for the portrait which his son-in-law painted of him (Musée Jacquemart-André). If a 'sketch of an analogous subject in the museum at Tournus', catalogued by Martin (op. cit.) cannot, in our opinion, be given to

60 **La réconciliation de la famille** *pl. 108*
Pierre noire et lavis d'encre de chine/483 × 627 mm
PROV Collection H. Walferdin; vente le 18 mai 1860, p. 14, n. 76 (400 francs); vente du marquis de V[alori], 25–26 novembre 1907, n. 118? ('La réconciliation' mais les dimensions ne correspondent pas à celles du dessin de Phoenix qui en outre ne porte pas la marque de ce collectionneur); Wildenstein, New York; offert en 1964 par Mr and Mrs Randall Barton en souvenir de Bruce Barton Jr.
BIB J. Martin, in C. Mauclair, *Jean-Baptiste Greuze*, Paris, 1908, p. 26, n. 357; catal. musée, 1965, p. 50, pl. p. 49; *The Art Quarterly*, 1965, p. 109
EX 1949 New York, Wildenstein, *Drawings through Four Centuries*, n. 38; 1955 New York, Wildenstein, *Timeless Master Drawings*, n. 74; 1964 New York, Wildenstein, *Treasures of French Art*, n. 39 avec pl.; 1965 El Paso, Museum of Art, *French Painting and Sculpture from the Phoenix Art Museum Collection*, n. 25 avec pl.; 1965 Ann Arbor, *French Water Colours, 1760–1860*, n. 8 avec pl.; 1972 Notre Dame, *Eighteenth Century France*, n. 41 avec pl.

Ce dessin, qu'Anita Brookner (comm. orale) date vers 1780 (Munhall, comm. écrite, songerait plutôt à 1770), ferait selon celle-ci allusion aux déboires conjugaux de Greuze. Il représenterait une des nombreuses réconciliations entre l'artiste et son épouse, fille du libraire Babuti, rendu célèbre par le portrait qu'en fit son gendre musée Jacquemart-André. Si l' 'esquisse d'un sujet analogue du musée de Tournus' cataloguée par Martin (op. cit.) n'a rien à voir avec Greuze, il existe par contre une étude à la sanguine pour la figure du père de famille dans une

Greuze, there is a red-chalk sketch for the figure of the father in a drawing in a private collection in Paris (formerly in the collection of Dr Georges La Porte, L.1170, sold in New York in 1968).

To the purely narrative aspect of the subject and the admirably rendered picturesque details – such as the sleeping child leaning against the dog – Greuze adds his very modern psychological insight.

The Phoenix Art Museum (1964.209)

collection privée de Paris (ancienne collection du docteur Georges La Porte, Lugt 1170, passée en vente à New York en 1968).

A l'aspect purement narratif du sujet, au pittoresque de certains détails – comme celui de l'enfant couché sur le chien – admirablement rendus par l'artiste, Greuze joint un sens psychologique extrêmement moderne.

The Phoenix Art Museum (1964.209)

Claude **Hoin**
Dijon 1750–Dijon 1817

61 **Portrait of a Man** *pl. XV*
Black and white chalk on buff paper/457 × 367 mm
PROV Market in New York (below right, Seligman mark, unrecorded in Lugt); acquired in 1968
BIB *The Burlington Magazine*, November 1967, pl. p. LXVII (advertisement); *The Art Quarterly*, 1968, p. 315
EX 1967 New York, Seligman, *Master Drawings*, no. 23; 1968 Ann Arbor, The University of Michigan Museum of Art, *A Collection in Progress*, no. 38

As a result of the exhibition devoted to him at Dijon in 1963, Claude Hoin's artistic personality is better known to us today. A beautiful group of portraits – in fact, the best he executed – belongs to the museum in that city, and they are similar in style to the Ann Arbor drawing (cf. pls. XVI–XIX in the Dijon exhibition catalogue; see also the beautiful drawing in Chicago). A pupil of Devosge, as Prud'hon was, and then of Greuze in Paris, Hoin is a perfect example of an artist who shows the transition from the 18th century to the more severe neo-classical era of David.

Ann Arbor, The University of Michigan Museum of Art (1968.1.75)

61 **Portrait d'homme** *pl. XV*
Pierre noire et craie blanche sur papier beige/ 457 × 367 mm
PROV Commerce new yorkais (en bas à droite, marque de la collection Seligman, non répértoriée dans Lugt); acquis en 1968
BIB *The Burlington Magazine*, novembre 1967, pl. p. LXVII (publicité); *The Art Quarterly*, 1968, p. 315
EX 1967 New York, Seligman, *Master Drawings*, n. 23; 1968 Ann Arbor, The University of Michigan Museum of Art, *A Collection in Progress*, n. 38

La personnalité de Claude Hoin est aujourd'hui mieux connue à la suite de l'exposition qui lui a été consacrée à Dijon en 1963. Le musée de cette ville possède un bel ensemble de portraits – le meilleur de son oeuvre – d'un style proche du dessin d'Ann Arbor (cf. pl. XVI à XIX du catalogue; voir aussi le beau dessin de Chicago). Elève, comme Prud'hon, de Devosge puis de Greuze à Paris, Hoin est un parfait exemple de l'artiste de transition entre le XVIIIe siècle et l'époque plus austère de David.

Ann Arbor, The University of Michigan Museum of Art (1968.1.75)

Jean-Baptiste **Huet**
Paris 1745–Paris 1811

62 **Studies of Animals** *pl. 136*
Pen and ink, wash. At lower left the inscription, 'J. B. Hüet l'an. 7e.' (i.e. 1799)/251 × 320 mm
PROV Acquired in 1954

Jean-Baptiste Huet was a prolific artist. The Hartford drawing was chosen, in preference to the more commonly found scenes of farmyards and flocks in the taste of Boucher, because it seems a good example of the dry, precise, slightly humorous manner (recalling that of Domenico Tiepolo) which the artist adopted at the end of his career under the influence of the by that time triumphant Neo-classicism. Huet abandoned his more usual style to identify himself with the aesthetics of the new movement, and the use of line to define and circumscribe form prevailed over the chiaroscuro of his earlier work (cf. the drawing at Oberlin, signed and dated 1768, reproduced in an article by Chloë Young in the museum's *Bulletin* of 1969, pp. 106–15).

The artist exhibited a number of paintings and drawings at the Salon of 1800. The Hartford drawing was perhaps among those included under no. 205 ('Drawings of animals and figures'). The pelican and the witty elephant were probably drawn at the Jardin des Plantes and were possibly made in connection with the series of animals which were engraved in the year VII by J. B. Huet the Younger (cf. the frontispiece of one of the suites, reproduced on p. 3 of C. Gabillot's monograph, *Les Huet*, Paris, n.d.).

Hartford, Wadsworth Atheneum (J. J. Goodwin Fund 1954.171)

62 **Etudes d'animaux** *pl. 136*
Plume et lavis. En bas à gauche, 'J. B. Hüet l'an. 7e.' (c'est à dire 1799)/251 × 320 mm
PROV Entré au musée en 1954

Jean-Baptiste Huet a beaucoup produit. Si nous avons préféré le dessin de Hartford aux habituels cours de ferme et troupeaux dans le goût de Boucher, c'est qu'il nous a paru être un bon exemple de la manière sèche et précise mais non sans humour (l'on songe à Domenico Tiepolo!) que l'artiste adopte à la fin de sa carrière selon l'esthétique de l'époque, sous l'influence du néo-classicisme alors triomphant: la ligne qui cerne les formes l'emporte sur le flou et le clair-obscur des productions antérieures de l'artiste (pour un exemple à Oberlin, signé et daté de 1768, voir dans le *Bulletin* de ce musée, 1969, l'article de Chloë Young, pp. 106–15).

Au Salon de 1800, l'artiste exposa de nombreux tableaux et dessins. La feuille d'Hartford pourrait y avoir figuré sous le n. 205 parmi les 'Dessins d'animaux et figures'. Avec son pélican et son spirituel éléphant, sans doute dessinés au Jardin des Plantes, elle a pu servir à l'une des suites d'animaux gravées, l'an VII, par J. B. Huet fils (le frontispice d'une des suites est reproduit p. 3 de la monographie de C. Gabillot, *Les Huet*, Paris, s.d.).

Hartford, Wadsworth Atheneum (J. J. Goodwin Fund 1954.171)

Jean **Jouvenet**
Rouen 1644–Paris 1717

63 **Phaeton Driving the Chariot of the Sun** *pl. 57*
Pen and ink over black chalk with bistre wash and gouache highlights on grey prepared paper/ 468 × 348 mm

63 **Phaëton conduisant le Char du Soleil** *pl. 57*
Plume et lavis de bistre, pierre noire rehauts de gouache sur papier gris préparé/468 × 348 mm
PROV Robert W. Weir, West Point; acquis de sa

PROV Robert W. Weir, West Point; bought from his estate in 1890

BIB *Bulletin of the Association of Fine Arts at Yale University*, 1931, 5, p. 39, repr. (as Le Brun); P. Rosenberg, *Catal. des Tableaux . . . Musée de Rouen*, 1966, p. 48, no. 25; A. Schnapper, ' "Les compositions" of Jean Jouvenet', in *Master Drawings*, 1967, no. 2, pp. 135–43, pl. 2; E. Haverkamp-Begemann–A.-M. S. Logan, *European Drawings and Watercolors in the Yale University Art Gallery, 1500–1900*, 1971, I, no. 6, and II, pl. 18

EX 1966 Rouen, *Jean Jouvenet*, no. 2 (reproduced); 1968 Appleton, Lawrence University, *Drawings before 1800*, no. 22 (as Le Brun)

This drawing, at one time thought to be by Le Brun, was restored to Jouvenet by Antoine Schnapper (op. cit.). It is, in fact, a study with some variations for the *Departure of Phaeton* in the Rouen museum (reproduced in the museum's catalogue, 1966, no. 25). The picture was commissioned by Jean de Longueil (1625–1705), whose crest it bears, for a room in the château at Maisons. Stylistically it dates from early in the artist's career, between 1677 and 1685. Such a date is perfectly acceptable for the drawing from Yale, an excellent and rare example of those sheets 'in pen and brush with a wash of India ink, and white highlights applied with the brush' (Dezallier d'Argenville, *Abrégé de la vie . . .* 1762, IV, p. 132). A drawing of similar style and subject for a ceiling decoration representing *Aurora in the Chariot of the Sun* has recently been acquired by the Kunstbibliothek in Berlin (cf. Berckenhagen, 1970, fig. p. 138).

The former attribution of this drawing to Le Brun is understandable, but it can be seen that the young artist has already found his own style in this powerful drawing which is concerned above all with a total effect.

New Haven, Yale University Art Gallery (1890.17)

Jean **Jouvenet**
Rouen 1644–Paris 1717

64 **Man Standing and Study of a Head** *pl. 58*
Black chalk with white chalk highlights/372 × 253 mm
PROV Bought from Julius Weitzner, New York
EX 1966–7 Washington, Allentown, Toledo, San Antonio, Jacksonville, Nashville, Evansville, Riverside, Spokane, Little Rock, *17th and 18th Century European Drawings*, no. 5, repr. (as Simon Vouet)

Excluding Yale (see the preceding number) and Sacramento, which owns a beautiful series of sheets in black chalk by the artist (cf. P. Rosenberg, op. cit., 1970, no. 34, pl. 30a), there is, as far as we know, no other drawing by Jouvenet in an American museum apart from the one recently acquired by the Metropolitan Museum, executed in red chalk, a very exceptional technique for the master (the sheet in Washington is but a beautiful old copy after some details in the *Miraculous Draught of Fishes* in the Louvre). The drawing shown here, recently exhibited as Simon Vouet whose works were never so rugged or virile, is very characteristic of Jouvenet's manner, and can be compared with the Sacramento and Stockholm drawings (see catalogue of the *Jean Jouvenet* exhibition, Rouen, 1966).

The figure, reduced to its essentials and vigorously realized with a few touches of chalk, is primarily concerned to give an impression of strength and force. We have been unable to identify the actual painting for which the Suida-Manning drawing is a study.

New York, Suida-Manning Collection

succession en 1890
BIB *Bulletin of the Associates of Fine Arts at Yale University*, 1931, 5, p. 39 avec pl. (Le Brun); P. Rosenberg, *Catal. des Tableaux . . . Musée de Rouen*, 1966, p. 48, n. 25; A. Schnapper ' "Les compositions" of Jean Jouvenet', in *Master Drawings*, 1967, n. 2, pp. 135–43, pl. 2; E. Haverkamp-Begemann–A.-M. S. Logan, *European Drawings and Watercolors in the Yale University Art Gallery, 1500–1900*, 1971, I, n. 6 et II, pl. 18
EX 1966 Rouen, *Jean Jouvenet*, n. 2 avec pl.; 1968 Appleton, Lawrence University, *Drawings before 1800*, n. 22 (Le Brun)

Autrefois considéré comme de Le Brun, ce dessin a été rendu à Jouvenet par Antoine Schnapper (op. cit.). Il s'agit en fait d'une étude avec quelques variantes pour le *Départ de Phaëton* du musée de Rouen (cf. catal. de ce musée 1966, n. 25 avec pl.). Ce tableau, commandé par Jean de Longueil (1625–1705) dont il porte les armes, pour une pièce du château de Maisons, peut être daté, pour des raisons de style, du début de la carrière de l'artiste, entre 1677 et 1685 en tout cas. Ces dates valent tout autant pour le dessin de Yale, excellent et rare exemple de ces feuilles 'à la plume . . . et au pinceau avec un lavis d'encre de la Chine relevé de blanc au pinceau' (Dezallier d'Argenville, *Abrégé de la vie . . .*, 1762, IV, p. 132). Un dessin d'un style très voisin, lui aussi pour une composition plafonnante, représentant l'*Aurore sur le Char du Soleil* vient d'entrer à la Kunstbibliothek de Berlin (cf. catal. Berckenhagen, 1970, fig. p. 138).

L'ancienne attribution à Le Brun de la feuille de Yale se comprend, mais déjà le jeune artiste a trouvé sa voie dans ce puissant dessin qui vise avant tout à l'effet d'ensemble.

New Haven, Yale University Art Gallery (1890.17)

64 **Homme debout et étude de tête** *pl. 58*
Pierre noire avec rehauts de craie/372 × 253 mm
PROV Acquis de Julius Weitzner à New York
EX 1966–7 Washington, Allentown, Toledo, San Antonio, Jacksonville, Nashville, Evansville, Riverside, Spokane, Little Rock, *17th and 18th Century European Drawings*, n. 5 avec pl. (Simon Vouet)

Si l'on excepte Yale (voir le numéro précédent) et Sacramento qui regroupe une belle suite de feuilles de l'artiste, toutes à la pierre noire (cf. P. Rosenberg, op. cit., 1970, n. 34, pl. 30a), aucun musée américain ne possède, à notre connaissance, de dessin de Jouvenet si ce n'est celui, tout récemment acquis par le Metropolitan Museum, à la sanguine, technique exceptionnelle chez le maître (celui de Washington n'est qu'une belle copie ancienne de motifs de la *Pêche miraculeuse* du Louvre). La feuille que nous montrons ici, récemment exposée sous le nom de Simon Vouet dont les dessins n'ont jamais ce côté cassé et viril, est très caractéristique de la manière du maître et peut être justement comparée aux dessins de Sacramento et de Stockholm (cf. catalogue de l'exposition *Jean Jouvenet*, Rouen, 1966).

La figure, réduite à l'essentiel et vigoureusement campée, mise en place en quelques coups de crayons, veut avant tout donner une impression de solidité et de puissance. Nous n'avons pu identifier le tableau que le dessin Suida-Manning prépare.

New York, Suida-Manning Collection

Raymond **La Fage**
Lisle-sur-Tarn 1656–Lyon 1684

65 **Battle Scene on a River Bank** *pl. 66*

Pen and ink, bistre wash. Inscribed in ink at bottom centre, 'R. Lafage in fe'/244 × 384 mm
PROV Marquis de Lagoy collection (1764–1829, L.1710); Germain Seligman (mark not included in Lugt)
EX 1966 New York, Seligman, *Master Drawings*

The rôle which Raymond La Fage played is distinct from that of the other French artists of the 17th century in that he was above all a draughtsman, scarcely interested in engraving (executing only a small number) and not at all in painting. But at his death at the age of twenty-eight he left several hundred drawings in pen and ink, usually heightened with bistre wash. A rough list of his drawings in North American collections is as follows: Fogg (1898.139, cf. N. Whitman, *The Drawings of Raymond La Fage*, The Hague, 1963, fig. 50; nos. 584, 585 and 586 [?] in the 1946 catalogue), Hartford (*Figure Studies*, reproduced ibid., fig. 49, and J. Arvengas, *Raymond La Fage dessinateur*, Paris, 1965 (fig. 45), and the *Adoration of the Shepherds*, 1956.9), Ottawa (Popham–Fenwick, 1965, fig. 213), Yale (Haverkamp-Begemann–Logan, 1971, II, pls. 14 and 15 [?]), Chicago (66.29 with an identical version in Stockholm, formerly belonging to Crozat, cf. Arvengas, op. cit., pl. 31), Detroit (09.1.S.Dr.III) and San Francisco (unnumbered). This drawing from Ann Arbor, a superb example of the art of La Fage, takes the inspiration for the mounted soldier at the centre of the composition from the figure of Alexander in the paintings of *The Battle of Arbela* by Pietro da Cortona (Rome, Capitoline) and Le Brun (Louvre). The sureness and swift skill of his line, united with a simple and assured arrangement, make it easy to understand the admiration aroused in his contemporaries and the connoisseurs of the 18th century, above all in Mariette (who rightly deplored La Fage's weakness of composition), by these drawings made 'at the first stroke' and executed 'with freedom, frankness and good taste all at the same time' (*Abecedario*, III, p. 38).

Two copies of compositions by La Fage are also to be found at Ann Arbor: a *Mythological Scene with Diana and a Self-Portrait* (1970.2.18) and a *Self-Portrait in the Form of a Medallion* (1970.2.102), the latter a copy in reverse of the celebrated drawing in the Louvre (Arvengas, op. cit., fig. 2).
Ann Arbor, The University of Michigan Museum of Art (1966.2.35)

65 **Scène de bataille au bord d'un fleuve** *pl. 66*

Plume et lavis de bistre. Au centre en bas, 'R. Lafage in fe'/244 × 384 mm
PROV Collection du marquis de Lagoy (1764–1829, Lugt 1710); chez Germain Seligman (marque absente de Lugt)
EX 1966 New York, Seligman, *Master Drawings*

La Fage occupe une place à part parmi les artistes français du XVIIe siècle. Il est avant tout dessinateur et ne s'intéresse guère à la gravure, qu'il n'a que peu pratiquée, et pas du tout à la peinture. Il laissa par contre, à sa mort, à l'âge de 28 ans, plusieurs centaines de dessins à la plume, généralement rehaussés de lavis de bistre. En voici pour les musées américains la liste approximative: Fogg (1898.139, cf. N. Whitman, *The Drawings of Raymond La Fage*, La Haye, 1963, fig. 50, et n. 584, 585 et 586 [?] du catalogue de 1946), Hartford (*Etude de figures*, ibid., fig. 49 et fig. 45 in J. Arvengas, *Raymond La Fage dessinateur*, Paris, 1965, et l'*Adoration des bergers*, 1956.9), Ottawa (catal. Popham–Fenwick, 1965, fig. 213), Yale (catal. Haverkamp-Begemann–Logan, 1971, II, pl. 14 et 15 [?]), Chicago (66.29, autre version identique, provenant de la collection Crozat, à Stockholm, cf. Arvengas, op. cit., pl. 31), Detroit (09.1.S.Dr.III) et San Francisco (s.n.). Le dessin d'Ann Arbor, inspiré pour la figure centrale du cavalier, de l'Alexandre des *Batailles d'Arbelles* de Pierre de Cortone (Capitole, Rome) et de Le Brun (Louvre), est un superbe exemple de l'art de La Fage. L'habileté, la sûreté et la rapidité du trait, la mise en page simple et assurée confondent, et l'on comprend l'admiration des contemporains et des amateurs du XVIIIe siècle, Mariette en tête (qui déplore justement la faiblesse de la composition), pour ces feuilles dessinées 'du premier coup', 'avec liberté et avec franchise et bon goût en même temps' (*Abecedario*, III, p. 38).

Ann Arbor conserve deux copies de compositions de l'artiste: une *Scène mythologique avec Diane et un portrait de La Fage* (1970.2.18) et un *Autoportrait dans un médaillon* (1970.2.102), copie en sens inverse du célèbre dessin du Louvre (Arvengas, op. cit., fig. 2).
Ann Arbor, The University of Michigan Museum of Art (1966.2.35)

Raymond **La Fage**
Lisle-sur-Tarn 1656–Lyon 1684

66 **Study of Four Horses** *pl. 67*

Pen and ink, bistre wash. On the verso, also in pen and ink, a *Study of Three Standing Soldiers*/153 × 180 mm
PROV Gift of Mrs Tiffany Blake in 1956

An exercise in pure virtuosity, this sheet from Honolulu risks being confused with the pastiches which Boitard (cf. no. 10 of this catalogue) made of La Fage's drawings. However, the three soldiers on the verso of the drawing are convincingly close to La Fage's *Study of Antique Statues* in the Louvre (Guiffrey–Marcel, VII, 1912, no. 5414, repr.) and the studies of theatrical figures in Stockholm (cf. the catalogue of the exhibition *La Fage*, Toulouse, 1962, no. 164, repr.), while, on the recto, the *Horses* are comparable to drawings in the little-known sketchbook by the artist in Düsseldorf (cf. the catalogue of the exhibition *Meisterzeichnungen der Sammlung Lambert Krahe*, Düsseldorf, 1969–70, no. 118). With astonishing economy, La Fage is able to capture an extraordinary life-like quality in these

66 **Quatre chevaux** *pl. 67*

Plume et lavis de bistre. Au verso, à la plume, étude de *Trois guerriers en pieds*/153 × 180 mm
PROV Don de Mrs Tiffany Blake en 1956

Exercice de pure virtuosité, la feuille de Honolulu aurait pu être confondue avec les pastiches des dessins de La Fage par Boitard (n. 10 du présent catalogue) si, d'une part, les trois soldats qui ornent son verso n'étaient si voisins de l'*Etude de statues antiques* du Louvre (Guiffrey–Marcel, VII, 1912, n. 5414 avec pl.) et des figures de théâtre de Stockholm (cf. catal. expo. *La Fage*, Toulouse, 1962, n. 164 avec pl.) et si, d'autre part, les *Chevaux* du recto n'étaient si comparables aux dessins du carnet d'esquisses, si mal connu, de Düsseldorf (cf. toutefois catal. expo. *Meisterzeichnungen der Sammlung Lambert Krahe*, Düsseldorf, 1969–70, n. 118). La Fage, avec une étonnante sobriété de moyens, donne à ces chevaux prêts à sauter, saisis en plein mouvement, une vie extraordinaire.

rearing horses caught in full movement.

There is another drawing attributed to La Fage in Honolulu (13.428), a copy of an engraving after one of his compositions.

Honolulu Academy of Arts Collection (13.756)

Charles de **La Fosse**
Paris 1636–Paris 1716

67 **Study for St John The Evangelist** *pl. V*

Black and red chalk with white chalk/423 × 263 mm
PROV Sale M. R. Chardey of Le Havre, Paris, Drouot, 14–16 May 1877, lot 353 (26 drawings by La Fosse; this provenance is confirmed by an inscription on the verso; lot 354 in the same sale comprised 57 studies for the cupola of the Invalides in Paris); gift of Mrs Alida di Nardo in memory of her husband, Antonio di Nardo, in 1956
EX 1968 Appleton, Lawrence University, *Drawings before 1800*, no. 23

If we except New York (where, besides no. 68 in this catalogue, there is the admirable drawing at the Metropolitan Museum, 1970.41), and various drawings recently on the market (of which two today belong to collectors in Montreal), drawings by La Fosse are difficult to find in the United States (but see the drawings in the Fogg, 1965.11 – and possibly 1964.129 among the anonymous works – and Kansas City, 32.193.11, as A. Coypel). Despite the damp-stain in the upper part of the sheet, the Cleveland drawing is of an exceptional quality. It is particularly characteristic of the spirit of La Fosse, which is both Rubensian and Venetian, and of his colourful technique. It can be identified as the study for the oil sketch for the *St John The Evangelist*, one of the pendentives of the cupola of Hôtel des Invalides in Paris. In the sketch (Musée des Arts Décoratifs, Paris, reproduced by M. Stuffmann, 'Charles de La Fosse', in *Gazette des Beaux-Arts*, 1964, I, p. 85, fig. 48), itself very different from the final fresco (ibid., fig. 49), the inclination of the saint's head is slightly changed but the arms and drapery are very close to the present drawing. Another (squared) drawing of the same subject, once in the Mariette collection and now in the Louvre, does not correspond to either the Cleveland sheet or the sketch in the Musée des Arts Décoratifs, nor indeed to the final work (Guiffrey–Marcel, VII, 1912, no. 5458, repr.); this is in fact connected with the lower vault of the Invalides, a commission subsequently passed on to Jouvenet (as C. Souviron and A. Schnapper have been kind enough to point out).

The decoration of the Invalides, which can be dated 1703–6 (ibid., p. 107), is one of the artist's major achievements, falling chronologically between the Montague House staircase in London and the apse of the chapel at Versailles. It proved that La Fosse could hold his own with Jouvenet (nos. 63 and 64) and the Boullongne family (nos. 16 and 17). The diversity in style of these artists, all of them of the first rank, shows to what extent French painting, fifteen years after the death of Le Brun and of Mignard, was open to the most varied influences.

The Cleveland Museum of Art (Gift of Alida di Nardo in memory of her husband Antonio di Nardo 56.602)

Charles de **La Fosse**
Paris 1636–Paris 1716

68 **Susannah and the Elders** *pl. 56*

Pen and ink over red and black chalk. Squared in red chalk. On the verso a study in red and black chalk for *Apollo and Daphne* or *Pan and Syrinx*/367 × 275 mm

This drawing, hitherto given to Durameau, is certainly from the hand of La Fosse and is a study for the picture of *Susannah and the Elders* in the Pushkin

Honolulu conserve un autre dessin donné à La Fage (13.428), copie d'une gravure d'après une composition du maître.

Honolulu Academy of Arts Collection (13.756)

67 **Etude pour saint Jean l'Evangéliste** *pl. V*

Pierre noire, sanguine et craie blanche/423 × 263 mm
PROV Vente M. R. Chardey, du Havre, Paris, Drouot, 14–16 mai 1877, n. 353 (composé de 26 dessins de La Fosse; provenance confirmée par l'inscription au verso du présent dessin; le n. 354 de cette même vente était composé de '57 Dessins, Etudes pour la coupole des Invalides...'); offert par Mrs Alida di Nardo en 1956 en souvenir de son mari, Antonio di Nardo
EX 1968 Appleton, Lawrence University, *Drawings before 1800*, n. 23

Les dessins de La Fosse sont rares aux Etats-Unis si l'on excepte New York (outre le dessin exposé au numéro suivant de notre catalogue, citons l'admirable feuille du Metropolitan Museum, 1970.41) et divers autres exemples dans le commerce, dont deux appartiennent aujourd'hui à deux collectionneurs de Montréal (cf. toutefois, au Fogg, le 1965.11 et peut-être, parmi les anonymes, le 1964.129, ainsi qu'à Kansas City, le 32.193.11, sous le nom d'A. Coypel). La feuille de Cleveland, en dépit de la tache d'humidité de la partie supérieure, est d'une qualité exceptionnelle et particulièrement caractéristique de l'esprit à la fois rubénien et vénitien et de la technique si colorée de La Fosse. Il s'agit, à notre avis, d'une étude pour l'esquisse du *Saint Jean l'Evangéliste* qui orne un pendentif de la coupole de l'église des Invalides à Paris. Dans l'esquisse (musée des Arts Décoratifs, Paris, reproduite in M. Stuffmann, 'Charles de La Fosse', *Gazette des Beaux-Arts*, 1964, I, p. 85, fig. 48), elle-même très différente de la fresque (ibid., fig. 49), l'inclinaison de la tête du saint Jean est légèrement différente mais les bras et la draperie sont très voisins. Le Cabinet des Dessins du Louvre conserve un dessin de même sujet, passé au carreau, provenant de la collection Mariette, qui ne correspond guère plus au dessin de Cleveland qu'à l'esquisse des Arts Décoratifs, ou qu'à l'oeuvre définitive (Guiffrey–Marcel, VII, 1912, n. 5458, avec pl.). Il s'agit en fait d'un dessin en relation, non avec les pendentifs, mais avec la calotte basse des Invalides dont la commande fut passée par la suite à Jouvenet (comm. orale de C. Souviron et A. Schnapper).

La décoration des Invalides, qui date de *c.* 1703–6 (ibid., p. 107), compte parmi les réalisations majeures de l'artiste, chronologiquement entre l'escalier de Montague House à Londres et l'abside de la chapelle du château de Versailles. Elle permit à La Fosse de rivaliser avec Jouvenet (n. 63 et 64) et les Boullongne (n. 16 et 17). La différence de style entre ces divers artistes, tous de premier plan, montre à quel point, quinze ans après la mort de Le Brun et de Mignard, l'art français était ouvert aux tendances les plus variées.

The Cleveland Museum of Art (Gift of Alida di Nardo in memory of her husband Antonio di Nardo 56.602)

68 **Suzanne et les Vieillards** *pl. 56*

Sanguine, pierre noire et plume. Passé au carreau à la sanguine. Au verso à la sanguine et à la pierre noire, une étude pour *Apollon et Daphné* ou *Pan et Syrinx*/367 × 275 mm

Ce dessin, autrefois donné à Durameau, revient à coup sûr à La Fosse: il s'agit en fait d'une étude pour la

Museum in Moscow (cf. M. Stuffmann 'Charles de La Fosse', in *Gazette des Beaux-Arts*, 1964, I, p. 119, no. 69, repr.). Stuffmann rightly considers the painting a late work and sees in it the influence of Rembrandt; the style of the drawing confirms such a date. The variations between the drawing and the painting are of little importance: both are clumsily drawn but the heaviness of execution does not mar the overall effect and the artist's taste for movement and colour prevails over the problem of line. 'Drawings by La Fosse are full of colour and have as much effect as his paintings ... He usually employed the three chalks with much art ... The intelligent use of highlights, a great fire, a heavy touch, weighty draperies, rather short figures are the sure signs of his hand' (Dezallier d'Argenville, *Abrégé de la vie...*, ed. 1762, IV, p. 194).

New York, The Wolf Collection

Suzanne et les Vieillards du musée Pouchkine à Moscou (M. Stuffmann, 'Charles de La Fosse', in *Gazette des Beaux-Arts*, 1964, I, p. 119, n. 69 avec fig.). Le tableau, et le style du dessin vient confirmer cette hypothèse, est fort justement considéré comme tardif par M. Stuffmann, qui insiste sur l'influence rembranesque. Les variantes entre le tableau et le dessin sont peu importantes : dans l'un comme dans l'autre, les maladresses de dessin, les lourdeurs d'exécution gênent peu, tant l'effet d'ensemble voulu par l'artiste, le goût du mouvement et de la couleur l'emportent sur le souci de la ligne. 'Les dessins de La Fosse sont pleins de couleur et font autant d'effet que ses tableaux ... Il employait ordinairement les trois crayons avec beaucoup d'art ... L'intelligence des lumières, un grand feu, une touche lourde, des draperies pesantes, des figures un peu courtes sont des indices assurés de sa main' (Dezallier d'Argenville, *Abrégé de la vie...*, éd. 1762, IV, p. 194).

New York, The Wolf Collection

Jean-Jacques Lagrenée the Younger/Lagrenée le Jeune
Paris 1739–Paris 1821

69 The Rest on the Flight into Egypt *pl. 127*
Pen and ink and bistre wash. Inscription on the verso, 'Lagrenée'/414 × 610 mm
PROV Galerie de Bayser et Strolin, Paris; anonymous gift in memory of William A. Jackson
BIB A. Ananoff, 'Les cent "petits maîtres" qu'il faut connaître', in *Connaissance des Arts*, July 1964, n. 149, p. 51, repr.; *Fogg Art Museum, Acquisitions Report*, 1965, pp. 35 and 86, repr.

The graphic personalities of the two Lagrenée brothers are still not clearly defined (see the two studies, unfortunately thinly illustrated, by Marc Sandoz in *Bulletin de la Société de l'Histoire de l'Art Français*, 1961, pp. 115–36, and 1962, pp. 121–33). An attribution of the Fogg drawing to the younger of the two is confirmed by comparison with a signed drawing of similar subject in the Metropolitan Museum (61.58). Both drawings have in common the particular way of indicating plants and leaves with small brush-strokes, of employing a more or less pale bistre wash to differentiate the depths and the carefully arranged, frieze-like composition which is calm but not static.

Cambridge, Fogg Art Museum, Harvard University (Anonymous Gift in memory of William A. Jackson 1965.12)

69 Le repos pendant la fuite en Egypte *pl. 127*
Plume et lavis de bistre. Au verso, inscription, 'Lagrenée'/414 × 610 mm
PROV Galerie de Bayser et Strolin, Paris; don anonyme en 1965 en mémoire de William A. Jackson
BIB A. Ananoff, 'Les cent "petits maîtres" qu'il faut connaître', in *Connaissance des Arts*, juillet 1964, n. 149, pl. p. 51; *Fogg Art Museum, Acquisitions Report*, 1965, p. 35 et 86 avec pl.

La personnalité de dessinateur des deux frères Lagrenée est encore mal connue (voir sur ces artistes les deux études, hélas pauvrement illustrées, de Marc Sandoz parues dans le *Bulletin de la Société de l'Histoire de l'Art Français*, années 1961, pp. 115–36, et 1962, pp. 121–33). Que le dessin du Fogg soit bien du plus jeune des deux frères est confirmé par la confrontation avec un dessin signé, de composition très voisine, conservé au Metropolitan Museum (61.58). Dans ces deux feuilles se retrouve cette manière si particulière d'indiquer les plantes et le feuillage des arbres par petites touches de pinceau, d'utiliser le lavis de bistre plus ou moins clair pour marquer les plans et ce souci d'une composition en frise, calme mais sans statisme.

Cambridge, Fogg Art Museum, Harvard University (Anonymous Gift in memory of William A. Jackson 1965.12)

Laurent de La Hyre
Paris 1606–Paris 1656

70 A scene from La Gerusalemme Liberata *pl. 26*
Black chalk with white highlights/292 × 400 mm
PROV Hamilton Easter Field (1873–1922, L.872a); sale of this collection at Anderson, New York, 10 December 1918, lot 112 'twelve drawings by La Hyre for *La Gerusalemme Liberata* (the catalogue, as well as the mount of this drawing, wrongly suggests these were from the collection of Mariette – Miss Helen B. Hall has kindly provided the above information); Edward Sonnenschein collection; Cranbrook Academy of Art, Bloomfield Hills; given to Ann Arbor by the Academy in 1970

This drawing, kindly pointed out to us in 1969 by R. Berkovitz, is grouped with two others also in the collection at Ann Arbor (1970.2.87 and 89), representing two other episodes from *La Gerusalemme Liberata*. From the inventory made at La Hyre's death (dated 29 January 1657, cf. G. Wildenstein, *Gazette des Beaux-Arts*, 1957, I, pp. 341–3) it is known that the artist possessed 'Tancred and Clorinda, twelve drawings', estimated at 'six *livres*', and the question arises of whether these were the twelve drawings sold in

70 Scène de La Jérusalem délivrée *pl. 26*
Pierre noire avec rehauts de blanc/292 × 400 mm
PROV Collection Hamilton Easter Field (1873–1922, Lugt 872a); vente à New York, chez Anderson, de cette collection qui comprenait douze dessins de La Hyre pour *La Jérusalem délivrée*, le 10 décembre 1918, n. 112 (le catalogue, comme le montage du dessin, indique à tort que ces derniers étaient autrefois dans la collection Mariette. Ces renseignements nous ont été aimablement fournis par Miss Helen B. Hall); collection Edward Sonnenschein; Cranbrook Academy of Art, Bloomfield Hills; donné par cette Académie à Ann Arbor en 1970

Ce dessin, qui nous a été signalé en 1969 par R. Berkovitz, fait groupe avec deux autres feuilles, également conservées à Ann Arbor (1970.2.87 et 89), représentant deux autres épisodes de *La Jérusalem délivrée*. L'on sait, par l'inventaire après décès de La Hyre du 29 janvier 1657 (cf. G. Wildenstein, *Gazette des Beaux-Arts*, 1957, I, pp. 341–3) qu'à sa mort, l'artiste conservait 'Tancrède et Clorinde, 12 dessins' estimés '6 livres'. Seraient-ce ces douze dessins qui

New York in 1918 (see the provenance above). It is tempting to believe so, and the disappearance of nine of these sheets is to be regretted.

Other unpublished drawings by La Hyre, close in style and inspiration to the Ann Arbor drawings, are in Amsterdam (65.185), Hamburg (59080), in the Bibliothèque Nationale in Paris (D3158 and D3159 – two drawings under the latter number) and in a private collection, also in Paris. These nine drawings belong to the artist's youth, certainly before 1630, at a time when La Hyre was still profoundly influenced by the painters of the second school of Fontainebleau. Some of them were possibly among other drawings mentioned in the 1657 inventory such as '*Rinaldo and Armida*, fourteen drawings, six *livres. Admeta and Alcestis*, twelve drawings, six *livres*'.

This drawing from Ann Arbor can be compared to various paintings by La Hyre, such as *The Tile* in a private collection in Paris or the *Hercules and Omphale* in Heidelberg (cf. G. Poensgen, *Herkules und Omphale*, Amsterdam, 1963, pl. 1, as Blanchard).

Ann Arbor, The University of Michigan Museum of Art (1970.2.88)

Laurent de **La Hyre**
Paris 1606–Paris 1656

71 St Germanus of Auxerre and St Genevieve
pl. 27
Black chalk with white chalk highlights. Laid down. On the mat, an old attribution, 'Eust. Le Seueur'/ 260 × 187 mm
PROV Edward Sonnenschein collection (formed, for the most part, early in this century in Europe – this information was kindly given by R. Berkovitz); Cranbrook Academy of Art, Bloomfield Hills; given to Ann Arbor by the Academy in 1970

This drawing, at that time attributed to Le Sueur, was recognized by Walter Vitzthum who kindly pointed out its presence in the collection at Ann Arbor. It is, in fact, a preparatory study for the picture in the Hermitage representing *St Germanus of Auxerre and St Genevieve*, signed and dated 1630 (catalogue, 1958, I, p. 291). The differences between painting and drawing are minor and concern the position of the hands of the saint, the features of the face of the priest holding the crozier – possibly a donor – which are only indicated in a summary manner in the drawing. The subject is clearly the encounter near Paris of St Germanus of Auxerre with the young St Genevieve, the future patron saint of the capital city, when he consecrated her to God and gave her a copper medallion with the sign of the cross. La Hyre was to take up the theme of St Genevieve again in a superb red-chalk drawing in the Uffizi which was subsequently engraved (catalogue of the exhibition *Disegni Francesi da Callot a Ingres*, 1968, no. 31, fig. 28).

In 1630 the artist received his first important commissions, for instance *Pope Nicholas V Visiting the Tomb of St Francis of Assisi* in the Louvre. It is evident that he was not yet entirely master of his own style in that he still adopted elongated forms, long hands and mannered gestures, but the composition is solid, assured and dignified. The fluted columns which add to the depth of the composition already possess the elegance which La Hyre would never lose. His drawings were to gain in sobriety and force, but the artist never abandoned his lifelong preference for black chalk.

Ann Arbor, The University of Michigan Museum of Art (1970.2.86)

passèrent en vente à New York en 1918 (voir provenance)? Nous le supposerions volontiers, en regrettant la disparition récente de neuf de ces feuilles.

Nous connaissons d'autres dessins, tous inédits, de La Hyre, d'un style et d'un esprit très voisin (Amsterdam 65.185; Hambourg 59080; Bibliothèque Nationale, Paris, D3158 et D3159 – deux dessins sous ce dernier numéro – et collection privée, Paris). Ces neuf feuilles sont toutes de l'extrême jeunesse de l'artiste, avant 1630 à coup sûr, à une date où l'artiste est encore profondément marqué par les peintres de la seconde école de Fontainebleau. Ils pourraient avoir fait partie de deux autres séries de feuilles, mentionnées dans l'inventaire après décès de 1657: 'Renaud et Armide, 14 dessins, 6 livres. Admète et Alceste, 12 dessins, 6 livres'.

On pourra comparer le dessin d'Ann Arbor à diverses oeuvres peintes de la jeunesse de La Hyre, telle '*La Tuile*' d'une collection privée parisienne et l'*Hercule et Omphale* de Heidelberg (cf. G. Poensgen, *Herkules und Omphale*, Amsterdam, 1963, pl. 1, comme Blanchard).

Ann Arbor, The University of Michigan Museum of Art (1970.2.88)

71 Saint Germain d'Auxerre et sainte Geneviève
pl. 27
Pierre noire avec rehauts de craie. Collé en plein. Sur le montage, ancienne attribution, 'Eust. Le Seueur'/ 260 × 187 mm
PROV Collection Edward Sonnenschein formée, pour la majeure partie, dans la première décennie de ce siècle en Europe (renseignement aimablement fourni par R. Berkovitz); Cranbrook Academy of Art, Bloomfield Hills; don de cette Académie à Ann Arbor en 1970

Ce dessin nous avait été signalé par Walter Vitzthum alors qu'il était attribué à Le Sueur. Il s'agit en fait d'une étude préparatoire pour le tableau de l'Ermitage représentant. *Saint Germain d'Auxerre et sainte Geneviève*, signé et daté de 1630 (catal. 1958, I, p. 291). Les variantes entre le tableau et le dessin sont de peu d'importance: les mains du saint sont dans une position différente, les traits du visage du prêtre qui tient la crosse – un donateur? – ne sont que sommairement indiqués... Quant au sujet, il représente à coup sûr saint Germain d'Auxerre rencontrant près de Paris la jeune sainte Geneviève, future patronne de la capitale, la consacrant à Dieu et lui remettant une médaille de cuivre marquée d'une croix. La Hyre reprendra le thème de sainte Geneviève dans un superbe dessin destiné à la gravure, exceptionnellement à la sanguine, conservé aux Offices (catal. expo. *Disegni Francesi da Callot a Ingres*, 1968, n. 31, fig. 28).

En 1630, La Hyre reçoit ses premières commandes importantes: c'est l'année du *Pape Nicolas V visitant le caveau de saint François d'Assise* du Louvre. L'artiste n'est pas encore en pleine possession de ses moyens et aime les formes allongées, les mains longues, les gestes maniérés, mais la composition est solide, digne, calme et la feuille, avec ses colonnes cannelées qui donnent de la profondeur à la composition, a déjà cette élégance que La Hyre n'abandonnera jamais. Si ses créations gagneront en sobriété et en puissance, l'artiste n'abandonnera pas non plus son goût pour la pierre noire, dont il usera toute sa vie avec prédilection.

Ann Arbor, The University of Michigan Museum of Art (1970.2.86)

Laurent de La Hyre
Paris 1606–Paris 1656

72 Mercury and Herse *pl. 28*

Black chalk with bistre wash on cream paper/274 × 237 mm

PROV On the verso the inscription, 'Strawberry Hill Sale 1842 [i.e. Horace Walpole] also Woodburn coll'; William F. W. Gurley (L.1230b); given to the museum in 1922

The drawing is a study for the *Mercury and Herse* of 1649 in the museum at Epinal (J. Thuillier and A. Châtelet, *La peinture française de Le Nain à Fragonard*, 1964, reproduced in colour on p. 73). The differences between the drawing and the painting are considerable: in the drawing Mercury's legs are spread, one of the attendant figures carries a basket of flowers on her head rather than at her side, the central figure is seen full face, rather than in profile, and the background is altogether different. The Chicago drawing is a superb example of La Hyre's draughtsmanship at its height. Executed, as was his practice, in black chalk subtly and carefully used, but here curiously and unusually combined with bistre wash, this elegant composition, with its stillness and grandeur, characterizes the 'Parisian neo-atticism' of La Hyre which made him one of the most refined artists of his generation.

Other drawings by La Hyre can be found in North America. In New York, apart from the *St Stephen among the Rabbits* in the Pierpont Morgan Library, there are *The Presentation at the Temple* in the collection of J. Held (cf. the exhibition of this collection, 1970, no. 62, repr.), *The Annunciation, A Bishop Assisting a Sick Man, The Visitation* and an *Allegory of Rhetoric* (?), all in the collection of Mr and Mrs Germain Seligman, as well as *Apollo and the Serpent Python* in the Slatkin Gallery (catalogue, 1967, pl. 24). Outside New York, there are the *Holy Family* at Yale (Haverkamp-Begemann–Logan, 1971, no. 9, pl. 8), *The Virgin and Child* in Ottawa – which is related to the engraving by the artist of 1639 (Popham–Fenwick, 1964, no. 208, repr.) – and two drawings in the collection of Elsa Durand Mower (cf. the ex. cat. of this collection, Princeton, 1968, nos. 9 and 10, repr.) which were once, as were many of the sheets cited above, in the Chennevières collection.

The Art Institute of Chicago (Leonora Hall Gurley Memorial Collection 22.264)

72 Mercure et Hersé *pl. 28*

Pierre noire et lavis de bistre sur papier crème/274 × 237 mm

PROV Au verso, au crayon, 'Strawberry Hill Sale 1842 [i.e. Horace Walpole] also Woodburn col.'; collection William F. W. Gurley (Lugt 1230b); offert à Chicago en 1922

Etude pour le tableau du musée d'Epinal représentant *Mercure et Hersé*, exécuté par La Hyre en 1649 (J. Thuillier et A. Châtelet, *La peinture française de Le Nain à Fragonard*, 1964, pl. en couleurs p. 73). Les variantes entre le dessin et le tableau sont plus considérables qu'il ne paraît: les jambes de Mercure sont écartées, une des servantes porte une corbeille de fleurs sur la tête au lieu de la tenir contre elle, la figure centrale est vue de face et non de profil, l'arrière-plan est totalement différent. Le dessin de Chicago est un superbe exemple du style de La Hyre à son apogée. Il se dégage de l'élégante composition, comme de coutume à la pierre noire utilisée avec finesse et minutie, mais curieusement et exceptionnellement lavée de bistre, un sentiment de calme et de grandeur qui caractérise le 'néo-atticisme parisien' de La Hyre, et qui en font un des artistes les plus raffinés de sa génération.

Nous ne voudrions pas conclure cette notice sans mentionner les dessins de La Hyre que nous connaissons aux Etats-Unis. A New York, outre le *Saint Etienne devant les docteurs* de la Pierpont Morgan Library, signalons la *Présentation du Christ au Temple* de la collection J. Held (cf. catal. expo. de cette coll., 1970, n. 62 avec pl.), l'*Annonciation*, l'*Evêque secourant un malade*, la *Visitation*, l'*Allégorie de la Rhétorique* (?), tous dans la collection de Mr et Mrs Germain Seligman, et l'*Apollon et le serpent Python* de la Galerie Slatkin (catal. 1967, pl. 24). En dehors de New York, mentionnons la *Sainte Famille* de Yale (catal. Haverkamp-Begemann–Logan, 1971, n. 9, pl. 8), la *Vierge à l'Enfant* d'Ottawa en relation avec la gravure de l'artiste de 1639 (catal. Popham–Fenwick, 1964, n. 208 avec pl.) et les deux dessins de la collection Elsa Durand Mower (catal. expo. de cette coll. à Princeton, 1968, n. 9 et 10 avec pl.) provenant, comme nombre de dessins que nous venons de citer, de la collection Chennevières.

The Art Institute of Chicago (Leonora Hall Gurley Memorial Collection 22.264)

Jean-Baptiste Lallemand
Dijon 1716–Paris 1803

73 The Arch of Constantine in Rome *pl. 100*

Black chalk, pen and ink, bistre wash/348 × 509 mm
PROV Henri Baderou, Paris, in 1967
EX 1970 Toronto, *Drawings in the Collection of the Art Gallery of Ontario*, no. 32, pl. 16, by W. Vitzthum

It was during his stay in Rome between 1756 and 1761 that Lallemand made this drawing of the *Arch of Constantine* with the remnants of the *Meta sudans* in the foreground and, on the hill on the left, the Church of SS. Giovanni e Paolo. It can be compared with the twenty-two sheets from a sketchbook which once belonged to Lord Elgin, dispersed in London in 1963 (cf. the catalogue of the exhibition at Agnew's, *Rome and the Campagna: Drawings by Jean-Baptiste Lallemand*), with two *Views of the Port of Pozzuoli* in the Uffizi (cf. exhibition catalogue, 1968, no. 69, fig. 65, and no. 70), and with two drawings in the Cooper-Hewitt Museum in New York (1931.64.279, *Woman at a Fountain*, and, especially, 1911.28.448, *The Piazza del Popolo* with the churches of Santa Maria dei Miracoli and Santa Maria in Montesanto in the background, which is wrongly attributed to Challe). In all his drawings, Lallemand employs a very dark ink, giving depth to

73 L'Arc de Constantin à Rome *pl. 100*

Pierre noire, plume et lavis de bistre/348 × 509 mm
PROV Henri Baderou, Paris, en 1967
EX 1970 Toronto, *Drawings in the Collection of the Art Gallery of Ontario*, n. 32, pl. 16, par W. Vitzthum

C'est entre 1756 et 1761, lors de son séjour à Rome, que Lallemand dessina cet *Arc de Constantin* avec, au premier plan, les restes de la *Meta Sudans* et à gauche, sur la colline, l'église des saints Giovanni et Paolo. Le dessin de Toronto peut être comparé aux vingt-deux feuilles d'un carnet qui avait appartenu à Lord Elgin et qui fut dispersé en 1963 à Londres (catal. expo. Agnew, *Rome and the Campagna: Drawings by Jean-Baptiste Lallemand*), aux deux *Vues du port de Pouzzoles* des Offices (catal. expo. 1968, n. 69, fig. 65, et n. 70) ainsi qu'à deux dessins du Cooper-Hewitt Museum à New York (1931.64.279, *Femme à une fontaine*, et surtout 1911.28.448, la *Piazza del Popolo* avec au fond Santa Maria dei Miracoli et Santa Maria in Montesanto, considérée, à tort, comme de Challe). Lallemand, dans tous ces dessins, use d'une encre très sombre qui donne sa profondeur à la composition finement préparée à la plume et place des figures, ici un berger et son

172

the composition which is finely prepared in pen, placing his slightly disproportionate figures (here a shepherd and his flock) in the foreground of the sheet.

For two other drawings from this same period which belong to Sacramento, see 'Twenty French Drawings in Sacramento', *Master Drawings*, 1970, p. 35, pl. 33. On Lallemand in general, see the catalogue of the exhibition devoted to him at Dijon in 1954 and the article by C. G. Marcus in *Art et Curiosité*, February, 1966.

Toronto, Art Gallery of Ontario (1967.6)

troupeau, légèrement en déséquilibre, au premier plan de sa feuille.

Pour deux autres dessins de cette même période à Sacramento, voir 'Twenty French Drawings in Sacramento', in *Master Drawings*, 1970, p. 35, pl. 33. Sur Lallemand en général, on consultera, outre le catalogue de l'exposition qui lui a été consacrée à Dijon en 1954, l'article de C. G. Marcus dans le n. de février 1966 d'*Art et Curiosité*.

Toronto, Art Gallery of Ontario (1967.6)

Nicolas **Lancret**
Paris 1690–Paris 1743

74 **The Woman with a Cage** *pl. 74*

Red and black chalk with white chalk highlights on grey paper/280 × 185 mm
PROV Bought in 1971

This drawing is the most beautiful of a group of six sheets recently presented to the Art Institute of Chicago by Mrs Helen Regenstein. Certain of these drawings can be related to known paintings by Lancret, such as *Old Age* in the National Gallery, London (fig. 22 of G. Wildenstein's monograph, *Lancret*, Paris, 1924), the *Dance between Two Fountains* in Dresden (ibid., fig. 41) and the *Amorous Turk* (ibid., fig. 169), but *The Woman with a Cage* appears to have been adopted by the artist only with a major modification. If, as we believe, the drawing served as a preparatory study for *Spring* (ibid. fig. 14, reproduces N. de Larmessin's engraving after this painting which appeared at the Salon of 1745; in 1933 the picture was in the collection of Lionel de Rothschild, and in 1951 with Wildenstein), Lancret replaced the cage with a basket of flowers in the painting. Apart from this alteration, picture and drawing are remarkably close.

Another sheet from the group recently acquired by Chicago is a study for the girl watering flowers in this same picture, a fact which appears to confirm our hypothesis.

The Art Institute of Chicago (Joseph and Helen Regenstein Collection 71.531)

74 **La femme à la cage** *pl. 74*

Sanguine, pierre noire avec rehauts de craie sur papier gris/280 × 185 mm
PROV Acquis en 1971

Ce dessin, le plus beau du groupe, fait partie d'un ensemble de six feuilles récemment offertes à l'Art Institute de Chicago par Mrs Helen Regenstein. Si certains de ces dessins sont aisés à rapprocher de tableaux connus de Lancret, la *Vieillesse* de la National Gallery de Londres (fig. 22 de la monographie de G. Wildenstein, *Lancret*, Paris, 1924), la *Danse entre les deux fontaines* de Dresde (fig. 41) et le *Turc amoureux* (fig. 169), cette *Jeune femme à la cage* semble n'avoir été utilisée par l'artiste qu'avec une modification importante. En effet, si le dessin, comme nous le croyons, est une étude préparatoire pour le *Printemps* (cf. ibid., qui reproduit, fig. 14, la gravure de N. de Larmessin d'après ce tableau qui figura au Salon de 1745; le tableau appartenait en 1933 à la coll. Lionel de Rothschild et à Wildenstein en 1951), Lancret a remplacé, dans son tableau, la cage par une corbeille de fleurs. Ce changement mis à part, tableau et dessin sont extrêmement voisins.

Une autre feuille du groupe nouvellement entré à Chicago est une étude pour la jeune fille qui, sur le même tableau, arrose des fleurs, ce qui vient, nous semble-t-il, confirmer notre hypothèse.

The Art Institute of Chicago (Joseph and Helen Regenstein Collection 71.531)

Charles **Le Brun**
Paris 1619–Paris 1690

75 **Man Clinging to a Rock** *pl. 36*

Red chalk/446 × 286 mm
PROV P.-J. Mariette (1694–1774, L.1852); sale 15 November 1775 (part of lot no. 1183, 'six fine studies of nudes and clothed figures, in red chalk', bought for 39 *livres* by Tersan; the original mount is now lost); A. Bourduge (L.70; the monogram at lower left of the sheet is slightly different from that reproduced by Lugt); Edwin Bryant Crocker (1818–75); gift of his widow Margaret E. Crocker to the city of Sacramento in 1885
BIB P. Rosenberg, 'Twenty French Drawings in Sacramento', in *Master Drawings*, 1970, p. 32, no. 8, pl. 27; *Master Drawings from Sacramento*, 1971, no. 65 (reproduced)

This superb drawing is a preparatory study for the figure at the far right of the picture of *The Brazen Serpent*, which Le Brun painted shortly before 1650, today in the museum at Bristol (cf. J. Thuillier in the catalogue of the *Le Brun* exhibition at Versailles, 1963, no. 14, repr.). Two other drawings for this picture, in red chalk and belonging to the Louvre, were included in the same exhibition (op. cit., nos. 61 and 62) and a third sheet, formerly in the Mariette collection like the present drawing, and exhibited in the *Mariette* exhibition (Louvre, 1967, cat. no. 241, repr.), is today in Darmstadt.

Miss Jennifer Montagu has drawn our attention to a

75 **Homme agrippé à un rocher** *pl. 36*

Sanguine/446 × 286 mm
PROV Collection P.-J. Mariette (1694–1774, Lugt 1852); vente le 15 novembre 1775 (sans doute partie du lot n. 1183, 'six belles Etudes de Figures nues et drapées, à la sanguine', acquis pour 39 livres par Tersan; le dessin de Sacramento a perdu son montage Mariette); collection A. Bourduge (Lugt 70; le monogramme en bas à gauche diffère légèrement de celui reproduit par Lugt); collection Edwin Bryant Crocker (1818–75); offert par sa veuve Margaret E. Crocker à la ville de Sacramento en 1885
BIB P. Rosenberg, 'Twenty French Drawings in Sacramento', in *Master Drawings*, 1970, p. 32, n. 8, pl. 27; *Master Drawings from Sacramento*, 1971, n. 65 avec pl.

Ce superbe dessin est une étude préparatoire pour une figure à l'extrême droite du *Serpent d'airain*, aujourd'hui au musée de Bristol, peint par Le Brun peu avant 1650 (cf. J. Thuillier, in catal. expo. *Le Brun*, Versailles, 1963, n. 14 avec pl.). A l'exposition *Le Brun* de Versailles, on pouvait voir deux études appartenant au Louvre, également à la sanguine, pour ce tableau (n. 61 et 62 du catal.), et à l'exposition *Mariette* (Louvre, 1967, n. 241 du catal. avec pl.) une troisième feuille provenant, comme celle de Sacramento, de la collection du fameux amateur et faisant aujourd'hui partie des collections du musée de Darmstadt.

number of other studies for *The Brazen Serpent* which are in the Louvre: 7371 verso, 7636, 7637, 8070, 8072, all from vol. VII of the Guiffrey–Marcel catalogue (1913). This masterly drawing from Sacramento, which includes more finished details of the hand clinging to the rock and the frightened face, shows with what authority and economy of means Le Brun puts into practice the academic lessons of the Carracci.

Further drawings by Le Brun or his followers can be found at Sacramento (cf. *Master Drawings*, op. cit., 1970, p. 32) and in various other American public collections, for instance the admirable group in the Pierpont Morgan Library (III 86A and III 85, formerly attributed to Le Sueur, connected with the painting Inv. 2998 in the Louvre), those in the Metropolitan Museum (64.3, 64.33, 65.125.1), the design for a frontispiece which alludes to the *Death of Chancellor Séguier* in Providence (49.473, cf. *Bulletin*, March 1969, p. 16, fig. 1), the *Fame with a Portrait of Mazarin* in Cambridge (1954.5; cf. *Master Drawings*, 1963, no. 3, pl. 38) and two curious sheets, each posing a delicate problem of attribution: *Louis XIV Leading his Troops* in Cleveland (69.29; cf. *Gazette des Beaux-Arts*, supplement, February 1970, fig. 288) – a highly finished drawing related to various other sheets in the Louvre (Guiffrey–Marcel, nos. 6331, 6291, 6075, 6078, 6079, etc.) – and a *Dead Christ* in Chicago – one of the very rare pen drawings which seem likely to be by Le Brun (cf. the catalogue of the exhibition *Master Drawings from the Art Institute of Chicago*, New York, Wildenstein, 1963, no. 39).

Sacramento, The E. B. Crocker Art Gallery (Inv. 421)

Miss J. Montagu a bien voulu attirer notre attention sur les dessins du Louvre suivants, tous en relation avec le tableau aujourd'hui en Angleterre: n. 7371 verso, 7636, 7637, 8070 et 8072 du tome VII (1913) du catalogue de Guiffrey et Marcel. Le magistral dessin de Sacramento, avec la reprise plus finie de la main agrippée au rocher et celle du visage effrayé, montre avec quelle maîtrise, et quelle économie de moyens, Le Brun transpose la leçon académique des Carrache.

Pour d'autres dessins de Le Brun ou de son entourage à Sacramento, voir *Master Drawings*, op. cit., 1970, p. 32. Pour d'autres musées des Etats-Unis, outre l'admirable ensemble de la Pierpont Morgan Library (III 86A, III 85 autrefois sous le nom de Le Sueur, en relation avec le tableau Inv. 2998 du Louvre) et du Metropolitan Museum (64.3, 64.33, 65.125.1), voir le projet de frontispice allusif à la *Mort du chancelier Séguier* de Providence (49.473, cf. *Bulletin*, mars 1969, p. 16, fig. 1), la *Renommée avec le portrait de Mazarin*, de Cambridge, (1954.5, cf. *Master Drawings*, 1963, n. 3, pl. 38) et les deux curieuses feuilles, posant chacune un délicat problème d'attribution, de Cleveland, *Louis XIV à la tête de ses troupes* (69.29 cf. *Gazette des Beaux-Arts*, supplément, février 1970, fig. 288), dessin extrêmement fini, en relation avec divers dessins du Louvre (Guiffrey–Marcel, n. 6331, 6291, 6075, 6078, 6079, etc. . . .) et de Chicago: le *Christ mort*, un des très rares dessins à la plume qui puisse être avec vraisemblance donné à l'artiste (cf. catal. expo. *Master Drawings from the Art Institute of Chicago*, New York, Wildenstein, 1963, n. 39).

Sacramento, The E. B. Crocker Art Gallery (Inv.421)

Charles **Le Brun**
Paris 1619–1690

76 **Head of a Macedonian Soldier** *pl. 37*
Pastel in various colours. At the lower right, the number '92' in ink; at left an inscription, 'C. Le Brun', also in ink/398 × 285 mm
BIB W. Vitzthum, 'Drawings from the Collection of Julius Held', in *The Burlington Magazine*, 1970, p. 554
EX 1970 Binghampton, Williamstown, Houston, Chapel Hill, Notre Dame, Oberlin, Poughkeepsie, *Drawings. The Held Collection*, p. 18, no. 63 (reproduced)

As Julius Held himself recognized, this drawing, or rather this pastel, is a preparatory study for the head of a figure in front of Alexander, just beneath the neck of his horse, in *The Battle of Arbela* in the Louvre (cf. J. Thuillier in the catalogue of the *Le Brun* exhibition at Versailles, 1963, no. 31, repr.). The painting, executed before 1669, was preceded by numerous drawings, most of them now in the Louvre (works of the *Premier Peintre du Roi* remaining in his studio at his death, passed into the collection of Louis XIV; cf. Jennifer Montagu in the catalogue of the *Le Brun* exhibition, nos. 123–6). Generally speaking pastels are infrequent in Le Brun's work and of disappointing quality (cf. J. Thuillier, op. cit., 1963, p. 405 ff.). The *Head of a Macedonian Soldier* shown here, although a bit thick in paste, possesses all the violence and power which characterize Le Brun's art at this moment of his major enterprise, the series of the *Battles of Alexander*.

Mr and Mrs Julius S. Held Collection

76 **Tête d'un soldat macédonien** *pl. 37*
Crayons de diverses couleurs (pastel). En bas à droite, '92' à la plume. A gauche, également à la plume, 'C. Le Brun'/398 × 285 mm
BIB W. Vitzthum, 'Drawings from the Collection of Julius Held', in *The Burlington Magazine*, 1970, p. 554
EX 1970 Binghampton, Williamstown, Houston, Chapel Hill, Notre Dame, Oberlin, Poughkeepsie, *Drawings. The Held Collection*, p. 18, n. 63 avec pl.

Comme l'a reconnu son propriétaire, ce dessin ou plutôt ce pastel est une étude préparatoire pour la *Bataille d'Arbelles* (musée du Louvre) et plus précisément pour une figure qui se trouve devant Alexandre, juste sous le cou du cheval du héros macédonien (cf. la notice de J. Thuillier in catal. expo. *Le Brun*, Versailles, 1963, n. 31 avec pl.). Le tableau, peint avant 1669, a été précédé par de nombreux dessins, en majeure partie au Louvre (on sait en effet qu'à la mort de Le Brun, les oeuvres du Premier Peintre du Roi restées dans l'atelier de l'artiste, entrèrent dans les collections de Louis XIV: cf. Jennifer Montagu, in catal. expo. *Le Brun*, Versailles, 1963, n. 123–6). D'une manière générale, les pastels sont peu fréquents dans l'oeuvre de Le Brun et souvent d'une qualité décevante (cf. J. Thuillier, op. cit., 1963, p. 405 et suiv.). La *Tête de soldat* que nous exposons ici, un peu pâteuse il est vrai, a la violence et la puissance qui caractérisent l'art de Le Brun au moment où il mène à bien son entreprise majeure, la série des *Batailles d'Alexandre*.

Mr and Mrs Julius S. Held Collection

Charles **Le Brun**
Paris 1619–Paris 1690

77 **A Dragon, a Lion and a Cerberus** *pl. 38*
Black chalk with grey wash. Numerous inscriptions in ink in the upper part, '3 p 10 po', 'bronze', in the entre, '3 pi', in the lower part, 'demie relief', '3 pied' and beneath, 'au Magazin du Roy/au vieux Louvre'/

77 **Un dragon, un lion et un cerbère** *pl. 38*
Pierre noire et lavis gris. Nombreuses inscriptions à la plume, en haut, '3 p 10 po', 'bronze', au centre, '3 pi', en bas, 'demie relief', '3 pied' et en dessous, 'au Magazin du Roy/au vieux Louvre'/276 × 182 mm

276 × 182 mm

PROV According to an inscription on the sheet, 'ces dessins m'ont été donnés par Horace/de Viel Castel Xbre 1859'; Chennevières collection (1820–99, L.2073); acquired by the Cooper Union (now Cooper-Hewitt) Museum together with the collection of Léon Decloux

BIB *Chronicle of the Museum for the Arts of Decoration of the Cooper Union*, June 1952, fig. 7 (Charles-André Boulle); Richard P. Wunder, 'Nous avons aussi des chimères', and Jean Feray's answer, in *Connaissance des Arts*, June 1961, p. 45 (reproduced)

EX 1951 Worcester Art Museum, *The Practice of Drawing*, no. 21

This drawing forms a pair with another sheet in the same collection (1911.28.7), depicting a boar and bearing an inscription 'bronze au/magazin du Roy au Vieux Louvre'. These two sheets, mistakenly attributed to Charles-André Boulle (1642–1732), the celebrated cabinet-maker, famous for his collection of drawings by Le Brun which was for the most part lost in a fire in 1720, can be confidently restored to the hand of Le Brun, as Jean Feray had suspected. Jennifer Montagu has kindly confirmed our opinion, cautiously suggesting a date around 1670. But the drawing is equally interesting for the iconographical problem it poses: the inscriptions which both sheets carry are very old, comparable in date to the drawing, and are thus difficult to contest, but what are these large bronzes stored in the Louvre? Our own research has not produced the answer, but we wish to mention the opinions of J. R. Gaborit and of B. Jestaz, whom we must thank for their generous help. The former tentatively puts forward the idea that they might be the remnants of the celebrated *Orpheus* fountain by Pierre Francheville (1598) from the Hôtel de Gondi in Paris. The second envisages a theme such as 'bas-reliefs applied to the pedestal of a statue of Hercules, above a fountain'. Whatever the case may be, this drawing from the Cooper-Hewitt Museum and its pendant serve to confirm Charles Le Brun's enormous sense of curiosity: in drawing these 'monsters' relegated to the storerooms of the Louvre, he may perhaps have contemplated putting them to renewed use in one of the many royal residences in his charge.

New York, Cooper-Hewitt Museum of Decorative Arts and Design, Smithsonian Institution (1911.28.6)

PROV Selon une inscription au verso du dessin, 'ces dessins m'ont été donnés par Horace/de Viel Castel Xbre 1859'; collection Chennevières (1820–99, Lugt 2073); entré avec la collection Léon Decloux au Cooper Union (puis Cooper-Hewitt) Museum

BIB *Chronicle of the Museum for the Arts of Decoration of the Cooper Union*, juin 1952, fig. 7 (Charles-André Boulle); Richard P. Wunder, 'Nous avons aussi des chimères' et Jean Feray, réponse, in *Connaissance des Arts*, juin 1961, p. 45 avec pl.

EX 1951 Worcester Art Museum, *The Practice of Drawing*, n. 21

Ce dessin fait paire avec une autre feuille du Cooper-Hewitt Museum représentant un sanglier, portant lui aussi une inscription précisant qu'il s'agit d'un 'bronze au/magazin du Roy au Vieux Louvre' (1911.28.7). Ces deux feuilles, qui étaient attribuées à Charles-André Boulle (1642–1732) par confusion avec le célèbre ébéniste connu pour sa collection de dessins de Le Brun, qui brûla en majeure partie en 1720, reviennent à coup sûr à Le Brun, comme l'avait pressenti Jean Feray (op. cit.) et comme a bien voulu nous le confirmer par écrit Jennifer Montagu, qui suggère avec prudence une date voisine de 1670. Mais l'intérêt de ce dessin est également d'ordre iconographique : les inscriptions qu'il porte sont fort anciennes, voisines en date du dessin et il est difficile de les mettre en doute : mais que sont ces grands 'bronzes' entreposés au Louvre? Nos recherches sont demeurées vaines mais nous voudrions mentionner les suggestions de J. R. Gaborit et de B. Jestaz, que nous tenons à remercier de leur aide généreuse. Le premier avance avec prudence l'idée qu'il pourrait s'agir de 'débris' de la célèbre fontaine d'*Orphée* de Pierre Francheville (1598) qui se trouvait à l'Hôtel de Gondi de Paris. Le second songe à des 'bas-reliefs plaqués sur le piédestal d'une statue d'Hercule qui dominerait une fontaine'. Quoi qu'il en soit, le dessin du Cooper-Hewitt Museum et son pendant viennent confirmer l'immense curiosité de Charles Le Brun : en dessinant ces 'monstres' relégués dans un 'magasin' du Palais du Louvre, ne songeait-il pas à leur réutilisation éventuelle dans telle ou telle de ces résidences royales dont il avait la charge?

New York, Cooper-Hewitt Museum of Decorative Arts and Design, Smithsonian Institution (1911.28.6)

Charles **Le Brun**
Paris 1619–Paris 1690

78 Apollo, with Neptune in his Chariot, Holding a Plan (?) *pl. 39*

Black chalk with grey wash/293 × 197 mm

PROV P.-J. Mariette (1694–1774, L.1852); sale 15 November 1775, probably part of lot no. 1179; bought by Augustin Pajou (see no. 104 of the present catalogue)

This drawing has for a pendant a sheet representing *Minerva Presenting Louis XIV and France with a Plan (for a Fortress?)*. Both drawings once belonged to Mariette and are now together in the Seligman collection. At first sight the present drawing gives the impression of being a design for the frontispiece of a thesis, such as Le Brun often made, but Jennifer Montagu has suggested that this hypothesis is not acceptable for various reasons: the format, the simplicity of the iconography, the direction of the composition (frontispieces being customarily engraved, preparatory drawings were usually drawn in reverse). We agree with Miss Montagu that these two drawings were executed *c.* 1680, when Le Brun undertook the decoration of the Galerie des Glaces in Versailles; the

78 Apollon et Neptune sur son char tenant un plan (?) *pl. 39*

Pierre noire et lavis gris/293 × 197 mm

PROV Collection P.-J. Mariette (1694–1774, Lugt 1852); vente du 15 novembre 1775, sans doute partie du lot 1179; acquis par Augustin Pajou (cf. le n. 104 du présent catalogue)

Ce dessin, qui a pour pendant dans la même collection et autrefois chez Mariette, une feuille montrant *Minerve présentant à Louis XIV et à la France un plan (de forteresse?)*, semble au premier abord un projet pour quelque frontispice de thèse, genre que Le Brun a souvent pratiqué. Mais, comme Jennifer Montagu l'a écrit au propriétaire du dessin et à nous-même, diverses raisons rendent cette hypothèse peu vraisemblable : format du dessin, simplicité de l'iconographie, sens de la composition (les frontispices étant coutumièrement destinés à la gravure, les dessins préparatoires étaient en sens inverse de celle-ci). Aussi, peut-on songer avec J. Montagu, qu'il s'agit de dessins exécutés vers 1680, au moment où Le Brun entreprend la décoration de la Galerie des Glaces. On rapprochera

present drawing can be compared to two sketches for this commission: the *King Preparing Arms on Land and Sea* and its pendant, the *King Ordering the Attack on Four Cities in Holland* (both reproduced in the catalogue of the *Le Brun* exhibition, Versailles, 1963, nos. 36 and 37). While the compositions in Versailles are totally different in detail from the frescos, they have a certain number of striking points in common, but for what purpose Le Brun drew this sheet with the two superb sea-horses is a problem which still remains to be solved.

Two further drawings by Le Brun are in the same collection: a study for *Louis XIV Receiving the Spanish Ambassador* (a painting at Versailles, project for a tapestry) and a *Study of a Fountain: the Rhône and the Saône* (cf. the catalogue of the exhibition *Fontinalia*, University of Kansas, Lawrence, 1957, no. 31, repr.).

New York, Mr and Mrs Germain Seligman

François **Lemoine**
Paris 1688–Paris 1737

79 **Study of a Woman's Head** *pl. 84*
Red and black chalk with white highlights/234 × 165 mm
PROV On the market in London; gift in 1970 of Mr and Mrs John Dillenberger in memory of their son, Christopher Karlin
BIB *The Art Quarterly*, 1971, p. 374

This drawing is a preparatory study, with several differences in detail, for the head of Omphale in Lemoine's well-known painting *Hercules and Omphale* in the Louvre. This canvas was begun in Rome in 1724 and is without question one of the artist's masterpieces, just as this voluptuous head from Berkeley is one of his most seductive drawings. Another study for the painting, of the torso of Omphale, is in the British Museum (cf. *Old Master Drawings*, December 1929, 4, fig. 43, and the catalogue of the exhibition at the Royal Academy, London, 1968, no. 425, fig. 38). Another drawing once belonged to the Paignon-Dijonval collection (no. 3249 of the 1810 catalogue by Bénard; see also Jacques Wilhelm, in *The Art Quarterly*, 1951, pp. 216–30).

The Berkeley sheet and another in Ann Arbor (1970.2.21) are the only drawings by Lemoine which can be located in the United States outside New York. The Metropolitan Museum owns an exceptional group of his drawings: 43.163.22, a *Man Pouring Out Drink*; 63.105 and 68.80.2, two studies for *The Salon d'Hercule at Versailles*; 67.163, a *Study of a Man's Head* in pastel; 61.130.5, an *Adoration of the Shepherds* and *Alexander and Darius* (no. 427, fig. 103, of the Royal Academy exhibition of 1968). To this list can be added a sheet with *Studies of Hands and Feet* (06.1042.11, as Watteau) which was used for the painting *St Paul before the Proconsul Sergius* of 1719, destroyed at the Strasbourg Museum in 1870 but for which there exists a sketch (?) in Dublin (724). Two drawings with mythological subjects can also be found in the Pierpont Morgan Library (III 95A and III 95).

Berkeley, University Art Museum (Gift of Mr and Mrs John Dillenberger in memory of their son, Christopher Karlin)

Jean **Le Pautre**
Paris 1618–Paris 1682

80 **Study for Decorative Friezes** *pl. 40*
Red chalk and wash, over black chalk. At lower right in ink, 'Lepautre f.'/276 × 222 mm
PROV Acquired in 1968

The engraved work of Le Pautre is immense; the five volumes in the Bibliothèque Nationale contain 2,348 engravings by this artist. His drawings, to which no study has yet been dedicated, are, on the contrary, very rare (in this connection see the relevant entries in the catalogue of our exhibition of French drawings at

le dessin ici exposé du *Roi armant sur terre et sur mer* et de son pendant, le *Roi ordonnant l'attaque de quatre villes de Hollande* (les esquisses in catal. expo. *Le Brun*, Versailles, 1963, n. 36 et 37 avec pl.). Si, bien sûr, les compositions de Versailles sont dans le détail complètement différentes, un certain nombre de points communs entre les dessins et les fresques sont frappants; mais à quel usage Le Brun destinait-il son dessin, orné de deux superbes chevaux marins? Voilà ce que nous ne savons pas pour l'instant.

La même collection conserve deux autres dessins de Le Brun: une étude pour *Louis XIV recevant l'ambassadeur d'Espagne* (tableau à Versailles, destiné à être tissé) et une *Etude de fontaine: le Rhône et la Saône* (cf. catal. expo. *Fontinalia*, University of Kansas, Lawrence, 1957, n. 31 avec pl.).

New York, Mr and Mrs Germain Seligman

79 **Etude d'une tête de femme** *pl. 84*
Sanguine, pierre noire avec rehauts de blanc/234 × 165 mm
PROV Commerce à Londres; donné en 1970 par Mr and Mrs John Dillenberger en mémoire de leur fils, Christopher Karlin
BIB *The Art Quarterly*, 1971, p. 374

Ce dessin est une étude préparatoire, avec quelques variantes de détails, pour la tête d'Omphale du célèbre tableau du Louvre, *Hercule et Omphale* de Lemoine. Cette toile, commencée à Rome en 1724, est sans conteste un des chefs-d'oeuvre du maître et le sensuel dessin de Berkeley un des plus séduisants de l'artiste. On connaît un autre dessin pour ce tableau au British Museum, une étude pour le torse d'Omphale (cf. *Old Master Drawings*, décembre 1929, 4, fig. 43 et catal. expo. Royal Academy, Londres, 1968, n. 425, fig. 38). Il en existait un autre dans la collection Paignon-Dijonval (n. 3249 du catal. de Bénard de 1810; voir également l'article de Jacques Wilhelm, in *The Art Quarterly*, 1951, pp. 216–30).

Le dessin de Berkeley est, avec celui d'Ann Arbor (1970.2.21), le seul de l'artiste que nous connaissons aux Etats-Unis, exception faite de New York. Le Metropolitan Museum conserve en effet un ensemble exceptionnel de dessins de l'artiste: 43.163.22, *Homme versant à boire*; 63.105 et 68.80.2, deux études pour le *Salon d'Hercule à Versailles*; 67.163, une *Tête d'homme* au pastel; 61.130.5, *Adoration des bergers* et *Alexandre et Darius*, n. 427, fig. 103, de l'exposition de la Royal Academy de 1968. Ajoutons à cette liste les *Etudes de pieds et de mains* données à Watteau (06.1042.11), réutilisées dans le *Saint Paul devant le proconsul Sergius* de 1719, détruit en 1870 au musée de Strasbourg mais dont il existe une esquisse (?) à Dublin (724). Quant à la Pierpont Morgan Library, elle conserve pour sa part deux dessins à sujets mythologiques (III 95A et III 95).

Berkeley, University Art Museum (Gift of Mr and Mrs John Dillenberger in memory of their son, Christopher Karlin)

80 **Etude de frises décoratives** *pl. 40*
Sanguine et lavis. Préparation à la pierre noire. En bas à droite à la plume, 'Lepautre f.'/276 × 222 mm
PROV Acquis en 1968

L'oeuvre gravé de Le Pautre est immense: rappelons les cinq volumes de la Bibliothèque Nationale contenant 2348 gravures de l'artiste. Ses dessins, auxquels aucune étude n'a été consacrée, sont au contraire devenus fort rares (cf. à ce propos nos notices dans le catalogue de l'exposition des dessins

the Uffizi, Florence, 1968, nos. 36 to 38, figs. 32 and 33). This sheet from Louisville was engraved without important variations and in the same sense as the drawing and formed plate V of the 'Frises et diférants [sic] ornements à l'ytalienne [sic] . . .' (Ed. 42, vol. V, p. 80, of the Beringhen collection in the Bibliothèque Nationale), published by Mariette with the *excudit* of Leblond.

Le Pautre was without doubt the greatest *ornemaniste* of his time, possessing an unceasingly fertile imagination. Mariette confirms that he made few drawings (*Abecedario*, III, p. 123), but he has left to his credit the most complete, and also the most varied, catalogue of decorative motifs from the first half of Louis XIV's reign.

Louisville, The J. B. Speed Art Museum (68.47)

français des Offices, Florence, 1968, n. 36 à 38, fig. 32 et 33). La feuille de Louisville a été gravée sans variante d'importance, dans le même sens que le dessin, à la planche V des 'Frises et diférants [sic] ornements à l'ytalienne [sic] . . .' (Ed. 42, t. V, p. 80, du recueil Beringhen de la Bibliothèque Nationale), éditées par Mariette, avec l'*excudit* de Leblond.

Sans conteste le plus grand ornemaniste de son temps, d'une imagination sans cesse renouvelée, Le Pautre n'a, selon Mariette, que peu dessiné (*Abecedario*, III, p. 123). Mais il a laissé le répertoire le plus complet et le plus varié de motifs décoratifs à l'honneur durant la première moitié du règne de Louis XIV.

Louisville, The J. B. Speed Art Museum (68.47)

Nicolas-Bernard **Lépicié**
Paris 1735–Paris 1784

81 St John The Baptist, St Elizabeth and Zacharias *pl. 109*

Black chalk with white chalk highlights on blue paper. Squared/520 × 300 mm
PROV On the market in Paris then with Germain Seligman (mark on the mat at lower right, not cited by Lugt); bought in 1962 through the Worcester Sketch Fund
BIB P. Rosenberg, review of the *Jouvenet* exhibition, in *The Burlington Magazine*, 1966, p. 444; P. Rosenberg, 'Lépicié not Jouvenet', in *Museum Studies, The Art Institute of Chicago*, 1970, V, pp. 86–90 (reproduced)
EX 1963 New York, Wildenstein, *Master Drawings from the Art Institute of Chicago*, no. 40

Hitherto considered to be by Jouvenet, this drawing is clearly from the hand of Nicolas-Bernard Lépicié. It is, in fact, a preparatory drawing, with few variations and squared for enlargement, for his picture in the church of Saint-Martin at Castres in the Gironde, signed and dated 1771 and exhibited at the Salon that same year (no. 27). Another, more complete study for this painting, executed in pen and Indian ink, was recorded at the sale following the artist's death (10 February 1785, no. 52; cf. P. Gaston-Dreyfus, 'Catalogue raisonné de l'oeuvre peint et dessiné de Nicolas-Bernard Lépicié', in *Bulletin de la Société de l'Art Français*, 1922, p. 229, no. 272) but has since disappeared.

The Chicago drawing is a fine example of Lépicié's vigorous talent not only as a painter of genre and portraits but also as an important *peintre d'histoire*, much esteemed while he lived.

Another drawing in Chicago, executed in pen and wash, is inscribed 'Lépicié' ((22.3037), but is totally different in style (another drawing by the same hand is at Yale, 1945.253.7; see *Revue de l'Art*, 1971, no. 14, pp. 112–13).

The Art Institute of Chicago (Worcester Sketch Fund 1962.792)

81 Saint Jean, sainte Elisabeth et Zacharie *pl. 109*

Pierre noire avec rehauts de craie sur papier bleu. Passé au carreau/520 × 300 mm
PROV Commerce parisien puis Germain Seligman (la marque sur le montage en bas à droite n'est pas décrite par Lugt); acquis en 1962 sur le Worcester Sketch Fund
BIB P. Rosenberg, compte-rendu de l'expo. *Jouvenet*, in *The Burlington Magazine*, 1966, p. 444; P. Rosenberg, 'Lépicié not Jouvenet', in *Museum Studies, The Art Institute of Chicago*, 1970, V, pp. 86–90 avec pl.
EX 1963 New York, Wildenstein, *Master Drawings from the Art Institute of Chicago*, n. 40

Ce dessin, autrefois considéré comme de Jouvenet, revient à coup sûr à Nicolas-Bernard Lépicié: il s'agit en fait d'une étude préparatoire, passée au carreau et sans grande variante, pour le tableau de l'artiste conservé dans l'église Saint-Martin de Castres en Gironde, signé et daté de 1771 et exposé au Salon de cette même année (n. 27). Il existait une autre étude complète pour cette toile, à l'encre de Chine, disparue depuis la vente après décès de Lépicié (10 février 1785, n. 52; cf. Ph. Gaston-Dreyfus, 'Catalogue raisonné de l'oeuvre peint et dessiné de Nicolas-Bernard Lépicié', in *Bulletin de la Société de l'Histoire de l'Art Français*, 1922, p. 229, n. 272).

Le dessin de Chicago est un bel exemple du vigoureux talent de Lépicié qui ne fut pas seulement peintre de genre et portraitiste mais aussi un grand peintre d'histoire fort admiré de son vivant.

Chicago possède un autre dessin à la plume et au lavis, portant une inscription 'Lépicié' (22.3037), d'un style totalement différent (cf. à son sujet et à propos d'une feuille de Yale de la même main, 1945.253,7, *Revue de l'Art*, 1971, n. 14, pp. 112–13).

The Art Institute of Chicago (Worcester Sketch Fund 1962.792)

Nicolas-Bernard **Lépicié**
Paris 1735–Paris 1784

82 An Old Beggar *pl. 110*

Black chalk with white highlights. Signed at lower left, 'Lépicié'/368 × 285 mm
PROV Cailleux, Paris

This drawing served as a preparatory study for the picture entitled *Le vieux mendiant*, signed and dated 1774, which was recently on the market in Paris (Ph. Gaston-Dreyfus, 'Catalogue raisonné de l'oeuvre peint et dessiné de Nicolas-Bernard Lépicié', in *Bulletin de la Société de l'Histoire de l'Art Français*, 1922, no. 259). A highly-finished study for the figure of the beggar, executed without significant variations, it was probably drawn from the model. The drawing is

82 Le vieux mendiant *pl. 110*

Pierre noire avec rehauts de blanc. Signé en bas à gauche, 'Lépicié'/368 × 285 mm
PROV Commerce parisien (Cailleux)

Ce dessin est une étude préparatoire pour un tableau intitulé *Le vieux mendiant*, qui se trouvait récemment à Paris dans le commerce (Ph. Gaston-Dreyfus, 'Catalogue raisonné de l'oeuvre peint et dessiné de Nicolas-Bernard Lépicié', in *Bulletin de la Société de l'Histoire de l'Art Français*, 1922, n. 259), tableau signé et daté de 1774. Le dessin de New York est une étude très finie, sans doute d'après le modèle, sans variante significative pour la figure du mendiant. Peut-être

possibly that referred to in the sale following the death of the artist (10 February 1785, no. 49, entitled *An Old Man Seated*; Ph. Gaston-Dreyfus, op. cit., no. 556).

Two drawings in North America can be compared to this beggar: the supposed *Portrait of Bertaud: The Old Musician* in the Bronfman collection in Montreal (Ph. Gaston-Dreyfus, no. 346) and, especially, the *Old Woman* in the Pierpont Morgan Library (1961.11), a study for the picture formerly in the Burat collection (Ph. Gaston-Dreyfus, no. 171, repr.; this drawing, no. 403 of the monograph, is signed in an identical manner to the present sheet). These drawings continue the realist tradition of the Le Nain brothers, rehabilitated by Chardin. But these masters seem not to have favoured the art of drawing.

New York, The Wolf Collection

Jean-Baptiste **Leprince**
Metz 1733–Saint-Denis-du-Port, près Lagny 1781

83 Frontispiece for the 'Voyage en Sibérie' *pl. 114*
Pen and ink with bistre and indigo wash. At lower left a signature, 'J. B. Leprince 1764'/221 × 348 mm
PROV Louis Roederer, Reims; bought by Philip Rosenbach

This sheet is a preparatory study for the *Voyage en Sibérie fait par ordre du Roi en 1761* by the Abbé Jean Chappe d'Auteroche (1728–69); this work appeared in two volumes (three parts) in 1768 and was illustrated with engravings after drawings by Moreau the Younger and Leprince. All these drawings are today in the collection of the Rosenbach Foundation in Philadelphia (cf. H. Cohen, *Guide de l'amateur de livres à gravures du XVIIIe siècle*, Paris, 1887, p. 107).

Leprince was familiar with Russia, having lived there from 1757 to 1763. Although his drawings for this work were made after his return to France (the present drawing, a nocturnal scene of astonishing effect which decorates the frontispiece, dates from 1764), they are nonetheless a true evocation of the country through which he had travelled.

Among the drawings by Leprince in North American collections, the following can be mentioned: the *Landscapes* in Minneapolis (no. 70.25, signed and dated 1777), Sacramento (Inv.448, dated 1778), Baltimore (formerly Gilmor collection, dated 1780) and Chicago (1953.203, signed). The drawing in Boston (22.698, formerly R. Portalis collection), on the other hand, must be restored to Casanova (1727–1802), brother of the author of the *Memoirs*, as confirmed by comparison with a signed drawing in Toronto (W. Vitzthum, in catalogue of the exhibition *Drawings in the Collection of the Art Gallery of Ontario*, 1970, no. 23, pl. X).

Philadelphia, The Philip H. and A. S. W. Rosenbach Foundation (R.Ga 181)

Eustache **Le Sueur**
Paris 1616–Paris 1655

84 Study of an Angel *pl. 29*
Black chalk/216 × 290 mm

This drawing is a study in preparation for the picture, given to the Louvre in 1938 by André Seligman, representing the *Return of Tobias* accompanied by Azarias who cures the blindness of the boy's father, Tobit. The picture was part of a series illustrating the story of Tobias originally decorating the ceiling of the Hôtel belonging to 'M. de Fieubet, trésorier de l'Epargne' in Paris. Other paintings from the series are in the Louvre (preparatory drawing in Frankfurt, no. 1002), and at Grenoble (drawings at Windsor and the Hermitage, Inv.5677); other drawings for this series are in the Louvre (cf. Guiffrey–Marcel, IX, 1921, nos. 9174, 9176 to 9178)

s'agit-il du dessin de la vente après décès de Lépicié du 10 février 1785, n. 49, intitulé *Le vieillard assis* (Ph. Gaston-Dreyfus, op. cit., n. 556).

Deux dessins conservés en Amérique du Nord peuvent être comparés au *mendiant*: le *Portrait présumé de Bertaud: le vieux musicien* de la collection Bronfman de Montréal (Ph. Gaston-Dreyfus, n. 346) et surtout *La bonne mère* de la Pierpont Morgan Library (1961.11), étude pour le tableau anciennement dans la collection Burat (Ph. Gaston-Dreyfus, n. 171 avec pl. Le dessin de New York porte une signature identique à celle de la feuille ici exposée et correspond au n. 403 de la monographie). Ces différents dessins s'inscrivent dans la tradition réaliste des frères Le Nain, remise à l'honneur par Chardin. Mais ces deux derniers artistes semblent avoir dédaigné le dessin.

New York, The Wolf Collection

83 Frontispice pour le 'Voyage en Sibérie' *pl. 114*
Plume, lavis de bistre et d'indigo. En bas à gauche, une signature, 'J. B. Leprince 1764'/221 × 348 mm
PROV Collection Louis Roederer, Reims; acquis par Philip Rosenbach

Ce dessin est une étude préparatoire pour l'ouvrage de l'abbé Jean Chappe d'Auteroche (1728–69), le *Voyage en Sibérie fait par ordre du Roi en 1761*. Le livre, 2 volumes en 3 tomes, édité en 1768, est illustré de gravures d'après des dessins de Moreau le Jeune et de Leprince, tous aujourd'hui conservés à la Rosenbach Foundation à Philadelphie (cf. H. Cohen, *Guide de l'amateur de livres à gravures du XVIIIe siècle*, Paris, 1887, p. 107).

Leprince connaissait la Russie où il avait séjourné de 1757 à 1763 et les dessins qui ornent cet ouvrage, s'ils ont été réalisés après son retour en France (celui que nous exposons ici, d'un étonnant effet nocturne, qui orne le frontispice de l'ouvrage, est de 1764), ont pour eux d'évoquer un pays que l'artiste avait parcouru.

Parmi les dessins de Leprince conservés aux Etats-Unis, mentionnons les *Paysages* de Minneapolis (70.25, signé et daté de 1777), de Sacramento (Inv.448, 1778), de Baltimore (ancienne collection Gilmor, 1780) et de Chicago (1953.203, signé). Par contre le dessin de Boston (22.698, ancienne collection R. Portalis) revient à coup sûr à Casanova (1727–1802), le frère de l'auteur des *Mémoires*, comme le prouve la comparaison avec la feuille signée de Toronto (W. Vitzthum, catal. expo. *Drawings in the Collection of the Art Gallery of Ontario*, 1970, n. 23, pl. X).

Philadelphia, The Philip H. and A. S. W. Rosenbach Foundation (R.Ga 181)

84 Etude d'un ange *pl. 29*
Pierre noire/216 × 290 mm
Etude préparatoire pour un tableau du Louvre, offert en 1938 par André Seligman, représentant le *Retour de Tobie*, accompagné d'Azarias, qui s'apprête à guérir la cécité du vieux Tobie. Le tableau fait partie d'une série de compositions sur l'Histoire de Tobie, ayant décoré à l'origine le plafond de l'Hôtel de 'M. de Fieubet, trésorier de l'Epargne' à Paris; autres tableaux de cette série au Louvre (dessin à Francfort, n. 1002), à Grenoble (dessins à Windsor et à l'Ermitage, Inv.5677); d'autres dessins pour cette suite au Louvre (cf. Guiffrey–Marcel, IX, 1921, n. 9174, 9176 à 9178) et à Chantilly. Le dessin de Quimper (cf. catal. expo. *Dessins... de Quimper 1550–1850*, Quimper, 1971, n. 5)

and at Chantilly; the sheet at Quimper (see the catalogue of the exhibition *Dessins . . . de Quimper 1550–1850*, Quimper, 1971, no. 5) should, in our opinion, be given back to Nicolas Loir. The painting in Montpellier is perhaps the one painted for the house of the Comtesse de Tonnay-Charante.

To judge from the style both of the painting, with its lively colours, and of the drawing, with the fingers of the right hand elongated in the manner of Vouet and with the great, dark, globular eyes, these two works seem on the whole to date from the beginning of Le Sueur's career, shortly before 1645, although Guillet de Saint-Georges (op. cit., 1854, I, p. 157) claims that Le Sueur undertook this commission for Fieubet 'only after the works in the Louvre', which were executed between 1652 and 1655. In fact, there is very little unity of style in the series and the execution of the Tobias pictures over a considerable period of years should not be excluded.

There is also in the Seligman Collection a beautiful study of a *Female Figure with Drapery* flying towards the right, which was given by Le Sueur to 'Claude Lefebvre le fils, peintre' and then belonged to Chennevières (cf. *L'Artiste*, op. cit., 1894–7, p. 29). North American museums are not rich in drawings by Le Sueur. The only ones which can be accepted without reservation are those in Sacramento (*Master Drawings*, 1970, p. 32, pl. 25, a study for *The Sacrifice of Manoah* in the Musée des Augustins at Toulouse), Princeton (cf. the catalogue of the exhibition *Gods and Heroes*, New York, Wildenstein, 1968, no. 22, pl. 34) and the Metropolitan Museum (47.43.2). To these can be added a beautiful drawing for the Cabinet de l'Amour of the Hôtel Lambert, in a private collection in Chicago (catalogue of the recent exhibition *Le Cabinet de l'Amour*, Louvre, 1972, no. 12 ter, repr.).

New York, Mr and Mrs Germain Seligman

nous paraît plutôt revenir à Nicolas Loir. Le tableau de Montpellier est sans doute celui peint pour l'Hôtel de la comtesse de Tonnay-Charante.

À juger par le style du tableau, aux couleurs vives, et du dessin – la main droite aux doigts allongés à la Vouet, le visage aux grosses prunelles sombres – on daterait volontiers les deux oeuvres peu avant 1645, du début de la carrière de Le Sueur, bien que Guillet de Saint-Georges (op. cit., 1854, I, p. 157) précise que Le Sueur n'entreprit le travail pour Fieubet 'qu'après ses ouvrages du Louvre', que l'on peut dater entre 1652 et 1655. Il convient d'ailleurs de remarquer que la série n'a guère d'unité de style et il n'est pas exclu que la réalisation de la commande se soit étendue sur un assez grand nombre d'années.

La même collection de New York conserve une belle étude de *Femme drapée*, volant vers la droite, offerte par Le Sueur à 'Claude Lefebvre le fils, peintre' et ayant appartenu à Chennevières (cf. *L'Artiste*, op. cit., 1894–7, p. 29). Les musées nord-américains ne sont pas riches en dessins de Le Sueur. On ne peut guère accepter sans réserve que ceux de Sacramento (*Master Drawings*, 1970, p. 32, pl. 25), en fait une étude préparatoire pour le *Sacrifice de Manoah* du musée des Augustins de Toulouse), de Princeton (cf. catal. expo. *Gods and Heroes*, New York, Wildenstein, 1968, n. 22, pl. 34) et du Metropolitan Museum (47.43.2). Signalons encore le beau dessin pour le Cabinet de l'Amour de l'Hôtel Lambert, d'une collection privée de Chicago, récemment exposé à Paris (catal. expo. *Le Cabinet de l'Amour*, Louvre, 1972, n. 12 ter, avec pl.).

New York, Mr and Mrs Germain Seligman

Eustache **Le Sueur**
Paris 1616–Paris 1655

85 **Head of a Woman** *pl. 30*
Black chalk with white highlights/130 × 100 mm
PROV On the verso 'Bought nov. 6 1914 Puttick and Simpson'; William F. W. Gurley (L.1230b); given to the museum in 1922

This head crowned with flowers could be a study for a *Muse* in the Cabinet des Muses from the Hôtel Lambert, today in the Louvre, although it cannot be precisely identified in any of the paintings in this famous series; it might also be a first thought for the head of one of the girls in Queen Eleutherilida's suite in a painting from the *Poliphile* series in Rouen (museum catalogue, 1966, no. 66, repr.). The purity of the face, the fine mouth, the broadly bridged, slightly pointed nose and the exaggerated roundness of the eyes are all characteristics of Le Sueur at his best.

The same head with upraised eyes, but wearing a crown rather than flowers, appears in the *Allegory of Magnificence* at Dayton, a painting which is, in our opinion, slightly later in date than the Chicago drawing (cf. N. Rosenberg-Henderson, *The Burlington Magazine*, 1970, pp. 213–17, fig. 27).

The Art Institute of Chicago (Leonora Hall Gurley Memorial Collection 22.227)

85 **Tête de femme** *pl. 30*
Pierre noire avec rehauts de blanc/130 × 100 mm
PROV Au verso, 'Bought nov. 6 1914 Puttick and Simpson'; collection William F. W. Gurley (Lugt 1230b); offerte au musée de Chicago en 1922

Bien qu'elle ne se retrouve pas exactement dans un des tableaux de cette célèbre série, cette poétique tête de femme couronnée de fleurs semble une étude pour une *Muse* du Cabinet du même nom à l'Hôtel Lambert, à Paris, aujourd'hui au Louvre. Mais ce pourrait être également une première pensée pour la tête d'une des suivantes de la reine Eleuthérilide du tableau de la série de *Poliphile* de Rouen (catal. musée, 1966, n. 66 avec pl.). Le canon très pur du visage, la bouche fine, le nez légèrement pointu et à l'arête large, les yeux un peu trop globuleux sont caractéristiques de Le Sueur à son meilleur.

Le Sueur a repris la même tête de femme aux yeux levés mais avec cette fois, au lieu des fleurs, une couronne, dans son *Allégorie de la Magnificence*, tableau aujourd'hui à Dayton, légèrement postérieur à notre avis au dessin de Chicago (cf. N. Rosenberg-Henderson, *The Burlington Magazine*, 1970, pp. 213–17, fig. 27).

The Art Institute of Chicago (Leonora Hall Gurley Memorial Collection 22.227)

Eustache **Le Sueur**
Paris 1616–Paris 1655

86 **Study for the Figure of Christ** *pl. 31*
Black chalk. The sheet has been slightly enlarged at the top edge/327 × 175 mm

This superb drawing is a preparatory study for the little-known painting by Le Sueur, *Christ Healing the*

86 **Etude de Christ** *pl. 31*
Pierre noire. La feuille a été légèrement agrandie dans sa partie supérieure/327 × 175 mm

Ce superbe dessin est une étude préparatoire pour un tableau peu connu de Le Sueur, représentant le

Blind Man in Jericho, painted for the sculptor Simon Guillain, rector of the Académie, and today in the collection at Sans-Souci (see Guillet de Saint-Georges, op. cit., 1854, I, p. 168, and the catalogue *Die Gemälde in der Bildergalerie von Sans-Souci*, Potsdam, 1962, no. 52, pl. 10, which gives the usual information on the provenance of the picture, acquired by Frederick the Great in 1756). A study for 'the man with curly hair' in the same painting is in the Hermitage (Inv.5675; O. A. Fé, 'Le Sueur's Drawings in the Hermitage Museum', in *Art-historical Proceedings of the Hermitage*, VI, pp. 264–73 [in Russian]). As was his custom, Le Sueur seeks to place his monumental central figure, in its antique drapery, in the composition, and is more concerned to establish the volume of the body than to describe the expression of the face. The picture in Potsdam should be compared to Poussin's canvas of the same subject painted for Reynon in 1650 (today in the Louvre; cf. Blunt, op. cit., no. 74, repr.). Le Sueur's picture is, in our opinion, very close in date to Poussin's.

New York, Mr and Mrs Germain Seligman

Eustache Le Sueur
Paris 1616–Paris 1655

87 Study of a Seated Man Seen in Profile *pl. 32*
Black chalk with white chalk highlights. At lower right pencil inscription, 'Le Sueur'; on the mat an inscription in Italian, 'Eustacio Le Sueur Francese'/ 340 × 268 mm
PROV This drawing probably corresponds to that in the collection of His de La Salle described by L. Dussieux as 'seated Christ turned to the left, his hands outstretched with surprise and his right leg raised' ('La vie et les ouvrages de Le Sueur', in *Archives de l'Art Français*, II, 1852–3, p. 102); an inscription on the verso of the mat indicates 'coll. of Dr Ridley/of Croydon, Eng. Sotheby's sale April 2.1912'; William F. W. Gurley (L.1230b); given to the museum in 1922

This is a preparatory study for the principal figure in Le Sueur's unfortunately much damaged and rather disappointing painting, *St Louis Healing the Sick*, now in the Tours museum. There are very few differences between the drawing, which shows a sick man about to be treated by the French king, and the finished painting, except that the hair in the painting is much longer. The painting was not sufficiently esteemed in 1785 to be purchased for the Royal collection. The painting was one of four canvases commissioned in 1654 by the Abbey of Marmoutiers in Touraine from Le Sueur, who was then already well known. Apart from the *St Louis*, there is also a *St Sebastian*, in Tours, and the Louvre has the famous *Mass of St Martin* and the *Apparition of the Virgin and Saints to St Martin*. Although Le Sueur never went to Italy, his profound admiration for Raphael is evident in a drawing such as this. The idealization of the figure of the sick man and his gestures – if it were not for the drawing's relationship with the painting one would take it for a study for the figure of Christ – the simplicity of means employed (the black chalk with white chalk highlights on the grey paper which Le Sueur was wont to use), the deliberately static quality of the composition – all these well reflect the classicizing ambitions of the artist on the eve of his death at the age of thirty-nine.

The Art Institute of Chicago (Leonora Hall Gurley Memorial Collection 22.223)

Adrien Manglard
Lyon 1695–Rome 1760

88 View of a Port *pl. 80*
Red chalk. Inscription on the mat, 'Manglarre'/ 236 × 327 mm
PROV William F. W. Gurley (L.1230b); presented to

Christ guérissant l'aveugle de Jéricho, aujourd'hui à Sans-Souci, peint pour le sculpteur Simon Guillain, recteur de l'Académie (cf. Guillet de Saint-Georges, op. cit., 1854, I, p. 168 et catalogue *Die Gemälde in der Bildergalerie von Sans-Souci*, Potsdam, 1962, n. 52, pl. 10, qui donne les précisions habituelles sur la provenance du tableau acquis par Frédéric le Grand en 1756). L'Ermitage conserve une étude (Inv.5675) pour 'l'homme aux cheveux bouclés' (O. A. Fé, 'Les dessins de Le Sueur au musée de l'Ermitage', in *Travaux de l'Ermitage sur l'Histoire de l'Art* [en russe], VI, pp. 264–73). Comme de coutume, Le Sueur cherche à mettre en place la monumentale figure centrale de son tableau, drapée à l'antique, et s'intéresse plus au volume du corps qu'à l'expression du visage. On comparera le tableau de Potsdam à la toile de Poussin de même sujet (Louvre) peint par celui-ci en 1650 pour Reynon (cf. Blunt, op. cit., n. 74 avec pl.). A notre avis, le tableau de Le Sueur est d'une date extrêmement voisine de celle de l'oeuvre de Poussin.

New York, Mr and Mrs Germain Seligman

87 Etude d'homme assis de profil *pl. 32*
Pierre noire avec rehauts de craie. En bas, à droite, 'Le Sueur' au crayon. Sur le montage, une inscription en italien, 'Eustacio Le Sueur Francese'/340 × 268 mm
PROV Correspond sans doute au dessin de la collection His de La Salle, ainsi décrit par L. Dussieux: 'Jésus assis, tourné à gauche, ouvrant les mains avec surprise et la jambe droite levée' ('La vie et les ouvrages de Le Sueur', in *Archives de l'Art Français*, II, 1852–3, p. 102); selon une indication portée au verso du montage, 'coll. of Dr Ridley/of Croydon, Eng. Sotheby's sale april 2.1912'; collection William F. W. Gurley (Lugt 1230b); offerte au musée de Chicago en 1922

Ce dessin est une étude préparatoire pour la figure principale du tableau de Le Sueur aujourd'hui au musée de Tours, malheureusement fort endommagé et assez décevant, *Saint Louis guérissant les malades*. Il y a fort peu de variantes entre le dessin, représentant un malade que le roi de France s'apprête à soigner, et l'oeuvre achevée, si ce n'est que les cheveux sont considérablement plus longs sur le tableau. Lorsqu'il fut question d'acheter celui-ci pour les collections royales en 1785, il ne fut pas jugé suffisant de qualité. Il faisait partie d'une suite de quatre toiles commandées en 1654 à Le Sueur, déjà fort célèbre, par l'abbaye de Marmoutiers en Touraine. Outre le *Saint Louis*, Tours conserve un *Saint Sébastien* et le Louvre, la célèbre *Messe de saint Martin* et l'*Apparition de la Vierge et de plusieurs saints à saint Martin*. Bien que Le Sueur ne soit jamais allé en Italie, on sent dans un dessin comme celui de Chicago la profonde admiration de l'artiste pour les oeuvres de Raphaël. L'idéalisation de la figure du malade et de ses gestes – ne connaîtrait-on pas le tableau, on pourrait croire qu'il s'agit d'une étude pour un Christ – la sobriété des moyens utilisés – la pierre noire avec rehauts de craie sur ce papier gris que Le Sueur affectionne tant – la statisme voulu de la composition, reflètent bien les ambitions classicisantes de Le Sueur, à la veille de sa mort, à l'âge de 39 ans.

The Art Institute of Chicago (Leonora Hall Gurley Memorial Collection 22.223)

88 Vue d'un port *pl. 80*
Sanguine. Inscrit sur le montage ancien, 'Manglarre'/ 236 × 327 mm
PROV Collection William F. W. Gurley (Lugt 1230b);

the museum in 1922

This drawing can be related to an engraving of a *View of a Port* (Robert-Dumesnil, *Le peintre graveur français*, 1836, II, no. 11), part of a series of engravings of *Roman Views* by Manglard published in Rome in 1753 ('Si vendi da Giac. Bily alla chiesa Nuova'). If confirmation of Manglard's hand is necessary, this Chicago drawing can be compared to the sheets executed in red chalk at the Bibliothèque de Lyon (published by A. Rostand, *Gazette des Beaux-Arts*, 1934, II, pp. 263–72), those from the Ecole des Beaux-Arts, the seventy-two sheets from the Musée des Arts Décoratifs in Paris, and the seven seascapes from Mariette's collection now in the Louvre, three of which were also executed in red chalk (cf. G. Monnier in the catalogue of the exhibition, *Amis et Contemporains de Mariette*, Paris, 1967, no. 33).

Established in Rome, where he had Joseph Vernet among his pupils, and specializing in paintings and drawings of seascapes (e.g. Kansas City, 48.52), Manglard appears to have received numerous commissions from the Italian aristocracy and visiting tourists.

The Art Institute of Chicago (Leonora Hall Gurley Memorial Collection 22.268)

Claude **Mellan**
Abbeville 1598–Paris 1688

89 **Portrait of an Old Man** *pl. 3*
Black and red chalk/128 × 87 mm
PROV Camille Groult; sale in Paris 21 March 1952, no. 19 ('école française du XVIIe siècle'); Germain Seligman, New York (mark on the verso which is not recorded by Lugt); gift of Mr and Mrs Everett D. Graff in 1958

A group of thirteen portraits of the 'French school of the 17th century' figured in the sale of the collection of Camille Groult in 1952 (cat. nos. 18 to 30, eight of which are reproduced). These drawings in black and red chalk were all by Mellan, the Chicago drawing among them. One of these, a self-portrait (with other versions, one in Abbeville and one, formerly in the Lempereur collection, in a private collection in Paris) was acquired by the Print Room of the Rijksmuseum in Amsterdam and correctly classified under the name of Mellan in 1964 by Carlos van Hasselt (*Le Dessin français dans les collections hollandaises*, Paris–Amsterdam, 1964, no. 27, pl. 23).

The concise style of drawing and the frank but touching psychological penetration visible in the intelligent face of this old man fit Mellan's manner well. It is probably a drawing made in Italy, whither Mellan went in 1624 (the same year as Poussin) and where he remained until 1636, and might possibly be dated 1624–7, at the time of closest contact with his friend Vouet. In this light the attribution of the Chicago drawing to Vouet, suggested by Hermann Voss (oral communication), is understandable, Vouet having painted a whole series of portraits of men with large ruffs before his return to France in 1627 (*Self-portrait* in the Pallavicini Gallery, Rome; *A Bravo* in Brunswick; *Male Portraits* in the Weldon collection in New York and in the McMicking collection in San Francisco; and the portraits of *The Cavaliere Marino* and of *Gian Carlo Doria*, known through the engravings of Greuter and Michel Lasne). The Chicago drawing can, moreover, from a stylistic point of view, be compared to the portrait of Vouet's wife *Virginia da Vezzo*, dated 1626 and engraved by Mellan (Frankfurt and Stockholm; cf. P. Rosenberg, *Il Seicento francese*, Milan, 1970, pl. XII).

If Mellan is today forgotten as a painter, he is

offert au musée de Chicago en 1922

Ce dessin peut être mis en relation avec la série de gravures des *Vues romaines* de Manglard, editée à Rome en 1753 ('Si vendi da Giac. Bily alla chiesa Nuova') et tout particulièrement avec une *Vue d'un port* de cette suite (Robert-Dumesnil, *Le peintre graveur français*, 1836, II, n. 11). Les dessins à la sanguine de Manglard de la Bibliothèque de Lyon, publiés par A. Rostand (*Gazette des Beaux-Arts*, 1934, II, pp. 263–72), ceux de l'Ecole des Beaux-Arts, les soixante-douze feuilles du musée des Arts Décoratifs à Paris, les sept marines de la collection Mariette au Louvre, dont trois sont également à la sanguine (cf. G. Monnier in catalogue expo. *Amis et Contemporains de Mariette*, Paris, 1967, n. 33), viennent confirmer, si besoin était, l'attribution du dessin de Chicago.

Etabli à Rome, où il compte parmi ses élèves Joseph Vernet, Manglard se spécialise dans les marines aussi bien pentes que dessinées (Kansas City, 48.52) et semble avoir reçu de nombreuses commandes de l'aristocratie italienne et des touristes de passage.

The Art Institute of Chicago (Leonora Hall Gurley Memorial Collection 22.268)

89 **Portrait d'homme âgé** *pl. 3*
Pierre noire et sanguine/128 × 87 mm
PROV Collection Camille Groult; vente à Paris, le 21 mars 1952, n. 19 ('école française du XVIIe siècle'); collection Germain Seligman à New York (marque au verso, non répertoriée dans Lugt); offert en 1958 par Mr and Mrs Everett D. Graff

A la vente de la collection Camille Groult en 1952, figurait un groupe de treize portraits de 'l'école française du XVIIe siècle' (n. 18 à 30 du catalogue, dont huit reproduits). Ces dessins, parmi lesquels figurait celui aujourd'hui à Chicago, à la pierre noire et à la sanguine, revenaient tous à Claude Mellan. L'un d'eux, un *Autoportrait* (autres versions à Abbeville et, provenant de la collection Lempereur, dans une collection parisienne), a d'ailleurs été acquis par le Cabinet des Estampes du Rijksmuseum d'Amsterdam et justement exposé sous le nom de Mellan en 1964 par Carlos van Hasselt (*Le Dessin français dans les collections hollandaises*, Paris et Amsterdam, 1964, n. 27, pl. 23).

Le style sévère du dessin et la franche mais émouvante analyse psychologique de ce visage de vieillard lucide sont bien dans la manière de Mellan. Il s'agit sans doute d'un dessin fait en Italie, où Mellan se rend en 1624, la même année que Poussin, et séjourne jusqu'en 1636, peut-être même entre 1624 et 1627, moment du contact le plus étroit avec son ami Vouet. On comprend mieux dans cette optique l'attribution d'Hermann Voss qui pensait que le dessin de Chicago pouvait revenir à Simon Vouet (comm. orale), qui avait peint, avant son retour en France en 1627 toute une série de portraits d'homme à larges fraises (*Autoportrait*, Rome, Galerie Pallavicini; *Spadassin*, Brunswick; *Portraits d'homme* des collections Weldon de New York et McMicking de San Francisco; *Portraits du cavalier Marin* et *de Jean-Charles Doria* connus par les gravures de Greuter et de Michel Lasne). Le portrait de Chicago peut d'ailleurs être comparé, du point de vue du style, à celui de *Virginia da Vezzo*, l'épouse de Vouet, daté de 1626 et gravé par Mellan (Francfort et Stockholm; cf. P. Rosenberg, *Il Seicento francese*, Milan, 1970, pl. XII).

Si le peintre que Mellan fut également est

nonetheless remembered for his portraits whether engraved (it appears that none of the drawings in the sale of 1952 was engraved) or drawn (sometimes in pastel, like the admirable groups in the Hermitage and at Stockholm). In this eminently French genre of portrait-drawing, thanks to the warmth of his psychological analysis and also to a less precise execution than that of his contemporaries, Mellan occupies a notable position among the French artists in Rome during the first half of the 17th century.

The Art Institute of Chicago (Gift of Mr and Mrs Everett D. Graff 58.556)

aujourd'hui bien oublié, ses portraits, soit gravés (aucun des dessins de la vente de 1952 ne semble l'avoir été), soit dessinés, parfois au pastel (admirables ensembles à l'Ermitage et à Stockholm), assurèrent à l'artiste une juste renommée. Dans le genre éminemment français du portrait dessiné, Mellan occupe, grâce à la chaleur de son analyse psychologique, grâce aussi à une exécution moins minutieuse que celle de bien de ses contemporains, une place de choix parmi les Français de Rome de la première moitié du XVIIe siècle.

The Art Institute of Chicago (Gift of Mr and Mrs Everett D. Graff 58.556)

Charles **Mellin**
Nancy 1597–Rome 1649

90 **The Annunciation** *pl. 12*
Pen and ink and wash over faint black chalk/
184 × 212 mm
PROV E. Calando (L.837); acquired from
H. M. Calmann by Mrs Murray S. Danforth in 1954
BIB *The Art Quarterly*, 1955, p. 201 (Poussin); A. Blunt, *The Paintings of Nicolas Poussin*, 1966, p. 31; D. Wild, 'Charles Mellin ou Nicolas Poussin', in *Gazette des Beaux-Arts,* 1967, p. 32, fig. 71

This drawing, at one time considered to be by Poussin, was restored to Charles Mellin by A. Blunt and Doris Wild. The theme of the Annunciation was particularly dear to Mellin who executed innumerable drawings more or less connected with either the fresco of this subject in a horizontal format in S. Luigi dei Francesi in Rome (1631; D. Wild, op. cit., fig. 9) or with the painting of vertical format in Naples (1647; D. Wild, op. cit., fig. 57; for these drawings see D. Wild, op. cit., figs. 10 – a drawing from a New Jersey collection – 11 and 71–81; see also P. Rosenberg in *La Revue du Louvre*, 1969, p. 223, note 3 and fig. 5; D. Wild, ibid., 1971, p. 348, figs. 3 and 4). This drawing from Providence is the only sheet by the artist that we know of in the United States, apart from *The Presentation of the Virgin* in the Fogg (D. Wild, fig. 87), already given to Mellin by Jacques Thuillier (*Actes du Colloque Poussin*, Paris, 1960, I, p. 82, note 38), and *St Paul the Hermit and St Anthony with the Raven* in Brunswick (D. Wild, fig. 83), setting aside the Sacramento copy of Audran's engraving after a painting by Mellin recently discovered by E. Schleier (Inv.426; see Wild, fig. 26, for the engraving).

Mellin is today long forgotten; Carlo Lorenese, to give him his Italian name, was, however, considered one of the three great French painters in Rome, together with Claude Gellée and Nicolas Poussin. He imitated Poussin so ably that his work, both painted and drawn, was for a long time confused with that of the Norman master. It was, in fact, under the name of Poussin that the Fogg drawing was exhibited in Paris in 1958 (*De Clouet à Matisse*, no. 28, pl. 23) and that this drawing from Providence – quick, but somewhat dry, more gracious than solid – was for a long time classified.

Providence, Rhode Island School of Design Museum of Art (Gift of Mrs Murray S. Danforth 54.185)

90 **L'Annonciation** *pl. 12*
Plume et lavis. Légère préparation à la pierre noire/
184 × 212 mm
PROV Collection E. Calando (Lugt 837); acquis en 1954 de H. M. Calmann par Mrs Murray S. Danforth
BIB *The Art Quarterly*, 1955, p. 201 (Poussin); A. Blunt, *The Paintings of Nicolas Poussin*, 1966, p. 31; D. Wild, 'Charles Mellin ou Nicolas Poussin', in *Gazette des Beaux-Arts,* 1967, p. 32, fig. 71

Ce dessin, autrefois considéré comme de Poussin, a été rendu à Charles Mellin par A. Blunt et Doris Wild. Le thème de l'Annonciation est particulièrement cher à Mellin et l'artiste l'a traité dans d'innombrables dessins en relation plus ou moins étroite soit avec la fresque en largeur de San Luigi dei Francesi à Rome (1631; D. Wild, op. cit., fig. 9), soit avec le tableau en hauteur de Naples (1647; D. Wild, op. cit., fig. 57; pour ces dessin, cf. D. Wild, op. cit., fig. 10, dessin conservé dans une collection du New Jersey, 11 et 71 à 81; voir aussi P. Rosenberg, *La Revue du Louvre*, 1969, p. 223, note 3 et fig. 5; D. Wild, ibid., 1971, p. 348, fig. 3 et 4). Le dessin de Providence est la seule feuille de l'artiste que nous connaissons dans les musées des Etats-Unis, avec la *Présentation au Temple* du Fogg (D. Wild, fig. 87), déjà rendue à Mellin par J. Thuillier (*Actes du Colloque Poussin*, Paris, 1960, I, p. 82, note 38) et les *Saints Paul et Antoine avec le corbeau* de Brunswick (D. Wild, fig. 83), mise à part la copie de l'estampe d'Audran d'après un tableau de Mellin (récemment identifié par E. Schleier), conservée à Sacramento (Inv.426, Wild, fig. 26, pour la gravure).

Mellin est aujourd'hui bien oublié. Carlo Lorenese, pour l'appeler par son nom italien, fut pourtant considéré comme l'un des trois grands peintres français de Rome, avec Claude Gellée et Nicolas Poussin. Il pasticha d'ailleurs si habilement ce dernier que son oeuvre, peint aussi bien que dessiné, fut longtemps confondu avec celui du maître normand. Et c'est sous le nom de Poussin que le dessin du Fogg fut exposé à Paris en 1958 (*De Clouet à Matisse*, n. 28, pl. 23) et que le dessin de Providence, nerveux mais un peu sec, plus gracieux que solide, fut longtemps classé.

Providence, Rhode Island School of Design Museum of Art (Gift of Mrs Murray S. Danforth 54.185)

Adam Frans **Van der Meulen**
Brussels/Bruxelles 1632–Paris 1690

91 **View of the Château of Chantilly** *pl. IV*
Watercolour over black chalk preparation/155 × 295 mm
PROV Chennevières (1820–99, L.2073); sale 4–7 April 1900, part of lot 334; Colnaghi, London, in 1968; private collection in Toledo
BIB Ph. de Chennevières, 'Une collection de dessins d'artistes français', in *L'Artiste*, 1894–7, p. 165
EX 1968 London, Colnaghi, no. 22, pl. IX

Watercolours by Van der Meulen, a Flemish artist

91 **Vue du château de Chantilly** *pl. IV*
Aquarelle sur préparation à la pierre noire/155 × 295 mm
PROV Collection Chennevières (1820–99, Lugt 2073); vente du 4–7 april 1900 (partie du n. 334); chez Colnaghi, à Londres, en 1968; collection privée à Toledo
BIB P. de Chennevières, 'Une collection de dessins d'artistes français', in *L'Artiste*, 1894–7, p. 165
EX 1968 Londres, Colnaghi, n. 22, pl. IX

who arrived in Paris in 1664 and collaborated with Le Brun, are not frequently found outside the Louvre and the Gobelins, which possess an admirable group (F. Lugt, *Inventaire général des dessins des écoles du Nord, Ecole Flamande*, I, 1949, pp. 80 to 104; see also Carlos van Hasselt in the catalogue of the exhibition *Flemish Drawings of the Seventeenth Century*, London, Paris, Berne, Brussels, 1972, nos. 51–3; a *View of the church at Courtrai*, formerly in the Chennevières collection like the present drawing, was sold in Paris, 23 February 1972, no. 36).

Generally speaking Van der Meulen specialized in views of towns seen from a distance and destined to be employed for the backgrounds of paintings such as the *Battles of Louis XIV*. The delicate colours, the topographical exactitude, the correctness of observation make his drawings extremely engaging.

The present watercolour is also interesting for another reason: it is a very precise view of the Château of Chantilly as it was before the demolition of the aviary, the building clearly visible here in front of the 'petit château', in 1673 (information provided by Bertrand Jestaz).

Private Collection

Les aquarelles de Van der Meulen, artiste flamand arrivé à Paris en 1664 et collaborateur de Le Brun, ne sont pas fréquentes, en dehors du Louvre et des Gobelins qui en conservent un admirable ensemble (F. Lugt, *Inventaire général des dessins des écoles du Nord, Ecole Flamande*, I, 1949, pp. 80 à 104; voir toutefois la récente mise au point de Carlos Van Hasselt in catal. expo. *Flemish Drawings of the Seventeenth Century*, Londres–Paris–Berne–Bruxelles, 1972, n. 51–3; une *Vue de l'église de Courtrai* provenant, comme le dessin que nous exposons ici, de la collection Chennevières, est passée en vente à Paris le 23 février 1972, n. 36).

Ce sont en général des vues de villes prises à distance et destinées à être réutilisées comme arrière plan dans les tableaux des *Batailles de Louis XIV* dont Van der Meulen s'était fait une spécialité. La délicatesse du coloris, l'exactitude topographique, la justesse de l'observation, rendent ces dessins extrêmement attachants.

L'aquarelle que nous exposons ici a un autre intérêt: c'est en effet une vue très précise du château de Chantilly, considérablement modifié par la suite, tel qu'il était avant la démolition de la volière – le bâtiment bien visible en avant du petit château – en 1673 (communication écrite de Bertrand Jestaz).

Collection particulière

Pierre **Mignard**
Troyes 1612–Paris 1695

92 **Study of a Woman with Arms Raised Holding a Salver** *pl. 33*
Black chalk with white chalk highlights on blue-green paper. Squared/315 × 240 mm
PROV Victor Bloch; acquired in 1954 from the Seiferheld Gallery, New York
BIB *Record of the Art Museum, Princeton University*, 1964, no. 2, p. 48, repr.

Hitherto given to Charles Le Brun, this drawing appears closer to Pierre Mignard – though this is an attribution which we advance with caution.

Most of the drawings by Mignard are in the Louvre, having entered the collection of Louis XIV at the death of his *Premier Peintre* in 1695 (more than 300 are catalogued by Guiffrey–Marcel, op. cit., 1922, X). Some of these are not unlike the Princeton drawings, showing the same manner of squaring a figure for later use in a larger composition, the same bare feet with round toes (9360 and 9387 of Guiffrey–Marcel) and the same folds in the drapery, although in the Louvre drawings they are more vigorously heightened with white chalk, and the black chalk is also somewhat more richly applied. A study for some ceiling decoration, the pose of this female figure, her eyes and arms both raised, is also typical of the repertoire of Mignard, a draughtsman who was admired by his contemporaries but who no longer holds the position he deserves.

Princeton University, The Art Museum (The Laura P. Hall Memorial Fund 64.5)

92 **Etude de femme, les bras levés, tenant un plateau** *pl. 33*
Pierre noire avec rehauts de blanc sur papier bleu-vert. Passé au carreau/315 × 240 mm
PROV Collection Victor Bloch; acquis en 1954 de la Galerie Seiferheld de New York
BIB *Record of the Art Museum, Princeton University*, 1964, n. 2, p. 48 avec pl.

Donné à Charles Le Brun, ce dessin nous paraît en fait bien plus proche de Pierre Mignard. Il ne s'agit là toutefois que d'une attribution, que nous avançons avec prudence.

L'essentiel des dessins de Mignard est au Louvre, entré dans les collections de Louis XIV à la mort du Premier Peintre du Roi en 1695 (plus de trois cents dessins catalogués par Guiffrey–Marcel, op. cit., 1922, X) et certains de ceux-ci ne sont pas sans évoquer la feuille de Princeton: même manière de passer au carreau une figure utilisée par la suite dans une composition, même gros pieds nus aux orteils ronds (9360, 9387 de Guiffrey–Marcel), même plis, bien que sur les dessins du Louvre ils soient plus vigoureusement rehaussés de craie blanche et que la pierre noire semble plus grasse. L'attitude de la figure féminine, les yeux et les bras levés, étude pour quelque composition plafonnante, appartient elle aussi au répertoire habituel de Mignard, dessinateur qui n'occupe pas la place qu'il mérite et que ses contemporains lui avaient reconnue.

Princeton University, The Art Museum (The Laura P. Hall Memorial Fund 64.5)

Jean-Michel **Moreau the Younger/Moreau le Jeune**
Paris 1741–Paris 1814

93 **Portrait of John Paul Jones (1747–1792)** *pl. III*
Pastel with white chalk highlights on brown paper. At lower right, 'J. M. Moreau/Le Jeune 1780/au mois de/may' and on the mat, 'John Paul Jones./Tels hommes rarement se peuvent présenter/Et quand le ciel les donne, il faut en profiter/Dessiné d'après nature au mois de may, 1780. a paris par J. M. Moreau le Jeune. Molière, gloire du val-de-grâce'/168 × 143 mm
PROV Salon of 1781, no. 303
BIB P. Grigaut, 'Three French Works of American Interest', in *The Art Quarterly*, 1951, p. 350, fig. 3

93 **Portrait de John Paul Jones (1747–1792)** *pl. III*
Crayons de couleur (pastel) avec rehauts de craie sur papier brun. En bas à droite, 'J. M. Moreau/Le Jeune 1780/au mois de/may'. Sur le montage 'John Paul Jones./Tels hommes rarement se peuvent présenter/Et quand le ciel les donne, il faut en profiter./Dessiné d'après nature au mois de may, 1780. a paris par J. M. Moreau le Jeune. Molière, gloire du val-de-grâce'/168 × 143 mm
PROV Salon de 1781, n. 303 du livret
BIB P. Grigaut, 'Three French Works of American

EX 1951 Detroit, *The French in America, 1520–1880*, no. 283 (reproduced)

In 1779 John Paul Jones, a Scottish sailor in the service of the American Congress, had just won a brilliant naval victory over a more powerful English ship, with the result that Louis XVI made him a *chevalier* and sent him a golden sword. The hero of Fenimore Cooper's *The Pilot* and Alexandre Dumas's *Capitaine Paul* was drawn by Moreau the Younger during his triumphal visit to Paris (where he was later to die in misery during the Revolution) before joining the Russian navy in the service of Catherine II. John Paul Jones is better known to us through Houdon's celebrated bust than Moreau the Younger's drawing; he is also depicted in a gouache drawing on vellum in the Pierpont Morgan Library (cf. the catalogue of the Detroit exhibition, 1951, nos. 284–7, repr.).

This drawing from New Orleans, which appeared at the Salon of 1781, was etched by Moreau himself and finished with the *burin* by J. B. Fosseyeux in the same year (H. Draibel, *L'Oeuvre de Moreau le Jeune*, Paris, 1874, no. 105, and E. Bocher, *Jean-Michel Moreau le Jeune*, Paris, 1882, no. 19). Even in this engraver's drawing of very simple composition Moreau the Younger displays his usual acute psychological analysis of his model, endowing him with a commanding presence. In the tradition of Nanteuil and Cochin, Moreau the Younger was an objective observer of his most illustrious contemporaries.

New Orleans, Louisiana State Museum (9657A)

Louis-Gabriel Moreau the Elder/Moreau l'Aîné
Paris 1739–Paris 1805

94 **Fire in a Port: Night Scene** *pl. XIII*
Watercolour heightened with gouache. At lower left the monogram, 'L. M.'/197 × 294 mm
PROV Henri Lacroix; sale 18 March 1901, no. 40; acquired by Pacquement for 210 francs; D. David-Weill; sale at Sotheby's in London, 10 June 1959, no. 108, repr.; acquired by the Lyman Allyn Museum in 1959
BIB Georges Wildenstein, *Louis Moreau*, Paris, 1922, p. 71, no. 205, pl. 89; Pol Dirion, 'Louis-Gabriel Moreau', in *La Renaissance de l'Art Français*, 1923, p. 106, repr.; G. Henriot, *Collection David-Weill*, Paris, 1927, II, p. 117, repr.; catalogue of the museum, 1960, p. 17
EX 1971 Eugene, *Checklist of Master European Drawings from the Lyman Allyn Museum*, p. 4 unnumbered

Rather than the watercolour in Providence (38.160), the gouaches in Chicago, Madison (64.1.10), Yale (1959.9.4) or Boston (1955.188), we have selected this watercolour heightened with gouache from New London which depicts a ship on fire in a port, a nocturnal scene of astonishing effect. This genre, rare among the landscapes of Moreau the Elder, but close to certain works of the following generation, for example Volaire, proves that the artist was master of a wider range than he is usually said to possess. The gouache from Mew London, like that from Boston (Wildenstein, op. cit., 1922, no. 135, pl. 64), formerly belonged to David-Weill, one of the most important collectors of Moreau the Elder together with Arthur Veil-Picard, former owner of the Yale drawing (Wildenstein, no. 207, pl. 50).

New London, Conn., Lyman Allyn Museum (1959.114)

Robert Nanteuil
Reims 1623?–Paris 1678

95 **Portrait of Marin Cureau de La Chambre** *pl. 47*
Lead pencil on parchment. Oval/138 × 103 mm
PROV Lessing J. Rosenwald in 1929; presented by him to the National Gallery in Washington
BIB Y. Fromrich, 'Robert Nanteuil dessinateur et

Interest', in *The Art Quarterly*, 1951, p. 350, fig. 3
EX 1951 Detroit, *The French in America, 1520–1880*, n. 283 avec pl.

John Paul Jones, marin écossais au service du Congrès Américain, venait en 1779 de remporter une brillante victoire maritime sur un navire anglais bien plus puissant, et Louis XVI, qui le fit 'chevalier', lui avait remis une épée en or. Le héros du *Pilote* de Fenimore Cooper et du *Capitaine Paul* d'Alexandre Dumas a été dessiné par J. M. Moreau le Jeune lors de son triomphal passage à Paris (où il allait mourir dans la misère pendant la Révolution), avant qu'il ne s'engageât dans la marine de Catherine II de Russie. Plus que par le beau dessin de Moreau le Jeune, John Paul Jones nous est connu par le célèbre buste de Houdon. La Pierpont Morgan Library possède une gouache sur vélin le représentant (cf. catal. expo. Detroit, 1951, n. 284 à 287 avec pl.).

Le dessin de la Nouvelle Orléans, qui a figuré au Salon de 1781, a été gravé à l'eau-forte par Moreau lui-même, terminé au burin par J. B. Fosseyeux la même année (H. Draibel, *L'Oeuvre de Moreau le Jeune*, Paris, 1847, n. 105, et E. Bocher, *Jean-Michel Moreau le Jeune*, Paris, 1882, n. 19). Dans ce dessin de graveur, d'une grande simplicité de mise en page, Moreau le Jeune fait preuve de son habituelle finesse dans l'analyse psychologique du modèle auquel il sait conférer une grande présence. Moreau le Jeune est un observateur objectif de ses contemporains les plus illustres, dans la tradition de Nanteuil et de Cochin.

New Orleans, Louisiana State Museum (9657A)

94 **Incendie dans un port: effet de nuit** *pl. XIII*
Aquarelle gouachée. Monogramme en bas à gauche, 'L.M.'/197 × 294 mm
PROV Collection Henri Lacroix; vente 18 mars 1901, n. 40; acquis pour 210 francs par Pacquement; collection D. David-Weill; vente à Londres, Sotheby's, le 10 juin 1959, n. 108 avec pl.; acquis par le Lyman Allyn Museum en 1959
BIB Georges Wildenstein, *Louis Moreau*, Paris, 1922, p. 71, n. 205, pl. 89; Pol Dirion, 'Louis-Gabriel Moreau', in *La Renaissance de l'Art Français*, 1923, p. 106 avec fig.; G. Henriot, *Collection David-Weill*, Paris, 1927, II, p. 117 avec pl.; catal. musée, 1960, p. 17
EX 1971 Eugene, *Checklist of Master European Drawings from the Lyman Allyn Museum*, s.n., p. 4

Plutôt que l'aquarelle de Providence (38.160), les gouaches de Chicago, de Madison (64.1.10), de Yale (1959.9.4) ou de Boston (1955.188), nous avons choisi l'aquarelle gouachée de New London, nous montrant un navire en feu dans un port, avec son étonnant effet d'éclairage nocturne. Ce genre d'oeuvre, rare parmi les paysages de Moreau l'Aîné, mais si proche de certaines oeuvres de la génération suivante, Volaire par exemple, prouve que l'artiste possède un registre plus vaste qu'il est coutumièrement dit. La gouache de New London, comme celle de Boston (Wildenstein, op. cit., 1922, n. 135, pl. 64), provient de la collection David-Weill, le plus grand collectionneur de Moreau l'Aîné avec Arthur Veil-Picard, ancien propriétaire de celle de Yale (Wildenstein, n. 207, pl. 50).

New London, Conn., Lyman Allyn Museum (1959.114)

95 **Portrait de Marin Cureau de La Chambre** *pl. 47*
Mine de plomb sur parchemin (ovale)/138 × 103 mm
PROV Acquis par Lessing J. Rosenwald en 1929; offert par celui-ci à la National Gallery de Washington
BIB Y. Fromrich, 'Robert Nanteuil dessinateur et

pastelliste', in *Gazette des Beaux-Arts*, 1957, I, p. 213, fig. 4, p. 212

EX 1935 Buffalo, *Master Drawings*, no. 44, repr.; 1958 Paris (Orangerie), Rotterdam and New York, *De Clouet à Matisse*, no. 27, pl. 32

Author of works of an esoteric nature and also a physician, Marin Cureau de La Chambre was favoured with the protection of Chancellor Séguier. He was Louis XIII's medical attendant and wrote scientific and medical treatises in French – at that time a novelty. The drawing, engraved in reverse by the artist himself, was made *ad vivum*, according to the legend on the engraver's plate. Ch. Petitjean and Ch. Wickert (*Catalogue de l'oeuvre gravé de Robert Nanteuil*, Paris, 1925, I, pp. 211–12; II, pl. 93) mention five states of the engraving; it is not dated but 'according to an inscription on the artist's proof in Mariette's collection' the portrait 'would have been engraved in 1656'.

The face of the physician is observed with perfect objectivity, and Nanteuil has left us a faithful image of his model. Unquestionably this draughtsman can be accounted among the great French portraitists of his time.

Washington D.C., National Gallery of Art (Rosenwald Collection B.11.198)

Charles **Natoire**
Nîmes 1700–Castelgandolfo 1777

96 **Female Nude Holding a Ewer** *pl. 90*
Red chalk with faint white highlights/356 × 216 mm
PROV Irwin Laughlin, Washington (as Lemoine; according to a manuscript note by this collector that we were able to read in the Witt Library, this drawing came from the Peter Jones, Green and Basil Dighton collections in London); on the market in New York; Montreal private collection

A study for the figure of Hebe in the painting of *Jupiter Waited upon by Hebe* in the museum at Troyes, this drawing, hitherto attributed to Lemoine, can be confidently restored to the hand of Natoire. The painting was part of a series of nine canvases commissioned by Philibert Orry, *Directeur des Bâtiments du Roi*, for his château at La Chapelle-Godefroy in Champagne. Six of these compositions, one of them signed and dated 1731, entered the museum at Troyes at the time of the Revolution, a similarly signed and dated picture is in the Hermitage, and another is in Moscow. The remaining painting, *Leda and the Swan*, was considered by F. Boyer ('Catalogue raisonné de l'oeuvre de Charles Natoire', in *Archives de l'Art Français*, 1949, p. 39, no. 41) to be lost, but we have been able to locate it in a private collection in France and also to identify a preparatory study for it in the Pierpont Morgan Library (III 85G).

In his early drawings Natoire, while already in command of an elegant and gracious style, was not entirely free from the influence of his master Lemoine – which explains the former attribution of the drawing. The spirit of this sheet is, however, more that of Boucher. Like Boucher, Natoire prepared his painted composition with a series of figure studies – here a woman who, with a lithe movement, prepares to pour from a jug – arranging his subjects in poses which are above all harmonious and which, while aiming to be natural, betray the artist's academic background.

Restricting ourselves to public collections in the United States and Canada, and apart from the sheets in the Fogg and in New York referred to in succeeding entries, the following drawings by Natoire can also be listed: the *Rape of Europa* in Cleveland (68.364), the *Woman Holding a Child in her Arms* in Ottawa (15353), a

pastelliste', in *Gazette des Beaux-Arts*, 1957, I, p. 213, fig. 4, p. 212

EX 1935 Buffalo, *Master Drawings*, n. 44 avec pl.; 1958 Paris (Orangerie), Rotterdam, New York, *De Clouet à Matisse*, n. 27, pl. 32

Marin Cureau de La Chambre, protégé du chancelier Séguier, mena une double carrière d'écrivain, auteur d'ouvrages ésotériques et de médecin. A ce dernier titre, il fut médecin ordinaire de Louis XIII et écrivit, en français, ce qui était alors une nouveauté, des traités scientifiques et médicaux. Le dessin, *ad vivum* pour reprendre la légende de la planche de Nanteuil, a été gravé par l'artiste lui-même, en sens inverse. Ch. Petitjean et Ch. Wickert (*Catalogue de l'oeuvre gravé de Robert Nanteuil*, Paris, 1925, I, pp. 211–12; II, pl. 93) signalent cinq états de la gravure. Celle-ci n'est pas datée, mais 'selon une inscription figurant sur une épreuve de la collection Mariette', ce portrait 'aurait été gravé en 1656'.

Le visage du médecin est analysé avec une parfaite objectivité. Nanteuil s'incline devant son modèle dont il essaie de nous laisser une image avant tout fidèle. Le dessinateur compte sans conteste parmi les grands portraitistes français de son temps.

Washington D.C., National Gallery of Art (Rosenwald Collection B.11.198)

96 **Femme nue tenant une aiguière** *pl. 90*
Sanguine avec de légers rehauts de blanc/356 × 216 mm
PROV Collection Irwin Laughlin à Washington (Lemoine; selon une fiche manuscrite de ce collectionneur que nous avons consultée à la Witt Library, proviendrait des collections Peter Jones, Green et Basil Dighton de Londres); commerce à New York; collection privée de Montréal

Autrefois considéré comme de Lemoine, ce dessin revient à coup sûr à Natoire: il s'agit en fait d'une étude pour la figure d'Hébé du *Jupiter servi par Hébé* du musée de Troyes. Ce tableau fait partie d'une série de neuf toiles commandées par Philibert Orry, Directeur des Bâtiments du Roi, pour son château de La Chapelle-Godofroy en Champagne. Six de ces compositions, dont l'une est signée et datée de 1731, sont entrées à la Révolution au musée de Troyes, une, également signée et datée de 1731, est à l'Ermitage, une autre à Moscou, et une, représentant *Léda et le Cygne*, est considérée par F. Boyer ('Catalogue raisonné de l'oeuvre de Charles Natoire', in *Archives de l'Art Français*, 1949, p. 39, n. 41) comme perdue. Nous avons pu identifier ce tableau dans une collection française, ainsi que son dessin préparatoire à la Pierpont Morgan Library (III 85G).

Dans ses dessins de jeunesse, Natoire, bien que déjà en pleine possession de son style élégant et gracieux, n'est pas encore entièrement dégagé de l'influence de son maître Lemoine, ce qui explique l'ancienne attribution du dessin. L'esprit de cette feuille est pourtant bien plus celui de Boucher: comme celui-ci, Natoire prépare sa composition peinte par une série d'études de figures, ici une femme s'apprêtant à verser à boire d'un geste délié, auxquelles il donne des attitudes avant tout harmonieuses qui se veulent naturelles mais qui se ressentent de la formation académique de l'artiste.

Pour nous limiter aux seuls musées, citons comme dessins de Natoire aux Etats-Unis et au Canada, outre les feuilles du Fogg et de New York mentionnées dans le corps des notices suivantes, l'*Enlèvement d'Europe* de Cleveland (68.364), la *Femme tenant un enfant dans ses*

Study of Bacchus in the Cranbrook Academy of Art in
Bloomfield Hills (1950.38; this drawing was recently
sold in London, Sotheby's, 23 March 1972, no. 94,
repr.), and *Sancho's Departure for the Island of Barataria*
(61.2.6) and the study for *Sancho's Banquet in the Island
of Barataria* (65.132), both in the Metropolitan
Museum in New York.

Mr and Mrs Gerald Bronfman

Charles **Natoire**
Nîmes 1700–Castelgandolfo 1777

97 **Study of a Faun** *pl. 91*
Red chalk with white chalk highlights. At lower left in
red chalk, 'C. Natoire'/365 × 234 mm
PROV Philip Hofer; presented by him in 1951

This drawing is the preparatory study for the faun
on the far right of the *Triumph of Bacchus* in the Louvre.
Painted by Natoire for the *Concours* of 1747, the picture
was acquired for the collections of Louis XV. The
Concours of 1747, in which the most celebrated French
peintres d'histoire of the era participated (Boucher,
Cazes, Collin de Vermont, Dumont le Romain,
Galloche, Jeaurat, Leclerc, Pierre, Restout and Carle
Van Loo, as well as Natoire), was intended, according
to the wish of the *Directeur des Bâtiments du Roi*, Le
Normand de Tournehem, and of the *Premier Peintre du
Roi*, Charles-Antoine Coypel, to invigorate 'official'
painting on noble, mythological and religious subjects,
which was rather out of favour with painters at that
time. While the theme chosen by Natoire is admittedly
mythological, his manner of treating it is altogether
'galante'.

A preparatory drawing for this picture in the Musée
Atger in Montpellier was recorded by F. Boyer
('Catalogue raisonné de l'oeuvre de Charles Natoire',
in *Archives de l'Art Français*, 1949, no. 454). In addition,
a study for Bacchus figured in a sale in London
(Sotheby's, 22 July 1965, no. 125, repr.), a first idea (?)
for the woman holding a jug in the far right of the
painting is in the Louvre (Inv.31425) and a faithful
and graceful study for the central female figure is in the
Bronfman collection in Montreal.

This drawing from Smith College is particularly
characteristic of Natoire's manner in the gnarled,
slightly hacked and 'broken' forms, the long fingers
with square tips, and the care taken in exact anatomical
analysis. These qualities explain the reputation of
Natoire, who was no less celebrated in his time than
Boucher, three years his junior.

Northampton, Smith College Museum of Art (51.270)

Charles **Natoire**
Nîmes 1700–Castelgandolfo 1777

98 **Bacchanal** *pl. XI*
Black and red chalk, wash and highlights in various
colours of gouache. Squared/380 × 508 mm
PROV From Natoire's own collection; Natoire sale,
14 December 1778, no. 90; Mesnard de Clesle sale,
Paris, 2 January 1804, no. 18; on the market in Paris;
anonymous gift to the Fogg in 1957
EX 1962 Santa Barbara, *Painted Papers: Watercolors
from Dürer to our Time* (unnumbered)

Together with its pendant in a private collection in
Paris (reproduced in colour in *Connaissance des Arts*,
no. 175, September 1966, p. 89), this gouache was in
the sale following Natoire's death, as recorded in
Gabriel de Saint-Aubin's rapid but precise drawing of
it in the margin of his own copy of the catalogue (cf.
E. Dacier, *Catalogues de ventes... illustrés par Gabriel de
Saint-Aubin*, VIII, Paris, 1913, p. 63).

These two gouaches, still imbued with classical
culture, probably belong to the period of Natoire's

bras d'Ottawa (15353), l'*Etude de Bacchus* de la
Cranbrook Academy of Art à Bloomfield Hills
(1950.38; ce dessin vient de passer en vente chez
Sotheby's le 23 mars 1972, n. 94 du catalogue avec
pl.), le *Départ de Sancho pour l'île de Barataria* (61.2.6) et
l'étude pour le *Repas de Sancho dans l'île de Barataria*
(65.132) du Metropolitan Museum de New York.

Mr and Mrs Gerald Bronfman

97 **Etude de faune** *pl. 91*
Sanguine avec rehauts de craie. En bas à gauche à la
sanguine, 'C. Natoire'/365 × 234 mm
PROV Collection Philip Hofer; donné par celui-ci
en 1951

Ce dessin est une étude préparatoire pour le faune à
l'extrême droite du *Triomphe de Bacchus* du Louvre. Ce
tableau, peint par Natoire pour le Concours de 1747,
fut acquis pour la collection de Louis XV. Le Concours
de 1747, auquel participèrent les plus célèbres peintres
français d'histoire de l'époque (outre Natoire, Boucher,
Cazes, Collin de Vermont, Dumont le Romain,
Galloche, Jeaurat, Leclerc, Pierre, Restout et Carle
Van Loo), avait pour but, selon la volonté du
Directeur des Bâtiments du Roi, Le Normand de
Tournehem, et du Premier Peintre du Roi, Charles-
Antoine Coypel, de donner un nouveau souffle à la
peinture 'officielle' à sujet noble, mythologique ou
religieux, alors moins en faveur auprès des peintres.
Mais si le thème choisi par Natoire est en effet
mythologique, la manière dont il l'aborde est avant
tout 'galante'.

F. Boyer ('Catalogue raisonné de l'oeuvre de
Charles Natoire', in *Archives de l'Art Français*, 1949,
n. 454), mentionne une étude préparatoire pour ce
tableau au musée Atger de Montpellier. Outre ce
dessin, mentionnons une étude pour le Bacchus, passée
en vente à Londres (chez Sotheby's, le 22 juillet 1965,
n. 125 du catalogue, avec pl.), une première pensée (?)
pour la femme tenant une aiguière, à l'extrême droite,
au Louvre (Inv.31425); et une fidèle et gracieuse
étude pour la figure féminine centrale dans la
collection Bronfman de Montréal.

Le dessin de Northampton est extrêmement
caractéristique de la manière de Natoire: formes
noueuses et 'cassées', quelque peu déchiquetées, longs
doigts aux extrémités carrées, souci d'une analyse
anatomique exacte. Ces qualités expliquent la
réputation de Natoire qui ne fut pas moins célèbre en
son temps que Boucher, de trois ans son cadet.

Northampton, Smith College Museum of Art (51.270)

98 **Bacchanale** *pl. XI*
Pierre noire, sanguine, lavis, rehauts de gouache de
diverses couleurs. Passé au carreau/380 × 508 mm
PROV Collection personnelle de Natoire; vente
Natoire, 14 décembre 1778, n. 90; vente Mesnard de
Clesle, Paris, 2 janvier 1804, n. 18; commerce parisien;
offert anonymement au Fogg en 1957.
EX 1962 Santa Barbara, *Painted Papers: Watercolors
from Dürer to our Time*, sans n.

Cette gouache, ainsi que son pendant qui
appartient à une collection parisienne (reproduite en
couleurs dans le n. 175 de *Connaissance des Arts*,
septembre 1966, p. 89), a fait partie de la vente après
décès de Natoire, ainsi qu'en témoigne le rapide mais
très précis dessin de Gabriel de Saint-Aubin en marge
de son exemplaire du catalogue (cf. E. Dacier,
Catalogues de ventes... illustrés par Gabriel de Saint-Aubin,
VIII, Paris, 1913, p. 63).

Ces deux gouaches, encore tout imprégnées

lengthy stay in Italy (1750–77). Apart from the style, there is another reason for suggesting this. There is a study, or rather a first idea, for the figure of the woman playing the tambourine on the right of the present sheet in the Louvre (Inv.31428), and that drawing bears the mark which is erroneously said to be that of Robert Strange (L.2239); this mark has recently been identified by J. F. Méjanès, who intends to publish his discovery, and is to be found mainly on drawings made in Italy, mostly by French artists.

Two further drawings by Natoire are in the Fogg, *Mercury Entrusting Bacchus to the Nymphs* (1955.133) and a *Pietà* (1957.128.2).

Cambridge, Fogg Art Museum, Harvard University (Anonymous Gift 1957.51)

Charles **Natoire**
Nîmes 1700–Castelgandolfo 1777

99 **View of Frascati** *pl. 92*

Red and black chalk, pen and ink, bistre and watercolour wash. At lower right, in Natoire's hand, 'au cam. de Frescati'/327 × 236 mm

Appointed Director of the French Academy in Rome in 1750, Natoire avidly drew the countryside surrounding the city during the last twenty-seven years of his life. This part of his oeuvre is extremely rich – Boyer's cataloque (*Archives de l'Art Français*, 1949, pp. 97–105) includes more than eighty sheets of the genre, mostly in the Louvre and the Musée Atger in Montpellier – and is also particularly engaging. His technique – so different from Fragonard's – was a curious mixture of red and black chalk combined with wash, like that used by Vleughels, Director of the French Academy in Rome when Natoire was a student there. This technique and an often original choice of viewpoint were put to the service of his profound love for the Roman countryside and its trees and herds, rather than for the monuments which were so dear to Robert.

While several beautiful landscape drawings by Natoire can be found in New York – a *View of the Villa d'Este at Tivoli* dated 1760 in the Metropolitan Museum (65.65; see the recent catalogue of the exhibition in Dayton, no. 10, repr.), a *View of the Belvedere at Frascati* of 1762 (1965.18) and a *View of the Camaldolites of Frascati* of 1755 (1955.3) both in the Pierpont Morgan Library, to mention only those in public collections (there is also a drawing of this type in the Wolf collection) – the same cannot be said of other North American museums. In fact, the only landscape drawing we know (previously considered as 'Italian School of the 18th Century', until my visit) is the one exhibited here. Probably reduced at the left and bottom edges, the drawing represents a corner of the garden of the Camaldolite monastery at Frascati. Apart from these sheets dating from 1755 and 1762 in the Pierpont Morgan Library, and a drawing in the Louvre (R.F.1870.14892) also of 1755, there are three other drawings catalogued by F. Boyer, all belonging to the Musée Atger in Montpellier, which record the same site (Boyer, op. cit., nos. 653–5; no. 654, which Boyer reproduces, is close in its viewpoint to the Boston example). These three drawings, also of a vertical format like the Boston drawing, bear similar inscriptions in Natoire's hand with the dates 1756 and 1758. The Boston drawing probably dates from the same time.

Boston Public Library (Print Department)

d'une culture classique, ont à notre avis vu le jour durant le long séjour italien de Natoire (1750–77). Outre le style, une raison nous amène à cette conclusion : le Cabinet des Dessins du Louvre possède une étude, ou plutôt une première pensée, pour la femme jouant du tambourin sur la droit de la gouache du Fogg (Inv. 31428). Or ce dessin porte la marque que l'on dit à tort être celle de Robert Strange (Lugt 2239). Cette marque, dont J. F. Méjanès a découvert le véritable propriétaire (il s'apprête à publier son importante découverte), ne se retrouve en fait que sur des dessins, principalement par des artistes français, exécutés en Italie.

Le Fogg possède deux autres dessins de Natoire, un *Mercure confiant Bacchus aux nymphes* (1955.133) et une *Pietà* (1957.128.2).

Cambridge, Fogg Art Museum, Harvard University (Anonymous Gift 1957.51)

99 **Vue de Frascati** *pl. 92*

Sanguine, plume, pierre noire, lavis de bistre et d'aquarelle. En bas à droite, de la main de Natoire, 'au cam. de Frescati'/327 × 236 mm

Nommé Directeur de l'Académie de France à Rome en 1750, Natoire dessina avec passion les paysages des environs de Rome durant les 27 dernières années de sa vie. Cette partie de sa production, particulièrement abondante – Boyer cataloguait dès 1949 (*Archives de l'Art Français*, pp. 97–105) plus de quatre-vingt feuilles de ce genre, en majeure partie au Louvre et au musée Atger de Montpellier – est extrêmement attachante. La technique, si différente de celle pratiquée par Fragonard – une curieuse cuisine où sanguine, lavis et pierre noire sont mélangés comme le faisait déjà Vleughels, Directeur de l'Académie de France à Rome lorsque Natoire était pensionnaire – la mise en page souvent originale, sont mises au service d'un amour profond pour la campagne romaine, ses arbres et ses troupeaux, plus que de ses monuments si chers à Robert.

Si New York possède quelques beaux dessins de paysages de Natoire – une *Vue de la Villa d'este* à *Tivoli* datée de 1760 au Metropolitan Museum (65.65, récemment exposée à Dayton, n. 10 du catal. avec pl.), une *Vue du 'Belvedere di Frescati'* de 1762 (1965.18) et une *Vue des Camaldules de Frescati* de 1755 (1955.3) à la Pierpont Morgan Library, pour nous limiter aux seuls musées (mentionnons toutefois un dessin de ce genre dans la coll. E. Wolf) – il n'en est pas de même des autres musées américains. En fait, le seul dessin de paysage que nous connaissons est celui, considéré avant notre visite comme 'école italienne du XVIIIe siècle' que nous exposons ici, sans doute légèrement diminué en bas et sur le côté gauche. Il représente un coin du jardin du couvent des moines camaldules de Frescati. Outre les dessins de la Pierpont Morgan Library que nous venons de citer, qui datent de 1755 et 1762, et une feuille du Louvre (R.F.1870.14892) également de 1755, il existe trois autres feuilles cataloguées par F. Boyer, appartenant toutes trois au musée Atger de Montpellier, représentant le même site (n. 653 à 655 avec pl. du n. 654, très proche dans la mise en page du dessin de Boston). Ces trois dessins, eux aussi en hauteur et d'un format très voisin de la feuille de la Boston Public Library, portent des inscriptions similaires et sont datés, de la main même de Natoire, de 1756 et de 1758. Le dessin de Boston est sans doute du même moment.

Boston Public Library (Print Department)

100 **Two Hounds with a Boar's Head** *pl. VIII*
Brush, grey wash and Indian ink with highlights in
gouache. On the bottom left, a signature,
'J. B. [entwined] Oudry'/187 × 244 mm
PROV Unidentified collector's mark at upper right
(L.337a or 341b); Sarah Cooper Hewitt; bought at
the Erskine Hewitt sale, New York, 18–22 October
1938, no. 55

Rather than show the two famous still-lifes of fish
with a parrot in the same museum – which were in the
Goncourt collection, together with the Chicago sheet
depicting a *Swan and Water-spaniel*, the *Still-life* in Ann
Arbor and no. 102 of the present catalogue – we have
accepted the advice of H. N. Opperman in selecting
this remarkably fresh unpublished drawing. The
violence of the light effects is due to the use of almost
undiluted Indian ink, a practice which Oudry
favoured, especially during his youth, and which gives
this drawing a striking intensity. But Oudry's genius is
particularly apparent in the acuteness of his
observation, which invests these two dogs with such a
life-like quality. Opperman in a letter has suggested a
date of around 1725 for the drawing, comparing it to
the painting in Copenhagen of 1726 (no. 526, p. 226,
repr. in the catalogue of 1951).

On drawings by Oudry in the United States, see the
two excellent articles by H. N. Opperman in the *Allen
Memorial Art Museum Bulletin* of Oberlin (1969, pp. 49–
71) and in *Master Drawings* (1966, no. 4, pp. 384–409).
Apart from drawings in New York and those cited
elsewhere in these entries, others in the United States
which can be mentioned are a *Landscape* in San
Francisco (de Batz 87), the *Pomeranian* in Brunswick
(1964.58), the *Eagle and Ducks* in Philadelphia
(54.73.4), a *Landscape* in Phoenix (Inv.65.22, signed
and dated 1751; cf. the catalogue of the museum,
repr. p. 75) and perhaps the *Ostrich* in Boston (59.561).
*New York, Cooper-Hewitt Museum of Decorative Arts and
Design, Smithsonian Institution (1938.66.3)*

100 **Deux chiens de chasse avec une hure de
sanglier** *pl. VIII*
Pinceau, lavis gris et d'encre de chine, rehauts de
gouache. En bas à gauche, signature, 'J. B. [entrelacés]
Oudry'/187 × 244 mm
PROV Marque de collection non identifiée en haut à
droite (Lugt 337a ou 341b); collection Sarah Cooper
Hewitt; acquis à la vente Erskine Hewitt, New York, le
18–22 octobre 1938, n. 55

Plutôt que d'exposer les deux célèbres natures
mortes de poissons avec un perroquet du même
musée, provenant de la collection Goncourt, comme le
Cygne et le barbet de Chicago, la *Nature morte* d'Ann
Arbor et le n. 102 de notre catalogue, nous avons
préféré montrer, selon le conseil de H. N. Opperman,
cette feuille inédite dans un remarquable état de
fraîcheur. La violence des effets lumineux, due, selon
une habitude chère à Oudry, surtout dans sa jeunesse,
à l'utilisation de l'encre de Chine à peine diluée, donne
à ce dessin une intensité remarquable. Mais le génie
d'Oudry éclate tout particulièrement dans
l'observation des deux chiens de chasse pris sur le vif
auxquels il sait donner une présence et une vie
remarquable. Opperman (comm. écrite) date ce
dessins vers 1725 et le rapproche du tableau de
Copenhague de 1726 (n. 526, p. 226 avec pl. du
catalogue de 1951).

Sur les dessins d'Oudry aux Etats-Unis, on
consultera les deux remarquables articles de
H. N. Opperman dans l'*Allen Memorial Art Museum
Bulletin* d'Oberlin de 1969 (pp. 49–71) et dans *Master
Drawings* de 1966 (n. 4, pp. 384–409). Signalons
notamment, en plus des dessins de New York et de
ceux cités dans nos notices, le *Paysage* de San Francisco
(de Batz 87), le *Loulou de Poméranie* de Brunswick
(1964.58), l'*Aigle et les canards* de Philadelphie
(54.73.4), le *Paysage* de Phoenix (signé et daté de 1751,
catal. musée pl. p. 75, Inv.65.22) et peut-être
l'*Autruche* de Boston (59.561).
*New York, Copper-Hewitt Museum of Decorative Arts and
Design, Smithsonian Institution (1938.66.3)*

Jean-Baptiste **Oudry**
Paris 1686–Beauvais 1755

101 **Discovery of the Inn-Keeper's Corpse** *pl. 77*
Black chalk heightened with white chalk on blue
paper. Signed at lower left in black chalk, 'J B Oudry
1727'/328 × 278 mm
PROV Benoît Audran sale, Paris, 30 March 1772,
no. 243; anonymous sale, Paris, 25 February 1777,
no. 149; bears the mark of the late 18th-century
mounter ARD (L.172); Lessing J. Rosenwald;
presented to the National Gallery of Washington in
1951
BIB H. N. Opperman, 'Oudry illustrateur: le "Roman
Comique" de Scarron', in *Gazette des Beaux-Arts*, 1967,
pp. 329–48, fig. 11

Le Roman Comique by Scarron (1610–60), which
came out between 1651 and 1657, was one of the most
popular works in France at the end of the 17th century.
It recounts in burlesque the disputes between a
company of actors and the bourgeoisie in a provincial
town (Le Mans). Shortly before 1727, the date which
this sheet from Washington bears, Oudry had decided
to make thirty-eight drawings for engravings after this
work. The complex history of this series, and its
relationship to the twenty-three earlier paintings by
Jean-Baptiste Coulom in the museum at Le Mans, has
been disentangled by H. N. Opperman (op. cit.). The
Washington drawing (plate IV of the group), showing
the discovery of the corpse of the inn-keeper, which
had been hiding during the night by two of the actors

101 **'On trouve le corps mort de l'Hôte que l'on
avait caché'** *pl. 77*
Pierre noire, rehaussé de craie sur papier bleu. En bas
à gauche, signature à la pierre noire, 'J B Oudry
1727'/328 × 278 mm
PROV Vente Benoît Audran, Paris, 30 mars 1772,
n. 243; vente anonyme, Paris, 25 février 1777, n. 149;
porte la marque du monteur de dessins de la fin du
XVIIIe siècle ARD (Lugt 172); collection Lessing J.
Rosenwald; offert à la National Gallery de Washington
en 1951
BIB H. N. Opperman, 'Oudry illustrateur: le "Roman
Comique" de Scarron', in *Gazette des Beaux-Arts*, 1967,
pp. 329–48, fig. 11

Le Roman Comique de Scarron (1610–60), paru en
1651–7, fut l'un des ouvrages les plus populaires en
France à la fin du XVIIe siècle. Il raconte sur le mode
burlesque les démêlés d'une troupe de comédiens aux
prises avec la bourgeoisie d'une ville de province (Le
Mans). Oudry décida, peu avant 1727, date que porte
le dessin de Washington, de tirer de cet ouvrage des
dessins au nombre de 38, destinés à la gravure.
L'histoire complexe de cet ensemble, en relation avec
les 23 tableaux, antérieurs en date, de Jean-Baptiste
Coulom du musée du Mans, a été finement démêlée
par H. N. Opperman (op. cit.). Le dessin de
Washington (pl. IV de l'ensemble), qui nous montre
(t.II, chapitre 7) la découverte du cadavre de

(vol. II, chapter 7), was engraved by an anonymous artist, probably 'under the direction of Hucquier' in 1735; a counterproof 'retouched by Natoire?' is in the Teyler Museum at Haarlem (Opperman, fig. 12). Seven other drawings for this series are in Washington.

In addition to the drawings listed by Opperman, there are four others for the series, as well as two counterproofs, in the Fürstenberg collection in Paris (cf. the catalogue of the exhibition *Französische illustrierte Bücher des Achtzehnten Jahrhunderts*, Ludwigsburg, 1965, p. 16, pls. 17 and 18), and five new sheets and one counterproof which figured in sales in Paris on 28 May 1971 and 31 January 1972 (nos. 75–9, with 2 pls., and no. 49).

The Washington drawing retains some of the humour of the novel, and, despite the intentional awkwardness, the bombastic, theatrical interpretation – deliberately parodying the scene – is ably rendered by the young Oudry, who in 1727 was only at the start of his career, having just begun to paint 'des tableaux de chasse'. Shortly after, Oudry, Dumont le Romain and then Pater were to execute a new series of episodes from *Le Roman Comique*, this time of sixteen paintings, similarly intended for engraving (cf. F. Ingersoll-Smouse, *Pater*, Paris, 1928, pp. 76–7).

Washington D.C., National Gallery of Art (Rosenwald Collection B 1919)

Jean-Baptiste **Oudry**
Paris 1686–Beauvais 1755

102 **Still-life with Duck and Hare** *pl. 79*
Black chalk with white highlights on blue paper. Signed, almost illegibly, in ink, 'J B Oudry 1742'/ 381 × 214 mm
PROV Goncourt (L.1089); sale, 15–17 February 1897, no. 220; Bourgarel; sale, 15–16 June 1922, no. 169, repr. (no. 221 of the Goncourt sale – no. 168 of this sale – appeared at Christie's, 1 December 1970, no. 171, repr., and has recently been acquired by the Museum at Ann Arbor; cf. *Gazette des Beaux-Arts*, supplement, February 1972, p. 91, fig. 317); Peter W. Josten; private collection, New York
BIB Ph. de Chennevières, *Les dessins de maîtres anciens*, Paris, 1880, p. 99; E. de Goncourt, *La maison d'un artiste*, Paris, 1881, p. 131; J. Locquin, 'Catalogue raisonné de l'oeuvre de Jean-Baptiste Oudry', in *Bulletin de la Société de l'Histoire de l'Art Français*, 1912, no. 577; J. Vergnet-Ruiz, 'Oudry', in L. Dimier, *Les peintres français du XVIIIe siècle*, Paris and Brussels, 1930, II, p. 180, no. 125; F. Boucher and P. Jacottet, *Le dessin français au XVIIIe siècle*, Lausanne, 1952, p. 176, pl. 33; E. van Schaack, *Master Drawings in Private Collections*, New York, 1962, pp. 80–1, pl. 40
EX 1879 Paris, Ecole des Beaux-Arts, *Les dessins de maîtres anciens*, no. 486

This drawing, which, like those in Chicago, the Cooper-Hewitt Museum and Ann Arbor, belonged to the Goncourt brothers, relates to a painting exhibited at the Salon of 1742, the catalogue of which describes it, under no. 39, as 'a hare and a duck hanging from the wall. Beneath are bottles, bread and cheese'. Today in a private collection in Paris, the painting was originally intended to decorate 'an over-mantel in the dining-room of M. Jombert'. The drawing, which is very finished, in the manner which Oudry's contemporaries admired (cf. Mariette, *Abecedario*, 1857–8, IV, p. 55), displays a great simplicity of arrangement. It is a masterly example of still-life drawing, a genre rarely practised in the 18th century;

l'aubergiste qui avait été caché durant la nuit par deux des comédiens, a été gravé par un artiste anonyme, probablement 'sous la direction de Hucquier', en 1735. Il en existe une contre-épreuve 'retouchée par Ch. Natoire?' au musée Teyler de Haarlem (Opperman, fig. 12). Washington possède sept autres dessins pour cette suite.

Ajoutons, pour compléter l'article d'Opperman, qu'il existe quatre dessins supplémentaires pour cette suite, ainsi que deux contre-épreuves, dans la collection Fürstenberg à Paris (cf. catal. expo. *Französische illustrierte Bücher des Achtzehnten Jahrhunderts*, Ludwigsburg, 1965, p. 16, pl. 17 et 18) et que cinq nouvelles feuilles et une contre-épreuve sont passées en vente à Paris les 28 mai 1971 et 31 janvier 1972 (n. 75 à 79 du catalogue avec 2 pl., et n. 49).

Le dessin de Washington garde quelque chose de l'humour du roman: le côté déclamatoire et théâtral, volontairement parodique de la scène, en dépit des maladresses voulues du dessin, est rendu non sans habileté par le jeune Oudry, qui, en 1727, n'était qu'à ses débuts et ne peignait 'des tableaux de chasse' que depuis peu. On sait que, peu de temps après Oudry, Dumont le Romain, puis Pater, réalisèrent une nouvelle série, cette fois-ci de 16 tableaux, également destinée à la gravure, illustrant elle aussi divers épisodes du *Roman Comique* (cf. F. Ingersoll-Smouse, *Pater*, Paris, 1928, pp. 76–7).

Washington D.C., National Gallery of Art (Rosenwald Collection B.1919)

102 **Nature morte au canard et au lièvre** *pl. 79*
Pierre noire et rehauts blanc sur papier bleu. Signé de manière très peu lisible à l'encre. 'J B Oudry 1742'/ 381 × 214 mm
PROV Collection Goncourt (Lugt 1089); vente des 15–17 février 1897, n. 220; collection Bourgarel; vente des 15–16 juin 1922, n. 169 avec pl. (le n. 221 de la vente Goncourt, n. 168 de cette vente, vient de passer en vente chez Christie's le 1er décembre 1970, n. 171 avec pl. et d'entrer au musée d'Ann Arbor; cf. *Gazette des Beaux-Arts*, supplément, février 1972, p. 91, fig. 317); collection Peter W. Josten; collection privée, New York
BIB Ph. de Chennevières, *Les dessins de maîtres anciens*, Paris, 1880, p. 99; E. de Goncourt, *La maison d'un artiste*, Paris, 1881, p. 131; J. Locquin, 'Catalogue raisonné de l'oeuvre de Jean-Baptiste Oudry', in *Bulletin de la Société de l'Histoire de l'Art Français*, 1912, n. 577; J. Vergnet-Ruiz, 'Oudry', in L. Dimier, *Les peintres français du XVIIIe siècle*, Paris et Bruxelles, 1930, II, p. 180, n. 125; F. Boucher et P. Jacottet, *Le dessin français au XVIIIe siècle*, Lausanne, 1952, p. 176, pl. 33; E. van Schaack, *Master Drawings in Private Collections*, New York, 1962, pp. 80–1, pl. 40
EX 1879 Paris, Ecole des Beaux-Arts, *Les dessins de maîtres anciens*, n. 486

Ce dessin, qui a appartenu aux Goncourt, comme ceux de Chicago, du Cooper-Hewitt Museum et d'Ann Arbor, est en relation avec un tableau exposé au Salon de 1742, n. 39 du livret, 'un lièvre et un canard accrochés contre le mur. Plus bas sont des bouteilles, du pain et du fromage'. Aujourd'hui dans une collection privée à Paris, le tableau était destiné à orner 'un dessus de cheminée de la salle à manger de M. Jombert'. Ce dessin, très fini, comme les admiraient les contemporains (cf. Mariette, *Abecedario*, 1857–8, IV, p. 55), d'une grande simplicité de mise en page, illustre magistralement un genre peu pratiqué au XVIIIe siècle, le dessin de nature morte: Chardin,

Chardin, undoubtedly the greatest painter of still-lifes in his time, only exceptionally worked as a draughtsman, and so the sheets by Oudry are particularly interesting.

Private Collection

sans conteste le plus grand peintre de nature mortes du temps, n'a en effet qu'exceptionnellement dessiné, et les feuilles d'Oudry ont de ce fait pour nous un intérêt tout particulier.

Collection particulière

Jean-Baptiste Oudry
Paris 1686–Beauvais 1755

103 **Wild Asses Fighting in the Open Air** *pl. 78*

Pen and ink with grey wash and highlights in gouache on blue paper. Signed at lower left, 'JB.Oudry 1750'/302 × 516 mm
PROV William Mayor (d. 1874, L.2799); Lantsheer sale, Amsterdam, 3–4 June 1884, no. 247; Professor James J. Isaac, London; sale, Sotheby's, 27 February 1964, no. 133; Christopher Powney; anonymous gift in 1964
BIB Catalogue of the collection of William Mayor (1875 edition), no. 562; J. Locquin, 'Catalogue raisonné de l'oeuvre de Jean-Baptiste Oudry', in *Bulletin de la Société de l'Histoire de l'Art Français*, 1912, no. 784; J. Vergnet-Ruiz, 'Oudry', in L. Dimier, *Les peintres français du XVIIIe siècle*, Paris and Brussels, 1930, II, p. 179, no. 109; *Fogg Art Museum, Acquisitions Report, 1964*, p. 122, pl. p. 87
EX 1964 London, Powney, *Drawings*, no. 14

The Fogg is rich in drawings by Oudry; besides the one shown here, it possesses not only an amusing study of a *Lobster* but also a beautiful album of watercolours of birds (cf. *Master Drawings*, 1966, no. 4, pls. 16–19). This drawing of *Wild Asses Fighting*, dated 1750, was executed not long before the artist's death in 1755. H. N. Opperman has kindly informed us that in 1751 Oudry received a commission for a 'series of tapestry designs for the Gobelins, depicting wild animals fighting'; this series of twelve compositions, which was never woven, was based on an earlier series of drawings dated 1745 and representing animals of 'two or three different species' fighting. But there is also a second group of drawings, dating from 1750 and 1751, showing animals of the same species fighting (cf. F. Engerand, 'Modèles et Bordures de tapisseries des XVIIe et XVIIIe siècles', in *Nouvelles Archives de l'Art Français*, 1896, p. 146), and it is to this group that the Fogg drawing and, for example, those in the sale at the Palais Galliéra in Paris of 7 December 1960 (catalogue nos. 15, 16) belong.

The fantasy, humour and freedom of handling in the Fogg drawing justifies the reputation as a draughtsman which Oudry enjoyed during his lifetime and explains the prices, astonishing to his contemporaries, which his drawings fetched at the sale after his death.

Cambridge, Fogg Art Museum, Harvard University (1964.84)

103 **Combat d'onagres en plein air** *pl. 78*

Plume, lavis gris avec rehauts de gouache sur papier bleu. En bas à gauche, signé à la plume, 'JB.Oudry 1750'/302 × 516 mm
PROV Collection William Mayor (mort en 1874, Lugt 2799); vente Lantsheer, Amsterdam, 3–4 juin 1884, n. 247; vente du professeur James J. Isaac, Londres, Sotheby's, 27 février 1964, n. 133; Christopher Powney; don anonyme en 1964
BIB Catalogue de la collection William Mayor (éd. de 1875), n. 562; J. Locquin, 'Catalogue raisonné de l'oeuvre de Jean-Baptiste Oudry', in *Bulletin de la Société de l'Histoire de l'Art Français*, 1912, n. 784; J. Vergnet-Ruiz, 'Oudry', in L. Dimier, *Les peintres français du XVIIIe siècle*, Paris et Bruxelles, 1930, II, p. 179, n. 109; *Fogg Art Museum, Acquisitions Report, 1964*, p. 122, pl. p. 87
EX 1964 Londres, Powney, *Drawings*, n. 14

Le Fogg est riche en dessins d'Oudry. En plus de celui que nous montrons ici, ce musée conserve en effet non seulement une amusante *Langouste* mais aussi un bel album d'aquarelles d'oiseaux (*Master Drawings*, 1966, n. 4, pl. 16 à 19). Ce *Combat d'onagres*, daté de 1750, précède de peu la mort de l'artiste en 1755. En 1751, Oudry reçut la commande d'une 'série de modèles de tapisserie pour les Gobelins représentant des combats d'animaux sauvages' (comm. écrite de H. N. Opperman à qui nous empruntons ces informations). Cette suite de douze compositions qui ne fut pas exécutée, est basée sur une première série de dessins datés de 1745 représentant des combats d'animaux 'de deux ou trois espèces différentes', mais il existe – et le dessin du Fogg, ainsi que par exemple ceux de la vente du 7 décembre 1960 au palais Galliéra, Paris (n. 15, 16 du catal.), s'inscrivent aussi dans cet ensemble – un second groupe de dessins datés de 1750 et 1751 montrant des animaux de la même race s'affrontant (cf. F. Engerand, 'Modèles et Bordures de tapisseries des XVIIe et XVIIIe siècles', in *Nouvelles Archives de l'Art Français*, 1896, p. 146).

La fantaisie, l'humour, la liberté d'exécution de la feuille du Fogg justifient la réputation qu'Oudry connut comme dessinateur de son vivant et expliquent les prix, qui étonnèrent ses contemporains, atteints par ses dessins à sa vente après décès.

Cambridge, Fogg Art Museum, Harvard University (1964.84)

Augustin Pajou
Paris 1730–Paris 1809

104 **The Holy Family** *pl. 123*

Black chalk and bistre wash. In the lower centre, 'par Pajou statuaire'/234 × 182 mm
PROV Bought in England in 1925 by Dan Fellows Platt; presented to Princeton in 1948 (L.750a, mark on the verso as well as the mark of Princeton, L.2049a)
BIB M. Benisovich, 'Drawings by the sculptor Augustin Pajou in the United States', in *The Art Bulletin*, 1953, pp. 295–8, fig. 2

A group of more than sixty drawings by Pajou, executed at the time of his Italian sojourn at the French Academy in Rome (1752–6), belongs to Princeton. These drawings are, for the most part, copies of Roman, but also Genoese, sculptures such as Puget's *St Sebastian* or sometimes drawings *ad vivum*.

104 **La Sainte Famille** *pl. 123*

Pierre noire et lavis de bistre. En bas au centre, 'par Pajou statuaire'/234 × 182 mm
PROV Acquis en Angleterre en 1925 par Dan Fellows Platt; offert à Princeton en 1948 (Lugt 750a, marque au verso ainsi que la marque de Princeton, 2040a)
BIB M. Benisovich, 'Drawings by the sculptor Augustin Pajou in the United States', in *The Art Bulletin*, 1953, pp. 295–8, fig. 2

Princeton conserve un ensemble de plus de soixante dessins de Pajou faits lors de son séjour en Italie (1752–6) à l'Académie de France à Rome. Ce sont en majeure partie des copies de sculptures romaines mais aussi gênoises comme le *Saint Sébastien* de Puget, ou des dessins faits sur le motif. Ils ont été étudiés par

They have been studied by M. Benisovich (cf. op. cit., *The Art Bulletin*, 1953, and also *The Record of the Art Museum. Princeton University*, 1955, no. 1, pp. 9–16, and *The Art Quarterly*, 1959, pp. 56–62; see also J. Bean, in the catalogue of the exhibition *Italian Drawings in the Art Museum, Princeton University*, no. 74, repr.). The sheet shown here, a project for some medallion or bas-relief (?), is executed in a very seductive technique in the tradition of Lagrenée and Pajou's fellow-students at the French Academy (Doyen, La Traverse, etc.). It can be compared, as Benisovich suggests, to the *Allegory of Peace* in the Musée Bonnat at Bayonne (cf. H. Stein, *Augustin Pajou*, Paris, 1912, repr. p. 19), and it allows us to draw attention to this little-known area of French draughtsmanship: the drawings of sculptors.

Drawings by Pajou are plentiful in American collections. As well as those published by Benisovich (cf. supra; Fogg catalogue, 1946, no. 633, fig. 316; Metropolitan Museum; Cooper-Hewitt Museum), there are also other sheets in Detroit and those recently acquired by Chicago (63.809), Minneapolis (68.50) and Los Angeles (UCLA, signed and dated 1754).

Princeton University, The Art Museum (48.438)

M. Benisovich (cf. op. cit., *The Art Bulletin*, 1953 mais aussi *The Record of the Art Museum. Princeton University*, 1955, n. 1, pp. 9–16, et *The Art Quarterly*, 1959, pp. 56–62; voir cependant J. Bean, catal. *Italian Drawings in the Art Museum, Princeton University*, n. 74 avec pl.). La feuille que nous avons choisie, projet pour quelque médaillon ou bas-relief (?), est d'une technique fouillée très séduisante, dans la tradition d'un Lagrenée et des pensionnaires français de l'Académie, les condisciples de Pajou (Doyen, La Traverse, etc....). Elle peut être rapprochée, comme le suggère M. Benisovich, de l'*Allégorie de la Paix* du musée Bonnat à Bayonne (cf. H. Stein, *Augustin Pajou*, Paris, 1912, pl. p. 19) et nous permet d'attirer l'attention sur ce chapitre si mal connu du dessin français, le dessin de sculpteur.

Les Etats-Unis sont extrêmement riches en dessins de Pajou; outre ceux publiés par Benisovich (cf. supra; Fogg, catal. 1946, n. 633, fig. 316; Metropolitan Museum; Cooper-Hewitt Museum), citons ceux de Detroit et ceux acquis plus récemment par Chicago (63.809), Minneapolis (68.50) et Los Angeles (UCLA, signé et daté de 1754).

Princeton University, The Art Museum (48.438)

Charles Parrocel
Paris 1688–Paris 1752

105 **Ostrich Hunt** *pl. 81*

Pen and ink and bistre wash over black chalk. At top centre inscribed in ink, 'Chasse de Lautruche', and at the lower right, 'Parosel'/556 × 403 mm
PROV William F. W. Gurley (L.1230b); presented in 1922

In 1736 Louis XV commissioned the first of the series of exotic hunting scenes intended for the decoration of the small gallery of the Petits Cabinets in the Château at Versailles. Boucher (*Tiger Hunt*, of which there is a sketch in Cologne, and *Crocodile Hunt*), Jean-François de Troy (*Lion Hunt*), Pater (*Chinese Hunting Scene*), Lancret (*Leopard Hunt*), Parrocel and Carle Van Loo were entrusted with the execution of these pictures which, together with their superb frames by Verbeckt, are today in the Museum at Amiens. Charles Parrocel received the commissions for the *Elephant Hunt* (1737) and the *Wild Bull Hunt* (signed and dated 1738), and Carle Van Loo those of the *Bear Hunt* (drawn copy at San Francisco, classified under the name of Oudry) and the *Ostrich Hunt*. This last picture, signed and dated 1736, is of the same subject as the Chicago sheet which, puzzlingly, bears an old inscription, possibly autograph, 'Parosel'. How to resolve this contradiction? This drawing, though different in composition from the canvas by Van Loo, is of the same curvaceous shape as the canvas in Amiens, and consequently a connection between these two works appears certain. Van Loo's painting dates from 1736, while Parrocel's canvases (sketches for which are also in Amiens) are slightly later. In style the Chicago drawing clearly belongs to Parrocel, with his particular manner of indicating eyes and moustaches and his humorous spirit, and we can only cautiously conclude that, before it went to Carle Van Loo, the commission for the *Ostrich Hunt* might have been given to Charles Parrocel, or at least that his name was proposed at an early date.

A preparatory drawing for the *Wild Bull Hunt* by Parrocel is in the Museum at Tours, but this sketch in red chalk, signed 'Parocel', is completely different in style from the present drawing.

We would have liked to show a drawing by each of the principal members of the Parrocel dynasty.

105 **La chasse à l'autruche** *pl. 81*

Plume et lavis de bistre sur préparation à la pierre noire. En haut, au centre, à la plume, 'Chasse de Lautruche'; en bas à droite à la plume, 'Parosel'/556 × 403 mm
PROV Collection William F. W. Gurley (Lugt 1230b); offert en 1922

En 1736, Louis XV passa commande d'une première série de tableaux de chasses exotiques, destinée à orner la petite galerie des Petits Cabinets du château de Versailles. Boucher (la *Chasse au tigre* – esquisse à Cologne – et la *Chasse au crocodile*), Jean-François de Troy (la *Chasse au lion*), Pater (la *Chasse chinoise*), Lancret (la *Chasse au léopard*), Charles Parrocel et Carle Van Loo furent chargés d'exécuter ces tableaux, qui sont aujourd'hui, avec leur superbe bordure due à Verbeckt, au musée d'Amiens. Charles Parrocel reçut la commande de la *Chasse à l'éléphant* (1737) et de la *Chasse au taureau sauvage* (signée et datée de 1738), Carle Van Loo, de la *Chasse à l'ours* (une copie dessinée, sous le nom d'Oudry, à San Francisco) et de la *Chasse à l'autruche*. Ce dernier tableau, signé et daté de 1736, est de même sujet que le dessin de Chicago qui toutefois porte en bas à droite une inscription ancienne (une signature?), 'Parosel'. Comment résoudre cette contradiction? Remarquons tout d'abord que la feuille de Chicago, différente de composition du tableau de Carle Van Loo, a la même forme si particulière que la toile chantournée d'Amiens et que, par conséquent, le lien entre les deux oeuvres paraît certain. Le tableau de Carle Van Loo est de 1736, les toiles de Parrocel, dont les esquisses se trouvent également au musée d'Amiens, légèrement postérieures. Comme par son style, le dessin de Chicago revient sûrement à Parrocel – la manière si particulière d'indiquer les yeux et les moustaches, l'allant plein d'humour – il nous faut conclure avec prudence qu'avant d'échoir à Carle Van Loo, la commande de la *Chasse à l'autruche* fut passée à Charles Parrocel, ou tout au moins que son nom fut avancé en un premier temps.

Le musée de Tours conserve un dessin préparatoire pour la *Chasse au taureau sauvage* de Parrocel, mais cette sanguine, signée 'Parocel', est d'un style tout

Charles is amply represented in North American collections (Ann Arbor, 1963.2.39 and 40, 1970.2.54 and 55; Louisville, 65.25; Princeton, 44.304 and 305; Hartford, 1965.18; Sacramento, 436; Worcester, 1951.22; Yale, 1963.9.34; Toronto, 1968, 67.65; Metropolitan Museum, 63.3 and 07.282), and drawings by Joseph-François (1704–81; Yale, 1963.9.14, and San Francisco, Cogswell 93, for example) and Pierre-Ignace (1702–75; Princeton) are not lacking, but the same cannot be said of the founder and most important member of this family of painters of battles and religious subjects, Joseph (1646–1704). We have been unable to locate any drawing by him in the United States – though we gladly agree with the hypothesis of J. Montagu (accepted by A. Schnapper, both written communications) who sees a work by this master in a large drawing recently acquired by Los Angeles under the name of Le Brun (M.70.48).

The Art Institute of Chicago (Leonora Hall Gurley Memorial Collection 22.279)

Pierre **Patel the Elder/ Patel le Vieux**
Picardie, circa 1605–Paris 1676

106 **Landscape with Figures and Ruins** *pl. 48*
Black chalk with white chalk highlights. On the verso, a *Landscape* in pen and ink and wash/150 × 227 mm
PROV Edwin B. Crocker (1818–75); given to the museum by his widow Margaret E. Rhodes in 1885
BIB P. Rosenberg, 'Twenty French Drawings in Sacramento', in *Master Drawings*, 1970, p. 31, no. 1, pl. 21; *Master Drawings from Sacramento*, 1971, no. 66, repr.
EX 1940 Sacramento: *Three Centuries of Landscape Drawings*, no. 58; 1968 Berkeley, University Art Museum, University of California, *Master Drawings from California Collections*, no. 14, pp. 25–6, pl. 91

Drawings by Patel the Elder, all of them without exception landscapes, are rare. That from Sacramento, a little rubbed, is the only one we know of in the United States. It is absolutely typical of the manner of this artist who liked to punctuate his compositions with high colonnades and ruined buildings, evoking an Italy which, according to old sources, he did not know personally. Patel, called by Mariette 'the Claude Lorrain of France', gives this composition, with its bushy trees, great depth, and it is bathed in the cool light of the Ile-de-France reminiscent of La Hyre's paintings of the same period.

The Sacramento drawing appears closer to the very beautiful painting on copper in Basle which is dated 1650 – in which only the figures are differently arranged – than to the Chrysler *Landscape* of 1652 (cf. the exhibition catalogue *Vouet to Rigaud*, Finch College Museum of Art, 1967, no. 28, repr.). The Sacramento sheet must have been executed shortly before the painting in Switzerland and hence a few years after the *Landscapes* for the decoration of the Cabinet de l'Amour in the Hôtel Lambert. The formula which Patel perfected was unequalled in all Europe and was taken up by his son Pierre-Antoine, though without quite the rigour and precision of observation which always allow one to discover new details in every work by his father. All the same, the son left some pleasing landscape gouaches, like that in the Metropolitan Museum, dated 1693 (61.170).

Sacramento, E. B. Crocker Art Gallery (Inv. 394)

différent de celui du dessin de Chicago.

Nous aurions souhaité pouvoir exposer un dessin de chacun des principaux membres de la dynastie des Parrocel. Si Charles est abondamment représenté en Amérique (Ann Arbor, 1963.2.39 et 40, 1970.2.54 et 55; Louisville, 65.25; Princeton, 44.304 et 305; Hartford, 1965.18; Sacramento, 436; Worcester, 1951.22; Yale, 1963.9.34; Toronto, 1968, 67.65; Metropolitan Museum, 63.3 et 07.282), si Joseph-François (1704–81) n'est pas absent (Yale, 1963.9.14, et San Francisco, Cogswell 93, par exemple), ni Pierre-Ignace (1702–75; Princeton), il n'en est pas de même du plus grand et du fondateur de cette famille de peintres de batailles et de tableaux religieux, Joseph (1646–1704). Nous n'avons en effet rencontré aucun dessin de lui aux Etats-Unis, bien que nous nous rallions volontiers à l'hypothèse de Jennifer Montagu, acceptée par A. Schnapper (comm. écrites), qui voit, dans un grand dessin récemment acquis par Los Angeles sous le nom de Le Brun (M.70.48), une oeuvre de cet artiste.

The Art Institute of Chicago (Leonora Hall Gurley Memorial Collection 22.279)

106 **Paysage avec figures et ruines** *pl. 48*
Pierre noire avec rehauts de craie. Au verso, indication d'un *Paysage*, à la plume et au lavis/ 150 × 227 mm
PROV Collection Edwin B. Crocker (1818–75); donné par sa femme, Margaret E. Rhodes, au musée en 1885
BIB P. Rosenberg, 'Twenty French Drawings in Sacramento', in *Master Drawings*, 1970, p. 31, n. 1, pl. 21; *Master Drawings from Sacramento*, 1971, n. 66 avec pl.
EX 1940 Sacramento, *Three Centuries of Landscape Drawings*, n. 58; 1968 Berkeley, University Art Museum, University of California, *Master Drawings from California Collections*, n. 14, pp. 25–6, pl. 91

Les dessins de Patel le Vieux, sans exception des paysages, sont rares. Celui de Sacramento, légèrement frotté, est le seul que nous connaissions aux Etats-Unis. Il est extrêmement caractéristique de la manière du maître, qui aime rythmer sa composition à l'aide de hautes colonnades, d'édifices en ruine, évoquant une Italie qu'il ne connaissait pas, à en croire les textes anciens. Le 'Claude Lorrain de la France', pour reprendre le mot de Mariette, donne une grande profondeur à sa composition, aux arbres touffus, baignée de cette lumière froide de l'Ile-de-France que l'on retrouve sur les toiles de La Hyre des mêmes années.

Plus encore que du *Paysage* Chrysler de 1652 (catal. expo. *Vouet to Rigaud*, Finch College Museum of Art, 1967, n. 28 avec pl.), c'est du très beau cuivre de Bâle, daté de 1650, que le dessin de Sacramento se rapproche le plus: seuls les personnages sont disposés différemment. La feuille de Sacramento doit être de très peu antérieure au tableau suisse et donc suivre de quelques années les *Paysages* destinés à décorer le Cabinet de l'Amour de l'Hôtel Lambert. La formule mise au point par Patel, sans équivalent dans toute l'Europe, sera reprise par son fils Pierre-Antoine, mais sans cette rigueur, cette précision dans l'observation qui font sans cesse découvrir de nouveaux détails dans chacunes des oeuvres du père. Pierre-Antoine, pour sa part, laissera de savoureux paysages à la gouache, comme celui du Metropolitan Museum qui porte la date de 1693 (61.170).

Sacramento, E. B. Crocker Art Gallery (Inv.394)

Jean-Baptiste Pater
Valenciennes 1695–Paris 1736

107 Man Seated in an Armchair *pl. 75*
Red chalk. At lower right a number in ink, '199', which may be found on drawings by Pater and many counterproofs after Watteau which very often come from the Groult collection/175 × 130 mm
PROV Sale, Hôtel Drouot, Paris, 19 December 1941, no. 67 repr.; sale Hôtel Drouot, Paris, 5 May 1966, no. 180, repr.
BIB *The Art Quarterly*, 1970, p. 458, fig. on p. 461

This drawing is a study for the figure of *The Glutton*, a lost painting illustrating one of La Fontaine's *Contes*. The work was part of the celebrated 'Larmessin series', named after the engraver for whom Pater executed from eight to ten pictures, and with whom Lancret, Boucher, Vleughels, Subleyras and others collaborated. Pater's picture, painted a little before 1736, seems to have been lost since the 18th century. It is known through two copies and, above all, through the engraving of Pierre Filloeul (1696–after 1754) of 1736 (cf. F. Ingersoll-Smouse, *Pater*, Paris, 1928, no. 477, fig. 189). The drawing indicated by Ingersoll-Smouse, which figured in a sale in Paris, 17 May 1907 (no. 70 'the glutton, witty interpretation of La Fontaine's tale'), does not appear to be the Pittsburgh drawing, which is smaller than the present sheet (220 × 185 mm as opposed to 175 × 130 mm).

An imitator of Watteau, whose melancholy dream-like quality he does not possess, Pater was restored to fashion in the 19th century, when greater interest was taken in *sujets galants* than in *peinture d'histoire*.
Pittsburgh, Museum of Art, Carnegie Institute

François Perrier
Salins 1590–Paris 1650

108 The Martyrdom of Two Saints *pl. 11*
Pen and ink and bistre wash on greenish paper, with highlights in gouache which have oxidised. Squared. Many inscriptions in ink, 'Lempereur', 'le bourreau', 'les chreti . . .', etc.; a water stain at bottom centre renders the names of the martyrs illegible/192 × 140 mm
PROV J. J. Peoli (1828–93, L.2020, mark on the verso with a reference to a sale '23 [illegible] 1875, no. 251'); gift of the Misses Sarah and Eleanor Hewitt in 1931

Classified as a 'copy after Sébastien Bourdon', this drawing can confidently be restored to François Perrier. The draughtsmanship of this artist, to whom E. Schleier has recently devoted two articles (*Paragone*, 1968, no. 217, and *Revue de l'Art*, 1972, no. 15, in which is reproduced a drawing in Providence which he tentatively considers to be by Perrier), has been admirably studied by Walter Vitzthum (*Walter Friedlaender zum 90. Geburtstag*, Berlin, 1965, pp. 211–16; also *L'Oeil*, nos. 125 and 144). This drawing from New York is very close to two sheets in the Albertina, the *Martyrdom of St Margaret* (Vitzthum, 1965, fig. 1) and the *Sacrifice of Polyxenes* (ibid., fig. 8), both of them squared like the present drawing. Perrier handled his pen in a distinctive manner (few red chalk drawings by him are known); he indicates eyes and mouths with a small neat stroke, and his elongated figures, frequently draped in antique fashion, have rather sketchily indicated hands and feet. This manner, which is easily recognized thanks to Vitzthum's articles, can also be found in a number of as yet unpublished drawings (cf., for example, Amsterdam, 48.128; Chantilly, nos. 31 and 33 in Malo's 1933 catalogue of Poussin's drawings; Victoria and Albert Museum, D801–1887; Besançon, D.2732; Frankfurt, 1298; and, above all, a dozen drawings at Stuttgart under various attributions) and is evidence of the importance of Perrier's artistic personality. Dividing his career between Italy, where

107 Homme assis dans un fauteuil *pl. 75*
Sanguine. En bas à droite un numéro à la plume, '199' (se retrouve sur des dessins de Pater et sur de nombreuses contre-épreuves de Watteau provenant en général de la collection Groult)/175 × 130 mm
PROV Vente Hôtel Drouot, Paris, 19 décembre 1941, n. 67 avec pl.; vente Hôtel Drouot, Paris, 5 mai 1966, n. 180 avec pl.
BIB *The Art Quarterly*, 1970, p. 458, fig. p. 461

Ce dessin est l'étude pour la figure principale du *Glouton*, tableau perdu illustrant le célèbre conte de La Fontaine. Cette oeuvre fait partie d'une série bien connue, 'la suite de Larmessin', du nom du graveur, pour laquelle collaborèrent, outre Pater (8 à 10 tableaux), Lancret, Boucher, Vleughels, Subleyras, etc. Le tableau de Pater, peint peu avant 1736, semble perdu depuis la fin du XVIIIe siècle. Il nous est connu toutefois par deux copies, et surtout par la gravure de Pierre Filloeul (1696–après 1754), de 1736 (cf. Fl. Ingersoll-Smouse, *Pater*, Paris, 1928, n. 477, fig. 189). Le dessin signalé par Fl. Ingersoll-Smouse, passé en vente à Paris, le 17 mai 1907 (n. 70, 'le glouton, spirituelle interprétation du conte de La Fontaine'), ne semble pas être celui, plus petit, du musée de Pittsburgh (220 × 185 mm et non 175 × 130 mm).

Imitateur de Watteau, dont il n'a pas la rêveuse mélancolie, Pater a été remis à la mode par un XIXe siècle plus intéressé par les tableaux à sujet galant que par la peinture d'histoire.
Pittsburgh, Museum of Art, Carnegie Institute

108 Martyre de deux saints *pl. 11*
Plume et lavis de bistre sur papier verdâtre. Rehauts de gouache oxydés. Passé au carreau. Nombreuses inscriptions à la plume, 'Lempereur', 'le bourreau', 'les chreti . . .', etc.; une tache d'eau, au centre, empêche de lire les noms des martyrs/192 × 140 mm
PROV Collection John J. Peoli (1825–93, Lugt 2020, marqué au verso du montage avec la référence à une vente du '23 (mois difficilement lisible) 1875, n. 251'); don en 1931 de Mlles Sarah et Eleanor Hewitt

Considéré comme une 'copie de Sébastien Bourdon', ce dessin revient sans conteste à François Perrier. Cet artiste, auquel E. Schleier vient de consacrer deux articles (*Paragone*, 1968, n. 217, et *Revue de l'Art*, 1972, n. 15 (à paraître) dans lequel est reproduit un dessin de Providence considéré avec prudence comme pouvant revenir à Perrier), avait été admirablement étudié en tant que dessinateur par Walter Vitzthum (*Walter Friedlaender zum 90. Geburtstag*, Berlin, 1965, pp. 211–16; cf. aussi les n. 125 et 144 de *L'Oeil*). Le dessin de New York est très proche de deux feuilles de l'Albertina, le *Martyre de sainte Marguerite* (fig. 1 de l'article de Vitzthum) et le *Sacrifice de Polyxène* (fig. 8), toutes deux passées au carreau, comme le dessin de New York. Perrier utilise la plume d'une manière qui lui est toute personnelle (on ne connait que fort peu de dessins à la sanguine): il indique les yeux et la bouche d'un petit trait net, les corps, souvent drapés à l'antique, sont allongés, les mains et les pieds sommairement indiqués. Cette manière, aisément reconnaissable grâce aux travaux de Vitzthum, qui se retrouve dans de nombreux dessins inédits (citons, par exemple, Amsterdam, 48.128; Chantilly, n. 31 et 33 du catalogue des dessins de Poussin de Malo paru en 1933; Victoria and Albert Museum D801–1887, Besançon, D.2732; Francfort, 1298, et surtout une douzaine de dessins à Stuttgart sans diverses attributions), témoigne de l'importance de la personnalité artistique

193

he resided on two occasions as the pupil of Pietro da Cortona, and France, where he collaborated with Simon Vouet, this artist numbered Le Brun among his pupils and also received the commission to decorate the gallery at the Hôtel de la Vrillière.

New York, Cooper-Hewitt Museum of Decorative Arts and Design, Smithsonian Institution (1931.64.118)

Jean-François-Pierre **Peyron**
Aix-en-Provence 1744–Paris 1814

109 Socrates and Alcibiades *pl. 132*

Pen and ink and bistre wash, heightened with gouache, faint black chalk preparation/233 × 310 mm
PROV Sale, Paris, Hôtel Drouot, 9 May 1969, no. 40; on the market in Paris, then New York (Seligman)
BIB *The Art Quarterly*, 1970, p. 189, repr. p. 193
EX 1969 New York, Seligman, *Master Drawings*, no. 26, repr.

This drawing is related to a painting exhibited at the Salon of 1785 (no. 179 of the *livret*) representing *Socrates freeing Alcibiades from the Arms of Voluptuousness*, now lost. There is another version of this painting, and of its pendant *Cimon and Miltiades* (original in the Louvre), in the Guéret Museum – which also possesses two highly finished drawings for these compositions.

Peyron's drawings, like his paintings, are rare, and the artist does not yet hold the place he deserves among the masters of the second half of the 18th century. He was above all a classical painter and delicate colourist in the tradition of Poussin, and the figures in his drawings, draped in antique style and illuminated with a cold light, have a powerfully evocative force and a dignity which contrasts with the rather facile brio of Carle Van Loo's pupils. Among American museums, only the Metropolitan owns a drawing by Peyron (*The Death of Hecuba*, 65.125.2). The drawing in Sacramento (*Master Drawings*, 1970, p. 39) is doubtful, while the *Death of Alcestis* in Bowdoin (1932.40) is a copy of Le Bas' engraving (Landon, pl. 36) after the painting in the Louvre (Salon of 1785), for which there is a splendid unpublished preparatory study in Edinburgh.

Chapel Hill, The William Hayes Ackland Memorial Art Center, University of North Carolina

Bernard **Picart**
Paris 1673–Amsterdam 1733

110 Studies of a Lion Cub *pl. 69*

Red chalk. At lower left, in ink, 'B:Picart fec:'/ 293 × 190 mm
PROV Presented in 1965 by Helen D. Willard in memory of Paul J. Sachs
BIB *Fogg Art Museum, Acquisitions Report, 1965*, p. 38

This drawing contains studies for various plates of the 'Recueil de Lions/dessinés d'après nature par/ Divers maîtres et gravés par/B. Picart' which appeared in Amsterdam in 1728. In this case Picart made his engravings, not after Rembrandt, Dürer or Le Brun, but after his own drawings from life. The lion cub at the top of the sheet is engraved in pl. E6, that in the middle corresponds to pl. E4 and that at the bottom to pl. D6; the paw to the right of the centre, accompanied by the letter A, was also the subject of an engraving, captioned 'left paw with claws retracted'.

A prolific engraver and versatile draughtsman, Picart spent the latter years of his life in Holland. The Fogg drawing, which dates from his last years, displays the care the artist took in direct observation and his curiosity about these animals which one had little chance to see in Europe at that time.

Cambridge, Fogg Art Museum, Harvard University (Gift of Helen D. Willard in memory of Paul J. Sachs 1965.111)

de Perrier: l'artiste qui partagera sa carrière entre l'Italie, où il séjourna à deux reprises et où il fut l'élève de Pierre de Cortone, et la France, où il collabora avec Simon Vouet, compta parmi ses élèves Le Brun et reçut la commande de la décoration de la galerie de l'Hôtel de La Vrillière.

New York, Cooper-Hewitt Museum of Decorative Arts and Design, Smithsonian Institution (1931.64.118)

109 Socrate et Alcibiade *pl. 132*

Plume et lavis de bistre avec rehauts de gouache et légère préparation à la pierre noire/233 × 310 mm
PROV Vente à Paris, Hôtel Drouot, le 9 mais 1969, n. 40; commerce parisien puis new yorkais (Seligman)
BIB *The Art Quarterly*, 1970, p. 189, pl. p. 193
EX 1969 New York, Seligman, *Master Drawings*, n. 26 avec pl.

Ce dessin est une étude en relation avec le tableau du Salon de 1785, *Socrate détachant Alcibiade des bras de la volupté* (n. 179 du livret), aujourd'hui perdu. Le musée de Guéret conserve une répétition de ce tableau, ainsi que de son pendant, *Cimon et Miltiade* (Louvre). Il possède également deux dessins achevés de Peyron pour ces deux compositions.

Les dessins de Peyron, comme ses tableaux, sont rares et l'artiste n'occupe pas encore la place qu'il mérite parmi les maîtres de la seconde moitié du XVIIIe siècle. Peintre avant tout classique, coloriste précieux renouant avec la tradition de Poussin, il sait, dans ses dessins, avec une dignité en réaction contre le brio un peu factice des élèves de Carle Van Loo, donner à ses figures, drapées à l'antique, éclairées d'une lumière froide, une grande force évocatrice. Seul parmi les musées américains, le Metropolitan Museum possède un dessin de Peyron (*La mort d'Hécube*, 65.125.2). Le dessin de Sacramento (*Master Drawings*, 1970, p. 39) est douteux. Quant à la *Mort d'Alceste* de Bowdoin (1932.40), il s'agit en fait d'une copie de la gravure de Le Bas (Landon, pl. 36) d'après le tableau du Louvre (Salon de 1785) pour lequel Edimbourg conserve une admirable étude préparatoire inédite.

Chapel Hill, The William Hayes Ackland Memorial Art Center, University of North Carolina

110 Etudes de lionceau *pl. 69*

Sanguine. En bas, à gauche, à la plume, 'B: Picart fec:'/293 × 190 mm
PROV Donné en 1965 par Helen D. Willard en mémoire de Paul J. Sachs
BIB *Fogg Art Museum. Acquisitions Report, 1965*, p. 38

Ce dessin est une étude pour diverses planches du 'Recueil de Lions/dessinés d'après nature par/Divers maîtres et gravés par/B. Picart' paru à Amsterdam en 1728. En l'occurrence, ce n'est pas d'après Rembrandt, Dürer ou Le Brun que Picart grave, mais d'après ses propres dessins faits sur le modèle. Le lionceau du haut de la feuille est gravé sur la planche E6, celui du milieu correspond à la planche E4 et celui du bas à la planche D6; la patte à droite au centre, accompagnée d'un A, légendée 'patte gauche avec les griffes rentrées', a fait également l'objet d'une gravure.

Graveur extrêmement abondant, dessinateur très varié, Picart passera la fin de son existence en Hollande. Le dessin du Fogg, qui date des dernières années de sa vie, témoigne du souci d'observation directe de l'artiste, de sa curiosité aussi pour des animaux que l'on n'avait alors que peu d'occasions de voir en Europe.

Cambridge, Fogg Art Museum, Harvard University (Gift of Helen D. Willard in memory of Paul J. Sachs 1965.111)

Jean-Baptiste-Marie **Pierre**
Paris 1714–Paris 1789

111 The Holy Family, St Joseph Asleep *pl. 97*
Pen and ink and grey wash. Below, an inscription in ink, very probably autograph, 'Pierre'/161 × 215 mm
PROV On the mat, an unidentified old mark (L.622)
EX 1968–9 New York, Finch College Museum of Art, *The Story of Christmas*, no. 35, repr.

This charming drawing must date from several years after Pierre's return from his stay in Italy (1735–40) but from before the original etchings of the same subject of 1758 and 1759. The composition, which is still very animated, recalls the *Hercules and Diomedes* (1742) in the Montpellier Museum and also a drawing of the same year, the *Bal Improvisé*, which was engraved by the artist himself (cf. sale catalogue, Paris, 3 December 1965, no. 47, repr.), where one finds the same pine tree with moss-hung branches. The delicate humour in the treatment of the sleeping St Joseph, the happy charm of the Virgin and Child, and above all the original motif of the braying ass on the right of the sheet, display the inventive and original spirit of Pierre at the beginning of his career. His brilliant official career and his genuine talent were to secure the artist an important place in the history of French painting during the second half of the 18th century, a place which is wrongly overlooked today.

Various drawings in American collections have been attributed to Pierre in recent years (Cooper-Hewitt, etc.), but only the sheets from Providence (69.185) and Los Angeles, UCLA, seem unquestionable, together with the splendid *Allegory of Victory*, recently acquired by Chicago (1972.22, from a sale in Paris, Drouot, 27 February 1970, no. 41, then Prouté and Seligman).

New York, Suida-Manning Collection

111 La Sainte Famille avec saint Joseph endormi *pl. 97*
Plume et lavis gris. En bas à la plume, une inscription qui a toute chance d'être une signature, 'Pierre'/161 × 215 mm
PROV Sur le montage, marque ancienne non identifiée (Lugt 622)
EX 1968–9 New York, Finch College Museum of Art, *The Story of Christmas*, n. 35 avec pl.

Ce charmant dessin doit être de quelques années postérieur au retour d'Italie de Pierre (1735–40), en tout cas antérieur aux eaux-fortes originales de l'artiste de même sujet de 1758 et 1759. La composition, encore très mouvementée, rappelle l'*Hercule et Diomède* du musée de Montpellier (1742) et le dessin de la même année, le *Bal improvisé*, gravé par l'artiste lui-même (vente à Paris, le 3 décembre 1965, n. 47 avec pl. du catalogue), sur lequel se retrouve le même conifère au branchage moussu. L'humour délicat avec lequel est traité le saint Joseph endormi, le charme heureux du groupe de la Vierge et de l'Enfant et surtout l'étonnante idée de l'âne qui brait sur la droite de la feuille, montrent l'esprit inventif et original de Pierre à ses débuts. Sa brillante carrière officielle et son réel talent allaient donner à l'artiste une place importante dans l'histoire de l'art français de la seconde moitié du XVIIIe siècle, une importance aujourd'hui à tort bien méconnue.

Divers dessins des Etats-Unis ont été attribués à Pierre ces dernières années (Cooper-Hewitt Museum etc.). Seules les feuilles de Providence (69.185) et de Los Angeles, UCLA, nous paraissent irréfutables, avec, bien sûr, l'admirable *Allégorie de la Victoire* qui vient d'être si judicieusement achetée par Chicago (1972.22, passée en vente à Paris, Drouot, 27 février 1970, n. 41, puis Prouté et Seligman).

New York, Suida-Manning Collection

Jean-Baptiste-Marie **Pierre**
Paris 1714–Paris 1789

112 The Flight into Egypt *pl. 98*
Pen and ink and bistre wash with white highlights. Signed below, centre, in pen and ink, 'Pierre'/571 × 368 mm
PROV Jean Masson (1856–1933, L.1894a); sale, Paris, 23 November 1927, no. 88; on the market in New York (Seligman, mark on the mat unrecorded in Lugt); private collection
EX 1920 Paris, *Petits maîtres et maîtres peu connus du XVIIIe siècle*, no. 446; 1957 New York, Seligman, *Master Drawings*, no. 29; 1959 Baltimore, *Age of Elegance: The Rococo and its Effect*, no. 68; 1961 Los Angeles, UCLA, *Rococo to Romanticism*, no. 33 (reproduced)

This particularly beautiful drawing, belonging to a collector who is particularly fond of this master, is a preparatory study for the painting by Pierre which appeared at the Salon of 1761 (no. 18 of the *livret*) and was recently acquired by the Museum at Saint-Etienne. The painting, which subsequently entered the collection of La Live de Jully (no. 98 of the sale in 1770), was recorded by Gabriel de Saint-Aubin in the margin of his copy of the *livret* of the Salon (cf. E. Dacier, *Catalogues de ventes . . . illustrés par Gabriel de Saint-Aubin*, VI, Paris, 1911, p. 55). Saint-Aubin informs us in a note in his minute and delicate handwriting that the painting was afterwards stolen from the 'bibliotèque [sic] du Roy'.

The variations between the drawing and the painting are numerous and interesting: the whole foreground is extremely similar, but Pierre considerably modified the group of the Virgin and

112 La fuite en Egypte *pl. 98*
Plume et lavis de bistre avec rehauts de blanc. Signé, en bas, au centre, à la plume, 'Pierre'/571 × 368 mm
PROV Collection Jean Masson (1856–1933, Lugt 1894a); vente du 23 novembre 1927 à Paris, n. 88 du catalogue; commerce à New York (Seligman, marque en bas sur le montage non répertoriée dans Lugt); collection privée
EX 1920 Paris, *Petits maîtres peu connus du XVIIIe siècle*, n. 446; 1957 New York, Seligman, *Master Drawings*, n. 29; 1959 Baltimore, *Age of Elegance: The Rococo and its Effect*, n. 68; 1961 Los Angeles, UCLA, *Rococo to Romanticism*, n. 33 avec pl.

Ce très beau dessin, appartenant à un amateur qui collectionne avec affection ce maître, est une étude préparatoire pour le tableau de Pierre du Salon de 1761 (n. 18 du livret), tout récemment acquis par le musée de Saint-Etienne. Ce tableau, qui fit par la suite partie de la collection La Live de Jully (n. 98 de la vente de 1770), a été dessiné par Gabriel de Saint-Aubin en marge de son exemplaire du livret du Salon (cf. E. Dacier, *Catalogues de ventes . . . illustrés par Gabriel de Saint-Aubin*, VI, Paris, 1911, p. 55). Saint-Aubin nous apprend en outre, par une note de sa minuscule et délicieuse écriture, que ce tableau fut volé 'à la bibliotèque [sic] du Roy'.

Les variantes entre le dessin et le tableau sont nombreuses et intéressantes: tout le premier plan est extrêmement voisin, mais Pierre a considérablement modifié le groupe de la Vierge, de l'Enfant et de saint Joseph et a supprimé, sur la droite de sa toile, la jeune femme (avec le visage rond et le nez retroussé que l'on

Child with St Joseph, cutting off the young woman on the right of the canvas (with the round face and upturned nose typical of the artist) who offers a basket of fruit to the Virgin. Pierre had already treated this same theme in the picture today in Saint-Sulpice (a preliminary sketch for which appeared in a sale at the Palais Galliéra, Paris, 16 June 1967, no. 206, and a preparatory drawing was sold under the name of Greuze in Paris, 30 April 1924, no. 67, repr.), exhibited at the Salon of 1758, the year of the very beautiful *Death of Harmony* recently acquired by the Metropolitan Museum.

In 1761 Pierre was at the height of his reputation as a painter. At the Salon of that year he exhibited his masterpiece, *The Deposition of Christ* (today in Saint-Louis at Versailles; drawings for it are in Oxford and the Musée Magnin at Dijon, and one appeared in the Bourgarel sale of 1922), as well as the *Beheading of John the Baptist* (Avignon, with a drawing at Copenhagen) and a *Judgement of Paris* intended for Frederick the Great. Reacting against the convoluted style of artists like Boucher or his imitators, he wished to impose a taste for a less free type of painting, and one rather more austere in themes and technique. In 1770, when he succeeded Boucher as *Premier Peintre du Roi* and *Directeur de l'Académie*, he virtually ceased to paint in order to dedicate himself to his new functions and to propagate his theories at a time when painting in France was beginning to branch out in a new direction.

Private Collection

retrouve si souvent dans l'oeuvre de l'artiste) qui offre un panier de fruits à la Vierge. Pierre avait traité une première fois le même thème, dans un tableau aujourd'hui à Saint-Sulpice (première pensée à Galliéra, Paris, 16 juin 1967, n. 206, et dessin préparatoire, sous le nom de Greuze, à Paris le 30 avril 1924, n. 67 avec pl.), exposé au Salon de 1758, l'année de la très belle *Mort d'Harmonie*, récemment acquise par le Metropolitan Museum.

En 1761, Pierre est au sommet de sa réputation de peintre. Il expose au Salon de cette année-là, son chef-d'oeuvre, la *Déposition du Christ*, aujourd'hui à Saint-Louis de Versailles (dessins à Oxford, au musée Magnin à Dijon et à la vente Bourgarel en 1922), ainsi qu'une *Décollation de saint Jean-Baptiste* (Avignon, dessin à Copenhague) et un *Jugement de Pâris* destiné à Frédéric le Grand. Il veut réagir contre la manière fouettée d'un Boucher et de ses émules et imposer un goût pour une peinture moins libre, plus austère, aussi bien dans ses thèmes que dans sa technique. Lorsqu'en 1770, succédant à Boucher, il devient Premier Peintre du Roi et Directeur de l'Académie, il cessera pour ainsi dire de peindre pour se consacrer à ses nouvelles fonctions et imposer ses conceptions à un moment où la peinture française prend une orientation toute nouvelle.

Collection particulière

Nicolas **Poussin**
Les Andelys 1594–Rome 1665

113 **Five Seated Female Figures** *pl. 17*
Pen and ink and bistre wash. The corners of the sheet have been cut both above and below/110 × 118 mm
PROV Maximin Maurel (Marseilles); Victor Guigou; sale, 12 November 1877, no. 104; Chennevières (1820–99, L.2073); sale, 4–7 April 1900 (lot no. uncertain); Louis Deglatigny (1854–1936, L.1768a); sale, Paris, 14 June 1937, no. 192; Schwartz (New York); sale, London, Sotheby's, 7 December 1967, no. 10; purchased in 1967
BIB Ph. de Chennevières, 'Une collection de dessins de maîtres anciens', in *L'Artiste*, 1894–7, p. 12; A. Blunt, *The Drawings of Nicolas Poussin*, III, London, 1953, no. 234, pl. 174; *Gazette des Beaux-Arts*, supplement, February 1969, p. 60, fig. 253.

Accepted at first with caution, then more firmly, as Poussin by Anthony Blunt (op. cit.), this recently acquired drawing which once, like the Providence drawing (no. 116), belonged to the Chennevières collection, has been related to the drawing and painting of the *Birth of Bacchus* in the Fogg (cf. catalogue of the exhibition *Visions and Revisions*, Providence, 1968, pp. 17–18, repr.). In fact the five nymphs, silhouetted against the rapidly sketched background of reeds, do not appear to have been taken up faithfully in any composition we know by the artist. The manner in which the paper is hatched, the relief effect imparted to the figures by the swift application of wash in the background, the profiles of the women (their eyes, noses and mouths indicated with a single stroke), all bring to mind Poussin's drawings before his departure for Paris in 1640.

American museums outside New York (*The Entombment* in the Metropolitan Museum, 61.123.1; the drawings in the Pierpont Morgan Library) are not notably rich in drawings by the artist, if one excepts the beautiful *Birth of Bacchus* in the Fogg, and the four assembled here thus do not claim to evoke the career of

113 **Cinq figures féminines assises** *pl. 17*
Plume et lavis de bistre. Les angles de la feuille sont coupés, en haut et en bas/110 × 118 mm
PROV Collection Maximin Maurel de Marseille; collection Victor Guigou; vente à Paris, 12 novembre 1877, n. 104; collection Chennevières (1820–99, Lugt 2073); vente des 4–7 avril 1900 (lot difficile à identifier); collection Deglatigny (1854–1936, Lugt 1768a); vente à Paris du 14 juin 1937, n. 192; collection Schwartz, New York; vente du 7 décembre 1967, à Londres, Sotheby's, n. 10; acquis en 1967
BIB Ph. de Chennevières, 'Une collection de dessins de maîtres anciens', in *L'Artiste*, 1894–7, p. 12; A. Blunt, *The Drawings of Nicolas Poussin*, III, Londres, 1953, n. 234, pl. 174; *Gazette des Beaux-Arts*, supplément, février 1969, p. 60, fig. 253

Accepté avec prudence, puis fermement, comme de Poussin par A. Blunt (op. cit.), ce dessin, récemment acquis, qui provient de la collection Chennevières comme celui de Providence (n. 116), a été mis en relation avec la *Naissance de Bacchus*, peinte et dessinée du Fogg (cf. en dernier catal. expo. *Visions and Revisions*, Providence, 1968, pp. 17–18 avec pl.). En fait ces cinq nymphes qui se détachent sur un fond de roseaux rapidement esquissé, ne semblent pas avoir été réutilisées avec fidélité dans une composition qui nous soit connue de l'artiste. La manière dont le papier est griffé, le relief donné aux figures à l'aide du lavis vivement jeté sur l'arrière-plan, les profils féminins avec leurs yeux, la bouche et le nez marqués d'un seul trait, évoquent les dessins de Poussin avant son départ pour Paris en 1640.

Les quatre dessins de Poussin que nous avons choisi de montrer ne peuvent prétendre évoquer correctement la carrière du grand peintre français et ceci pour une raison majeure: les musées américains, New York non compris (*La Mise au Tombeau* du Metropolitan Museum, 61.123.1, mais surtout les dessins de la Pierpont Morgan Library), ne sont pas

this great French painter in its entirety. Rather, these sheets have been chosen for the fact that they are little known and that each presents a particular problem.

Cambridge, Fogg Art Museum, Harvard University (Gift for Special Uses Fund. Dorothy B. Edinburg 1967.69)

particulièrement riches en dessins de l'artiste, si l'on excepte l'admirable *Naissance de Bacchus* du Fogg. Nous avons préféré montrer quatre feuilles mal connues et problématiques à divers titres.

Cambridge, Fogg Art Museum, Harvard University (Gift for Special Uses Fund. Dorothy B. Edinburg 1967.69)

Nicolas **Poussin**
Les Andelys 1594–Rome 1665

114 **The Discovery of Erichthonius** *pl. 18*
Pen and ink, bistre wash/102 × 90 mm
PROV Prosper Henry Lankrink (1628–92; L.2090); Jonathan Richardson, senior (1665–1745; L.2184); John Jacob Lindman (1854–c. 1926; L.1479a); William F. W. Gurley (1831–1903; L.1230b), presented to the museum in 1922

The drawing represents the daughters of Cecrops, Pandrosos, Herse and Aglauros, finding a snake and the newly-born Erichthonius in the basket given to them by Minerva. The attribution to Polidoro da Caravaggio of this sheet from Chicago, once part of illustrious English collections, cannot be substantiated and we would ourselves propose the name of Poussin. It is far from surprising that this subject, less common in Italy (Rosa, Oxford) than Flanders (Rubens), should intrigue Poussin, although there is no factual evidence of his being interested in the theme. But it is rather the style of the drawing which suggests to us such an attribution. The rapid indication of the eyes, the terrified expression of the girl who discovers the snake, the simplicity of the composition (in which technical exactness is subordinated to expressive power), the economy of means – taken together all these features are characteristic of the artist's maturity. Should our hypothesis prove acceptable, it is testimony to Poussin's interest in an iconographically rich theme and provides us with yet another instance of the artist's indefatigable curiosity about the antique world.

The Art Institute of Chicago (Leonora Hall Gurley Memorial Collection 22.622)

114 **La découverte d'Erechthée** *pl. 18*
Plume et lavis de bistre/102 × 90 mm
PROV Collection Prosper Henry Lankrink (1628–92; Lugt 2090); Jonathan Richardson, senior (1665–1745; Lugt 2184); John Jacob Lindman (1854–vers 1926; Lugt 1479a); William F. W. Gurley (1831–1903; Lugt 1230b); offert au musée de Chicago en 1922

Ce dessin nous montre les filles de Cécrops, Pandrose, Hersé et Aglaure, découvrant dans une corbeille qui leur avait été donnée par Minerve, Erechthée qui vient de naître, avec un serpent. L'attribution à Polidodo da Caravaggio de la feuille de Chicago, qui provient de collections anglaises illustres, n'est évidemment pas soutenable et nous proposons pour notre part le nom de Poussin. Que ce sujet, plus rare en Italie (Rosa, Oxford) que dans les Flandres (Rubens), ait tenté Poussin, n'a rien de surprenant, bien au contraire, bien que nous n'ayons rencontré aucune mention faisant allusion à un intérêt de Poussin pour ce thème. Mais c'est évidemment le style du dessin qui nous paraît caractéristique de Poussin. L'indication rapide des yeux, l'expression effrayée de la jeune fille qui découvre le monstre, la composition d'une grande simplicité et d'une force expressive qui l'emporte sur la vérité technique, l'économie des moyens, tout cela nous semble typique du style de la maturité de l'artiste. Si notre hypothèse se trouvait confirmée, elle témoignerait de l'attention de Poussin pour un thème iconographiquement fort riche d'interprétations symboliques et fournirait un nouvel exemple de l'inlassable curiosité de l'artiste pour le monde de l'antiquité.

The Art Institute of Chicago (Leonora Hall Gurley Memorial Collection 22.622)

Nicolas **Poussin**
Les Andelys 1594–Rome 1665

115 **Centaur Carrying Off a Nymph; The Holy Family** *pl. 19*
Pen and ink, bistre wash. Laid down, enlarged and remounted on another sheet/93 × 159 mm
PROV Sale, Sotheby's, London, 9 July 1968, no. 7, repr.; bought by the Los Angeles Museum in 1968

Also of recent acquisition, this drawing is composed of two different studies mounted, probably at an early date, on the same sheet; on the left is a *Centaur Carrying Off a Nymph*, on the right the *Holy Family*. The sides of these drawings have been considerably added to, particularly in the case of the former.

According to the catalogue of the London sale, which cites Anthony Blunt, the centaur is a study for the *Triumph of Bacchus* (Blunt, *The Paintings of Nicolas Poussin*, London, 1966, no. 137) and the *Holy Family* one for the picture at Chantilly (ibid., no. 52). The drawing from Los Angeles is important, despite its present state, in that it raises various problems of attribution and of Poussin's chronology which are far from being solved. The *Holy Family* is one of two preparatory drawings known for the Chantilly painting (cf. the catalogue by A. Châtelet, 1970, no. 132, repr.). The Windsor sheet (Blunt and Friedlaender, *The Drawings of Poussin*, 1939, no. 43, repr.), a study for the entire composition and not just the upper part, as in this case, presents but few variations from the painting – as indeed does the

115 **Un centaure emportant une nymphe; la Sainte Famille** *pl. 19*
Plume et lavis de bistre. Contrecollé, agrandi et remonté sur une nouvelle feuille/93 × 159 mm
PROV Vente à Londres, Sotheby's, 9 juillet 1968, n. 7 avec pl.; acquis par Los Angeles en 1968

Ce dessin, lui aussi récemment acquis, est composé de la réunion, sans doute déjà ancienne, sur la même feuille, de deux études différentes. Sur la gauche se voit un *Centaure emportant une Nymphe*, sur la droite, une *Saint Famille*: les côtés de ces dessins ont été considérablement agrandis, surtout ceux du premier.

Selon le catalogue de la vente de Londres, qui cite Anthony Blunt, le centaure serait une étude pour le *Triomphe de Bacchus* (Blunt, *The Paintings of Nicolas Poussin*, Londres, 1966, n. 137), la *Sainte Famille*, pour le tableau de Chantilly (ibid., n. 52). Le dessin de Los Angeles, en dépit de son état, est important car il permet d'évoquer divers problèmes d'attribution et de chronologie concernant Poussin qui sont loin d'être tous résolus. La *Sainte Famille* est le second dessin préparatoire qui soit connu pour le tableau de Chantilly (catal. par A. Châtelet, 1970, n. 132 avec pl.). La feuille de Windsor (Blunt et Friedlaender, *The Drawings of Poussin*, 1939, n. 43 avec pl.), qui prépare le tableau tout entier et non pas, comme ici, la seule partie supérieure de l'oeuvre, n'offre, comme d'ailleurs le dessin de Los Angeles, que peu de

Los Angeles drawing.

The painting in Chantilly, the *Holy Family with St Elizabeth and St John the Baptist*, is unanimously accepted today as Poussin (only Jacques Thuillier shows some hesitation, see Châtelet's catalogue) and according to specialists dates from between 1638 and 1647, Mahon and Posner holding it to be *c.* 1639 and Blunt *c.* 1643.

The centaur has been said to be a study for the *Triumph of Bacchus* (the Kansas City version of this painting is far from being as mediocre as is customarily thought and we reserve judgment on it). In fact this centaur cannot be found either in the painting or in the various preparatory drawings at Windsor, Florence, the Hermitage and (perhaps) Kansas City (cf. Blunt, op. cit., 1966, p. 97, and the catalogue of the exhibition of French drawings at the Uffizi, 1968, no. 11), and its execution has a weakness and softness which are not the emotive weakness and softness one encounters in Poussin.

What conclusion then can be drawn from all this? It cannot be ruled out that we have here an arbitrary juxtaposition of a drawing by an imitator of Poussin (nothing in this centaur has the force and power which one finds throughout this great painter's artistic output) and an authentic study by the master himself (if one accepts the painting at Chantilly). The similarity of execution – and this exhibition enables us to make a useful comparison – between the head of St Joseph and that of the shepherd whose hair is held by Moses in the drawing from Providence (no. 116) is in this respect very convincing.

Los Angeles County Museum of Art (Museum Purchase with Art Museum Council Funds M.68.39)

Nicolas **Poussin**
Les Andelys 1594–Rome 1665

116 **Three Men Fighting with Staffs** *pl. 20*
Pen and ink and bistre wash over faint black chalk/ 165 × 162 mm
PROV G.H. (unidentified 18th-century collector, L.1160); Thomas Hudson (1701–79; L.2432); Sir Thomas Lawrence (1769–1830; L.2445); Chennevières (1820–99; L.2073); sale, 4–7 April 1900 (lot no. uncertain); Teodor de Wyzewa (1862–1917; L.2471); sale, Paris, Drouot, 21–22 February 1919, no. 197; Maurice Marignane (L.1872); H. M. Calmann, London, in 195(4?); Mrs Murray S. Danforth, Providence; presented to the museum in 1959
BIB Ph. de Chennevières, 'Une collection de dessins de maîtres anciens', in *L'Artiste*, 1894–7, p. 11; *Bulletin of the Rhode Island School of Design*, May 1960, p. 13; A. Blunt, *The Paintings of Nicolas Poussin*, London, 1966, p. 15, n. 17–4; C. Goldstein, 'A Drawing by Poussin . . .', in *Bulletin of the Rhode Island School of Design*, March 1969, pp. 2–15, fig. 1, p. 2
EX 1957 Providence, *Unfamiliar Treasures from Rhode Island Collections*

Recently published by C. Goldstein (op. cit.) on the occasion of its acquisition by the museum in Providence, this drawing is a study for Poussin's painting *Moses and the Daughters of Jethro*, known to us only through various engravings (cf. Blunt, op. cit., p. 15). A series of drawings (a sheet formerly in a private collection in London and recently bought by the Museum in Karlsruhe, 1970.31, and sheets at Windsor and in the Louvre; a copy of the Louvre drawing, Inv.32432, signed Julien de Parme and dated 1782 is in Valence) illustrates the care with which Poussin prepared his composition. On the verso of one of the Louvre drawings is a study for the *Finding of*

variantes avec celui-ci.

Le tableau de Chantilly, la *Sainte Famille avec sainte Elisabeth et saint Jean*, aujourd'hui unanimement accepté comme de Poussin (seul Jacques Thuillier émet quelques réserves, cf. catal. d'Albert Châtelet), est daté selon les érudits entre 1638 et 1647, en général vers 1639 (Mahon et Posner) ou 1643 (Blunt).

Le centaure est dit être une étude pour le *Triomphe de Bacchus*, dont la version de Kansas City est loin d'être aussi médiocre qu'il est coutumièrement dit et sur laquelle nous réservons notre jugement; mais ce centaure ne se retrouve en fait pas plus sur le tableau que sur les différents dessins préparatoires conservés à Windsor, Florence, l'Ermitage et peut-être à Kansas City (cf. Blunt, op. cit., 1966, p. 97, et catal. dessins français des Offices, 1968, n. 11) et l'exécution a des faiblesses, des mollesses, qui ne sont pas celles, si émouvantes, de Poussin.

Qu'en conclure? Est-il exclu que nous nous trouvions en présence d'une réunion arbitraire d'un dessin d'un pasticheur de Poussin (rien en effet dans ce centaure qui ait cette force et cette puissance que l'on retrouve tout au long de la carrière du grand peintre) et d'une étude parfaitement authentique, pour autant que l'on accepte le tableau de Chantilly. Le rapprochement dans l'exécution – et l'exposition permettra cette utile confrontation – entre la tête de saint Joseph et celle du berger que Moïse tient par les cheveux sur le dessin de Providence (n. 116) est à cet égard extrêmement convaincant.

Los Angeles County Museum of Art (Museum Purchase with Art Museum Council Funds M.68.39)

116 **Trois hommes combattant avec des bâtons** *pl. 20*
Plume et lavis de bistre sur une légère préparation à la pierre noire/165 × 162 mm
PROV Collection G.H. (collectionneur non identifié du XVIIIe siècle, Lugt 1160); collection Thomas Hudson (1701–79; Lugt 2432); collection Sir Thomas Lawrence (1769–1830; Lugt 2445); collection Chennevières (1820–99; Lugt 2073); vente du 4 au 7 avril 1900 (lot difficilement identifiable); collection Théodor de Wyzewa (1862–1917; Lugt 2471); vente, Paris, Drouot, 21–22 février 1919, n. 197; collection Maurice Marignane (Lugt 1872); collection H. M. Calmann, Londres, 195(4?); collection Mrs Murray S. Danforth, Providence; offert par celle-ci au musée en 1959
BIB Ph. de Chennevières, 'Une collection de dessins de maîtres anciens', in *L'Artiste*, 1894–7, p. 11; *Bulletin of the Rhode Island School of Design*, mai 1960, p. 13; A. Blunt, *The Paintings of Nicolas Poussin*, Londres, 1966, p. 15, n. 17–4; C. Goldstein, 'A Drawing by Poussin . . .', in *Bulletin of the Rhode Island School of Design*, mars 1969, pp. 2–15, fig. 1, p. 2
EX 1957 Providence, *Unfamiliar Treasures from Rhode Island Collections*

Ce dessin, récemment publié par C. Goldstein (op. cit.) à l'occasion de son entrée au musée de Providence, est une étude pour un tableau de Poussin représentant *Moïse et les Filles de Jéthro*, tableau qui n'est plus connu que par diverses gravures (cf. A. Blunt, op. cit., p. 15). Une série de dessins (la feuille d'une collection privée de Londres vient d'être acquise par le musée de Karlsruhe (1970.31), Windsor, Louvre; signalons que la copie de Valence du dessin du Louvre, Inv. 32432, porte la signature de Julien de Parme et la

Moses (also in the Louvre), painted in 1647 for Pointel, which suggests an approximate date for this drawing from Providence.

The group of three men fighting was considerably modified in the painting, to judge from Trouvain's engraving after it (reproduced C. Goldstein, op. cit., fig. 2): only the figure of Moses with his raised staff was adopted more or less faithfully.

This drawing from Providence reveals Poussin's concern, particularly strong at this stage of his career, to give his groups of figures a harmonious rhythm: the gestures of the arms develop in a sort of wheeling movement.

Providence, Rhode Island School of Design Museum of Art (Anonymous Gift 59.020)

date de 1782) nous montre le soin avec lequel Poussin a préparé sa composition. Le fait qu'au verso d'un des dessins du Louvre figure une étude pour le *Moïse sauvé des eaux* (également au Louvre) peint en 1647 pour Pointel, nous fournit une date approximative pour le dessin de Providence.

Dans le tableau, à en juger par la gravure de Trouvain reproduite par C. Goldstein (op. cit., fig. 2), le groupe des trois hommes se battant sera considérablement modifié: seule la figure de Moïse, le bâton levé, sera réutilisée à peu près fidèlement.

Le dessin de Providence est révélateur des préoccupations de Poussin, particulièrement fortes à ce moment de sa carrière: donner à ses groupes de personnages un rythme harmonieux: les gestes des bras se développent en une sorte de mouvement tournant.

Providence, Rhode Island School of Design Museum of Art (Anonymous Gift 59.020)

Pierre-Paul **Prud'hon**
Cluny 1758–Paris 1823

117 **Standing Male Nude with a Staff in the Right Hand** *pl. XVI*
Black chalk with white chalk highlights on blue paper/591 × 368 mm
PROV Viardot; sale, Louis Viardot, 30 April 1884, no. 17 (82 francs); François Flameng; sale, Paris, 13–26 May 1919, no. 146 (270 francs); Richard Owen, Paris; bought from Martin Birnbaum by Mrs Gustav Radeke; gift of Mrs Gustav Radeke in 1929
BIB Jean Guiffrey, 'L'oeuvre de P. P. Prud'hon', in *Bulletin de la Société de l'Histoire de l'Art Français*, 1924, no. 1169; M. A. Banks, 'The Radeke Collection of Drawings', in *Bulletin of the Rhode Island School of Design*, October 1931, p. 66
EX 1922 Paris, Petit Palais, *P. P. Prud'hon*, no. 247; 1968 Bloomington, Indiana University Art Museum, *19th Century French Drawings*

Male nudes by Prud'hon are less rare than his female nudes (about a hundred as opposed to about forty, according to Guiffrey, op. cit.), but not less beautiful. Without any doubt Prud'hon was thinking of Michelangelo's *David* when he did this anatomically strikingly truthful drawing of the youth with the somewhat bestial face. What primarily interested the artist, however, was the play of light – a cold, lunar light – on the flesh, achieved through the delicate use of stumping.

Providence, Rhode Island School of Design Museum of Art (Gift of Mrs Gustav Radeke 29.083)

117 **Académie d'homme debout, tenant de la main droite un bâton** *pl. XVI*
Pierre noire sur papier bleu avec rehauts de craie/591 × 368 mm
PROV Collection Viardot; vente Louis Viardot, 30 avril 1884, n. 17 (82 francs); collection François Flameng; vente à Paris 13–26 mai 1919, n. 146 (270 francs); collection Richard Owen à Paris; acquis de Martin Birnbaum par Mrs Gustav Radeke; donné par Mrs Gustav Radeke en 1929
BIB Jean Guiffrey, 'L'oeuvre de P. P. Prud'hon', in *Bulletin de la Société de l'Histoire de l'Art Français*, 1924, n. 1169; M. A. Banks, 'The Radeke Collection of Drawings', in *Bulletin of the Rhode Island School of Design*, octobre 1931, p. 66
EX 1922 Paris, Petit Palais, *P. P. Prud'hon*, n. 247; 1968 Bloomington, Indiana University Art Museum, *19th Century French Drawings*

Les académies d'homme de Prud'hon sont moins rares que ses nus féminins, une centaine contre une quarantaine selon Guiffrey (op. cit.), mais non moins belles. En dessinant ce jeune adolescent, au visage quelque peu bestial, d'une vérité anatomique saisissante, Prud'hon a sans aucun doute pensé au *David* de Michel-Ange. Mais ce qui intéresse avant tout l'artiste, ce sont les jeux de lumière – une lumière froide et lunaire – sur les chairs, obtenus grâce à l'utilisation délicate de l'estompe.

Providence, Rhode Island School of Design Museum of Art (Gift of Mrs Gustav Radeke 29.083)

Pierre-Paul **Prud'hon**
Cluny 1758–Paris 1823

118 **Study of a Female Nude Looking to the Right** *pl. 138*
Black chalk with white chalk highlights on blue paper. On the verso a *Study of a Male Nude*, standing in profile, with an arm raised/619 × 438 mm
PROV Charles Boulanger de Boisfremont, Paris (1773–1838, L.353); Walter S. M. Burns, London; sale, Sotheby's, 6 May 1926, no. 134; bought in 1961
BIB L. S. Richards, 'Pierre Paul Prud'hon's Study of a Nude Woman', in *The Bulletin of the Cleveland Museum of Art*, 1963, pp. 25–8, reproducing recto and verso; ibid., in *The Connoisseur*, March 1965, pp. 193–4 (reproduced); *Handbook*, 1969, p. 164 (reproduced)
EX 1964 Cleveland, *Neo-classicism: Style and Motif*, no. 110 (reproduced)

Much more than his contemporary David, Prud'hon was to prolong the 18th century, but he inclined towards a completely different artistic tradition from his rival, towards the Parma school and

118 **Etude d'un nu féminin tourné vers la droite** *pl. 138*
Pierre noire avec rehauts de craie sur papier bleu. Au verso *Etude d'un nu masculin*, debout, le bras droit levé, de profil/619 × 438 mm
PROV Collection Charles Boulanger de Boisfremont, Paris (1773–1838, Lugt 353); collection Walter S. M. Burns, Londres; vente chez Sotheby's, 6 mai 1926, n. 134; acquis en 1961
BIB L. S. Richards, 'Pierre-Paul Prud'hon's Study of a Nude Woman', in *The Bulletin of the Cleveland Museum of Art*, 1963, pp. 25–8, avec pl. du recto et du verso; ibid., in *The Connoisseur*, mars 1965, pp. 193–4 avec pl.; *Handbook*, 1969, p. 164 avec pl.
EX 1964 Cleveland, *Neo-classicism: Style and Motif*, n. 110 avec pl.

Bien plus que David, son contemporain, Prud'hon prolonge le XVIIIe siècle, mais se tourne vers une tradition artistique toute différente que son rival, vers

Correggio. He preferred shadow, softness and full, rounded forms lit by a strange, lunar light obtained through the use of the stump, to the line which encompasses forms with harshness. His art, which shunned movement, did not aspire to the great heroic subjects depicted by the painters of the Revolution and Empire but tended above all to mix together dream and sensuality. The painter Charles de Boisfremont, a great friend of Prud'hon, possessed a unique collection of the artist's drawings, dispersed in 1864 and 1870. The female nude in Cleveland (which seems to have been famous at the beginning of this century, to judge by a post-card made by Braun), like the three sheets of the same genre recently acquired by the Louvre (two with the Gourgaud collection, see *La Revue du Louvre*, 1966, no. 2, pls. pp. 96–7, and one from the Poignard sale, 10 March 1970, no. 3, repr.), comes from this collection, as do the Newberry and Forsyth Wickes nudes now in Detroit and Boston or *The Rhine* in the collection of David Daniels.

These nudes form a separate part of Prud'hon's graphic oeuvre. Jean Guiffrey included more than a hundred in his catalogue (*Bulletin de la Société de l'Histoire de l'Art Français*, 1924, nos. 1112 to 1245) and his list is far from exhaustive. In the 18th century all artists, almost without exception, studied the nude more often from a male than a female model – and it was an obligatory apprenticeship for all future *peintres d'histoire*; certain masters, like Boucher, were never to give up the habit. Louis de Boullongne, for example, made a speciality of it, his large sheets (no. 17) curiously anticipating Prud'hon, as much in technique – stumping played an essential rôle – as in the blue paper he drew on.

The Cleveland Museum of Art (Purchase from The J. H. Wade Fund 61.318)

Parme et le Corrège, et préfère l'ombre, le flou, la forme pleine, éclairée d'une étrange lumière lunaire obtenue grâce à l'utilisation de l'estompe, à la ligne qui cerne avec dureté les formes. Son art, qui fuit le mouvement, ne vise pas le grand sujet héroïque, tant pratiqué par les peintres de la Révolution et de l'Empire, mais veut avant tout mêler rêve et sensualité. Grand ami de Prud'hon, le peintre Charles de Boisfremont possédait un ensemble unique de dessins de l'artiste, dispersé en 1864 et 1870. L'académie de femme de Cleveland (qui semble avoir été célèbre au début du siècle, à en juger par l'existence d'une carte postale Braun), comme les trois feuilles du même genre récemment entrées au Louvre (deux avec la collection Gourgaud, cf. *La Revue du Louvre*, 1966, n. 2, pl. p. 96–7 et une acquise à la vente du bâtonnier Poignard, 10 mars 1970, n. 3 du catalogue avec pl.) provient de sa collection, comme les académies Newberry et Forsyth Wickes, aujourd'hui à Detroit et à Boston, ou le *Rhin* de la collection David Daniels.

Ces académies forment un groupe à part dans la production de dessinateur de Prud'hon. Jean Guiffrey en cataloguait plus de cent (*Bulletin de la Société de l'Histoire de l'Art Français*, 1924, n. 1112 à 1245) et sa liste est loin d'être complète. Au XVIIIe siècle, tous les artistes presque sans exception étudièrent le nu, plutôt, il est vrai, d'après un modèle masculin que féminin, apprentissage obligatoire pour tout futur peintre d'histoire, et certains maîtres, non des moindres, Boucher en tête, ne cessèrent jamais de pratiquer ce genre. Louis de Boullongne par exemple s'en fit une spécialité et ses grandes feuilles (n. 17 de la présente exposition) annoncent curieusement Prud'hon tant par leur technique – l'estompe y joue un rôle essentiel – que par leur support – le même papier bleu.

The Cleveland Museum of Art (Purchase from The J. H. Wade Fund 61.318)

Pierre **Puget**
Marseille 1620–Marseille 1694

119 **Male Heads with Cheeks Puffed Out**
pl. 43
Black chalk with white chalk highlights on blue-green paper. At lower left in pen and ink, 'pierre puget'. At lower right in pensil, partially rubbed out, 'du Puget sculpter' (?)/300 × 226 mm

This drawing is close to a group of a dozen decorative drawings formerly in Switzerland and now dispersed throughout the world (see Klaus Herding, *Pierre Puget*, Berlin, 1970, p. 34 and note 155, reproducing two of these drawings, and the catalogue of the exhibition *Zeichnungen alter Meister aus Deutschem Privatbesitz*, Bremen, 1966, no. 156, pl. 169). The museums in Cleveland and Los Angeles, UCLA, each own a sheet from this series – respectively a *Head of a Child* (66.581) which, like that in Philadelphia, emphasizes the blown out cheeks and the puckered lips, and *Two Grotesques*.

That the sheet is a sculptor's drawing seems evident from the artist's concern for volume. That the sculptor should be Puget appears no less certain, for the powerful treatment, the grotesque and expressive force of the head (which anticipates the *Gaulish Hercules* and the figure leaning over the *Diogenes*, both in the Louvre) correspond to this artist's aspirations. Herding dates this group of drawings to about 1654, that is to say long before the artist's first stay in Genoa and shortly before his first important commission, the decoration of the old Hôtel de Ville in Toulon, where he was living at that time. Also of 1654

119 **Têtes d'homme, les joues gonflées** *pl. 43*
Pierre noire avec rehauts de craie sur papier bleu-vert. En bas à gauche à la plume, 'pierre puget'. A droite au crayon, inscription effacée, 'du Puget sculpter' (?)/ 300 × 226 mm

Ce dessin s'apparente à un groupe d'une douzaine de feuilles décoratives autrefois en Suisse et aujourd'hui dispersé de par le monde (cf. K. Herding, *Pierre Puget*, Berlin, 1970, p. 34 et note 155, qui reproduit deux de ces dessins, et catal. expo. *Zeichnungen alter Meister aus Deutschem Privatbesitz*, Brême, 1966, n. 156, pl. 169). Les musées de Cleveland et de Los Angeles (UCLA) possèdent chacun une feuille de cette série, une *Tête d'enfant* (66.581) sur laquelle, comme à Philadelphie, l'artiste insiste sur les joues gonflées, les lèvres en avant, et *Deux grotesques*.

Qu'il s'agisse bien d'un dessin de sculpteur paraît évident tant l'artiste s'applique à rendre avant tout les volumes. Que ce sculpteur soit Puget nous paraît non moins certain, tant la volonté de puissance, la force caricaturale et expressive donnée à cette tête, qui annonce celle de l'*Hercule Gaulois* et la figure penchée au dessus du *Diogène* du Louvre, correspondent aux aspirations de l'artiste. Herding date ce groupe de dessins vers 1654, c'est à dire bien avant le premier séjour de l'artiste à Gênes et un peu avant sa première commande importante, la décoration de l'ancien Hôtel de Ville de Toulon, ville où vivait alors l'artiste. De 1654 datent un dessin du

are a drawing in the Louvre, *The Harbour at Toulon* (Inv.32593, see the catalogue of the *Mariette* exhibition, 1967, no. 261) and a painting in the museum at Marseille, the *Sacrifice of Noah*.

Philadelphia Museum of Art, Academy Collection (PAFA 295)

Pierre **Puget**
Marseille 1620–Marseille 1694

120 **Construction of a Ship in the Harbour of Toulon** *pl. 44*

Pen and ink over black chalk. Below centre 'original de Mr peuget le père'/493 × 726 mm
PROV Gift of Hans Swarzenski in memory of Gertrud Bing in 1964

There are a fair number of drawings by Puget or his studio depicting ships, many of them on parchment; examples are that in the Metropolitan Museum (K. Herding, *Pierre Puget*, Berlin, 1970, pl. 166), the *Galley* in the Cooper-Hewitt Museum (see the cover plate of the catalogue of the exhibition *Five Centuries of Drawing*, 1959–61) or the *Port with Ships* in the Seligman collection. Only on the Boston sheet do we find a ship under construction. Despite its peculiar style, there is no reason to doubt its authenticity, the figures of the men at work being quite in this master's usual manner. Furthermore, the old inscription on the sheet is very close to that on two drawings in Marseille (cf. F. P. Alibert, *Pierre Puget*, Paris, 1930, pls. 54 and 55). Finally, the city in the background, with its fortresses and churches, is the Toulon we know from other drawings by Puget and also from the famous painting by Vernet in the Louvre.

The Boston drawing – held by Herding (oral communication) to be a late work – is one of the rare examples of this artist's work to be found in the United States, the *Holy Family* in Los Angeles being, in Herding's opinion, by Pierre Puget's son François (we should not, however, forget copies after Puget's sculpture by Pajou – in Providence – and Dandré-Bardon – in Sacramento). This sheet is not only an interesting document recording the arsenal at Toulon, in which Puget spent so much of his time and of which he probably gives us an idealized representation here, it is also an exceptional drawing by an artist who is too much neglected as a draughtsman.

Boston, Museum of Fine Arts (Gift of Hans Swarzenski in memory of the Director of the Warburg Institute, Gertrud Bing 64.1605)

Jean **Restout**
Rouen 1692–Paris 1768

121 **Standing Man and Studies of Hands** *pl. 82*

Black chalk with faint white chalk highlights/270 × 178 mm
PROV Presented in 1965 by Mr and Mrs Charles E. Slatkin of New York, in memory of P. J. Sachs
BIB *Fogg Art Museum. Acquisitions Report, 1965*, p. 44, pl. on p. 84 (J. F. de Troy); P. Rosenberg and A. Schnapper, catalogue of the exhibition *Jean Restout*, Rouen, 1970, p. 221, no. 44 (reproduced)

Restout's drawings are rare today. In the United States there are only the superb study of the *Good Samaritan* (1736) at Madison (cf. the *Restout* exhibition, 1970, op. cit., no. 14, pl. XVIII), the *Rest on the Flight into Egypt* in the Fogg (1752, ibid., no. 34, pl. XLIV, another version of which appeared under the name of Boucher in the Lasquin sale in Paris, 7–8 June 1928, no. 22, repr.; a painting of the same subject, also under the name of Boucher, was formerly in the collection of Abbé Thuélin) and the *Adoration of the Sacred Heart* (1754), with its verso *St Augustine*, today in a collection in Houston (ibid., no. 35, pls. LXXXV and

Louvre, la *Rade de Toulon* (Inv.32593; cf. catal. expo. Mariette, 1967, n. 261) et un tableau du musée de Marseille, le *Sacrifice de Noé*.

Philadelphia Museum of Art, Academy Collection (PAFA 295)

120 **Construction d'un navire dans le port de Toulon** *pl. 44*

Plume avec préparation à la pierre noire. Au centre en bas, 'original de Mr peuget le père'/493 × 726 mm
PROV Donné en 1964 par Hans Swarzenski en mémoire de Gertrud Bing

On connaît d'assez nombreux dessins – souvent sur parchemin – de Puget ou de son atelier, nous montrant des vaisseaux, tel celui du Metropolitan Museum (K. Herding, *Pierre Puget*, Berlin, 1970, pl. 166), la *Galère* du Cooper-Hewitt Museum (pl. en couverture du catal. expo. *Five Centuries of Drawing*, 1959–61) ou le *Port avec plusieurs navires* de la collection Seligman. Mais sur aucun de ces dessins ne se voit un navire en construction comme sur la feuille de Boston, dont nous n'avons, en dépit de son style si particulier, aucune raison de douter, tant les figures qui l'ornent, des hommes au travail, sont dans la manière habituelle du maître. En outre, l'inscription ancienne qu'il porte se retrouve, très voisine, sur deux dessins du musée de Marseille (cf. F. P. Alibert, *Pierre Puget*, Paris, 1930, pl. 54–5). Enfin la ville qui se distingue au second plan est Toulon, avec sa forteresse et ses églises, comme on la voit sur d'autres dessins de Puget et également dans le célèbre tableau de Vernet du Louvre.

Le dessin de Boston, que Herding (comm. orale) considère comme tardif, est un des très rares de l'artiste conservés aux Etats-Unis: la *Sainte Famille* de Los Angeles serait, selon Herding (comm. orale) du fils de Pierre, François (n'oublions pas toutefois les copies de sculptures de Puget par Pajou, à Providence, et par Dandré-Bardon, à Sacramento). Ainsi non seulement s'agit-il d'un intéressant document sur l'arsenal de Toulon, dans lequel Puget déploya tant d'activité et dont il donne ici une vue sans doute idéale, mais aussi d'une page exceptionnelle d'une artiste qu'on néglige trop comme dessinateur.

Boston, Museum of Fine Arts (Gift of Hans Swarzenski in memory of the Director of the Warburg Institute, Gertrud Bing 64.1605)

121 **Homme debout et études de mains** *pl. 82*

Pierre noire avec légers rehauts de craie/270 × 178 mm
PROV Donné en 1965 par Mr et Mrs Charles E. Slatkin de New York, en mémoire de P. J. Sachs
BIB *Fogg Art Museum. Acquisitions Report, 1965*, p. 44, pl. p. 84 (J. F. de Troy); P. Rosenberg et A. Schnapper, catal. expo. *Jean Restout*, Rouen, 1970, p. 221, n. 44 avec fig.

Les dessins de Restout sont aujourd'hui rares. Les Etats-Unis ne conservent que la superbe étude pour le *Bon Samaritain* (1736) de Madison (cf. catal. expo. *Restout*, 1970, op. cit., n. 14, pl. XVIII), le *Repos pendant la fuite en Egypte* du Fogg (1752, ibid., n. 34, pl. XLIV; une autre version sous le nom de Boucher dans la vente Lasquin des 7–8 juin 1928 à Paris, n. 22 avec pl., et un tableau de ce sujet, toujours sous le nom de Boucher, autrefois dans la collection de l'abbé Thuélin) et l'*Adoration du Sacré Coeur* (1754) avec, au verso, *Saint Augustin*, aujourd'hui dans une collection de Houston (ibid., n. 35, pl. LXXXV et LXXXVI). Ces dessins, puissants et nerveux, dans la tradition de

LXXXVI). These drawings, powerful and nervous in the manner of Jouvenet (no. 64) – Restout's uncle – but with an entirely 18th-century elegance, explain the great reputation the artist enjoyed during his lifetime.

This Fogg drawing, formerly classified as Jean-François de Troy (the sheet bearing this name in the de Batz Collection, San Francisco – cf. the exhibition in Boston, *Chinese Ceramics and European Drawings*, 1953, no. 89, repr. – seems to us to be in fact by Domenico Mondo), is a preparatory study for the anonymous engraving after Restout for Carré de Montgeron's book *La Vérité des miracles opérés à l'intercession de M. de Pâris . . .*, a famous work in its day. The first volume, decorated with twenty engravings after Restout, was presented by the author to the King in 1737. The second appeared only in 1741 when its author had fallen into disgrace (in connection with this book see the article by A. Gazier, 'Jean Restout et les miracles du "diacre" Pâris (1717)', in *Revue de l'Art Chrétien*, 1912, pp. 117–30, which reproduces on p. 122 the engraving after Restout of the *Tombeau du diacre Pâris*; the Fogg drawing is a study for the figure in the right foreground of the engraving; the clasped hands are those of the woman in prayer on the left).

Besides the Fogg drawing, three other preparatory studies for these engravings can be identified today (cf. the *Restout* exhibition catalogue, 1970, nos. 5 to 7, pls. LX, LXI, LVII). Five which belonged to Chennevières (in *L'Artiste*, 'Une collection de dessins', 1894–7, p. 111) have disappeared since 1900 and the sixteen from the Périn collection, exhibited in Paris in 1925, have also been lost from view.

Shortly before 1737, when Restout undertook the Preparatory drawings for these engravings, he had received the commission for part of the new decoration of the Hôtel de Soubise, today the Archives Nationales. This commission, which he shared with Trémollières, Carle Van Loo and Boucher, attests the place he held among his contemporaries – and, given a drawing of such a high quality as this one from the Fogg, it is scarcely to be wondered at.

Cambridge, Fogg Art Museum, Harvard University (Gift of Mr and Mrs Charles E. Slatkin in honor of Paul J. Sachs 1965.55)

Jouvenet (n. 64), oncle de Restout, mais d'une élégance toute dixhuitième, expliquent la grande réputation de l'artiste de son vivant.

Le dessin du Fogg, autrefois considéré comme de Jean-François de Troy (le feuille qui portait ce nom dans la collection de Batz à San Francisco, cf. catal. expo. *Chinese Ceramics and European Drawings*, Boston, 1953, n. 89 avec pl., nous paraît, en fait, de Domenico Mondo), est une étude préparatoire pour une gravure anonyme d'après Restout pour un ouvrage célèbre en son temps, *La Vérité des miracles opérés à l'intercession de M. de Pâris . . .* par Carré de Montgeron. Le premier volume, orné de vingt gravures d'après Restout, fut présenté par son auteur au Roi en 1737. Le second ne parut qu'en 1741, alors que son auteur était tombé en disgrâce (voir sur cet ouvrage, l'article d'A. Gazier, 'Jean Restout et les miracles du "diacre" Pâris (1717)', in *Revue de l'Art Chrétien*, 1912, pp. 117–30, qui reproduit p. 122 la gravure d'après Restout représentant le *Tombeau du diacre Pâris*. Le dessin du Fogg prépare une figure au premier plan, à droite, de la gravure. Les mains jointes sont celles d'une femme en prière, sur la gauche.

On connaît aujourd'hui, outre le dessin du Fogg, trois feuilles préparatoires pour ces gravures (cf. catal. expo. *Restout*, 1970, n. 5 à 7, pl. LX, LXI, LVII) Cinq qui appartenaient à Chennevières ('Une collection de dessins', in *L'Artiste*, 1894–7, p. 111) ont disparu depuis 1900 et les seize de la collection Périn, exposées à Paris en 1925, n'ont pas été retrouvées.

Quand, peu avant 1737, Restout entreprend les dessins préparatoires pour ces gravures, il vient de recevoir la commande d'une partie du nouveau décor de l'Hôtel de Soubise, actuelles Archives Nationales. Cette commande, qu'il partage avec Trémollières, Carle Van Loo et Boucher, témoigne de la place que Restout occupait alors parmi ses contemporains. A voir un dessin comme celui du Fogg, est-il besoin de s'en étonner?

Cambridge, Fogg Art Museum, Harvard University (Gift of Mr and Mrs Charles E. Slatkin in honor of Paul J. Sachs 1965.55)

Hyacinthe **Rigaud**
Perpignan 1659–Paris 1743

122 **Portrait of Samuel Bernard 1651–1739** *pl. 63*
Black chalk with white chalk highlights on blue paper. Lightly squared. At lower left, 'fait par/hyacinthe/Rigaud/1727'/559 × 312 mm
PROV Johann von und zu Liechtenstein in Feldsberg; Rothschild (no further details given); Rosenberg and Stiebel, New York; bought in 1966
BIB J. Roman, *Le Livre de Raison de Rigaud*, Paris, 1919, p. 201 (footnote); *The Art Quarterly*, 1966, p. 168, pl. on p. 185

This superb drawing is a faithful copy by Rigaud himself of his large *Portrait of Samuel Bernard* now in Versailles. The artist's *Livre de Raison*, published in 1919 by J. Roman, tells us that in 1726 the large portrait 'of Mr Bernard, standing, with a seascape. Entirely original', made 7,200 *livres*, an enormous sum for that era (p. 201). The fact that the *Livre de Raison* also mentions that in the same year 'a drawing after his large portrait' was bought for 200 *livres* – again a considerable price – implies that this drawing was executed by Rigaud alone; in a footnote, Roman points out a 'sketch' belonging to the Liechtenstein family which must be identifiable with our drawing. The fact that this portrait from Kansas City bears the

122 **Portrait de Samuel Bernard 1651–1739** *pl. 63*
Pierre noire avec rehauts de craie sur papier bleu. Finement passé au carreau. En bas à gauche, 'fait par/hyacinthe/Rigaud/1727'/559 × 312 mm
PROV Collection Johann von und zu Liechtenstein à Feldsberg; collection Rothschild (sans plus de précision); Rosenberg et Stiebel à New York; acquis en 1966
BIB J. Roman, *Le Livre de Raison de Rigaud*, Paris, 1919, p. 201 (en note); *The Art Quarterly*, 1966, p. 168, pl. p. 185

Ce magnifique dessin est la copie fidèle par Rigaud de son grand *Portrait de Samuel Bernard*, aujourd'hui à Versailles. Le *Livre de Raison* de l'artiste, publié en 1919 par J. Roman, nous apprend à l'année 1726, que le grand portrait 'de Mr Bernard, en pied avec une marine. Tout original' fut payé 7200 livres, somme énorme pour l'époque (p. 201). Le *Livre de Raison* mentionne, toujours pour 1726, 'un dessein d'après son grand portrait' payé 200 livres, prix considérable, qui sous-entend que ce dessin était de la seule main de Rigaud. Roman signale en note une 'esquisse' appartenant aux Liechtenstein qui doit être notre dessin. Le fait que le portrait de Kansas City porte

date 1727 (in the *Livre de Raison* nothing is mentioned for that year which could be connected with this drawing) does not prevent us from thinking that the drawing referred to there is identical with the sheet in Kansas City.

The *Portrait of Samuel Bernard* was received with great acclaim and two engravings were made after it in 1729, by P. Drevet and F. Chéreau. Samuel Bernard (1651–1739), son of a Protestant painter, was one of the most successful financiers of the reign of Louis XV.

Drawings by Rigaud are few in number and have never been the object of systematic study. Preparatory studies of the same type as the drawing in San Francisco are rare (see no. 123). Rarer still are finished studies which one can guarantee as being by Rigaud's own hand, such as, for example, the *Portrait of Sébastien Bourdon* in Frankfurt (P. Rosenberg, *Il Seicento francese*, Milan, 1970, pl. XXXVIII) in which the sheet of velvet and silk are rendered with astonishing virtuosity. If the beautiful *Portrait of Edward Villiers* at Yale should be restored to Viénot, as George V. Gallenkamp seems to have proved (see cat. Yale, 1970, p. 18, no. 27, repr.), one can but doubt the authenticity of the Chicago drawing (*Gédéon Berbier du Metz*, 22.310), the Phoenix *Louis XIV* (65.53, under the name of Nattier, reproduced in the cat. of 1965, p. 74) and, in particular, the portrait of *Philip V* in New London (1969.19).

The quality of the Kansas City drawing is such that it does not seem to admit the participation of any of the master's many pupils. 'The fine finish [of his drawings] could not be improved on, linked as it is with his intelligent perception of light' wrote Dezallier d'Argenville (*Abrégé de la vie . . .*, 1762, IV, p. 325), who also remarked with enthusiasm 'a precision and a realism which are particularly enchanting in his rendering of hair, feathers, embroidery, linen and laces'.

Kansas City, Nelson Gallery–Atkins Museum (Nelson Fund 66.15)

Hyacinthe **Rigaud**
Perpignan 1659–Paris 1743

123 **Studies of Hands Holding a Chanter and of Draperies** *pl. 62*
Black chalk with white chalk highlights on blue paper/295 × 459 mm
PROV Paul Cailleux, Paris; gift of Mr and Mrs Sidney M. Ehrman in 1953
BIB A. Mongan, 'A Drawing by Rigaud', in *Bulletin of the California Palace of the Legion of Honor*, 1954, VI, no. 10 (reproduced); *Handbook of the Collections*, 1960, p. 56 (reproduced)
EX 1956 Kansas City, *The Century of Mozart*, no. 174, fig. 14; 1961 Minneapolis, The University of Minnesota, University Art Gallery, *The Eighteenth Century*, no. 78; 1968 Berkeley, University Art Museum, University of California, *Master Drawings from California Collections*, no. 16, p. 27, pl. 93

A preparatory study for the *Portrait of Gaspard de Gueidan (1688–1767) playing the bagpipes*, signed and dated 1735, in the Museum at Aix-en-Provence: according to Rigaud's *Livre de Raison*, this portrait was only paid for in 1738 – at a price of 3,000 livres (J. Roman, *Le Livre de Raison de Rigaud*, Paris, 1919, p. 216). His model, an eminent magistrate, though of lowly origin, wished all his life to pass as a noble.

Studies made by Rigaud in preparation for his paintings are rare. There is a painting of *Hands* in the Museum at Montpellier, one of the hands from which is used again in the first *Portrait of Gaspard de Gueidan* of 1719 now in the Museum at Aix-en-Provence (Jean de

Cayeux, in *Etudes d'Art*, 1951, no. 6, pp. 35–56 repr.), and we know of drawings of this type at Besançon (D.1708), Cologne (103513, reproduced in the 1967 catalogue), and one which appeared in the Marius Paulme sale (13–15 May 1929, no. 211, repr.), etc. However, surprisingly few of such drawings, which would have been necessary to Rigaud in preparation of a finished picture, have survived. One regrets this all the more on seeing this example from San Francisco, which is not only an impressive document on Rigaud's working method but also a dazzling exercise in virtuosity: 'for his treatment of drapery, I would dare to say that he surpassed all those who preceded him' (Mariette, *Abecedario*, IV, 1857–8, pp. 398–9).

San Francisco, California Palace of the Legion of Honor, The Achenbach Foundation for Graphic Arts (1953.34)

Antoine **Rivalz**
Toulouse 1667–Toulouse 1735

124 **The Coronation of the Virgin** *pl. 64*
Pen and ink and bistre wash over black chalk, with highlights in gouache. At lower left an old penned inscription, 'Antonius Rivals in. et fe!'/494 × 332 mm
PROV Given by Mrs Gaulin of Bordeaux in 1962
BIB *Fogg Art Museum, Acquisitions Report, 1962–3*, p. 94 (reproduced)

Toulouse was one of the major artistic centres of France outside Paris. Draughtsmen such as La Fage, Subleyras and Gamelin, though all of them had spent some time in Rome, made up an interesting and to some extent interconnected group of artists: Antoine Rivalz, for instance, is recorded by old biographers (Mariette as well as Dezallier d'Argenville) as having at one time skilfully imitated La Fage's rapid pen sketches. This aspect of the artist's production has still to be revealed, and we know today only a homogenous group of drawings, strongly highlighted in gouache, which are as much painted studies as drawings. Among these are *The Fall of the Giants* (1694) in the Academy of St Luke in Rome, and the *Bacchanal, Angelica and Medoro, Cassandra Dragged by Her Hair* and *The Megarians Devoured by Lions*, all in the Musée Paul-Dupuy at Toulouse (see R. Mesuret, in *Bulletin de la Société de l'Histoire de l'Art Français*, 1954, pp, 94–7; catalogue of the exhibition *Le dessin toulousain de 1610 à 1730*, Toulouse, Musée Paul-Dupuy, 1953, and catalogue of *Dessins antérieurs à 1830 du Musée Paul-Dupuy de Toulouse*, 1958). The Fogg drawing fits perfectly into this ensemble, and can also be compared to some of the artist's religious paintings, such as the *Annunciation* in Toulouse, or the *Christ on the Cross* at the Hospice at Bicêtre.

Rivalz was very much influenced by Roman art of the last quarter of the 17th century (he lived in Rome during the last twelve years of the century, and his name is linked in contemporary sources with those of C. Cignani, G. Brandi, C. Ferri, B. Luti and C. Maratta), and on his return he brought the lessons of Italian painting to south-western France.

Cambridge, Fogg Art Museum, Harvard University (Gift of Mrs V. Gaulin 1962.132)

Hubert **Robert**
Paris 1733–Paris 1808

125 **The Gallery of the Palazzo dei Conservatori in Rome** *pl. 115*
Red chalk. At lower left, also in red chalk, the date '1762'/453 × 322 mm
PROV Acquired in 1938 from Richard Owen in Paris
EX 1952–3 Palm Beach, *Eighteenth Century Masterpieces*, no. 30

Provence (Jean de Cayeux, in *Etudes d'Art*, 1951, n. 6, pp. 35–56 avec pl.). On connaît également quelques dessins de ce type, à Besançon (D.1708), à Cologne (103513, pl. in catal. de 1967), à la vente Marius Paulme (13–15 mais 1929, n. 211 avec pl.) etc. Mais l'on est surpris que si peu de ces dessins aient survécu qui devaient pourtant être nécessaires à Rigaud avant de passer à l'exécution du tableau achevé. On peut le regretter à voir un dessin comme celui de San Francisco, qui n'est pas seulement un passionnant document sur la méthode de travail de Rigaud mais également un éblouissant exercice de virtuosité: 'Pour les draperies, j'ose avancer . . . qu'il a surpassé tous ceux qui l'ont précédé' (Mariette, *Abecedario*, IV, 1857–8, pp. 398–9).

San Francisco, California Palace of the Legion of Honor, The Achenbach Foundation for Graphic Arts (1953.34)

124 **Le Couronnement de la Vierge** *pl. 64*
Plume avec rehauts de gouache et lavis de bistre sur préparation à la pierre noire. En bas à gauche, inscription ancienne à la plume, 'Antonius Rivals in. et fe! '/494 × 332 mm
PROV Donné par Mrs Gaulin, de Bordeaux, en 1962
BIB *Fogg Art Museum, Acquisitions Report, 1962–3*, p. 94, avec pl.

Toulouse fut un des centres artistiques majeurs de la France, en dehors de Paris. Les dessinateurs – La Fage, Subleyras, Gamelin, etc. – s'ils ont tous séjourné plus ou moins longtemps à Rome, forment un intéressant groupe d'artistes, non sans lien les uns avec les autres. Ainsi les biographes anciens évoquent-ils tous, aussi bien Mariette que Dezallier d'Argenville, à propos d'Antoine Rivalz, La Fage dont il semble avoir un temps pastiché à merveille les rapides croquis à la plume. Cet aspect de la production de l'artiste reste à découvrir et l'on ne connait plue guère aujourd'hui qu'un groupe homogène de feuilles, fortement rehaussées de gouache, qui tiennent autant de l'étude peinte que du dessin: citons par exemple la *Chute des géants* (1694) de l'Académie de Saint Luc à Rome, et la *Bacchanale*, l'*Angélique et Médor*, la *Cassandre traînée par les cheveux* et les *Mégariens dévorés par les lions* du musée Paul-Dupuy à Toulouse (cf. R. Mesuret, in *Bulletin de la Société de l'Histoire de l'Art Français*, 1954, pp. 94–7; catal. expo. *Le dessin toulousain de 1610 à 1730*, Toulouse, musée Paul-Dupuy, 1953; et catal. des *Dessins antérieurs à 1830 du musée Paul-Dupuy de Toulouse*, 1958). Le dessin du Fogg s'inscrit parfaitement dans cet ensemble de dessins et peut en outre être rapproché de divers tableaux religieux de l'artiste comme l'*Annonciation* de Toulouse ou le *Christ en croix* de l'hospice de Bicêtre.

Très influencé par les productions romaines du dernier quart du XVIIe siècle (il réside à Rome durant les douze dernières années du siècle et son nom est associé, dans les textes anciens, à ceux de C. Cignani, G. Brandi, C. Ferri, B. Luti et C. Maratta), il introduira, à son retour, la leçon italienne dans le Sud-Ouest de la France.

Cambridge, Fogg Art Museum, Harvard University (Gift of Mrs V. Gaulin 1962.132)

125 **La galerie du Palais des Conservateurs à Rome** *pl. 115*
Sanguine. En bas, à gauche, également à la sanguine, la date, '1762'/453 × 322 mm
PROV Acquis en 1938 de Richard Owen à Paris
EX 1952–3 Palm Beach, *Eighteenth Century Masterpieces*, n. 30

As J. F. Méjanès has kindly pointed out, this drawing represents not the portico of Santa Maria Maggiore in Rome but the gallery of the Palazzo dei Conservatori in the same city. The date of 1762, discernible on the base of a column on the left, is in all likelihood correct. Hubert Robert had been in Rome eight years by that date and had for three years been an official pupil of the Académie. Drawings which bear this date are by no means difficult to come by: eight are in the Museum at Valence (see the catalogue by M. Beau which appeared in 1968), and Jean de Cayeux (*Revue de l'Art*, 1970, no. 7, pp. 100–3, note 24) has catalogued no less than twenty-six. Here Robert limits himself to red chalk and only two figures animate this austere architectural study. It is in his choice of viewpoint, which avoids any monotony in the composition, that the inventive force of the artist is revealed.

Providence, Rhode Island School of Design Museum of Art (38.149)

Comme a bien voulu nous le signaler J. F. Méjanès, ce dessin représente, plutôt que le portique de Sainte-Marie-Majeure à Rome, la galerie du Palais des Conservateurs. La date de 1762 que l'on lit à gauche, sur la base d'une colonne, a toute chance d'être exacte. A cette date, Hubert Robert, à Rome depuis huit ans, est depuis trois ans élève officiel de l'Académie. Les dessins portant la date de 1762 ne sont pas rares : huit sont conservés au musée de Valence (cf. catal. M. Beau paru en 1968), et Jean de Cayeux (*Revue de l'Art*, 1970, n. 7, pp. 100–3, note 24) n'en a pour sa part catalogué pas moins de vingt-six. Robert ne fait usage ici que de la sanguine. Seules deux figures animent sa composition, sévère étude d'architecture. Mais c'est dans l'angle de vue qu'il a choisi, qui évite toute monotonie à la mise en page de son dessin, que la force inventive de l'artiste apparaît avec le plus d'originalité,

Providence, Rhode Island School of Design Museum of Art (38.149)

Hubert **Robert**
Paris 1733–Paris 1808

126 **Kitchen Interior in a Palazzo** *pl. 116*
Pen and ink and bistre wash. At lower left, on the stone post, 'H ROBERTI/1764' and below, a signature, 'Roberti'/184 × 222 mm
PROV Gift of Mr and Mrs Albert Lion in 1960
BIB *The Baltimore Museum of Art News*, 1960, XXIV, no. 1, pl. on p. 21; *The Art Quarterly*, 1960, p. 186, fig. on p. 196; J. de Cayeux, 'Dessins d'Hubert Robert', in *Revue de l'Art*, 1970, no. 7, p. 103, note 26

This drawing from Baltimore displays Robert's talent for observation in a quite different technique from the sheet in Providence (pen and ink and bistre wash, instead of red chalk). In the vaulted refectory of some palazzo, monks (?) are offering a meal to two young women with a child. In the foreground is a dog, tethered to a stone post (on which Robert has written his name in Italian in capitals), which tries to leap towards the cooking-pots.

In 1764 Robert was about to leave Italy for France, and, according to Cayeux's lists, he seems to have done fewer drawings than in earlier years (only six sheets bear this date). From his long sojourn in Italy, Robert brought back more studies of landscapes and of the habits of the people than of the monuments and works of art of the past. This drawing from Baltimore is the testimony of a chronicler amused by an everyday scene.

The Baltimore Museum of Art (Gift of Mr and Mrs Albert Lion 60.105)

126 **Intérieur de cuisine dans un palais** *pl. 116*
Plume et lavis de bistre. En bas à gauche sur la borne, 'H ROBERTI/1764'; et plus bas, paraphe, 'Roberti'/184 × 222 mm
PROV Offert par Mr et Mrs Albert Lion en 1960
BIB *The Baltimore Museum of Art News*, 1960, XXIV, n. 1, pl. p. 21; *The Art Quarterly*, 1960, p. 186, fig. p. 196; J. de Cayeux, 'Dessins d'Hubert Robert', *Revue de l'Art*, 1970, n. 7, p. 103, note 26

Le dessin de Baltimore montre le talent d'observateur d'Hubert Robert dans une technique toute différente de la feuille de Providence – la plume et le lavis ont remplacé la sanguine. Dans quelque réfectoire, sous la voûte d'un palais, des prêtres (?) servent leur repas à deux femmes accompagnées d'un jeune enfant. Au premier plan, un chien, attaché à une borne sur laquelle Robert a inscrit son nom italianisé, en capitales, veut se précipiter vers les marmites.

En 1764, H. Robert s'apprête à regagner la France. Il semble, à en juger par les relevés de Cayeux (op. cit.), moins dessiner que les années précédentes (six dessins seulement portent cette date). De son long séjour en Italie, Robert a retenu avant tout, plus que les oeuvres d'art et les monuments du passé, les paysages et les moeurs des habitants. Le dessin de Baltimore est le témoignage d'un chroniqueur amusé par une scène de la vie quotidienne.

The Baltimore Museum of Art (Gift of Mr and Mrs Albert Lion 60.105)

Hubert **Robert**
Paris 1733–Paris 1808

127 **The Great Stairway** *pl. 117*
Pen and ink and watercolour washes over black chalk. At lower right in ink, 'Robert f 17 [?] 3'/320 × 455 mm
PROV Albert Meyer, Paris; Edith A. and Percy S. Straus; presented to Houston in 1944
BIB *Commemorative Catalogue of the Exhibition of French Art*, London, 1933, no. 743; Seymour de Ricci, *Dessins du XVIIIe siècle. Collection Albert Meyer*, Paris, 1935, no. 75 (reproduced); *Catalogue of the Edith A. and Percy S. Straus collection*, Houston, 1945, no. 44; V. Carlson, 'Hubert Robert at Caprarola', in *Apollo*, February 1968, pp. 118–23, fig. 7
EX 1932 London, Royal Academy, *Exhibition of French Art*, no. 812; 1933 Paris, Orangerie, *Hubert Robert, 1733–1808* (Charles Sterling), no. 121; 1962 Poughkeepsie, Vassar College Art Gallery, *Hubert Robert, 1733–1808*, no. 27

This drawing – it is in fact a watercolour – was recently studied in detail by V. Carlson who believes it

127 **Le grand escalier** *pl. 117*
Plume, lavis d'aquarelle sur préparation à la pierre noire. En bas à droite, à la plume, 'Robert f 17 [?] 3'/320 × 455 mm
PROV Collection Albert Meyer, Paris; collection Edith A. et Percy S. Straus; offert par ceux-ci à Houston en 1944
BIB *Commemorative Catalogue of the Exhibition of French Art*, Londres, 1933, n. 743; Seymour de Ricci, *Dessins du XVIIIe siècle. Collection Albert Meyer*, Paris, 1935, n. 75, avec pl.; *Catalogue of the Edith A. and Percy S. Straus Collection*, Houston, 1945, n. 44; V. Carlson, 'Hubert Robert at Caprarola', in *Apollo*, février 1968, pp. 118–23, fig. 7
EX 1932 Londres, Royal Academy, *Exhibition of French Art*, n. 812; 1933 Paris, Orangerie, *Hubert Robert, 1733–1808* (Charles Sterling), n. 121; 1962 Poughkeepsie, Vassar College Art Gallery, *Hubert Robert, 1733–1808*, n. 27

can be dated shortly before 1765, that is, before Robert's return to France. In fact, as Charles Sterling wrote in 1933, the third figure of the date is very difficult to decipher and it is not impossible that the year may read 1773 – a date which is clearly legible on a watercolour (present whereabouts unknown) in which can be seen the same washerwoman with baskets of linen, the same woman climbing the stair, and the same pedestal with a jar on top (V. Carlson, op. cit., fig. 8). Our own interpretation is that the drawing was inspired by Italy – above all by Caprarola – without being a faithful image of any particular well-known site. Earlier, while still in Italy, Robert had executed a composition, very close to this one from Houston, of which we know the counterproof in red chalk in the library at Besançon (see M. Feuillet, *Les dessins de Fragonard et d'Hubert Robert aux musée et bibliothèque de Besançon*, Paris, 1926, pl. 63) and, as he was wont to do throughout his career, he took it up again with slight modifications at a later date.

A red chalk drawing in Providence (38.150) shows the same general outlines as the sheet in Houston.

Houston, The Museum of Fine Arts (Edith A. and Percy S. Straus Collection 44.545)

Ce dessin – il s'agit d'une aquarelle – a été récemment minutieusement étudié par V. Carlson qui pense pouvoir le dater peu avant 1765, c'est à dire avant le retour en France de Robert. En fait, comme Charles Sterling l'avait écrit dès 1933, le troisième chiffre de la date qu'il porte est fort difficile à lire et il ne nous paraît pas exclu qu'il s'agisse plutôt d'un 7, et donc de 1773, date qui se lit clairement sur une aquarelle dont la localisation actuelle ne nous est pas connue et sur laquelle se retrouvent la même lavandière avec ses paniers de linge, la même femme montant l'escalier et le même socle sur lequel est posé une jarre (V. Carlson, op. cit., fig. 8). Si notre interprétation était exacte, nous serions en présence d'un dessin inspiré par l'Italie – Caprarola avant tout – sans pour autant être la fidèle image d'un site célèbre. Robert en un premier temps – et l'on garde le souvenir de son dessin par la contre-épreuve à la sanguine conservée à la bibliothèque de Besançon (cf. M. Feuillet, *Les dessins de Fragonard et d'Hubert Robert aux musée et bibliothèque de Besançon*, Paris, 1926, pl. 63) – avait réalisé, encore en Italie, une composition très voisine de celle de Houston, puis, comme il devait le faire souvent tout au long de sa carrière, l'a réutilisée en la modifiant légèrement, à une date plus tardive.

Une sanguine du musée de Providence (38.150) reprend pour l'essentiel la composition du dessin de Houston.

Houston, The Museum of Fine Arts (Edith A. and Percy S. Straus Collection 44.545)

Hubert **Robert**
Paris 1733–Paris 1808

128 **Interior with a Couple Before a Chimney-piece** *pl. 130*
Black chalk. At the top, Latin inscription in capital letters, 'HORA QUE VELOCI/CURSU CUM TEMPORE TRANSIT'/492 × 309 mm
PROV Louis Deglatigny (1854–1936, L1768a); gift of the Print and Drawing Club in 1957

A couple are warming themselves in front of an enormous fireplace; on a clock set in the wall and framed by a medallion surrounded by serpents eating their own tails, Time drags the hours of the day (personified by Hora) along their course. Where the point of his scythe marks the hour on the movable part of the dial, Robert has marked XIII. On the upper part of the sheet a Latin inscription, in the artist's handwriting, explains the sense of the allegory.

P. Verlet and B. Jestaz have drawn attention to the contrast in the architecture of this room – very Louis XIV in style with its monumental fireplace and fire-dogs – and its interior decoration, the griffin-vase stands and mouldings which bring to mind the refittings at the end of the reign of Louis XVI. The costumes of the couple confirm the date one would draw from these observations, and it was thus around 1785 that Hubert Robert made this drawing probably, as he often did, taking inspiration from existing decorations but letting his imagination run free.

The former owner of this drawing, Louis Deglatigny, was, in his time, one of the most ardent collectors of works by Hubert Robert, as evidenced by the fine sales which took place, after his death, in 1937.

The Art Institute of Chicago (Gift of the Print and Drawing Club 57.321)

128 **Intérieur avec un couple devant une cheminée** *pl. 130*
Pierre noire. En haut l'inscription, en latin, en caractères majuscules, 'HORA QUE VELOCI/CURSU CUM TEMPORE TRANSIT'/492 × 309 mm
PROV Collection Louis Deglatigny (1854–1936, Lugt 1768a); offert par le Print and Drawing Club en 1957

Devant une immense cheminée, un couple se chauffe. Au dessus, sur une pendule encastrée dans le mur, inscrite dans un médaillon entouré de serpents qui se mordent la queue, le Temps entraîne dans sa course les Heures du jour, personnifiées par Hora. La pointe de la faux marque, sur la partie mobile du cadran, l'heure, Hubert Robert a précisé 'XIII'. De l'écriture de l'artiste, dans la partie supérieure de la feuille, une inscription latine vient confirmer le sens de l'allégorie.

P. Verlet et B. Jestaz ont attiré notre attention sur le contraste entre l'architecture de cette pièce, très Louis quatorzième de style – la monumentale cheminée et ses chenets – et son décor intérieur qui évoque les réaménagements de la fin du règne de Louis XVI: griffons porte-vases, moulures, etc. Les costumes du couple confirment la datation que l'on peut tirer de ces observations: c'est donc aux alentours de 1785 qu'Hubert Robert fit ce dessin, en s'inspirant sans doute, comme il le fait si souvent, de décors existants mais en laissant également libre cours à son imagination.

Quant à l'ancien propriétaire de ce dessin, Louis Deglatigny, il fut un des plus ardents collectionneurs de dessins d'Hubert Robert de son temps, comme en témoignent les belles ventes qui eurent lieu, après sa mort, en 1937.

The Art Institute of Chicago (Gift of the Print and Drawing Club 57.321)

Gabriel de **Saint-Aubin**
Paris 1724–Paris 1780

129 **The Decree Banning Jesuit Books and Forbidding Jesuits to Teach** *pl. 103*

Pen and ink, and grey wash over black chalk. On the verso, in the same technique but without wash, two sketches for the same composition. Numerous inscriptions including the date 1761, in ink or black chalk, in Saint-Aubin's hand/126 × 227 mm
PROV Sale in London, Sotheby's, 17 February 1960, no. 37; bought in 1961
BIB H. P. R. (Henry Preston Rossiter), 'Three Preparatory Drawings by Gabriel de Saint-Aubin' in *Museum of Fine Arts Bulletin, Boston*, LX, no. 319, 1962, pp. 3–7, repr.

Of all American Museums that in Boston is without doubt the richest in the works of Saint-Aubin. Besides the present sheet this museum possesses an item of immense interest which, regrettably, has not been published in facsimile: the catalogue of the Mariette sale, illustrated by Saint-Aubin, a most important document for the history of drawing (the Johnson collection in Philadelphia also owns a group of mostly unpublished sales catalogues, with Saint-Aubin's drawings, bound in one volume, which we hope to be able to publish on another occasion). It also owns a recently acquired watercolour which comes from the Hermitage collection and depicts a scene from Lulli's opera *Armida* (it is dated 1761, like the present sheet; see the catalogue of the exhibition *Centennial Acquisitions*, Boston, 1970, no. 51, repr.).

Saint-Aubin's engraving of the *Expulsion of the Jesuits*, following the Decree of 6 August 1761, is well known. In the left-hand medallion of the engraving a man tears up the books of Jesuit doctrine and throws them into a fire; a Jesuit flees, while a man of the law, standing on a stair, reads the Decree. In the other medallion two students hurriedly leave a college, at the door of which a Jesuit is seen weeping. Underneath the medallions is a fox fleeing with its tail clipped. The present drawing is faithfully followed in the engraving, but naturally in mirror image; on its verso, however, there are two studies for this composition which are rather different from the engraving. Saint-Aubin indicated the date, 1761, the title of one medallion, 'Combustis libris' and the name of the college, 'Lodovici Magni Collegium', Louis-le-Grand, today one of the most celebrated lycées in Paris. Boston also possesses an engraver's proof of the first state of the engraving (62.604), highlighted with grey wash, as well as another inscribed and dated study for this composition, this time noticeably modified in relation to the engraving (61.614; the three drawings, as well as the engraving, are reproduced by Rossiter, op. cit., but it is also worth consulting E. Dacier, *Gabriel de Saint-Aubin*, Paris, 1931, II, no. 176).

The Boston drawing is, in the first place, an interesting historical document, for the conflicts between the all-powerful Jesuits, Parliament, the *Philosophes* and the Monarchy occupy an important place in the European crises of the second half of the 18th century. The prohibition on Jesuit teaching and on the use of certain of their doctrinal works was imposed three years before their expulsion from France in 1764 and the total prohibition of the Order.

But it is above all for its quality that the Boston drawing merits our attention. Highly original in its small size, Saint-Aubin's drawing, in an intriguing combination of black chalk, pen and ink and wash, concentrates on the essential of what he depicts. The humour and irony of the observation rival the richness of the wit, and, as so often with Saint-Aubin, one is

129 **La condamnation des livres et l'interdiction d'enseigner faites aux Jésuites** *pl. 103*

Plume et lavis gris sur une préparation à la pierre noire. Au verso, dans la même technique, mais sans lavis, deux études pour la même composition. Nombreuses inscriptions dont la date de 1761, à la plume ou à la pierre noire, de la main de Saint-Aubin/126 × 227 mm
PROV Vente à Londres chez Sotheby's, le 17 février 1960, n. 37; acquis en 1961
BIB H. P. R. (Henry Preston Rossiter), 'Three Preparatory Drawings by Gabriel de Saint-Aubin', in *Museum of Fine Arts Bulletin, Boston*, LX, n. 319, 1962, pp. 3–7 avec pl.

De tous les musées américains, le plus riche en oeuvres de Saint-Aubin est sans conteste celui de Boston. Ce musée possède en effet, pièce insigne dont on peut regretter qu'elle n'ait pas été publiée en *fac-similé*, le catalogue de la vente après décès de Mariette illustré par l'artiste, document capital pour l'histoire du dessin (la collection Johnson de Philadelphie conserve un ensemble à peu près inédit de catalogues de ventes reliés en un volume, accompagnés de dessins de Saint-Aubin, que nous espérons bien pouvoir publier par ailleurs), une aquarelle récemment acquise, provenant de l'Ermitage, représentant une scène de l'opéra de Lulli, *Armide*, datée de 1761, comme la feuille ici exposée (cf. catal. expo. *Centennial Acquisitions*, Boston, 1970, n. 51 avec pl.) et enfin le dessin que nous exposons ici.

La gravure de Saint-Aubin représentant l'*Expulsion des Jésuites* à la suite de l'arrêt du 6 août 1761 est bien connue. Sur le médaillon de gauche de cette gravure, un homme déchire les livres de doctrine des Jésuites et les jette au feu. Un Jésuite s'enfuit tandis qu'un homme de loi, debout sur un escalier, lit l'arrêt. Sur l'autre médaillon, deux étudiants quittent précipitamment un collège; à la porte de celui-ci, un Jésuite pleure. Sous les médaillons, un renard s'enfuit, la queue coupée. Le dessin que nous reproduisons est suivi fidèlement par la gravure, mais, comme il se doit, en sens inverse. A son verso, se voient deux études pour le même composition, mais déja assez différentes de la gravure. Saint-Aubin a précisé la date, 1761, le titre d'un médaillon, 'Combustis libris', et le nom du collège, 'Ludovici Magni Collegium', Louis-le-Grand, aujourd'hui un des plus célèbres lycées parisiens. De plus, Boston, qui possède également une épreuve d'essai du premier état de la gravure (62.604), rehaussée de lavis gris, conserve un autre projet pour cette composition, annoté et daté par Saint-Aubin et, cette fois, assez sensiblement modifié par rapport à la gravure (61.614; les trois dessins ainsi que la gravure sont reproduits par Rossiter, op. cit., mais on consultera avec profit l'ouvrage d'E. Dacier, *Gabriel de Saint-Aubin*, Paris, 1931, II, n. 176).

Le dessin de Boston est tout d'abord un intéressant document historique: les conflits, qui opposèrent les tout-puissants Jésuites, le Parlement, les 'Philosophes' et le pouvoir monarchique occupent une place importante dans les crises européennes de la seconde moitié du XVIIIe siècle. L'interdiction qui fut faite aux Jésuites d'enseigner et d'user de certains de leurs ouvrages de doctrine précède de trois ans leur expulsion de France, prononcée en 1764, et l'interdiction totale de l'Ordre.

Mais c'est avant tout pour sa qualité que le dessin de Boston mérite de retenir l'attention: génial dans le petit, mélangeant, dans une savoureuse cuisine, la pierre noire, la plume et le lavis, Saint-Aubin sait retenir l'essentiel de ce qu'il décrit. L'humour et

astonished by the number of details that the artist introduces into such a small space.

Boston, Museum of Fine Arts (Edwin E. Jack Fund 1961.615)

l'ironie de l'observation rivalisent avec le foisonnement des annotations spirituelles. Comme si souvent chez Saint-Aubin, on reste stupéfait du nombre de détails que l'artiste introduit dans un si petit espace et dont on n'a jamais fini de dresser la liste.

Boston, Museum of Fine Arts (Edwin E. Jack Fund 1961.615)

Gabriel de **Saint-Aubin**
Paris 1724–Paris 1780

130 **Fête in a Park** *pl. 104*

Pen and ink and bistre wash. Signed (?) in black chalk at lower left, 'G. de St.Aubin'/198 × 313 mm
PROV John S. Thatcher, Cambridge, Mass.; acquired in 1961
BIB K. T. Parker, 'Notes on Drawings', in *Old Master Drawings*, X, March 1938, p. 58, pl. on p. 60; J. Cailleux, 'An unpublished painting by Saint-Aubin: Le Bal champêtre', supplement to *The Burlington Magazine*, May 1960, pp. iii and iv; *The Bulletin of the Cleveland Museum of Art*, September 1966, p. 183, no. 102, repr.; Louise S. Richards, 'Gabriel de Saint-Aubin, "Fête in a Park with costumed dancers"', in *The Bulletin of the Cleveland Museum of Art*, September 1967, pp. 215–18 (reproduced); *Handbook* of the Museum, 1969, pl. on p. 139
EX 1939 New York, Jacques Seligmann, *The Stage*, no. 7 (reproduced); 1951 Pittsburgh, *French Painting, 1100–1900*, no. 144 (reproduced)

Parker, who was the first to publish this drawing (op. cit., 1938), says it is dated 1760 (or 1766?) and bears at lower left an inscription 'aux Tuileries'. While these indications are no longer visible today, they are quite possibly correct; in any case, as far as the date is concerned we agree with Cailleux (op. cit.), who thinks the drawing belongs to 1760 rather than to 1766.

Precisely what the drawing represents is difficult to decide in that the identification with the Tuileries Gardens is not certain. It appears nonetheless that the dancers wearing bells are dressed as jesters, conforming to a practice dear to Saint-Aubin (cf. the catalogue of the exhibition *Dessins anciens*, Rouen, 1970, no. 42, repr.). If this were so, the drawing would cease to be an innocent dancing scene and, as so often with Saint-Aubin, would assume moral implications about the passage of time and the futility of wordly pleasures.

Cleveland not only possesses one of Saint-Aubin's most beautiful drawings but also, thanks to the generosity of the present Director, owns one of the very few paintings by the master (there is another little-known painting in Providence; see Dacier, 1929, op. cit., vol. I, pl. II), *Laban Searching for His Idols* (reproduced in the Museum *Bulletin*, September and December 1966), a study for the painting of the *Concours* of 1753, now in the Louvre.

The Cleveland Museum of Art (Purchase from The J. H. Wade Fund 66.124)

130 **Fête dans un parc** *pl. 104*

Plume et lavis de bistre. Signé (?), à la pierre noire, en bas à gauche, 'G. de St. Aubin'/198 × 313 mm
PROV Collection John S. Thatcher, Cambridge, Mass.; acquis en 1961
BIB K. T. Parker, 'Notes on Drawings', in *Old Master Drawings*, X, mars 1938, p. 58, pl. p. 60; J. Cailleux, 'An unpublished painting by Saint-Aubin: Le Bal champêtre', supplément au *Burlington Magazine*, mai 1960, pp. iii et iv; *The Bulletin of the Cleveland Museum of Art*, septembre 1966, p. 183 et n. 102 avec pl.; Louise S. Richards, 'Gabriel de Saint-Aubin, "Fête in a Park with costumed dancers"', in *The Bulletin of the Cleveland Museum of Art*, septembre 1967, pp. 215–18 avec pl.; *Handbook* du musée, 1969, pl. p. 139
EX 1939 New York, Jacques Seligmann, *The Stage*, n. 7 avec pl.; 1951 Pittsburgh, *French Painting, 1100–1900*, n. 144 avec pl.

Selon Parker, qui le publia le premier (op. cit., 1938), ce dessin aurait été daté de 1760 (ou 1766?) et aurait également porté, en bas à gauche, une inscription 'aux Tuileries'. Si ces indications ne sont plus visibles aujourd'hui, elles paraissent approximativement exactes, en tout cas en ce qui concerne la date, et nous rejoignons Cailleux (op. cit.) qui pense ce dessin probablement de 1760 plutôt que de 1766. Mais que représente-t-il en fait? Il est difficile d'en décider d'autant plus que l'identification avec le jardin des Tuileries n'est pas assurée. Il semble toutefois que les danseurs qui portent des clochettes soient costumés en fous selon une habitude chère à Saint-Aubin (cf. catal. expo. *Dessins anciens*, Rouen, 1970, n. 42 avec pl.). Le dessin cesserait de ce fait d'être une innocente scène de danse pour prendre un sens moral, comme souvent chez Saint-Aubin, sur la futilité des plaisirs de ce monde et sur le temps qui passe.

Cleveland ne conserve pas seulement un des plus beaux dessins de Saint-Aubin: le musée, grâce à la générosité de son actuel directeur, possède aussi un des rares tableaux de l'artiste (un autre peu connu à Providence, pl. II du tome I de Dacier, 1929, op. cit.), le *Laban cherchant ses idoles* (reproduit in *Bulletin* de ce musée, septembre et décembre 1966), esquisse du tableau du Concours de 1753, donné au Louvre sous réserve d'usufruit.

The Cleveland Museum of Art (Purchase from The J. H. Wade Fund 66.124)

Gabriel de **Saint-Aubin**
Paris 1724–Paris 1780

131 **Theatre Scene** *pl. 105*

Pen and ink and wash, with highlights in gouache. At lower left an inscription in Saint-Aubin's hand, very difficult to read; only the date '1762' can be easily deciphered/210 × 278 mm
PROV D. David-Weill; on the market in Paris; Georges de Batz, San Francisco; acquired by the museum in 1967
BIB G. Henriot, *Collection David-Weill*, Paris, 1927, II, p. 191, pl. on p. 193; E. Dacier, *Gabriel de Saint-Aubin*, Paris, 1931, II, no. 788
EX 1953 Boston, *Chinese Ceramics and European*

131 **Scène de théâtre** *pl. 105*

Plume et lavis avec rehauts de gouache. En bas à gauche, inscription de la main de Saint-Aubin fort difficile à lire; seule la date '1762' se déchiffre aisément/210 × 278 mm
PROV Collection D. David-Weill; commerce parisien; collection Georges de Batz, San Francisco; entrée au musée en 1967
BIB G. Henriot, *Collection David-Weill*, Paris, 1927, II, p. 191, pl. p. 193; E. Dacier, *Gabriel de Saint-Aubin*, Paris, 1931, II, n. 788
EX 1953 Boston, *Chinese Ceramics and European*

Drawings, no. 109 with pl.

We willingly follow Dacier who, with his usual caution, classifies this drawing among the 'unidentified (theatre) scenes'. Following G. Henriot (op. cit.), it has often been believed that this drawing – like the *Abduction* (no. 132), from the David-Weill collection – represented Gluck's opera *Iphigenia in Aulis*; but the first performance of this work did not take place until 19 April 1774, while Saint-Aubin's drawing clearly bears the date 1762. Its true subject must have been inscribed by the artist in the lower left of the sheet, but we are unhappily unable to decipher the writing.

In any case, the interest of this sheet from San Francisco lies elsewhere. The theatre occupied an essential place in Saint-Aubin's work and the artist here conveys with his customary skill the world of actors and singers which was so dear to him.

Saint-Aubin was not merely the chronicler of an epoch, which, pencil in hand, he described in all its varied aspects with untiring interest. He also knew how to pick out the essential elements of a scene and to give it a note of humanity – sometimes tragic, sometimes witty – and this earns him a special place among the great draughtsmen of his century.

San Francisco, California Palace of the Legion of Honor, The Achenbach Foundation for Graphic Arts (1967.17.5)

Gabriel de **Saint-Aubin**
Paris 1724–Paris 1780

132 **The Abduction** *pl. XII*
Pen and ink and bistre wash with traces of black chalk. Highlights in watercolour. Oval/199 × 135 mm
PROV Chennevières (1820–99; not bearing the mark of this collection, nor figuring in the sale, nor in the Chennevières' articles on his collection in *L'Artiste*); D. David-Weill; on the market in Paris; Georges de Batz, San Francisco; acquired by the museum in 1967
BIB G. Henriot, *Collection David-Weill*, Paris, 1927, II, p. 187, pl. on p. 189; E. Dacier, *Gabriel de Saint-Aubin* Paris, 1931, II, no. 723, pl. XXVI
EX 1953 Boston, *Chinese Ceramics and European Drawings*, no. 108 (reproduced); 1961 Pittsburgh, *French Painting, 1100–1900*, no. 145 (reproduced)

The subject of this drawing, based on some Parisien fête, has not been identified and its date is difficult to estimate. Oval in shape, it shows a young woman being lifted up by musicians on to a balcony. The angle from which the artist has chosen to view the scene gives his composition a wheeling movement. Saint-Aubin is concerned above all with rendering the movement and animation of the crowd, and with capturing the gaiety of the young woman who is 'abducted'. Handling his pen with his usual virtuosity, the artist goes beyond the merely anecdotal aspects of an episode at a fête and concentrates on the essential values of the scene.

San Francisco, California Palace of the Legion of Honor, The Achenbach Foundation for Graphic Arts (1967.17.6.r–v)

Jacques **Sarrazin**
Noyon 1592–Paris 1660

133 **Study for Autumn** *pl. 7*
Red chalk. At upper left in pencil, '3', at the bottom in ink, in an old hand, 'Sarrasin'. On the verso, studies in black chalk/178 × 73 mm
PROV Given to the Museum in 1931 by the Misses Sarah and Eleanor Hewitt

Still practically unknown, despite the monograph devoted to him (Marthe Digard, *Jacques Sarrazin, son oeuvre, son influence*, Paris, 1934), Jacques Sarrazin was

Drawings, n. 109 avec pl.

Nous suivons volontiers Dacier qui, avec son habituelle prudence, a classé ce dessin parmi les 'scènes (de théâtre) non identifiées'. En effet, à la suite de G. Henriot (op. cit.), on a souvent cru que le dessin de San Francisco, qui provient, comme l'*Enlèvement* (n. 132) de la collection David-Weill, représentait *Iphigénie en Aulide*, tragédie-opéra de Gluck. Or la première représentation de cet ouvrage n'eut lieu que le 19 avril 1774, alors que le dessin de Saint-Aubin porte clairement la date de 1762. Son véritable sujet a dû être inscrit par l'artiste en bas à gauche, mais nous ne sommes malheureusement pas parvenu à déchiffrer la fine écriture de Saint-Aubin.

L'intérêt du dessin de San Francisco réside de toute manière ailleurs. Le théâtre occupe une place essentielle dans l'oeuvre de Saint-Aubin et l'artiste a su rendre ici, avec son habituelle virtuosité, le monde des acteurs et des chanteurs qui lui était cher.

Saint-Aubin n'est pas seulement le témoin d'une époque qu'il a décrite – le crayon à la main – sous ses aspects les plus variés avec une inlassable curiosité. Il sait d'un spectacle retenir l'essentiel et introduire une note humaine, tantôt tragique tantôt spirituelle, qui donne à l'artiste une place à part et de toute manière éminente parmi les plus grands dessinateurs de son siècle.

San Francisco, California Palace of the Legion of Honor, The Achenbach Foundation for Graphic Arts (1967.17.5)

132 **L'enlèvement** *pl. XII*
Plume et lavis de bistre avec traces de pierre noire. Rehauts d'aquarelle. Ovale/199 × 135 mm
PROV Collection Chennevières (1820–99; il ne porte pas la marque de ce collectionneur, ne figure pas dans sa vente et n'est pas mentionné dans ses articles sur sa collection parus dans *L'Artiste*); collection D. David-Weill; commerce parisien; collection Georges de Batz, San Francisco; entré au musée de cette ville en 1967
BIB G. Henriot, *Collection David-Weill*, Paris, 1927, II, p. 187, pl. p. 189; E. Dacier, *Gabriel de Saint-Aubin*, Paris, 1931, II, n. 723, pl. XXVI
EX 1953 Boston, *Chinese Ceramics and European Drawings*, n. 108 avec pl.; 1961 Pittsburgh, *French Painting, 1100–1900*, n. 145 avec pl.

Le sujet de ce dessin, souvenir de quelque fête parisienne, n'a pu être identifié. Et sa date est délicate à préciser. Inscrit dans un ovale, il nous montre une jeune femme hissée par des musiciens sur une balustrade. Ce qui intéresse avant tout Saint-Aubin, c'est de rendre le mouvement et l'animation de la foule, de saisir la gaîté de la jeune femme que l'on 'enlève'. L'angle de vue choisi par l'artiste donne à sa composition un mouvement tournant. Mais au delà de l'observation d'un épisode de fête, Saint-Aubin, avec son habituelle virtuosité dans le jeu de la plume, sait dépasser l'anecdote et ne rendre que l'essentiel.

San Francisco, California Palace of the Legion of Honor, The Achenbach Foundation for Graphic Arts (1967.17.6.r–v)

133 **Etude pour l'Automne** *pl. 7*
Sanguine. En haut à gauche au crayon, '3', en bas, à la plume, d'une écriture ancienne, 'Sarrasin'. Au verso des études à la pierre noire/178 × 73 mm
PROV Donné au musée en 1931 par Mlles Sarah et Eleanor Hewitt

En dépit de la monographie qui lui a été consacrée (Marthe Digard, *Jacques Sarrazin, son oeuvre, son influence*, Paris, 1934), Jacques Sarrazin, le plus grand

the greatest sculptor of a generation of artists which included Vouet, Valentin, Vignon, Blanchard, Mellan, Mellin, Perrier, Poussin, Claude Lorrain, Georges de La Tour, Callot and Stella. On the occasion of the gift to the Louvre of a beautiful terra-cotta by the artist, *Virgin and Child*, Jacques Thirion is taking up the cause of the sculptor (to appear in *La Revue du Louvre*), while Jacques Thuillier is studying his paintings and is to publish the first canvas by the artist to come to light (to appear in *Album Amicorum J. G. van Gelder*, 1973). His work as a draughtsman has yet to be revalued: Lavallée has indeed mentioned the *Virgin and Child Appearing to the Sick* in the Museum at Rennes (C. 146–5; *Bulletin de la Société de l'Histoire de l'Art Français*, 1938, p. 140, no. 25), and J. Vallery-Radot has reproduced the beautiful *Mask* from Stockholm, a museum which also contains other drawings by the artist (see *Le dessin français au XVIIe siècle*, Lausanne, 1953, pl. 83, p. 187), but the drawings in Darmstadt and the Louvre have never been studied thoroughly. One of the Louvre drawings, a *Study of Caryatids* (Inv.32809), is of particular interest because it has an old inscription very close to the one on this sheet from the Cooper-Hewitt Museum. The present drawing is a study for one of the *Four Seasons* executed on the artist's return from Italy after 1632. These four pieces of sculpture were intended to decorate the Château at Wideville, fruit of the collaboration between the architect Le Mercier, Vouet and Sarrazin, which belonged to Claude de Bullion, *Surintendant des Finances* (on this somewhat delicate problem, see M. Digard, op. cit., pp. 134–6, and pl. XIV for two of the engravings; also Marguerite Charageat, 'Abraham Bosse et Jacques Sarazin', in *Gazette des Beaux-Arts*, 1936, I, pp. 373–7, reproducing the engraving *Autumn*), and were engraved, with variations, by Pierre Daret (1604?–75) in 1642 (see R.-A. Weigert, *Bibliothèque Nationale, Inventaire du Fonds Français, Graveurs du XVIIe siècle*, 1954, III, p. 257, nos. 61–4).

The engraving of *Autumn*, in the guise of Bacchus, is a mirror image of the drawing, and is on the whole the same, the only notable variation being in the head, which is looking down in the engraving. The artist's chalk scores the paper, strongly accentuating the angles and stressing certain details in a highly original manner. His very personal handling, in some ways similar to that of Vouet, though less rounded, is also to be found in a fine black chalk drawing of *The Drunken Silenus Riding an Ass* from the Crozat (?) and Chennevières collections, today in the Metropolitan Museum (61.161.3; see *L'Artiste*, 1894–7, p. 152).

New York, Cooper-Hewitt Museum of Decorative Arts and Design, Smithsonian Institution (1931.64.242)

Israël **Silvestre**
Nancy 1621–Paris 1691

134 **View of Venice** *pl. III*
Black chalk and watercolour on vellum/168 × 472 mm
PROV Earl of Abingdon; sale, London, Sotheby's, 17 July 1935, part of lot no. 5; bought by Colnaghi, London; Sir Bruce Ingram (L.1405a) from 1935; Germain Seligman in New York; bought in 1969
BIB *The Art Quarterly*, 1970, p. 324
EX 1935 London, Colnaghi, *Drawings of Rome and Italy ... by Israël Silvestre*, no. 3; 1949–50 London, Royal Academy, *Landscape in French Art*, no. 526 (pl. 70 of the *Book of Illustrations*); 1970 Toronto, *Drawings in the collection of the Art Gallery of Ontario*, no. 27, pl. 13, by W. Vitzthum

In 1935 a group of thirty-five views of Italy by Israël Silvestre appeared in a sale in London. Bought by

sculpteur de sa génération, celle des Vouet, Valentin, Vignon, Blanchard, Mellan, Mellin, Perrier, Poussin, Claude Lorrain, Georges de La Tour, Callot, Stella, etc., demeure encore fort mal connu. Jacques Thirion, à l'occasion du don au Louvre d'une belle terre-cuite de l'artiste représentant la *Vierge et l'Enfant*, se penche à nouveau sur le sculpteur (*La Revue du Louvre*, à paraître). Jacques Thuillier étudie le peintre et publie le premier tableau de l'artiste qui ait été retrouvé (*Album Amicorum J. G. van Gelder*, à paraître en 1973). Quant au dessinateur, il n'a jusqu'à présent guère retenu l'attention. Certes, Lavallée (in *Bulletin de la Société de l'Histoire de l'Art Français*, 1938, p. 140, n. 25) a mentionné la *Vierge à l'Enfant apparaissant à des malades* du musée de Rennes (C. 146–5), et J. Vallery-Radot a reproduit un très beau *Mascaron* du musée de Stockholm, musée qui possède d'autres dessins de l'artiste (*Le dessin français au XVIIe siècle*, Lausanne, 1953, pl. 83, p. 187). Mais les dessins de Darmstadt et du Louvre, n'ont jamais fait l'objet d'une étude d'ensemble. Un de ceux-ci (Inv.32809), une *Etude de cariatides*, est pour nous d'un grand intérêt, car il porte une inscription ancienne très voisine de celle qui se lit sur le dessin du Copper-Hewitt Museum. Celui-ci est une étude pour une des *Quatre saisons* du château de Wideville, propriété de Claude de Bullion, Surintendant des Finances, et fruit de la collaboration entre l'architecte Le Mercier, Vouet et Sarrazin. Ces quatre sculptures, exécutées par l'artiste à son retour d'Italie, après 1632, destinées à orner le château (sur cette délicate question, cf. M. Digard, op. cit., pp. 134–136 et pl. XIV pour deux des gravures, et surtout Marguerite Charageat, 'Abraham Bosse et Jacques Sarazin', in *Gazette des Beaux-Arts*, 1936, I, pp. 373–7 avec pl. de la gravure de l'*Automne*), ont été gravées, avec variantes, par Pierre Daret (1604 ?–75) en 1642 (cf. R.-A. Weigert, *Bibliothèque Nationale, Inventaire du Fonds Français, Graveurs du XVIIe siècle*, 1954, III, p. 257, n. 61–4).

La gravure de l'*Automne*, représenté sous les traits de *Bacchus*, en sens inverse du dessin, reprend celui-ci pour l'essentiel. Seule variante notable, la tête de l'*Automne*, qui, sur la gravure, regarde vers le bas. Le crayon de l'artiste hache le papier, marque fortement les arêtes et insiste sur tel ou tel détail avec une violence fort originale. Cette technique très particulière, parfois proche de celle de Vouet mais moins ronde, se retrouve par exemple dans un beau dessin à la pierre noire représentant *Silène ivre monté sur un âne*, qui provient des collections Crozat (?) et Chennevières, au Metropolitan Museum (61.161.3; cf. *L'Artiste*, 1894–7, p. 152).

New York, Cooper-Hewitt, Museum of Decorative Arts and Design, Smithsonian Institution (1931.64.242)

134 **Vue de Venise** *pl. III*
Pierre noire et aquarelle sur vélin/168 × 472 mm
PROV Collection comte d'Abingdon; vente chez Sotheby's à Londres, le 17 juillet 1935, partie du lot n. 5; acquis par Colnaghi, Londres; collection Sir Bruce Ingram en 1935 (Lugt 1405a); Germain Seligman à New York; acquis en 1969
BIB *The Art Quarterly*, 1970, p. 324
EX 1935 Londres, Colnaghi, *Drawings of Rome and Italy ... by Israël Silvestre*, n. 3; 1949–50 Londres, Royal Academy, *Landscape in French Art*, n. 526 (pl. 70 du *Book of Illustrations*); 1970 Toronto, *Drawings in the collection of the Art Gallery of Ontario*, n. 27, pl. 13, par W. Vitzthum

En 1935, un ensemble de trente-cinq vues d'Italie

Colnaghi and exhibited shortly thereafter (see H. Granville Fell, 'Drawings by Israël Silvestre', in *The Connoisseur*, January 1936, pp. 18–22) these drawings – several of which were acquired by Sir Bruce Ingram, notably the Toronto drawing and the *View of the Ponte Vecchio* now in the Metropolitan Museum (63.167.1) – have today been dispersed (Fogg; Yale; British Museum; Courtauld Institute, London; Oxford; Manchester, Whitworth Art Gallery; the collections of Sir Anthony Blunt, London, and F. Lugt, Paris, etc.). While most of them are views of Rome and its surroundings, some of them depict Florence, Loreto and other Italian cities. They must have been executed at the time of one of Silvestre's numerous visits to Italy between 1640 (one trip occurred even before this date) and 1653, probably even before 1641 if one accepts the date proposed by H. Millon for the Fogg's *View of Rome from the Top of St Peter's* (*The Art Quarterly*, 1962, p. 228, fig. 1); one should not, however, rule out the hypothesis of A. Mongan and Paul Sachs regarding another drawing of this series (*The Villa Ludovisi*, also in the Fogg – see catalogue, 1946, no. 595, fig. 303), which leans more towards a date of 1642–3.

The artist used these drawings, with varying amounts of alteration, for his numerous topographical engravings. Thus the Toronto drawing corresponds, not altogether faithfully, to an engraving of Venice seen from the sea (from the campanile of San Giorgio, to be precise): the *Doge's Palace and the Piazza San Marco* (see Baré, *Israël Silvestre et sa famille* [n.d.], nos. 966–80 for Silvestre's engravings of *Views of Venice*). The view in the drawing is taken from farther away, looking more downwards on the scene, and is more extensive than in the engraving, since it includes the Church of the Frari on the left and the foothills of the Alps in the background. The interest of this drawing from Toronto does not end there, for it is a topographical document of the highest quality, escaping aridity by its meticulous, but sensitive, observation. As W. Vitzthum says (op. cit.), 'this drawing, 'still in the tradition of panoramic views, is of considerable interest as a record of a Venetian *veduta* before Van Wittel and Carlevaris'.

Toronto, Art Gallery of Ontario (69.29)

d'Israël Silvestre passait en vente à Londres. Acquis par Colnaghi, il était exposé peu après (cf. H. Granville Fell, 'Drawings by Israël Silvestre', in *The Connoisseur*, janvier 1936, pp. 18–22). Ces dessins, dont plusieurs, notamment celui de Toronto et la *Vue du Ponte Vecchio de Florence* du Metropolitan Museum (63.167.1), avaient été acquis par Sir Bruce Ingram, sont aujourd'hui dispersés (British Museum; Fogg; Yale; Manchester, Whitworth Art Gallery; Institut Courtauld à Londres; Oxford; collections Sir A. Blunt, et F. Lugt à Londres et à Paris, etc.). Si la plupart sont des vues de Rome ou des environs, certains nous montrent Florence, Lorette et d'autres villes d'Italie. Ils ont été exécutés lors d'un des nombreux séjours de Silvestre en Italie) entre 1640 (un séjour est même antérieur à cette date) et 1653, sans doute avant 1641 si l'on accepte la datation de la *Vue de Rome du haut de Saint Pierre* du Fogg proposée par H. Millon (*The Art Quarterly*, 1962, p. 228, fig. 1; voir cependant, à propos d'un autre dessin de cet ensemble, également au Fogg, la *Villa Ludovisi*, l'hypothèse d'A. Mongan et Paul Sachs dans le catalogue de 1946 (n. 595, fig. 303) qui penchent plutôt pour 1643–4).

Ces dessins ont été réutilisés plus ou moins fidèlement par l'artiste dans ses nombreuses gravures topographiques. Ainsi, celui de Toronto correspond-t-il, assez infidèlement il est vrai, à une des gravures représentant Venise vue de la mer et plus précisément du campanile de Saint-Georges, le *Palais des Doges et la place Saint-Marc* (cf. Baré, *Israël Silvestre et sa famille*, sans date, n. 966 à 980 pour les *Vues de Venise* gravées par Silvestre). Toutefois, sur le dessin, la vue est prise de plus loin, plus plongeante et plus large que sur la gravure, puisqu'elle englobe, sur la gauche, l'église des Frari et dans le fond, les premiers contreforts des Alpes.

Là ne s'arrête pas pour nous l'intérêt du dessin de Toronto, document topographique de premier ordre, qui sait éviter la sécheresse par une observation certes minutieuse, mais sensible. En effet, comme l'écrit W. Vitzthum (op. cit.), 'ce dessin encore dans la tradition des vues panoramiques est d'un considérable intérêt en tant que témoignage de la *veduta* vénitienne avant Van Wittel et Carlevaris.'

Toronto, Art Gallery of Ontario (69.29)

Jacques **Stella**
Lyon 1596–Paris 1657

135 **The Murder of Paolo de Bernardis** *pl. 13*
Pen and ink with bistre and indigo washes. Bottom centre, in ink, 'f. Jacobus Stella Gallus'/204 × 148 mm
PROV John Percival, first Earl of Egmont (1683–1748); John T. Graves; the American bibliophile Robert Hoe, whose collection of six albums of drawings was bought in a sale in New York in 1912 by a friend of Yale who gave it to the University Library in 1957; transferred to the museum in 1961
BIB Haverkamp-Begemann–Logan, *European Drawings and Watercolors in the Yale University Art Gallery: 1500–1900*, New Haven and London, 1970, pp. 16–17, no. 24 and pl. 12.

This drawing is one of the nine sheets at Yale depicting different episodes from the life of St Philip Neri. This is one of the most important groups of drawings by Stella (along with the later series of twenty-two drawings of *The Life of the Virgin* in the English private collection of Lady Beythswood). They have recently been meticulously studied by Haverkamp-Begemann and Logan (op. cit., 1970, pp. 11–17, pls. 9–12; only four of the nine sheets are reproduced). The drawing exhibited here shows Paolo de Bernardis having his throat slit by a servant: Paolo

135 **Le meurtre de Paolo de Bernardis** *pl. 13*
Plume, lavis de bistre et d'indigo. En bas, au centre, à la plume, 'f. Jacobus Stella Gallus'/204 × 148 mm
PROV Collection John Percival, premier comte d'Egmont (1683–1748); collection John T. Graves; collection du bibliophile américain Robert Hoe; les six albums formant cette collection furent acquis en vente publique à New York en 1912 par un ami de Yale qui les offrit en 1957 à la bibliothèque de l'Université; ils furent transférés en 1961 au musée
BIB Haverkamp-Begemann–Logan, *European Drawings and Watercolors in the Yale University Art Gallery: 1500–1900*, New Haven et Londres, 1970, pp. 16–17, n. 24 et pl. 12

Ce dessin fait partie d'un groupe de neuf feuilles, toutes conservées à Yale, consacrées à divers épisodes de la vie de saint Philippe Neri. C'est l'ensemble le plus important de dessins de Stella, avec la suite bien plus tardive de la *Vie de la Vierge* d'une collection privée anglaise (22 dessins appartenant à Lady Beythswood). Il vient d'être minutieusement étudié par E. Haverkamp-Begemann et Anne-Marie S. Logan (op. cit., 1970, pp. 11 à 17, pl. 9 à 12; seuls quatre des neufs dessins sont reproduits). Le dessin que nous avons

invokes the aid of St Philip Neri, who miraculously heals him. This drawing was engraved by Christian Sas in the *Vita di S. Filippo Neri* . . . , an undated work published in Rome with forty-one plates by or after Ciamberlano and four engraved by Sas after Stella (Catherine Johnston has kindly drawn our attention to some drawings by Ciamberlano for this series in the Uffizi – S.3476 to S.3478, as Guido Reni – and the Fogg – 1932.211, as Passignano). Stella's preparatory drawings are all at Yale, except for the *Portrait of the Saint*, the frontispiece. The six other drawings by Stella do not appear to have been engraved or, at least, these engravings have not come to light.

The Yale group is signed. On six of the sheets the artist gives his nationality ('gallus') as well, and on two he names his birthplace ('lugdunensis'); four are dated 1629, and two 1630. Finally, on one drawing Stella specifies that he is living in Rome.

Stella left France at the age of twenty and, after a stay of four years in Florence, settled in Rome, probably as early as 1622. He resided there for about twelve years, becoming a friend of Poussin, whom he met in 1624, and, like numerous French artists of his generation, playing a far from negligible rôle in Rome. We know several pictures, a whole series of engravings and a certain number of drawings which date from this period of his life, often, like those in Yale, signed with the greatest care. Amongst others there are a drawing in Oxford of 1631, that in the Albertina of 1633 (11455), those in the Louvre (Inv.32892, of 1631; Inv.32889, of 1633; R. F. 29878, of 1633; Inv.15042) as well as a drawing from 1633 in the Ecole des Beaux-Arts and paintings on stone of *Joseph and Potiphar's Wife* and *Susannah and the Elders* (1631) which were with Hazlitt's in London in 1967. (For further information on Stella, see Jacques Thuillier in the *Colloque Poussin*, Paris, 1960, pp. 96–114.)

The original nocturnal effect in the Yale drawing, obtained through the use of indigo, evokes certain of the artist's wood-cuts which date from his Roman years. No doubt the influence of the Florentine milieu at the court of Cosmo II, and in particular that of Jacopo Ligozzi which we still sense here, were essential in Stella's artistic formation. If the tragedy of the subject is not stressed here, the anecdotal and literary aspect is admirably rendered.

New Haven, Yale University Art Gallery (Egmont Collection, 1961.65.83)

choisi d'exposer nous montre Paolo de Bernardis, auquel un serviteur tranche la gorge. Paolo invoque l'aide de saint Philippe Neri qui le guérira miraculeusement. Le dessin a été gravé par Christian Sas dans un ouvrage, non daté, publié à Rome, *Vita di S. Filippo Neri* . . . , dans lequel 41 planches sont de ou d'après Ciamberlano et quatre de Sas d'après Stella. (Catherine Johnston a bien voulu nous signaler des dessins de Ciamberlano pour cette suite aux Offices, S.3476 à S.3478, sous le nom de Guido Reni, ainsi qu'une feuille de l'artiste sous le nom de Passignano au Fogg, 1932.211.) Les dessins préparatoires de Stella sont tous à Yale, sauf le *Portrait du saint*, frontispice de l'ouvrage. Les six autres dessins de Stella ne semblent pas avoir été gravés, ou du moins ces gravures ne nous sont pas connues.

L'ensemble de Yale est signé. Sur six feuilles, l'artiste a en outre mentionné sa nationalité, 'gallus', deux fois il a soin de préciser sa ville natale, 'lugdunensis'. Quatre portent la date de 1629, deux celle de 1630. Sur un dessin enfin, Stella spécifie qu'il réside à Rome.

Stella avait quitté la France à vingt ans et, après un séjour de quatre ans à Florence, s'était installé à Rome, sans doute dès 1622, pour une douzaine d'années. Lié à Poussin, qu'il avait connu dès 1624, il occupera à Rome, comme un nombre de Français de sa génération, une place non négligeable. On connaît aujourd'hui plusieurs tableaux, toute une série de gravures et d'assez nombreux dessins, souvent signés avec le plus grand soin comme ceux de Yale, qui datent de cette période de sa vie (cf. les dessins d'Oxford de 1631, de l'Albertina de 1633 (11455), ceux du Louvre – Inv.32892 (1631) et 32889 (1633); R.F.29878 (1633); Inv.15042, de l'Ecole des Beaux-Arts (1633), etc., les tableaux sur pierre représentant *Joseph et la femme de Putiphar* et *Suzanne et les vieillards* (1631) chez Hazlitt à Londres en 1967, etc. Voir sur Stella le texte de Jacques Thuillier dans le *Colloque Poussin*, Paris, 1960, pp. 96–114).

L'original effet nocturne obtenu, sur le dessin de Yale, grâce à l'utilisation de l'indigo, évoque certaines gravures sur bois de l'artiste datant de ses années romaines. Mais l'influence du milieu florentin de la cour de Cosme II – l'on songe en particulier à un Jacopo Ligozzi – fut sans doute essentielle dans la formation de Stella et se ressent encore ici. Si le tragique du sujet n'est guère sensible, l'aspect anecdotique et littéraire est au contraire admirablement rendu.

New Haven, Yale University Art Gallery (Egmont Collection, 1961.65.83)

Jacques **Stella**
Lyon 1596–Paris 1657

136 Christ Appearing to the Magdalen *pl. 14*
Black chalk and bistre wash, highlighted with white gouache. At lower left, in ink, 'J. Stella fecit 1638'/
230 × 252 mm
EX 1965 New York, Seligman, *Master Drawings*, no. 38

In 1638, when he executed this drawing, Stella had already been back in France for three years. His very individual manner was serious and heavy, very original, somewhat reminiscent of Giulio Romano. For churches, for Richelieu, and for collectors he painted numerous *Holy Families* and he drew designs for the frontispieces of theses.

A drawing like the present one, which can be compared to the *Death of St Joseph* (1637) in the Academy in Vienna (Inv.4300), shows him aiming for a noble, classic art, nearer to La Hyre, but without his elegance, or to Champaigne, though lacking his

136 Le Christ apparaissant à la Madeleine *pl. 14*
Pierre noire avec lavis de bistre. Rehauts de gouache. En bas, à gauche, à la plume, 'J. Stella fecit 1638'/
230 × 252 mm
EX 1965 New York, Seligman, *Master Drawings*, n. 38

En 1638, lorsqu'il exécute ce dessin, Stella est de retour en France depuis trois ans. Il est maître d'un style grave, lourd, d'une grande originalité, qui doit beaucoup à un Jules Romain par exemple. Il peint pour les églises, pour Richelieu, pour des amateurs, de nombreuses *Saintes Familles*, dessine des projets de frontispices de thèses, etc.

Un dessin comme celui que nous exposons ici, que l'on pourrait comparer à la *Mort de saint Joseph* (1637) de l'Académie de Vienne (Inv.4300), marque le souci d'un art digne et classique plus proche d'un La Hyre sans l'élégance, ou d'un Champaigne sans la puissance,

strength, than to Vouet or Perrier.

Two other drawings by Stella belong to the same collection in New York, a *Christ at the Column* (see P. Rosenberg in *M* [Bulletin of the Montreal Museum], March 1971, p. 11, repr.) and a *Mystic Marriage of St Catherine* related to a painting in the Walter P. Chrysler collection (see the catalogue of the exhibition *Vouet to Rigaud*, 1967, New York, Finch College Museum of Art, no. 51, repr.) said to be signed by François Verdier and dated 1689. This painting faithfully corresponds to an engraving by Claudine Bouzonnet-Stella (1636–97; see R.-A. Weigert, *Bibliothèque Nationale, Inventaire du Fonds Français, Graveurs du XVIIe siècle*, 1951, II, p. 85, no. 40), after a work by Jacques Stella.

New York, Mr and Mrs Germain Seligman

Jacques **Stella**
Lyon 1596–Paris 1657

137 **Two Mothers with their Children** *pl. 15*
Black chalk and bistre wash. At lower left in ink, 'Rembrandt'/165 × 238 mm
PROV Chennevières (1820–99, L.2073); sale, Paris, 4–7 April 1900, probably part of lot 476; acquired by the Bowdoin College Museum of Art in 1930
BIB Ph. de Chennevières, 'Une collection de dessins d'artistes français', in *L'Artiste*, 1894–7, p. 153

At the time that we examined this drawing, it was masked under an attribution to Rembrandt, suggested by the surprising inscription it bears. Chennevières, however, was not mistaken in unhesitatingly attributing it to Stella, and we quote the few lines which this incomparable connoisseur devoted to it: 'two groups of women holding a child; the one on the right, holding hers upright on her knees; the other, seated on the ground, feeds the newborn child which lies in her lap while another child, kneeling, holds the plate.'

Besides religious and mythological drawings, Stella did not neglect more realistic scenes; a drawing in Oxford, for instance, represents the *Artist's Mother Reading* (1654; see J. Vallery-Radot, *Le dessin français au XVIIe siècle*, Lausanne, 1953, repr. p. 146). Others which can be mentioned are the *Six Crouching Men* in the Wolf collection in New York or the *Five Men Raising a Block of Stone* in the Metropolitan Museum (62.130.3), similarly in pen and ink and bistre wash. Even if they are difficult to date – a comparison can be attempted with the painting of the *Birth of the Virgin* (signed and dated 1644, sold at Christie's, London, 26 November 1928) and with a *Virgin Feeding the Child* (a circular picture, sold at the Trussart Gallery, 19 November 1956, no. 19) – these drawings show the enormous curiosity of an extremely varied artist, who is among the most original and engaging of his generation.

American museums and collections can display several important paintings by this artist (*Judgement of Paris*, signed and dated 1650, in Hartford, see P. Rosenberg, *Art de France*, 1964, IV, repr. p. 297; *The Liberality of Titus*, in a New England collection, see A. Blunt, *Revue de l'Art*, 1971, no. 11, repr. p. 74); *The Presentation of the Virgin* and *The Virgin and St Joseph seeking Jesus in the Temple* (1645) in two collections in New York, see the catalogue of the exhibition *Vouet to Rigaud*, New York, Finch College Museum of Art, 1967, nos. 21 and 22, repr.; and finally the extraordinary *Rape of the Sabines* recently acquired by Princeton, which we hope to publish shortly under its true attribution). They are, however, less rich in drawings by the artist; in fact, the only two we know, apart from those mentioned in these notes, are the

que d'un Vouet ou d'un Perrier.

La même collection de New York conserve deux autres dessins de Stella, un *Christ à la colonne* (cf. P. Rosenberg, *M* [Revue du Musée de Montréal], mars 1971, p. 11 avec pl.) et un *Mariage mystique de sainte Catherine*, en relation avec un tableau de la collection Walter P. Chrysler (catal. expo. *Vouet to Rigaud*, 1967, New York, Finch College Museum of Art, n. 51 avec pl.) qui serait signé François Verdier et daté de 1689. Le tableau correspond fidèlement à une gravure de Claudine Bouzonnet-Stella (1636–97; cf. R.-A. Weigert, *Bibliothèque Nationale, Inventaire du Fonds Français, Graveurs du XVIIe siècle*, 1951, II, p. 85, n. 40) d'après une oeuvre de Jacques Stella.

New York, Mr and Mrs Germain Seligman

137 **Deux mères avec leurs enfants** *pl. 15*
Pierre noire et lavis de bistre. En bas à gauche à la plume, 'Rembrandt'/165 × 238 mm
PROV Collection Chennevières (1820–99, Lugt 2073); vente à Paris, 4 au 7 avril 1900, sans doute partie du lot 476; entré en 1930 au Bowdoin College Museum of Art
BIB Ph. de Chennevières, 'Une collection de dessins d'artistes français', in *L'Artiste*, 1894–7, p. 153

Lorsque nous avons pu examiner ce dessin, il avait perdu sa paternité, sous l'influence de la surprenante inscription qu'il porte. Chennevières ne s'y était pourtant pas trompé et n'avait pas hésité à donner ce dessin à Stella: voici les quelques lignes (op. cit.) que ce connaisseur inégalé lui a consacrées: 'deux groupes de femmes tenant un enfant: celle de droite tient le sien debout sur ses genoux: l'autre, assise à terre, donne la bouillie à son nouveau-né couché sur elle; près d'elle, un autre enfant agenouillé tient l'assiette.'

A côté de dessins religieux ou mythologiques, Stella n'a pas négligé les scènes plus réalistes: on connaît le dessin d'Oxford représentant *La mère de l'artiste en train de lire* (1654; cf. J. Vallery-Radot, *Le dessin français au XVIIe siècle*, Lausanne, 1953, pl. p. 146). Citons encore les *Six hommes accroupis* de la collection Wolf à New York ou les *Cinq hommes soulevant un bloc de pierre* du Metropolitan Museum (62.130.3), également à la plume et au lavis de bistre. S'ils sont difficiles à dater – on pourrait tenter un rapprochement avec la *Naissance de la Vierge*, tableau signé et daté de 1644, passé en vente, chez Christie's, à Londres le 26 novembre 1928, et avec la *Vierge nourrissant l'Enfant*, tableau rond passé en vente à la Galerie Trussart le 19 novembre 1956, n. 19 – ils témoignent de la grande curiosité d'un artiste extrêmement varié, qui compte parmi les personnalités les plus originales et les plus attachantes de sa génération.

Si les musées et les collections américaines peuvent présenter plusieurs tableaux importants de l'artiste (*Jugement de Pâris*, signé et daté 1650 à Hartford, cf. P. Rosenberg, *Art de France*, 1964, IV, pl. p. 297; *La Libéralité de Titus* d'une collection de la Nouvelle Angleterre, cf. A. Blunt, *Revue de l'Art*, 1971, n. 11, pl. p. 74; *La Présentation au Temple* et *La Vierge et Joseph allant chercher Jésus au Temple* (1645) de deux collections new-yorkaises, cf. catal. expo. *Vouet to Rigaud*, New York, Finch College Museum of Art, 1967, n. 21 et 22 avec pl. et enfin l'extraordinaire *Enlèvement des Sabines* récemment acquis par Princeton, que nous espérons publier prochainement sous sa véritable attribution), ils sont moins riches en dessins de l'artiste. En fait, si l'on excepte les dessins mentionnés dans le corps de nos notices, nous ne connaissons que la curieuse et belle

curious and beautiful copy of Rubens' *Entombment* in the Pierpont Morgan Library, which is signed on the verso (1961.25); and a *Baptism of Christ*, in a private collection in Minneapolis (pointed out by A. Clark), which is very close to the drawing of the same subject recently acquired by the Louvre.

Brunswick, Bowdoin College Museum of Art (1930.187)

copie de *La Mise au tombeau* de Rubens, signée au verso, de la Pierpont Morgan Library (1961.25); et un *Baptême du Christ*, dans une collection particulière de Minneapolis, qui nous a été signalé par A. Clark, très voisin du dessin de même sujet récemment acquis par le Louvre.

Brunswick, Bowdoin College Museum of Art (1930.187)

Jean-Bernard-Honoré
Turreau called **Toro**/dit **Toro**
Toulon 1672–Toulon 1731

138 **Arabesque for a Panel of a Sideboard with Venus at the Forge of Vulcan** *pl. 65*
Black chalk, pen and ink and grey wash/457 × 310 mm
PROV Paignon-Dijonval (?); Léon Decloux, of Sèvres; acquired by the Cooper-Hewitt Museum in 1911
EX 1959–61 travelling exhibition in the United States, *Five Centuries of Drawing*, no. 46

Born at Toulon, like Puget whose pupil he is said to have been, Toro is today better known for his ornamental drawings, which were frequently engraved, than he is for his sculpture. His fantasy and inventive richness, his inspiration, also his very minute technique (recalling 16th-century silverpoint drawings like those of Delaune) and a pronounced taste for grey wash make his drawings easy to recognize. This sheet from the Cooper-Hewitt Museum might have been part of a 'series of six drawings of arabesques with figures for decorating sideboards, chimney pieces, etc.... pen and ink, with Indian ink wash, and dedicated to M. Robert de Cotte', from the Paignon-Dijonval collection (see Bénard's catalogue of 1810, no. 3355, and Robert Brun in L. Dimier, *Les peintres français du XVIIIe siècle*, Paris and Brussels, 1928, I, p. 359, nos. 29–34); a drawing, of similar format and inspiration and bearing a beautifully written dedication to the celebrated architect in Toro's hand, is today in the museum in Edinburgh (D.933). It is quite possible that these drawings were executed at the time of Toro's visit to Paris about 1716–17.

The Cooper-Hewitt Museum also owns another study by Toro for a *Ewer* (1911.28.284) and Brun (op. cit., p. 360, nos. 65–84) catalogues a group of twenty pieces intended for the decoration of the choir of the Church of Saint-Trophime in Arles, today in the Pierpont Morgan Library. The most important drawing by Toro in the United States, however, is one we restored to the artist, today in the museum in San Francisco. It can be compared to the drawings in the Cabinet des Estampes reproduced by Robert Brun (op. cit., I, pp. 351–64, and II, p. 395), to the sheet in the Witt collection (no. 4264), which also shows Neptune and sea-horses, to two drawings sold in Paris on 18 and 19 June 1919 (nos. 288 and 289, today in a private collection in Paris), and, above all, to the superb album from the Destailleur collection (sold at Paris, Drouot, 2–3 February 1961, no. 240, one drawing reproduced). As with the drawing in New York, the animation and the humour of this sheet recall French artists of the 16th century rather than Toro's contemporaries.

The artist 'creates a world of chimerical monsters, of hybrid animals, whose nervous bodies terminate in a foliage design, in volutes and palms; he arranges his ingenious compositions with an elegance which remains his chief characteristic' (Brun, op. cit.). An unrecognized artist, Toro deserves to be rated among the finest *ornemanists* of his generation.

New York, Cooper-Hewitt Museum of Decorative Arts and Design, Smithsonian Institution (1911.28.285)

138 **Arabesque pour panneau de buffet avec Vénus dans la forge de Vulcain** *pl. 65*
Pierre noire, plume et lavis gris/457 × 310 mm
PROV Collection Paignon-Dijonval (?); collection Léon Decloux, de Sèvres; entré au Cooper-Hewitt Museum en 1911
EX 1959–61 exposition circulante aux Etats-Unis, *Five Centuries of Drawing*, n. 46

Né à Toulon, comme Puget dont on le dit l'élève, Toro est aujourd'hui plus connu pour ses dessins d'ornement, fréquemment gravés, que pour ses travaux de sculpture. La fantaisie et la richesse de l'invention, l'inspiration mais aussi la technique très fine, qui rappelle les dessins à la pointe d'argent au XVIe siècle d'un Delaune par exemple, un goût prononcé pour le lavis gris, rendent ceux-ci aisément reconnaissables. La feuille du Cooper-Hewitt Museum pourrait avoir fait partie de la 'suite de six dessins, arabesques, ornés de figures pour décoration de buffets, de cheminées, etc.... à la plume, lavés d'encre de Chine et dédiés à M. Robert de Cotte', de la collection Paignon-Dijonval (catal. par Bénard en 1810, n. 3355; cf. Robert Brun, in L. Dimier, *Les peintres français du XVIIIe siècle*, Paris et Bruxelles, 1928, I, p. 359, n. 29 à 34). En effet, un dessin d'un format très voisin et d'une inspiration similaire portant, de la main de Toro, une dédicace, d'une fort belle graphie, au célèbre architecte, est aujourd'hui conservé au musée d'Edimbourg (D.933). Il n'est pas impossible que ces dessins aient été exécutés lors du séjour à Paris de Toro vers 1716–17.

Le Cooper-Hewitt Museum possède une autre étude de Toro pour une *Aiguière* (1911.28.284) et Brun (op. cit., p. 360, n. 65 à 84) catalogue un ensemble de vingt pièces destinées à la décoration du choeur de l'église Saint-Trophime d'Arles, conservé à la Pierpont Morgan Library. Mais le dessin le plus important de Toro conservé aux Etats-Unis est celui que nous avons rendu à l'artiste, aujourd'hui au musée de San Francisco. On le comparera aux dessins du Cabinet des Estampes reproduits par Robert Brun (op. cit., I, 1928, pp. 351–64, et II, p. 395), à la feuille de la collection Witt (n. 4264) sur laquelle se voient des chevaux marins et un Neptune très semblables, ou aux deux dessins passés en vente les 18 et 19 juin 1919 à Paris (n. 288 et 289) aujourd'hui dans une collection parisienne, et surtout à l'admirable album de la coll. Destailleur, passé en vente à Paris, Drouot, 2–3 février 1961, n. 240 avec 1 pl. Comme dans le dessin de New York, la verve et l'humour de cette feuille rappellent plutôt les artistes français du XVIe siècle que les contemporains de Toro.

L'artiste 'crée un monde de monstres chimériques, d'animaux hybrides, dont les corps nerveux s'achèvent en rinceaux, en volutes et palmettes; il agence ses compositions ingénieuses avec une sobriété et une élégance qui restent sa marque' (Brun, op. cit.). Artiste méconnu, Toro mérite d'être classé parmi les premiers ornemanistes de sa génération.

New York, Cooper-Hewitt Museum of Decorative Arts and Design, Smithsonian Institution (1911.28.285)

Jean Touzé
Paris 1747–Paris 1809

139 The Magic Scene of 'Zémire et Azor' *pl. 129*
Pen and ink and Indian ink wash with white highlights. At top centre, 'Z' and 'A' intertwined, an allusion to the scene depicted/375 × 320 mm
PROV Edmond and Jules de Goncourt (1822–96 and 1830–70, L.1089); sale, 15–17 February 1897, no. 315; Mlle Demarcy; sale in Paris, 26 November 1915, no. 254; sale in Paris, 9 March 1965, no. 48, repr.; Prouté in Paris, 1967; Slatkin in New York, 1967; Paul L. Grigaut; gift of Mr and Mrs Hubert L. Grigaut in 1970
BIB Ph. de Chennevières, *Les dessins de maîtres anciens*, Paris, 1880, p. 116; *The Art Quarterly*, 1970, p. 458; *Gazette des Beaux-Arts*, supplement, February 1971, p. 79, fig. 376
EX 1879 Paris, Ecole des Beaux-Arts, *Dessins de maîtres anciens*, no. 637; 1967 Paris, Paul Prouté, *Catalogue Desrais*, no. 69, repr.; 1967 New York, Slatkin, *Master Drawings*, pl. 40; 1969 Ann Arbor, *The World of Voltaire*, no. 32

A typical *petit maître*, Jean Touzé is hardly known except for a few drawings, generally projects for book illustrations. The Ann Arbor sheet (once in the collection of the Goncourts, whose rôle in the rediscovery of 18th-century French painting is well known) is not only a fascinating historical document on the theatre and staging in the second half of the century but also a fine example of the high degree of perfection achieved by drawings for illustrations. Touzé's drawing was engraved in the same sense by Voyez le Jeune, who dedicated his plate to the Dauphine. *Zémire et Azor*, a four-act comic opera or comic fairy-tale in verse, inspired by Mme Le Prince de Beaumont's *Beauty and the Beast*, with lyrics by Marmontel (1733–95) and music by Grétry (1741–1813), was first performed at Fontainebleau on 9 November 1771 and then in Paris at the 'Comédie Italienne' on 16 December of the same year.

Touzé seems to have been more notorious for his gift as an imitator than for his artistic talents; Grimm, in his *Correspondance*, dedicates several pages to him on two occasions (1771 and 1772): 'A young painter called Touzé, a student at the Académie, has just made a drawing of the magic scene of *Zémire et Azor* as one sees it at the theatre of the Comédie Italienne. This Touzé has been celebrated in Paris for some years now on account of his talent for imitating and counterfeiting, which he possesses to a high degree . . .' (see R. Portalis, *Les dessinateurs d'illustrations au dix-huitième siècle*, Paris, 1877, pp. 727–8).
Ann Arbor, The University of Michigan Museum of Art (Gift of Mr and Mrs Hubert L. Grigaut for the Paul Leroy Grigaut Memorial Collection 1970.1.194)

139 Le tableau magique de 'Zémire et Azor'
pl. 129
Plume, lavis d'encre de Chine avec rehauts de blanc. Au centre, en haut, un 'Z' et 'A' entrelacés, allusion à la pièce représentée/375 × 320 mm
PROV Collection Edmond et Jules de Goncourt (1822–96 et 1830–70, Lugt 1089); vente des 15–17 février 1897, n. 315; collection de Mlle Demarcy; vente à Paris le 26 novembre 1915, n. 254; vente à Paris, le 9 mars 1965, n. 48 avec pl.; chez Prouté à Paris, 1967; chez Slatkin à New York, 1967; collection Paul L. Grigaut; don de Mr and Mrs Hubert L. Grigaut en 1970
BIB Ph. de Chennevières, *Les dessins de maîtres anciens*, Paris, 1880, p. 116; *The Art Quarterly*, 1970, p. 458; *Gazette des Beaux-Arts*, supplément, février 1971, p. 79, fig. 376
EX 1879 Paris, Ecole des Beaux-Arts, *Dessins de maîtres anciens*, n. 637; 1967 Paris, Paul Prouté, *Catalogue Desrais*, n. 69, avec pl.; 1967 New York, Slatkin, *Master Drawings*, pl. 40; 1969 Ann Arbor, *The World of Voltaire*, n. 32

Petit maître par excellence, Jean Touzé n'est plus guère connu que par quelques dessins, en général des projets pour des vignettes d'illustration. La feuille d'Ann Arbor, qui a appartenu aux Goncourt, dont le rôle dans la redécouverte de la peinture française du XVIIIe siècle est bien connu, est non seulement un passionnant document sur l'histoire du théâtre et de la mise en scène dans la seconde moitié du siècle mais aussi un bel exemple du haut degré de perfection qu'avait atteint alors le dessin d'illustration. Le dessin de Touzé a été gravé dans le même sens par Voyez le Jeune qui dédia sa planche à la Dauphine. *Zémire et Azor*, opéra-comique en quatre actes et en vers, ou comédie-féérie inspirée de la *Belle et la Bête* de Madame Le Prince de Beaumont, paroles de Marmontel (1733–95), musique de Grétry (1741–1813), fut représenté pour la première fois à Fontainebleau le 9 novembre 1771, puis à Paris, à la Comédie Italienne, la même année, le 16 décembre.

Touzé semble avoir connu la notoriété plus grâce à ses dons d'imitateur qu'à ses talents artistiques Grimm, dans sa *Correspondance*, lui consacre à deux reprises quelques pages (1771 et 1772): 'Un jeune peintre appelé Touzé, élève de l'Académie, vient de faire un dessin qui représente le tableau magique de *Zémire et Azor*, tel qu'on le voit sur le théâtre de la comédie italienne. Ce Touzé est célèbre à Paris depuis quelques années par le talent d'imiter et de contrefaire qu'il possède au suprême degré . . .' (cf. R. Portalis, *Les dessinateurs d'illustrations au dix-huitième siécle*, Paris, 1877, pp. 727–8).
Ann Arbor, The University of Michigan Museum of Art (Gift of Mr and Mrs Hubert L. Grigaut for the Paul Leroy Grigaut Memorial Collection 1970.1.194)

Pierre-Charles Trémollières
Cholet 1703–Paris 1739

140 Diana Bathing *pl. 89*
Red chalk. At lower left, 'tremolières'/230 × 410 mm
PROV Bought in 1966
EX 1972 Notre Dame, *Eighteenth Century France*, no. 86

Had this drawing not borne the inscription it does at the lower left, one would scarcely hesitate to attribute it to Bouchardon (see no. 11). A comparison with, on the one hand, certain of the innumerable sheets by Bouchardon in the Louvre (for example a drawing of the same subject in Guiffrey – Marcel, 1933 ed., I, no. 724), and, on the other, with two drawings by Trémollières in United States collections – at Yale (1738; 1970 catalogue, no. 65, pl. 25) and in

140 Le bain de Diane *pl. 89*
Sanguine. En bas, à gauche, 'tremolières'/ 230 × 410 mm
PROV Acquis en 1966
EX 1972 Notre Dame, *Eighteenth Century France*, n. 86

Si ce dessin n'avait pas porté l'inscription ancienne que l'on peut lire à gauche en bas, l'on n'aurait guère hésité à l'attribuer à Bouchardon (cf. n. 11 de notre catalogue). D'une part, la confrontation avec certaines des très nombreuses feuilles de cet artiste connues, conservées au Louvre (cf. par exemple le dessin de même sujet, n. 724 du premier volume du catalogue De Guiffrey et Marcel,

the Pierpont Morgan Library, III–102 (J. F. Méjanès believes a drawing in Princeton, no. 61.19, hitherto attributed to Le Sueur, can also be given to Trémollières) – would only serve to confirm this hypothesis.

However, Bouchardon's prestige was enormous as early as the period he spent in Rome as a student, 1723 to 1732, and Trémollières, arriving five years after the sculptor as winner of the second (1726) *Prix de Rome*, and accompanied by Blanchet, Slodtz and his future brother-in-law, Subleyras, was doubtless strongly influenced by the manner of his famous older compatriot. The line in this drawing is, on the other hand, less dry than Bouchardon's and can be compared to another drawing by Trémollières, a copy of the *Venus Surprised by a Satyr* said to be by Poussin at the Ecole des Beaux-Arts in Paris (see the catalogue of the exhibition *Les artistes français en Italie de Poussin à Renoir*, Paris, 1934, no. 687).

Two other factors confirm the attribution to Trémollières. First, a very similar inscription occurs on one of the red chalk sheets in Stockholm (2887) and on a drawing of a *Vestal Virgin* in the group belonging to the Kunstmuseum in Düsseldorf (4653; the same museum has two other drawings by the artist, 4651 unclear; and 4652, the first a preparatory study for the *Hercules and Hebe* of 1737 in the Hôtel de Soubise). The second factor has more weight. At the Salon of 1738 Trémollières exhibited (no. 91) a 'sketch representing *Diana Bathing*'. This sketch has disappeared, but in 1774 and 1777 it passed through the hands of Vassal in Paris and then figured in the first sale of the Prince de Conti, and it was engraved by J. Maillet (see J. Messelet on Trémollières in L. Dimier, *Les peintres français du XVIIIe siècle*, I, Paris and Brussels, 1928, pp. 267–80). Admittedly, this engraving differs in some details from the Chicago sheet, but the composition, in its wide format, is very close – sufficiently so to allow of the suggestion that the present drawing is the first idea for this sketch.

By 1738, Trémollières had been back in France for three years. Together with his contemporaries, Carle Van Loo, Restout, Boucher and Natoire, he participated in the decoration of the Hôtel de Soubise, today the Archives Nationales, proving to be one of the better French painters of his generation. His death in the following year deprived French art of a pleasant colourist of original talent and a painter with an important future.

The Art Institute of Chicago (Everett D. Graff Fund 66.185)

Carle **Van Loo**
Nice 1705–Paris 1765

141 **Portrait of a Seated Man** *pl. 95*
Black chalk with white highlights. Below in pen, 'Carle Vanloo f. 1743'/406 × 308 mm
PROV M. B., Marseille; sale, Paris, 10 November 1922, no. 85 (reproduced on the catalogue cover); acquired from Richard Owen in Paris, 1932
BIB *American Art News*, 9 November 1933, repr.
EX 1956 Kansas City, *The Century of Mozart*, no. 186, fig. 15

There are various portrait-drawings by Carle Van Loo – in the Louvre, the Albertina, the Musée Atger at Montpellier, at Besançon, and elsewhere. In 1743, the date of this drawing from Kansas City, it appears the artist received the commission for a whole series of portraits, very similar in style, whose models, whether seated or standing, are seen against a wall hung with canvases. Our drawing can therefore be compared to a slightly larger sheet, signed and dated

éd. de 1933), d'autre part avec les deux dessins de Trémollières conservés aux Etats-Unis, à Yale (1738, catal. 1970, n. 65, pl. 25) et à la Pierpont Morgan Library (III–102; J. F. Méjanès pense pouvoir rendre à cet artiste un dessin de Princeton attribué, jusqu'à présent, à Le Sueur, portant le n. 61.19) n'aurait fait que renforcer cette hypothèse.

Mais le prestige de Bouchardon était immense dès son séjour comme pensionnaire à Rome de 1723 à 1732. Trémollières, second Prix de Rome en 1726, arrivé à Rome avec Blanchet, Slodtz et son futur beau-frère Subleyras, cinq ans après le sculpteur, fut sans doute fortement influencé par la manière de son prestigieux aîné. Le trait est d'ailleurs moins sec que dans les dessins de celui-ci et peut être comparé à un autre dessin de Trémollières, copie de la *Vénus surprise par un satyre* dite de Poussin, conservé à l'Ecole des Beaux-Arts de Paris (cf. catal. expo. *Les artistes français en Italie de Poussin à Renoir*, Paris, 1934, n. 687).

Deux autres raisons renforcent l'attribution à Trémollières : d'une part une inscription extrêmement voisine figure sur une des sanguines de Stockholm (2887) et sur un des dessins, représentant une *Vestale*, de l'ensemble conservé au Kunstmuseum de Düsseldorf (4653; le même musée possède deux autres dessins de l'artiste, 4652 et 4651; ce dernier est une étude préparatoire pour l'*Hercule et Hébé* de 1737 de l'Hôtel de Soubise). La seconde raison est de plus de poids : au Salon de 1738, Trémollières exposait (n. 91) une 'esquisse représentant *Diane au bain*'. Cette esquisse, aujourd'hui disparue mais qui passa en 1774 et 1777 chez Vassal à Paris, puis dans la première vente du prince de Conti, fut gravée par J. Maillet (cf. sur Trémollières, J. Messelet, in L. Dimier, *Les peintres français du XVIIIe siècle*, I, Bruxelles et Paris, 1928, pp. 267–80). Certes, cette gravure est assez différente dans le détail de la feuille de Chicago, mais la composition, d'un format allongé, est très voisine et permet d'avancer que le dessin américain est la première pensée pour cette esquisse.

En 1738, Trémollières est de retour en France depuis trois ans. Il vient de participer, avec ses contemporains Carle Van Loo, Restout, Boucher et Natoire, à la décoration de l'Hôtel de Soubise, actuelles Archives Nationales. Il s'affirme comme un des meilleurs peintres de sa génération. Sa mort, l'année suivante, allait priver l'art français d'un coloriste agréable, au talent original, et d'un peintre de grand avenir.

The Art Institute of Chicago (Everett D. Graff Fund 66.185)

141 **Portrait d'homme assis** *pl. 95*
Pierre noire avec rehauts de blanc. En bas, à la plume, 'Carle Vanloo f. 1743'/406 × 308 mm
PROV Collection de M. B., de Marseille; vente le 10 novembre 1922 à Paris, n. 85 avec pl. en couverture; acquis de Richard Owen à Paris en 1932
BIB *American Art News*, 9 novembre 1933 avec pl.
EX 1956 Kansas City, *The Century of Mozart*, n. 186, fig. 15

On connaît divers portraits dessinés par Carle Van Loo, au Louvre, à l'Albertina, au musée Atger à Montpellier, à Besançon, etc. En 1743, date du dessin de Kansas City, l'artiste semble avoir reçu la commande de toute une série de portraits d'un style très voisin, dont les modèles, assis ou vus en pied, se détachent sur un mur couvert de toiles. Ainsi le dessin que nous exposons ici peut-il être rapproché d'une feuille légèrement plus grande, signée et datée de 1743,

1743, which figured in the Goncourt sale of 15–17 February 1897 (no. 326), of which the description given in the catalogue could perfectly apply to this drawing from Kansas City: 'A seated man. He is seen full-face, sitting on a chair with cane back. His sword is by his side and his hat under his arm. In the background is a room decorated with pictures.' In the same sale were two portraits of women similarly dated 1743 (nos. 325 and 328) and a third very beautiful example was in Jean Masson's collection (sale, 7 May 1923, no. 232, repr.).

To return to male portraits, a drawing from the same group, recently acquired by the Pierpont Morgan Library, should be mentioned. Also signed and dated 1743, it can be traced through two French sales (Paris, 27 April 1932, no. 38, repr., and Versailles, 16 May 1971, no. 29); a replica of it is to be found in Berlin (14935). These drawings can be compared to works referred to in Dandré-Bardon's study of Carle Van Loo (*Vie de Carle Van Loo*, Paris, 1765, p. 67): 'several portraits of the family and friends of C. Vanloo, of Messrs. Somis, Trémolière, Boucher and Dandré-Bardon among others' – although in this case the models can hardly pass for the artists.

In 1743, the most celebrated painter of the Van Loo dynasty had not yet reached his zenith, although, as teacher at the Académie since 1737, he already occupied an eminent place in European artistic life.

Drawings by Van Loo are not easy to find in the United States. Apart from the two superb examples in the Metropolitan Museum (see Francis H. Dowley, *Master Drawings*, 1967, pp. 42–6, pl. 32, and the catalogue of the exhibition *Il Barocco Piemontese*, Turin, 1963, no. 428, pl. 220) we can cite the mediocre drawing of *Thalia* in Los Angeles (59.50), the counterproof *Carnival Figure* in Boston (1898.17, under the name of Bouchardon) and a copy in Worcester (1951.43) of an original drawing at the Musée Magnin in Dijon (654 bis). In Canada there is the beautiful *Study for a Fountain* – which bears the amusing inscription alluding to a pastime popular with artists during the 18th century: 'figure played for 5 points by Mr Carlo Vanloo' – recently bought by Toronto (1970.46), having appeared at a sale in Paris (20 May 1969, no. 1).

Kansas City, Nelson Gallery–Atkins Museum (Nelson Fund 32.193.1)

Carle **Van Loo**
Nice 1705–Paris 1765

142 **Head of a Girl Looking to the Right** *pl. 96*
Black chalk, with red chalk and blue pencil. Irregular format/230 × 170 mm
PROV Edmond and Jules de Goncourt (1822–96 and 1830–70, L.1089); sale 15–17 February 1897, no. 330; Comtesse Pélhion; Joseph and Helen Regenstein; presented to Chicago in 1959
BIB P. de Chennevières, *Les dessins de maîtres anciens*, Paris, 1880, p. 102; Louis Réau, 'Carle Van Loo, 1705–65', in *Archives de l'Art Français*, 1938, p. 82, no. 30
EX 1879 Paris, Ecole des Beaux-Arts, *Dessins de maîtres anciens*, no. 533

This drawing is a preparatory study for the little girl who poses in the nude on the left of the *Allegory of Painting*, one of the four pictures in the series of over-doors dedicated to the *Fine Arts* which Carle Van Loo painted for Mme de Pompadour's Château de Bellevue. These pictures, which belonged to King Louis-Philippe, were sold in London in 1849 and since 1950 have been in the Palace of the Legion of Honor in

de la vente Goncourt (15–17 février 1897, n. 326), dont la description, telle qu'elle figure dans le catalogue de la vente, pourrait parfaitement s'appliquer au dessin aujourd'hui à Kansas City: 'un homme assis. Il est de face sur un fauteuil au dos canné. Il a l'épée au côté et le chapeau sous le bras. Le fond de l'appartement est garni de tableaux.' A la même vente figuraient deux portraits de femmes portant toujours la même date de 1743 (n. 325 et 328) et Jean Masson (n. 232 avec pl. de la vente du 7 mai 1923) en possédait un troisième fort beau.

Pour en revenir aux portraits d'homme, mentionnons l'entrée récente à la Pierpont Morgan Library d'un dessin toujours de ce même groupe, lui aussi signé et daté de 1743, qui provient de deux ventes françaises (Paris, 27 avril 1932, n. 38 avec pl., et Versailles, 16 mai 1971, n. 29) et dont Berlin possède une réplique (14935). Ces dessins peuvent être rapprochés d'une mention de la monographie sur Carle Van Loo par Dandré-Bardon (*Vie de Carle Van Loo*, Paris, 1765, p. 67): 'Plusieurs Portraits de la famille et des amis de C. Vanloo, entre autres ceux de . . . Mrs Somis, Trémolière, Boucher, Dandré-Bardon, etc. . . .' bien qu'en l'occurrence les modèles puissent difficilement passer pour des artistes.

En 1743, le plus célèbre peintre de la dynastie des Van Loo n'est pas encore au sommet de sa réputation. Mais, professeur à l'Académie depuis 1737, il occupe déjà une place éminente dans la vie artistique européenne.

Les dessins de Van Loo ne sont pas fréquents aux Etats-Unis. A côté des deux magnifiques exemples du Metropolitan Museum (cf. Francis H. Dowley, *Master Drawings*, 1967, pp. 42–6, pl. 32, et catal. expo. *Il Barocco Piemontese*, Turin, 1963, n. 428, pl. 220), signalons le médiocre dessin de Los Angeles, *Thalie* (59.50), la contre-épreuve de Boston, *Figure de la mascarade* (1898.17, sous le nom de Bouchardon) et la copie de Worcester (1951.43; l'original est au musée Magnin de Dijon, n.654 bis). Mentionnons encore, mais au Canada, la belle *Etude de fontaine* portant l'amusante inscription, allusive à un jeu d'artistes populaire au XVIIIe siècle, 'figure jouée au 5 points pàr Mr Carle Vanloo', récemment acquise par Toronto (1970.46), et provenant d'une vente à Paris (20 mai 1969, n. 1 du catalogue).

Kansas City, Nelson Gallery–Atkins Museum (Nelson Fund, 32.193.1)

142 **Tête de fillette regardant vers la droite** *pl. 96*
Pierre noire avec sanguine et crayon bleu. Forme irrégulière/230 × 170 mm
PROV Collection Edmond et Jules de Goncourt (1822–96 et 1830–70, Lugt 1089); vente des 15–17 février 1897, n. 330; collection de la comtesse Pélhion; collection Joseph et Helen Regenstein; offert à Chicago en 1959
BIB Ph. de Chennevières, *Les dessins de maîtres anciens*, Paris, 1880, p. 102; Louis Réau, 'Carle Van Loo, 1705–65', in *Archives de l'Art Français*, 1938, p. 82, n. 30
EX 1879 Paris, Ecole des Beaux-Arts, *Dessins de maîtres anciens*, n. 533

Ce dessin est une étude préparatoire pour la fillette qui pose nue sur la gauche de l'*Allégorie de la Peinture*, un des quatre dessus-de-porte consacrés aux *Beaux Arts*, peints par Carle Van Loo pour le château de Bellevue, propriété de Madame de Pompadour. Ces tableaux, qui appartinrent au roi Louis-Philippe, furent vendus à Londres en 1849 et sont depuis 1950 au musée de la Légion d'Honneur à San Francisco. Exposés au Salon

San Francisco, Exhibited at the Salon of 1755 (no. 16) and engraved by Fessard, these pictures were enormously popular and were the object of numerous copies. Chicago owns a pendant, a study for the principal figure of *Music* (59.528). These drawings, which belonged to the Goncourt brothers, were highly valued by Chennevières (op. cit., 1880, p. 102; 'good draughtsmanship'), who was otherwise critical of Van Loo.

Appointed rector of the Académie in 1754, Van Loo was considered at this time the 'foremost painter in Europe' (Grimm). The Chicago drawings are studious, conscientious and without great fire, which would make it somewhat difficult to understand the unanimous enthusiasm of the 18th century for this painter, if it were not that they exhibit a tenderness for children, reminiscent of Chardin, and a care for objective observation which was rare for the time. Two finished drawings for these compositions have passed through sales on several occasions (most recently, Paris, 13–14 June 1956, no. 23, pl. 6). The sheets from the Bourgarel collection (sold in Paris, 29 May 1969, nos. 50 and 51) are not directly related to the pictures in San Francisco.

The Art Institute of Chicago (Joseph and Helen Regenstein Collection 59.529)

Joseph **Vernet**
Avignon 1714–Paris 1789

143 **River Landscape with Washerwomen and a Mule Crossing a Bridge** *pl. 99*
Black chalk with bistre wash/298 × 453 mm
PROV A. Betts, London; bought in 1964
BIB *The Art Quarterly*, 1965, p. 109, reproduction on p. 116
EX 1965 Ann Arbor, *French Watercolors, 1760–1860*, no. 3, repr.

A prolific painter, Vernet is less known for his drawings, which sensitively combine black chalk with a grey wash. This sheet from Louisville is among his most characteristic works, as is that from Toronto (62.45) which once belonged to the collection of the Marquis de Lagoy (1764–1829, L.1710), a southerner like Vernet.

The group of washerwomen, the gnarled tree and the dog can be found again in very similar form in two other compositions (F. Ingersoll-Smouse, *Joseph Vernet, peintre de marine*, Paris, 1926, I, nos. 214, pl. XXV, and 689–90, pl. LXIX). The second of these compositions is known in two identical versions (no. 689 was sold at Sotheby's, 3 December 1969, no. 11, repr., and no. 690 is in the museum at Gotha) and is dated 1757, while the first is from 1749, providing us with an approximate date for this drawing from Louisville.

In Italy since 1734, Vernet was only to return to France in 1753 to undertake his major work, the series of *Harbours of France* (fifteen pictures, today for the most part deposited by the Louvre with the Musée de la Marine).

In 1757 Vernet was at Sète, and then at Bordeaux, preparing his two paintings of these cities. It would not be surprising, however, if this drawing belonged to his last years in Italy. Primarily a specialist in marine subjects, Vernet in this instance reveals himself as an amused observer of a scene of everyday life.

Louisville, The J. B. Speed Art Museum (64.34)

Joseph-Marie **Vien**
Montpellier 1716–Paris 1809

144 **Portrait of the Painter Barbault as a Standard-Bearer** *pl. 101*
Black chalk with faint white highlights on blue-green paper. At lower left in black chalk 'hadelesquier [?]

de 1755 (n. 16), gravés par Fessard, ces tableaux, extrêmement populaires, furent copiés à de nombreuses reprises. Chicago possède, en pendant, une étude pour la figure principale de la *Musique* (59.528). Ces dessins, qui ont appartenu aux Goncourt, furent appréciés par Chennevières (op. cit., 1880, p. 102; 'd'un bon crayon'), pourtant sévère pour Van Loo.

Nommé recteur de l'Académie en 1754, Van Loo est considéré dès cette date comme le 'premier peintre de l'Europe' (Grimm). Les dessins de Chicago sont certes sages, consciencieux et sans grande fougue et l'on comprendrait mal l'enthousiasme du XVIIIe siècle unanime pour le peintre, s'ils ne témoignaient d'une tendresse pour l'enfance qui rappelle Chardin et d'un souci de l'observation objective rare pour l'époque. Deux dessins finis pour ces compositions sont passés à plusieurs reprises en vente (en dernier à Paris, 13–14 juin 1956, n. 23, pl. 6 du catal.). Les feuilles de la collection Bourgarel, repassées en vente le 29 mai 1969 à Paris (n. 50 et 51 du catalogue), ne sont pas en relation directe avec les tableaux de San Francisco.

The Art Institute of Chicago (Joseph and Helen Regenstein Collection 59.529)

143 **Paysage avec des lavandières au bord d'une rivière et un mulet passant un pont** *pl. 99*
Pierre noire et lavis de bistre/298 × 453 mm
PROV Collection A. Betts à Londres; acquis en 1964
BIB *The Art Quarterly*, 1965, p. 109, pl. p. 116
EX 1965 Ann Arbor, *French Watercolors, 1760–1860*, n. 3 avec pl.

Peintre abondant, Vernet est moins connu pour ses dessins qui mêlent avec délicatesse la pierre noire et le lavis gris. La feuille de Louisville compte parmi ses oeuvres les plus caractéristiques, comme d'ailleurs celle de Toronto (62.45) qui provient de la collection du marquis de Lagoy (1764–1829, Lugt 1710), méridional comme Vernet.

Le groupe des lavandières, l'arbre noueux, le chien, se retrouvent assez fidèlement dans deux compositions (cataloguées par Fl. Ingersoll-Smouse, *Joseph Vernet, peintre de marine*, Paris, 1926, I, n. 214, pl. XXV, et 689 et 690, pl. LXIX). La seconde de ces compositions, connue en deux versions identiques (le n. 689 est passé en vente à Londres, chez Sotheby's, le 3 décembre 1969, n. 11 du catalogue avec pl.; le n. 690 est au musée de Gotha), est datée de 1757, la première de 1749, ce qui nous donne le moment approximatif du dessin de Louisville.

Vernet était en Italie depuis 1734 et ne devait en revenir qu'en 1753 pour entreprendre son oeuvre majeure, la série des *Ports de France* (quinze tableaux aujourd'hui en majeure partie déposés par le Louvre au musée de la Marine).

En 1757, il est à Sète, puis à Bordeaux, pour préparer les tableaux illustrant ces villes. Il ne nous surprendrait pas, toutefois, que le dessin de Louisville soit des dernières années italiennes du peintre de marine que fut Vernet, avant tout observateur amusé d'une scène de la vie de tous les jours.

Louisville, The J. B. Speed Art Museum (64.34)

144 **Portrait du peintre Barbault en porte-enseigne** *pl. 101*
Pierre noire et légers rehauts de craie sur papier bleu-vert. En bas à gauche, à la pierre noire,

Barbeau'/555 × 423 mm

PROV Sale following Vien's death, 17 May 1809, no.
143 (?); Georges Haumont, Sèvres; on the market in
Paris; given to the Museum in Boston in 1962

BIB F. Boucher, 'An episode in the life of the Académie
de France à Rome', in *The Connoisseur*, October 1961,
pp. 88–91, fig. 6; F. Boucher, 'Les dessins de Vien pour
la mascarade de 1748 à Rome', in *Bulletin de la Société de
l'Histoire de l'Art Français*, 1963, pp. 69–76

The best of the young French painters, sculptors, and
architects of their generation all served as students at
the French Academy in Rome, in the Palazzo Mancini,
which played a major rôle in the artistic life of Italy in
the 18th century. This was due, not only to the high
standard of teaching they were given, but also to the
artistic impetus which these young artists, full of talent,
imparted to local life. In 1748, with the approval of
their ageing director Jean-François de Troy (1679–
1752), they chose for the Carnival the theme of a
'Turkish Masquerade'. The students, their friends,
artists passing through Rome, all disguised themselves
according to the growing fashion for the Orient as
Turkish dignitaries, viziers, pashas, eunuchs, white or
black sultanas, and so on. Vien, one of the most
brilliant students of the Academy, was at the end of his
stay in Rome and wished to preserve the memory of
his fellow students dressed in such costumes.

Various series of drawings by Vien, more or less
complete, have come down to us, of which F. Boucher
(op. cit.) has attempted to establish the chronology,
which we summarize here. Vien's engravings, which
formed a collection entitled *Caravane du Sultan à la
Mecque* with thirty-one plates (two of them are not
portraits) have recently been reproduced by Armando
Schiavo in his work on the *Palazzo Mancini* (Banco di
Sicilia, 1969). A first series of drawings, very close but
in mirror image to the engravings, is in the Petit Palais
(twenty-two, of which one was not engraved, plus
three magnificent oil sketches on paper). A second
series, which originally formed an album to which the
two Boston drawings belonged, came to light several
years ago in Paris (eighteen sheets); it has since been
dispersed: two drawings, portraits of *Challe* and *Belle*,
were bought by the Louvre, at the Paris sale of
29 November 1971, nos. 85 and 86, repr.; *Clément* is in
the Metropolitan Museum, 61.139; see also the sale in
Paris, 30 October 1968, no. 54, repr., for *Gillet*;
London, Christie's, 25 June 1968, no. 37A for *Le
Lorrain* and *Brunas*; and for *Tiersonnier*, see the 1968
catalogue of the Schikmann Gallery, no. 83. Four
drawings, also formerly in Haumont's collection,
which can be added to these eighteen already known,
figured recently in a sale in Paris, 31 January 1972,
no. 52.

Boucher (op. cit.) does not rule out the existence of
three other series: one in red chalk (two drawings, in
addition to the five he mentioned, but perhaps inspired
by Vien rather than from his hand, were sold in Rouen,
8–9 July 1971, nos. 24–5, repr.; a counterproof is in
Dijon and another appeared in a sale in Paris, 16 June
1965, no. 31); a second 'in sepia in a volume of
engravings from the Auboyneau collection'; and a
third composed of pen and ink drawings (an example
is under the name of Bocquet in the British Museum,
1967.7.22.5).

But to return to the two principal series, it must first
of all be said that there are serious enough differences
among these, not only in quality – the superiority of the
Petit Palais group is clear – but also in the poses of the
models. Thus the *Standard-Bearer* in the Petit Palais is

'hadelesquier [?] Barbeau'/555 × 423 mm

PROV Vente après décès de Vien le 17 mai 1809,
n. 143 (?); collection Georges Haumont, Sèvres;
commerce parisien; offert en 1962 au musée de Boston

BIB F. Boucher, 'An episode in the life of the Académie
de France à Rome', in *The Connoisseur*, octobre 1961,
pp. 88–91, fig. 6; F. Boucher, 'Les dessins de Vien
pour la mascarade de 1748 à Rome', in *Bulletin de la
Société de l'Histoire de l'Art Français*, 1963, pp. 69–76.

L'Académie de France à Rome, qui groupait
les meilleurs parmi les jeunes peintres, sculpteurs
et architectes français – 'les pensionnaires' – de
leur génération, installée au Palais Mancini, joua
un rôle capital dans la vie artistique italienne du
XVIIIe siècle. Et cela, non seulement à cause de la
qualité de l'enseignement qui y était professé, mais
aussi grâce à l'animation que ces jeunes gens pleins de
talent apportaient à la vie locale. En 1748, ils
choisirent, avec l'accord de leur vieux directeur
Jean-François de Troy (1679–1752), pour thème de la
fête qu'ils donnaient comme à l'habitude au cours du
Carnaval, une 'mascarade à la turque'. Les
pensionnaires, leurs amis, les artistes de passage à
Rome, se déguisèrent, selon la vogue alors grandissante
pour l'Orient, en dignitaires turcs, viziers, pachas,
eunuques, sultanes noires ou blanches, etc. Vien, un
des plus brillants pensionnaires de l'Académie, qui
terminait alors son séjour à Rome, voulut garder le
souvenir de ses camarades ainsi travestis.

Il nous reste diverses séries de dessins plus ou moins
complètes qui lui sont dues, dont F. Boucher (op. cit.) a
tenté d'établir l'historique; reprenons-le ici: les
gravures de Vien, formant un recueil, intitulé
Caravane du Sultan à la Mecque, de trente et une
planches (deux ne sont pas des portraits), viennent d'être
reproduites par Armando Schiavo dans son ouvrage
sur le *Palazzo Mancini* (Banco di Sicilia, 1969). Une
première série de feuilles, très proches mais en
contrepartie de ces gravures, est conservée au Petit
Palais (22 dessins dont un n'est pas gravé, plus trois
admirables huiles sur papier). Une seconde série,
composant à l'origine un album, dont les deux dessins
de Boston ont fait partie, est réapparue à Paris, il y a
quelques années (dix-huit feuilles). Elle a depuis lors
été dispersée (deux dessins, un des *Challe* et *Belle*, ont
été acquis par le Louvre à la vente du 29 novembre
1971 à Paris, n. 85 et 86 du catal. avec pl.; *Clément*
appartient au Metropolitan Museum, 61.139; cf.
également vente du 30 octobre 1968, Paris, n. 54, avec
pl. pour *Gillet*; vente du 25 juin 1968, Londres,
Christie's, n. 37A pour *Le Lorrain* et *Brunas*; et pour
Tiersonnier, catal. galerie Schikmann, 1968, n. 83.
Quatre dessins, provenant aussi de chez Haumont et
qui viennent s'ajouter aux 18 précédemment connus,
viennent de passer en vente à Paris, le 31 janvier 1972,
n. 52 du catal.).

Boucher (op. cit.) n'exclut pas l'existence de trois
nouvelles suites, une à la sanguine (deux dessins
complémentaires aux cinq qu'il mentionne, mais
peut-être inspirés par Vien plutôt que de lui, sont
passés en vente à Rouen les 8 et 9 juillet 1971, n. 24 et
25 du catal. avec pl; une contre-épreuve à Dijon, une
autre dans une vente du 16 juin 1965, Paris, n. 31) une
'à la sépia dans un recueil de gravures de la collection
Auboyneau', et une troisième composée de dessins à la
plume (un exemple de ce genre, sous le nom de
Bocquet, au British Museum, 1967.7.22.5).

Mais revenons aux deux principales séries. Disons
tout d'abord qu'il existe d'assez sérieuses variantes
entre celles-ci – pas seulement en qualité, la supériorité

very close to the engraving (pl. III of the collection), but totally different from the *Barbault* in Boston.

A second version of the Boston drawing in red chalk, with variations, belonged to the late G. Troche in San Francisco (coming from a sale in Amsterdam, 7–8 November 1928, no. 656, repr.) but this drawing appears to us to be by the hand of some other student at the Academy, inspired by Vien's drawing.

The major interest of the second series lies in the artists' names in black chalk which its drawings bear. These inscriptions not only identify the models portrayed in the engravings and some of the Petit Palais drawings, but also provide useful biographical information concerning these artists, some of whom were to become famous in later years: such is the case of the painter Jean Barbault (Viarmes 1718–Rome 1766?) represented in the Boston drawing. A pupil of Restout, Barbault arrived in Rome in 1748, but was only accepted as a student in 1750. He was never to leave the city, dedicating himself, in delightful canvases of small format, to the genre of 'Portraits costumés' (*The Pope's Coachman* in Dijon, *A Cistercian Nun* and *The Grand Marshall of the Pope's Guard* recently acquired by Orléans; see also the *Masquerade of the Four Quarter of the Earth*, Besançon, 1751) and engravings of Roman monuments in the manner of Piranesi. But our interest in Barbault does not end there: commissioned by the Director of the Académie, Jean-François de Troy, he made a series of twenty paintings inspired by Vien's engravings and drawings. We know seven of these, of which two have recently been given to the Louvre (see the catalogue of the exhibition at the Heim Gallery, London, winter 1968, nos. 18 and 19, repr.); using these, we plan to examine in greater detail the delicate problem of the artistic relation between Vien and Barbault.

The Museum in Boston also has the *Portrait of Castagnier (?)* by Vien (62.280), from the same series as the *Barbault*. There are also drawings by Vien in Detroit (34.135), Hartford (1958.408), Houston (70.34) and the Metropolitan Museum (67.116; study for the painting at Castres, dated 1755).

Boston, Museum of Fine Arts (Gift of John Goelet 62.619)

de la suite du Petit Palais est évidente – mais aussi dans l'attitude des personnages: ainsi le *Porte-enseigne* du Petit Palais est très proche de la gravure (pl. III du recueil), mais totalement différent du *Barbault* de Boston.

Il existe dans la collection du regretté G. Troche à San Francisco (provenant d'une vente à Amsterdam du 7–8 novembre 1928, n. 656 avec pl.) une seconde version à la sanguine, avec variantes, du dessin de Boston, mais ce dessin nous paraît revenir à quelqu'autre pensionnaire de l'Académie qui se serait inspiré de la feuille de Vien.

Mais l'intérêt majeur de la seconde série réside dans le noms d'artistes à la pierre noire que portent ces dessins. Ces inscriptions permettent non seulement d'identifier les modèles des gravures et de certains dessins du Petit Palais, mais aussi fournissent d'utiles précisions biographiques sur des artistes qui devinrent plus ou moins célèbres par la suite: ainsi le peintre Jean Barbault, représenté sur le dessin de Boston (Viarmes 1718–Rome 1766?). Élève de Restout, il arriva à Rome en 1748 mais ne fut admis comme pensionnaire qu'en 1750. Il ne devait plus quitter la ville, se consacrant, dans de délicieuses toiles de petit format, à des 'Portraits costumés' (le *Cocher du pape*, Dijon, une *Soeur cistercienne* et un *Grand Maréchal de la garde du pape*, depuis peu à Orléans, et la *Mascarade des quatre parties du monde* de 1751, Besançon) et à la gravure de monuments romains dans le goût de Piranèse. Mais là ne s'arrête pas l'intérêt que nous portons à Barbault: il s'est en effet inspiré des gravures et des dessins de Vien pour réaliser une série de vingt tableaux qui lui fut commandée par le Directeur de l'Académie, Jean-François de Troy. Sept de ces tableaux nous sont connus et, à propos du don récent au Louvre de deux de ceux-ci (cf. catal. expo. Galerie Heim, Londres, hiver 1968, n. 18 et 19 avec pl.), nous reviendrons plus en détail sur le délicat problème des rapports artistiques entre Vien et Barbault.

Le musée de Boston conserve également le *Portrait de Castagnier (?)* de Vien (62.280) qui fait partie de la même suite que le *Barbault*. Detroit (34.135), Hartford (1958.408), Houston (70.34) et le Metropolitan Museum (67.116, étude pour le tableau de Castres de 1755) conservent également des dessins de Vien.

Boston, Museum of Fine Arts (Gift of John Goelet 62.619)

Claude **Vignon**
Tours 1593–Paris 1670

145 **St Helen** *pl. I*

Pen and ink, red chalk and bistre wash. Signed at lower left, 'Vignon int f.'/314 × 205 mm
PROV From the market in Paris
BIB P. Rosenberg, 'Some Drawings by Claude Vignon', in *Master Drawings*, 1966, pp. 289–93, pl. 25

It is curious that so few drawings remain by a painter so productive as Claude Vignon. Since our article of 1966 and our notes in the *Bulletin des Musées et Monuments Lyonnais* (1968, 4, p. 155, note 10) and the *Minneapolis Institute of Arts Bulletin* (1968, p. 13, note 1), we have only learned of a drawing in Darmstadt representing *St Gregory the Great* (A.E.1677; a fine sheet classified as Guercino, brought to our attention by E. Schleier, who plans to publish it shortly), two drawings of *St Paul* in different collections in Paris (one of them, formerly belonging to Chennevières and reproduced in the catalogue of the exhibition *Dessins français et italiens*, Paris, Aubry, 1971, no. 117), the attractive but slightly problematical drawing bought by Amsterdam (Sotheby's, 4 December 1969, no. 44, repr.), and the *Sybil of Samos*, sold in London

145 **Sainte Hélène** *pl. I*

Plume, sanguine et lavis de bistre. Signé en bas à gauche, 'Vignon int f.'/314 × 205 mm
PROV Commerce parisien
BIB P. Rosenberg, 'Some Drawings by Claude Vignon', in *Master Drawings*, 1966, pp. 289–93, pl. 25

Il est curieux qu'il nous reste si peu de dessins d'un peintre aussi productif que Claude Vignon. Depuis notre article de 1966 et nos notes du *Bulletin des Musées et Monuments Lyonnais* (1968, 4, p. 155, note 10) et du *Minneapolis Institute of Arts Bulletin* (1968, p. 13, note 1), nous n'avons eu connaissance que du dessin de Darmstadt (admirable feuille classée sous le nom de Guerchin, signalée par E. Schleier, qui compte prochainement la publier) représentant *Saint Grégoire le Grand* (A.E.1677), des deux *Saint Paul* dans deux collections parisiennes (l'un, autrefois chez Chennevières, reproduit dans catal. expo. *Dessins français et italiens*, Paris, Aubry, 1971, n. 117), du beau mais quelque peu problématique dessin acquis par Amsterdam (Sotheby's, 4 décembre 1969, n. 44 avec pl.) et de la *Sybille de Samos* passée en vente à Londres,

(Christie's, 29 June 1971, no. 86, repr.) and today on the market in New York. With the possible exception of the one in Darmstadt, the New York drawing, in its combination of wash, red chalk and pen and ink, is the most beautiful. It was engraved in the same sense by Rousselet, but the plate, which bears the *excudit* of Mariette, displays some variations from the drawing and does not have the gaiety and humour typical of the painter.

Vignon was a colourful personality and a vigorous and inventive, though slightly superficial, painter; he holds a special place among French painters of the great generation of artists born between 1590 and 1600 (Vouet, Valentin, Perrier, Poussin, Callot, La Tour, Claude Lorrain, Blanchard, etc.). The New York drawing, still showing traces of mannerism, reflects the usual animation and humour we associate with this painter.

New York, Mr and Mrs Germain Seligman

François-André Vincent
Paris 1746–Paris 1816

146 **Lycurgus Wounded in an Uprising** *pl. 126*
Pen and bistre wash. At lower left unclear signature, 'Vincent f. in R . . .' (?)/344 × 468 mm
PROV Germain Seligman, New York (mark at lower left unrecorded by Lugt); acquired in 1969
BIB *The Art Quarterly*, 1969, p. 334, pl. p. 333 (F. Giani)

This drawing has hitherto been given to Felice Giani, with some reason, but it can be confidently restored to Vincent, as Jean-Pierre Cuzin has kindly confirmed. The sheet definitely bears the artist's signature in the lower right (very faint today), followed by an inscription much more difficult to decipher: at first we thought it read 'P. du Roy' but it now seems more likely to be 'f. in Rom . . .'. This hypothesis is supported by the style of the drawing, which is easily compared with other works Vincent executed during his stay in Rome between 1771 and 1775 – the *Opening of a Sepulchre in the Catacombs* in the Museum at Besançon (see M. L. Cornillot's catalogue of the P. A. Pâris collection, 1957, no. 173, repr.), to quote only the most striking example. The strong hatching of the paper indeed anticipates the technique of Felice Giani, Vincent's junior by twelve years, but it is not so far from the manner Vincent used in his caricatures, capturing the likeness of some friend or other with a few strokes of the pen dashed on to the paper.

The drawing's subject matter, which can be compared with the famous *President Molé Seized by the Rebels* exhibited at the Salon of 1779 (Assemblée Nationale), is uncommon although treated by Cochin in a drawing today in the Louvre (Guiffrey and Marcel, op. cit., III, 1909, no. 2276, repr.) – his reception piece for the Académie in 1760.

Vincent is well represented in museums in New York (three drawings in the Metropolitan Museum, 62.127.2, 62.124.1 and 2, the last, dated 1778, having a signature similar to that on the Toronto drawing; one in the Pierpont Morgan Library, 1961.36). Elsewhere in North American museums his drawings are rare. Apart from the caricatures in Yale and San Francisco, which are referred to in the next entry, there are the doubtful drawings in Boston (65.2609) and Phoenix (64.92) and one, signed and dated 1774, recently exhibited at Dayton (*French Artists in Italy, 1600–1900*, 1971, no. 33, repr.).

Toronto, Art Gallery of Ontario (68.20)

chez Christie's, le 29 juin 1971, n. 86 avec pl. et aujourd'hui dans le commerce à New York. De tous ces dessins, mis à part peut-être celui de Darmstadt, celui de New York, qui mélange le lavis, la sanguine et la plume, est le plus beau. Il a été gravé, dans le même sens, par Rousselet mais la planche, qui porte l'*excudit* de Mariette et offre quelques variantes intéressantes avec le dessin, n'a pas cet humour, cette gaîté propre au peintre.

Personalité haute en couleurs, peintre quelque peu superficiel mais vigoureux et inventif, Vignon occupe une place à part parmi les artistes français de la grande génération des maîtres nés entre 1590 et 1600 (Vouet, Valentin, Perrier, Poussin, Callot, La Tour, Claude Lorrain, Blanchard, etc.). Le dessin de New York, encore marqué par le maniérisme, témoigne de la verve et de l'humour habituels à l'artiste.

New York, Mr and Mrs Germain Seligman

146 **Lycurgue blessé dans une sédition** *pl. 126*
Plume et lavis de bistre. En bas à droite, signature peu lisible, 'Vincent f. in R . . .' (?)/344 × 468 mm
PROV Germain Seligman, New York (cachet, non répertorié dans Lugt, en bas à gauche); acquis en 1969
BIB *The Art Quarterly*, 1969, p. 334, pl. p. 333 (F. Giani)

Ce dessin, autrefois donné non sans raison à Felice Giani, revient à coup sûr à Vincent (comme a bien voulu nous le confirmer Jean-Pierre Cuzin). S'il porte sûrement en bas à droite la signature de cet artiste, celle-ci, aujourd'hui bien pâle, est suivie d'une inscription encore plus difficile à interpréter, que nous avons, en un premier temps, cru lire 'P. du Roy' mais qui nous paraît se déchiffrer comme 'f. in Rom . . .'. Cette hypothèse se trouve confirmée par le style de ce dessin, que l'on peut rapprocher d'autres oeuvres exécutées durant le séjour à Rome de Vincent entre 1771 et 1775. Nous songeons avant tout, pour nous limiter à l'exemple le plus frappant, à l'*Ouverture d'un sépulcre dans les catacombes* du musée de Besançon (cf. catal. coll. P. A. Pâris par M. L. Cornillot, 1957, n. 173 avec pl.). Cette manière de hacher violemment le papier, qui annonce en effet la technique de Felice Giani, cadet de Vincent de douze ans, n'est en fait pas si éloignée de celle qu'emploie l'artiste pour camper, dans ses caricatures, en quelques coups de plume, tel ou tel de ses amis.

Quant au sujet, que l'on peut rapprocher du célèbre *Président Molé saisi par les factieux* du Salon de 1779 (Assemblée Nationale), il ne semble pas souvent avoir été traité, si ce n'est par Cochin dans le dessin, aujourd'hui au Louvre (Guiffrey–Marcel, op. cit., III, 1909, n. 2276 avec pl.), son morceau de réception à l'Académie en 1760.

Vincent est bien représenté dans les musées de New York (trois dessins au Metropolitan Museum, 62.127.2, 62.124.1 et 2; sur ce dessin, daté de 1778, la signature est semblable à celle qui se lit sur la feuille de Toronto; un à la Pierpont Morgan Library, 1961.36). Mais ses dessins sont rares dans les autres musées américains. Mentionnons, outre les caricatures de Yale et de San Francisco dont nous parlerons dans la prochaine notice, les dessins très peu sûrs de Boston (65.2609) et de Phoenix (64.92) et celui, signé et daté de 1774, récemment exposé à Dayton (*French Artists in Italy, 1600–1900*, 1971, n. 33 avec pl.).

Toronto, Art Gallery of Ontario (68.20)

François-André **Vincent**
Paris 1746–Paris 1816

147 Presumed Portrait of Toussaint Louverture (1743–1803) *pl. 135*

Pen and ink. On the verso, various studies including one of a *Gladiator* also in pen and Indian ink/190 × 159 mm
PROV Acquired in 1964

While the attribution of this caricature to Vincent does not raise doubts, the identification of the model is not so certain: if it is Toussaint Louverture, the drawing unquestionably dates from 1802–3, the only time when this hero of Haitian independence, following his defeat by General Leclerc, was a prisoner in France. It could just as easily be the portrait of Jean-Baptiste Belley, deputy from San Domingo to the National Convention, and then to the Conseil des Cinq-Cents, whose features are familiar from Girodet's admirable portrait of 1797 now in Versailles (see J. Pruvost-Auzas, in the catalogue of the *Girodet* exhibition, Montargis, 1967, no. 20, repr.).

Vincent's work as a caricaturist has been recorded by J. P. Cuzin (see a summary in *Information d'Histoire de l'Art*, 1971, pp. 91–4) who distinguishes various groups within numerous works in this genre. A first album, dating from 1769–70, was with Schab in 1970 (cat. no. 159). The richest group of caricatures is that made during his Roman sojourn (1771–5), for the most part in the Musée Atger in Montpellier, the Musée Carnavalet and the Louvre (see however a *Clavichord-player*, signed and dated 1774, with Wildenstein in New York and the portrait of *Houel* of the same year, formerly with Slatkin in New York and today in the museum in Stockholm). A third group, caricatures of members of the Institut in pen and Indian ink, executed shortly before 1800, is for the most part in a private collection in Paris although one drawing from this series, the portrait of *Pierre-Louis Ginguené*, is in Yale (see Haverkamp-Begemann–Logan, 1970, no. 69, pl. 31); and the last album, also in pen and ink and depicting members of the Institut but probably slightly later in date, was with Prouté in 1968.

Everything – the technique, with the pen vigorously scratching the paper, and the humour of the artist's observation – suggests that the Houston drawing is closest to the two last groups and, if the identification of the model with Toussaint Louverture is upheld, that it dates from 1802–3. Nevertheless, it cannot be ruled out that the Houston drawing, like these two albums, may once have borne an inscription and that the sheet has been slightly cut on the sides. It has not been possible to relate the studies on the verso with any known work by Vincent, who, at this moment in his career, dedicated himself to his task of teaching and scarcely did any painting.

Another caricature traditionally given to Vincent is a portrait bust of an *Old Woman* in black chalk and stump in San Francisco. Dating from about 1785 according to Cuzin, this compelling Goyesque image of an old woman with bony features provides excellent proof of Vincent's great talent, much underrated today.

Houston, Menil Family Collection

147 Portrait dit de Toussaint Louverture (1743–1803) *pl. 135*

Plume. Au verso, diverses études dont celle d'un *Gladiateur*, également à la plume et à l'encre de Chine/190 × 159 mm
PROV Acquis en 1964

Si l'attribution à Vincent de cette caricature ne fait pour nous aucun doute, l'identification du modèle est plus problématique: s'il s'agit bien de Toussaint Louverture, le dessin daterait à coup sûr de 1802–3, seul moment où le héros de l'indépendance haïtienne était, après sa défaite par le général Leclerc, en captivité en France. Ce pourrait tout aussi bien être le portrait de Jean-Baptiste Belley, député de Saint-Domingue à la Convention Nationale puis au Conseil des Cinq-Cents, dont on connaît les traits par l'admirable portrait de Girodet de 1797, aujourd'hui à Versailles (J. Pruvost-Auzas, catal. expo. *Girodet*, Montargis, 1967, n. 20 avec pl.).

L'œuvre de caricaturiste de Vincent vient de faire l'objet d'un mémoire dû à J. P. Cuzin (voir un résumé, in *Information d'Histoire de l'Art*, 1971, pp. 91–4). L'auteur distingue divers groupes dans la riche production de l'artiste dans ce genre: un premier album, chez Schab en 1970 (n. 159 du catalogue), qui serait de 1769–70; les caricatures – les plus nombreuses – faites durant le séjour à Rome de Vincent (1771–5; l'essentiel de ces dessins est au musée Atger à Montpellier, au musée Carnavalet et au Louvre; voir cependant un *Claveciniste* chez Wildenstein à New York, signé et daté de 1774; le portrait de *Houel* de la même année, autrefois chez Slatkin à New York, est aujourd'hui au musée de Stockholm); un ensemble de caricatures de membres de l'Institut, à la plume et à l'encre de Chine, exécuté peu avant 1800, en majeure partie dans une collection parisienne (toutefois un dessin de cette série est à Yale, le portrait de *Pierre-Louis Ginguené*, cf. catal. Haverkamp-Begemann–Logan, 1970, n. 69, pl. 31); et enfin un dernier album, lui aussi de portraits de membres, à la plume, de l'Institut et sans doute sensiblement postérieur, chez Prouté en 1968.

Tout, tant dans la technique – la plume griffant le papier avec vigueur – que dans l'humour de l'observation, nous pousse à considérer le dessin de Houston comme voisin de ces deux derniers ensembles et, si l'on retient l'identification du modèle avec Toussaint Louverture, à accepter la date de 1802–3. Il n'est d'ailleurs pas exclu que le dessin de Houston ait porté, comme ceux de ces albums, des inscriptions et qu'il ait été légèrement rogné sur les côtés. Quant aux études du verso, il ne nous a pas été possible de les associer avec des œuvres connues de Vincent, qui après 1800 ne peint plus guère et se consacre avant tout à sa tâche d'enseignant.

San Francisco possède une caricature traditionnellement donnée à Vincent, un portrait de *Vieille femme en buste* à la pierre noire et à l'estompe. Datée des environs de 1785 par Cuzin, cette image saisissante d'une femme âgée, aux traits décharnés à la Goya, est une preuve supplémentaire du grand talent de Vincent, artiste bien injustement à demi oublié.

Houston, Menil Family Collection

Simon **Vouet**
Paris 1590–Paris 1649

148 Ulysses and Circe *pl. 4*

Black chalk with faint white highlights. At lower centre, 'Simon Vouët' in ink, and on the right, '36' in black chalk/331 × 439 mm
PROV Bought in 1955

This drawing is a study for a composition by Vouet which we know from tapestries. It is, in fact, a

148 Ulysse et Circé *pl. 4*

Pierre noire avec légers rehauts de blanc. En bas, au centre, à la plume, 'Simon Vouët' et, à la pierre noire, en bas à droite, '36'/331 × 439 mm
PROV Acquis en 1955

Ce dessin est une étude pour une composition de Vouet dont nous gardons le souvenir grâce à la

preparatory study for *The Greeks at the Table of the Sorceress Circe*, the third in a series of eight compositions dedicated to the Odyssey; the complete set is preserved in the Château de Cheverny. Examples of *Ulysses and Circe* are in the museum at Besançon and in the Palais de Justice at Riom (see M. Fenaille, *Etat général des tapisseries de la Manufacture des Gobelins*, Paris, 1913, I, pp. 329–34). The tapestry is in the same sense as the drawing: the sorceress has transformed one of Ulysses' companions into a pig.

It is agreed that this series of tapestries can be linked to the decoration of the Hôtel Bullion in Paris, the residence of Louis XIII's *Surintendant des Finances*, which Vouet undertook in 1634. According to the 18th-century guides to Paris, this was without doubt one of the major ensembles of painting in the capital (Blanchard, Champaigne and Sarrazin also took part; for Wideville, Bullion's country house, see no. 133 of the present catalogue).

We have no visual record of this decoration, not even engravings after it, but we know nonetheless that fourteen scenes from the Odyssey decorating the upper gallery of the house were by Vouet. It is generally said, though without concrete proof, that the series of eight tapestries were only repetitions of certain of these compositions (see an excellent summary of this question in W. Crelly, *The Painting of Simon Vouet*, London and New Haven, 1962, pp. 102–4). It can only be added that in this case the variations between drawing and tapestry are minor and that the artist scarcely modified his composition. Is it hazardous to suggest that the *Ulysses and Circe* from the Hôtel de Bullion might perhaps have been different from the tapestry and that Vouet might have done two different compositions on the same subject?

But the major interest of the Fogg drawing lies elsewhere. While Vouet's isolated figure studies are not rare, his studies for whole compositions are scarce. Some of them (though not the Fogg drawing) are in red chalk and wash, an exceptional combination for Vouet who favoured black chalk above all (see P. Rosenberg, *Berliner Museen*, to appear in 1972), and most of those which have come to light date from the years immediately following Vouet's return from Italy in 1627. In this respect the Fogg drawing is not only a rarity in Vouet's production but also an important document for his working method: as he was soon overwhelmed with commissions, he seems here to wish only to provide the weaver with the main outlines of the composition to be woven.

Cambridge, Fogg Art Museum, Harvard University (Alpheus Hyatt Fund 1955.24)

tapisserie; il s'agit d'une étude préparatoire pour les *Grecs à la table de la magicienne Circé*, la troisième d'une suite de huit pièces consacrées à l'Odyssée. La suite complète est conservée au château de Cheverny. On connaît en outre des exemplaires de l'*Ulysse et Circé* au musée de Besançon et au Palais de Justice de Riom (cf. M. Fenaille, *Etat général des tapisseries de la Manufacture des Gobelins*, Paris, 1913, I, pp. 329–34). La tapisserie est dans le même sens que le dessin. Déjà la magicienne a opéré et l'un des compagnons d'Ulysse a été transformé en porc.

L'on s'accorde à rapprocher cette suite de tapisseries de la décoration de l'Hôtel Bullion à Paris, entreprise par Vouet en 1634. Cette décoration, dont il ne reste pas même le souvenir par la gravure, fut sans conteste, à en croire les guides de Paris du XVIIIe siècle, un des ensembles majeurs de la peinture parisienne (rappelons que Blanchard, Champaigne, Sarrazin y participèrent; pour Wideville, maison de campagne de Bullion, cf. n. 133 du présent catalogue). Quatorze scènes tirées de l'Odyssée, dues au pinceau de Vouet, ornaient la galerie haute de la demeure du Surintendant des Finances de Louis XIII. Il a été généralement avancé que la série des huit tentures ne ferait que reprendre certaines de ces compositions (cf. pour un excellent résumé de la question, W. Crelly, *The Painting of Simon Vouet*, Londres et New Haven, 1962, pp. 102–4) sans que la preuve en ait été fournie. Remarquons seulement que les variantes entre le dessin et la tapisserie sont de peu d'importance et que l'artiste ne modifiera plus guère sa composition. Est-il hasardeux d'avancer que l'*Ulysse et Circé* de l'Hôtel Bullion était différent de la tenture et qu'il y eut deux compositions de Vouet sur le même thème?

Mais l'intérêt majeur du dessin du Fogg réside ailleurs. Si les études de figures isolées de Vouet ne sont pas rares, les dessins d'ensemble le sont beaucoup plus. Certains, et ce n'est pas le cas du dessin du Fogg, sont à la sanguine et au lavis, chose exceptionnelle chez Vouet, grand amateur de pierre noire (P. Rosenberg, *Berliner Museen*, à paraître, 1972). En outre, la majeure partie de ceux qui ont été retrouvés datent des années qui suivent immédiatement le retour en France de Vouet en 1627. Aussi le dessin du Fogg n'est-il pas seulement une rareté dans l'oeuvre graphique de Vouet mais également un passionnant document sur la méthode de travail de l'artiste, rapidement surchargé de commandes, qui semble ici ne vouloir fournir au licier que les grandes lignes de la composition qu'il souhaite voir tisser.

Cambridge, Fogg Art Museum, Harvard University (Alpheus Hyatt Fund 1955.24)

Simon **Vouet**
Paris 1590–Paris 1649

149 **A Woman Holding Two Idols or Pieces of Sculpture in her Arms, and Two Studies of Hands** *pl. II*
Black chalk with white highlights on blue paper/
278 × 230 mm
PROV Sale, London, Sotheby's, 23 March 1971, no. 107 (reproduced); on the market in London

Drawings on blue paper by Vouet are extremely rare (as are those in red chalk and wash), though there are some among the drawings from the Cholmondeley albums in the Louvre (R.F.28214, 28117, 28169, 28254, 28278, etc.). What is surprising about this drawing, which has just been bought by Washington, is the fact that this superb figure was not put to use by the artist – at least we have been unable to identify it in any of his compositions, biblical or of ancient history (assuming the two statues the young woman holds to

149 **Femme tenant entre ses bras deux idoles ou deux sculptures, et deux études de mains** *pl. II*
Pierre noire avec rehauts de blanc sur papier bleu/
278 × 230 mm
PROV Vente à Londres, chez Sotheby's, le 23 mars 1971, n. 107 avec pl.; commerce londonien

Les dessins de Vouet sur papier bleu sont fort rares (autant que ceux où il utilise la sanguine et le lavis). On peut toutefois mentionner, dans les albums Cholmondeley du Louvre, diverses études sur un papier de cette couleur (R.F.28214, 28117, 28169, 28254, 28278, etc.). Mais plus étrange encore est que cette superbe étude, qui vient d'être acquise par Washington, n'ait pas été réutilisée, à notre connaissance au moins, par Vouet dans une de ses compositions, biblique ou d'histoire ancienne (si l'on accepte que les deux statues que la jeune femme tient

be idols). Nonetheless, all Vouet's usual mannerisms can be found in this drawing: elongated fingers ending in tiny nails, a taste for 'casually hatched black chalk' (Dezallier d'Argenville, *Abrégé de la Vie . . .*, 1762 ed., IV, p. 14) with faint white highlights, vigorous execution and elegance of composition. Vouet, who seemed only to interest himself in drawing on his return from Italy, occupied in the French artistic life of his day the place which Annibale Carracci had held a generation earlier in Rome.

Washington D.C., National Gallery of Art (Ailsa Mellon Bruce Fund)

dans ses bras soient des idoles). Tous les 'tics' de Vouet se retrouvent pourtant sur ce dessin: doigts allongés terminés par des ongles minuscules, goût pour 'la pierre noire hachée négligemment' (Dezallier d'Argenville, *Abrégé de la Vie . . .*, éd. 1762, IV, p. 14) avec de légers rehauts de blanc, fermeté dans l'exécution, élégance dans la mise en page. Vouet, qui ne semble s'intéresser au dessin qu'à son retour d'Italie, occupe, dans la vie artistique française de son temps, la place qu'Annibal Carrache avait tenue à Rome, une génération auparavant.

Washington D.C., National Gallery of Art (Ailsa Mellon Bruce Fund)

Simon **Vouet**
Paris 1590–Paris 1649

150 **Study of a Kneeling Man** *pl. 5*
Black chalk with white highlights. The sheet has been slightly enlarged on the right/257 × 218 mm
PROV Pierre-Jean Mariette (1694–1774, L.1854, the drawing has kept its original mount); sale, Paris, 15 November 1775, part of lot 1385 or 1386; sale, Paris, 1 April 1967, no. 43; on the market in Paris

Three of the four drawings by Vouet assembled here have in common the fact that they are not conclusively connected with any composition by the artist. This is unusual with Vouet's drawings; two of the three sheets in the Metropolitan Museum, for instance, relate to known works by Vouet (61.132, *St Louis*, a study for the picture in Rouen; 62.127.1, *Two Figures of Crouching Men*, a study for the decoration of the library in the Hôtel Séguier, see J. Bean, *Master Drawings*, 1965, pp. 50–2; but see also 64.38.10 a *Study of a Woman* and a drawing from Yale, 1961.66.34). It has to be admitted, however, that many pictures and many of the decorative schemes undertaken by Vouet have disappeared, and we do not even have engravings as a record of them.

Mariette, according to the catalogue of the sale after his death, owned eighteen drawings by Vouet. Five of these are in the Louvre, three in Darmstadt and one, a study for the *Artemisia* in the museum in Stockholm, figured in the same recent sale as the present sheet (lot no. 42) and is to be found today in a private collection in Paris.

We have been unable to trace the composition by Vouet for which this drawing, comparable to a page from one of the Cholmondeley albums in the Louvre (R.F.28185), served as a preparatory study. It is in any case a drawing from the artist's maturity, dating from about 1640, as we can confirm by a comparison with a figure from Vouet's *Assumption of the Virgin*, which was painted for the abbey of the Pont-aux-Dames shortly before this date (lost, but known through an engraving; see W. Crelly, op. cit., fig. 88).

New York, Mr and Mrs Germain Seligman

150 **Etude d'homme agenouillé** *pl. 5*
Pierre noire avec rehauts de blanc. La feuille a été légèrement agrandie sur la droite/257 × 218 mm
PROV Collection Pierre-Jean Mariette (1694–1774, Lugt 1854, le dessin a gardé son montage); vente du 15 novembre 1775, partie du n. 1385 ou du n. 1386; vente à Paris 1er avril 1967, n. 43; commerce parisien

Trois des quatre dessins de Vouet que nous avons choisi présentent cette particularité de ne pouvoir être rattachés en toute certitude à telle ou telle composition de l'artiste et cela à l'inverse de tant de dessins de Vouet, comme par exemple deux des trois feuilles du Metropolitan Museum (61.132, *Saint Louis*, étude pour le tableau du musée de Rouen; 62.127.1, *Deux figures d'hommes accroupis*: étude pour la décoration de la bibliothèque de l'Hôtel Séguier, cf. J. Bean, *Master Drawings*, 1965, pp. 50–2; voir toutefois l'*Etude de femme*, 64.38.10, ou celle de Yale, 1961.66.34), en rapport direct avec des oeuvres du maître. Il est vrai que bien des tableaux, bien des ensembles décoratifs de Vouet, ont disparu, et que nous n'en gardons pas même la trace par la gravure.

Mariette, à en croire le catalogue de sa vente après décès, possédait dix-huit dessins de Vouet. Cinq sont au Louvre, trois à Darmstadt, une étude pour l'*Artémise* du musée de Stockholm, qui provient de la même vente récente que le dessin ici exposé (n. 42), est dans une collection parisienne.

Nous n'avons pu retrouver la composition dans laquelle Vouet a réutilisé ce dessin, qui peut par ailleurs être comparé à une feuille d'un des albums Cholmondeley du Louvre (R.F.28185). Mais il s'agit en tout cas d'un dessin de la maturité de l'artiste, d'une date voisine de 1640, comme le confirme d'ailleurs le rapprochement avec une figure de l'*Assomption de la Vierge* peinte par Vouet peu avant cette date pour l'abbaye du Pont-aux-Dames (tableau perdu, connu par la gravure; cf. W. Crelly, op. cit., fig. 88).

New York, Mr and Mrs Germain Seligman

Simon **Vouet**
Paris 1590–Paris 1649

151 **Allegorical Figure of a Woman Blowing a Trumpet** *pl. 6*
Black chalk with faint white highlights/404 × 255 mm
PROV Acquired in 1955 in London from H. M. Calmann
BIB *The Art Quarterly*, 1955, p. 307; A. E. Popham and K. M. Fenwick, *European Drawings in the Collection of the National Gallery of Canada*, 1965, p. 42, no. 203

Here again, we have been unable to identify the composition for which the drawing is a preparatory study. If, as Popham and Fenwick (op. cit.) suppose, it is really a study for *Time Overcoming Hope, Love and Beauty* in the Museum at Bourges (W. Crelly, op. cit., no. 12, fig. 135), engraved in 1646 by Michel Dorigny, one would have to admit that Vouet has considerably

151 **Figure allégorique d'une femme soufflant dans une trompette** *pl. 6*
Pierre noire avec légers rehauts de blanc/404 × 255 mm
PROV Acquis en 1955 à Londres de H. M. Calmann
BIB *The Art Quarterly*, 1955, p. 307; A. E. Popham et K. M. Fenwick, *European Drawings in the Collection of the National Gallery of Canada*, 1965, p. 42, n. 203

Là encore il ne nous a pas été possible d'identifier la composition que ce dessin prépare. S'il s'agit vraiment d'une étude pour le *Temps vainqueur de l'Espérance, de l'Amour et de la Beauté* du musée de Bourges (W. Crelly, op. cit., n. 12, fig. 135), gravé en 1646 par Michel Dorigny, comme le supposent Popham et Fenwick (op. cit.), il faudrait admettre que Vouet a apporté de considérables modifications à son

modified his initial design. Moreover, we know at least one drawing for this composition, that at Darmstadt (on this subject, as well as for two other drawings connected with the picture, see the catalogue of the exhibition *Mariette*, Paris, 1967, no. 274, repr.), which is used with the utmost fidelity in the Bourges canvas.

A less vigorous and less nervous drawing than that of Washington, the study from Ottawa has, on the other hand, that elegance and sensual grace which make Vouet the best decorator of his generation. The little turned-up nose, the heavy bust of this female allegorical figure, the repetition of the motif of the leg, are all part of the traditional repertoire of this artist, the equal of the best Italian masters of his time.

Ottawa, The National Gallery of Canada/La Galerie Nationale du Canada (6318)

projet initial. D'autant plus que nous connaissons au moins un dessin pour cette composition, conservé à Darmstadt (voir à ce propos, ainsi que pour deux autres dessins en rapport avec ce tableau, le catal. expo. *Mariette*, Paris, 1967, n. 274 avec pl.), réutilisé avec une extrême fidélité dans la toile de Bourges.

Moins vigoureuse et moins nerveuse que celle de Washington, l'étude d'Ottawa a par contre cette élégance et cette grâce sensuelle qui font de Vouet le meilleur décorateur de sa génération. Le petit nez retroussé, la lourde poitrine de cette figure allégorique féminine, la reprise du motif de la jambe, font partie du répertoire traditionnel de ce dessinateur, l'égal des meilleurs maîtres italiens de son temps.

Ottawa, La Galerie Nationale du Canada/The National Gallery of Canada (6318)

Antoine **Watteau**
Valenciennes 1684–
Nogent-sur-Marne 1721

152 Three Musicians and Two Card Players *pl. 71*
Red chalk. A long inscription can be discerned on the verso. Unfortunately laid down/118 × 190 mm
PROV D. David-Weill; bought from Wildenstein, New York, around 1940
BIB K. T. Parker and J. Mathey, *Antoine Watteau*, Paris, 1957, I, no. 125 (reproduced); P. Rosenberg and A. Schnapper in catalogue of the exhibition *Choix de dessins anciens*, Bibliothèque Municipale, Rouen, 1970, p. 110; J. Saint-Paulien, 'Sur les dessins de Watteau', in *La Revue des Deux Mondes*, April 1972, p. 70

Watteau's youth has given rise to much unresolved speculation, and his style of drawing to many an hypothesis. Among the drawings and pictures under his name are to be found works by Lemoine, La Fosse, Vleughels, and many other contemporary artists today less famous than Watteau. But the drawing in the Phillips collection cannot be confused, and it is an excellent record of the artist's activity in his early days. It forms part of a group of drawings variously in the Louvre, Frankfurt, and Rouen (Parker and Mathey, op. cit., nos. 139 and 122; exhibition catalogue, Rouen, 1970, no. 52), which are very closely related in their execution – sharing the same way of indicating the eyes with a single stroke, the same nervous accents in red chalk and the same frontal composition. These drawings (and in particular that from Washington, which unites on the same sheet card players – one of them pensively holding his chin, as on the Rouen sheet – and musicians, a theme particularly dear to the artist) show how much Watteau is indebted to his master, Claude Gillot, whom he probably met as early as 1703. He retains Gillot's taste for elongated figures and nonchalant attitudes, but in the acuteness of the observation and the nervous rapidity of the handling, one already becomes aware of the growing genius of Watteau, who was above all a draughtsman, and without doubt the greatest of his generation.

Washington D.C., The Phillips Collection

152 Trois musiciens et deux joueurs de cartes *pl. 71*
Sanguine. On voit par transparence une longue inscription, à la plume, portée au verso du dessin, malheureusement contrecollé/118 × 190 mm
PROV Collection D. David-Weill; acquis de Wildenstein à New York vers 1940
BIB K. T. Parket et J. Mathey, *Antoine Watteau*, Paris, 1957, I, n. 125 avec pl.; P. Rosenberg et A. Schnapper, in catal. expo. *Choix de dessins anciens*, Bibliothèque Municipale, Rouen, 1970, p. 110; J. Saint-Paulien, 'Sur les dessins de Watteau', in *La Revue des Deux Mondes*, avril 1972, p. 70

La jeunesse de Watteau a donné lieu à bien des spéculations qui sont loin d'être closes, et son style de dessinateur à bien des hypothèses. Parmi les dessins et les tableaux qui portent son nom se rencontrent des oeuvres de Lemoine, de La Fosse ou de Vleughels et de bien d'autres artistes ses contemporains, aujourd'hui bien moins célèbres. Mais le dessin de la collection Phillips ne peut prêter à confusion et constitue un excellent témoignage de l'activité de l'artiste à ses débuts. Il fait groupe avec divers autres dessins du Louvre, de Francfort et de Rouen (Parker et Mathey, op. cit., n. 139 et 122; catal. expo. Rouen, 1970, n. 52), très voisins dans leur exécution : même manière d'indiquer les yeux d'un trait, mêmes accents nerveux du crayon de sanguine, même mise en page frontale. Ces dessins, tout particulièrement celui de Washington qui unit sur la même feuille des joueurs de cartes – dont l'un se tient méditativement le menton comme à Rouen – et des musiciens, thème par excellence cher à l'artiste, permettent de prendre conscience de l'immense dette de Watteau envers son maître Claude Gillot. De celui-ci, qu'il connut vraisemblablement dès 1703, il garde ce goût des formes allongées et des attitudes nonchalantes, mais déjà, dans la sûreté de l'observation, dans la rapidité nerveuse de la notation, se sent le génie de celui qui fut avant tout dessinateur, sans conteste le plus grand de son temps.

Washington D.C., The Phillips Collection

Antoine **Watteau**
Valenciennes 1684–
Nogent-sur-Marne 1721

153 **The Old Savoyard** *pl. VII*
Black and red chalk/360 × 224 mm
PROV Perhaps Jean de Jullienne; sale, 30 March–22 May 1767, no. 769 ('A man carrying a hod and a marmot-box' – this note corresponds equally to a drawing in the Musée Bonnat, at Bayonne); Mrs A. L. Grimaldi; sale at Sotheby's in London, 25 February 1948, no. 85 with pl.; with 'G. W.' in London in 1957; Corina Kavanagh in Buenos Aires; sale, London, Sotheby's, 11 March 1964, no. 220 (reproduced); given by Mrs Helen Regenstein in 1964

153 **Le vieux savoyard** *pl. VII*
Pierre noire et sanguine/360 × 224 mm
PROV Peut-être collection Jean de Jullienne; vente des 30 mars–22 mai 1767, n. 769 ('Un homme portant une hotte et une boîte à marmotte' – cette référence correspond aussi bien au dessin du musée Bonnat à Bayonne); collection Mrs A. L. Grimaldi; vente chez Sotheby's à Londres le 25 février 1948, n. 85 avec pl.; chez 'G. W.' à Londres en 1957; collection Corina Kavanagh à Buenos Aires; vente à Londres chez Sotheby's, le 11 mars 1964, n. 220 avec pl.; offert en

BIB E. de Goncourt, *Catalogue raisonné de l'oeuvre . . . d'Antoine Watteau*, Paris, 1875, no. 370; K. T. Parker and J. Mathey, *Antoine Watteau*, Paris, 1957, I, no. 492 with pl. and p. 65; *The Art Quarterly*, 1964, p. 499, pl. on p. 503; *Gazette des Beaux-Arts*, supplement, February 1965, p. 44, no. 186 (reproduced); H. Edwards, 'Two drawings by Antoine Watteau', in *Museum Studies*, I, (The Art Institute of Chicago), 1966, pp. 8–14, fig. p. 8; P. Rosenberg, in catalogue of the exhibition *Disegni francesi da Callot a Ingres*, Florence, 1968, p. 62; E. Munhall, 'Savoyards in French Eighteenth Century Art', in *Apollo*, February 1968, pp. 86–94, fig. 5, p. 89

Let us, first of all, say a word about the subject of this grandoise and moving drawing. A Savoyard (one of the beggars who were frequently natives of Savoy, a particularly impoverished region which at that time was Italian), carrying a hod on his back (as we shall see, it is in fact a 'box of curiosities') and a case, which must contain a marmot, under his left arm, stares fixedly at the spectator. (On the question of 'Savoyards' see E. Munhall, op. cit.). We know today of a whole series of elderly 'Savoyards' by Antoine Watteau: besides the picture in the Hermitage there are drawings in Bayonne, in the Uffizi, in Rotterdam, and in the Petit Palais in Paris (Parker and Mathey, op. cit., nos. 491–5).

These drawings are so many variations on the one theme. Thus we know that the Savoyard's hod should really be a 'box of curiosities' from the Rotterdam drawing, which shows us the same beggar, perfectly recognizable by his hat and his beard, 'showing his curiosities' (i.e. with his box open). The marmot's box with the straw litter hanging out is to be found in the four principal drawings, which seem to make up a series of drawings from life.

Three of these drawings were engraved at the beginning of the 18th century (Uffizi, engraved in 1715 – see, most recently, P. Rosenberg, op. cit., 1968 – Bayonne, Chicago). The engraving of the Chicago drawing by François Boucher corresponds to the twentieth plate of the *Recueil des figures de différents caractères . . . dessinées d'après Nature par Antoine Watteau*, undertaken by Jean de Jullienne after Watteau's death and published in a hundred copies in two volumes, in 1726 and 1728 (see P. Jean-Richard, in the catalogue of the exhibition *Boucher, Gravures, Dessins*, Paris, 1971, p. 41ff). Boucher, then very young (he was born in 1703), was the chief contributor to this collection, since, according to the latest research, 119 of the 351 plates in these volumes were engraved by him. These drawings must date from before 1715, when the one in the Uffizi was engraved, and it is difficult, in the present state of research on Watteau, to propose a more precise date than that of 1712, generally agreed upon, which has every reason to be correct.

In this portrait of a beggar, which seems to capture a moment in time, Watteau has in a masterly way avoided contempt or caricature. He gives his model a dignity which testifies to his profound humanity. Over and above the naturalistic and realistic analysis (which is in the tradition of the Le Nain brothers, Callot or Georges de La Tour) Watteau has been able to go beyond the rôle of witness and, breaking social barriers, to discover beneath the rags a man with his own life and pride and dignity who looks at the spectator with the ironic and disquieting gaze which we see again in *Gilles*.

The Art Institute of Chicago (Joseph and Helen Regenstein Collection 1964.74)

1964 par Mrs Helen Regenstein

BIB E. de Goncourt, *Catalogue raisonné de l'oeuvre . . . d'Antoine Watteau*, Paris, 1875, n. 370; K. T. Parker et J. Mathey, *Antoine Watteau*, Paris, 1957, n. 492 avec pl. et p. 65; *The Art Quarterly*, 1964, p. 499, fig. p. 503; *Gazette des Beaux-Arts*, supplément, février 1965, p. 44, n. 186 avec pl.; H. Edwards, 'Two drawings by Antoine Watteau,' in *Museum Studies*, I, (The Art Institute of Chicago), 1966, pp. 8–14, fig. p. 8; P. Rosenberg, in catal. expo. *Disegni francesi da Callot a Ingres*, Florence, 1968, p. 62; E. Munhall, 'Savoyards in French Eighteenth Century Art', in *Apollo*, février 1968, pp. 86–94, fig. 4, p. 89

Disons tout d'abord un mot du sujet de ce dessin grandoise et émouvant. Un savoyard – il s'agissait en fait de mendiants fréquemment originaires de cette région alors italienne et particulièrement déshéritée – portant sur son dos une 'hotte'—nous verrons en fait qu'il s'agit d'une 'boîte de curiosités' – et sous son bras gauche une caisse qui doit contenir une marmotte, regarde fixement le spectateur (cf. sur cette question des 'savoyards', E. Munhall, op. cit.). On connaît aujourd'hui toute une série de savoyards dûs à Antoine Watteau. Outre le tableau de l'Emitage, mentionnons avant tout, et pour nous limiter aux savoyards âgés, les dessins de Bayonne, des Offices, de Rotterdam et du Petit Palais à Paris (Parker et Mathey, op. cit., n. 491 à 495). Ces dessins constituent autant de variations sur un même thème. Ainsi, que la 'hotte' du savoyard soit bien une 'boîte de curiosités' est confirmé par le dessin de Rotterdam, qui nous montre le même mendiant, parfaitement reconnaissable à son chapeau et à sa barbe, 'présentant la curiosité', c'est à dire sa boîte ouverte. Quant à la caisse à marmotte d'où s'échappe de la paille, elle se retrouve sur les quatre principaux dessins qui semblent bien constituer en fait une suite de dessins faits sur le vif.

Trois de ces dessins furent gravés dès le début du XVIIIe siècle (Offices, dès 1715 – cf. en dernier P. Rosenberg, op. cit., 1968 – Bayonne et Chicago). La gravure de celui de Chicago, due à François Boucher, correspond à la vingtième planche du *Recueil des figures de différents caractères . . . dessinées d'après Nature par Antoine Watteau*, entrepris par Jean de Jullienne dès la mort de Watteau et publié à cent exemplaires en deux volumes en 1726 et 1728 (cf. P. Jean-Richard, in catal. expo. *Boucher, Gravures, Dessins*, Paris, 1971, p. 41 et suiv.). Boucher, alors tout jeune – il était né en 1703 – fut le principal artisan de ce recueil puisqu'on lui doit 119 – selon les dernières recherches – des 351 planches de ces volumes. Si ces dessins sont à coup sûr antérieurs à 1715, date à laquelle celui des Offices fut gravé, il est difficile et peu raisonnable, dans l'état actuel des recherches sur Watteau, de proposer une date plus précise que celle de 1712 avancée généralement, qui a tout lieu d'être exacte.

Dans ce portrait d'un mendiant saisi comme à l'arrêt, Watteau a su magistralement éviter le mépris ou l'analyse caricaturale. Il donne à son modèle une dignité qui témoigne de son sens profond de l'humain. Au delà de l'analyse naturaliste et réaliste qui s'inscrit dans la tradition des Le Nain, d'un Callot ou d'un Georges de La Tour, Watteau a su dépasser le rôle de témoin et, brisant les barrières sociales, découvrir sous les haillons, un homme, sa vie, sa fierté, sa dignité, qui contemple le spectateur du regard ironique et inquiétant qui sera celui du *Gilles*.

The Art Institute of Chicago (Joseph and Helen Regenstein Collection 1964.74)

Antoine **Watteau**

Valenciennes 1684–
Nogent-sur-Marne 1721

154 **Two Studies of a Violinist** *pl. 72*

Black chalk and red chalk/295 × 210 mm
PROV Jacques Doucet collection; sale, 5 June 1912,
no. 64 with pl.; Sir G. Donaldson collection; Howard
Sturges collection, New York; presented to
Washington in 1955
BIB *Les Arts*, December 1904, no. 36, p. 4 (reproduced);
Société de Reproduction des dessins de maîtres, 1910, II
(reproduced); K. T. Parker, *The Drawings of Antoine
Watteau*, London, 1931, no. 38 (reproduced);
R. Shoolman and Ch. Slatkin, *Six Centuries of French
Master Drawings in America*, Oxford and New York,
1950, pl. 30 and colour pl. on page 52; K. T. Parker
and J. Mathey, *Antoine Watteau*, Paris, 1957, p. 360,
no. 850 (reproduced; the plate is erroneously captioned
as no. 849); H. Börsch-Supan in catalogue of the
exhibition *La peinture française du XVIIIe siècle à la
cour de Frédéric II*, Paris, 1963, no. 33

This drawing is a study for a figure in the *Concert*, at
one time at Sans-Souci, today at Charlottenburg in
Berlin (see, most recently, Rosenberg–Camesasca,
L'Oeuvre peint de Watteau, Paris, 1970, no. 179, repr.).
Parker and Mathey (op. cit.) catalogue various
drawings for this picture: at Oxford, in the Louvre,
and in a collection in Providence (nos. 552, 692 and
842). The last is a study for the seated violinist,
whereas that in Washington is a preparatory study for
a musician standing behind him and is probably a
portrait of the painter Nicolas Vleughels, a friend of
Watteau, also of Flemish origin; Watteau seems often
to have depicted him and they lived together around
1716. This date agrees perfectly with that of the Berlin
picture, and, in consequence, with that of the
Washington drawing.

Watteau's line, still rather nervous, has taken on
some assurance, and the gesture of the artist tuning his
violin is observed with precision; the attitude of the
body, which is leaning over the shoulder of the young
woman to read the score on her knees, is indicated with
economy of means and a masterful sense of the essential
lines. As always, however, Watteau avoids meaningless
virtuosity and gives each of his characters a grave and
moving melancholy.

*Washington D.C., National Gallery of Art (Gift of
Howard Sturges)*

Antoine **Watteau**

Valenciennes 1684–
Nogent-sur-Marne 1721

155 **Actor Standing with Head Turned to the
Right** *pl. 73*

Red chalk. In the lower right, 'Watteau'/170 ×
132 mm
PROV Before 1957 at Walter Schatzki; Mrs O'Donnell
Hoover in New York; acquired in 1969
BIB K. T. Parker and J. Mathey, *Antoine Watteau*,
Paris, 1957, II, no. 681 (reproduced); *The
Minneapolis Institute of Arts Bulletin*, 1969, p. 101, pl. on
p. 110; *The Art Quarterly*, 1970, p. 324, pl. on p. 330

This drawing is a study for the standing figure at the
extreme left of the picture *Les Comédiens Italiens*
(however, for the title see A. P. de Mirimonde, 'Les
sujets musicaux chez Antoine Watteau', in *Gazette des
Beaux-Arts*, 1961, II, pp. 272–4, who very wisely
suggests that of '*Dernier vaudeville à l'Opéra Comique*') of
which the original is said to be the one in the National
Gallery in Washington (see, most recently,
Rosenberg–Camesasca, *L'Oeuvre peint d'Antoine
Watteau*, Paris, 1970, no. 203). It is generally agreed
that this picture dates from about 1719–20. It would
have been executed, or at any rate finished, in London,
at the house of Dr Richard Mead, to whom Watteau
had gone to receive treatment (without much success,

154 **Deux études de violoniste** *pl. 72*

Pierre noire et sanguine/295 × 210 mm
PROV Collection Jacques Doucet; vente le 5 juin 1912,
n. 64 avec pl.; collection Sir G. Donaldson; collection
Howard Sturges à New York; offert à Washington en
1955
BIB *Les Arts*, décembre 1904, n. 36, p. 4 avec pl.;
Société de Reproduction des dessins de maîtres, 1910, II, pl.;
K. T. Parker, *The Drawings of Antoine Watteau*, Londres,
1931, n. 38, avec pl.; R. Shoolman et Ch. Slatkin, *Six
Centuries of French Master Drawings in America*, Oxford et
New York, 1950, p. 52, pl. en couleurs et pl. 30;
K. T. Parker et J. Mathey, *Antoine Watteau*, Paris, 1957,
p. 360, n. 850 avec pl. (à la suite d'une inversion de
photographies, la planche porte le n. 849); H. Börsch-
Supan, in catal. expo. *La peinture française du XVIIIe
siècle à la cour de Frédéric II*, Paris, 1963, n. 33

Ce dessin est une étude pour une figure du *Concert*,
autrefois à Sans-Souci, aujourd'hui au château de
Charlottenburg à Berlin (cf. en dernier Rosenberg–
Camesasca, *L'Oeuvre peint de Watteau*, Paris, 1970,
n. 179 avec pl.). Parker et Mathey (op. cit.) cataloguent
divers dessins pour ce tableau, à Oxford, au Louvre et
dans une collection de Providence (n. 552, 692 et 842).
Ce dernier dessin est une étude pour le violoniste assis,
alors que celui de Washington prépare l'instrumentiste
debout derrière lui, représentant sans doute l'ami de
Watteau, flamand d'origine comme lui, le peintre
Nicolas Vleughels, qui semble avoir souvent servi de
modèle à Watteau et avec lequel il cohabita vers 1716.
Cette date conviendrait parfaitement au tableau de
Berlin et par conséquent au dessin de Washington.

Le trait de Watteau, toujours aussi nerveux, a pris de
l'assurance, le geste de l'artiste réglant les clefs de son
violon est observé avec précision, l'attitude du corps
penché sur l'épaule de la jeune femme pour déchiffrer
la partition qu'elle tient sur ses genoux est indiquée
avec une économie de moyens et un sens magistral de
l'essentiel. En permanence cependant, Watteau sait
éviter la virtuosité gratuite et donner à chacun de ses
personnages une gravité mélancolique qui émeut.

*Washington D.C., National Gallery of Art (Gift of
Howard Sturges)*

155 **Comédien debout, la tête tournée vers la
droite** *pl. 73*

Sanguine. En bas à droite, 'Watteau'/170 × 132 mm
PROV Avant 1957 chez Walter Schatzki puis collection
Mrs O'Donnell Hoover à New York; acquis en 1969
BIB K. T. Parker et J. Mathey, *Antoine Watteau*, Paris,
1957, II, n. 681 avec pl.; *The Minneapolis Institute of
Arts Bulletin*, 1969, p. 101, pl. p. 110; *The Art Quarterly*,
1970, p. 324, pl. p. 330

Ce dessin est une étude pour la figure en pied, à
l'extrême gauche du tableau intitulé *Les Comédiens
Italiens* (voir cependant pour le titre, A. P. de
Mirimonde, 'Les sujets musicaux chez Antoine
Watteau', in *Gazette des Beaux-Arts*, 1961, II, pp. 272–4,
qui très judicieusement avance celui du *Dernier
vaudeville à l'Opéra Comique*) dont l'original passe pour
être à la National Gallery de Washington (cf. en
dernier, Rosenberg–Camesasca, *L'Oeuvre peint
d'Antoine Watteau*, Paris, 1970, n. 203). L'on s'accorde à
dater ce tableau vers 1719–20. Il aurait été exécuté, en
tout cas achevé, à Londres chez le docteur Richard
Mead auprès duquel Watteau s'était rendu pour se
faire soigner. Sans grand succès d'ailleurs, la mort
devant le frapper à son retour en 1721. Parker et

however, for death struck him down on his return to France in 1721). Parker and Mathey (op. cit.) catalogue not less than sixteen studies, all more or less closely related to this picture, to which Watteau seems to have attached particular importance.

Watteau's pencil has become thicker and the line less nervous, but the dreamy melancholy of the young man leaning over his mistress remains complete. In the painting a jester holding a staff is seated in front of the couple – a symbol, according to an idea dear to Watteau, of the empty pleasures of this world.

Minneapolis Institute of Arts (The John R. Van Derlip Fund 1969.88)

Mathey (op. cit.) ne cataloguent pas moins de seize études, en relation plus ou moins étroite avec ce tableau, auquel Watteau semble avoir attaché une importance particulière.

Le crayon de Watteau est devenu plus gras, le trait moins nerveux, mais la mélancolie rêveuse de ce jeune homme penché sur son amoureuse demeure entière. Dans le tableau, un fou tenant un bâton est assis devant le couple, symbolisant, selon une idée chère à Watteau, la vanité des plaisirs de ce monde.

Minneapolis Institute of Arts (The John R. Van Derlip Fund 1969.88)

French School, Middle of the Seventeenth Century/Ecole française, milieu du XVIIe siècle

156 **Faustulus Brings Romulus and Remus to His Wife Larentia** *pl. 16*

Black chalk, pen and ink and bistre wash/290 × 412 mm
PROV The painter Peyron (1744–1814); sale, 10 June 1816, part of no. 29, 'Remus and Romulus'; A. C. His de la Salle (1795–1878, Lugt 1333); J. P. Heseltine collection? (1843–1929, Lugt 1507), according to an indication on the verso of the drawing, but it did not figure in the sale of 1935; bought in 1951
BIB *Worcester Art Museum, News Bulletin and Calendar*, November 1951, XVII, no. 2, p. 6, repr. (Poussin); A. Blunt, 'Poussin dans les musées de Province', in *La Revue des Arts*, 1958, p. 12, note 19

If we have insisted on showing two drawings for which we cannot propose a convincing attribution, it is because the quality of these two works is such that it would have been a pity not to show them. Furthermore, we hope their presence and reproduction in this catalogue will help towards a satisfactory identification.

Hitherto attributed to Poussin, who seems never to have treated this theme, the Worcester *Romulus and Remus* can be confidently attributed to a contemporary of this master, and one who was influenced by him. One might at first think of Nicolas Chaperon (1612–56), known for similar themes – *Jupiter Fed by the Goat Amaltheia* and the *Alliance of Venus and Bacchus* (pictures at Chapel Hill and Dallas, drawings at Besançon; see Charles Sterling, in the *Colloque Poussin*, Paris, 1960, pp. 266–76, and P. Rosenberg, *Il Seicento francese*, Milan, 1971, p. 89, fig. 14) – and whose technique as a draughtsman shows affinities with this Worcester sheet, but an even more convincing comparison may be offered. Antoinette (?) Bouzonnet-Stella (1641–76; see R.-A. Weigert, *Bibliothèque Nationale, Inventaire du Fonds Français, Graveurs du XVIIe siècle*, II, 1951, p. 77, no. 71) made an engraving after a composition of the same subject, but it is too different from our drawing to conclude that the latter was a preparatory study for it. Another link is with a drawing under the name of Bourdon in the Albertina (11638), which is very close in its composition to the Worcester drawing. The three central figures are identical, and the shepherd milking the goat is also present, though turned the other way. Unhappily a comparison between the Vienna drawing and that in Worcester does not permit any conclusion for two reasons: on the one hand the attribution of the Vienna drawing to Bourdon is far from convincing, and on the other hand, its dryer technique, in the manner of Corneille, is very different from that of the sheet in America, which is of higher quality.

Thus, one can no doubt conclude the Worcester drawing is certainly by a French artist, probably about 1640, and if the name of Jacques Stella seems to be tempting it is still difficult, on stylistic grounds alone, to go further and propose an altogether convincing

156 **Faustulus apporte Romulus et Rémus à son épouse Larentia** *pl. 16*

Pierre noire, plume et lavis de bistre/290 × 412 mm
PROV Collection du peintre Peyron (1744–1814); vente du 10 juin 1816, partie du n. 29, Poussin, 'Rémus et Romulus'; collection A. C. His de la Salle (1795–1878, Lugt 1333); proviendrait de la collection J. P. Heseltine? (1843–1929, Lugt 1507), selon une indication portée au verso du dessin (ne figure pas dans la vente de 1935); acquis en 1951
BIB *Worcester Art Museum, News Bulletin and Calendar*, novembre 1951, XVII, n. 2, p. 6 avec pl. (Poussin); A. Blunt, 'Poussin dans les musées de Province', in *La Revue des Arts*, 1958, p. 12, note 19

Si nous avons tenu à exposer deux dessins pour lesquels nous ne pouvons pas proposer d'attribution entièrement convaincante, c'est que la qualité de ces deux oeuvres nous paraît telle que leur exlusion de la présente exposition eût été regrettable. D'autant plus que leur présentation et leur reproduction au catalogue permettra sans doute de leur trouver une identification satisfaisante.

Attribué à Poussin, qui semble n'avoir jamais abordé ce thème, le *Romulus et Rémus* de Worcester revient à coup sûr à un artiste contemporain du maître et influencé par ses toiles. Si l'on peut en un premier temps songer à Nicolas Chaperon (1612–56), familier de thèmes voisins: *Jupiter nourri par la chèvre Amalthée* et l'*Alliance de Vénus et de Bacchus* (tableaux à Chapel Hill et à Dallas, dessins à Besançon; cf. Charles Sterling, in *Colloque Poussin*, Paris, 1960, pp. 266–76, et P. Rosenberg, *Il Seicento francese*, Milan, 1971, p. 89, fig. 14) et dont la technique de dessinateur offre des affinités avec la feuille de Worcester, un rapprochement plus tentant s'impose: Antoinette (?) Bouzonnet-Stella (1641–76; cf. R.-A. Weigert, *Bibliothèque Nationale, Inventaire du Fonds Français, Graveurs du XVIIe siècle*, II, 1951, p. 77, n. 71), a en effet gravé une composition de même sujet, mais celle-ci est trop différente de notre dessin pour que l'on puisse conclure à une étude préparatoire pour cette oeuvre. Autre lien, il existe sous le nom de Bourdon, à l'Albertina de Vienne (11638), un dessin très voisin dans sa composition de celui de Worcester: les trois figures centrales sont identiques, le berger qui trait la chèvre se retrouve lui aussi, mais inversé. Malheureusement le rapprochement entre le dessin de Vienne et celui de Worcester ne permet aucune conclusion et cela pour deux raisons: d'une part, l'attribution à Bourdon du dessin de Vienne n'est pas du tout convaincante et d'autre part, sa technique plus sèche – à la Corneille – est fort différente de celle de la feuille américaine, par ailleurs d'une qualité plus élevée. Ainsi, si l'on peut conclure que le dessin de Worcester est à coup sûr d'un français et probablement voisin de 1640, et si le nom de Jacques Stella paraît tentant, il nous paraît

attribution.

We can add that the Worcester drawing was engraved by its former owner, the painter Peyron (cf. entry no. 109). Peyron thought it was by Poussin, an artist whom he greatly admired: to judge from the sale in 1816 after Peyron's death, he owned many drawings and several paintings by Poussin.

Worcester Art Museum (1951.23)

French School, Second Half of the Eighteenth Century/Ecole française, seconde moitié du XVIIIe siècle

157 **Two Corpses in the Catacombs** *pl. 125*

Pen and bistre wash. At the top, on the mount, a label with the number '401', probably relating to an exhibition or a sale/500 × 372 mm
BIB *Worcester Art Museum Annual*, 1961, (IX), p. XIII (Subleyras); *Worcester Art Museum, News Bulletin and Calendar*, December 1961, (XXVII), no. 3, reproduced (Subleyras)

This superb and macabre drawing has up to now been given to Subleyras (1699–1749), a tempting attribution for various reasons; are there not recumbent corpses, close to the shroud-covered ones in the Worcester drawing, in the background of *Charon Ferrying the Dead* from the Louvre (old copy in the National Gallery in London)? On the other hand, if Subleyras' style of painting is easily recognizable, the same cannot be said for his drawings – those which can be unreservedly attributed to him are very rare, in our opinion – and this is a problem that has yet to be solved (thus, the two splendid sheets from Hartford, 1953.253 and 254, cannot be given to him with complete certainty).

There is no doubt that Subleyras was a pioneer, but he was hardly enough of one to be responsible for the Worcester drawing – which is already pre-romantic in spirit, though assuredly French, and certainly executed in Rome by one of the numerous members of the brilliant colony of students of the Academy. A date around 1760 seems probable to us for technical reasons: the violent lighting; the use of a brush for applying the brown wash, which is typical of a whole artistic generation; and the strokes which outline the figures. Out of all the artists of the period, one name can be put forward, which we suggest with the greatest caution: that of Charles de La Traverse (1726?–*c.* 1778). His drawings, it is true, rarely attain the quality of the Worcester sheet – for instance, those in Rouen, in the National Library in Madrid, and above all in Besançon (Pâris collection or the Roman album recently acquired by the Besançon museum) – but they have many affinities with the present drawing, though they are less nervous and less dynamic in execution; a pronounced taste for musculature, a slightly superficial virtuosity and a somewhat gratuitous theatricality.

La Traverse, winner of the second prize of the Academy in 1748, only arrived in Rome in 1752, and remained in Italy until 1756. In one of the rare pictures which has always been attributed to him by tradition, *Tobias Burying the Dead* in the Museum at Saintes, one of the corpses lying on the stair is very close to the strongly-lit one in the middle of the Worcester sheet.

Worcester Art Museum (1961.12)

difficile, sur les seules bases du style, d'aller plus avant et de proposer un nom parfaitement convaincant.

Ajoutons que le dessin de Worcester a été gravé par son ancien propriétaire, le peintre Peyron (cf. le n. 109 du présent catalogue). Peyron le pensait de Poussin, artiste qu'il admirait par dessus tout et, à juger par sa vente (1816) après décès, dont il possédait de nombreux dessins et divers tableaux.

Worcester Art Museum (1951.23)

157 **Deux cadavres dans les catacombes** *pl. 125*

Plume et lavis de bistre. En haut sur le montage, étiquette avec le n. '401' se rapportant, sans doute, à une exposition ou à une vente ancienne/500 × 372 mm
BIB *Worcester Art Museum Annual*, 1961 (IX), p. XIII (Subleyras); *Worcester Art Museum, News Bulletin and Calendar*, décembre 1961, (XXVII), n. 3 avec pl. (Subleyras)

Ce superbe et macabre dessin a été jusqu'à présent attribué à Subleyras (1699–1749), nom séduisant pour diverses raisons. Ne voit-on pas, à l'arrière-plan du *Caron passant les ombres* du Louvre (copie ancienne à la National Gallery de Londres), des cadavres couchés voisins de ceux, recouverts de linceuls, qui figurent sur le dessin de Worcester? D'autre part, si la manière de peindre de Subleyras est aisément reconnaissable, il n'en va pas de même pour ses dessins – fort rares sont ceux qui à notre avis peuvent lui être attribués sans réserve – sur lesquels le dernier mot est loin d'être dit (ainsi les deux belles feuilles d'Hartford, 1953.253 et 254, ne lui reviennent pas en toute certitude).

Précurseur, Subleyras l'est sans conteste, pas assez toutefois pour être responsable du dessin de Worcester, d'un esprit déjà pré-romantique, sûrement français néanmoins et sûrement exécuté à Rome par un des nombreux membres de la brillante colonie des pensionnaires de l'Académie. Ajoutons qu'une date voisine de 1760 nous paraît probable et cela pour diverses raisons: éclairage violent, utilisation du pinceau pour poser un lavis brun chaud propre à toute une génération d'artistes, trait qui cerne les corps. De tous les artistes de l'époque, un nom pourrait être avancé, que nous ne prononçons qu'avec la plus grande prudence: celui de Charles de La Traverse (1726?–vers 1778), dont les dessins, il est vrai, sont rarement de la qualité de celui de Worcester, nous pensons à ceux de Rouen, de la Bibliothèque Nationale de Madrid, et surtout de Besançon (fonds Pâris ou album romain de l'artiste récemment acquis par le musée de cette ville), présentent bien des traits communs avec la feuille de Worcester, d'une exécution moins nerveuse et moins dynamique: goût prononcé des musculatures, virtuosité un peu superficielle, effet théâtral un peu gratuit.

La Traverse, second prix de l'Académie en 1748, n'arrive à Rome qu'en 1752 et demeure en Italie jusqu'en 1756. Sur l'un des rares tableaux qui lui soit traditionnellement attribué, le *Tobie faisant ensevelir les morts* du musée de Saintes, l'un des cadavres, couché dans l'escalier, est fort proche de celui, éclairé par la lumière du jour, placé au centre du dessin de Worcester.

Worcester Art Museum (1961.12)